V 1508
.3.

8945

EXPLICATION
DES TERMES
D'ARCHITECTURE,
QUI COMPREND

L'ARCHITECTURE, LES MATHEMATIQUES, le Geometrie, la Mécanique, l'Hydraulique, le Dessin, la Peinture, la Sculpture, les Mesures, les Instrumens, la Coûtume, &c.

LA MAÇONNERIE, LA COUPE, ET l'APAREIL des Pierres, la Charpenterie, la Couverture, la Menuiserie, la Serrurerie, la Vitrerie, la Plomberie, le Pavé, la Foüille des Terres, le Jardinage, &c.

LA DISTRIBUTION, LA DECORATION, la Matiere & la Construction des Edifices & leurs défauts.

LES BASTIMENS, ANTIQUES, SACREZ, PROFANES, champestres, de Marine, aquatiques, publics & particuliers.

Ensemble les Etimologies, & les Noms latins des Termes, avec des Exemples & des Preceptes : le tout par raport à

L'ART DE BÂTIR;

Nouvelle Edition revûë & beaucoup augmentée.

Suite du Cours d'Architecture,

Par le Sieur A. C. DAVILER Architecte.

A PARIS,
Chez JEAN MARIETTE, ruë saint Jacques, aux Colonnes d'Hercules, & à la Victoire.

M. DCC. X.
AVEC PRIVILEGE DU ROY.

AVERTISSEMENT.

'OBSCURITÉ des Termes étant un des plus grands obstacles pour arriver à la connoissance d'un Art; aprés avoir fait reflexion combien il seroit difficile d'entendre sans quelque éclaircissement, la pluspart de ceux de ce Livre, qui en contient plus de cinq mille appartenant à l'Art de bâtir & à ceux qui en dépendent; j'ay jugé qu'il étoit absolument necessaire d'en donner une Explication en forme de Dictionnaire, qui renfermât des définitions justes & concises. Il n'étoit pas possible de le faire dans le discours; l'Explication des Termes en auroit interrompu la suite, & causé de la confusion & de l'obscurité : Les Planches même ou figures n'auroient pû y suppléer entierement, tout exactes & correctes qu'elles sont. Ainsi le seul party que j'aye pû prendre a été de travailler à ce Dictionnaire, où j'ay tâché d'éclaircir les mots qui ne sont point de l'usage ordinaire, & qui appartiennent à l'Art de bâtir.

Mais parce que, quelque exacte que soit une définition, elle ne reçoit une entiere clarté, que par une figure ou par un exemple; j'ay eu soin de renvoyer aux Planches de ce Livre, & de rapporter à des exemples connus, tous les Termes qui pouvoient en recevoir quelque éclaircissement. Je me suis servi pour cet effet des beaux morceaux de l'Archi-

tecture antique, & des Edifices les plus considerables de Paris, des environs, & même des Pays étrangers: & les reflexions qu'ils m'ont donné occasion de faire, peuvent servir de regles pour se former le bon goût, & pour connoître, dans les Bâtimens antiques & modernes les plus approuvez, ce qu'il y a de beau & de défectueux.

J'avouë que plusieurs difficultez se sont opposées à l'execution de ce travail, par la prodigieuse quantité de recherches qu'il a fallu faire, tant sur les lieux, que dans presque tous les Livres qui traitent de l'Architecture, ou des autres Arts qui y ont raport; pour autoriser mes Remarques & les confirmer par les exemples & les préceptes des meilleurs Auteurs. Mais j'ay eu cette facilité de trouver chez le Sieur Langlois ces Livres, aussi-bien que toutes sortes de Figures, qu'il a en plus grand nombre, & en meilleur ordre que nulle part ailleurs, & qui m'ont été d'un grand secours pour ne laisser aucun Terme équivoque, & pour diviser exactement chaque genre dans toutes ses espèces, en donnant à chacun la notion qui luy convient.

C'est ce qui n'avoit point été fait jusqu'à présent sur cette matiere, & ce que j'ay crû estre en droit de faire, non seulement parce que c'est ma profession; mais encore parce que mes voyages & les emplois que j'ay eus dans les Bâtimens du Roy, m'ont confirmé dans quelque expérience; aussi ay-je tâché d'écrire en Architecte & en Ouvrier, pour me faire entendre de l'un & de l'autre.

La connoissance des Termes étant donc si neces-

AVERTISSEMENT.

faire dans les Arts, & sur tout dans l'Architecture, à cause de la relation qu'elle a avec tous les autres ; je n'ay pû me dispenser d'inserer & expliquer dans cette Table, ceux qui concernent la Geometrie, Science la plus utile pour la theorie & pour la pratique de l'Architecture, & dont la plûpart étant derivez du Grec, sont difficilement entendus par ceux qui lisent les Auteurs, & particulierement Vitruve, faute de sçavoir leurs etymologies, qui renferment presque toûjours leurs definitions, comme on le peut voir par ces mots d'*Altimetrie*, *Planimetrie*, *Longimetrie*, *Ichnographie*, *Orthographie*, *Scenographie*, *Sciographie*, *Stereometrie*, *Stereotomie*, &c. J'ay expliqué de même quelques Termes d'Architecture Antique, comme *Eurythmie*, *Exastyle*, *Octostyle*, *Decastyle*, *Areosistile*, *Monotriglyphe*, *Euripe*, *Lycée*, *Pretoire*, *Champs Elysées*, *Camp Pretorien*, &c. quelques autres d'Architecture Sacrée, comme *Calvaire*, *Echelle Sainte*, *Evêché*, *Conclave*, *Hermitage*, &c. De plus ceux des lieux, qui font partie des Palais des Grands, & qui sont purement d'Architecture, comme *Fruiterie*, *Fenil*, *Sellerie*, *Haras*, *Ménagerie*, *Faisanderie*, *Fauconnerie*, *Grurie*, *Heroniere*, *Muëte*, *Mail*, &c. & quelques-uns d'Architecture Navale comme *Fondique*, *Entrepos*, *E'rue de Corderie*, *Darce*, *Lazaret*, *Magazin*, *Parc & Forme de Marine*, &c.

Enfin cet Ouvrage n'étant pas seulement fait pour les Ouvriers, mais aussi pour ceux qui font bâtir, & qui se plaisent à l'Architecture ; j'ay encore expliqué en leur faveur certains Termes de la Coûtume de Paris utiles à sçavoir, tels que

font, *Passage de servitude & de souffrance*, *Treillis*, *Fer maillé*, *Verre dormant*, *Heberge*, *Lunette*, & *toutes les sortes de Bées ou Veuës*, &c. ainsi que les mots dont les Ouvriers se servent communément, & qui n'ayant d'autre origine que la métaphore ou l'habitude, paroissent entierement barbares à qui ne les entend pas, comme ces Verbes *souchever*, *gobeter*, *haler*, *tringler*, *dégrossir*, *démaigrir*, *refeüiller*, *ruiner*, *tamponner*, *enfaiter*, *peupler*, *medioner*, *éclaircir*, &c. & comme ces noms *Epaufrure*, *Miroir*, *Plumée*, *Pli*, *Coude*, *Corvée*, *Etanfiche*, *Filieres*, *Epi*, *Forest*, *Bloc*, *Dame*, *Laye*, *Feuillée*, *Micôte*, *Hortolage*, *Vertugadin*, & quantité d'autres inseparables de l'Architecture, comme sont ceux de la Maçonnerie, de la Charpenterie, de la Serrurie, de la Menuiserie, du Jardinage, &c. qui se voyent dans le cours du Livre. Ceux qui commencent à s'instruire y trouveront aussi les Termes qui concernent le Dessein, entr'autres les différentes sortes de *Compas*, de *Regles*, de *Crayons*, *d'Encres*, &c. Ils y apprendront ce que c'est que *calquer*, *graticuler*, *contretirer*, *mailler*, *passer à l'Encre*, *hacher*, & *laver un Dessein* ; se servir de différens *Niveaux*, du *Pantometre*, du *Graphometre*, & autres instrumens pour lever un Plan, & du *Rapporteur* pour connoître l'ouverture des Angles; ce que c'est encore que *pointer une piece de trait* : enfin beaucoup d'autres choses, autant utiles qu'agréables, pour entendre parfaitement toutes les parties de l'Architecture.

J'ay de plus ajoûté dans cette Table la pluspart des mesures, dont on se sert chez les Nations po-

licées

AVERTISSEMENT.

licées comme les *Pieds*, *Palmes*, *Pouces*, *Onces*, *Doigts*, & *Degrez*, qui sont les parties des *Coudées*, *Brasses*, *Cannes*, *Verges*, *Perches*, *Arpens*, & autres quantitez necessaires, tant pour trouver les dimensions des Edifices, que pour faire l'Arpentage des Terres, & comparer les diverses mesures des lieux, où l'on se rencontre, avec celles qui sont familieres. Il seroit difficile de trouver plus de Termes, quoy que je n'aye expliqué que ceux qui sont contenus dans ce livre : & j'ay même inseré pour l'intelligence des Auteurs tous les Termes Latins, que j'ay pû recueillir de Vitruve, de Varron, de Festus, de Pline, & d'autres Auteurs de l'Antiquité, & de leurs Commentateurs. Quant aux Etymologies, outre que j'ay rejetté les plus communes, je n'ay pas trouvé à propos de marquer en caracteres Grecs, les mots qui dérivent de cette Langue, parce que ceux qui l'ignorent, ne les lisent pas, & que ceux qui la sçavent, s'en soucient fort peu : ils sont donc mis en lettre italique, aussi-bien que tous les autres Termes qui tirent leur origine de diverses Langues.

Comme les opinions des Auteurs & les exemples des Edifices, sont d'une grande autorité pour soûtenir ce que l'on avance ; on pourra voir dans cette Table, combien les exemples & les citations qui sont rapportées, font valoir leurs sujets ; & combien les choses qui semblent au-dessus de la connoissance ordinaire de l'Art de bâtir, servent à relever l'excellence de l'Architecture, & à désabuser les personnes qui jusqu'à présent ont confondu mal à

propos ce qu'elle a de plus groſſier, avec ce qu'elle a de plus délicat. On reſtera ſatisfait de la varieté de la matiere, ſi l'on remarque par exemple : qu'aucun Architecte qui ait écrit, n'a fait mention que de dix ou douze Colonnes, & qu'il s'en trouve dans cette Table plus de cent, qui ne ſont point imaginaires, & qui ſont traitées par claſſes ſelon leur matiere, conſtruction, forme, diſpoſition & uſage : ce qui eſt obſervé pour toutes les autres choſes qui y ſont expliquées.

A l'égard des matieres du cours de ce Livre, ſi l'on s'apperçoit que j'aye paſſé les bornes que je m'étois preſcrites, & que ces matieres ne ſont pas rangées autant de ſuite, qu'on l'eût pû faire ſur le plan d'un projet regulier ; je puis dire avec verité, que je ne les ay traitées qu'à meſure qu'elles ſe ſont offertes à mon idée, & que le temps me l'a pû permettre : ce que j'eſpere pourtant rectifier à l'avenir ſi mon travail donne quelque ſatisfaction à ceux qui prendront la peine de le regarder ſans enteſtement, & ſeulement pour en profiter. Ainſi dans cette confuſion je m'eſtimeray heureux, ſi l'on porte un pareil jugement de l'Auteur de cet ouvrage, que Balſac, de Michel de Montagne, lors qu'il dit, que c'eſt un guide qui égare, mais qui mene dans des Païs plus agréables qu'il n'avoit promis.

EXPLICATION
DES TERMES
D'ARCHITECTURE, &c.
CONTENUS EN CE LIVRE.

A

BAJOUR. Espece de Fenestre en maniere de grand soupirail, ordinairement grillée de fer, & garnie d'un chassis de ver à coulisse, dont l'embrasement de l'Apui est un talut entre deux Joüées rampantes par dedans, & est au dessus de la vûë; il sert à éclairer l'Etage souterrain ou des Offices. *page* 142. *Planche* 50. & *page* 174. *Planche* 63. B. On appelle aussi *Abajour*, la Fermeture en glacis d'un Vitrail d'Eglise ou de Dôme, qui se fait pour en racorder la décoration interieure avec l'exterieure, comme aux Eglises de la Sorbonne & des Invalides à Paris. *Planche* 64. B. *pag.* 189.

ABAISSEMENT. Se dit du retranchement de la hauteur d'un mur lorsqu'il ôte du jour à un voisin, & qu'il excede les hauteurs ordinaires suivant la coûtume.

ABAQUE; c'est la partie superieure ou le couronnement d'un Chapiteau. Il est quarré au Toscan. *page* 16. *Planche* 6. au Dorique & à l'Ionique antique. *Pl.* 12. *p.* 33. & *Pl.* 19. *p.* 47. & échancré sur ses faces aux Chapireaux Corinthien & Composite. *p.* 66. *Pl.* 28. & 34. *p.* 83. Le mot d'*Abaque* vient du Latin *Abacus*, fait du Grec *Abax* qui signifie un

petit Bufet quarré, & auſſi une Table pour apprendre les principes de l'Arithmetique, que les Italiens nomment *Abachina. Voyez* TAILLOIR.

ABATAGE. *Voyez* LEVIER.

ABATIS. Les Carriers appellent ainſi la Pierre qu'ils ont abbatuë dans une Carriere, ſoit la bonne pour bâtir, ou celle de rebut qui ne ſert à rien. Ce mot ſe dit auſſi de la démolition & des decombres d'un Bâtiment. On appelle encore *Abatis*, les Arbres qu'on a abbatu dans la coupe d'une Forêt. *page* 256.

ABAVENTS; ce ſont dans les ouvertures des Tours d'Egliſe & Clochers, de petits Auvents faits de châſſis de charpente couverts d'ardoiſe, qui ſervent pour empêcher que le ſon des Cloches ne ſe diſſipe en l'air, & pour le renvoyer en bas. *p.* 329.

ABBAYE; c'eſt par rapport à l'Architecture, un Logement joint à un Convent, & habité par un Abbé ou une Abbeſſe, lequel conſiſte en pluſieurs Appartemens également commodes & propres, & qui dans une *Abbaye* de Fondation Royale, s'appelle *Palais Abbatial*, comme à l'*Abbaye* de S. Germain des prés à Paris. *p.* 292.

ABOUT; c'eſt dans l'Aſſemblage de la Charpenterie, la partie du bout d'une piece de bois depuis une entaille ou une mortoiſe. *Pl.* 64. B *p.* 189.

ABOUTIR; c'eſt ſelon les Plombiers, revêtir de tables minces de plomb blanchi, une corniche, un ornement, ou toute autre ſaillie d'Architecture ou de Sculpture de bois; ce qui ſe fait avec des coins & autres outils, en ſorte que le profil ſe conſerve nonobſtant l'épaiſſeur du métal. Quelques-uns diſent *Amboutir*. *Pl.* 64. B. *p.* 189.

ABREUVOIR; c'eſt un glacis le plus ſouvent pavé de grais & bordé de pierres, qui conduit à un Baſſin ou à une Riviere pour abreuver les chevaux. *p.* 348. en Latin *Aquarium*.

ABREUVOIR. Petit auget fait de mortier pour remplir de

coulis les joints en fichant les pierres. Ce mot se dit aussi des petites tranchées qu'on fait avec le marteau dans les lits des pierres pour mieux liaisonner. *p.* 353.

ACADEMIE ; c'est par rapport à l'Architecture, une ou plusieurs Salles, où s'assemblent des Gens de Lettres, ou des personnes qui font profession des Arts liberaux. C'étoit chez les Grecs ce qu'est un College chez nous. Ce mot vient de ce qu'un certain *Academus* Athenien, donna sa Maison de plaisance à des Philosophes pour y étudier. *Préface.*

ACADEMIE, est aussi un lieu composé de logemens, de salles & manéges, où l'on dresse la jeune Noblesse aux exercices du corps & de l'esprit. C'est ce que Vitruve appelle *Ephebeum*, du mot *Ephebus*, jeune garçon. *p.* 332.

ACANTHE, du Grec *Acantha*, Epine ; c'est une Plante dont les feüilles sont larges & refenduës. Il y en a de deux especes, l'une Epineuse, & l'autre Cultivée ; celle-ci qui est en usage, est appellée *Branque-Ursine*, parce qu'elle a quelque ressemblance avec la patte d'un Ours. C'est d'après cette Plante que *Callimachus* Sculpteur Athenien a inventé le Chapiteau Corinthien. Les Sculpteurs Gotiques qui se sont éloignez du bon goût de l'Antique, en ont mal imité dans leurs ornemens la premiere espece qui est la moindre, comme il s'en voit à plusieurs Eglises. *p.* 56. *Pl.* 28. & *p.* 294. *Pl.* 87.

ACCOLER. Se dit des branches de palmes de lauriers de pampres, qui accolent ou embrassent une colonne, un pilier, &c.

ACOUDOIR. *Voyez* APUL.

ACROTERES ; ce sont des petits Piedestaux le plus souvent sans bases pour porter des Figures au bas des corniches rampantes, & au faîte des Frontons. Ce mot vient du Grec *Akroterion*, qui signifie l'extrémité de toute sorte de corps, comme le sommet d'un Rocher. *p.* 4. & 272. *Pl.* 76.

ADAPTER ; c'est en Architecture approprier une saillie ou un ornement à quelque corps, ce qui se fait le plus souvent par incrustation ou par application. Les Ouvriers disent par corruption *adopter*. p. 130. &c.

ADENT. *Voyez* ASSEMBLAGE EN ADENT.

ADOSSER. On dit qu'une maison est adossée contre une autre, ou contre un mur, lorsqu'elle y est jointe en appenty.

ADOUCISSEMENT ; c'est le racordement qui se fait d'un corps avec un autre par un chamfrain, ou par un cavet, comme le Congé du fust d'une Colonne ; ou lorsque le Plinthe d'une Base est joint à la Corniche de son Piedestal par un cavet. *pag.* 166. *Pl.* 57.

ADOUCISSEMENT, se dit aussi de l'amortissement d'un corps d'Architecture, au lieu de consoles comme aux côtez du second ordre d'un Portail.

AFAISSÉ. On dit qu'un Bâtiment est *afaissé*, lorsqu'étant fondé sur un terrein de mauvaise consistence, son poids l'a fait baisser ; ou qu'étant vieux il menace ruine. On dit aussi qu'un Plancher est *afaissé*, lorsqu'il ne se conserve plus de niveau. *page* 347. *Voyez* PLANCHER AFAISSÉ.

AFLEURER ; c'est reduire deux corps l'un prés de l'autre à une même saillie, comme une Porte en feüillure, au parement d'un Mur, une Trape, au niveau d'un Plancher, &c. *Desafleurer*, c'est le contraire. *pag.* 16.

AGATE. Pierre précieuse, transparente & dure. Cette pierre est ainsi appellée, parce que selon Pline elle fut premierement trouvée en Sicile le long du Fleuve *Achates*, qu'on nomme aujourd'huy le *Camhera*. Il y a de plusieurs sortes d'*Agates*, qui se peuvent reduire à quatre : Celle qu'on appelle *Onix* ou *Agate Orientale*, est tanée avec quelques vênes blanches : La *Coraline* est rougeâtre : La *Noire* est une espece de Jayet : & celle d'*Allemagne*, qui est la plus tendre & la moins estimée, est blanche & bleüatre. Les *Agates* servent à enrichir les Tabernacles, & les Cabinets de marbre & de marqueterie. *pag.* 212. & 310.

AGRAFES. *Voyez* CRAMPONS.

AIDE. On appelle ainsi tous les petits lieux qui sont à côté de plus grands pour leur servir de décharge, comme ceux qui sont prés des Offices, Sommeleries, Dépenses, Garde-robes, &c. *Pl.* 60. *p.* 175. Lat. *Reconditorium.*

AIGLE. Oiseau qui servoit anciennement d'Attribut aux Chapiteaux des Temples dediez à Jupiter, & qui sert encore d'ornement à quelques Chapiteaux, comme aux Ioniques de l'Eglise des PP. Barnabites à Paris. *p.* 96. *Pl.* 38.

AIGUILLE. Piece de bois debout, qui sert à entretenir le Soufaite avec le Faîte dans l'assemblage d'un Comble, & qu'on nomme aussi Poinçon. Lat. *Columen. Voyez* POINÇON.

AIGUILLE. *Voyez* OBELISQUE.

AIGUILLES DE PERTUIS ; ce sont des pieces de bois rondes ou quarrées de trois à quatre pouces de diametre, & de cinq à six pieds de long, qui sont retenuës en tête par la Brise, & portent par le pied sur le Seüil d'un Pertuis, qu'elles servent à fermer pour hausser l'eau, & à ouvrir pour le passage des Bateaux. *p.* 243.

AILE. Ce mot se dit par metaphore, d'un des côtez en retour d'angle qui tient au corps du milieu d'un Bâtiment. On dit *Aile droite* & *Aile gauche* par rapport au Bâtiment où elles tiennent, & non pas à la personne qui le regarde ; ainsi la grande Galerie du Louvre est l'*Aile droite* du Palais des Thuileries. On donne encore ce nom aux Bas-côtez d'une Eglise. *pages* 173. & 182. *Pl.* 63 A & 63 B. Lat. *Ala* & *Pteromma* selon Vitruve.

AILES DE MUR. *Voyez* MUR EN AILES.

AILES DE CHEMINE'E ; ce sont les deux côtez de mur dans l'étenduë d'un pied, qui touchent au Manteau & Tuïau d'une Cheminée, & dans lesquels on scelle les boulins pour échafauder. Ces *Ailes*, aussi-bien que l'endroit où la Cheminée est adossée, doivent estre payez au Proprietaire du Mur, s'il n'est pas mitoïen. *Pl.* 55. *p.* 159.

AILES DE PAVÉ; ce sont les deux côtez en pente de la Chaussée d'un Pavé depuis le Taf-droit jusqu'aux bordures. Pl. 102. p. 349.

AILERON DE LUCARNE. Espece de Console en amortissement à chaque côté d'une Lucarne. Pl. 64. A. p. 187.

AILERONS DE PORTAIL. On peut appeller ainsi les Consoles avec enroulemens de plusieurs manieres qui servent pour racorder le second Ordre d'un Portail avec le premier, comme il s'en voit à presque toutes les nouvelles Eglises. On ne doit pas estimer cet ornement un des plus reguliers de l'Architecture. Pl. 78. p. 277.

AIRE, du Latin *Area*, une Place ; c'est toute Superficie plane sur laquelle on marche. Ce mot se dit plus particulierement de l'endroit sur lequel on bat le grain dans une Grange. Il se dit encore d'un enduit de plâtre dressé de niveau pour tracer une Epure. pag. 232. Pl. 68. p. 249. &c.

AIRE DE PLANCHER, se dit autant de la charge qu'on met sur les solives d'un Plancher, & qu'on appelle ordinairement *fausse Aire*, que d'une couche de plâtre au lieu de carreau. p. 352. C'est ce que Vitruve entend par *Statumen*.

AIRE DE MOILON ; c'est un petit massif de l'épaisseur de 9. à 10. pouces sur le terrein du rez-de-chaussée d'un bâtiment, sur lequel on pose & scelle les Lambourdes, le Carreau ou les Dales de pierre, & qui est de moindre épaisseur sur les Voutes que sur la terre. Pl. 64 B p. 189.

AIRE DE CHAUX, & DE CIMENT ; c'est un massif d'environ un pied d'épaisseur fait de chaux & de ciment mêlé avec du caillou, qu'on met sur les voûtes des terrasses qui sont exposées à l'air, sur lesquelles ensuite on pose des dalles de pierre avec quelque pente pour l'écoulement des eaux, comme il en a été fait un sur l'Orangerie de Versailles. p. 214. & 352. Il se fait aussi de ces Aires de ciment dans les bassins de fontaine avec un enduit de chaux & de ciment pardessus, & qu'on appelle le plafond d'un Bassin.

AIRE DE RECOUPES ; c'est une épaisseur d'environ huit à neuf

pouces de Recoupes de pierre, pour affermir les Allées des Jardins. p. 193.

AIS, du Latin *Axis*, une planche, selon Festus ; c'est du bois debité long & mince, qui sert dans la Menuiserie. Les plus épais, qui s'employent pour les Trapes & autres ouvrages, ont deux pouces d'épaisseur. Les moindres sont appellez *Planches*. p. 341. & 352.

Ais d'Entrevoux ; ce sont les Planches qui couvrent les espaces d'entre les solives, & qui ont ordinairement la même longueur avec un pouce d'épais sur neuf à dix de large. *Pl.* 63 B. *p.* 185.

Ais de Bateau ; ce sont des Planches de chêne ou de sapin, qu'on tire des debris des Bateaux déchirez, & qui servent à faire des Cloisons legeres, lambrissées de plâtre des deux côtez pour empêcher le bruit & le vent, & pour ménager la place & la charge dans les lieux qui ont peu de hauteur de Plancher. p. 352.

AISANCES. Lieu commun ou de commodité ordinairement au rez-de-chaussée, ou auprès d'une Garderobe, & ou au haut d'un Escalier. Dans les maisons ordinaires, elles se pratiquent dans les angles de l'escalier ; mais dans les grands Hôtels ou Maisons de distinction elles sont dans les petits escaliers, & jamais dans les grands. Dans les Maisons Religieuses & de Communauté, les Aisances sont partagées en plusieurs petits cabinets de suite, avec une culiere de pierre percée pour la décharge des urines ; elles doivent estre carrelées, pavées de pierre, ou revêtuës de plomb & en pente du côté du siege, avec un petit ruisseau pour l'écoulement des eaux dans la chausse percée au bas de la devanture. Il y a pour plus de propreté une auge ou culiere de pierre ou de plomb à hauteur de siege pour y pouvoir uriner sans salir la lunette. On place présentement les Aisances dans les Garderobes, où ils tiennent lieu de chaises percées : on les fait de la derniere propreté, & en forme de banquette, dont le lambris se leve, &

cache la lunette. La chauffe d'Aifance en eſt fort large, & defcend jufques à l'eau pour empêcher la mauvaife odeur ; on y pratique auſſi de larges ventoufes ; le boiſſeau qui tient à la lunette eſt en forme d'entonnoir renverſé, & foûtenu par un cercle de cuivre à feüillure, dans lequel s'ajuſte une foupape de cuivre qui s'ouvre & fe ferme en levant & fermant le lambris du deſſus, ce qui empêche la communication de la mauvaife odeur. On pratique dans quelque coin de ces lieux, ou dans les entre-foles au-deſſus, un petit refervoir d'eau, d'où l'on amene une conduite, fur laquelle l'on en branche une qui vient s'ajuſter au deſſus de la foupape, & au moyen du robinet l'on lave les urines qui pourroient s'eſtre attachées au boiſſeau & à la foupape ; l'autre conduite vient s'ajuſter auſſi dans le boiſſeau, à l'extrémité de laquelle eſt un robinet playant qui fe tire au moyen d'un regiſtre vers le milieu du boiſſeau, ce qui fert à fe laver à l'eau chaude ou à l'eau froide fuivant les faifons ; ces robinets s'appellent flageolets. *Pl.* 61. *p.* 177.

AJUTAGE ou AJOUTOIR. Morceau de cuivre tourné & percé en maniere de canon de fouffler, qu'on *ajuſte* à vis fur une Tige foudée fur la Souche du Tuyau d'un Jet d'eau, & qui en détermine la groſſeur. Il y a des *Ajutages* plats percez de pluſieurs trous, d'autres élevez en cone, qui font les plus ordinaires. Il y en a encore fans vis qui tiennent avec du feutre, & ferveut à former diverfes figures felon la diverfité des Jets-d'eau. *p.* 198.

ALAISE ; c'eſt dans une Porte colée & emboitée, ou dans un Panneau d'aſſemblage, la Planche la plus étroite qui acheve de le remplir. *p.* 341.

ALBATRE. *Voyez* MARBRE.

ALCOVE ; c'eſt la partie d'une Chambre à coucher où eſt le lit fur une Eſtrade, & qui eſt diſtinguée par quelque décoration. Ce mot, felon Monſieur Menage, vient de l'Arabe *Elcabbas*, qui fignifie une tente fous laquelle on

dort, en Lat. *Zeta*. *Planche* 61. p.ıg. 177. & 178.

ALEGE. Petit mur d'apui élegi sous une croisée qui n'est que de l'épaisseur ou largeur de l'apui, c'est à dire, moindre que celle du mur.

ALEGES; ce sont des pierres sous le Piédroit d'une Croisée, qui jettent des Harpes pour faire liaison avec le Parpain d'apui, lorsque l'apui est évidé dans l'Embrasure. On les nomme ainsi, parce qu'elles *alegent* ou soulagent, étant plus legeres à l'endroit où elles entrent sous l'apui. *Pl.* 51. p. 145.

ALETTE, de l'Italien *Aletta*, petite Aile, ou côté; c'est la face d'un Piédroit depuis un Pilastre ou une Colonne jusqu'au tableau d'une Arcade. p. 10. *Pl.* 3. &c.

ALIGNEMENT. *Donner un Alignement*; c'est regler par des Repéres fixes le devant d'un Mur de face sur une ruë en présence du Voyer; ou marquer la situation d'un Mur mitoïen entre deux heritages contigus pour le retablir sur ses anciens vestiges, ou de fonds en comble, selon le jugement d'Experts de part & d'autre, dont il se fait un Procez Verbal. *Prendre un Alignement*, c'est en faire l'operation. p. 115. & 308.

ALIGNER; c'est reduire plusieurs corps à une même saillie, comme dans la Maçonnerie pour dresser les Murs, & dans le Jardinage pour planter des allées d'arbres : ce qui se fait quand, aprés avoir jaugé les largeurs déterminées par des Jalons aux encognures, on plante de ces Jalons d'espace en espace, de telle maniere qu'en les bornoyant ils paroissent à l'œil sur une même ligne. p. 308.

ALLE'E; c'est un passage commun pour aller depuis la Porte de devant d'un Logis jusques à la Cour ou à la Montée. C'est aussi dans les Maisons ordinaires un Passage qui communique & dégage les Chambres, & qu'on nomme aussi *Corridor*. *Pl.* 61. p. 177. ces *Allées* sont appellées *Fauces* par Vitruve.

ALLE'E DE JARDIN; c'est un chemin droit & parallele de

certaine largeur, bordé d'arbres, d'arbrisseaux ou de buis, & couvert ou découvert. On appelle CONTRALLE'ES, les deux petites *Allées*, qui sont à côté d'une grande & de différente largeur suivant le couvert ou l'ombre que donnent les diverses especes d'arbres. *Pl.* 65 A. *p.* 191. &c. Lat. *Hypetra ambulatio.*

ALLE'E DE FRONT, celle qui est droite en face du Bâtiment. p. 194. &c.

ALLE'E DE TRAVERSE, celle qui coupe d'équerre une *Allée de Front*, ibidem.

ALLE'E DIAGONALE, celle qui coupe un quarré de Bois ou de Parterre d'angle en angle. *ibid.*

ALLE'E BIAISE, celle qui par sujetion comme d'un Point de vûë, ou d'un Terrein, ou d'un Mur de clôture, n'est point parallele à l'*Allée de Front*, ou *de Traverse*. ibid.

ALLE'E RAMPANTE, celle qui a une pente sensible. Lorsque cette pente est au dessus de six à huit pouces par toise, les Carrosses n'y peuvent monter qu'avec beaucoup de peine. *ibid.*

ALLE'E EN ZIC-ZAC, celle qui étant trop rampante & sujette aux ravines, est traversée d'espace en espace, ou de douze en douze pieds par des platebandes de gazon, en maniere de Chevrons brisez, ou de Zic-zacs de point d'Hongrie pour en retenir le sable. Comme l'*Allée* qui est devant l'Orangerie de Meudon. On appelle aussi *Allée en Zic-zac* celle qui dans un Bosquet ou un Labyrinthe, est formée par divers retours d'angle pour la rendre plus solitaire & en cacher l'issuë.

ALLE'E EN PERSPECTIVE, celle qui est plus large à son entrée qu'à son issuë pour faire paroître les parties fuïantes des cotez, & luy donner une apparence de longueur. Cette sorte d'*Allée* sert aux décorations des Theatres d'eau, comme il s'en voit à Versailles à celle du Theatre d'eau.

ALLE'E COUVERTE, celle qui est bordée de grands Arbres, comme Tilleüils, Ormes, Charmes, &c. qui par l'entre-

laſſement de leurs branches, donnent du couvert & de la fraîcheur. On appelle auſſi *Allée couverte*, celle qui eſt faite d'un Berceau de treillage. *Pl.* 65 B. *p.* 201.

ALLÉE DECOUVERTE, celle qui ſepare les quarrez des Parteres par des bordures de buis ou d'arbres verds, ou les Boſquets d'un Jardin par des paliſſades de haute futaye, & qui eſt le plus ſouvent accompagnée de *Contrallées* fort étroites pour y avoir plus d'ombre. *Pl.* 65 A. *p.* 191. &c.

ALLÉE LABOURÉE ET HERSÉE, celle qui eſt repaſſée avec la Herſe, & où les Carroſſes peuvent rouler. *p.* 194.

ALLÉE SABLÉE, celle où il y a du Sable ſur la terre battuë, ou ſur une Aire de recoupes ordinairement de huit à neuf pouces d'épaiſſeur. *p.* 193.

ALLÉE BIEN TIRÉE, celle que le Jardinier a nettoyée des méchantes herbes avec la charuë, & qu'il a enſuite repaſſée avec le rateau.

ALLÉE DE COMPARTIMENT. Large ſentier qui ſepare les carreaux d'un Parterre. *p.* 192.

ALLÉE D'EAU. Chemin bordé de pluſieurs Jets, ou boüillons d'eau ſur deux lignes paralleles, comme l'*Allée d'eau* qui eſt depuis la Fontaine de la Pyramide, juſqu'à celle du Dragon dans le Jardin de Verſailles. *p.* 190. & 522.

ALTIMETRIE; c'eſt l'Art de meſurer les hauteurs droites & inclinées, acceſſibles & inacceſſibles, comme une tour, une montagne, &c. Ce mot eſt fait du Latin *Altimetria*, compoſé de *altus* haut, & du Grec *metron*, meſure. *p.* 357.

AMAIGRIR. *Voyez* DEMAIGRIR.

AME; c'eſt l'ébauche d'une figure, qui ſe fait ſur une armature de fer, avec mortier compoſé de chaux & de ciment, pour eſtre couverte & terminée de ſtuc. On la nomme auſſi *Noyau*. *p.* 215.

AMOISE; c'eſt une piece de bois, qui eſt interpoſée entre deux *Moiſes* pour entretenir l'aſſemblage d'une Ferme de Comble. *Pl.* 64 A. *p.* 187.

AMORTISSEMENT ou COURONNEMENT; c'eſt tout

corps d'Architecture ou ornement de Sculpture de pierre, de bois, de Serrurerie, &c. qui s'éleve en diminuant pour terminer quelque décoration. Les Ouvriers appellent CHAPITEAU, l'*Amortissement* ou *Couronnement* d'un Miroir, d'un Dossier de lit, d'un Tableau, &c. p. 110. & Pl. 44 A. p. 117. &c.

AMPHIPROSTYLE. *Voyez* TEMPLE.

AMPHITHEATRE ; c'étoit chez les Anciens un Bâtiment spatieux, rond, ou ovale, dont l'Arene ou place du milieu étoit entourée de plusieurs rangs de sieges de pierre par degrez avec des Portiques tant au dedans qu'au dehors, pour voir les combats des Gladiateurs & ceux des bêtes feroces. L'*Amphitheatre* de Vespasien, appellé le *Colisée*, celuy de Verone en Italie, & celuy de Nismes en Languedoc, sont les plus celebres qui nous restent de l'Antiquité. Ce mot est fait du Latin *Amphitheatrum* composé du Grec *Amphi*, à l'entour, & *theatron*, theatre. p. 64. & 115.

AMPHITHEATRE DE COMEDIE ; c'est la partie quarrée ou circulaire opposée au Theatre, laquelle renferme plusieurs rangs de sieges par degrez. p. 115.

AMPHITHEATRE DE JARDIN ; se dit d'une terrasse qui est fort élevée, & dont on descend par des Rampes droites & circulaires soûtenuës de gradins & talus de formes differentes.

ANCRE. Ce mot se dit par metaphore, d'une barre de fer qui retient un tirant ou une chaîne de fer pour empêcher l'écartement d'un Mur ou la poussée d'une Voûte, & pour garantir une souche de Cheminée de l'effort des vents. p. 179. & 218.

ANGAR, de l'Alemand *Hangen*, un Apentis, selon Nicot ; c'est un lieu couvert d'un demi-comble qui adossé contre un mur, porte sur des piliers de bois ou de pierre d'espace en espace pour servir de Remise dans une Bassecour, de Magazin ou d'Attelier pour travailler, & de Bucher dans les Couvents ou Hôpitaux. p. 351. *Voyez* BUCHER.

ANGLE ; c'est la rencontre de deux lignes en un mê-

me point. *Planche* †. *page* j.

ANGLE DROIT, celuy qui se forme par la section de deux lignes perpendiculaires l'une à l'autre. On l'appelle aussi *Trait quarré* ou *d'équerre*. *ibidem*.

ANGLE OBTUS, OUVERT, OU GRAS, celui qui est plus grand que le droit. *ibid*.

ANGLE AIGU, SERRE' OU MAIGRE, celuy qui est moindre que le droit. *ibid*.

ANGLE RECTILIGNE, celuy qui est fait par le concours de deux lignes droites. *ibid*.

ANGLE CURVILIGNE, celuy qui se forme de la rencontre de deux lignes courbes. *ibid*.

ANGLE MIXTILIGNE, celuy qui est formé d'une ligne droite & d'une courbe. *ibid*.

ANGLE SAILLANT, ou exterieur : & RENTRANT, ou interieur. *p*. 240.

ANGLE AU SOMMET, celuy qui est opposé à la Base d'un Triangle. *p*. 66.

ANGLE SOLIDE, se dit de toute encoignure d'un corps *solide* en *Angle* rentrant ou saillant formé par un avant ou arriere corps.

ANGLE. Les Ouvriers appellent generalement ainsi tous les Triangles ou pieces d'encoignure qui servent dans les Compartimens. Ce qui se dit aussi en Peinture & Sculpture, des Figures ou ornemens qui remplissent les Timpans des Arcades & les Pendentifs des Domes, comme par exemple on appelle *Angles du Dominiquin*, les quatre Evangelistes qu'il a peints dans les Triangles spheriques Pendentifs du Dôme de S. André de la Valle à Rome. *Pl*. 99. *p*. 339.

ANGLE DE PAVEUR; c'est la jonction de deux revers de Pavé, laquelle forme un ruisseau en ligne diagonale dans l'angle rentrant d'une Cour. *Pl*. 102. *p*. 349.

ANGLET; c'est une petite cavité fouillée en angle droit, comme sont celles qui separent les Bossages ou pierres de refend, & comme sont gravez les caracteres de la plûpart

des Inscriptions dans la pierre & le marbre. p. 326. Pl. 97.

ANNELETS ; ce sont de petits Listels ou Filets, comme il y en a trois au Chapiteau Dorique. On les nomme aussi *Armilles*, du Latin *Armilla*, un Brasselet. Pl. 11. p. 31.

ANNUSURE. *Voyez* ENNUSURE.

ANSE DE PANIER ; c'est la courbure d'une Arcade ou d'une Voute surbaissée, & comme en demi-ovale. Il y en a de rampantes & de biaises. p. 116. & Pl. 66 A. p. 237.

ANSE DE PANIER. Ornement de Serrurerie composé de deux enroulemens opposez. Pl. 44 A. p. 117.

ANTES, du Latin *Antè*, devant ; ce sont les Pilastres Angulaires du Porche Toscan selon Vitruve ; ce qui se peut entendre dans tous les Ordres, des Pilastres d'encognure, qu'on nomme aussi *Pilastres Corniers*. Pl. 71. p. 255. & 304. Pl. 92.

ANTI-CABINET. Grande piece entre la Salle & le grand Cabinet. Pl. 61. p. 177. & Pl. 62. p. 181.

ANTI-CHAMBRE. Grande piece de l'Apartement, qui est entre la salle & la chambre, où les gens de dehors attendent avant que d'entrer dans la Chambre. Pl. 61. p. 177. & Pl. 62. p. 181. Vitruve l'appelle *Antithalamus*.

ANTI-COUR. *Voyez* AVANT-COUR.

ANTIQUAIRE, celuy qui par les Livres & les Voyages a connoissance des Bâtimens, Figures, Inscriptions, Medailles, & autres monumens *antiques*. Cette qualité est necessaire à l'Architecte pour rendre raison de ce qu'il fait, fondé sur les exemples de l'*Antiquité*. p. 343.

ANTIQUE. Ce mot se dit d'un Bâtiment ou d'une Figure faite du temps que les Arts étoient dans leur plus grande perfection chez les Grecs & les Romains. On dit aussi *Architecture Antique*, & *Maniere Antique*, pour signifier ce qui est travaillé dans la correction & le bon goût de l'*Antique*. *Préface* & *pag.* 262.

ANTIQUITEZ. Ce mot se dit par rapport à l'Architecture, autant des anciens Bâtimens qui servent encore à quel-

que ufage, comme les Temples des Payens dont on a fait des Eglifes, que des fragmens de ceux qui ont été ruinez par le temps ou par les Barbares, comme à Rome les reftes du Palais *Major* fur le Mont Palatin. Ces *Antiquitez* ruinées s'appellent en Latin, *Rudera*, à caufe de leur difformité qui les rend méconnoiffables à ceux qui en ont lû la defcription dans les Auteurs, ou qui en ont vû les figures. p. 32. & 308.

ANTI-SALLE. Grande Salle qui en précede une autre pour les Ceremonies, comme on en voit dans les Bâtimens confiderables, & principalement en Italie.

APAREIL; c'eft l'Art de tracer les pierres, & de les bien placer & pofer: ainfi on dit qu'*un Bâtiment eft d'un bel Apareil*, quand il eft conftruit avec le foin & la propreté que cet Art demande, comme le Portail du Louvre. p. 337.

APAREIL; c'eft auffi-bien la hauteur d'une pierre tirée de la Carriere, que d'une nette & taillée, puifqu'on taille dans les Carrieres des pierres du haut apareil, & d'autres du bas apareil, c'eft à dire, d'une plus grande ou d'une moindre hauteur. Toutes les pierres d'un même lit doivent eftre d'un même apareil. Le Liais eft une pierre *de bas Apareil*, & la pierre de S. Cloud *de haut Apareil*. p. 202. &c.

APAREILLEUR. Principal Ouvrier d'un Attelier, qui conduit les pieces de Trait, & trace les pierres fur le Chantier. p. 232. & 236.

APARTEMENT; c'eft une fuite de pieces neceffaires pour rendre une habitation complette, qui doit eftre compofée au moins d'une Anti-chambre, d'une Chambre, d'un Cabinet & d'une Garderobe. Il y en a de grands & de petits. Ce mot vient du Latin *Partimentum*, fait du Verbe *Partiri* divifer, ou bien *à parte manfionis*, parce qu'il fait partie de la demeure. p. 179. Pl. 61. & 62.

APARTEMENT DE PARADE, celuy qui comprend les grandes pieces du bel Etage d'un Logis. p. 180. Pl. 62.

APARTEMENT DE COMMODITÉ, celuy qui eft de moyenne

grandeur & le plus habité. *ibidem.*

APARTEMENT D'ESTE', celuy qui est exposé au Nord : & *Apartement d'Hyver*, celuy qui est exposé au Midy. *Pl.* 72. p. 257.

APARTEMENT DE PLAIN PIED, s'entend des pieces d'un ou de deux Corps de logis, dont le Plancher est de niveau sans ressauts ni seüils au dessus du carreau ou parquet. p. 180.

APARTEMENT DES BAINS ; c'est une suite de pieces ordinairement au rez-de-chaussée, qui comprend les Salles, Chambres, Garderobes, Salles de Bain, & Etuves : le tout decoré & enrichi de marbre, de stuc, &c. de peinture avec des compartimens de pavé fort riches, comme au Château de Versailles, & au Louvre à Paris dans le lieu appellé *les Bains de la Reine*. Il doit toûjours estre exposé au midy. p. 352.

APENTIS, du Latin, *Appendix*, dépendance ; c'est un demi-comble en maniere d'Auvent, qui n'a qu'un égoût, comme on en voit qui servent de Remises dans les basse-cours. p. 223. & *Pl.* 73. p. 259.

APLANIR. *Voyez* REGALER.

APLOMB. Terme d'Ouvrier qui signifie Perpendiculaire ou Vertical. *En surplomb*, c'est n'estre pas *à plomb* & deverser en dehors ou en dedans. *Plomber*, c'est verifier ce qui est *à plomb* : & *Contre-plomber*, c'est par une operation contraire s'asseurer de ce qu'on a plombé. p. v. & *Pl.* 68. p. 249.

APOPHYGE. *Voyez* CONGE'.

APOTICAIRERIE, du Grec *Apotheca*, Boutique ou Magazin ; c'est par raport à l'Architecture une Salle dans une Maison de Communauté, ou dans un Hôpital, où l'on tient en ordre & avec décoration les medicamens. Celle de Lorette en Italie, ornée de vases du dessein de Raphaël, est une des plus belles. p. 353.

APUI, du Latin *Podium*, qui selon Vitruve signifie Balustrade ; c'est le petit mur qui est élevé entre les deux Pié-

droits d'une Croiſée, & à une telle hauteur qu'on s'y peut apuyer. Il eſt ordinairement recouvert d'une tablette de pierre dure, & il ſe nomme auſſi *Acoudoir*. p. 157.

Apui de croiſe'e a jour, ou Apui de fer. Eſpece de Balcon ſans ſaillie ou avec peu de ſaillie entre les deux tableaux d'une croiſée pour voir plus facilement au dehors. Il ſe fait d'un panneau d'entrelas, ou compartiment de fer de carillon, avec friſes & fueillages, comme les Balcons.

Apui ou Devanture de Puits. C'eſt le mur circulaire qui eſt hors de terre, couvert de ſa mardelle avec ſaillie en forme de plinthe. Les petits Apuis ſe font ordinairement d'une ſeule pierre creuſée qui comprend la mardelle. Il s'en fait de Serrurerie à jour pour gagner de la place, ou pour eſtre plus propres. Il y a auſſi dans de petits lieux, ou de ſujettion, des puits ſans Apui avec un couvercle de bois percé de trous à fleur de pavé.

Apui continu; c'eſt une eſpece de Plinthe ſouvent ornée de moulures & ravalé, qui ſert de Tablettes d'*Apui* aux Croiſées d'une Façade, comme il s'en voit à la plûpart des Palais de Rome. p. 337.

Apui alege', celuy qui eſt diminué de la profondeur de l'Embraſure autant pour regarder plus facilement au dehors, que pour ſoulager le deſſous. p. 157.

Apui en piedestal, celuy qui eſt en maniere de Piedeſtal double pour porter de fonds les ornemens d'une Croiſée. *pl.* 63 B. *p.* 185.

Apui evide'. On doit entendre par ce mot non ſeulement les Baluſtrades & les Entrelas à jour de diverſes eſpeces, mais auſſi les *Apuis*, où il y a ſous la Tablette un grand Abajour quarré, comme on en voit à pluſieurs Palais de Rome. *Pl.* 50. *p.* 143.

Apui d'Escalier. Piece de bois, de fer, ou de pierre qui ſuit la rampe d'un Eſcalier. p. 177. *Pl.* 64 B. *p.* 189. & *Pl.* 65 D. p. 219. & 318.

Apui, ſoûtien, ce qui ſupporte quelque choſe, & em-

pêche sa chûte.

Apui, se dit aussi des pieces de pierre, de bois, ou de fer qui sont à hauteur d'apui, le long des Rampes des Escaliers, & qui sont posées au dessus des balustrades. Il y a des Apuis rampans, & des Apuis droits quarrez.

Apui, se dit aussi de ce que les Ouvriers mettent sous leurs pinces & leviers, pour remuer des pierres & fardeaux : ce qu'ils appellent aussi Orgueil, Cale, & les Mathematiciens Hypomoclion. Nicod derive ce mot de *ad* & *podium*, ce qui signifie ce qui sert à s'appuyer.

AQUEDUC, du Latin *Aquæductus*, conduite d'eau ; c'est un Canal fait par artifice en terre ou élevé, pour conduire de l'eau d'un lieu à un autre selon son niveau de pente, nonobstant l'inégalité du terrein. Les Romains, entre les autres Nations, en ont fait bâtir de considerables dans la Ville de Rome ; Jules Frontin, qui en avoit la direction, en raporte neuf qui se répandoient par 13514. tuyaux d'un pouce de diametre, & Blaise de Vigenere sur Tite-Live, remarque qu'il entroit dans Rome par ces *Aqueducs*, plus de cinq cens mille muids d'eau en 24. heures. *Pag*. 114. & 348.

AQUEDUC EN TERRE, celuy qui est bâti au dessous de la superficie de la terre, ou qui est percé à travers une montagne pour abreger la longueur de son Canal, & est voûté dans son étenduë avec des puisards d'espace en espace pour en exhaler les vapeurs. *ibid.*

AQUEDUC ELEVÉ, celuy qui pour conserver son niveau de pente à travers des Vallées & Fondrieres, est construit sur un corps de Maçonnerie percé d'Arcades, comme l'*Aqueduc* d'Arcueil prés Paris, & celuy que le Roy a fait bâtir dans le fonds de Maintenon. On appelle encore ainsi un *Aqueduc* porté sur un mur massif, comme celuy de Versailles depuis la montagne de Picardie jusques aux Reservoirs de la Bute de Monboron. *ibid.*

AQUEDUC DOUBLE OU TRIPLE, celuy qui a son Canal porté

sur deux ou trois rangs d'Arcades, comme le Pont du Gard en Languedoc, & l'*Aqueduc* de Belgrade à trois ou quatre lieuës de Constantinople, qui fournit de l'eau à cette grande Ville. Mais on peut plûtost donner ce nom à un *Aqueduc* qui a trois conduites sur une même ligne l'une au dessus de l'autre, comme celuy qui, selon Procope, fut bâti par Cosroës Roy de Perse pour la Ville de Petrée en Mingrelie, afin que le cours de l'eau ne fût pas si facilement coupé à cette Ville en cas de siege. *ibid.*

ARABESQUES ou RABESQUES, qu'on nomme aussi *Moresques*, sont des rinceaux de feüillages imaginaires, dont on se sert dans les frises & panneaux d'ornemens, & pour les Parterres de buis. Ces mots viennent de ce que les *Arabes*, *Mores*, & autres Mahometans employent ces ornemens, parce que leur Religion leur défend de représenter des figures d'hommes & d'animaux. *p.* 192. & *Pl.* 65 B. *p.* 201.

ARASEMENT; c'est la derniere Assise d'un mur arrivé à hauteur de Plinthe, de Couronnement, &c. ou cessé à une certaine hauteur de niveau à cause de l'hyver, ou pour quelque autre raison. *Pl.* 66 A. *p.* 257.

ARASER; c'est conduire de même hauteur une assise de Maçonnerie. *On arase de niveau*, lorsqu'on conduit horizontalement les assises. On dit aussi qu'un Lambris de pierre ou de marbre, ou qu'un assemblage de Menuiserie *est arasé*, lorsqu'il n'y a point de saillie, & qu'il est comme du parquet. *Pl.* 100. *p.* 341. & 342.

ARASES; ce sont des pierres plus basses ou plus hautes que les autres cours d'assises pour parvenir à une certaine hauteur, comme celles d'un Cours de Plinthe & des Cimaises d'un Entablement. *p.* 330.

ARBALESTRIERS. On nomme ainsi toutes les Maîtresses pieces de bois qui servent à soûtenir & contreventer les Couvertures. Elles sont ordinairement de 8. à 9. pouces de gros: mais ce mot se prend en particulier pour les pe-

tites Forces d'un Faux-Comble. Pl. 64. A. p. 187.

ARBRE ; c'est dans les Machines la plus forte piece de bois du milieu posée à plomb, sur laquelle tournent les autres pieces qu'elle porte, c'est pourquoy on dit l'*Arbre* d'une Gruë, d'un Moulin, &c. p. 243.

ARBRE. Principal ornement des Jardins, qui sert pour former les Allées & Bosquets, & pour donner du frais & de l'ombre. Ses parties sont la Racine avec chevrin & pivot : la Tige avec tronc & colet au bas : & le Branchage ou Tête garnie de ses feüilles. Les *Arbres* se dressent en bouquets espacez à égale distance dans les Allées, comme les Ormes, Maroniers, Tilleuls, &c. où ils se taillent en Palissade avec le croissant, comme le Charme, l'Erable, le Hêtre, & autres qui sont garnis dés le pied. Pag. 196.

ARBRES DE HAUTE FUTAYE ; ce sont les grands *Arbres* de Tige qui forment les Bois, les grandes Allées, Cours, Avenuës, &c. *Voyez* BOIS DE HAUTE FUTAYE.

ARBRES DE BRIN : On appelle ainsi les *Arbres de Tige* droits & de belle venuë, dont on peut tirer le Bois le plus propre pour les ouvrages de Charpenterie. p. 222.

ARBRES DE PLEIN VENT, DE HAUT VENT, OU DE TIGE. On appelle ainsi les *Arbres fruitiers* les plus hauts, dont on fait quelquefois des Allées dans les Vergers & dans les Jardins de Campagne. Ces arbres sont espacez de trois à quatre toises selon leurs grandeurs, pour mieux recevoir l'ardeur du Soleil, & ils doivent avoir au moins sept pieds de Tige pour passer dessous facilement. Pl. 65 B. p. 201.

ARBRES NAINS. Petits *Arbres fruitiers* en buisson & fort bas, dont on garnit les platebandes des Jardins Potagers, & qui doivent estre éloignez les uns des autres d'environ deux toises. Pl. 65 A. p. 191. & 197.

ARBRES VERDS, ceux qui conservent leur verdure pendant l'hyver, comme les Epiceas, Ifs, Houx, Buissons ardent & autres qu'on taille en cone, en pyramide, en bou-

le, en bouquet, &c. pour orner les Parteres. p. 192.

ARBRISSEAUX ou ARBUSTES ; ce font de petits *Arbres à fleurs*, comme Rofiers, Chevres-feüilles, Lilas de Perfe, &c. qu'on arrefte ou qu'on taille à quatre ou cinq pieds de haut, & qui fervent pour garnir les Platebandes des Parteres. *ibid.*

ARC ; c'eft une portion de cercle, dont la bafe fe nomme *Corde*, & la perpendiculaire élevée au milieu de cette ligne s'appelle *Fleche*. *Pl.* † *p. j.* & 50. *Pl.* 21. &c.

ARC ou ARCADE ; c'eft toute fermeture cintrée de Voûte, de baye de Porte, ou de Croifée. On s'en fert dans les grands entre-colonnes des Bâtimens confiderables, dans les Portiques au-dedans & au dehors des Temples, aux Places publiques, aux cours des Palais, aux Cloîtres, aux Theatres, & aux Amphitheatres : l'on en fait pour fervir d'éperons ou de contreforts à foûtenir les gros murs qui ont beaucoup de charge en terre, pour les fondations de grande hauteur aux Ponts & aux Aqueducs, aux Portes, aux Feneftres, aux Arcs de Triomphe, &c. *p.* 10. *Pl.* 3. *p.* 24. *Pl.* 8. &c.

ARC PARFAIT OU EN PLEIN CINTRE, celuy qui a tout fon demi diametre, & dont la corde paffe fur le centre. *Planche* 3. *pag.* 11. & *Pl.* 66 A. *pag.* 237. Lat. *Arcus hemicyclicus.*

ARC EN ANSE DE PANIER, celuy qui eft furbaiffé, & qui fe trace par trois centres, ou au fimbleau par deux centres. *Pl.* 66 A. *p.* 237. & 239. Lat. *Arcus delumbatus.*

ARC BIAIS OU DE CÔTÉ, celuy dont les Piedroits ne font pas d'équerre par leur plan, comme on le pratique aux portes biaifes. *ibid.* Lat. *Arcus obliquus.*

ARC RAMPANT, celuy qui dans un mur à plomb, eft incliné fuivant une pente donnée. *ibid.* Lat. *Arcus declivis.*

ARC EN TALUT, celuy qui eft percé dans un mur en talut.

ARC EN BERCEAU, c'eft une continuité de Voûte, Galerie, Aqueduc, &c.

Arc en decharge, celuy qu'on fait pour soulager une Platebande, ou un Poitrail, & dont les retombées portent sur les Sommiers.

Arc a l'envers, c'est, selon Leon Baptiste Albert *Liv.* 3. *Chap.* 5. un *Arc* bandé en contre-bas, qui fait l'effet contraire de l'*Arc en décharge*. Il sert dans les Fondations pour entretenir des Piles de Maçonnerie, & pour empêcher qu'elles tassent dans un terrein de foible consistence.

Arc diminué, celuy qui est fait d'une portion de cercle par le triangle équilateral, & dont la corde passe au dessus du centre, comme on le pratique aux Croisées.

Arc composé ou Angulaire, celuy qui est fait de deux arcs diminuez joints ensemble, & qui a dans sa corde deux centres de deux lignes courbes qui s'entrecoupent l'une l'autre.

Arc bombé, celuy dont le centre est deux fois plus bas que le triangle équilateral, qui forme une espece de cambrure pour avoir plus de force que la platte-bande, qui se fait de ligne droite. Il se pratique à quelques fermetures de Portes & de Croisées, & l'on en met quelquefois au dessus d'un Archivolte.

Arc a cerce ralongée, celuy qui est fait d'une ligne elliptique, comme on le pratique aux Rampes des Escaliers.

Arc doubleau, celuy qui excede le nû de la doüelle d'une Voûte, & où l'on taille le plus souvent de la Sculpture par compartimens, comme à l'Eglise du dedans de l'Hôtel Royal des Invalides, ou bien en maniere de Frise continuë avec rinceaux de feüillages, comme à l'Eglise de S. Sulpice à Paris. *Pl.* 66 B. *p.* 241. & *Pl.* 101. *p.* 343.

Arc doubleau, en tiers point ou gothique, celuy qui est fait de deux portions de cercle qui se coupent au point de l'Angle au sommet d'un Triangle, & qui excede le nû des Pendentifs avec nervures. *Pl.* 66 A. *pag.* 237. & 342.

ARC DE CLOÎTRE. *Voyez* VOUTE EN ARC DE CLOÎTRE.

ARC DE TRIOMPHE ; c'est une Porte de Ville détachée de tout autre Bâtiment, & magnifiquement décorée d'Architecture & de Sculpture avec Inscriptions, laquelle étant bâtie de pierre ou de marbre, sert autant pour un Triomphe au retour d'une Expedition victorieuse, que pour conserver à la posterité la memoire du Vainqueur. Les plus fameux *Arcs de Triomphe* qui restent de l'Antiquité, sont ceux de Titus, de Septime Severe, de Constantin, &c. à Rome. Celuy du Faubourg S. Antoine à Paris, du dessein de Monsieur Perrault, seroit un des plus magnifiques si son modelle étoit executé. On comprend aussi sous ce genre les Portes de Ville superbement décorées qui ne ferment point, comme celles des ruës S. Denis & S. Martin à Paris. *p.* VI. 64. 115. &c.

ARC DE TRIOMPHE D'EAU. Morceau d'Architecture en maniere de Portique de fer ou de bronze à jour, dont les nûs des Pilastres, des faces, & des autres parties renfermées par des ornemens, sont garnis par des Napes d'eau, lorsqu'on les fait joüer, comme celuy de Versailles, qui est du dessein de Monsieur le Nautre. *p.* 314.

ARCADE FEINTE ; c'est un renfoncement cintré de certaine profondeur, qui se fait dans un mur, ou pour répondre à une *Arcade percée*, qui luy est opposée ou parallele, ou seulement pour la décoration d'un mur orbe, comme à l'Orangerie de Chantilly du côté du Jardin. *Pl.* 63 B. *p.* 185.

ARCBOUTANT, ou pour mieux dire ARCBUTANT ; c'est un *Arc* ou portion d'un *Arc* rampant qui *bute* contre les reins d'une Voute pour en empêcher la poussée & l'écartement, comme aux Eglises Gothiques. *p.* 324. Lat. *Erisma* selon Vitruve.

ARCBOUTANT *en Charpenterie* ; c'est toute piece de bois qui sert à contretenir les pointals des Echafauts, les Arbres des Gruës, Engins, & Sonnettes ; il s'appelle aussi Contrefiche. *p.* 244.

ARCBOUTANT *en Serrurerie* ; c'est une barre de fer inclinée, ou une grande console avec enroulement, qui étant posée au droit d'un Pilastre ou d'un Montant de *Serrurerie*, sert à contreventer une Travée de Grille.

ARCBOUTER, ou CONTREBOUTER ; c'est contretenir la poussée d'un *Arc* ou d'une Platebande, avec un pilier, un *Arcboutant*, ou une étaye. p. 114.

ARCEAU. Ce mot se dit de la courbure du cintre parfait, surbaissé ou surmonté d'une Voute. *Pl.* 66 B. p. 141.

ARCEAUX. Ornemens de Sculpture en maniere de trefles. p. 70.

ARCENAL, ou ARCENAC, du Latin *Arx*, Citadelle, ou de l'Italien *Arsenale* ; c'est un grand Bâtiment, où l'on fabrique & où l'on tient Magazin d'Armes, & de tout ce qui dépend de l'Art militaire, comme l'*Arsenal* de Paris. p. 309. en Lat. *Statrugeum*, ou *Armamentarium*.

ARCENAL DE MARINE. Grand Bâtiment prés d'un Port de Mer, où demeurent les Officiers de Marine, & où l'on tient toutes les choses necessaires pour construire, équiper & armer les Vaisseaux. p. 307. Lat. *Navalium*, selon Vitruve.

ARCHE. C'est une Voute qui porte sur les piles & les culées d'un Pont de pierre. On appelle *Maitresse Arche*, celle du milieu, parce qu'elle est ordinairement plus haute & plus large que les autres. p. 348.

ARCHE EN PLEIN CINTRE, celle qui est formée d'un parfait demi-cercle, comme à quelques Ponts antiques, & à la plûpart de ceux de Paris. *ibid.*

ARCHE ELLIPTIQUE, celle dont le trait est un demi-ovale ou ellipse tracée au simbleau, comme les *Arches* du Pont Royal des Thuileries à Paris.

ARCHE SURBAISSÉE OU EN ANSE DE PANIER, celle qui est de la plus basse proportion & avec moins de montée, comme au Pont bâti sur l'Arne à Pise, qui n'a que trois *Arches*, dont la courbure est si peu sensible, qu'elle paroist une Platebande bombée, quoy que l'ouverture en soit fort grande. *Pl.* 66 A. p. 237.

ARCHE EN PORTION DE CERCLE, celle qui est tracée par un centre, & dont la corde est beaucoup moindre que le demi diametre, comme il s'en voit à la plûpart des Ponts Antiques, & à celuy de *Rialto* à Venise, qui a d'ouverture d'Arc ou longueur de base, plus de 32. toises.

ARCHE EXTRADOSSE'E, celle dont les Voussoirs sont égaux en longueur, & paralleles à la doüille, & ne font point liaison avec les assises des reins, qui regnent presque de niveau, comme sont construits la plûpart des Ponts antiques, & celuy de Nostre-Dame à Paris. *p. 348.*

ARCHE D'ASSEMBLAGE, se dit de tout cintre de Charpente bombé & tracé d'une portion de cercle pour faire un Pont d'une *Arche*, comme il s'en voit dans Palladio *Liv. 3. Chap. 8.* & comme il avoit été proposé d'en faire un à Seve prés Paris par Monsieur Perrault. *Voyez Monsieur Blondel Cours d'Architecture, cinquiéme Partie. Liv. premier.*

ARCHITECTE ; c'est celuy qui fait le Dessein des Edifices, qui les conduit & qui ordonne à tous les Ouvriers qui y sont employez. Ce mot vient du Grec *Archos* & *tecton*, c'est à dire, le principal Ouvrier. On appelle *Ingenieur*, un Architecte Militaire. *Préf. &c.*

ARCHITECTURE, se définit l'Art de bien bâtir. *Préface, &c.* Ce mot s'entend aussi de l'Ouvrage même, comme lorsqu'on dit : *Voilà un beau morceau d'Architecture*. *p. 22.* Et il se dit aussi de toute Saillie au de-là du nû d'un Mur. *p. 235. & 338.*

ARCHITECTURE CIVILE, celle qui a pour objet les Edifices d'Habitation & de Magnificence. Ceux d'Habitation doivent estre *sains* par leur situation avantageuse & leur belle exposition, *solides* par leur bonne construction, *commodes* par la proportion, l'usage & le dégagement des pieces qui les composent, & *agreables* par la simmetrie & le raport des parties au tout, & du tout aux parties: Et ceux de Magnificence doivent être decorez conformément à leur usage. *p. 257.*

ARCHITECTURE MILITAIRE, celle qui regarde la seureté, &

enseigne l'Art de fortifier les Places pour resister aux insultes des Ennemis, & à la violence des Armes. On l'appelle communément *Fortification*. *ibid*.

ARCHITECTURE NAVALE, celle qui montre l'Art de construire les Bâtimens de Mer, comme Vaisseaux, Galeres, &c. ou plûtost ceux de Marine, comme Ports, Moles, Darces, Arcenaux, &c. p. 357.

ARCHITECTURE ANTIQUE; c'est la plus excellente par l'harmonie de ses proportions, le bon goust de ses profils, la juste application & la richesse de ses ornemens, & la grande maniere autant dans le tout que dans les parties. Les Romains l'ont augmentée sur l'invention des Grecs: aussi est-elle appellée *Grecque & Romaine*. Elle a subsisté chez les Romains jusqu'à la décadence de leur Empire, & elle a succedé chez nous à la *Gothique* depuis le siecle passé. *Preface*. & p. 357.

ARCHITECTURE ANCIENNE; c'est la *Grecque moderne*, qui differe de l'*Antique* par les proportions pesantes de sa construction, & par le mauvais goût de ses ornemens & profils, outre que ses Bâtimens sont mal éclairez, comme on le peut remarquer à l'Eglise de S. Marc de Venise & à sainte Sophie de Constantinople bâtie par des Grecs & des Armeniens: aussi cette sorte d'Architecture tire-t-elle son origine de l'Empire d'Orient, où l'on bâtit encore aujourd'hui de cette maniere, ainsi qu'on le peut voir par la *Solimanie*, la *Validie*, & autres Mosquées construites à Constantinople. *Pref*. & p. 252.

ARCHITECTURE GOTHIQUE, que les Ouvriers appellent aussi *Moderne*, celle qui éloignée des proportions antiques & sans correction de profils ni bon goût dans ses ornemens chimeriques, a toutefois beaucoup de solidité & de merveilleux à cause de l'artifice de son travail, comme on le peut voir aux Eglises Cathedrales de Paris, de Reims, de Chartres, de Strasbourg, &c. Cette Architecture est originaire du Nord, d'où les Goths l'ont introduite premie-

rement en Allemagne, & ensuite dans les autres parties de l'Europe. *Pref.* & *p.* 342.

ARCHITECTURE MORISQUE. Maniere de bâtir avec aussi peu de dessein que la *Gothique*, à laquelle elle a quelque raport par la délicatesse de ses Portiques & Galeries, mais dont les dehors sont percez de petits jours, autant pour la fraîcheur que pour la seureté : & les dedans au contraire fort ouverts & décorez de Compartimens de carreaux de diverses couleurs avec des Moresques & Arabesques. C'est de cette Architecture qu'on a imité les Loges, Balcons, Perrons, & autres parties saillantes au-delà des Murs de face. Les plus beaux Edifices de cette espece sont les Palais des Cherifs à Maroc en Afrique, & quelques-uns de Grenade en Espagne, que les Mores y ont bâti, lorsqu'ils en étoient les Maîtres.

ARCHITECTURE EN PERSPECTIVE, celle dont les membres sont de différens modules & mesures, & diminuent par proportion d'éloignement pour rendre l'objet plus long à la vûë, comme l'Escalier Pontifical du Vatican, bâti sous le Pape Alexandre VII. par le Chevalier Bernin. On appelle aussi *Architecture en perspective*, celle qui est un peu de bas-relief, & qui se pratique, ou pour quelque racordement, comme les deux petites Arcades des Aîles du Vestibule du Palais Farnése, racordées avec celles d'Ordre Dorique du Portique de la Cour, ou pour faire un fonds à quelque sujet de Sculpture, comme les deux Tribunes feintes de la Chapelle de Cornaro à l'Eglise de sainte Marie de la Victoire à Rome. *p.* 347.

ARCHITECTURE FEINTE, celle qui fait paroître des saillies peintes de grisaille ou colorées de divers marbres & métaux, comme on le pratique en Italie aux Façades des Palais, & particulierement sur la Côte de Genes, & comme sont les Pavillons de Marly. Cette Peinture se fait à fresque sur les Murs enduits, & à l'huile sur ceux de pierre. On comprend aussi sous ce nom les Perspectives pein-

Ccc iij

tes contre les pignons des Murs mitoïens, comme celles des Hôtels de Fieubet, de S. Poüanges, &c. peintes par le Sieur Rousseau. p. 200. & 347. On appelle encore *Architecture feinte*, celle qui est établie sur un bâti de Charpente legere, & faite de toile peinte sur des chassis par tringles, en sorte que les corps, Colonnes, Pilastres & autres saillies paroissent de relief; les Corniches sont même poussées à quelques-unes, & les Bases, Chapiteaux, Masques, Trophées, &c. sont de carton moulé. Les Figures qui accompagnent cette sorte d'*Architecture*, se font sur un manequin d'osier, & ont leurs parties moulées de plâtre, & leurs draperies de toile trempée dans du plâtre clair; le tout en couleur de divers marbres & metaux. Elle sert aux Décorations de Theatre, Arcs de Triomphe, Entrées publiques, Feux d'Artifice, Fêtes, Pompes funebres, Catafalques, &c.

ARCHITECTURE DE TREILLAGE, celle qu'en employe dans les jardins aux Berceaux, Portiques, Cabinets de treillage, Revêtemens de Mur, &c. Cette espece d'Architecture, que les Ouvriers appellent entr'eux Architecture de S. Fiacre, est établie sur un basti de Serrurerie qu'ils appellent Carcasse, composée de barreaux montans ou piliers de fer qui portent de fonds sur des dez de pierre, où ils sont scellez, & sont entretenus par des traverses attachées avec clavettes, & pardessus avec des barres, bandes de fer droites ou courbes pour former des arcs; le tout étant recouvert par devant de Pilastres montans, Panneaux, Corniches, Impostes, & autres ornemens d'Architecture à jour faits d'échalas & de bois de boisseau contourné. On met dessus des Amortissemens, comme Vases & Corbeilles de fleurs faits de ces mêmes bois avec sculpture, & l'on en couvre les Dômes de plusieurs manieres avec une Lanterne au milieu, & l'on peint le tout en verd à l'huile à trois couches. Pl. 65 A. & 65 B 5. p. 199.

ARCHITRAVE; c'est la principale Poutre ou Poitrail, &

la premiere partie de l'Entablement, qui porte sur les Colonnes, & qui est faite d'un seul sommier, comme on le voit à la plûpart des Bâtimens antiques : ou de plusieurs claveaux, comme l'ont pratiqué les Modernes. Il est different selon les Ordres. Au Toscan il n'a qu'une bande couronnée d'un filet. *Pl.* 6. *pag.* 17. deux faces au Dorique & au Composite. *Pl.* 12. *p.* 33. & *Pl.* 35. *p.* 85. & trois à l'Ionique & au Corinthien. *Pl.* 19. *p.* 47. & *Pl.* 29. *p.* 71. Ce mot est composé du Grec *Archos*, principal, & du Latin *Trabs*, une poutre. On le nomme aussi *Epistile*, du Latin *Epistylium*, fait du Grec *épi* sur, & *Stylos* Colonne.

ARCHITRAVE MUTILÉ, celuy dont la saillie est retranchée, & qui est arasé avec la Frise pour recevoir une inscription, comme au Temple de la Concorde à Rome, & au Porche de la Sorbonne à Paris. *p.* 86.

ARCHITRAVE COUPÉ, celuy qui est interrompu dans une décoration pour faciliter l'exhaussement des Croisées, l'Entablement étant d'une grande hauteur, comme à l'Ordre Composite de la grande Galerie du Louvre. *p.* 62.

ARCHIVOLTE, du Latin *Arcus volutus*, Arc contourné ; c'est le Bandeau orné de moulures qui regne à la teste des Voussoirs d'une Arcade & porte sur les Impostes. Il est different selon les Ordres. Il n'a qu'une simple face au Toscan. *Pl.* 4. *pag.* 13. deux faces couronnées au Dorique & à l'Ionique. *Pl.* 10. *p.* 29. & *Pl.* 18. *p.* 45. Et les mêmes moulures que l'Architrave dans le Corinthien & le Composite. *p.* 92. *Pl.* 37.

ARCHIVOLTE RETOURNÉ, celuy dont le bandeau ne finit pas, mais retournant sur l'Imposte se joint à un autre bandeau, comme il se voit aux Ecuries du Roy à Versailles. *p.* 95. & *Pl.* 99. *p.* 339.

ARCHIVOLTE RUSTIQUE, celuy dont les moulures sont interrompuës par une clef & des bossages simples ou rustiques, en sorte que de deux Voussoirs l'un est en bossage.

ARDOISE. Pierre d'un bleu noirâtre, dont la meilleure se tire des Perrieres ou Ardoisieres d'Anjou, & qui se debite par feüillets pour servir sur les couvertures des Bâtimens. Les Anciens n'avoient point l'usage de l'Ardoise. Ce mot vient du Latin *Ardosia*. p. 225. Il y a à Angers de quatre échantillons d'Ardoise. La premiere s'appelle la grande quarrée forte, dont le millier fait environ cinq toises. La seconde, la grande quarrée fine, dont le millier fait cinq toises & demie. La troisiéme, la petite fine, dont le millier fait environ trois toises. La quatriéme s'appelle la cartelle, qu'on employe sur les Dômes, & dont le millier fait environ deux toises & demie. La meilleure Ardoise est la plus noire, la plus luisante & la plus ferme.

ARDOISE FINE, celle qui est mince; & ARDOISE FORTE, celle qui a d'épaisseur le double de la fine. *ibid.*

ARDOISE GROSSE, OU ROUGE, ou plûtost ROUSSE NOIRE; c'est la plus commune. *ibid.*

ARDOISE CARTELETTE, celle qui est la plus petite, & qu'on taille quelquefois en écaille pour les Dômes, comme on en voit à celuy de la Sorbonne. p. 226.

ARDOISE DURE, celle dont on fait du Carreau & des Tables. On tire de cette espece d'*Ardoise* sur les Côtes de Genes, & les Italiens s'en servent pour peindre dessus. p. 225.

ARENE, du Latin *Arena*, du sable; c'étoit dans un Amphitheatre chez les Anciens, le champ du milieu où combattoient les Luiteurs & les Gladiateurs. Quelquefois le mot d'*Arene* se prend pour tout l'Amphitheatre, comme celuy de Nismes qui est le plus entier de ceux qui restent de l'Antiquité. p. 8.

ARENER ou s'ARENER. C'est s'affaisser extraordinairement, ou par sa trop grande charge, ou par le défaut de construction.

AREOSTYLE ou ARÆOSTYLE, du Grec *Araios* rare, & *Styles* Colonne; c'est selon Vitruve la plus grande dis-

tance qui peut eſtre entre les Colonnes, ſçavoir de huit modules ou quatre diametres. p. 8. & 9.

AREOSYSTYLE ou ARÆOSYSTYLE ; c'eſt auſſi ſelon Vitruve une diſpoſition de Colonnes dont les eſpaces ſont *Syſtyles* & *Arœoſtyles*. p. 357.

ARESTE ; c'eſt l'angle vif d'une pierre, d'une piece de bois, d'une barre de fer, &c. ainſi on dit que du Bois eſt à *vive Areſte*, lorſqu'il eſt bien *avivé*. p. 28. & 337.

ARESTE DE LUNETTE ; c'eſt l'angle où une Lunette ſe croiſe avec un Berceau. p. 240. *Pl.* 66 B.

ARESTIER, ou ſelon les Ouvriers ERESTIER ; c'eſt une piece de bois délardée qui forme l'Areſte ou l'angle d'un Comble en Croupe ou en Pavillon, & ſur laquelle ſont attachez les Empanons. *Pl.* 64 A. p. 187.

ARESTIER DE PLOMB ; c'eſt un bout de table de plomb au bas de l'*Areſtier* de la croupe d'un comble couvert d'ardoiſe. Dans les grands Bâtimens ſur les Combles en Dôme, ces *Areſtiers* revêtent toute l'encôgnure, & ſont faits de diverſes figures, ou en maniere de Pilaſtre, comme au Chaſteau de Clagny, ou en maniere de Chaîne de boſſages ou pierres de refend, comme on en voit aux gros Pavillons du Louvre. *ibid.*

ARESTIERES ; ce ſont les cueillies de plâtre que les Couvreurs mettent aux angles de la Croupe d'un Comble couvert de tuile ; celles de plomb doivent eſtre au moins d'une ligne d'épaiſſeur. p. 336.

ARITHMETIQUE, du Grec *Arithmos*, nombre ; c'eſt la ſcience qui conſidere les nombres, & qui ſert en Architecture pour les operations Geometriques, les cottes des Deſſeins, & les calculs des Toiſez. *Préface.*

ARMATURE. On entend par ce mot, les barres, clefs, boulons, étriers & autres liens de fer qui ſervent à retenir un grand aſſemblage de Charpente, & à fortifier une poutre éclatée ; c'eſt pourquoy on dit *Armer une Poutre*. Lat. *Catenatio. Pl.* 64 B. p. 189.

ARMATURE. Les Italiens donnent ce nom à un Cintre de Voûte ou d'Arcade.

ARMATURE ; ce mot se dit aussi de la Carcasse de fer qui sert pour entretenir par dedans une figure de bronze, soit d'homme ou d'animal ; & de celle de bois qui sert pour les modelles de plastre ou de terre.

ARMES ou ARMOIRIES. Ornement de Sculpture qu'on met aux endroits les plus apparens d'un Bastiment pour désigner celuy qui l'a fait bastir. On distribuë des pieces de Blazon dans divers membres, comme dans les Metopes, Clefs d'Arcade, Caisses de Compartiment, de Voûte, &c. pour y servir d'attributs. p. 118. & Pl. 46. p. 127.

ARMILES. *Voyez* ANNELETS.

ARPENT. Ce mot, selon Scaliger, vient du Latin *Arvipendium*, la mesure d'un champ. Les Romains se sont servis de ce mot pour signifier la mesure de leurs terres ; il étoit chez eux de 120. pieds de largeur, & de 240. de longueur, lesquels multipliez les uns par les autres, font 28800. pieds quarrez que contenoit la superficie de leur Arpent, & l'espace de terre que deux bœufs pouvoient labourer en un jour. L'Arpent qui contient environ un septier de semence, c'est aux environs de Paris un espace de terre de cent *Perches* quarrées de 18. pieds de long, chacune desquelles contient en superficie 324. pieds, qui font par conséquent 32400. pieds ou 900. toises quarrées pour l'Arpent. Il se divise en quatre quartiers. La *Perche* est différente en divers endroits ; dans l'Arpentage Royal elle est de vingt pieds. p. 359.

ARPENTAGE ; c'est l'Art qui enseigne à mesurer la superficie des terres, & dont l'operation, qu'on appelle encore *Arpentage*, se fait avec une petite chaîne pietée de laquelle les Arpenteurs composent les Toises & les Perches, en l'arrestant d'espace en espace, & aux encôgnures avec des piquets appellez *Flèches*. L'*Arpentage* se nomme aussi *Planimetrie*, du Latin *Planimetria*, fait de *Planus* égal, & du

Grec *Metron* mesure. p. 359.

ARPENTER ; c'est mesurer avec la chaîne, le demi-cercle, ou autres instrumens, l'étenduë d'une terre dans toutes ses longueurs & largeurs, suivant les angles qu'elles peuvent avoir.

ARPENTEUR ; c'est un homme intelligent en Geometrie pratique, qui mesure les terres, les bois, &c. & en dresse les Cartes Topographiques & Papiers terriers pour en faire le partage & en asseoir les bornes. p. 350.

ARRACHEMENT, s'entend des pierres qu'on *arrache* & de celles qu'on laisse alternativement pour faire liaison avec un mur qu'on veut joindre à un autre. On nomme aussi *Arrachemens*, les premieres retombées d'une Voûte enclavées dans le mur. Pl. 66 B. p. 241.

ARRESTER. Ce mot s'entend de plusieurs manieres dans l'Art de bastir. *Arrester* une pierre, c'est l'assurer à demeure. *Arrester* des Solives, c'est en maçonner les Solins. *Arrester* de la Menuiserie, c'est attacher des pates & des crampons pour la retenir. *Arrester* signifie aussi sceller en plâtre, en ciment, en plomb, &c. Et *Arrester* un Arbuste, une Palissade de charmille, &c. c'est les tailler à une certaine hauteur. p. 353.

ARRIERE-BOUTIQUE. *Voyez* MAGAZIN DE MARCHAND.
ARRIERE CHOEUR. *Voyez* CHOEUR.
ARRIERE-CORPS. *Voyez* AVANT-CORPS.
ARRIERE-COUR ; c'est une petite Cour qui dans un corps de Bastiment sert à éclairer les moindres Appartemens, Garderobes, Escalier de dégagement, &c. Vitruve appelle *Mesaula*, ces sortes de Cours. p. 351.
ARRIERE-VOUSSURE, c'est derriere le tableau d'une Porte ou d'une Croisée, une Voûte qui sert pour en décharger la platebande, couvrir l'embrasure & donner plus de jour. p. 119. & Pl. 66 A. p. 237. & 239.
ARRIERE-VOUSSURE DE MARSEILLE, celle qui est cintrée par devant & bombée par derriere, & qui sert pour faciliter l'ou-

verture des Ventaux cintrez d'une Porte ronde. Elle est ainsi appellée, parce que la premiere de cette espece a été faite à une des Portes de la Ville de Marseille. *ibid.*

ARRIERE-VOUSSURE DE S. ANTOINE, celle qui est en plein cintre par derriere & bombée par son profil. Elle prend son nom de celle de la Porte de S. Antoine à Paris bâtie par Clement Metezeau. *ibid.*

ARRIERE-VOUSSURE REGLE'E, celle qui est droite par son profil. *p.* 239.

ART. Ce mot se dit autant des préceptes que des operations où l'esprit a plus de part que la main ; c'est pourquoy on dit qu'un ouvrage est profilé, dessiné, ou modellé avec *Art*, lorsqu'on y reconnoist le jugement & la correction de celuy qui l'a fait. *Preface*, &c.

ARTISAN, s'entend d'un Ouvrier de quelque Art mécanique, comme d'un Maçon, d'un Serrurier, d'un Menuisier, &c. Il se dit quelquefois au figuré d'un excellent Ouvrier dans les Arts liberaux, comme d'un Architecte, d'un Peintre, d'un Sculpteur, &c. *Preface.*

ASPECT. Ce mot se dit de la vûë d'un Bastiment par raport à ceux qui le regardent. Il se prend aussi pour une principale Façade ou pour un Portail. *p.* 184. & 190.

ASSEMBLAGE ; c'est l'Art d'assembler & de joindre plusieurs morceaux de bois ensemble, ce qui se fait de différentes manieres en Charpenterie & en Menuiserie. *p.* 120. & 186. C'est ce que Vitruve appelle *Coaxatio*.

ASSEMBLAGES *en Charpenterie*.

ASSEMBLAGE PAR TENON ET MORTOISE, celuy qui se fait par une entaille appellée Mortoise, laquelle a d'ouverture la largeur du tiers de la piece de bois pour recevoir l'about ou tenon d'une autre piece, taillé de juste grosseur pour la Mortoise qu'il doit remplir, & dans laquelle il est ensuite retenu par une ou deux chevilles. *p.* 189.

ASSEMBLAGE A CLEF, celuy qui pour joindre ensemble deux plateformes de Comble ou deux moises de Fil de pieux, se

fait par une mortoife dans chaque piece pour recevoir un tenon à deux bouts appellé *Clef*. *Pl.* 64 A. *p.* 187.

ASSEMBLAGE PAR ENTAILLE, celuy qui fe fait pour joindre bout-à-bout, ou en retour d'équerre, deux pieces de bois par deux entailles de leur demi-épaiſſeur, qui ſont enſuite retenuës avec des chevilles ou des liens de fer. Il ſe fait auſſi des entailles à queuë d'aronde ou en triangle à bois de fil pour le même *Aſſemblage*. *p.* 189.

ASSEMBLAGE PAR EMBREVEMENT. Eſpece d'entaille en maniere de hoche, qui reçoit le bout démaigri d'une piece de bois ſans tenon ni mortoiſe. Cet *Aſſemblage* ſe fait auſſi par deux tenons frotans poſez en décharge dans leurs mortoiſes. *Pl.* 64 B. *p.* 189.

ASSEMBLAGE EN CREMILIERE, celuy qui ſe fait par entailles en maniere de dents de la demi-épaiſſeur du bois, qui s'encaſtrent les unes dans les autres pour joindre bout-à-bout deux pieces de bois, parce qu'une ſeule ne porte pas aſſez de longueur. Cet *Aſſemblage* ſe pratique pour les grands Entraits & Tirans.

ASSEMBLAGE EN TRIANGLE, celuy qui pour enter deux fortes pieces de bois à plomb, ſe fait par deux tenons triangulaires à bois de fil de pareille longueur, qui s'encaſtrent dans deux autres ſemblables, en ſorte que les joints n'en paroiſſent qu'aux arêtes.

ASSEMBLAGE EN EPI. *Voyez* EPI.

ASSEMBLAGES *en Menuiſerie*.

ASSEMBLAGE QUARRÉ, celuy qui ſe fait quarrément par entailles de la demi-épaiſſeur du bois, ou à tenon & mortoiſe. *Pl.* 100. *p.* 341.

ASSEMBLAGE A BOÜEMENT, celuy qui ne differe de l'*Aſſemblage quarré*, qu'en ce que la moulure qu'il porte à ſon parement, eſt coupée en Anglet. *ibid.*

ASSEMBLAGE EN ONGLET, ou plûtoſt EN ANGLET, celuy qui ſe fait en diagonale ſur la largeur du bois, & qu'on retient par tenon & mortoiſe. *ibid.*

ASSEMBLAGE EN FAUSSE COUPE, celuy qui étant en angler & hors d'équerre, forme un angle obtus ou aigu. *ibid.*

ASSEMBLAGE A CLEF, celuy qui pour joindre deux ais dans un panneau, se fait par des clefs ou tenons perdus de bois de fil à mortoise de chaque côté collez & chevillez. *ibid.*

ASSEMBLAGE A QUEÜE D'ARONDE OU D'IRONDE, celuy qui se fait en triangle à bois de fil par entaille, pour joindre deux ais bout-à-bout. p. 341.

ASSEMBLAGE A QUEÜE PERCE'E, celuy qui se fait par tenons *à queüe d'aronde*, qui entrent dans des mortoises pour assembler quarrément & en retour d'équerre deux ais. *ibid.*

ASSEMBLAGE A QUEÜE PERDUË, celuy qui n'est différent de la *Queüe percée*, qu'en ce que ses tenons sont cachez par un recouvrement de demi-épaisseur à bois de fil & en anglet. *ibid.*

ASSEMBLAGE EN ADENT, que les Menuisiers appellent aussi GRAIN D'ORGE, celuy qui pour joindre deux ais par leur épaisseur, se fait par une languette triangulaire, qui entre dans une rainure en anglet. On se servoit autrefois de cet *Assemblage*, pour joindre les petits ais de Mairain, dont on plafonnoit les vieilles Eglises. p. 341.

ASSEOIR; c'est poser de niveau & à demeure les premieres pierres des Fondations, le Carreau, le Pavé, &c. p. 208. 234. &c.

ASSIETTE, se dit non seulement de la position d'une chose pesante sur une autre pour la rendre ferme & solide, comme lorsqu'on dit que le fondement doit avoir plus d'assiette que le mur qu'on éleve dessus; mais même de la place & du terrein sur lequel un bâtiment est construit, comme une maison est en belle assiette pour la vûë, lorsqu'elle est à mi-coste.

ASSISE, se dit d'un rang de pierres de même hauteur posées de niveau ou en rampant, qui est ou continu ou interrompu par les ouvertures des Portes & Croisées. p. 122.

C'est ce que Vitruve nomme *Corium*.

ASSISE DE PIERRE DURE, celle qui se met sur les fondations d'un Mur de Maçonnerie où il n'en faut qu'une, deux, ou trois jusqu'à hauteur de retraite. p. 202. &c.

ASSISE DE PARPAIN, celle dont les pierres traversent l'épaisseur du Mur, comme les *Assises* qu'on met sous les Murs d'Echifre, les Cloisons & Pans de bois au rez-de-chaussée. p. 235.

ASTRAGALE, du Grec *Astragalos*, l'os du talon; c'est une petite moulure ronde qui entoure le haut du fust d'une Colonne. *Pl. 6. p. 17.* &c. Quand il est ailleurs, on l'appelle *Baguette*, & quand on y taille des grains ronds, ou oblongs, comme des perles ou des olives, *Chapelet*. p. j. *Pl. A. p. iij.* &c.

ASTRAGALE LESBIEN. Les Commentateurs de Vitruve sont de différente opinion sur le profil de cette moulure. Baldus croit que c'est un Ove, & Barbaro un Cavet; mais M. Perrault prétend avec plus de raison, que c'est un petit talon. *Voyez ses Notes Liv. 4. Chap. 6.*

ATHLANTES. Statuës d'hommes qui tiennent lieu de Colonnes pour porter des Entablemens.

ATRE, du Latin *Atrum*, noir; c'est le sol & le bas de la Cheminée, qui est entre les jambages, le Contre-cœur & le Foyer, & où l'on fait le feu. p. 158.

ATRE & FOYER. Ils ne doivent point poser sur des poutres ou solives, quoy qu'avec recouvrement, suivant l'Ordonnance de Police du 26. Janvier 1672. qui ordonne même la démolition de ceux qui se trouveront construits ainsi, pour estre rétablis avec encheveftoures & barres de tremie & chevilles de fer. L'ouverture des Atres se fait de quatre pieds au moins, & trois pieds de profondeur depuis le mur jusqu'au cheveftre qui porte les solives.

ATTELIER. Ce mot se dit d'un Bâtiment qu'on éleve. Quelques-uns écrivent *Hâtelier*, parce qu'on y hâte les Ouvriers de travailler. On dit aussi qu'un homme entend l'*Attelier*,

quand il est intelligent dans l'execution des Ouvrages. p. 201. & 243. Lat. *Officina*.

ATTELIER PUBLIC, celuy où l'on travaille à transporter des terres ou à construire & reparer des Murs, Quais, Chaussées, & autres ouvrages publics autant pour l'utilité & l'embelissement d'une Ville, que pour occuper pendant la Paix les Pauvres qui n'ont point d'employ, comme il a été fait à Paris pour élever & regaler une partie des Ramparts où l'on a planté des allées d'arbres. Le Pape Alexandre VII. ne fit bâtir plusieurs Edifices publics, que dans l'intention d'occuper la plûpart des Pauvres de l'Etat Ecclesiastique, & du temps même qu'on élevoit la Colonnade de S. Pierre du Vatican, il contraignit les vagabonds & gens sans aveu d'y travailler sous peine de bannissement. p. 243.

ATTELIER DE PEINTRE ou de SCULPTEUR, se dit aussi bien du lieu où ils travaillent chez eux, que de celuy qu'ils décorent.

ATTENTE. *Voyez* PIERRE & TABLE D'ATTENTE.

ATTICURGE. *Voyez* BASE & PORTE ATTIQUE.

ATTIQUE ; c'est le dernier Etage qui termine le haut d'une Façade, & qui n'a d'ordinaire que la moitié ou les deux tiers de l'Etage ou Ordonnance de dessous.

ATTIQUE ; c'étoit autrefois un Bâtiment fait à la maniere Athenienne, où il ne paroissoit point de toît, & c'est aujourd'huy l'exhaussement d'un petit Etage décoré de Pilastres qui luy conviennent, & même sans Pilastres, qu'on éleve au-dessus des Pavillons angulaires & sur le milieu d'un Bastiment. On n'en devroit point voir le comble, parce qu'il semble accabler ce petit Etage. Pl 63. A. p. 183. & 268. Pl. 74. On appelle *Faux Attique*, un Entablement irregulier plus haut que la proportion ordinaire, & qui tient de l'*Attique*. p. 270. Pl. 75.

ATTIQUE DE PLACARD, c'est la Gorge, le Panneau, & la Corniche qui composent le dessus d'un Placard.

ATTIQUE CONTINU, celuy qui environne le pourtour d'un

Bâtiment sans interruption, & suit les corps & retours des Pavillons, comme à l'Hôtel Royal des Invalides, & dans la Cour neuve du Palais à Paris. *p. 339.*

ATTIQUE INTERPOSÉ, celuy qui est situé entre deux grands Etages quelquefois décorez de colonnes ou de Pilastres, comme à la grande Galerie du Louvre.

ATTIQUE CIRCULAIRE; c'est un exhaussement en forme de grand Piedestal rond, souvent percé de petites Croisées, comme au Dôme de l'Eglise de Jesus à Rome, ou même d'Arcades, comme à celuy de S. Loüis des Invalides à Paris. *Pl. 67. p. 247.*

ATTIQUE DE COMBLE, se dit de tout petit Etage ou Piedestal de maçonnerie ou de bois revêtu de plomb, qui sert de garde-fou à une Terrasse ou Plateforme, ou de Belveder, comme à quelques Palais d'Italie & aux Combles en Dôme du Louvre à Paris. *Pl. 64 A. p. 187.*

ATTIQUE DE CHEMINE'E; c'est le revêtement de plastre, de bois, ou de marbre depuis le Chambranle jusques sur la premiere Corniche, & qui fait la Gorge droite. *Pl. 57. p. 167. & 340.*

ATTITUDE, de l'Italien *Attitudine*, posture; c'est un terme de Peinture & de Sculpture pour exprimer le geste & la contenance d'une Figure. *p. 150.*

ATTRIBUS; ce sont en Sculpture & en Peinture, des symboles qui marquent le caractere & l'office des Figures, comme la *Massuë* à Hercules, la *Palme* à la Victoire, &c. *p. xi. & 298. Pl. 89.*

AVANCE, s'entend non seulement de tout ce qui est porté par encorbellement au-delà d'un mur de face, comme étoient autrefois certains Pans de bois sur les ruës publiques; mais aussi de tout coude qui anticipe sur quelque ruë & qu'on retranche pour l'élargir & la rendre d'alignement. *p. 308.* On appelle aussi Avances les saillies sur ruë qui excedent le nû du mur de face, comme sont les Pas de portes, Balcons, Bornes, Barrieres, Apuis de Boutique, Auvents

Tom. II. Eee

& leurs Plafonds, Apuis & Cages de Croisées. Toutes ces Avances payent au Voyer 3. liv. 12. f. pour la premiere pose, & une livre 17. f. 6. d. pour le rétablissement ; car pour les Avances qui se construisent avec le corps du Bâtiment, comme sont les Plinthes, Entablemens, Bossages, Pilastres, Couronnemens, & autres ornemens de Maçonnerie & Sculpture, ils ne doivent rien au Voyer lors qu'ils n'excedent point l'alignement qu'il a donné.

AVANT-BEC ; c'est la pointe d'une Pile de Pont en forme d'Eperon, qui sert pour la soûtenir, & pour fendre l'eau. Le dessus de cet Avant-bec est recouvert de Dales en glacis.

AVANT-BEC. On nomme ainsi les deux Eperons qui avancent au-devant de la Pile d'un Pont. Leur plan est le plus souvent un triangle équilateral, comme aux Ponts de Paris, ou en angle droit comme au Pont antique de Rimini en Italie : quelquefois ils sont ronds, comme au Pont S. Ange à Rome. Il s'en trouve aussi où l'*Avant-bec d'Amont* est aigu pour resister au fil de l'eau, & celuy d'*Aval* rond, comme au Pont de Pontoise. p. 348. Lat. *Anteris*.

AVANT-CORPS ; c'est dans la décoration des Edifices, une partie en saillie, comme un Pilastre, un Montant, &c. & ARRIERE-CORPS, la partie reculée qui luy sert de fonds. p. 44. & 126. Pl. 60. p. 175. &c.

AVANT-COUR ou ANTI-COUR ; c'est celle qui précede la principale *Cour* d'une Maison, comme la *Cour* des Ministres à Versailles, & la premiere *Cour* du Palais Royal à Paris. Cette sorte de *Cour* est appellée en Latin, *Atrium.* p. 254.

AVANT-LOGIS ; c'étoit chez les Anciens le Corps de logis de devant. Il y en avoit de cinq especes : le *Toscan* qui n'avoit point de Colonnes, mais seulement un Auvent au pourtour de sa Cour : le *Tetrastyle*, qui avoit quatre Colonnes qui portoient cet Auvent : le *Corinthien*, qui étoit décoré d'un Peristyle de cet Ordre au pourtour de la Cour :

le *Testitudiné*, dont les Portiques avec Arcades étoient couverts de Voûtes d'arête, ainsi que l'étage du dessus : & le *Découvert*, dont la Cour n'avoit ni Portique, ni Peristyle, ni Auvent en saillie. *Voyez Vitruve Liv.* vi. *Ch.* 3. *Palladio Liv.* 2. *Ch.* 6. raporte l'*Avant-logis Corinthien* qu'il a bâti à la Charité de Venise pour des Chanoines Reguliers, où il a imité la disposition de celuy des Romains dont parle Vitruve. *p.* 329.

AVANT-PIEU ; c'est un bout de poutrelle, qu'on met sur la couronne d'un Pieu pour le tenir à plomb, quand on le bat à la sonnette. On nomme aussi *Avant-pieu*, une espece de pince de fer pointuë, qui sert à faire des trous pour planter des jalons, des piquets & des échalas de treillage, particulierement quand la terre est trop ferme ou couverte d'une aire de recoupes.

AVANTURINE. Pierre prétieuse d'un rouge brun, ou de couleur jaunâtre ou olivâtre, semée d'une infinité de petits points d'or tres-brillans. On en fait de petites Colonnes pour les Tabernacles, Cabinets de Marqueterie, &c. & on la contrefait de verre, où l'on mêle de la limaille de cuivre qui fait l'effet des grains d'or. Il se trouve en Provence une espece d'*Avanturine*, qui étant cassée fait un sable doré qui reluit au Soleil, & dont on se sert en ce païs-là pour sabler les Allées des Jardins. *p.* 310.

AUBIER ou AUBOUR, du Latin *Alburnum*, qui, selon Pline, signifie blanc ; c'est dans le Bois, un tendre de couleur blanche prés de l'écorce sujet à se corrompre & à être piqué de vers. *p.* 222. Lat. *Torulus* selon Vitruve.

AUDITOIRE. *Voyez* BARRE D'AUDIENCE.

AVENUE. Grande Allée d'arbres, avec Contrallées ordinairement de la moitié de sa largeur. Elle se plante de differens arbres suivant les terreins. On se sert pour les endroits aquatiques de bois blanc comme le Peuplier, le Tremble, le Bouleau, &c. dans la terre grasse & franche, d'Ormes & de Chesnes : & dans le terrein sablo-

neux, de Châtaigniers, Noyers & autres arbres fruitiers. Les avenuës sont ordinairement plantées à l'arrivée d'une Ville ou d'un Château, comme l'*Avenuë* de Vincennes près Paris. *p.* 194.

AVENÜE EN PERSPECTIVE, celle qui est plus large par un bout que par l'autre, ou pour donner une plus grande apparence de longueur, ou pour paroître parallele en regardant par le bout le plus étroit.

AUGE; c'est une Cuve de pierre dure, qui se met dans une Cuisine prés du Lavoir, & qui sert prés d'une Ecurie pour abreuver les chevaux. *Pl.* 60. *p.* 175. & *Pl.* 61. *p.* 177. Lat. *Lavatrina*.

AUGMENTATIONS; ce sont dans l'Art de bâtir des ouvrages faits au-delà de la convention d'un marché, dont le memoire se paye le plus souvent par estimation de gens connoissans. *p.* 334.

AUGET. C'est un plaquis de plastre qui se fait le long des Lambourdes dans un plancher pour les entretenir ensemble, & les recouvrir d'un Parquet de Menuiserie ou de Planches.

AUGET; c'est une truelée de plastre appliquée au droit du joint, ou au joint montant, & faite en maniere de coquille, dans lequel on fait passer le coulis de plastre ou de mortier, pour entrer dans ces joints.

AVIVER; c'est, en Charpenterie, couper le bois à vive areste ou à angle vif; & en Sculpture, c'est nettoyer, gratter & polir quelque figure de métail pour la rendre plus propre à estre dorée, soudée, &c.

AUTEL, du Latin *Altare*, qui vient d'*Altus*, haut, parce qu'il est élevé de terre; c'est à proprement parler chez les Chrétiens une Table d'une seule pierre quarrée longue sur laquelle on celebre le Sacrifice de la Messe. On appelle *Grand Autel* ou *Maistre Autel*, celuy du Chœur d'une Eglise. Le mot d'*Autel* s'entend encore en Architecture, du Retable dont il est decoré. *p.* 110. & 154. *Pl.* 53.

AUTEL ISOLÉ, celuy qui n'est point adossé contre aucun mur ni pilier, & qui a un Contreretable, comme à la plûpart des Eglises Cathedrales, ou qui est sans Contreretable & à double parement, comme à S. Germain des Prez à Paris. On appelle aussi *Autel isolé*, celuy qui est sous un Baldaquin, comme l'Autel de S. Pierre à Rome. p. 110.

AUTEL, chez les Payens, c'étoit une maniere de Piedestal quarré, rond ou triangulaire, orné de Sculpture, de Bas-reliefs & d'Inscriptions, sur lequel on brûloit les Victimes qu'on sacrifioit aux Idoles. p. 314.

AUVENT ; c'est une avance faite de planches pour couvrir la montre d'une Boutique. Les *Auvens* sont ordinairement droits : Il s'en fait aujourd'huy de bombez, de cintrez & d'autres figures. Lat. *Subgrunda* selon Vitruve.

AXE, du Latin *Axis*, Essieu, c'est la ligne qui passe par le centre d'un corps rond & cilindrique, comme d'une boule, d'une Colonne, &c. *Pl.* 39. p. 102. & 104. *Pl.* 40.

AXE DE LA VOLUTE IONIQUE. *Voyez* CATHETE.

B

BADIGEON. Couleur jaunâtre, qui se fait de poudre de pierre de S. Leu détrempée avec de l'eau, & dont les Maçons se servent pour distinguer les naissances d'avec les panneaux sur les enduits & ravalemens. Les Sculpteurs s'en servent aussi pour cacher les défauts des pierres coquillieres remplis avec du plâtre, & les faire paroître d'une même couleur. *Badigeonner* ; c'est colorer avec du *Badigeon*. p. 337.

BAGUETTE. Petite moulure ronde moindre qu'un Astragale, sur laquelle on taille quelquefois des ornemens, comme des rubans, des feüilles de chesne, des bouquets de laurier, &c. *Pl. A. p. iij. & Pl. B. p. vii.*

BAHU ; c'est le profil bombé du Chaperon d'un Mur, de

l'Apui d'un Quay, du Parapet d'une Terrasse, ou d'un Fossé, &c. pag. 184.

BAHU. On dit en terme de Jardinage, qu'une Platebande, qu'une Planche ou qu'une Couche de terre est en *Bahu*, lorsqu'elle est bombée sur sa largeur pour faciliter l'écoulement des Eaux, & mieux élever les fleurs. Les Platebandes se font aujourd'huy en *Dos d'Asne*, c'est à dire, en glacis à deux égouts.

BAIN ou BOUIN. On dit *maçonner à Bain ou à Bouin de mortier*, lorsqu'on pose les pierres, qu'on jette les moilons & qu'on assied les pavez en plein mortier. p. 234. & 344.

BAINS ; c'étoient, chez les Anciens, de grands Edifices, qui avoient plusieurs Cours & Apartemens, dont les principales pieces étoient les Salles du *Bain*, l'une pour les hommes & l'autre pour les femmes, & au milieu de chaque Salle il y avoit un grand Bassin entouré de Sieges & de Portiques ; & à costé du *Bain*, des Cuves d'où l'on tiroit de l'eau froide & de l'eau chaude pour composer la tiede. Ces *Bains* étoient éclairez par en-haut, & servoient plûtost à la propreté & à la volupté, qu'à la santé. Prés de leurs Salles étoient les Etuves seches pour faire suer. Voyez *Vitruve Liv.* v. *Chap.* 10. Les plus magnifiques *Bains*, dont il reste des fragmens, étoient ceux de Titus, de Paul Emile, & ceux de Diocletien, où est à present le Monastere des PP. Chartreux à Rome, lequel est encore appellé *Termini*, du nom de *Thermes*, que les Romains donnent à ces sortes de *Bains*, & qu'ils avoient emprunté du Grec *Therme*, qui signifie chaleur. Publius Victor dans sa Topographie de Rome raporte, qu'il y avoit 896. *Bains* tant publics que particuliers dans cette Ville. Ces *Bains artificiels* sont aujourd'huy fort en usage chez les Levantins qui en font le plus considerable de leur logement, & qui en ont aussi de Publics comme chez les Anciens. p. 146. & 338.

BAINS NATURELS ; ce sont auprés des Sources d'eaux minerales & medecinales, des bâtimens qui renferment des

Bassins pour se baigner, comme les *Bains* de Poussoles & de Bayes dans le Royaume de Naples, & ceux de Bourbon, de Vichi, &c. en France.

BALCON, de l'Italien *Balcone*, Avance ; c'est une saillie au-delà du nû d'un mur portée sur des Consoles ou sur des Colonnes, & fermée par une Balustrade de pierre ou de fer. On appelle aussi *Balcon*, la Balustrade même de fer composée de balustres plats ou ronds, ou de panneaux avec Frises sous l'Apui & Pilastres de fer aux encôgnures. Les grands *Balcons* sont ceux qui portent en saillie, & sont plus larges que les Croisées, & les petits ceux qui sont entre les tableaux des mêmes Croisées, & servent d'Apui. p. 124. Pl. 45. & 85. p. 291. & Pl. 65 D. p. 219.

BALDAQUIN, de l'Italien *Baldacchino*, un Dais. On appelle ainsi le principal Autel d'une Eglise, quand il est isolé & couvert d'un dais ou amortissement porté sur des colonnes, comme celuy de S. Pierre de Rome. p. 110.

BALEVRE, du Latin *Bislabra*, qui a deux levres ; c'est ce qui passe d'une pierre, plus qu'une autre, prés d'un joint dans la doüelle d'une Voûte, ou dans le parement d'un Mur, & qu'on retaille en ragréant : c'est aussi un éclat prés d'un joint crevé parce qu'il étoit trop serré. p. 244. & 357.

BALIVEAUX ; ce sont de jeunes Chênes au-dessous de 40. ans, qui ont depuis 12. jusques à 24. pouces de tour, & que les Marchands de bois laissent ordinairement pour repeupler dans chaque vente qu'ils usent ou coupent, & la quantité qu'ils en doivent laisser, est specifiée par leurs marchez.

BALIVEAUX. *Voyez* ECHASSES.

BALLOT DE VERRE ; c'est la quantité de vingt-cinq livres de verre de Lorraine.

BALUSTRADE ; c'est la continuité d'une ou de plusieurs Travées de *Balustres* de marbre, de pierre, de fer, ou de bois qui servent ou d'apui, comme aux Fenêtres, Balcons, Terrasses, &c. ou de clôture, comme à quelques Autels.

p. 257. Pl. 73. & p. 318. &c. Vitruve appelle la *Baluſtrade*, *Podium*, & quelquefois *Pulteus*.

BALUSTRADE ou BALUSTRE, eſt auſſi une clôture de *baluſtres* à hauteur d'apui, qui dans une Chambre de parade environne le lit chez les Princes & les grands Seigneurs. p. 322.

BALUSTRADE FEINTE, celle où les *Baluſtres* ſont taillez ou attachez de leur demi-épaiſſeur ſur un fonds, comme il s'en voit à quelques Apuis de Croiſée. p. 321.

BALUSTRE. Petite Colonne ou Pilaſtre orné de moulures, tourné en rond ou quarré, pour remplir un Apui à jour ſous une Tablette. Il a quatre parties, le *Piédouche* ſur quoy porte la *Poire* ou la *Pance* qui en eſt la plus groſſe partie : la plus étroite au-deſſus ſe nomme *Col*, qui eſt couronné du *Chapiteau* qui le termine. Le mot de *Baluſtre* vient du Latin *Balauſtrum* fait du Grec *Balauſtion*, fleur de Grenadier ſauvage à laquelle il reſſemble. p. 318. Pl. 95.

BALUSTRES DE BRONZE, ceux qui ſont ou de feüilles de bronze ciſelées & à jour, ou fondus, reparez & maſſifs, comme les *Baluſtres* du grand Eſcalier du Roy à Verſailles. p. 325.

BALUSTRE DE FER, ceux qui ſont contournez de fer quarré, ou de fer plat, & qui ſervent pour les Balcons & les Rampes d'Eſcalier. Il s'en fait auſſi de fer fondu qui ſont plats & retenus dans des chaſſis de fer forgé. p. 218. Pl. 65 D. & p. 323.

BALUSTRES DE BOIS, ceux qui ſont tournez ou faits à la main, droits ou rampans pour les Eſcaliers & Galeries en dehors. p. 188. Pl. 64 B. & p. 322.

BALUSTRES DE FERMETURE, ceux qui ſont les plus ralongez en maniere de Colonne en *Baluſtre*, & qui ſe font de bronze, de fer forgé ou fondu, ou enfin de bois pour les clôtures de Chœur d'Egliſe & de Chapelle. p. 309.

BALUSTRES ENTRELASSEZ, ceux qui ſont joints enſemble par quelque ornement, & taillez comme les entrelas dans

un même bloc de pierre ou de marbre. p. 324. Pl. 95.

BALUSTRE DE CHAPITEAU. *Voyez* COUSSINET.

BALUSTRE DE MODILLON ; c'est le devant du petit enroulement qui est à la teste du Modillon Corinthien. Pl. 36. p. 89. & 90.

BANC ; c'est la hauteur des pierres parfaites dans les Carrieres. p. 203. &c.

BANC DE VOLÉE ; c'est le *Banc* qui tombe aprés avoir souchevé.

BANC DE CIEL ; c'est le premier & le plus dur qui se trouve en foüillant une Carriere, & qu'on laisse soûtenu sur des piliers pour luy servir de Ciel & de Plafond. p. 206.

BANC D'EGLISE ; c'est un Siege de plusieurs places pour une famille, fermé d'une cloison à hauteur d'apui. Ces sortes de *Bancs* doivent estre d'alignement & de pareille hauteur autant pour la simmetrie, que pour ménager la place qu'ils occupent, comme il a été fait à l'Eglise de Saint Germain l'Auxerrois à Paris. p. 342.

BANC DE JARDIN. Siege qui se fait de gazon, de bois, de pierre, ou de marbre. p. 229.

BANDE ; c'est en Architecture tout membre plat en longueur sur peu de hauteur, qu'on nomme aussi *Face*, du Latin *Fascia*, qui dans Vitruve signifie la même chose. pag. 9.

BANDES D'ARCHITRAVE. Ce sont les faces d'un Architrave dont la plus grande est au dessus, & la plus petite au-dessous. Cependant cet ordre est renversé dans l'Architecture de l'Arc d'Auguste à Suze, de celuy de Cesar à Fano, d'un autre à Spolette, &c. la petite bande étant au-dessus, & la grande au-dessous. Il y a des Architraves où ces bandes sont en talut.

BANDE DE COLONNE. Espace de bossage, dont on orne le fust des Colonnes Rustiques & bandées, & qui est quelquefois simple, comme aux Colonnes Toscanes de Luxembourg, ou pointillé ou vermiculé comme à celles de la

Galerie du Louvre, ou enfin taillé d'ornemens de peu de relief différens dans chaque *Bande*, comme aux Ioniques des Thuileries & au Portail de S. Ettienne du Mont à Paris. Ces *Bandes* sont bordées d'un Listel ou autre moulure. p. 302. Pl. 91. Lat. *Zona*.

BANDE DE CARREAUX; c'est un rang de Carreaux quarrez, petits ou grands, qui autrefois se faisoit environ de trois pieds en trois pieds entre les Carreaux à six pans sur un plancher.

BANDEAU. Chambranle simple à l'entour d'une Porte ou d'une Croisée. p. 337. *Voyez* CHAMBRANLE.

BANDELETTE. Petite *Bande* ou moulure plate, comme celle qui couronne l'Architrave Dorique. On l'appelle aussi *Tenie*, du Latin *Tænia*, qui dans Vitruve a la même signification. Pl. A. p. iij. & Pl. 11. p. 31.

BANDER UN ARC, OU UNE PLATEBANDE; c'est en assembler les Voussoirs & Claveaux sur les cintres de charpente, & les fermer avec la clef. On dit aussi *Bander un Cable*, quand on le tire pour élever un pesant fardeau. p. 243.

BANQUETTE; c'est un petit chemin relevé pour les gens de pied le long d'un Quay ou d'un Port, & même d'une ruë, à côté du chemin des charois, comme les *Banquettes* du Cours à Rome, & celles des Ponts sans maisons à Paris. On nomme *Tablettes*, les plus basses *Banquettes* qui ne sont que d'un cours d'assise, comme celles du Pont Royal des Thuileries. Les Romains appelloient *Decursoria*, toutes sortes de *Banquettes*; celles des Ponts étoient quelquefois couvertes, comme autrefois à Rome celles du Pont Adrien, aujourd'huy le Château Saint Ange. pag. 350. & 351.

BANQUETTE, est un petit apui de Croisée de 13. à 14. pouces de haut, qui sert à s'asseoir, & sur lequel est posé un apui de fer; on les fait exceder au dehors des façades, ils se font ordinairement de pierre dure.

BAPTISTAIRE, du Grec *Baptisterion*, Lavoir; c'étoit an-

ciennement une petite Eglise auprés d'une grande, où depuis que l'exercice de la Religion Chrétienne fut permis par les Souverains, on administroit le Baptême, comme le *Baptistere* de Constantin prés S. Jean de Latran à Rome. Ce nom étoit même donné à une Chapelle qui dans une Eglise servoit au même usage. p. 323.

BARAQUE ou HUTE. Petite Maison couverte de dosses, ordinairement prés d'un grand Attelier pour la commodité des Ouvriers, & pour servir quelquefois de Magazin pendant l'hyver. p. 243. Lat. *Tugurium*.

BARBACANE, de l'Italien *Barbacane*, qui signifie la même chose ; c'est une ouverture étroite & longue en hauteur qu'on laisse aux murs qui soûtiennent les terres, pour donner de l'air & pour écouler les eaux. On la nomme aussi *Canonniere* & *Ventouse*. Lat. *Colluviarium*. p. 350.

BARDEAU. Petit ais de mairain fait en forme de tuile, dont on couvre les Apentis, Moulins, &c. p. 223. Vitruve appelle cette sorte de couverture *Scandulæ fissiles*.

BARDEURS. On nomme ainsi les hommes qui tirent les pierres sur un chariot, ou qui les portent sur un *Bar* ou Civiere, du Chantier au pied du Tas. p. 244.

BARLONG. Figure quadrilatere plus longue que large. p. 238. Lat. *Oblongus*.

BARRE ; c'est toute piece de bois longue & menuë qui sert à entretenir les ais d'une Cloison, & à d'autres usages. Ce mot vient, selon M. Menage, du bas-Latin *Varra*, perche.

BARRE ou BARREAU DE FER, se dit du fer employé de sa grosseur. p. 216.

BARRE ou BANDE DE TREMIE, celle qui est de fer plat, & sert à soûtenir un Atre & la Hotte d'une Cheminée de Cuisine. Pl. 55. p. 159. & 218.

BARRE D'APUI, c'est dans une Rampe d'Escalier, ou un Balcon de fer, la *Barre* de fer aplati, sur laquelle on s'apuïe, & dont les arestes doivent estre rabatuës. Pl. 65 D. p. 219.

BARRE DE CROISÉE, se dit de toute *Barre* de bois ou de fer qu'on met en dedans sur les volets & contrevents de Croisée & sur les fermetures de Boutique.

BARRE D'AUDIENCE ; c'est dans une Chambre où l'on rend la Justice, l'enclos du Parquet, fait d'une forte cloison de bois de chêne de trois à quatre pieds de hauteur, où les Avocats se rangent pour plaider les Causes, comme à la Grande Chambre du Parlement de Paris. On la nomme en quelques endroits *Auditoire*, & c'est ce que les Anciens appelloient *Causidica* selon Vitruve.

BARREAU. *Voyez* BARRE.

BARREAU MONTANT DE COSTIERE ; c'est le *Barreau* où une Porte de fer est penduë : & *Barreau montant de battement*, celuy où la Serrure est attachée. *Pl.* 44 A. *p.* 117.

BARRIERE ; c'est à Paris un petit Pavillon en maniere de Boutique ; où se tiennent des Huissiers ou Sergens pour le service du public.

BARRIERE DE BOIS. Assemblage de pieces de bois debout & couchées, qui sert de bornes ou de chaînes au devant & dans les Cours des Hôtels, Palais, &c. *p.* 315. Lat. *Repagulum*.

BAS-COSTEZ ou AILES. On appelle ainsi les Galeries basses d'une Eglise, d'une Basilique, ou d'un Vestibule. *pag.* 135.

BASCULE ; espece de Pont-levis qui se hausse & se baisse par le moïen d'un essieu qui le traverse au milieu de sa longueur. *p.* 257.

BASE, du Grec *Basis*, Apui ou soûtien. Ce mot se dit de tout corps qui en porte un autre avec empatement, mais particulierement de la partie inferieure de la Colonne & du Piedestal. On nomme aussi la *Base* de la Colonne, *Spire*, du Latin *Spira*, qui signifie les tours d'un serpent couché qui fait à peu prés cette figure. *p.* 4. &c.

BASE TOSCANE ; c'est la plus simple de celles des cinq Ordres, laquelle n'a qu'un Tore. *p.* 14. *Pl.* 5.

Base dorique, celle qui a un Aftragale plus que la *Tof-cane*, & qui a été introduite par les Modernes, pag. 28. *Pl.* 10.

Base ionique, celle qui a un gros Tore fur deux foibles Scoties féparées par deux Aftragales, & qui eft rapportée par Vitruve. p. 44. *Pl* 18.

Base corinthienne, celle qui a deux Tores, deux Scoties & deux Aftragales. p. 64. *Pl.* 27.

Base composite, celle qui a un Aftragale moins que la *Co-rinthienne*. p. 80. *Pl.* 33.

Base composée, celle dont le profil eft extraordinaire & fort different de ceux des Ordres, comme la *Bafe* du grand Ordre compofé de l'Eglife de Saint Jean de Latran à Rome, qui a été reftaurée par le Cavalier Boromini. p. 298. *Pl.* 86.

Base attique ou atticurge, ainfi nommée parce que les Atheniens l'ont mife la premiere en œuvre, c'eft celle qui a deux Tores & une Scotie, & eft propre fous les Colonnes Ionique & Compofite. *Pl.* 38. p. 97. & 99.

Base rudente'e, celle dont les Tores font taillez en maniere de cables, comme on en voit quelques-unes antiques. *Pl.* 86. p. 299.

Base continue'e; efpece de retraite ornée de quelque moulure, comme d'un Tore Superieur avec filet & adouciffement d'une *Bafe* de Pilaftre ou de Colonne, qui fert de ceinture au pied d'un Bâtiment ou d'un Etage, ainfi qu'on en voit au dehors de l'Eglife du College Romain.

Base mutile'e, celle qui n'eft profilée que par les côtez d'un Pilaftre, & n'eft qu'une face par devant, comme on en voit à l'Hôtel de Longueville ruë S. Thomas du Louvre bâti par Clement Metezeau. p. 251.

Base de triangle, c'eft la ligne de niveau qui eft oppofée à l'angle au fommet d'un Triangle, comme la Corniche droite d'un Fronton ou d'un Pignon triangulaire.

Base d'arpentage; c'eft la ligne fur laquelle on établit

Fff iij

des mesures certaines dans un *Arpentage*. On prend le plus souvent pour *Base*, quelque muraille ou le plus grand côté de la superficie qu'on veut mesurer.

BASILIQUE, du Grec *Basilike*, Maison Royale; c'étoit chez les Anciens une grande Salle avec Portiques, Aîles, Tribunes & Tribunal, où les Rois rendoient eux-mêmes la Justice. *Voyez Vitruve Liv.* 5. *Chap.* 1. Ensuite on a donné ce nom aux grandes Salles des Cours Souveraines, où le peuple s'assemble & où se tiennent des Marchands, comme celles du Palais à Paris. On appelle aussi de ce nom les Eglises de Fondation Royale, comme celles de S. Jean de Latran & de S. Pierre du Vatican à Rome fondées par l'Empereur Constantin. p. vi. & 263.

BAS-RELIEF. Ouvrage de sculpture qui a peu de saillie, & qui est attaché sur un fonds. On y représente des histoires, des ornemens, des rinceaux de feüillages, &c. comme on en voit dans les Frises : & lorsque dans les *Bas-reliefs*, il y a des parties saillantes & détachées, on les nomme *Demi-bosses*. p. 168. Pl. 58. & 94. p. 313. Lat. *Sigillum*, selon Vitruve.

BASSE-COUR; c'est une *Cour* séparée de la principale, & qui sert pour les écuries, les carrosses & les gens de livrée. p. 173.

BASSE-COUR DE CAMPAGNE; c'est la *Cour* où se tient l'attirail d'un Maison rustique, comme les bestiaux, volailles, &c. & où sont les granges, &c. p. 256. C'est ce que Vitruve nomme *Chors*.

BASSIN; c'est dans un Jardin, un espace creusé en terre, de figure ronde, ovale, quarrée, à pans, &c. revêtu de pierre, de pavé, ou de plomb, & bordé de gazon, de pierre ou du marbre pour recevoir l'eau d'un Jet, ou pour servir de Reservoir pour aroser. Les Jardiniers appellent *Bac*, un petit *Bassin* avec robinet, comme il y en a dans tous les petits Jardins du Potager à Versailles. p. 198.

BASSIN DE FONTAINE, s'entend de deux manieres, ou de

celuy qui est seulement à hauteur d'apui au dessus du rez-de-chaussée d'une Cour ou d'une Place publique : ou de celuy qui est élevé sur plusieurs dégrez avec un profil riche de moulures & de forme reguliere, comme ceux de la Place Navone à Rome. *p.* 209.

BASSIN FIGURÉ, celuy dont le plan a plusieurs corps, ou retours droits, circulaires ou à pans, comme ceux de la pluspart des Fontaines de Rome. *p.* 317.

BASSIN A BALUSTRADE, celuy dont l'enfoncement plus bas que le rez-de-chaussée, est bordé d'une *Balustrade* de pierre, de marbre ou de bronze, comme le *Bassin* de la Fontaine des Bains d'Apollon à Versailles. *p.* 322.

BASSIN A RIGOLE, celuy dont le bord de marbre ou de caillou, a une rigole taillée d'où sort d'espace en espace un jet ou boüillon d'eau, qui garnit la rigole & forme une nape à l'entour de la Balustrade, comme à la Fontaine du Rocher de Belveder à Rome.

BASSIN EN COQUILLE, celuy qui est fait en conque ou coquille, & dont l'eau tombe par napes ou gargoüilles, comme la Fontaine de Palestrine à Rome. *p.* 317. Lat. *Concha.*

BASSIN DE DÉCHARGE ; c'est dans le plus bas d'un Jardin, une Piece d'eau ou Canal, dans lequel se déchargent toutes les eaux aprés le jeu des Fontaines, & d'où elles se rendent ensuite par quelque Ruisseau ou Rigole dans la plus prochaine Riviere, comme la grande piece d'eau au bas de la Cascade de Sceaux.

BASSIN DE PARTAGE ; c'est dans un Canal fait par artifice, l'endroit où est le sommet du niveau de pente, & où les eaux se joignent pour la continuité du Canal. Le Repere où se fait cette jonction, est appellé le *Point de Partage.*

BASSIN DE PORT DE MER ; c'est un espace bordé de gros murs de maçonnerie, où l'on tient des Vaisseaux à flot. *p.* 307.

BASSIN DE BAIN ; c'étoit dans une Salle de Bain chez les Anciens, un enfoncement quarré long où l'on descendoit par degrez pour se baigner. C'est ce que Vitruve appelle *Labrum.*

BASSIN A CHAUX. Vaisseau bordé de maçonnerie, & plancheyé de dosses ou maçonné de libages, dans lequel on détrempe la chaux. p. 214. *Mortarium* dans Vitruve, signifie autant le *Bassin* que le *Mortier*.

BASTARDEAU. Ouvrage de charpenterie construit dans l'eau avec deux fortes cloisons d'ais soûtenuës de pieux, entre lesquelles est un massif de terre glaise qui défend l'entrée de l'eau dans l'espace où l'on veut fonder à sec. p. 243. Lat. *Arca aquaria*.

BASTI. Ce mot se dit en Menuiserie, de l'Assemblage des montans & traverfans qui renferment un ou plusieurs panneaux. p. 230. & *Pl*. 100. p. 341. C'est ce que Vitruve appelle *Replum*.

BASTIMENT, se dit de toutes sortes de lieux élevez par artifice, soit pour la Religion, pour la magnificence ou pour l'utilité. p. 201. &c.

BASTIMENT REGULIER, celuy dont le plan est d'équerre, les côtez opposez, égaux, & les parties disposées avec symmetrie. p. 172. &c.

BASTIMENT IRREGULIER, celuy dont le plan n'est pas contenu dans des lignes égales ni paralleles par quelque sujetion ou accident de sa situation, & dont les parties ne sont pas relatives les unes aux autres dans son élevation.

BASTIMENT ISOLÉ, celuy qui n'est attaché à aucun autre, & est entouré de ruës & de places publiques, comme à Paris l'Hôtel Royal des Invalides, & à Rome le Palais Farnese. p. 246.

BASTIMENT ENGAGÉ; c'est une Maison entourée d'autres, laquelle sans avoir face sur aucune ruë ni place publique, n'a communication avec le dehors que par un passage de servitude.

BASTIMENT RUINÉ, celuy qui par succession de temps, mauvais entretien, méchante fondation, construction ou matiere, ou enfin par la désolation de la guerre, est peri en partie ou tout à fait inhabitable. p. 282.

BASTIMENT DECHIRE'. On appelle ainsi une Maison ouverte, dont on voit les planchers & le combie sur des étayes & chevalemens pour y estre refait un mur de face ou de pignon, ou quelqu'autre reparation ou racordement.

BASTIMENT ENTERRE', celuy dont l'Aire est plus basse que le rez-de-chaussée d'une ruë, d'une Cour, ou d'un Jardin, & dont les premieres Assises de pierre dure sont cachées. On appelle aussi *Bâtiment enterré*, celuy qui est dominé par quelque hauteur voisine qui luy fait lunette, & dont il reçoit la décharge des eaux.

BASTIMENT FEINT ; c'est sur un mur de clôture ou mitoïen, une décoration d'Architecture de pierre ou d'autre matiere, semblable à celle qui luy est respective, pour conserver la symmetrie du pourtour d'une Cour ou d'un Jardin, comme à l'Hôtel de Beauvilliers ruë S. Avoye, où le *Bâtiment* n'a qu'une Aîle. Ce qui se pratique encore aux Eglises qui n'ont qu'un rang de Chapelles, à l'opposite duquel on feint les mêmes clôtures & décorations de Chapelles, comme à l'Eglise des Carmelites du Faubourg S. Jacques à Paris. Les Ouvriers appellent *Renard*, ces sortes de decorations, parce qu'elles trompent.

BASTIMENS PUBLICS, ceux qui servent ou à la Religion, comme les Temples, Eglises, Hôpitaux, Sepultures, &c. ou à la seureté, comme les Murailles, Tours, Bastions, & autres parties de l'Architecture Militaire ; ou à l'utilité, comme les Ponts, Chaussées, Ports, Aqueducs, Basiliques, Marchez, &c. ou enfin à la Magnificence, comme les Arcs de Triomphe, Obelisques, Amphitheatres, Portiques, &c.

BASTIMENS PARTICULIERS, ceux qui sont destinez à l'habitation, proportionnez à l'état & condition des personnes, comme les Hôtels, les Maisons de Communauté, celles des Bourgeois, &c.

BASTIMENS RUSTIQUES OU CHAMPESTRES, ceux qui composent les Fermes, Métairies, Ménageries, &c. comme les

Moulins, Baſſecours, Granges, Etables & autres lieux qui ſervent à divers uſages. p. 328.

BASTIMENS HYDRAULIQUES, ceux qui renferment les machines qui ſervent aux mouvemens des eaux pour l'utilité ou pour le plaiſir, comme les Pompes, Reſervoirs, Fontaines, Grottes, Caſcades, &c. p. 351.

BASTIMENS DE MARINE. On doit appeller ainſi les Edifices où l'on conſtruit les Vaiſſeaux, & où l'on fait leurs équipages, comme les Parcs, Arcenaux, Corderies, Magazins, Formes, Fonderies, &c. & les lieux où l'on tient ces Vaiſſeaux deſarmez, à flot & en ſeureté, tels que ſont les Ports, Moles, Darces, Baſſins, &c. On peut auſſi donner ce nom aux Hôtels où l'on tient la Juſtice de l'Amirauté, aux Lazarets, Maiſons de ſanté, Hôpitaux, &c. On nomme *Bâtimens de Mer*, les Vaiſſeaux, Galeres, &c. parce qu'ils ſont purement d'Architecture Navale. p. 357.

BASTION, ſe prend en Architecture Civile pour un Pavillon couvert en terraſſe à l'encôgnure d'un Baſtiment, comme il s'en voit au Château de Caprarole. p. 257. Pl. 72. & 73.

BASTIR. Terme qui a pluſieurs ſignifications, & qui ſe prend autant pour faire la dépenſe d'un Bâtiment, que pour en inventer le deſſein & l'executer; c'eſt pourquoi on dit qu'un tel Prince a *baſti* cet Edifice, parce qu'il en a fait la dépenſe; qu'un tel Architecte l'a auſſi *baſti*, parce qu'il en a donné le deſſein. On dit encore qu'un Entrepreneur *baſtit* bien, lorſque ſes bâtimens ſont conſtruits avec choix de bons materiaux, & avec le ſoin & la propreté que l'Art demande. *Préface*.

BASTON. *Voyez* TORE.

BATTANS; ce ſont dans les Portes & les Croiſées de Menuiſerie, les principales pieces de bois en hauteur, où s'aſſemblent les traverſes. Lat. *Scapi cardinales* ſelon Vitruve. On appelle auſſi *Battans*, les ventaux des Portes. Pl. 46. p. 127. & Pl. 100. p. 341.

BATTELEMENT ; c'est le dernier rang des tuiles doubles, par où un toit s'égoute dans un chêneau ou une goutiere. Lat. *Stillicidium.*

BATTEMENT. Tringle de bois ou barre de fer plat, qui cache l'endroit où les venteaux d'une Porte de bois ou de fer se joignent. *p.* 118.

BATTRE LE PAVE'. C'est après qu'il est posé à sec sur le sable, frapper dessus pour l'enfoncer & le rendre de niveau avec la Damoiselle ou Hic, qui est un gros rouleau de 5. à 6. pieds de haut ferré par les deux bouts, avec deux anses dans le milieu pour le lever.

BATTRE UNE ALLE'E ; c'est après qu'elle est reglée, en affermir la terre avec la *butte* pour la recouvrir ensuite de sable. On ne *bat* qu'une volée sur le sable des Allées simples, c'est à dire, qu'une fois toute l'étenduë de chaque Allée ; mais celles qui pour estre propres, ont une Aire de recoupes, sont *battuës* à trois volées, pour reduire cette Aire d'environ douze pouces d'épaisseur à neuf, dont sept & demi sont de grosses recoupes, & le dessus d'un pouce & demi de menuës recoupes passées à la claye. On arrose à chaque volée, & quand on met du salpêtre sur ces recoupes, on les *bat* à neuf volées, comme pour un Mail. *pag.* 193.

BAVETTE. Bande de plomb blanchi au-devant d'un Chêneau, ou au dessous d'un Bourseau. *Pl.* 64 A. *p.* 187.

BAUGE. Mortier de terre franche & de paille ou de foin, corroyé comme celuy de chaux & de sable. On s'en sert faute de meilleure qualité de liaison. *pag.* 216. Lat. *Lutum Paleatum.*

BAYE, BE'E, ou JOUR. Ces mots se disent de toutes sortes d'ouvertures percées dans les Murs, comme des Portes & des Croisées, & même des passages de Cheminée. Lat. *Lumen.* *p.* 244. & 358. *Voyez* FENESTRE & VEUE.

BEC ; c'est le petit filet qu'on laisse au bord d'un Larmier, qui forme un canal & fait la Mouchette pendante. *p.* XII.

Pl. 13. & 14. *p.* 35. Vitruve le nomme *Mentum*.

BEC DE CORBIN ; c'est une moulure qui ne diffère du quart-de-rond que dans sa situation naturelle qui est renversée ; on en trouve peu d'exemples dans les Anciens, au lieu qu'elle est fort en usage parmi les Modernes.

BEC DE CORBIN ; enroulement formé d'un trait de buis en maniere de bec d'oiseau dans un parterre de broderie.

BECHEVET. Poser des pieces de bois, comme des poutres, des solives, des chevrons, c'est en mettre une couchée bout pour bout, & une autre au contraire, afin que les deux ensemble puissent donner une largeur égale à chaque bout, supposé que les poutres fussent, comme il arrive ordinairement, plus menuës par un bout que par l'autre, comme il se pratique aux linteaux des Portes ou Croisées.

BEFROY. Espece de Donjon élevé pour découvrir de loin, & où l'on tient une cloche pour sonner le tocsin en cas d'alarme ou de joye publique. *Pl.* 73. *p.* 259. Lat. *Specula*.

BEFROY. Assemblage de Charpenterie isolé qui porte des cloches dans le corps d'une Tour ou dans la cage d'un Clocher, & qui doit estre revêtu de plomb ou du moins peint à l'huile, lorsque cette cage étant petite, il est trop exposé à la pluye. *Pl.* 70. *p.* 253.

BELVEDER. Mot Italien qui signifie belle vûë ; c'est un Donjon, ou Pavillon élevé au dessus d'un Bastiment. *Pl.* 73. *pag.* 259. On nomme aussi *Belveder*, une éminence en maniere de Plateforme revêtuë d'un mur de terrasse, ou soûtenuë d'un glacis de gazon pour joüir dans un Jardin du plaisir d'une belle vûë, comme au Jardin du Pape au Vatican à Rome. *p.* 195.

BENITIER ; c'est par raport à l'Architecture, un vase rond & isolé ordinairement de marbre, porté sur une espece de balustre, comme dans l'Eglise des Grands Augustins : ou taillé en maniere de coquille sur quelque console, & atta-

ché à un pilier à l'entrée d'une Eglise, comme dans celle de S. Germain l'Auxerrois à Paris. p. 323.

BERCEAU. On appelle ainsi une Voûte en plein cintre, comme celle d'une Cave, d'une Ecurie, d'une Orangerie, &c. p. 239.

BERCEAU DE VERDURE, est une Allée où les branches des arbres entrelassées donnent du couvert dans les Jardins. p. 197. Lat. *Umbraculum frondeum.*

BERCEAU DE TREILLAGE. Allée couverte en cintre, faite de barreaux de fer & d'échalas maillez & garnis de Chevre-feüille ou de Vigne-Vierge ou de Jasmin commun, &c. ibid.

BERCEAU D'EAU. Allée dans un Bosquet, où plusieurs Jets disposez sur deux lignes, forment par leurs courbures, des Arcades, sous lesquelles on peut passer sans estre moüillé, comme dans les cinq Allées du Bosquet de l'Etoile ou de la Montagne d'eau à Versailles.

BERGERIE. C'est une Etable ou Parc où l'on tient les Moutons dans une Métairie, & qui doit estre en un lieu sec, & avoir son aire un peu en pente couvert d'un comble en pointe, soûtenu de piliers de pierre ou de bois, & ouvert par les côtez comme un Jeu de paulme.

BERGES ; ce sont les bords ou levées des Rivieres & grands Chemins, qui étant taillées dans quelques côtes, sont escarpées en contre-haut, ou dressées en contre-bas avec talut pour empêcher l'éboulement des terres, & retenir les Chaussées faites de terres rapportées. p. 350.

BERME ; c'est un chemin qu'on laisse entre une Levée & le bord d'un Canal ou d'un Fossé pour empêcher que les terres de la Levée venant à s'ébouler, ne le remplissent. pag. 350.

BEUVEAU ou BUVEAU. Espece d'Equerre mobile dont un bras est bombé selon la courbure de la doüelle d'un Arc ou d'une Voûte, & l'autre droit selon le joint de coupe ; & quelquefois un bras en est bombé, & l'autre

creusé selon le besoin qu'on en a. *Pl. 66 A. pag.* 237. & 238.

BIAIS ; c'est un accident à un Plan ou à un Corps qui le rend de travers à cause de quelque sujetion. *p.* 340.

BIAIS GRAS OU MAIGRE, c'est à dire d'angle obtus ou aigu. *p.* 237.

BIAIS PAR TESTE. Accident à un Plan causé parce que le mur de l'entrée d'une Voûte droite ou rampante, n'est pas d'équerre avec ceux qui portent la Voûte. *ibid.*

BIAIS PASSÉ, se dit de la fermeture d'un Arc ou d'une Voûte sur des Piédroits de travers par leur plan, comme aux deux Chapelles les plus proches du Chœur des PP. Minimes de la Place Royale à Paris. *Pl. 66 A. p.* 237. & 239.

BIBLIOTHEQUE ; c'est un grand Cabinet ou Galerie, où sont rangez des Livres avec ordre & décoration sur des tablettes, comme la *Bibliotheque* du Vatican à Rome, & celle de S. Victor à Paris. La meilleure exposition pour une *Bibliotheque* est le Levant. Ce mot est fait du Grec *Biblion* & *theke*, c'est à dire Armoire à livres. *pag.* 32. & 264.

BILBOQUET. Les Ouvriers appellent ainsi tout petit quartier de pierre qui ayant été scié d'un plus gros, reste dans le Chantier. Ils donnent encore ce nom aux moindres carreaux de pierre, provenus des démolitions d'un vieux bâtiment. *p.* 323.

BINARD. Chariot fort à quatre rouës qui sert pour porter de grosses pierres, ou des blocs de marbre d'échantillon, & où les chevaux sont attelez deux à deux. *p.* 207.

BISCUITS ; ce sont des cailloux dans les pierres à chaux, qui restent dans le bassin aprés qu'elle est détrempée. *p.* 217.

BISEAU. *Voyez* CHAMFRAIN.

BITUME. Terre grasse qui tient de la nature du souphre, & qui sert de mortier aux environs de Bagdat en Syrie. Il y en a de deux especes : Le *Bitume* dur, qui se tire des Carrieres, & le liquide qui se forme sur le Lac Asphal-

tide ; c'est de ce dernier que Semiramis fit liaisonner les briques des murs de Babylonne. p. 351. Lat. *Bitumen* & *Asphaltus*. *Voyez* Vitruve *Liv.* 8. *Ch.* 3.

BLANC & BLEU. *Voyez* COULEURS.

BLANCHIR ; c'est en Maçonnerie faire une ou plusieurs impressions de blanc à cole sur un Mur sale, après y avoir passé un lait de chaux, pour rendre quelque lieu plus clair & plus propre. On *blanchit* tous les ans dans les Villes des Païsbas, les façades des Maisons pour les embellir ; & dans les Païs chauds, on *blanchit* les dedans pour conserver les Tapisseries & rendre les lieux plus frais. *p.* 228.

BLANCHIR *en Menniserie* ; c'est raboter de fil les Planches avec la Varlope pour en oster les traits de scie, ce qui les rend plus *blanches* ; & *en Serrurerie*, c'est limer le Fer avec le gros carreau.

BLOC ; c'est un gros quartier de pierre ou de marbre qui n'a point été taillé. On appelle *Bloc d'échantillon*, celuy qui étant commandé à la Carriere, y est taillé de certaine forme & grandeur. Ce mot peut venir du Latin *Globus*, boule. *pag.* 209.

BLOC, se dit aussi d'un marché de maçonnerie ou autre ouvrage concernant les bâtimens, sans s'arrester au détail des materiaux & des journées des Ouvriers. On dit aussi faire marché *en tâche & en bloc. p.* 358.

BLOCAGES ; ce sont de menuës pierres ou petits moilons qu'on jette à bain de mortier pour garnir le dedans des murs, ou fonder dans l'eau à pierres perduës. C'est ce que Vitruve appelle *Cæmenta*, ainsi que toute pierre qu'on employe sans l'équarrir. *Pl.* 66 B. *p.* 241. & 334.

BLOCHETS. Petites pieces de bois qui portent des chevrons, & sont entaillez sur les plateformes : On nomme *Blochet d'Arestier*, celui qui posé à l'encôgnure d'une Croupe, reçoit dans sa mortoise le tenon du pied de l'Arestier : & *Blochet mordant*, celuy dont les tenons & entailles sont à queuë d'aronde. *Pl.* 64 A. *p.* 187. & *Pl.* 64 B. *p.* 189.

BLOQUER ; c'est dans la Construction lever les murs de moilon d'une grande épaisseur le long des tranchées sans les aligner au cordeau, comme on fait les murs de pierres seches. C'est aussi remplir les vuides de moilon & de mortier sans ordre, comme on le pratique pour les ouvrages fondez dans l'eau. *p.* 234.

BOIS. Matiere tirée du corps des arbres, qui sert à divers usages dans les bastimens, & qui doit estre considerée selon ses especes, ses façons & ses défauts. *p.* 220. &c. Nicot prétend que ce mot vient du Grec *Boskon*, qui signifie la même chose. Tout le *Bois* à bâtir est appellé par Vitruve *Materies*.

BOIS *selon ses especes*.

Bois de haute futaye, est un *Bois* planté de grands arbres de tige, tels que sont le Chesne, le Hestre, le Charme, le Tilleul, le Pin, &c. qu'on laisse croistre sans y rien couper, jusqu'à ce qu'ils approchent de leur retour. Quand un *Bois* occupe une grande étenduë de païs, on l'appelle *Forest*, & on en tire le *Bois* à bastir. *p.* 195.

Bois de touche ou marmentaux. On appelle ainsi les *Bois* qui contribuent à la décoration des Jardins, soit par bosquets ou par bouquets, taillis ou haute futaye : ou à l'embellissement des Villes, Maisons, & Châteaux, comme les Cours, Avenuës, &c. *p.* 194.

Bois de chesne rustique ou dur, celuy qui a le plus gros fil, & sert pour la Charpenterie. *p.* 220.

Bois de chesne tendre, celuy qui est gras, c'est à dire moins poreux que le dur & avec peu de fil. Il est propre pour la Menuiserie & la Sculpture. *ibid.*

Bois leger ; c'est tout bois blanc tel que le Sapin, le Tillau, le Tremble, &c. qui sert à faire les Cloisons & les Planchers au défaut du Chesne.

Bois dur et pretieux. On appelle ainsi les différentes Ebenes, *Bois* de la Chine, de Violette, de Calembourg, de Cedre, & autres qu'on debite par feüilles pour les ou-

vrages de placage & de marqueterie, & qui reçoivent un poli fort luisant.

BOIS RAISINEUX. On comprend sous ce nom, le Sapin, l'Epicias, & autres arbres qui portent de la raisine. Ces bois employez dans les bastimens ne sont point sujets aux araignées, comme on le peut remarquer au grand Dortoir du Convent des Jacobins ruë S. Jacques à Paris, bâti de bois de sapin depuis plus de 400. ans.

BOIS SAIN ET NET, celuy qui est sans malandres, nœuds vicieux, fistules, gales, &c. p. 222.

BOIS selon ses façons.

BOIS EN GRUME, celuy qui est ébranché, & dont la tige n'est pas équarrie. Il sert de sa grosseur pour les pieux des Palées & Pilotis. p. 222.

BOIS DE BRIN ET DE TIGE, celuy dont on a seulement ôté les quatre dosses flaches pour l'équarrir, & qui sert pour les Combles, les Poteaux corniers, les Pans de bois, & les Solives des planchers, &c. p. 221.

BOIS DE SCIAGE, celuy qui est propre à refendre, ou qui est debité à la scie en chevrons, membrures, ou planches. ibid.

BOIS D'EQUARRISSAGE, celuy qui est équarri au dessus de six pouces, & qui a differents noms suivant ses grosseurs. p. 332.

BOIS DE REFEND, celuy qui se refend par éclats pour faire du mairain, des lates, des échalas, du bois de boisseau pour les treillages, &c.

BOIS ME'PLAT, celuy qui a beaucoup plus de largeur que d'épaisseur, comme les Membrures pour la Menuiserie. Pl. 100. p. 341.

BOIS D'ECHANTILLON. On appelle ainsi les pieces de bois de certaines grosseurs & longueurs ordinaires, comme elles sont dans les chantiers des Marchands. p. 222.

BOIS REFAIT, celuy qui de gauche ou flache qu'il étoit, est équarri & dressé au cordeau sur ses faces. p. 332.

BOIS LAVE', celuy dont on oste tous les traits de la scie &

rencontres avec la befaiguë. *ibid.*

Bois corroyé ; c'eſt en Charpenterie celuy qui eſt repaſſé au rabot : & en Menuiſerie, celuy qui eſt applani à la varlope. *ibid.*

Bois vif, celuy dont les areſtes ſont bien vives, & ſans flâches, & dont il ne reſte ni écorce ni aubier. p. 222.

Bois flache, celuy qui ne peut eſtre équarri ſans beaucoup de déchet, & dont les areſtes ne ſont pas vives. Les Ouvriers appellent *Cantibay*, celuy qui n'a du flache que d'un côté. *ibid.*

Bois tortu, celuy qui n'eſt bon qu'à faire des Courbes. *ibid.*

Bois gauche ou deversé, celuy qui n'eſt pas droit par raport à ſes angles & à ſes côtez.

Bois bouge, celuy qui a du bombement, ou qui courbe en quelque endroit.

Bois affoibli, celuy dont on a diminué conſiderablement de la forme d'équarriſſage pour le rendre d'une figure courbe, droite ou rampante, & pour laiſſer des boſſages aux poinçons des corbeaux, aux poteaux de membrure, &c. Ces *Bois* ſe toiſent de la groſſeur de leur équarriſſage pris au plus gros de leur boſſage. p. 322.

Bois apparent, celuy qui étant mis en œuvre dans les Planchers, Cloiſons, ou Pans de bois, n'eſt point recouvert de plâtre. p. 168. & 188.

BOIS *ſelon ſes défauts*.

Bois noüeux, celuy qui eſt plein de nœuds.

Bois noüailleux, celuy qui eſt plein de nœuds qui le rendent défectueux, & ſujet à ſe caſſer aux endroits où il ſe trouve chargé, ou lorſque l'on le debite.

Bois roulé, celuy dont les cernes ſont ſéparez, & qui ne faiſant pas corps, n'eſt pas bon à debiter. p. 221.

Bois gelif, celuy qui a des gerſures ou fentes cauſées par la gelée. *ibid.*

Bois tranché, celuy dont les nœuds vicieux ou les fils obliques coupent la piece, & qui à cauſe de ces défauts,

ne peut pas réfister à la charge. *ibid.*

Bois carié ou vicié, celuy qui a des malandres & nœuds pourris. *ibid.*

Bois vermoulu, celuy qui est piqué des vers. p. 9.

Bois rouge, celui qui s'échaufe & est sujet à se pourrir. *pag.* 188.

Bois blanc, celuy qui tient de la nature de l'Aubier, & se corrompt facilement.

Bois qui se tourmente, celuy qui se déjette, n'étant pas sec lorsqu'on l'employe.

Bois mort en pied, celuy qui est sans substance, & n'est bon qu'à brûler. p. 221.

BOISER ; c'est revêtir des Murs & Cloisons par dedans, de Lambris de Menuiserie. p. 170.

BOISSEAU DE POTERIE, c'est un corps rond & creux de terre cuite en forme de *Boisseau* sans fond, dont plusieurs emboitez les uns dans les autres, forment la chausse d'une Aisance. Ils doivent estre bien vernissez ou plombez par dedans, couverts de plâtre, & retenus avec des gâches de fer de six pieds en six pieds. Pl. 61. p. 177.

BOMBÉ ou COURBÉ, se dit d'un trait de portion circulaire fort plate, comme celuy qui se fait sur la base d'un Triangle equilateral, dont l'angle au sommet est le centre. p. 139.

BOMBEMENT, se dit pour Curvité, Convexité, & Renflement. Pl. 66 A. p. 237.

BOMBER ; c'est faire un trait plus ou moins renflé. p. 239.

BONBANC. *Voyez* Pierre de Bonbanc.

BORD DE BASSIN, c'est la tablette ou le profil de pierre ou de marbre, ou le cordon de gazon ou de rocaille, qui pose sur le petit mur circulaire quarré ou à pans d'un bassin d'eau. p. 198.

BORDER UNE ALLÉE ; c'est dans un Parterre planter une *Bordure* de buis ou de fines herbes, comme tim, sauge, marjolaine, &c. pour separer la planche ou la plate-ban-

de des Carreaux d'avec l'Allée. p. 199.

BORDURE ; c'est en Architecture un profil en relief, rond ou ovale, le plus souvent taillé de sculpture qui renferme quelque Tableau, Bas-relief ou Panneau de Compartiment. On appelle *Cadres*, les *Bordures* quarrées. *Pl.* 57. p. 167. & *Pl.* 58. p. 169.

BORDURE DE PAVÉ. Les Paveurs appellent ainsi les deux rangs de pierre dure & rustique qui retiennent les dernieres morces, & font les *Bords* du Pavé d'une Chaussée. *pag.* 350.

BORNE. Pierre qui sert de terme & de limite à un Heritage, ou qui marque l'étenduë & les censives d'une Terre Seigneuriale. Sur celles-ci sont ordinairement gravées les Armes ou Chiffres du Seigneur. Les Arpenteurs plantent les *Bornes* aux encôgnures des terres, & mettent des témoins dessous ou à certaine distance dans plusieurs Provinces du Royaume, & même dans les ouvrages publics, comme sont les Ponts, &c. ce mot est signifié par celuy de *Bouteroüe*. p. 350.

BORNE DE BASTIMENT. Espece de Cone tronqué de pierre dure à hauteur d'apui, à l'encôgnure ou au devant d'un mur de face, pour le défendre des charois. Ces *Bornes* sont adossées aux murs, ou isolées, & quand elles renferment une place au devant d'un bastiment sur une voye publique, elles déterminent la possession de cette place au particulier qui les a fait planter, sans quoy elle resteroit au Public. *Pl.* 64 B. p. 189.

BORNE DE CIRQUE. Pierre en maniere de Cone, qui servoit de but chez les Grecs, pour terminer la longueur de la Stade, & qui regloit chez les Romains la course des chevaux dans les Cirques & les Hipodromes : ce qu'ils nommoient *Meta*. p. 315.

BORNES DE VITRE. Pieces de verre hexagones barlongues, qui entrent dans les Compartimens de Vitres : les unes sont debout, les autres couchées, & les autres accouplées. p. 227.

BORNOYER ; c'est d'un coup d'œil juger par trois ou plusieurs jalons ou corps, de la droiture d'une ligne pour ériger un mur droit, ou planter des arbres d'alignement. p. 308.

BOSEL. Voyez TORE.

BOSQUET. Petit bois planté par symmetrie avec de petites Allées en compartiment, qui forme quelque figure, comme ronde, quarrée ou polygone, & qui fait partie de la décoration d'un Jardin, comme les Bosquets du petit Parc de Versailles, qui sont tous de différente figure. p. 195.

BOSSAGE. Ce mot se dit dans l'Appareil de toutes les pierres posées en place, où les moulures ne sont point coupées & où la Sculpture n'est point taillée. Il se dit aussi de certaines pierres avancées, qu'on laisse au dessous des Coussinets d'un Arc ou d'une Voûte, & qui servent de corbeaux pour porter les cintres, au lieu de faire des trous de boulin. On donne encore ce nom à certaines bosses qu'on laisse aux tambours des Colonnes de plusieurs pieces, pour conserver les arestes de leurs joints de lit, que les brayers & autres cordages pourroient émousser, & pour en faciliter la pose. p. 235. & 344. Lat. *Eminentia.*

BOSSAGES ou PIERRES DE REFEND ; ce sont les pierres qui semblent exceder le nû du mur, à cause que les joints de lit en sont marquez par des renfoncemens ou canaux quarrez. *Pl.* 43. *p.* 113. & 326. *Pl.* 97. Lat. *Lapides minentes* selon Vitruve.

BOSSAGE RUSTIQUE, celuy qui est arondi, & dont les paremens paroissent brutes ou pointillez également, comme il s'en voit au Louvre en plusieurs endroits. p. 9. & 122. *Pl.* 44 B. & p. 326. *Pl.* 97.

BOSSAGE ou RUSTIQUE VERMICULÉ, celuy qui est pointillé en tortillis, comme à la Porte S. Martin à Paris. p. 9. & 326. *Pl.* 97.

BOSSAGE ARONDI, celuy dont les arestes sont arondies, comme aux bandes des Colonnes Rustiques de Luxembourg à

Paris. p. 122. Pl. 44 B. & p. 326. Pl. 97.

BOSSAGE A ANGLET, celuy qui étant chamfrainé & joint à un autre de pareille maniere, forme un angle droit, comme il s'en voit en plusieurs endroits. Pl. 44 B. p. 123. & p. 326. Pl. 97.

BOSSAGE A CHAMFRAIN, celuy dont l'areste est rabatuë, & ne le joint pas avec un autre, mais laisse un petit canal de certaine largeur, comme il s'en voit à la Place Dauphine à Paris. p. 326. Pl. 97.

BOSSAGE QUARDERONNÉ AVEC LISTEL, celuy qui ressemble à un panneau en saillie bordé d'un *Quartderond*, & renfermé dans un Listel, comme il s'en voit aux Pilastres Toscans de la grande Galerie du Louvre. *ibid.*

BOSSAGE EN POINTE DE DIAMANT, celuy dont le parement a quatre glacis qui terminent à un point, lorsqu'il est quarré, & à une areste quand il est barlong. *ibid.*

BOSSAGE A CAVET, celuy dont la saillie est terminée par un *Cavet* entre deux filets. *ibid.*

BOSSAGE A DOUCINE, celuy dont l'areste rabatuë est moulée d'une *Doucine*. *ibid.*

BOSSAGE RAVALÉ, celuy qui a une table foüillée en dedans de certaine profondeur, & bordée d'un listel, & est séparé d'un autre *Bossage* par un canal quarré. *ibid.*

BOSSAGES MESLEZ, ceux qui sont de deux différentes hauteurs mêlez alternativement, & qui représentent les Assises de haut & de bas appareil. p. 382. & 326. C'est ce que Vitruve appelle *Isodomum* & *Pseud-Isodomum*.

BOSSAGE CONTINU, celuy qui dans l'étenduë d'un mur de face, est continué sans autre interruption que des chambranles ou corps où il va terminer, comme aux Ecuries du Roy à Versailles. p. 326.

BOSSAGE EN LIAISON, celuy qui représente les carreaux & les boutisses, & est séparé par des joints montans de pareille largeur, & renfoncement, que ceux de lit, comme au Palais de la Chancellerie à Rome. Pl. 45. p. 125.

BOSSAGES EN CHARPENTERIE ; ce sont de petites *Bosses* quarrées qu'on laisse aux Poinçons, Arbres de Gruës, d'Engins, &c. pour arrester les Moiles.

BOSSE ; c'est dans le parement d'une pierre, un petit *Bossage* que l'Ouvrier y laisse pour marquer que la taille n'en est pas toisée, & qu'il ôte après en ragréant. p. 337.

BOSSE DE PAVÉ ; c'est une petite éminence sur le parement d'un Revers ou d'une Chaussée de Pavé, causée, ou parce que l'Aire ou la Forme n'en est pas affermie également, ou parce que la pesanteur des charois a fait quelque flache. p. 351. C'est ce que Vitruve nomme *Tumulus*.

BOSSE OU RONDE BOSSE ; c'est en Sculpture un ouvrage dont toutes les parties ont leur veritable rondeur, & sont isolées, comme les Figures. On appelle *Demi-Bosse* un Bas-relief, qui a des parties saillantes & détachées.

BOUCHE. Terme metaphorique pour signifier l'ouverture ou l'entrée d'une Carriere, d'un Puits, d'un Tuyau, &c. *Pl.* 61. p. 177.

BOUCHE DE PORT ; c'est l'entrée d'un Port, qui en est ordinairement fermée par une chaîne portée d'espace en espace sur des piles de pierre pour empêcher le libre accés des Vaisseaux étrangers, & tenir en seureté ceux qui sont dans le Port.

BOUCHE ; c'est chez le Roy & les Princes, une département composé de plusieurs pieces, comme de Cuisines, Offices, &c. où l'on appreste & dresse séparément les viandes des premieres Tables. On appelle en Cour ce lieu, *la Bouche du Roy*. p. 351.

BOUCHERIE ; c'est par raport à l'Architecture, un bastiment public en maniere de grande salle au rez-de-chaussée, contenant plusieurs *Etaux*, où l'on expose les grosses viandes pour estre venduës en détail, comme la *Boucherie du Marché neuf* à Paris bastie sous le Roy Charles IX. par Philibert de Lorme. On appelle aussi *Etail*, une Boutique où l'on vend de la grosse viande en différents en-

droits d'une Ville pour la commodité du public. p. 328. Lat. *Carnarium*.

BOUCLE. Gros anneau de fer ou de bronze, qui sert pour heurter à une porte cochere. Il y en a de fort riches de moulures, & d'autres avec sculpture. On l'appelle vulgairement *Heurtoir*. Pl. 65 C. p. 217. Lat. *Cornix*.

BOUCLES. Petits ornemens en forme d'anneaux, laissez sur une moulure ronde. p. 333.

BOUCLIER. Ornement qui dans l'Architecture sert pour les Frises, les Trophées, &c. Le *Bouclier naval*, est un ovale couché avec deux enroulemens. Pl. 12. p. 33. Lat. *Parma*.

BOUDIN. *Voyez* TORE.

BOUEMENT. *Voyez* Assemblage a bouement.

BOUGE. Petit Cabinet ordinairement aux costez d'une cheminée, pour serrer des ustencils. Ce mot se dit aussi d'une petite Garderobe, où il n'y a place que pour un petit lit. Pl. 61. p. 177.

BOUGE. Terme de Charpenterie qui signifie une piece de bois, qui a du bombement & qui courbe en quelque endroit.

BOUILLONS D'EAU. On appelle ainsi tous les Jets d'eau qui s'levent de peu de hauteur en maniere de Source vive. Ils servent pour garnir les Cascades, Goulotes, Rigoles, Gargoüilles, &c. p. 310.

BOULANGERIE; c'est dans un Palais, ou dans une Maison de Communauté, le lieu où l'on fait le pain: dans un Arcenac de Marine, le biscuit; & dans un Chenil, le pain pour les chiens. p. 351. Lat. *Pistrina*.

BOULE D'AMORTISSEMENT; c'est tout corps spherique qui termine quelque décoration, comme on en met à la pointe d'un Clocher, ou sur la lanterne d'un Dôme, auquel elle est proportionnée. La *Boule* de S. Pierre de Rome, qui est bronze, avec une armature de fer en dedans, faite avec beaucoup d'artifice, & qui est à 67. toises de haut, a plus de huit pieds de diametre. Il se met aussi des *Boules* au bas des Rampes, & sur des Piedestaux

dans

dans les Jardins *Pl.* 64. B. p. 189.

BOULINGRIN. Espece de Parterre composé de pieces de gazon, découpées avec bordures en glacis, & arbres verds à ses encôgnures, & autres endroits. L'invention de ce Parterre est venuë d'Angleterre, aussi bien que son nom, qui a esté fait de *Boule* qui signifie Rond, & de *grin*, pré ou gazon. L'un des plus beaux Boulingrins est celui du Parc de S. Cloud. p. 195.

BOULINS. Pieces de bois, qu'on scelle dans les murs, ou qu'on serre dans les bayes avec des étresillons pour échafauder. On appelle *Trous de Boulin*, les trous qui restent des échafaudages, & que Vitruve nomme *Columbaria*, parce qu'ils sont semblables à ceux où nichent les pigeons dans les Colombiers. p. 235. & 244.

BOULON. Grosse cheville de fer avec une teste ronde ou quarrée, qui retient le limon d'un Escalier, ou un tirant avec un poinçon par le moyen d'une clavette qu'on met au bout. p. 188.

BOULONNER; c'est arrester avec un *Boulon*. p. 217.

BOURSE. *Voyez*. CHANGE.

BOURSEAU. Moulure ronde sur la Panne de brisis d'un Comble d'ardoise coupé, qui est recouverte de plomb blanchi. On en mettoit autrefois sur les Faistes. *Pl.* 64. A. p. 187.

BOUTE'E. *Voyez*. BUTER.

BOUTIQUE. Salle ouverte au rez-de-chaussée de la rüe, qui sert pour les Marchands & les Artisans. Ce mot vient du Latin *Botheca* fait du Grec *Apotheca*, Magasin. *Pl.* 64. B. p. 189. & 342.

BOUTISSE; c'est une pierre, dont la plus grande longueur est dans le corps du Mur. Elle est differente du Carreau, en ce qu'elle presente moins de parement, & qu'elle a plus de queüe *Pl.* 44. B. p. 123.

BOUTON. Piece ronde de menus ouvrages de fer, qui sert à tirer à soy un ventail de porte pour la fermer. Il y en a de simples & de ciselez, les uns & les autres

avec rosettes. *Pl. 65* C. *p.* 217.

BOUZIN ; c'est le tendre du lit d'une pierre, qu'on oste en l'équarrissant. *p.* 206.

BRANCHES D'ARCS ; on appelle ainsi plusieurs portions d'Arcs qui prennent naissance d'un seul sommier.

BRANCHES D'OGIVES ; ce sont les Arcs en diagonale des Voutes Gothiques. Il y a de ces *Branches* detachées des Pendentifs de la Doüelle qui en rachettent d'autres suspendües, d'où pend quelque Cû de lampe ou Couronne. On voit un ouvrage considerable de cette sorte dans une Chapelle derriere le Chœur de S. Gervais à Paris. *p.* 342.

BRANDI. *Voyez* CHEVRONS.

BRASSE. Mesure imitée de la longueur du Bras, de laquelle on se sert en quelques Villes d'Italie, où elle tient lieu de Pied, & qui est differente dans chacune de ces Villes, comme on le peut voir par les *Brasses* suivantes raportées au Pied de Roy *Præf. de Vign.* & *p.* 359.

BRASSE DE BERGAME, est selon *Scamozzi* de 19. pouces & dem. & selon *M. Petit*, de 16. pouces 8. parties de ligne.

BRASSE DE BOULOGNE, de 14. pouces selon *Scamozzi*.

BRASSE DE BRESSE selon *Scamozzi*, de 17. pouces 7. lignes & dem. & selon *M. Petit* de 17. pouces 5. lignes 4. parties.

BRASSE DE MANTOÜE, de 17. pouces 4. lignes selon *Scamozzi*.

BRASSE DE MILAN, de 22. pouces.

BRASSE DE PARME de 20. pouces 4. lignes.

BRASSE DE SIENNE, de 21. pouces 8. lignes 4. parties

BRASSE DE TOSCANE OU DE FLORENCE, de 20. pouces 8. lignes 6. parties selon *Maggi* : de 21. pouces. 4. lignes & dem. selon *Lorini* : de 22. pouces 8. lignes selon *Scamozzi*: & de 21. pouces 4. lignes selon *M. Picart*.

BRASSERIE. Grand Bastiment qui consiste en Cours, Puits, Germoirs, grande Salle basse avec Moulin à cheval, Cuves, & Chaudieres pour faire la Biere, Celliers pour la garder, Angar pour les futailles, Greniers pour serrer l'orge &

le houblon, Logemens, Ecuries, &c. p. 528.

BRAYER. *Voyez*. CABLES.

BRAYETTE. *Voyez*. TORE CORROMPU.

BRECHE. Ouverture causée à un Mur de clôture, par violence, mal façon, ou caducité. Ce mot vient de l'Allemand *Brechen*, qui signifie rompre.

BRECHE. *Voyez*. MARBRE DE BRECHE.

BRETELER; c'est dresser le parement d'une Pierre, ou regratter un Mur avec un outil à dents, comme la Laye, le Rifflard, la Ripe &c.

BRINS DE FOUGERE. *Voyez* PAN DE BOIS.

BRIQUE. Terre grasse & rougeâtre, qui après avoir été paîtrie & moulée de certaine grandeur & épaisseur, & sechée quelque temps au Soleil, est ensuite cuite au four, & sert tant au dedans des murs, qui doivent être revêtus & incrustés de pierre ou de marbre, pour en faire le noyau, qu'au dehors de ceux dont elle fait le parement des panneaux. Il se fait des *Demi-briques* pour servir de clausoirs aux rangs de *Briques* posées de plat dans ces panneaux. La *Brique* de Paris est ordinairement de 8. pouces de long sur 4. de large & de 2. d'épais ou environ. *pag.* 130. Lat. *Later*.

BRIQUE DE CHANTIGNOLE, ou DEMI-BRIQUE, celle qui n'a qu'un pouce d'épais sur la même grandeur que la *Brique* entiere, & qui sert à paver entre des bordures de pierre, & à faire des Atres & des Contrecœurs de Cheminée. Lat. *Laterculus*.

BRIQUE CRÜE, celle qui se fait de terre blanchâtre, comme la craye, & qu'on laisse secher pendant cinq années selon *Vitruve Liv.* 8. *Cap.* 3. avant que de l'employer. Il s'en fait de terre grasse paîtrie avec du foin haché, & cette composition s'appelle *Torchis*.

BRIQUES EN LIAISON, celles qui sont posées sur le plat, enliées de leur moitié les unes avec les autres, & maçonnées avec plâtre ou mortier. Pl. 102 p. 349.

BRIQUES DE CHAMP, celles qui font posées sur le costé pour servir. de pavé, p. 276. & 349.
BRIQUES EN E'PI, celles qui font posées diagonalement sur le costé en maniere de point d'Hongrie, comme est le Pavé de Venise. *Pl.* 102. *p.* 349. & 351. Lat. *Spicata Testacea*.
BRIQUETER ; c'est contrefaire la *Brique* sur le plâtre avec une impression de couleur d'ocre rouge, & y marquer les joints avec un crochet : ou faire un enduit de plâtre mêlé avec de l'ocre rouge, & pendant qu'il est frais employé, tracer les joints profondement, puis les remplir avec du plâtre au sas. On peut enfin passer une couleur rouge sur la *Brique* même & refaire les joints avec du plâtre. *p.* 337.
BRIQUETERIE. *Voyez.* TUILERIE.
BRISE ; c'est une poutre posée en bascule sur la teste d'un gros pieu, sur laquelle elle tourne, & qui sert à appuyer par le haut les aiguilles d'un Pertuis. *p.* 243.
BRISE-COU. Terme vulgaire pour signifier un defaut dans un Escalier, comme une Marche plus ou moins haute que les autres, un Giron plus ou moins large, un Palier ou un Quartier tournant trop étroit, une trop longue suite de marches à colet dans un Escalier à quatre noyaux, &c.
BRISE-GLACE ; c'est devant une palée de Pont de bois du côté d'amont, un rang de pieux en maniere d'Avant-bec, lesquels estant d'inégale grandeur, ensorte que le plus petit sert d'Eperon, sont recouverts d'un Chapeau posé en rampant pour briser les glaces & conserver la Palée.
BRISIS ; c'est l'endroit que forme l'angle, où dans un Comble coupé, le vrai Comble se joint au faux. *p.* 186. *Pl.* 64 A.
BROCATELLE. *Voyez.* MARBRE DE BROCATELLE.
BRODERIE ; c'est dans un Parterre, un composé de Rinceaux de feüillages avec fleurons, fleurs, tigettes, culots, rouleaux de graines, &c. Le tout formé par des traits de buis nain, qui renferment de la terre noire pour detacher du

fonds qui eſt ſablé. Il y a des pieces de *broderie* qui ſont interrompües par une Platebande en enroulement de fleurs & d'arbriſſeaux, ou par un Maſſif tournant de buis ou de gazon. *Pl.* 65 A. *p.* 191. &c.

BRONZE. Metal avec aliage d'airain & de potin, dont on fond en cire perdüe des Figures, des Bas-reliefs & des ornemens. *p.* 110.

BRONZE EN COULEUR *Voyez* COULEURS.

BRUT, ſe dit de tout ce qui n'eſt point degroſſi, comme de la Pierre & du Marbre au ſortir de la Carriere. *p.* 237.

BUANDERIE. Eſpece de Salle au rez-de-chauſſée dans une Maiſon de Communauté, ou de Campagne, avec un fourneau & des cuviers pour faire la leſſive. *p.* 351.

BUCHER. Lieu obſcur dans l'Etage ſouterrain, ou au rez-de-chauſſée, où l'on ſerre le Bois. On donne auſſi ce nom aux *Angars*, qui ſervent au même uſage. Les *Buchers* s'appellent *Fourieres* chez les Princes. *pag.* 175. *Pl.* 60. Lat. *Cella lignaria.*

BUFET; c'eſt dans un Veſtibule ou une Salle à manger, une grande Table avec des Jardins en maniere de Credence, où l'on dreſſe les Vaſes, les Baſſins & les Criſtaux autant pour le ſervice de la Table, que pour la magnificence. Ce *Bufet* que les Italiens nomment *Credence*, eſt ordinairement chez eux dans le grand Sallon, & renfermé d'une Baluſtrade d'apui. Ceux des Princes & des Cardinaux, ſont ſous un Dais d'étofe. *pag.* 180 & *Pl.* 99. *pag.* 339.

BUFET D'EAU; c'eſt dans un Jardin une Table de marbre, ſur laquelle ſont élevez pluſieurs gradins en pyramide avec des garnitures de vaſes de cuivre doré, dont le corps de chacun eſt formé par l'eau, en ſorte qu'ils paroiſſent de criſtal garni de vermeil, comme étoient les deux *Bufets d'eau* dans le Boſquet du Marais à Verſailles, & ceux de Trianon. *pag.* 323. *Voyez* FONTAINE EN BUFET.

BUFET D'ORGUES. *Voyez* ORGUE.

BUREAU. Chambre où l'on regle des comptes & où l'on fait des payemens. On donne aussi ce nom à des Salles basses prés les Portes des Villes, où des Commis reçoivent les droits du Roi. Ce mot se dit encore du lieu où s'assemblent les Directeurs des Hôpitaux & des Communautez. *pag.* 283.

BUSTE, de l'Italien *Busto*, Corsage ; c'est la partie superieure d'une Figure sans bras depuis la poitrine, posée sur un Piédouche : & c'est ce que les Latins appelloient *Herma*, du Grec *Hermes*, Mercure ; parce que l'Image de ce Dieu étoit souvent representée de cette maniere chez les Atheniens. *Pl.* 52. *p.* 147. & 164. *Pl.* 56.

BUTER ; c'est par le moyen d'un Arc ou Pilier *butant*, contretenir ou empêcher la poussée d'un Mur, ou l'écartement d'une Voute. On dit *Butée* ou *Boutée*, pour signifier l'effet de cet Arc ou Pilier *butant*. p. 242. & 350. *Voyez* CULE'E,

BUTER UN ARBRE c'est aprés qu'il est planté à demeurer, l'asseurer avec des motes de terre à l'entour de son pied pour l'entretenir à plomb, jusques à ce que la terre se soit affaissée & affermie.

C

CABANE, du Latin *Capana*, Chaumiere ; c'est un petit lieu bâti de bauge & couvert de chaume à la Campagne, pour se mettre à l'abri des injures du tems. *pag.* 2. Lat. *Casa* selon Vitruve.

CABINET. Piece la plus secrete de l'Apartement, pour écrire, étudier & serrer ce qu'on a plus précieux. Lat. *Tablinum* & *Musæum*. p. 170 *Pl.* 59. & 60. p. 177. &c.

CABINET DE TABLEAUX. Piece au bout d'une Galerie ou d'un Apartement, où l'on tient des Tableaux de bons Maîtres rangez avec symmetrie & décoration, & accompagnez

de Buſtes & Figures de marbre & de bronze, & autres curioſitez. Il y a quelque-fois pluſieurs pieces de ſuite deſtinées à cet uſage, qui toutes enſemble s'appellent *Cabinet* ou *Galerie*, *Pl.* 58, *p.* 171 Vitruve nomme *Pinachotheca* ces ſortes de *Cabinets*.

CABINET DE GLACES; celui dont le principal ornement conſiſte en un Lambris de revêtement fait de Miroirs pour donner plus d'apparence de grandeur au lieu, reflechir & multiplier les objets, & augmenter la lumiere, comme il s'en voit à Trianon & à Meudon. *p.* 170. *Pl.* 59.

CABINET DE MARQUETERIE; c'eſt une Armoire en maniere de Bufet, decorée d'Architecture avec Colonnes, Pilaſtres, Termes & autres ornemens de bois de diverſes couleurs, de pierres de raport, comme Lapis, Agathes, &c. & de métaux gravez ou ſculpez de relief: laquelle ſert plûtôt d'ornement que de meuble dans les beaux Apartemens, comme il s'en voit chez le Roi. *p.* 306.

CABINET DE JARDIN. Petit Bâtiment iſolé en maniere de Pavillon de quelque forme agreable, & ouvert de tous côtez, qui ſert de retraite pour ſe mettre à l'abri & prendre le frais, comme les deux *Cabinets* de la Fontaine des Bains d'Apollon à Verſailles, qui ſont de marbre enrichis d'ornemens de bronze doré. *Pl.* 65 A. *p.* 191.

CABINET DE TREILLAGE. Petit Berceau quarré, rond ou à pans, compoſé de barreaux de fer maillé d'échalas & couvert de Chevre-feüille, Jaſmin commun, &c. *p.* 197. & 200. *Pl.* 65 B.

CABINET DE VERDURE. Eſpece de Berceau fait par l'entrelaſſement de branches d'arbres. Lat. *Tabernaculum rameum.*

CABLES. Ce mot ſe dit generalement de tous les *Cordages* neceſſaires pour traîner & enlever les fardeaux. Ceux qu'on nomme *Bruyers* ſervent pour lier les pierres, baquets à mortier, bouriquets à moilon, &c. Les *Haubans*, pour retenir & haubaner les engins, gruaux, &c. Et les *Vintaines*,

qui font les moindres *Cordages*, servent pour conduire les fardeaux en les montant, & pour les détourner des saillies & des échafauts. On dit *Bander*, pour tirer un *Cable*. Ce mot vient du Latin *Capulum* ou *Caplum* fait du verbe *capere*, prendre. p. 243.

CACHOT. *Voyez*. PRISON.

CADRAN ; c'est la décoration exterieure d'une Horloge enrichie d'Architecture & de Sculpture, comme le *Cadran* du Palais à Paris, où il y a pour attributs la Loy & la Justice avec les Armes de Henri III. Roi de France & de Pologne. Cet Ouvrage est de Germain Pilon Sculpteur.

CADRAN SOLAIRE. Espece d'Horloge qui marque toutes les differentes heures, & même les signes où le Soleil se trouve, par le moïen de la lumiere ou de l'ombre. Il y en a de *Verticaux* de plusieurs sortes, qui se tracent sur une muraille, & qui marquent les heures par un style : & d'autres qui sont isolez, & que l'on pose sur un Piedestal au milieu d'un Jardin, comme l'*Horizontal*, l'*Equinoxial*, le *Spherique* convexe & concave, le *Cilindrique*, la *Croix Gnomonique*, le *Corps à facettes*, &c. qui designent les heures par le moïen d'un style, ou d'un point de lumiere. Pl. 93. p. 307. & 309.

CADRAN ANEMONIQUE, du Grec *Anemos*, vent ; celui qui par le moïen d'une girouette, sert à marquer le vent qui souffle, comme il s'en voit au Jardin de la Bibliotheque du Roy, & à la Samaritaine à Paris.

CADRAN OU HORLOGE HYDROLIQUE, celui qui sert à marquer les heures par le mouvement de l'eau comme la Clepsydre de Ctesibius raportée par Vitruve. Liv. 9. Chap. 9.

CADRE ; c'est en Menuiserie la bordure quarrée d'un Tableau, d'un Bas-relief, d'un Panneau de compartiment, &c. Pl. 57. p. 167. & Pl. 100. p. 341.

CADRE A DOUBLE PAREMENT, celui qui a un Profil semblable ou different devant & derriere une Porte à placard. Pl. 100. p. 341.

CADRE DE MAÇONNERIE. Espece de bordure de pierre, ou de plâtre traîné au calibre, laquelle dans les Compartimens des Murs de face & les Plafonds, renferme des Tables, & dans les Cheminées & dessus de Portes, des Tableaux ou Bas-reliefs. *p. 337.*

CADRE DE CHARPENTE. Assemblage quarré de quatre grosses pieces de bois, qui fait l'ouverture de l'enfoncement d'une Lanterne pour donner du jour dans un Sallon, un Escalier, &c. & qui sert de chaise à un Clocher ou à un Attique de Comble. *Pl. 64 A. p. 187.*

CADRES DE PLAFOND ; ce sont des renfoncemens causez par les intervalles quarrez des poutres dans les *Plafonds* lambrissez avec de la sculpture, peinture & dorure. *p. 334. Voyez* RENFONCEMENT DE SOFITE.

CAGE. Espace entre quatre murs droits, ou bien un circulaire, qui renferme un Escalier, ou quelque division d'Apartement. *pag. 188. Pl. 64 B. pag. 189. & Pl. 66 B. pag. 241.*

CAGE DE CROISE'E ; c'est le Bâti de menuiserie qui porte en avance au dehors de la fermeture d'une Croisée. Ces *Cages* suivant l'Ordonnance, ne doivent avoir que 8. pouces de saillie. *Pl. 70. 253.*

CAGE DE CLOCHER ; c'est un Assemblage de charpente ordinairement revêtu de plomb, & compris depuis la Chaise sur laquelle il pose, jusqu'à la Base ou le Roüet de la Fléche d'un *Clocher*. *Pl. 64 B. p. 189.*

CAGE DE MOULIN A VENT ; c'est un Assemblage quarré de charpente en maniere de Pavillon, revêtu d'ais & couvert de bardeau, qu'on fait tourner sur un pivot posé sur un Massif rond de maçonnerie pour exposer au vent les volans du *Moulin*.

CAILLOU. Petite pierre dure qu'on employe avec le ciment pour paver les Aqueducs, Grotes & Bassins de Fontaine, & qui étant sciée & polie sert aux ouvrages de Mosaïque & de raport. Ce mot est fait du Latin *Calculus*, qui

signifie la même chose. p. 198. & 215.

CAISSE, du Latin *Capsa*, Coffre ou Boëte ; c'est dans chaque intervalle des Modillons du Plafond de la Corniche Corinthienne, un renfoncement quarré qui renferme une rose. Ces renfoncemens qu'on nomme aussi *Panneaux*, sont de diverses figures dans les compartimens des Voûtes & Plafonds p. 88. Pl. 36. & 101. p. 343. & 345.

CAISSE DE JARDIN. Vaisseaux quarrez de bois, où l'on met des Orangers, Grenadiers, Jasmins, Lauriers-roses, &c. Les petites *Caisses* se font de douves, les moïennes, de mairain ou panneau, & les grandes, d'une cage de chevron garnie de gros ais de chesne avec équerres & liens de fer. Elles doivent être godronnées par dedans & peintes à l'huile par dehors, autant pour les conserver, que pour les décorer. p. 193.

CALER ; c'est pour arrêter la pose d'une pierre, mettre une *Cale* de bois mince qui détermine la largeur du joint, pour la ficher avec facilité. On se sert quelque-fois de *Cales* de cuivre pour poser le marbre. p. 323. & 353.

CALIBRE. Profil de bois, de tole ou de cuivre chantourné en dedans pour traîner les Corniches & Cadres de plâtre & de stuc. p 334.

CALOTE. Renfoncement de plancher rond ou circulaire en maniere de coupe courbe formé par des courbes de charpente l'ambrissées de plâtre, qu'on fait pour diminuer l'exhaussement d'un mediocre Cabinet, d'une Chapelle, d'une Alcove, qui seroient trop élevées par raport aux autres pieces d'un Apartement : il s'en fait aussi au lieu de plafond aux Escaliers.

CALQUER, de l'Italien *Calcare*, contretirer ; c'est copier un dessein trait pour trait ; ce qui se fait, ou en frottant le dessein par derriere, de sanguine ou de pierre de mine pour le tracer sur un papier blanc avec une pointe : ou en le posant sur un autre papier pour le dessiner à la vitre. *Decalquer*, c'est tirer une contrépreuve d'un dessein en po-

fant un papier blanc deffus & le frottant avec quelque chose de dur, comme le manche d'un canif pour lui faire recevoir l'impreffion. p. 358.

CALVAIRE; c'eft prés d'une Ville Catholique, une Chapelle de devotion élevée fur un tertre en memoire du lieu où Nôtre-Seigneur fut crucifié proche de Jerufalem; comme l'Eglife du Mont Valerien prés Paris, accompagnée de plufieurs petites Chapelles au dehors, dans chacune defquelles eft repréfenté en fculpture, un Myftere de la Paffion. Le mot de *Calvaire* vient du Latin *Calvarium*, fait de *Calvus*, Chauve, parce que le haut de ce tertre étoit fterile & deftitué de verdure; c'eft auffi ce que fignifie le mot Hebreux *Golgotha*. p. 357.

CAMAYEU; c'eft une Peinture d'une feule couleur, où les jours & les ombres font obfervez fur un fonds d'or ou d'azur, &c. On appelle *Grifaille*, un *Camayeu* peint de gris, & *Cirage*, celui qui eft peint de jaune. Les plus riches *Camayeux* font rehauffez d'or ou de bronze par hâchures. Ce mot peut venir du Latin *Cameus*, toute pierre dont les couleurs naturelles augmentent le relief qu'on y taille en le détachant du fonds, ou du Grec *Kamas*, qui fignifie bas, parce qu'ordinairement on y reprefente des Bas-reliefs. pag. 229. & 347. C'eft ce que Pline appelle *Monochromia*.

CAMBRE ou CAMBRURE, du Latin *Cameratus*, courbé; c'eft la courbure d'une piece de bois ou du cintre d'une Voûte.

CAMBRER; c'eft courber les membrures, planches & autres pieces de bois de Menuiferie pour quelque ouvrage cintré; ce qui fe fait en les prefentant au feu, aprés les avoir ébauchées en ded , & les laiffant quelque tems entretenües par des outils nommez *Sergens*. p. 342.

CAMBRE'. *Voyez* CONCAVE.

CAMION. Efpece de Chariot à 4. roües attelé de 4. Chevaux, qui fert à porter des pierres.

CAMP PRETORIEN ; c'étoit chez les Romains une grande enceinte de Bâtiment, qui renfermoit plusieurs habitations pour loger les soldats de la Garde, comme pourroit être aujourd'hui l'Hôtel des Mousquetaires du Roy à Paris. *p. 357.*

CAMPANE, du Latin *Campana*, Cloche. Ce mot se dit du corps du Chapiteau Corinthien & de celui du Composite, parce qu'ils ressemblent à une Cloche renversée. On l'appelle aussi *Vase* ou *Tambour*, & le rebord qui touche au Tailloir, se nomme Levre. *Pl. 28. pag. 67. & Pl. 34. pag 83.*

CAMPANE. Ornement de sculpture en maniere de crespine, d'où pendent des houpes en forme de clochettes pour un Dais d'Autel, de Trône, de Chaire à prêcher, &c. comme la *Campane* de bronze qui pend à la Corniche Composite du Baldaquin de S. Pierre de Rome. *p. 110.*

CAMPANE DE COMBLE. On appelle ainsi certains ornemens de plomb chantournez & évidez, qu'on met au bas du Faîte & du Brisis d'un *Comble*, comme il s'en voit de dorez au Château de Versailles. *Pl. 187.*

CAMPANES. *Voyez* GOUTES.

CAMPANILE. Petit Clocher à jour en maniere de Lanterne, tel qu'il y en a un à Sainte Agnés dans la place Navonne à Rome.

CANAL, du Latin *Canalis*, Tuyau ; c'est dans un Aqueduc de pierre ou de terre, la partie par où passe l'eau, qui se trouve dans les Aqueducs Antiques, revêtu d'un corroy de mastic de certaine composition, comme au Pont du Gard en Languedoc. *p. 214.*

CANAL DE COMMUNICATION ; c'est un *Canal* d'eau fait par artifice le plus souvent avec des Ecluses, & soûtenu de Levées & Turcies pour communiquer & abreger le chemin d'un lieu à un autre par le secours de la Navigation.

CANAL DE JARDIN. Piece d'eau fort longue, revêtüe de gazon ou de pierre, comme le *Canal* du Parc de

Verfailles. *p.* 198 Lat. *Alveus.*

CANAL DE LARMIER; c'est le plafond creusé d'une Corniche, qui fait la Mouchette pendante. *Pl.* 13. & 14. *p.* 35.

CANAL DE VOLUTE ; c'est dans la Volute Ionique, la face des circonvolutions renfermée par un listel. *Pl.* 20. *p.* 49.

CANAUX. Especes de Cannelures sur une face ou sous un Larmier, qu'on nomme aussi *Portiques*, & qui sont quelquefois remplies de roseaux ou fleurons. *Pl.* B. *p.* VII. & VIII. On appelle aussi *Canaux*, les cavitez droites ou torses, dont on orne les tigettes des caulicoles d'un Chapiteau. *p.* 294. *Pl.* 87.

CANAUX DE TRIGLYPHE. *Voyez* TRIGLYPHE.

CANDELABRE du latin *Candelabrum*, Chandelier ; c'est un Chandelier en maniere de grand Balustre, qu'on met pour amortissement à l'entour d'un Dome, comme on en voit aux Domes de la Sorbonne & du Val de grace à Paris. *Pl.* 19. *p.* 47. & *Pl.* 64 B. *p.* 189.

CANIVEAUX; ce sont les plus gros pavez, qui estant assis alternativement avec les Contrejumelles, traversent le milieu du ruisseau d'une rüe, dans laquelle passent les charois. *Pl.* 102. *p.* 349.

CANNE. Mesure Romaine composée de dix Palmes, qui font six pieds onze pouces de Roi. *Pl.* 51. *p.* 145. &c.

CANNES. Especes de grands roseaux, dont on se sert en Italie & en Levant au lieu de dosses, pour garnir les Travées entre les Cintres dans la construction des Voûtes. *p.* 343.

CANNELER ; c'est creuser des *Cannelures* aux Fust des Colonnes, Pilastres, Gaines de Terme, Consoles. &c. *p.* 300.

CANNELURES, du mot *Canal*, auquel elles sont semblables, ou de celui de *Cannes*, ou roseaux qui les remplissent; ce sont à l'entour du Fust d'une Colonne, des cavitez à plomb arondies par les deux bouts. On les nomme aussi *Striures*, du latin *Striges*, les plis d'une robe, parcequ'elles imitent les plis droits des vestemens. *p.* 68. & 69.

CANNELURES A COSTES, celles qui sont separées par des lis-

tels de certaine largeur, qui ont quelquefois des astragales ou baguettes aux costez ou dessus, comme on en voit aux deux Colonnes du Sanctuaire de l'Eglise de sainte Marie de la Rotonde à Rome. *Pl.* 18. *p.* 45. & 48. *Pl.* 20.

CANNELURE AVEC RUDENTURES, celles qui sont remplies de bastons, de roseaux, ou de cables jusqu'au tiers du Fust. *p.* 69. & 300. *Pl.* 90.

CANNELURES ORNE'ES celles qui ont dans la longueur du Fust, ou par intervales, ou depuis le tiers d'enbas, de petites branches ou bouquets de laurier, de lierre, de chesne, &c. ou fleurons & autres ornemens qui sortent le plus souvent des roseaux. *p.* 300. *Pl.* 90.

CANNELURES A VIVE ARESTE; celles qui ne sont point separées par des costes, & sont propres au Dorique. *p.* 28. *Pl.* 10.

CANNELURES PLATES, celles qui sont en maniere de pans coupés au nombre de seize, comme l'ébauche d'une Colonne Dorique. On peut aussi appeler *Cannelures plates*, celles qui sont creusées quarrément en maniere de petites faces, ou demi-bastons dans le tiers du bas d'un fust, comme aux Pilastres Corinthiens du Val de grace à Paris *p.* 300. *Pl.* 90.

CANNELURES DE GAINE DE TERME OU DE CONSOLE, celles qui sont plus étroites par le bas que par le haut. *p.* 288. *Pl.* 84.

CANNELURES TORSES, celles qui tournent en vis ou ligne spirale à l'entour du Fust d'une Colonne. *Pl.* 42. *p.* 111.

CANONNIERE. *Voyez* BARBACANE & VOUTE EN CANONIERE.

CANONS DE GOUT'ERE ou GODET; sont des bouts de tuyaux de cuivre ou de plomb qui servent à jetter les eaux de pluie au de-là d'un Chêneau, & d'une Cimaise par les Gargoüilles. *p.* 224. & 330.

CANTALABRE. Ce mot n'est usité que parmi les Ouvriers, & signifie le Chambranle ou bordure simple d'une Porte ou d'une Croisée. Il peut avoir été fait du Grec *Cara*, autour, & du Latin *Labrum*, lévre, ou bord. *p.* 151.

CANTONNÉ. On dit qu'un Bâtiment est *Cantonné*, quand son encôgnure est ornée d'une Colonne ou d'un Pilastre Angulaire, ou de Chaînes en liaison de Pierres de refend, ou de Bossages, ou de quelque autre corps qui excede le nû du Mur. *p.* 304. *Pl.* 92.

CAPITOLE. Bâtiment fameux sur le mont *Capitolin* à Rome, où s'assembloit le Senat, & qui sert encore aujourd'huy d'Hôtel de Ville pour les Conservateurs du Peuple Romain. Il y avoit autre-fois des *Capitoles* dans la pluspart des Colonies de l'Empire Romain, & celui qui étoit à Toulouze, a même donné le nom de *Capitouls* à ses Echevins. *p.* 282. &c.

CAPRICE. On appelle ainsi toute composition hors des regles ordinaires de l'Architecture, & d'un goût singulier & nouveau, comme sont les ouvrages du Cavalier *Boromini* & de quelques-autres Architectes qui ont affecté de se distinguer. *Pr.f.* & *p.* 310.

CARAVANCERA. *Voyez* HOSPICE.

CARCASSE. *Voyez* PARQUET.

CARDERONNER. *Voyez* QUARDERONNER.

CARREAU. C'est une pierre qui a plus de largeur auparement que de queüe dans le mur : & qui est posée alternativement avec la Boutisse pour faire liaison. *l.* 44 B. *p.* 123. & 237.

CARREAU DE PLANCHER. Terre moulée & cuite de differente grandeur & épaisseur suivant les lieux où on l'employe. Le *Quarré* grand de 8. à 10. pouces, sert pour paver les Jeux de paulme & Terrasses : celui de 6. à 7. pouces pour les Atres. Le grand *Carreau* a 6. pans de 6. à 7. pouces, & le petit de 4. servent pour les Salles & Chambres: ces sortes de *Carreaux* à six pans étoient appellez des Anciens *Favi*, de *Favus* qui signifie un rayon de miel, auquel ils ressemblent. Ceux à trois pans se nommoient *Trigonia*, & les quatrez, *Quadrata*, & *Tessera*. Il y a aussi du petit *Carreau* à 8. pans de 4. à 5. pouces, dont le compartiment

est tel, qu'au milieu de quatre, il s'en met diagonalement un plus petit quarré, & verniflé. *Pl.* 102. *p.* 349. & 352.

CARREAU VERNISSÉ. Grand *Carreau* plombé qui se met dans les Écuries audessus des Mangeoires des chevaux pour les empêcher de lêcher le mur. On fait aussi du petit *Carreau vernissé* pour les Compartimens. *ibid.*

CARREAU DE FAYENCE ou d'HOLANDE, celui qui a ordinairement quatre pouces en quarré, & sert à faire des Foyers & revêtir les Jambages de cheminée. On s'en sert aussi pour paver & revêtir des Grottes, Salles de Bains & autres lieux frais. *ibid.*

CARREAUX DE BOSSAGE ; Ce sont les Pierres de refend qui composent une chaîne de pierre.

CARREAU DE PARQUET. Petit Ais quarré, dont plusieurs servent à remplir la Carcasse d'une Feüille de *Parquet*.

CARREAU DE VERRE. Piece de *Verre* quarré, mise en plomb ou en bois. *p.* 144. *Pl.* 51. & *p.* 227.

CARREAU DE PARTERRE. Espace quarré ou figuré avec bordure de buis nain, rempli de fleurs ou de gazon dans le compartiment d'un *Parterre* de pieces coupées. *Pl.* 65 A. *pag.* 191. &c.

CARREAU DE BRODERIE, celui qui faisant partie d'un Parterre, renferme une *Broderie* de trais de buis. Ces sortes de *Carreaux* ne sont plus en usage.

CARREAU DE POTAGER, celui qui fait partie d'un Jardin *Potager*, & qui est semé de legumes avec bordures de fines herbes. *p.* 199.

CARREFOUR, se dit dans une Ville, de l'endroit où deux rües se croisent & où plusieurs aboutissent. Les Romains nommoient *Trivium*, la rencontre de trois rües, *Quadrivium*, celle de quatre, &c. Le mot de *Carrefour* a la même signification pour les grands chemins & pour les rües soûterraines des Carrieres. Il vient du Latin *Quater* & *Fores*, c'est-à-dire quatre portes ou sorties. *p.* 309.

CARRELAGE, se dit de tout ouvrage fait de *Carreau* de

terre cuite, de pierre, ou de marbre. p. 353.

CARRELER; c'est paver de *Carreau* avec du plâtre mêlé de poussiere de recoupes de pierre. p. 352.

CARRELEUR, se dit autant du Maître qui entreprend le *Carreau*, que du Compagnon qui le pose. *ibid.*

CARRIERE; c'est un lieu creusé sous terre, d'où l'on tire la pierre pour bâtir, ou par un puits, comme aux environs de Paris, ou de plain pied le long de la côte d'une montagne, comme à S. Leu, Trocy, Maillet, &c. Les *Carrieres* d'où l'on tire le Marbre, sont appellées en quelques endroits de France *Marbrieres*, celles d'où l'on tire la Pierre *Perrieres*, & celles d'Ardoise *Ardoisieres*, & quelquefois *Perrieres*, comme en Anjou. Le mot de *Carriere* vient selon M. Ménage, du Latin *Quadraria* ou *Quadrataria*, fait de *Quadratus Lapis*, Pierre de taille. *pag.* 202. 207. & 209. Lat. *Lapidicina*.

CARRIERE DE MANEGE. Espece d'Allée longue & étroite bordée de Lices ou Barieres & sablée, qui sert pour les courses de bague. Ce mot peut venir du latin *Currere*, courir. On nommoit dans les Cirques anciens *Carriere*, le chemin que devoient faire les Biges & Quadriges, c'est à dire des chariots attelez de deux ou de quatre chevaux, qu'on faisoit courir à toute bride jusqu'aux bornes de la Stade pour remporter le prix p. 315. Lat. *Catadromus*.

CARRIERS. Ce mot se dit aussi-bien des Marchands de pierre, que des Ouvriers qui la coupent & la tirent de la *Carriere*. p. 203.

CARTON. Contour chantourné sur une feüille de *Carton* ou de fer blanc, pour tracer les profils des corniches, & pour lever les panneaux de dessus l'Epure. p. 238.

CARTON DE PEINTRE; c'est le dessein qu'un Peintre fait sur du fort papier pour calquer le trait d'un Tableau sur un enduit frais, avant que de le peindre à fresque : c'est aussi le dessein coloré, qui sert pour travailler la Mosaïque. *pag.* 346.

CARTOUCHE. Ornement de sculpture en maniere de table avec enroulemens, pour recevoir quelque inscription ou Armoirie : ce mot vient de l'Italien, *Cartoccio*, qui signifie la même chose. *Pl.* 74. p. 269. & 286. *Pl.* 83.

CARYATIDES, du grec *kariatydes*, Peuples de *Carie*; ce sont des Figures de femmes captives vêtuës, qui servent à la place des colonnes pour porter les Entablemens, comme celles de la Salle des Suisses, & du gros Pavillon du Louvre. p. 38. *Voyez* Vitruve Liv. 1. ch. 1.

CASCADE, de l'Italien *Cascata*, chûte ; c'est toute chûte d'eau naturelle, comme celle de Tivoli, &c. ou artificielle par goulettes ou napes, comme celles de Versailles. Il y en a encore en rampe douce, comme celle de Sceaux ; en buffet, comme à Trianon ; & par chûtes de perons, comme celle de S. Cloud, &c. p. 198. & 208.

CASSOLETTE. Espece de Vase de sculpture avec des flâmes ou de la fumée, qui sert d'amortissement, & qui se fait le plus souvent isolé, comme sur le Château de Marly, & quelquefois en bas-relief, comme au grand Autel de l'Eglise des Petits Peres à Paris. *Pl.* 57. p. 167.

CATACOMBES ; ce sont à Rome des Cimetieres soûterrains en maniere de Grotes, comme celuy qui est prés de l'Eglise de S. Sebastien, où les Chrétiens se cachoient pendant la persecution de la primitive Eglise, & où ils enterroient les corps des Martyrs : ce mot vient du Latin *Catacumba*, fait du Grec *Katakombe*, retraite soûterraine. p. 338.

CATAFALQUE, de l'Italien *Catafalco*, échafaut, ou élevation ; c'est une décoration d'Architecture, Peinture & Sculpture, établie sur un Basti de charpente, pour l'appareil d'une Pompe funebre dans une Eglise. p. 302.

CATHETE, du Grec *Kathetos*, perpendiculaire ; c'est la ligne qu'on suppose traverser à plomb le milieu d'un corps cilindrique, comme d'une Colonne, d'un Balustre, &c. *Pl.* 39. p. 101. & 106. *Pl.* 41. C'est aussi dans le Chapiteau Ionique, la ligne qui tombe à plomb, & qui passe par le milieu de l'œil

de la Volute. *p.* 48. *Pl.* 20. &c. On appelle encore cette sorte de ligne, *Axe* ou *Essieu*.

CAVE; c'est un lieu voûté dans l'Etage soûterrain, qui sert à mettre du bois, du vin, de l'huile, &c. Ce mot vient du Latin *Cavea*, lieu creux. *p.* 174. *Pl.* 60. Vitruve appelle *Hypogæa*, tous les lieux voûtez sous terre.

CAVE D'EGLISE. Lieu soûterrain dans une Eglise, voûté & destiné aux sepultures, comme la grande *Cave* de l'Eglise de S. Sulpice à Paris.

CAVEAU. Petite *Cave* dans l'étage soûterrain. On donne encore ce nom à la Sepulture d'une famille sous une Chapelle particuliere dans une Eglise. *Pl.* 60. *p.* 175.

CAVER. Terme de Vitrier, qui signifie évider dans un morceau de verre de couleur pour y en enchasser d'autres de diverses couleurs, qu'on retient avec du plomb de chef-d'œuvre. On *Cave* par le moyen du diamant & du gresoir qu'on doit conduire avec adresse, de crainte de faire des langues & étoiles qui cassent la piece: mais cela ne se pratique guere que pour les Experiences & Chef-d'œuvres de Vitrerie. *p.* 335.

CAVET, du latin *Cavus*, creux. Moulure ronde en creux, qui fait l'effet contraire du Quart-de-rond. Les Ouvriers l'appellent *Gueule* lorsqu'elle est dans sa situation naturelle, & *Gorge* lorsqu'elle est renversée. *p.* ij. *Pl.* A. & 11. *p.* 31.

CAULICOLES, du latin *Caulis*, tige d'herbe; ce sont de petites tiges qui semblent soûtenir les huit Volutes du Chapiteau Corinthien. *Pl.* 28. *p.* 67.

CAZERNES; ce sont dans une Place de guerre, des logemens d'un étage avec Grenier au-dessus, bastis exprés pour les Officiers & les Soldats, & qui environnent ordinairement la Place d'armes. Les *Cazernes* servent le plus souvent pour la Cavalerie.

CEINTURE; c'est l'Orle, ou l'Anneau du bas ou du haut d'une Colonne. On nomme encore celuy d'enhaut *Colarin* ou *Colier*. *p.* 14. *Pl.* 5. & 6. *p.* 17. &c. Lat. *Annulus*.

CEINTURE ou ECHARPE ; c'est dans le Chapiteau Ionique, l'ourlet du costé du profil ou Baluftre, ou le Liftel du parement de la Volute, que Vitruve appelle *Balthens*, un Baudrier. *Pl.* 20. *p.* 49.

CEINTURE DE COLONNE, se dit de certains rangs de feüilles de refend de métail posées sur un Astragale en maniere de couronne, qui servent autant pour séparer sur une colonne torse, la partie cannelée d'avec celle qui est ornée, que pour cacher les joints des jets d'une colonne de bronze, comme celles du Baldaquin de S. Pierre de Rome ; ou les Tronçons d'une colonne de marbre, comme celles du Val de grace à Paris. *Pl.* 42. *p.* 111. & 302.

CEINTURE DE MURAILLE, c'est une enceinte ou circuit de Murailles qui renferme un espace de terrein. *p.* 228. Lat. *Peribolus*.

CELIER, du latin *Cellarium* ; c'est un lieu voûté dans l'étage soûterrain, ou un peu au dessous du rez-de-chauffée, pour serrer la provision du vin. *p.* 132. Lat. *cella Vinaria*.

CELLULE, du latin *Cellula*, petite chambre ; c'est dans une Maison Religieuse, une des chambres qui composent le Dortoir, & dans les Couvens de Chartreux & de Camaldules, un petit logement au rez-de-chauffée accompagné d'un Jardin. On appelle encore *Cellules*, les petites chambres séparées par des cloisons, où logent les Cardinaux pendant le Conclave à Rome. *p.* 334. & 352.

CENACLE, du latin *Cenaculum*, lieu où l'on mange ; c'étoit chez les Anciens une Salle à manger. Elle étoit appellée *Triclinium*, c'est à dire lieu à trois lits, parce que comme les Anciens avoient coûtume de manger couchez, il y avoit au milieu de cette Salle une table quarrée longue avec trois lits en maniere de larges formes au devant de trois costez, le quatriéme costé restant vuide à cause du jour & du service. Ce lieu chez les Grands étoit dans le logement des Etrangers pour leur donner à manger gratuitement. Il se voit à Rome près S. Jean de Latran, les restes d'un *Tri-*

clinium ou *Cenacle* orné de quelque Mosaïque, que l'Empereur Constantin avoit fait bâtir pour y nourrir des pauvres. p. 338.

CENOTAPHE. *Voyez* TOMBEAU.

CENT DE BOIS ; ce sont dans la mesure des Bois de Charpente en œuvre, de différentes longueurs & grosseurs, *Cent* fois la quantité de 12. pieds de long sur six pouces de gros, qui font *Cent* pieces de bois, à quoy on les reduit pour les estimer par cent. p. 189. & 223.

CENTRE, du latin *Centrum*, fait du grec *Kentron*, un point ; c'est le point du milieu d'une figure circulaire, qu'on appelle aussi *Point central* Pl. † p. j. & 50 Pl. 21.

CERCE. *Voyez* CHERCHE.

CERCLE, du latin *Circulus* fait du grec *Kircos*, qui a la même signification ; c'est une ligne circulaire parfaite qui enferme un espace rond. Pl. † p. j. *Voyez* LIGNE CIRCULAIRE.

CERCLE DE FER ; c'est un lien de fer en rond, qu'on met au bout d'une piece de bois pour empêcher qu'elle s'éclatte. On en met aussi aux colonnes, lorsqu'elles sont cassées à cause du grand fardeau qu'elles portent, & qu'elles sont posées en délit, comme il s'en voit à quelques Piliers ronds de l'Eglise de Nostre-Dame de Mantes. p. 243.

CHAINES DE PIERRE ; ce sont dans la construction des Murs de moilon, des Jambes de pierre, élevées à plomb d'espace en espace pour les entretenir. On appelle *Chaîne d'Encôgnure*, celle qui est au coin d'un Pavillon ou d'un Avant-corps. Pl. 63 A. p. 183. & 326.

CHAINE EN LIAISON. On appelle ainsi certains bossages ou refends posez en maniere de carreaux & bourisses d'espace en espace dans les murs ou aux encôgnures d'un Bastiment pour le cantonner. Pl. 43. p. 113.

CHAINE DE BRONZE OU DE FER ; espece de Barriere faite de plusieurs *Chaines* attachées à des bornes espacées également, qui sert au devant des Portes & Places des Palais pour en empêcher l'entrée ; comme

au Palais Borghése à Rome. *p.* 315.

CHAINE DE PORT. On appelle ainsi plusieurs *Chaines* de fer qu'on tend au devant d'un *Port* pour en empêcher l'entrée. Quand la Bouche en est grande, ces *Chaînes* portent sur des piles d'espace en espace. *p.* 307.

CHAINE DE FER; c'est un assemblage de plusieurs barres de *Fer* liées bout à bout par clavettes ou crochets, qu'on met dans l'épaisseur des murs des Bâtimens neufs pour les entretenir, ou à l'entour des vieux, ou de ceux qui menacent ruine, pour les retenir, comme il a été pratiqué à l'entour du Dome de S. Pierre de Rome : ce qui se nomme encore *Armature*. L. t. *Catenatio*.

CHAINE D'ARPENTEUR. Mesure faite de plusieurs morceaux de fil de laiton ou de fer, longue d'une certaine quantité de Perches ou de Toises marquées par des anneaux, de laquelle les *Arpenteurs* se servent pour mesurer les superficies, & les Architectes les hauteurs. Elle est plus seure que le Cordeau, parce qu'elle n'est pas sujette à s'étendre ni à se racourcir : c'est selon le Pere Mersenne ce que les Latins appelloient *Arvipendium*.

CHAIRE DE PREDICATEUR. Siege élevé avec devanture & dossier ou lambris, orné d'Architecture & de Sculpture, de figure ronde, quarrée ou à pans, de pierre, de marbre, de bois, ou de fer, couvert d'un Dais, & soûtenu d'un cû de lampe, où l'on monte par une Rampe courbe pour prêcher : celles des Eglises de S. Estienne du Mont & de S. Eustache, sont des plus belles qui se voïent à Paris. *p.* 342.

CHAISE. Assemblage de Charpenterie de quatre fortes pieces de bois, sur lequel est posée ou assise la cage d'un clocher ou celle d'un moulin à vent. *Pl.* 64 B. *p.* 189.

CHAISES DE CHOEUR. *Voyez* FORMES D'EGLISE.

CHALCIDIQUE, qu'on prononce *Calcidique*, s'entend dans Vitruve de l'Auditoire de la Basilique;& chez d'autres Auteurs,ce sont des Salles particulieres où les Payens feignoient que leurs Dieux mangeoient. Ce mot vient du Latin *Chal-*

cidicum dérivé du Grec *Chalkis*, Ville en Grece ou en Syrie, parce qu'on croit que les premieres Sales de cette espece y avoient été bâties : ou bien du Grec *Chalkos*, Airain, & *Oikos*, Maison ; ce qui a fait croire à Philander que c'étoit dans ces Salles qu'on frappoit la monnoye. *Voyez* Vitruve. Liv. 1. ch. 5.

CHAMBRANLE. Bordure avec moulure autour d'une Porte, d'une Croisée ou d'une Cheminée. Il est différent selon les Ordres, & quand il est simple & sans moulure, on le nomme *Bandeau*. Le *Chambranle* a trois parties, les deux cotez, qu'on appelle les *Montans*, & le haut, la *Traverse*. p. 128. Pl. 47. p. 142. Pl. 50. p. 166. Pl. 57. & 58. C'est ce que Vitruve nomme *Antepagmentum*.

CHAMBRANLE A CRU, celuy qui porte sur l'Aire du Pavé, ou sur un Apui de croisée sans plinthe. p. 128. Pl. 47.

CHAMBRANLE A CROSSETTES, celuy qui a des *Crossettes* ou Oreillons à ses encôgnures. p. 286. Pl. 83.

CHAMBRE ; c'est la principale piece d'un Apartement, & la plus necessaire de l'habitation. Ce mot vient du Latin *Camera*, Voûte surbaissée, qui dérive de *Camurus*, courbé ou cambré, parce qu'anciennement la plûspart des *Chambres* étoient voûtées en Arc-de-cloître. Pl. 61. p. 177. & Pl. 62. p. 181.

CHAMBRE DE PARADE ; c'est la plus grande du bel étage, où sont les plus riches meubles. *ibid*,

CHAMBRE A COUCHER, celle où l'on couche ordinairement, & dont le lit est quelquefois dans un Alcove. *ibid*. Vitruve l'appelle *Thalamus*.

CHAMBRE EN GALETAS, celle qui est pratiquée & lambrissée dans le Comble. Pl. 73. p. 259.

CHAMBRE DE COMMUNAUTE', c'est une Salle où plusieurs personnes de même profession s'assemblent pour traiter de leurs affaires. On la nomme aussi *Bureau*. Pl. 81. p. 283.

CHAMBRE CIVILE OU CRIMINELLE. Salle avec Tribunal, dans laquelle un Lieutenant *Civil* ou *Criminel* rend la

Justice comme au Châtelet de Paris.

CHAMBRE DE PORT ; c'est la partie du Bassin d'un *Port* de Mer la plus retirée & la moins profonde, où l'on tient les Vaisseaux desarmez pour les reparer & calfater. On la nomme aussi *Darsine*.

CHAMBRE D'ECLUSE. Espace de Canal compris entre les deux Portes d'une *Ecluse*. p. 243.

CHAMFRAIN ; c'est le pan qui se fait par l'areste rabatuë d'une pierre ou d'une piece de bois, & qu'on nomme communément *Biseau*. *Chamfrainer*, c'est rabatre cette areste. p. 44. & 331.

CHAMP ; c'est l'espace qui reste autour d'un cadre, ou le fonds d'un ornement, & d'un compartiment. p. 168.

CHAMP. *Voyez* POSER DE CHAMP.

CHAMP : ce mot qui vient du Latin *Campus*, se prenoit chez les Romains pour une Place publique, parce qu'on y faisoit des Combats & des Jeux publics, comme étoient à Rome le *Champ de Mars*, le *Champ de Flore*, &c. appellez encore aujourd'huy *Campo Marze*, *Campo di Fiore*, &c.

CHAMPS ELYSE'ES, OU ELYSIENS ; c'étoient chez les Payens les Cimetieres où ils enterroient séparément leurs morts dans des Tombeaux de pierre, comme on en peut voir des restes entre la Ville d'Arles & le Couvent des Minimes de la Craux en Provence. Les Turcs imitent ces sortes de Cimetieres, n'enterrant jamais un corps sur un autre, & ce grand espace avec les Tombeaux élevez, fait un aspect semblable à une Ville. p. 357.

CHAMPIGNON. Espece de Coupe renversée, taillée d'écailles par dessus, qui sert aux Fontaines jaillissantes à faire bouillonner l'eau d'un Jet ou d'une Gerbe en tombant, comme aux deux Fontaines de la Place de Saint Pierre à Rome. p. 317.

CHANCELLERIE ; c'est par rapport à l'Architecture, le Palais ou l'Hôtel tant dans la Ville que prés d'une Maison

Royale.

Royale, où loge le *Chancelier*, & qui consiste en grandes Salles d'Audiance & de Conseil, Cabinets & Bureaux, outre les pieces necessaires à l'habitation. Ce mot de *Chancellerie* peut venir du Latin *Cancelli*, Treillis ou Barreaux, parce qu'anciennement le *Chancellier* faisoit délivrer devant luy les expeditions au Peuple à travers les barreaux d'une cloison à jour. p. 124. Pl. 45.

CHANDELIER D'EAU ; c'est une Fontaine, dont le Jet est élevé sur un pied en maniere de gros Balustre, qui porte un petit Bassin comme un plateau de gueridon, dont l'eau retombe dans un autre Bassin plus grand au niveau des Allées, ou avec un bord de marbre ou de pierre au dessus du sable. *pag.* 317.

CHANGE. Edifice public qui consiste en un ou plusieurs Portiques au rez-de-chaussée avec Salles & Bureaux, où des Marchands & Banquiers s'assemblent à certains jours pour le commerce d'argent & de billets. On le nomme *Place* à Paris, *Loge du Change* à Lion, & *Bourse* à Londres, Anvers & Amsterdam, où ce Bâtiment est des plus beaux de la Ville.

CHANLATE. Petite piece de bois, comme une forte *Latte* de sciage, qui sert à soûtenir les tuiles de l'égout d'un comble. *Pl.* 64 A. *p.* 187.

CHANTEPLEURE. Espece de Barbacane ou Ventouze, qu'on fait aux Murs de clôture construits prés de quelque eau courante, afin que pendant son débordement, elle puisse entrer dans le clos, & en sortir librement, parce que ces Murs étant foibles, ils ne luy pourroient pas resister. *p.* 350.

CHANTIER, du Latin *Cantherius*, Magazin à bois ; c'est prés d'une Forest l'espace où l'on équarrit & débite d'échantillon le Bois en grume pour bâtir : & c'est dans une Ville, le lieu où un Marchand de Bois tient du bois en ordre & en vente. *p.* 223.

CHANTIER D'ATTELIER ; c'est l'espace où l'on décharge &

où l'on taille la pierre près d'un Bâtiment qu'on conſtruit. C'eſt auſſi le lieu où les Charpentiers taillent & aſſemblent le Bois pour les ouvrages de Charpenterie, tant chez eux que près d'un *Attelier*. On appelle encore *Chantier*, toute piece de bois qui ſert à en porter ou à élever une autre pour la tailler & la façonner. *p*. 130. 237. & 244.

CHANTIGNOLE. Petit corbeau de bois ſous un taſſeau, entaillé & chevillé ſur une force de ferme pour porter un cours de pannes. *Pl*. 64 A. *p*. 187.

CHANTIGNOLE. *Voyez* BRIQUE DE CHANTIGNOLE.

CHANTOURNER ; c'eſt couper en dehors une piece de bois, de fer, ou de plomb ſuivant un profil ou deſſein, ou l'évider en dedans. *Pl*. 58. *p*. 169.

CHAPE. Enduit ſur l'Extrados d'une Voûte ou Lunette Gothique, fait de bon mortier & quelquefois de ciment. *Pl*. 66 A. *pag*. 237. c'eſt ce que Vitruve appelle *Lorica teſtacea*.

CHAPEAU ; c'eſt la derniere piece qui termine un Pan de bois, & qui porte un chamfrain pour le couronner & recevoir une corniche de plâtre. *p*. 331.

CHAPEAU DE LUCARNE ; c'eſt une piece de bois qui fait la fermeture d'une *Lucarne*, & eſt aſſemblée ſur les poteaux. *Pl*. 64 A. *p*. 187.

CHAPEAU D'ESCALIER. Piece ſervant d'apui au haut d'un *Eſcalier* de bois. *Pl*. 64 B. *p*. 189.

CHAPEAU DE FIL DE PIEUX. Piece de bois attachée avec des chevilles de fer ſur les couronnes d'un *Fil de pieux*. *pag*. 350.

CHAPEAU D'ETAYE. Piece de bois qu'on met au haut d'une *Etaye* ou d'une Potence. *p*. 244.

CHAPELET. Baguette taillée de petits grains ronds, comme d'olives, de grelots, de fleurons, de patenôtres, &c. *Pl*. B. *p*. VII.

CHAPELLE ; c'eſt un lieu avec un Autel, qui fait partie d'une Egliſe, & qui eſt deſtiné pour quelque devotion par-

ticuliere, comme la *Chapelle* de la sainte Vierge à S. Eustache à Paris, &c. ou bien qui est fermé d'une clôture de fer ou de bois, & qui renferme les Tombeaux de quelque famille, comme la *Chapelle* D'ORLEANS aux Celestins, & celle de la Vieuville aux Minimes à Paris. *Pl.* 69. *p.* 251. & *Pl.* 70. *p.* 253.

CHAPELLE DE CHASTEAU ; c'est dans une Maison Royale ou un Château, une petite Eglise au rez-de-chaussée avec Galeries hautes & Tribune pour la Musique. Ces *Chapelles* servent autant pour le Peuple que pour le Prince, comme celles de Versailles, de Fontainebleau, &c. Il y a aussi de ces *Chapelles* de Fondation Royale, Seigneuriale, &c. à la campagne, qui sont de petits Bastimens isolez, où l'on dit la Messe à de certaines Festes, comme il s'en voit dans les Forests de S. Germain & de Fontainebleau. *p.* 335.

CHAPELLE DE PALAIS ; c'est dans un Palais ou dans un Hôtel, une salle ou chambre avec un Autel prés un Apartement pour entendre la Messe sans sortir. Elle doit estre décorée par proportion au reste de la Maison, & peut avoir quelque distinction exterieure, comme celle du Palais d'Orleans qui est dans le Pavillon en saillie de la face sur le Jardin. L'une des plus belles, est celle du Château de Fresne en Brie, laquelle est du dessein de François Mansart Architecte. *p.* 180.

CHAPERON ; c'est la couverture d'un Mur qui a deux égouts ou larmiers, lorsqu'il est de clôture ou mitoïen, & qu'il appartient à deux Proprietaires ; mais qui n'a qu'un égout dont la chûte est du costé de la proprieté, quand il appartient à un seul Proprietaire. On appelle *Chaperon en bahu*, celuy dont le contour est bombé. Ces sortes de *Chaperons* sont quelquefois faits de dales de pierre, ou recouverts de plomb, d'ardoise, ou de tuile. *p.* 184. & 280. On dit *Chaperonner*, pour faire un *Chaperon*.

CHAPITEAU ; c'est la partie superieure de la Colonne. On appelle *Chapiteaux de moulure* le *Toscan* & le *Dorique* qui

n'ont point d'ornemens : & *Chapiteaux de sculpture*, tous ceux où il y a des feüilles & des ornemens taillez. Ce mot vient du latin *Capitellum*, le sommet de quelque chose que ce soit. pag. 66. &c.

CHAPITEAU TOSCAN, celuy qui est le plus simple, & qui a son Tailloir quarré & sans moulure. p. 16. Pl. 6.

CHAPITEAU DORIQUE, celuy qui a son Tailloir couronné d'un Talon & trois Annelets sous l'Ove. pag. 30. Pl. 11. & pag. 32. Pl. 12.

CHAPITEAU IONIQUE, celuy qui est distingué par ses Volutes & ses Oves. p. 48. Pl. 20.

CHAPITEAU CORINTHIEN ; c'est le plus riche de tous, qui est orné de deux rangs de feüilles, de huit grandes & huit petites volutes posées contre un corps, qui s'appelle *Cloche* ou *Tambour*. p. 66. Pl. 28. & p. 294. Pl. 87.

CHAPITEAU COMPOSITE, celuy qui a les deux rangs de feüilles du *Corinthien* & les Volutes de l'*Ionique*. p. 82. Pl. 34. & p. 296. Pl. 88.

CHAPITEAU ATTIQUE, celuy qui a des feüilles de refend dans le Gorgerin, comme il s'en voit dans la Salle des Suisses au Louvre, qui ont été faits par Jean Goujon Sculpteur du Roy Henry II. & dans la Cour du Val de Grace, du dessein du Sieur le Duc. Il s'en voit aussi au Château de Meudon d'assez beaux de cette espece. Pl. 59. p. 171.

CHAPITEAUX SYMBOLIQUES, ceux qui sont ornez d'attributs de Divinitez, comme les *Chapiteaux* Antiques, qui ont des Foudres & des Aigles pour Jupiter, des Trophées pour Mars, des Lyres pour Apollon, &c. ou entre les modernes, ceux qui portent des Armes & Devises d'une Nation, d'une Victoire, d'une Dignité, &c. p. 96. Pl. 38. & p. 298. Pl. 89.

CHAPITEAU COLONNE, celuy qui est rond par son plan. Pl. 28. p. 67. &c. Pl. 87. p. 295. &c.

CHAPITEAU-PILASTRE, celuy qui est quarré par son plan, ou sur une ligne droite. p. 48. Pl. 29.

CHAPITEAU ANGULAIRE, celuy qui porte un retour d'Entablement à l'encôgnure d'un Avant-corps ou d'une Façade. p. 39. & Pl. 71. p. 255.

CHAPITEAU PLIÉ, celuy d'un Pilastre, qui est dans un Angle rentrant droit ou obtus. p. 68.

CHAPITEAU GALBÉ, celuy dont les feüilles ne sont qu'ébauchées, comme les *Chapiteaux Corinthiens* du Colisée. Pl. 28. p. 67. & Pl. 34. p. 83.

CHAPITEAU REFENDU, celuy dont la sculpture des feüilles est terminée. Pl. 87. p. 295. &c.

CHAPITEAU ECRASÉ, celuy qui est trop bas, parce qu'il est hors de la proportion antique, comme le *Corinthien* de Vitruve qui n'a que deux modules en toute sa hauteur, & qui a été imité à l'Hôtel d'Angoulesme à Paris.

CHAPITEAU MUTILÉ, celuy qui a moins de saillie d'un côté que d'autre, parce qu'il est trop prés d'un corps ou d'un angle. p. 251. & 304.

CHAPITEAU DE BALUSTRE; c'est la partie qui couronne un *Balustre* & qui ressemble en quelques-uns, aux *Chapiteaux* des Ordres, comme à celuy de l'*Ionique*. Pl. 95. p. 319.

CHAPITEAU DE TRIGLYPHE. Platebande sur le *Triglyphe* appellé de Vitruve *Tenia*. C'est aussi quelquefois un *Triglyphe* qui fait l'office de *Chapiteau* à un Pilastre Dorique, comme il s'en voit à la Porte de l'Hôtel de Condé à Paris. Pl. 11. pag. 31. &c.

CHAPITEAU DE NICHE. Espece de petit Dais au dessus d'une *Niche* peu profonde, qui couvre une Statuë portée sur un cû de lampe en encorbellement. Il se voit de ces *Chapiteaux* decorez de petits Ordres & Portiques, comme aux Eglises de S. Eustache à Paris, & de S. Estienne du Mont. Dans l'Architecture Gothique ils sont en maniere de Piramides à jour artistement travaillées, comme aux Eglises de Milan & de Strasbourg.

CHAPITEAU DE LANTERNE; c'est la couverture qu'on met pour terminer une *Lanterne* de Dome, & qui est de diffe-

rente figure, comme en *Cloche*, ainsi qu'à la Sorbonne : en *adoucissement*, comme au Val de Grace : en *Dome* ou *Coupole* comme à l'Eglise des Filles de sainte Marie ruë S. Antoine à Paris, & même contourné en *Spirale*, comme à l'Eglise de S. Leon de la Sapience à Rome. *Pl.* 64 B. *p.* 189.

CHAPITEAU DE MOULIN ; c'est la couverture en forme de cone qui tourne verticalement sur la Tour ronde d'un *Moulin* pour en exposer les volans au vent.

CHAPITEAU. *Voyez* AMORTISSEMENT.

CHAPITRE ; c'est par rapport à l'Architecture dans un Couvent ou une Maison de communauté, une grande Salle avec des bancs, où s'assemblent les Chanoines, Religieux, &c. pour traiter de leurs affaires. *p.* 342. & 353. Lat. *Capitulum*.

CHARDONS. Pointes de fer en maniere de dards, qu'on met sur le haut d'une Grille, ou sur le Chaperon d'un mur pour empêcher de passer pardessus. *Pl.* 44 A. *p.* 117.

CHARGE DE PLANCHER ; c'est la maçonnerie de certaine épaisseur, qu'on met sur les solives & ais d'entrevous ; ou sur le hourdi d'un *Plancher* pour recevoir l'aire de plâtre ou le carreau ; on la nomme aussi *Fausse-aire*, lorsqu'elle doit estre recouverte de quelque pavé ou parquet. *Pl.* 63 A. *p.* 185. & 352. Lat. *Statumen*.

CHARGES ; c'est selon la Coûtume du Paris Article 197. l'obligation de payer & rembourser par celuy qui se loge & heberge sur & contre le Mur mitoïen, de six toises l'une de ce qu'il bastit au dessus de dix pieds, depuis le rez-de-chaussée, & au dessous de quatre pieds, dans la fondation. *p.* 352.

CHARNIER ; c'est un Portique voûté en maniere de Cloître, qui renferme un Cimetiere : c'est aussi une Galerie fermée de vitres au rez-de-chaussée proche d'une Eglise Paroissiale, où l'on communie aux Fêtes solemnelles. *p.* 353. Le *Charnier* de Cimetiere vient du Latin *Carnarium*, qui dans Plaute a la même signification.

CHARPENTE ou CHARPENTERIE, s'entend aussi-bien

de l'Art d'assembler les pieces de bois pour les Bâtimens, que de l'Assemblage même. p. 186. Pl. 64 A. 64 B. &c. Lat. *Materiatio* ou *Materiatura* selon Vitruve.

CHARPENTIER, se dit autant du Maître qui entreprend & conduit les ouvrages de *Charpenterie*, que des Ouvriers qui travaillent sous lui, comme les *Piqueurs de bois*, qui tracent les pieces, d'autres qui les taillent & les assemblent, & les *Scieurs de long* qui les debitent. p. 244. Lat. *Materiarius*.

CHARTREUSE. On nomme ainsi un Couvent de l'Ordre de Saint Bruno, qui est un grand Hermitage, dont l'Avant-cour qui luy sert d'Entrée, est appellée *Malgouverne*, parce que les domestiques & les gens de dehors y mangent de la viande, & que les femmes ont la liberté d'y entrer pour y aller faire leurs prieres dans une Chapelle. L'Eglise qui est au dedans consiste en un Chœur des Peres plus grand que celuy des Freres, qui luy sert de Nef. D'un costé sont plusieurs Chapelles particulieres, où les Peres disent chacun la Messe à une même heure : & de l'autre un petit Cloître fermé de vitres, qui est joint par un bout de corridor à un grand Cloître en maniere de Portique, au milieu duquel est le Cimetiere. Les Cellules qui environnent ce Cloître sont au rez-de-chaussée & contiguës, ayant chacune un Jardin particulier avec sa fontaine : & le Chapitre & le Refectoire sont en Communauté. Le tout est renfermé d'un grand clos de murailles avec Basse-cour, & des lieux suffisans pour les provisions necessaires. Le nom de *Chartreuse* vient d'un Desert prés de Grenoble ainsi appellé, que S. Hugues Evêque de cette Ville donna à S. Bruno pour y établir sa retraite & sa Regle ; c'est où réside le General de l'Ordre. p. 336. Lat. *Chartusia*.

CHASSE, du Latin *Capsa*, un Coffre ; c'est par rapport à l'Architecture, un Coffre en maniere de Tombeau le plus souvent d'Orphévrerie pour resserrer les Reliques d'un Saint. On faisoit autrefois ces *Chasses* comme des petites Eglises Gothiques, suivant cette maxime chrétienne, que

les Saints ayant été le Temple vivant du Saint-Esprit, ils méritoient aussi aprés leur mort, que leurs ossemens fussent renfermez dans la figure de la Maison visible de Dieu. *pag.* 292.

CHASSE. Terme de Mecanique, qui signifie le mouvement de vibration qui fait agir. Par exemple, une Scie pour scier du marbre ou de la pierre, doit avoir depuis un pied jusqu'à dix-huit pouces de *Chasse*, c'est à dire, plus de longueur au-delà du Bloc qui est à scier.

CHASSER : ce mot se dit parmi les Ouvriers pour pousser en frapant, comme lorsqu'on frape avec coins & maillets pour joindre les Assemblages de Menuiserie. p. 352.

CHASSIS ; c'est la partie mobile de la Croisée qui porte le verre. p. 141. Lat. *Cancelli*.

CHASSIS A PANNEAUX, celuy qui est rempli de Carreaux ou de *Panneaux* de bornes en plomb. p. 227.

CHASSIS A CARREAUX, celuy qui est partagé par des Croisillons de petit bois, & garni de grands *Carreaux* de verre en plomb, ou en papier. p. 227. & *Pl.* 100. p. 341.

CHASSIS A POINTE DE DIAMANT, celuy dont les petits bois se croisent à onglet. p. 141. & *Pl.* 100. p. 341.

CHASSIS A COULISSE, celuy dont la moitié se double, en la haussant sur l'autre. p. 141.

CHASSIS A FICHES, celuy qui s'ouvre comme les Volets, & plûtost en dedans qu'en dehors. *Pl.* 100. p. 341.

CHASSIS DOUBLES OU CONTRECHASSIS, celuy qui étant de verre ou de papier colé, est mis devant un *Chassis* ordinaire pendant l'hyver. On appelle aussi *Chassis doubles*, ceux qui sont de papier colé des deux côtez, & calfeutrez pour les Serres & Orangeries. p. 198. & 227.

CHASSIS DORMANT ; c'est en Menuiserie le Basti dans lequel est ferrée à demeure la Fermeture mobile d'une Baye, & qui est retenu avec des pattes dans la feüillure. On appelle aussi *Chassis dormant*, celuy qui ne s'ouvre point, étant scellé en plâtre à cause d'un jour de

coûtume,

coûtume. pag. 138. & Pl. 100. pag. 341.

CHASSIS DE JARDIN ; c'est un Basti de bois de chesne peint de verd à l'huile,& garni de panneaux de vitres pour servir dans les *Jardins* en disposant deux ou plusieurs de ces *Chassis* en maniere de Comble à deux égouts, qu'on bouche par chacune de ses extrémitez d'un Panneau triangulaire sur les Couches, les Platebandes de fleurs & les Pepinieres, pour garantir les plantes du froid,& faire avancer les fleurs & les fruits.

CHASSIS DE FER ; c'est le pourtour dormant qui reçoit le battement d'une Porte de *Fer*. C'est aussi ce qui en retient les barres & traverses des Ventaux. Pl. 44 A. pag. 117. & 335.

CHASSIS DE PIERRE. Dale de *pierre* percée en rond ou quarrément pour recevoir une autre Dale en feüillure, qui sert aux Aqueducs, Regards, Cloaques & Pierrées pour y travailler, & aux Fosses d'Aisance pour les vuider.

CHASSIS DE CHARPENTE : c'est un assemblage de Madriers ou Plattes-formes dont on entoure les grus de charpente qui servent à asseoir la maçonnerie dans un terrain sablonneux.

CHASTEAU ; c'est une Maison Royale ou Seigneuriale bâtie en maniere de Forteresse avec Fossez & Pont-levis. On appelle aussi *Château*, une Maison de Plaisance sans défense effective, où les Fossez ne servent que d'ornement, comme au *Château* de Richelieu & à celuy de Maisons. p. 256. &c. Pl. 72. & 73.

CHASTEAU D'EAU ; c'est un Pavillon different du *Regard*, en ce qu'il a de plus un Reservoir & quelque Façade d'Architecture, enrichie de Napes d'eau, de Cascades, &c. comme celuy de l'*Eau Pauline* sur le Mont Janicule à Rome ; ou c'est un corps de Bâtiment qui a une simple décoration de Croisées feintes, parce qu'il ne renferme que des Reservoirs, comme le *Château d'eau* à Versailles. p. 243.

CHAISTAIGNIER ; Arbre dont se fait la plus belle charpente. La vermine & les araignées ne s'y attachent point.

Tom. II. Nnn

Il sert aussi à faire des perches pour les treillages.

CHAUFOIR ; c'est dans une Maison Religieuse ou autre Communauté, une Salle avec une cheminée adossée ou isolée au milieu pour se *chaufer* en commun. p. 353.

CHAUFOUR ; c'est autant le lieu où l'on tient le bois & la pierre à *Chaux*, que le *Four* où on la cuit, & le Magazin couvert où on la conserve. On nomme *Chaufourniers*, aussi-bien les Ouvriers qui font la *Chaux*, que les Marchands qui la vendent. p. 214. Lat. *Fornax calcaria*.

CHAUSSE D'AISANCE ; c'est un Tuyau fait de plomb, de pierre percée en rond ou quarrément, & plus souvent de boisseaux de poterie. La *Chauffe d'aisance* doit avoir 3. pouces d'isolement contre un mur mitoïen. Pl. 61. p. 177. & 181.

CHAUSSE'E ; c'est une élevation de terre soûtenuë de Berges en talut ou de Fils de pieux, ou de murs de maçonnerie, laquelle sert de chemin à travers un Marais, ou des eaux dormantes, comme un Etang, &c. ou aux bords des eaux courantes pour en empêcher les débordemens. C'est ce que les Latins appellent *Agger*. Le mot de *Chauffée* vient selon Monsieur Ménage du Latin *Calciata* ou *Calceata*, dérivé de *Calcare*, marcher ou fouler aux pieds. p. 243. & 348.

CHAUSSE'E DE PAVE' ; c'est dans une large ruë, l'espace cambré qui est entre deux Revers. Ce mot se dit aussi du *Pavé* d'un grand chemin avec bordures de pierre rustique. Les *Chauffées* de grands chemins doivent avoir au moins 15. pieds de large suivant l'Ordonnance. Pl. 102. pag. 349. & 350.

CHAUX. Pierre calcinée ou cuite dans un four, laquelle se détrempe avec de l'eau & du sable pour faire le mortier. p. 214. Lat. *Calx*.

CHAUX VIVE, celle qui boüilt dans le Bassin où on la détrempe. *ibid*.

CHAUX ETEINTE OU FUSE'E, celle qui est conservée dans une

Fosse aprés avoir été détrempée. On appelle aussi *Chaux fusée*, celle qui n'a point été amortie ny détrempée, & qui s'étant d'elle-même reduite en poudre, n'est pas bonne à employer. p. 215.

CHEF D'OEUVRE ; c'est un ouvrage de difficile execution, pour estre reçû Maître dans certains Arts & Métiers. Par exemple, c'est dans la *Maçonnerie*, une Piece de Trait telle qu'une Descente biaise par teste & en talut qui rachette un Berceau. Dans la *Charpenterie*, la Courbe rampante d'un Escalier à vis bien dégauchie suivant sa cherche. Dans la *Serrurerie*, une Ferrure de Coffre fort, ou quelque Panneau de Rampe d'Escalier. Dans la *Menuiserie*, une Armoire ou un Coffre de moderne à fonds de cuve. Dans la *Couverture*, une Lucarne proprement racordée en sa Fourchette avec un Comble. Dans la *Plomberie*, une Cuvette à cû de lampe, ou un Canon de goutiere enrichi de moulures bien abouties. Dans la *Vitrerie*, un Panneau de compartiment de *Verres* de couleurs cavez, encastrez & assemblez avec du plomb de *Chef-d'œuvre*. Et enfin dans le *Pavé*, une Rose de petit pavé de grais & de pierre à fusil. Tous ces *Chef-d'œuvres* sont précedez d'une expérience qui est proposée par les Jurez de chaque Vacation, à laquelle l'Aspirant est obligé de travailler devant eux. Il faut remarquer que ces *Chef-d'œuvres* sont plus ou moins difficiles par rapport aux Aspirans, entre lesquels les Fils de Maîtres ont les plus faciles, & ne font qu'une expérience, & les Compagnons par conséquent les plus difficiles ; mais particulierement ceux qui n'ont pas fait d'Apprentissage à Paris. Le mot de *Chef-d'œuvre*, se dit encore d'un ouvrage excellent dans son espece, & le plus beau qu'ait fait un Artisan. p. 22. 310. & 342.

CHEMIN. Espace en longueur sur une certaine largeur pour communiquer commodément d'un lieu à un autre. Les *Chemins*, qu'on nomme aussi *Voyes*, sont *naturels* ou *artificiels*, *terrestres* ou *aquatiques*, *publics* ou *particuliers*. Les Romains

entre les autres Nations, ont fait des dépenses incroïables pour les rendre spatieux, commodes & agréables jusqu'aux extrémitez de leur Empire. p. 208. 348. &c. *Voyez l'Histoire des grands Chemins de l'Empire Romain par Nicolas Bergier.*

CHEMIN NATUREL, celuy qui est fréquenté par une longue succession de temps à cause de sa disposition, & qui subsiste avec peu d'entretien. *ibid.*

CHEMIN ARTIFICIEL, celuy qui est fait à force de mains, soit de terre raportée ou de maçonnerie, & dont le travail a surmonté les difficultez qui s'opposoient à son execution, comme sont la pluspart des Levées le long des Rivieres, des Marais, des Etangs, &c. *ibid.*

CHEMIN TERRESTRE, s'entend non seulement de tout *Chemin* par terre, mais aussi de ceux qui sont faits de terres raportées en maniere de Levées soûtenuës de berges en glacis avec aires de gravois ou de pavez, comme une partie du *Chemin* de Passi à Seve prés Paris. *ibid.*

CHEMIN AQUATIQUE. On appelle ainsi tous les *Chemins* faits sur les eaux courantes de fleuves & de torrens, comme les Ponts & Digues, & sur les eaux dormantes, comme les Levées & Chaussées à travers les Marais & les Etangs On comprend aussi sous le nom de *Chemin aquatique*, les Rivieres navigables, & les Canaux faits à la main, comme il s'en voit en Italie, en Flandre & en Hollande, & en France ceux de Briare, de Languedoc & d'Orleans. p. 348.

CHEMIN PUBLIC, OU GRAND CHEMIN, se dit de tout *Chemin* droit ou traversant, *Militaire* ou *Royal*. p. 350.

CHEMIN PARTICULIER, celuy qui est fait pour la commodité du Château d'un Seigneur à quelque autre Maison, ou à un grand *Chemin* toûjours sur ses terres, comme la grande Avenuë de Meudon prés Paris.

CHEMIN MILITAIRE, on appelloit ainsi chez les Romains, les grands *Chemins* pour envoyer les Armées dans les Provinces de l'Empire, ou du secours aux Alliez.

CHEMIN ROYAL; c'est le plus ample de tous les *Chemins*, où la dépense & le travail ne doivent point estre épargnez, nonobstant les montagnes, valées, fondrieres, fleuves & autres difficultez à cause de la situation, pour le rendre le plus court, le plus commode & le plus seur que faire se peut.

CHEMIN DOUBLE. On appelloit ainsi chez les Romains, un *Chemin* pour les charrois, à deux Chaussées, l'une pour aller & l'autre pour venir, afin d'éviter la confusion, lesquelles étoient séparées par une Levée en maniere de Banquette de certaine largeur, pavée de briques de champ pour les gens de pied, avec bordures & tablettes de pierre dure, des Montoirs à cheval d'espace en espace, & des Colonnes milliaires pour marquer les distances. Le *Chemin* de Rome à Ostie appellé le *Portuense*, étoit de cette maniere. *ibid.*

CHEMIN RELEVÉ. Petit *Chemin*, qui est à costé de celuy des charrois, & qui sert pour les gens de pied, comme les Banquettes des Quais & des Ponts de pierre, & les Bermes des Fossez & Canaux faits par artifice. *p.* 351.

CHEMIN DROIT, celuy qui est le plus court, le plus à la ligne & de niveau que faire se peut.

CHEMIN DE TRAVERSE, celuy qui communique à un grand *Chemin*. On appelle aussi *Chemin de traverse*, tout sentier de détour plus court qu'une route ordinaire.

CHEMIN RAMPANT, celuy qui a une pente sensible, & quand elle est de plus de sept pouces par toise, les charrois ne le peuvent monter qu'avec beaucoup de peine.

CHEMIN ESCARPÉ, celuy qui est fait sur la Coste d'une montagne, qui ne peut pas estre droit, mais tortu & avec des sinuositez, & qui est soûtenu du côté du précipice par des Levées de pierre seche, & quelquefois de maçonnerie en certains endroits, comme ceux des Alpes pour passer de France en Italie, & ceux des Pirenées pour aller en Espagne. *p.* 348.

CHEMIN COMBLÉ, s'entend de deux manieres, ou de celuy qui est fait dans une valée ou fondriere pour regagner deux costes de montagnes: ou d'un *Chemin* antique que les dé-

combres de quelque Ville voisine ont couvert de certaine hauteur de materiaux, en sorte qu'en foüillant on découvre encore l'aire de l'ancien Pavé. *ibid.*

CHEMIN FERME, celuy dont le sol est affermi par la terre battuë, du caillou, de la roche ou du sable : ou par une aire de maçonnerie, de gravois, de brique, de têts de pots, &c. avec de la chaux : ou qui est pavé de quartiers de roche équarris ou à joints incertains, comme sont la pluspart des *Chemins* antiques, & particulierement ceux d'*Appius* & de *Flaminius*. p. 350. *Voyez* PAVE' DE PIERRE.

CHEMIN FERRE'. Les Romains appelloient ainsi tout *Chemin* pavé de pierre extrémement dure, ou parce qu'elle ressembloit au *Fer*, ou plûtost parce qu'elle résistoit aux *fers* des chevaux & des charrois. On nomme encore aujourd'huy *Chemin ferré*, celuy dont le sol est de roche vive.

CHEMIN FENDU, s'entend de celuy qui est fait dans quelque Bute ou Montagne, dont on a ôté la creste, comblé le bas & haussé les berges pour le rendre plus doux : ou bien de celuy qui est taillé dans un rocher, dont on s'est servi du debris pour paver, comme il s'en voit en Provence & en Languedoc, que les Romains y ont fait en minant la roche, par le moyen du fer & du vinaigre, & comme celuy que Charles Emanuel II. Duc de Savoye, a fait couper en 1670. dans les Alpes, entre Chambery & Turin, où la poudre à canon a été d'un grand secours pour parvenir à l'execution d'une entreprise si difficile. *p.* 348.

CHEMIN PERCE', celuy qui est taillé dans le roc avec le ciseau pour souchever les quartiers de roche & qui reste voûté, comme celuy de Pousol à Naples, qui a environ une demie-lieuë de longueur sur quinze pieds de large & autant de haut, que Strabon raporte avoir été fait par un certain Cocceius peut-estre parent de Nerva, & qui a été élargi par Alphonse Roy d'Arragon & de Naples, & reduit à la ligne par les Vicerois. Il s'en voit encore un plus antique dans ce même Royaume entre Bayes & Cumes, qu'on nomme la

Grote de Virgile, parce que ce Poëte en fait mention dans le sixiéme Livre de son Eneïde. *ibid*

CHEMIN DE CARRIERE ; c'est, ou le puits par où l'on descend dans une *Carriere* pour la foüiller, ou l'ouverture qu'on fait à la Côte d'une montagne pour en tirer de la pierre ou du marbre.

CHEMINE'E ; c'est dans une Maison aussi-bien l'endroit où l'on fait le feu, que le Tuyau par où s'échape la fumée. Ce mot vient du Latin *Caminus*, fait du Grec *Kaminos*, qui a la même signification. p. 158. Pl. 55. &c.

CHEMINE'E ISOLE'E, celle qui au milieu d'un Chaufoir, ne consiste qu'en une Hotte soutenuë en l'air par des soupentes de fer, ou portée par quatre Colonnes, comme les Anciens la pratiquoient, & comme il s'en voit une à Bayes prés de Naples. On nomme aussi *Cheminée isolée*, celle qui étant adossée contre une cloison, laisse un espace entre le contre-cœur & les poteaux de peur du feu.

CHEMINE'E ADOSSE'E, celle qui est posée contre un mur ou le Tuyau d'une autre *Cheminée*. p. 160.

CHEMINE'E AFFLEURE'E, que Scamozzi nomme *à la Romaine*, celle dont l'Atre & le Tuyan sont pris dans l'épaisseur du mur, & dont l'Architecture du Manteau est en saillie, comme celle du Palais Farnese. Pl. 56. p. 165. &c.

CHEMINE'E EN SAILLIE, celle dont le Contre-cœur affleure le nû du mur, & dont le Manteau est en dehors. Pl. 61. p. 177.

CHEMINE'E EN HOTTE, celle dont le Manteau fort large par le bas & en figure piramydale, est porté en saillie par des courges ou corbeaux de pierre, comme les *Cheminées* anciennes & celles de la grande Chambre du Parlement de Paris. Pl. 55. p. 159.

CHEMINE'E ANGULAIRE, celle dont le plan est circulaire, & qui est située dans l'angle d'une Chambre, comme il s'en voit en quelques Villes du Nord.

CHEMINE'E DE CUISINE, celle qui est avec Hotte seulement, & le plus souvent sans Jambages. p. 158. Pl. 55. & p. 174. Pl. 60.

CHEMINE'E A L'ANGLOISE. Petite *Cheminée* à trois pans par son plan, & fermée en Anse de panier. *p.* 170. *Pl.* 59.

CHENIL; c'est une grande Maison qui consiste en plusieurs Cours & Bâtimens pour loger les Officiers de la Venerie, les Valets, & leurs meutes de chiens de chasse, comme celuy de Versailles. Ce mot s'entend particulierement des Salles basses où couchent les chiens, & il vient du Latin *Canile*, fait de *Canis*, chien. *p.* 117.

CHERCHE ou CERCE, de l'Italien *Cerchio*, un Cercle; c'est le trait d'un Arc surbaissé ou rampant, ou de quelqu'autre figure tracée par des points *cherchez*. On donne aussi ce nom à la planche chantournée avec laquelle on la trace. *p.* 239.

CHERCHE SURBAISSE'E, celle qui a moins d'élevation que la moitié de sa Base : & CHERCHE SURHAUSSE'E, celle qui est au dessus de cette proportion, comme la plusparr des Arcs Gothiques.

CHERCHE RALONGE'E; c'est la ligne d'un Plan circulaire *ralongée* dans son élévation, comme le rampant d'un Escalier à vis. *p.* 237. & 322.

CHERUBIN. Teste d'enfant avec des aîles, qui sert le plus souvent d'ornement aux Clefs des Arcs dans les Eglises. *p.* 1x.

CHESNE. *Voyez* BOIS.

CHESNEAU. Canal de plomb de 18. pouces de large ou environ, & de deux ou trois lignes d'épaisseur, qui porte sur la Corniche d'un Bâtiment pour recevoir les eaux du Comble, & les conduire par sa pente dans un tuyau de descente, ou dans une Goutiere. *Pl.* 64. A. *p.* 187. C'est ce que Monsieur Perrault croit estre signifié par le mot de *Compluvium* dans Vitruve.

CHESNEAU A BORD, celuy qui est seulement ourlé, & dont on voit les crochets de fer qui le retiennent. On luy donne un pouce de pente par toise pour l'écoulement des eaux. *pag.* 224.

CHESNEAU A BAVETTE, celuy qui est recouvert par le de-

vant d'une bande de plomb blanchi pour cacher les crochets. *ibid.*

CHEVALEMENT. Espece d'étaye faite d'une ou de deux pieces de bois, couverte d'un chapeau ou teste, & posée en reboutant sur une couche, qui sert à retenir en l'air les encôgnures, trumeaux, jambages, sous-poutres, &c. pour faire des reprises par sous-œuvre. p. 244. Lat. *Tibicen.*

CHEVALET ; c'est l'Assemblage de deux Noulets ou Linçoirs sur le Faîste d'une Lucarne. Pl. 64 A. p. 187.

Chivalets ; ce sont les treteaux qui servent pour échafauder & pour scier de long.

CHEVET D'EGLISE ; c'est la partie le plus souvent circulaire qui termine le Chœur d'une *Eglise*. Les Italiens l'appellent *Tribuna*, & les Latins *Absis*. Pl. 70. p. 253.

CHEVESTRE. Piece de bois d'un Plancher retenuë par les Solives d'*Enchevêture*, pour en porter d'autres à tenon & mortoise, & laisser une ouverture pour l'Atre, & les Tuyaux de cheminée, ou pour quelque petit Escalier. Pl. 55. p. 159. & 161. Lat. *Tignum incardinatum.*

CHEVILLE DE FER. Morceau de *fer* pointu de 8. à 9. pouces de long, qui sert à retenir quelques assemblages de Charpente, pour attacher les solives & lambourdes aux poutres, &c. p. 331.

Cheville ; c'est dans le toisé des Bois de Charpente, la sixiéme partie d'un Echalas.

Cheville a quatre pointes ; c'est une cheville qu'on coupe en deux pour mettre chaque morceau aux deux côtez d'une Mortoise, dont le tenon n'est pas traversé, & qu'on a oublié de percer.

Cheville barbuë ; c'est une cheville de 5. à 6. pouces de long, dont le bout est édenté, afin qu'étant chassée à force dans le bois, on ne l'en puisse jamais tirer.

CHEVRE. Machine ordinairement composée de deux pieces de bois qui forment un triangle, laquelle a une poulie à l'angle du sommet, & un moulinet au bas entre ces deux

pieces, pour tirer avec le cable un fardeau par une baye de Croifée. Lorfqu'on y ajoûte une troifiéme piece de bois nommée *Pied de Chevre*, elle fert à enlever les fardeaux à plomb, comme les poutres fur les tretaux pour eftre débitée, & eft appellée *Guindal*. p. 243.

CHEVRONS. Pieces de bois de fciage de 3. à 4. pouces de gros, fur lefquelles font attachées les Lattes à tuile ou ardoife; & lorfqu'ils font chevillez fur les Pannes, on dit qu'ils font *Brandis fur Panne*. On les pofe aujourd'huy de 4. à la latte. p. 187. Pl. 64 A. 64 B. & p. 223. Vitruve nomme les Chevrons *Afferes*.

CHEVRONS DE LONG-PAN, ceux qui font fur le courant du Faifte & des Pannes du *Long-pan* d'un Comble. *ibid.*

CHEVRONS DE CROUPE OU EMPANONS, ceux qui font inégaux & qui font attachez fur les Areftiers de la *Croupe* d'un Comble. *ibid.*

CHEVRONS DE FERME; ce font les deux Chevrons encaftrez par le bas fur l'extrait, & joints en haut par le bout au poinçon.

CHEVRONS CINTREZ, ceux qui font courbez & affemblez dans les Liernes d'un Dome. *ibid.*

CHEVRONS DE REMPLAGE; ce font les plus petits *Chevrons* d'un Dome, qui ne fuivent pas dans les Liernes, à caufe que leur nombre diminuë à mefure qu'ils approchent de la fermeture au pied de la Lanterne.

CHIFRE. Entrelaffement de lettres fleuronnées en bas-relief ou à jour, qui fert d'ornement dans l'Architecture, la Serrurerie, la Menuiferie & les Parterres de buis. p. 9. & 183.

CHIMERE. Monftre fabuleux qui a la tefte & l'eftomac d'un Lion, le ventre d'une Chevre & la queuë d'un Dragon, & qui a pris fon nom de celle de Bellerophon. On en voit de diverfes figures imaginaires qui fervent dans l'Architecture Gothique de Gargoüilles & Corbeaux, & qui ne font que des productions des Sculpteurs ignorans de ces tems-là. Ce mot vient du Latin *Chimera*, qui fignifie la même

chose, & qui a été fait du Grec *Chimaira*, Chevre d'hiver. p. IX. & 342.

CHOEUR, du Grec *Choros*, Concert de Muficiens ; c'eſt la partie de l'Egliſe ſéparée de la Nef, où l'on chante l'Office divin. On appelle *Arriere-Chœur*, celuy d'un Couvent qui eſt derriere le grand Autel, & contenu dans le corps de l'Egliſe, ou ſéparé par un mur percé de quelques ouvertures, comme à pluſieurs Egliſes de l'Ordre de S. François. Lat. *Odeum*, qui ſignifie auſſi tout lieu où l'on chante. p. 218.

CHOEUR EN TRIBUNE, celui qui étant ſéparé de l'Egliſe, eſt élevé au deſſus du rez-de-chauſſée derriere le grand Autel, comme aux PP. Barnabites, ou qui eſt ſur la principale Porte, & forme au deſſous une eſpece de Veſtibule, comme aux PP. Minimes de la Place Royale à Paris.

CHOEUR *de Monaſtere de Filles*, eſt une grande Salle attachée au corps de l'Egliſe, & ſéparée par une grille, où les Religieuſes chantent l'Office. p. 218.

CHUTE ; c'eſt dans un Jardin le racordement de deux terrains inégaux, qui ſe fait par des perrons ou des gazons en glacis. p. 190. & 256.

CHÛTE DE FESTONS ET D'ORNEMENS ; ce ſont des bouquets pendans de fleurs ou de fruits, qu'on met dans des ravalemens de Montans, Pilaſtres & Panneaux de compartiment de Lambris. Pl. 58. p. 269.

CHÛTE D'EAU ; c'eſt la pente d'une Conduite depuis ſon Reſervoir juſques à l'élancement d'un Jet d'Eau dans un Baſſin. p. 198.

CIBOIRE ; c'eſt par rapport à l'Architecture, ſelon les anciens Auteurs, un petit Dais ou Baldaquin porté ſur quatre colonnes, & formé d'une Voûte d'ogive à quatre Lunettes, dont on couvroit autrefois les Autels, comme on en voit encore un à l'Egliſe de Saint Jean de Latran à Rome, un autre derriere l'Autel de la Sainte Chapelle à Paris, qui couvre le Treſor. C'eſt pourquoy les Italiens appellent *Ciborio*, un Tabernacle iſolé, comme ceux des Chapelles du

Saint Sacrement à Saint Pierre du Vatican, & à Sainte Marie Majeure.

CIEL DE CARRIERE ; c'est le premier Banc qui se trouve au dessous des terres en foüillant les *Carrieres*, & qui leur sert de Plafond dans sa continuité à mesure qu'on les toüille. On tire de ces *Ciels* une pierre rustique propre pour fonder. p. 206.

CIERGES D'EAU ; ce sont plusieurs Jets d'*Eau* sur une même ligne dans un Bassin long à la teste d'un Canal, d'une Cascade & ailleurs. On les nomme *Grille d'eau*, quand ils sont fort prés les uns des autres. p. 317.

CILINDRE ou CYLINDRE, du Grec *Kylindros*, pierre ronde & longue ; c'est un corps solide rond & long comme un pilier, compris en deux plans égaux & paralleles joints ensemble par des lignes droites. On appelle *Cylindre oblique*, celuy qui est incliné. Pl. †. p. j.

CIMAISE ou CYMAISE, selon Vitruve, du Grec *Kymation*, une Onde ; c'est une moulure ondée par son profil, qui est concave par le haut & convexe par le bas. Elle s'appelle aussi *Doucine*, *Gorge*, ou *Gueule droite*, mais plus communément *Cimaise* en François, parce qu'elle est la derniere moulure, & comme à la *Cime* d'une Corniche. Il y en a qui écrivent *Simaise*, du Latin *Simus*, Camus ; mais cette étymologie est fausse, parce que la beauté de cette moulure est d'avoir sa saillie égale à sa hauteur. p. ij. Pl. A. &c.

CIMAISE TOSCANE ; c'est un Ove ou Quart-de-rond. Pl. 6. pag. 17.

CIMAISE DORIQUE ; c'est un Cavet. Pl. II. p. 31.

CIMAISE LESBIENNE, se prend pour un Talon selon Vitruve. Pl. A. pag. iij.

CIMENT ; c'est du tuileau ou de la brique concassée, qui mêlée avec de la chaux fait le meilleur mortier, & qui est d'un bon usage pour les ouvrages fondez dans l'eau. Lat. *Testa tusa*. On dit *Cimenter*, pour liaisonner de *Ciment*. p. 214.

CIMETIERE ; c'est une place entourée de murs ou de Char-

niers, où l'on enterre les morts, & dont quelques Sepultures sont ornées de Croix, d'Obelisques & autres monumens funeraires, comme celuy des SS. Innocens à Paris. On écrivoit & on prononçoit autrefois *Cemetiere*, du Latin *Cœmeterium*, fait du Grec *Koimeterion*, lieu où l'on dort, ou lieu de sepulture. p. 353.

CINTRE, se dit de la figure d'un Arc, & de toute piece de bois courbe, qui sert tant aux Combles qu'aux Planchers. p. 237. &c.

CINTRE SURBAISSÉ, celuy dont le trait est une demi-ellipse, & qui par consequent est plus bas que le demi-cercle. *ibid.*

CINTRE SURMONTÉ, celuy dont le centre est plus haut que le diametre du demi-cercle. *ibid.*

CINTRE RAMPANT, celuy qui est tracé au simbleau par des points cherchez suivant le *Rampant* d'un Escalier, ou d'un Arcboutant.

CINTRE DE CHARPENTE; c'est un Assemblage de pieces de bois de *Charpente*, sur lequel on bande un Arc ou une Croisée qu'on veut faire *cintrée*, & dont plusieurs espacez à égales distances garnies de solives ou dosses, servent à construire une Voûte. Le moindre *Cintre* est composé d'un Entrait, qui luy sert de base, d'un Poinçon, de deux Contre-fiches, de quatre autres pieces de bois *cintrées*, ou de deux Arbalêtriers, ou de deux dosses, sur lesquelles on maçonne un *Cintre* de moilon. On l'appelle aussi *Armature*, de l'Italien *Armatura*, qui signifie la même chose. p. 343.

CINTRER; c'est établir les *Cintres* de charpente, pour commencer à bander les Arcs. On dit aussi *Cintrer*, pour arondir plus ou moins un Arc ou une Voûte.

CIRCONFERENCE; c'est la ligne qui renferme un espace circulaire, comme la *Circonference* d'un Dome, d'un Rond d'eau, &c. Pl. 1. p. 3. &c.

CIRCONVOLUTIONS; ce sont les tours de la ligne spirale de la Volute Ionique. Pl. 20. p. 49. Pl. 21. p. 51. &c. Et de la Colonne Torse. p. 106. Pl. 41. &c. Ce mot vient

du Latin *Circumvolvere*, tourner à l'entour.

CIRCUIT, ou ENCEINTE, se dit d'une Muraille qui environne un espace. C'est ce que les Latins nomment *Ambitus* & *Peribolus*. *Vie de Vignole*.

CIRQUE ; c'étoit chez les Grecs un lieu destiné pour les Jeux publics, & c'étoit chez les Latins un grande Place longue cintrée par un bout, & entourée de Portiques & de plusieurs rangs de sieges par degrez : Il y avoit au milieu une espece de Banquette avec des Obelisques, des Statuës & des Bornes à chaque bout. Ce lieu servoit pour les courses des Biges ou Quadriges, c'est à dire, des Chariots attelez de deux ou de quatre chevaux, & pour les diverses chasses. Les plus magnifiques étoient le grand *Cirque* d'Auguste, & ceux de Flaminius, de Neron, &c. à Rome. Ce mot vient du Latin *Circus*, fait du Grec *Kirkos*, qui tous deux signifient la même chose. p. 308.

CISELURE ; c'est le petit bord qu'on fait avec le *Ciseau* à l'entour du parement d'une pierre dure pour la dresser, ce qui s'appelle *Relever les ciselures*. Elles servent aussi pour distinguer des Compartimens de Rustique sur les paremens des pierres dures. *Pl. 66 A. p. 237*.

CISELURE, se dit encore dans la Serrurerie de tout ouvrage de Tole emboutie au *Ciseau*. *Pl. 65 D. p. 229*.

CITERNE. Lieu soûterrain & voûté, dont le fonds est pavé, glaisé ou couvert de sable pour conserver les eaux pluviales où il n'y en a point de naturelles. On appelle *Citerneaux*, des petits lieux voûtez à côté de la *Citerne*, où l'eau s'épure avant que d'y entrer. Une des plus considerables qui se voient, est celle de Constantinople, dont les Voûtes portent sur deux rangs de 222. piliers chacun. Ces piliers de deux pieds de diametre, sont plantez circulairement & en raïons qui tendent à celuy qui est au centre. Le mot de *Citerne* est fait du Latin *Cis* & *terra*, c'est à dire dans terre. *Pl. 72. p. 257*.

CLAIRE-VOYE. Terme qui signifie l'espacement trop large

des solives d'un Plancher, des poteaux d'une Cloison, ou des chevrons d'un Comble qui n'est pas assez peuplé. *Voyez* COUVERTURE A CLAIRE-VOYE.

CLAIRIERE ; c'est dans un Bois un espace peu garni d'arbres, plûtost sur une hauteur que dans un fonds. p. 195.

CLAPET ; espece de petite Soupape plate de fer ou de cuivre, que l'eau fait ouvrir ou fermer par le moïen d'une charniere dans un tuyau de conduite ou dans le corps d'une Pompe.

CLASSES ; ce sont plusieurs Salles au rez-de-chaussée de la Cour d'un College, garnies de bancs & de sieges, où l'on enseigne séparément diverses parties des Humanitez & des Sciences. p. 332.

CLAVEAU ; c'est une des pierres en forme de coin, qui sert à fermer une Platebande. *Pl.* 66 A. p. 237. Les *Claveaux* sont appellez de Vitruve *Cunei*.

CLAVEAU A CROSSETTE, celuy dont la teste retourne avec les Assises de niveau pour faire liaison. p. 122. *Pl.* 44 B.

CLAUSOIR ; c'est le plus petit carreau ou boutisse qui ferme une assise dans un mur continu ou entre deux piédroits. p. 235.

CLAYONNAGE. On dit *faire un Clayonnage*, quand on assure sur des *clayes* faites de menuës perches, la terre d'un gazon en glacis, qui pourroit couler ou s'ébouler par le pied sans cette précaution.

CLEF ; c'est la pierre du milieu qui ferme un Arc, une Platebande, ou une Voûte. *Pl.* 66 A. p. 237. Elle est differente selon les Ordres ; au Toscan & au Dorique, ce n'est qu'une simple pierre en saillie ou Bossage. *Pl.* 3. p. 11. &c. à l'Ionique, elle est taillée de nervûres en maniere de Consoles avec enroulemens. *Pl.* 17. p. 43. & au Corinthien & au Composite c'est une Console riche de sculpture avec enroulemens & feüillages, ou c'est un Masque. *Pl.* 26. p. 63. & *Pl.* 31. p. 77. Toutes ces especes de *Clefs* se nomment aussi *Mensoles*, de l'Italien *Mensola*, qui a la même signification.

CLEF EN BOSSAGE, celle qui a plus de saillie que les Claveaux ou Voussoirs, & où l'on peut tailler de la sculpture. *Pl.* 76. p. 173.

CLEF PASSANTE, celle qui traversant l'Architrave & même la Frise, fait un bossage qui en interrompt la continuité, comme il s'en voit aux Portes du Palais Royal à Paris. *Pl.* 46. p. 127.

CLEF A CROSSETTES, celle qui est potencée par en haut avec deux *Crossettes* qui font liaison dans un Cours d'assise. *Pl.* 44 B. *p.* 123.

CLEF PENDANTE ET SAILLANTE ; c'est la derniere pierre qui ferme un Berceau de voûte, & qui excede le nû de la doüelle dans sa longueur. *p.* 344.

CLEF DE POUTRE ; c'est une courte barre de fer, dont on arme chaque bout d'une *Poutre*, & qu'on scelle dans les murs où elle porte.

CLEF *en Charpenterie* ; c'est la piece de bois qui est arcboutée par deux décharges pour fortifier une poutre. *Pl.* 64 B. *pag.* 189.

CLEF *en Menuiserie* ; c'est un tenon qui entre dans deux mortoises collé & chevillé pour l'assemblage des panneaux. *p.* 185. & *Pl.* 100. *p.* 341. Vitruve appelle ces sortes de Tenons *Subscudes*.

CLEF DE SERRURE. Piece de menuës ouvrages de fer qui sert à ouvrir ou à fermer une Porte. Elle est composée de l'*Anneau*, de la *Tige*, & du *Panneton*. Il y a de ces *Clefs* fort riches dont l'*Anneau* est ciselé avec divers ornemens. *Pl.* 65 C. *p.* 217.

CLEF A LA MAIN. *Voyez* MARCHÉ LA CLEF A LA MAIN.

CLIQUART. *Voyez* PIERRE DE CLIQUART.

CLOAQUE, du Latin *Cloaca*, Egout d'immondices ; c'est dans une Ville une espece d'Aqueduc soûterrain & voûté pour l'écoulement des eaux pluviales & des immondices. On le nomme aussi *Egout*. Pline fait mention du grand *Cloaque* de Rome, que fit bastir Tarquin le Superbe, si spatieux, qu'une charette chargée de foin y pouvoit passer commodément. *pag.* 175.

CLOCHER. Espece de Pavillon ou Guerite isolée qui renfer-

me des *Cloches*, & qui est le plus souvent élevée sur le comble d'une Eglise,& couverte d'une Fleche. Les Auvents couverts d'ardoise qui sont par étages à ses ouvertures, se nomment *Abavents*, & servent à renvoyer en bas le son des Cloches. p. 226. & 264. Lat. *Campanile*.

CLOCHER DE FONDS : espece de Tour qui porte de fonds, & est attachée au corps d'une Eglise, & couverte d'une Aiguille ou d'une Fléche. On voit de ces sortes de *Clochers* isolez & détachez de l'Eglise, comme celuy de S. Marc à Venise qui est quarré. *Voyez* TOUR D'EGLISE.

CLOCHETTES. *Voyez* GOUTES.

CLOISON, se dit d'un rang de poteaux espacez environ à 15. ou 18. pouces, ruinez, tamponnez & remplis de panneaux de maçonnerie pour partager les pieces d'un Appartement, & pour porter les Planchers. *Pl.* 61. p. 177. & *Pl.* 63 B. p. 185. Les *Cloisonnages* sont appellez dans Vitruve *Craticii Parietes*, du Latin *Crates*, une Claye, parce que les poteaux debout imitent les menuës perches dont les premiers hommes faisoient ces séparations dans leurs Cabanes.

CLOISON PLEINE, celle qui est à bois apparent hourdée de plâtre & plâtras, & enduite d'aprés les poteaux ruinez & tamponnez. p. 188.

CLOISON RECOUVERTE, c'est à dire lattée, contre-lattée, & enduite de plâtre ou lambrissée. *Pl.* 63 B. p. 185.

CLOISON CREUSE, celle dont l'intervalle entre les poteaux n'est point hourdée, pleine & remplie de maçonnerie, mais seulement couverte de lattes clouées à 2. & 3. lignes de distance l'une de l'autre, ensuite hourdée & enduite de plâtre. Ces cloisons ne se pratiquent que pour empècher le bruit & la charge lorsqu'elles portent à faux sur un plancher. p. 222. & 223.

CLOISON D'AIS, celle qui est faite avec des *Ais* de bateau ou dosses, & lambrissée des deux costez pour ménager la place & la charge. Quand on est obligé d'y faire des portes, les poteaux d'huisserie & le linteau sont de tiers-poteau sur le

plat ; & on laisse un peu de distance entre chaque ais, afin que le plâtre s'y retienne.

Cloison de menuiserie, celle qui est faite de planches à rainure & languettes posées en coulisse, & dont on se sert pour faire des retranchemens dans une grande piece. On fait aussi des *Cloisons* d'assemblage.

Cloison a jour, celle qui depuis une certaine hauteur, est faite de barreaux de bois quarrez ou tournez. *p.* 174. *Pl.* 60.

Cloison de serrure ; c'est une espece de boëtte de fer mince qui renferme la garniture d'une Serrure.

CLOISONNAGE. *Voyez* Pan de bois.

CLOITRE, du latin *Claustrum*, lieu clos ; c'est dans un Couvent un Portique qui environne un Jardin ou un Cimetiere. Celuy des Chartreux à Rome, du dessein de Michel-Ange, est un des plus reguliers pour son Architecture, comme celuy de S. Michel *in Bosco* prés de Boulogne, est considerable pour l'excellence de ses Peintures. *p.* 353.

CLOTURE ou ENCLOS. Mur ou grille qui environne un espace. Ces mots se disent particulierement des murailles qui renferment un Monastere. *p.* 218. & 257.

Cloture de choeur d'Eglise ; c'est dans une Eglise une fermeture à jour, qui sépare le Chœur d'avec la Nef & les Bas-côtez. Il y en a qui sont faites de Menuiserie avec sculpture, comme celle de l'Eglise de S. Jacques de la Boucherie: ou de fer avec ornemens, lesquelles sont à present le plus en usage, comme celle de S. Eustache : ou enfin de Balustres de bronze, comme celle de S. Germain l'Auxerrois. On en voit aussi de pierre dure en maniere de petits Portiques d'Architecture Gothique avec Figures de ronde bosse, comme celle de l'Eglise de Nôtre-Dame de Paris. *p.* 218. & 309.

CLOUS. *Voyez* NEUDS.

COCHES. *Voyez* HOCHES.

COFFRE D'AUTEL ; c'est dans un Retable de menuiserie, la Table d'un *Autel*, avec l'Armoire qui est au dessous. *Pl.* 53. *pag.* 155.

COFFRE DE REMPLAGE. *Voyez* MAÇONNERIE.

COIN, est une espece de Dé coupé diagonalement suivant le rampant d'un Escalier, qui sert à porter par en bas des Colonnes de niveau, & à racheter par en haut la pente de l'Entablement qui soûtient un Berceau rampant, comme à l'Escalier Pontifical du Vatican. Ces *Coins* font aussi le même effet aux Balustres ronds qui ne sont point inclinez suivant une Rampe, comme à l'Escalier du Palais Royal. p. 322. On peut aussi donner ce nom aux deux portions d'un Timpan renfoncé, qui portent les Corniches rampantes d'un Fronton, comme on en voit au Fronton cintré du Portail de l'Eglise de S. Gervais à Paris. p. 76.

COLARIN. *Voyez* CEINTURE & GORGERIN.

COLET DE MARCHE; c'est la partie la plus étroite, par laquelle une *Marche* tournante tient au Noyau d'un Escalier. Pl. 64 B. p. 189.

COLLEGE; c'est un lieu établi pour enseigner la Religion, & les Lettres humaines, & c'est par rapport à l'Architecture un grand Bastiment qui consiste en une ou plusieurs Cours, Chapelle, Classes & Logemens tant pour les Pensionnaires que pour les Professeurs. Le College des PP. Jesuites à Rome, appellé le *College Romain* basti sous le Pape Gregoire XIII. sur le dessein de Barthelemy Amannato, est un des plus considerables pour la beauté de son Architecture, comme celuy de la Flêche en Anjou, est un des plus grands & des plus reguliers. p. 270. & 321.

COLOMBAGE. *Voyez* PAN DE BOIS.

COLOMBE. Vieux terme qui signifie toute Solive posée debout dans les Cloisons & Pans de bois, d'où a été fait *Colombage*. Pl. 64 B. p. 189.

COLOMBIER. Espece de Pavillon rond ou quarré, qui a des boulins dans toute sa hauteur pour les pigeons que l'on y tient; & lorsqu'il est isolé, & qu'il porte de fonds (ce qu'on nomme *Colombier à pied*) il est reputé Seigneurial. Les plus hauts sont les plus estimez. Ils doivent avoir au

devant de leurs feneſtres des entablemens de pierre ou d'ais, qui ayent une coudée de ſaillie, & où les pigeons puiſſent roüer, ſe repoſer & prendre leur vol pour aller aux champs. *pag.* 328.

COLONNADE. On appelle ainſi un Periſtyle de figure circulaire, comme celuy du petit Parc de Verſailles, qui a trente-deux *Colonnes* d'Ordre Ionique, le tout de marbre ſolide & ſans incruſtation. p. 304.

COLONNADE POLYSTYLE, celle dont le nombre de *Colonnes* eſt ſi grand, qu'on ne les peut compter d'un ſeul aſpect, comme la *Colonnade* de la Place de S. Pierre de Rome qui a 284. *Colonnes* d'Ordre Dorique de plus de quatre pieds & demi de diametre, toutes par tambours de Tevertin. Le mot de *Polyſtyle* vient du Grec *Polyſtylos*, qui a beaucoup de *Colonnes*.

COLONNAISON. Terme dont M. Blondel s'eſt ſervi pour ſignifier une ordonnance de *Colonnes*. p. 304.

COLONNE. Eſpece de Pilier de figure ronde, compoſé d'une Baſe, d'un Fuſt & d'un Chapiteau, & ſervant à porter l'Entablement. La *Colonne* eſt differente ſelon les Ordres, & doit eſtre conſiderée par rapport à ſa matiere, à ſa conſtruction, à ſa forme, à ſa diſpoſition & à ſon uſage. Ce mot vient du Latin *Columna*, qui a été fait ſelon Vitruve de *Columen*, Soûtien. p. 2. Pl. j. &c.

COLONNE *par rapport aux Ordres*.

COLONNE TOSCANE, celle qui a ſept diametres de hauteur, & eſt la plus courte & la plus ſimple des Ordres. *pag.* 6. *Pl.* 2.

COLONNE DORIQUE, celle qui a huit diametres, & ſon Chapiteau & ſa Baſe un peu plus riches de moulures que la *Toſcane*. *p.* 18. *Pl.* 7.

COLONNE IONIQUE, celle qui a neuf diametres & differe des autres par ſon Chapiteau qui a des volutes, & par ſa Baſe qui luy eſt particuliere. *p.* 36. *Pl.* 15.

COLONNE CORINTHIENNE, la plus riche & la plus ſvelte, qui

a dix diametres & son Chapiteau orné de deux rangs de feüilles avec des Caulicoles, d'où sortent de petites volutes. p. 56. Pl. 24.

Colonne composite, celle qui a aussi dix diametres & deux rangs de feüilles à son Chapiteau, comme au Corinthien, avec les Volutes angulaires de l'Ionique. pag. 72. Pl. 30.

COLONNE *par rapport à sa matiere.*

Colonne d'air ; on appelle ainsi le vuide rond ou ovalle d'un escalier à vis suspendu, formé par le limon en helice de ses marches gironnées ; c'est pourquoy un escalier de 8. pieds de diametre, doit avoir une *Colonne d'air* de 15. à 16. pouces, pour estre d'une grande facilité.

Colonne diaphane. On appelle ainsi toute *Colonne* de matiere transparente, comme étoient celles de cristal du Theatre de Scaurus, dont parle Pline, & celles d'Albâtre transparent qui sont dans l'Eglise de S. Marc à Venise au chevet du Chœur d'en-haut, & que rapporte Boissard dans sa Topographie de Rome. *ibid.*

Colonne d'eau, celle dont le Fust est formé par un gros Jet d'*eau*, qui sortant de la Base avec impetuosité, va fraper dans le tambour du Chapiteau qui est creux, & en retombant fait l'effet d'une *Colonne* de cristal liquide, comme on en voit une petite à la *Quinta d'Aveiro* prés de Lisbonne en Portugal.

Colonne d'eau. Terme de Fontainier pour signifier la quantité d'*eau* qui entre dans le Tuyau montant d'une Pompe ; ainsi on dit qu'une des Pompes de la Machine de Marly, qui a quatre pouces de diametre, donne une *Colonne d'eau* de cette grosseur, & de toute la hauteur du Tuyau.

Colonne fusible. On comprend sous ce nom les *Colonnes* non seulement de divers métaux & autres matieres *fusibles*, comme le Verre, &c. mais aussi celles de pierre qu'on appelle fondües, dont quelques-uns ont voulu croire que les Anciens avoient le secret, & dont ils ont même supposé

qu'étoient les *Colonnes* Corinthiennes de la Chapelle des Fonts Baptismaux de la Cathedrale d'Aix en Provence, celles du Triomphe de Riez Evêché du même Païs, & plusieurs autres ; mais cela paroist impossible, parce que leur matiere est mêlée de différentes couleurs & consistances, ce qui ne seroit pas si ces pierres étant minerales se dissolvoient par l'operation du feu : & on a même découvert depuis peu que ces *Colonnes* sont d'une espece de Granit, dont on a retrouvé les Carrieres sur les côtes du Rhône depuis Thain jusqu'à Condrieu. p. 210. & 309.

COLONNE HYDRAULIQUE, celle dont le Fust paroist de cristal, étant formé par des Napes d'eau qui tombent de ceintures de fer ou de bronze en maniere de bandes à égales distances par le moyen d'un Tuyau montant dans son milieu, comme aux Pilastres à jour de l'Arc de Triomphe d'eau à Versailles. On nomme aussi *Colonne Hydraulique*, celle du haut de laquelle sort un Jet, à qui le Chapiteau sert de coupe, d'où l'eau retombe par une rigole revêtuë de glaçons, qui tourne en spirale autour du Fust, comme les *Colonnes* Ioniques de la Cascade de Belveder à Frescati, & celles de la Vigne Mathei à Rome. *Pl.* 93. *pag.* 307. & 310.

COLONNE METALLIQUE. On appelle ainsi toute *Colonne* frapée ou fonduë, de fer ou de bronze, comme les quatre Corinthiennes antiques de cuivre de Corinthe qui sont à l'Autel de la croisée de Saint Jean de Latran à Rome. *pag.* 110.

COLONNE MOULE'E, celle qui est faite par impastation de gravier & de cailloux de diverses couleurs, liez avec un ciment ou mastic qui durcit parfaitement & reçoit le poli comme le Marbre, dont on a remarqué que les Anciens avoient le secret, par des *Colonnes* nouvellement découvertes près d'Alger, qui sont apparemment des ruines de l'ancienne *Julia Cæsarea*, & sur lesquelles on voit une même Inscription en caracteres antiques, dont les contours, les

accens, & les fautes mêmes sont repetées sur chaque Fust; ce qui est une preuve incontestable que ces *Colonnes* sont *moulées*.

Colonne pretieuse; c'est toute *Colonne* de pierre ou de marbre rare, comme les quatre du grand Autel de la Chapelle Pauline à Sainte Marie Majeure à Rome, qui sont d'un Jaspe oriental, & comme il s'en voit aussi de Lapis, d'Avanturine, d'Ambre, &c. à des Tabernacles & à des Cabinets de Marqueterie. p. 310.

Colonne de rocaille, celle dont le noyau de tuf, de pierre ou de moilon, est revêtu de petrifications & coquillages par compartimens, comme on en voit à quelques Grotes & Fontaines.

Colonne de treillage; c'est une *Colonne* à jour, dont le Fust est fait de fer & d'échalas, & la Base & le Chapiteau de bois de boisseau contourné selon leurs profils, & qui sert à décorer les Portiques de *Treillage*, comme les Ioniques du Dome du Jardin de Clagny, du dessein de M. le Nautre. p. 197. & Pl. 93. p. 307.

COLONNE *par rapport à sa construction.*

Colonne d'assemblage, celle qui étant faite de fortes membrures de bois assemblées, collées & chevillées, est creuse, faite au tour, & le plus souvent cannelée, comme les Colonnes de la pluspart des Rétables d'Autel de Menuiserie.

Colonne incrustée, celle qui est faite de plusieurs côtes ou tranches minces de marbre rare mastiquées sur un Noyau de pierre de brique ou de tuf, ce qui se fait autant pour épargner la matiere prétieuse, comme le Jaspe Oriental, le Lapis, l'Agathe, &c. que pour en faire paroistre des morceaux d'une grandeur extraordinaire par la propreté de l'*Incrustation*, qui rend les joints imperceptibles avec un mastic de même couleur. Pl. 92. p. 305.

Colonne jumelée ou gemellée, celle dont le Fust est fait de trois costes de pierre dure posées en délit (à l'imita-

tion de trois *Gemelles* de bois qui fortifient le grand Maſt d'un Vaiſſeau) & retenuës par le bas avec des goujons, & par le haut avec des crampons de fer ou de bronze. Elle doit eſtre cannelée pour rendre les joints moins ſenſibles, comme les quatre *Colonnes* Corinthiennes d'un des côtez de la Cour du Château d'Ecoüan, du deſſein de Jean Bulan. *Pl.* 92. *pag.* 305.

COLONNE DE MAÇONNERIE, celle qui eſt faite de moilon bien giſant enduit de plâtre, ou faite de brique par carreaux moulez en triangle & recouverte de ſtuc, comme on en voit à Veniſe, ou enfin de brique apparente, comme à l'Orangerie du Château de Lonré prés d'Alençon.

COLONNE PAR TAMBOURS, celle dont le Fuſt eſt fait de pluſieurs Aſſiſes de pierre ou Blocs de marbre plus bas que la largeur du diametre ; c'eſt celle qu'Ulpian entend par *Columna ſtructilis vel adpacta*, qui eſt oppoſée à *Columna ſolida vel integra*, c'eſt à dire, *Colonne* d'une ſeule piece. *p.* 302. *Pl.* 91.

COLONNE PAR TRONÇONS, celle qui eſt faite de deux, trois ou quatre morceaux de pierre ou de marbre differens des Tambours, parce qu'ils ſont plus hauts que la largeur du diametre de la *Colonne* : ou de *Tronçons* de bronze chacun d'un jet, dont les joints ſont recouverts par des ceintures de fëuilles, comme les *Colonnes* du Baldaquin de S. Pierre à Rome. *Pl.* 42. *p.* 111. & 307.

COLONNE VARIE'E, celle qui eſt faite de diverſes matieres, comme de marbre, de pierre, &c. diſpoſées par tambours de differentes hauteurs & couleurs, les plus bas ſervant de bandes ou de ceintures qui excedent le nû du Fuſt de pierre qui eſt cannelé, ainſi que les *Colonnes* Ioniques du gros Pavillon des Tuileries du côté de la Cour, dont les bandes ſont de marbre, & les tambours de pierre. Les plus riches ſe peuvent faire toutes de marbre d'une couleur pour le Fuſt, & d'une autre pour les Bandes. On peut auſſi appeller *Colonne variée*, toutes celles qui ont des

ornemens postiches de bronze doré. p. 302.
COLONNE *par rapport à sa forme.*
COLONNE EN BALUSTRE. Espece de Pilier rond tourné en *Balustre* ralongé à deux poires, avec Base & Chapiteau, qui fait l'office de *Colonne* d'une maniere Gothique & peu solide, comme on en voit d'attachées dans la Cour du Château de Chantilly, & au Mêneau de la croisée du milieu de l'Hôtel de Ville de Toulon, du dessein de M. Puget Architecte & Sculpteur. On peut encore appeller ainsi les *Balustres* de clôture dans les Eglises. Pl. 93. p. 309.

COLONNE BANDE'E, celle qui a d'espace en espace des Ceintures ou *Bandes* unies ou sculpées, qui excedent le nû de son Fust cannelé, comme les *Colonnes* Ioniques du Palais des Thuileries, & les Composites du Portail de S. Estienne du Mont à Paris. Pl. 93. p. 307.

COLONNE DE BAS-RELIEF, celle qui sert à l'Architecture, d'un fonds de Sculpture de demi-bosse, pour faire l'effet de la Perspective, comme on en voit à la Chapelle de la Famille des Cornaro, faite par le Cavalier Bernin à Sainte Marie de la Victoire à Rome. On peut aussi appeller *Colonne de bas-relief*, toute *Colonne* qui a de la sculpture sur son Fust. p. 310.

COLONNE CANNELE'E OU STRIE'E, celle qui a son Fust orné de *Cannelures* en toute sa hauteur, comme les Corinthiennes du Portail du Louvre, ou dans les deux tiers d'en-haut, comme les Doriques du Portail de l'Eglise de S. Gervais à Paris. p. 68. 109. &c.

COLONNE CANNELE'E-RUDENTE'E, celle dont les *cannelures* sont remplies de cables, de roseaux, ou de bastons par le bas de son Fust jusques au tiers, comme les *Colonnes* Ioniques du Portail des Feüillans ruë S. Honoré, du dessein de François Mansart. p. 69. & 300. Pl. 90.

COLONNE CANNELE'E-ORNE'E, celle qui a dans ses *cannelures* des ornemens de feüillages & fleurons qui les remplissent au tiers d'en-bas ou par intervalles, & quelquefois aussi de

petites branches ou bouquets de laurier, de chefne, d'olivier, de lierre, &c. comme on en voit à l'Ordre Ionique des Thuileries, & aux grands Autels des Eglifes du S. Sepulchre & des Petits Auguftins du Faubourg S. Germain à Paris. Cette forte de *Colonne* convient particulierement aux ouvrages de Menuiferie. *Pl.* 90. *p.* 301.

COLONNE A CANNELURES TORSES, celle dont le Fuft droit, eft entouré de *cannelures* à coftes tournées en ligne fpirale en forme de vis. Elle convient aux Ordres délicats, & Palladio en rapporte de cette efpece au Temple de *Trevi* prés Spolette en Italie. *Pl.* 93. *p.* 307.

COLONNE CILINDRIQUE, celle qui n'a ni renflement ni diminution, comme les Piliers Gothiques. *Pl.* 93. *p.* 307.

COLONNE COLOSSALE, celle qui eft d'une fi prodigieufe grandeur, qu'elle ne peut entrer dans une ordonnance d'Architecture, mais doit eftre Solitaire au milieu de quelque Place, comme la *Colonne Trajane* de proportion Dorique & de profil Tofcan, qui a de diametre douze pieds & un huitiéme fur cent pieds de haut compris la Bafe & le Chapiteau, le Piédeftal en a dix-huit & l'Amortiffement feize & demi, qui porte une Statuë de bronze de S. Pierre de treize pieds de haut, le tout faifant 147. pieds antiques Romains du Capitole, qui reviennent à 134. pieds & 3. pouces 9. lignes de noftre pied de Roy. Cette *Colonne*, qui fut bâtie par Apollodore, n'eft compofée que de trente-quatre blocs de marbre blanc avec l'amortiffement, chaque tambour étant d'une piece ainfi que le Chapiteau. La *Colonne Antonine* auffi de marbre blanc, quoiqu'inférieure pour la beauté de la fculpture, eft plus grande que la *Trajane*, & elle a 168. pieds jufques fur le Chapiteau, outre fept pieds de fon Piedeftal qui fe trouvent enterrez au deffous du rez-de-chauffée : & ces 175. pieds antiques Romains auffi du Capitole, en font 158. pieds 8. pouces 7. lignes du pied de Roy. Et enfin la *Colonne* de Londres qui n'eft que de pierre, a quinze pieds de diametre fur 202. pieds Anglois de hauteur, qui reviennent à 189. pieds 4. pou-

ces & demi de Roy, compris le Piedestal & l'amortissement. p. 306. Pl. 95.

COLONNE COMPOSE'E, celle dont la composition & les ornemens sont extraordinaires & ne laissent pas d'avoir leur beauté, tant à cause de la nouveauté que du genie de l'Architecte qui y paroit, comme les *Colonnes* Corinthiennes du Temple de Salomon raportées par Vilalpande, & comme on en voit dans plusieurs Bastimens du Cavalier Boromini à Rome. p. 310.

COLONNE COROLITIQUE, celle qui est ornée de feüillages ou de fleurs tournées en ligne spirale à l'entour de son Fust, ou par couronnes ou par festons, commes les Anciens s'en servoient pour y élever des Statuës, qui pour ce sujet étoient nommées *Corolitiques*. Ces *Colonnes* conviennent aux Arcs de Triomphe pour les Entrées publiques, & aux décorations de Theatre. *ibid.*

COLONNE DIMINUE'E, celle qui est sans renflement, & dont la diminution commence dés le pied de son Fust à l'imitation des Arbres, comme la pluspart des *Colonnes* antiques de granit, & particulierement les Corinthiennes du Porche du Pantheon. p. 102.

COLONNE EN FAISSEAU. Gros Pilier Gothique entouré de plusieurs petites *Colonnes* ou Perches isolées, qui reçoivent les retombées des nervûres des voûtes, comme il s'en voit aux Bas-côtez de l'Eglise de Nostre-Dame de Paris, où chacun de ces Piliers par tambours, est entouré de douze petites *Colonnes*, qui ont environ huit pouces de diametre sur vingt pieds de hauteur, & sont la pluspart d'une seule pierre.

COLONNE FEINTE, celle qui par la peinture plate, ou de relief sur un chassis cilindrique, imite le marbre, & dont la Base & le Chapiteau sont dorez, ou en couleur de bronze. Ces sortes de *Colonnes* servent aux Perspectives & Decorations. p. 310.

COLONNE FEÜILLU'E, celle dont le Fust est taillé de feüilles de refend ou d'eau, qui se recouvrent en maniere d'écaille

ou comme les feüilles de la tige d'un Palmier. *Pl.* 93. page 307. & 309. On en voit de la premiere espece au Temple de Trevi prés Spolette en Italie raporté par Palladio *Liv.* 4. *Chap.* 25. Il y a aussi deux anciennes *Colonnes feüilliies* d'ordre Corinthien au Portail de l'Eglise de Nostre-Dame à Montpellier.

COLONNE FUSELÉ'E, celle qui ressemble à un *fuseau*, parce que son renflement est trop sensible, & hors de la belle proportion, comme les Corinthiennes du Portail de l'Eglise des Filles de Sainte Marie ruë S. Antoine à Paris. p. 183.

COLONNE GOTHIQUE; c'est dans un Bastiment *Gothique* tout Pilier rond, qui est trop court ou trop menu pour sa hauteur, ayant quelquefois jusqu'à vingt diametres sans diminution ni renflement, ainsi fort éloigné des proportions antiques, & fait sans regles. p. 102.

COLONNE GRESLE, celle qui est trop menuë, & qui a plus de hauteur que l'Ordre qu'elle représente, comme les *Colonnes* d'Ordre Dorique de la Porte de l'Abbaye de Sainte Geneviéve à Paris, qui ont neuf diametres de hauteur, au lieu de huit qu'elles devroient avoir. On appelle aussi *Colonne gresle*, une Colonne de la plus haute proportion. p. 5.

COLONNE HERMETIQUE. Espece de Pilastre en maniere de Terme, qui au lieu de Chapiteau a une teste d'homme. Cette *Colonne* est ainsi appellée, parce que les Anciens y mettoient la teste de Mercure nommé des Grecs *Hermes*. On en voit deux qui approchent de cette figure, & dont le Fust est en guaine ronde dans l'Eglise de S. Jean de Latran à Paris, au Tombeau de M. de Souvré grand Prieur de France.

COLONNE IRREGULIERE, celle qui est non seulement hors des proportions des cinq Ordres, mais dont les ornemens du Fust & du Chapiteau sont de mauvais goût, confus & mis sans raison, comme on en voit à quelques Eglises qui participent de l'Architecture Gothique & de l'Antique, ainsi que l'Eglise de Saint Eustache à Paris, & qui ont été bâties depuis le Regne de Loüis XI. jusqu'à celuy de

François I. sous lequel l'Architecture Antique a succedé à la Gothique. On voit encore de ces *Colonnes irregulieres* dans plusieurs Livres d'Architecture Anglois, Hollandois & Allemands.

COLONNE LISSE, celle dont le Fust est uni sans cannelures & autres ornemens. *Pl.* 2. *p.* 7.

COLONNE MARINE, celle qui est taillée de glaçons, ou de coquillages par bandes en bossages ou continus sur la longueur de son Fust, ou bien par tronçons en maniere de manchons, comme il s'en voit à la Grote du Jardin de Luxembourg à Paris. *Pl.* 93. *p.* 307. & 309.

COLONNE MASSIVE, celle qui est trop courte, & qui a moins de hauteur que l'Ordre dont elle porte le Chapiteau, comme les Piliers des Eglises Gothiques. On comprend aussi sous ce nom les *Colonnes* Toscanes & Rustiques. *p.* 5. & *Pl.* 93. *pag.* 307.

COLONNE OVALE, celle dont le Fust est aplati, son plan étant *ovale* pour éviter la saillie, comme on en voit de Corinthiennes au Portail de l'Eglise des Peres de la Mercy à Paris, ce qui est neanmoins un abus en Architecture, *p.* 304. *Pl.* 92.

COLONNE A PANS, celle qui a plusieurs faces, comme l'ébauche d'une *Colonne* Dorique cannelée; la plus reguliere en a huit, ainsi que les Doriques de la Cour de l'Hôtel de Mazan ruë Dorée à Avignon; & une d'Ordre Corinthien, qui a été élevée sur un Piedestal dans la cour des Ecoles publiques de Boulogne en Italie, à la memoire du Cardinal Loüis Ludovisi, & qui porte une teste de Janus à deux visages. *ibid.*

COLONNE PASTORALE, celle dont le Fust est imité d'un tronc d'arbre avec écorce & neuds, parce que les *Colonnes* tirent leur origine de la tige des arbres qui servoient à la construction des Cabanes des premiers Bergers. Cette espece de *Colonne* de proportion Toscane, peut servir aux Portes de Parcs & de Jardins, comme on en voit dans l'Architecture

de Serlio. Elle convient auſſi aux decorations des Scenes Paſtorales. p. 2. & Pl. 93. p 307. & 309.

COLONNE RENFLE'E, celle qui a un renflement proportionné à la hauteur de ſon Fuſt, comme on le pratique aujourd'huy, parce qu'il ne s'en voit preſque point de *Renflée* dans l'Antiquité, dont les *Colonnes* de granit ſont diminuées dés le pied p. 100. Pl. 39. & p. 104. Pl. 40.

COLONNE RUDENTE'E, celle qui a ſur le nû de ſon Fuſt des *Rudentures* de relief, & chaque *Rudenture* qui fait l'effet contraire d'une cannelure, eſt accompagnée d'un petit Liſtel à ſes côtez, comme les *Colonnes* Doriques du Château de Maiſons, & les Corinthiennes de la Paroiſſe de Barbantane près d'Avignon. Les Ouvriers la nomment *Colonne embaſtonnée*.

COLONNE RUSTIQUE, celle qui a des boſſages unis, *ruſtiquez* ou piquez, ou qui eſt de proportion Toſcane, comme celles de la Grote de Meudon du deſſein de Philibert de Lorme. p. 9. & Pl. 78. p. 277.

COLONNE SERPENTINE. On peut appeller ainſi une *Colonne* faite de trois *ſerpens* entortillez dont les teſtes ſervent de Chapiteau, comme on en voit à Conſtantinople, une de bronze dans la Place appellée *Atmeidan*, qui étoit autrefois l'Hipodrome, que Pierre Gilles rapporte dans ſes Voyages ſous le nom de *Delphique*, parce qu'il croit qu'elle avoit ſervi à porter le Trépied d'Apollon dans le Temple de Delphes: Elle eſt aujourd'huy appellée du Vulgaire, le *Taliſman* ou la *Colonne enchantée*.

COLONNE TORSE, celle qui a ſon Fuſt contourné en vis avec ſix circonvolutions, & qui eſt ordinairement de proportion Corinthienne. Vignole eſt le premier qui a trouvé l'invention de la tracer par regles. p. 106. Pl. 41.

COLONNE TORSE CANNELE'E, celle dont les *Cannelures* ſuivent le contour de ſon Fuſt en ligne ſpirale dans toute ſa longueur, comme on en voit quelques-unes antiques de Porphire & autre marbre dur. Pl. 93. p. 307.

COLONNE TORSE ORNE'E, celle qui étant cannelée par le tiers

d'enbas, a sur le reste de son Fust des branchages & autres ornemens, ainsi que les *Colonnes* de Saint Pierre de Rome & du Val de Grace à Paris : ou celle qui étant toute de marbre, est enrichie de Sculpture depuis le bas jusqu'en haut, comme les *Colonnes* de marbre blanc de la même Eglise de S. Pierre, & celle du Tombeau d'Anne de Montmorency Connestable de France dans la Chapelle d'Orleans aux Celestins de Paris. p. 110. Pl. 42.

COLONNE TORSE EVIDE'E, celle qui est faite de deux ou trois tiges gresles tortillées ensemble de maniere qu'elles laissent un vuide au milieu, comme on en voit de bois à trois tiges, à la clôture du Chœur de l'Eglise des Cordeliers de Nanci, & de marbre, faites au tour à des Tabernacles & Cabinets, aussi-bien qu'aux encôgnures de quelques Tombeaux & Autels antiques, que l'on conserve dans quelques Galeries & Cabinets de Curieux. p. 304. Pl. 92. & 93. p. 307. & 310.

COLONNE TORSE ORNE'E ET EVIDE'E. Espece de *Colonne Torse* à jour faite en maniere de septs de vigne, qui étant *ornée* de feüillages conserve les proportions & le contour de la *Colonne torse*, comme celles de la Chapelle des PP. de la Mission prés Nostre-Dame de Fourvieres à Lion. Cette *Colonne* peut réüssir avec succés étant faite de métail, & devient aussi supportable que le Panier creux & à jour qui a donné l'origine au Chapiteau Corinthien.

COLONNE TORSE RUDENTE'E, celle dont le Fust est couvert de *Rudentures* en maniere de cables menus & gros qui tournent en vis, comme il s'en voit à plusieurs Tombeaux antiques, & au Portail du Dome de Milan. Pl. 93. p. 307.

COLONNE *par rapport à sa disposition.*

COLONNE SOLITAIRE. On appelle aussi toute *Colonne* qui est élevée pour servir de Monument, & est seule dans quelque Place publique, comme la *Trajane* & l'*Antonine* à Rome, &c. p. 306. Pl. 93.

COLONNE ISOLE'E, celle qui n'est attachée à aucun corps dans son pourtour. Pl. 2. p. 7.

COLONNE ADOSSÉE OU ENGAGÉE, celle qui tient au mur par le tiers ou le quart de son diametre.. *Pl. 3. p.* 11. & 304. *Pl.* 92.

COLONNE NICHÉE, celle dont le Fust isolé entre de son demi-diametre dans le parement d'un mur creusé parallele par son plan à la saillie du Tore, comme au Portail de S. Pierre, au Capitole à Rome, & à l'Hôtel Seguier à Paris. p. 282. & 304. *Pl.* 92.

COLONNE ANGULAIRE, celle qui est isolée à l'encôgnure d'un Porche, ou engagée au coin d'un Bâtiment en retour d'équerre, ou même qui flanque un *angle* aigu ou obtus d'une figure à plusieurs côtez, comme à la Fontaine S. Benoist à Paris. *Pl.* 2. p. 7. & *Pl.* 92. p. 305.

COLONNE ATTIQUE; c'est selon Pline un Pilastre isolé à quatre faces égales & de la plus haute proportion comme Corinthienne.. *Pl.* 92. p. 305. & 311.

COLONNE FLANQUÉE. M. Blondel dans son Cours d'Architecture, appelle ainsi une *Colonne* engagée de la moitié ou d'un tiers de son diametre entre deux demi-pilastres, comme on en voit au Portail de l'Eglise de Saint Ignace du College Romain. p. 304. *Pl.* 92.

COLONNE DOUBLÉE, celle qui est jointe avec une autre, en sorte que les deux Fusts se penetrent environ du tiers de leur diametre, comme on en voit dans les quatre Angles de la Cour du Louvre. *ibid.*

COLONNE LIÉE, celle qui est attachée à une autre par un corps ou languette de certaine épaisseur, ou à un Pilastre sans confusion de Bases ni de Chapiteaux, comme on en voit à la *Colonnade* de la Place de Saint Pierre à Rome. *ibidem.*

COLONNES ACCOUPLÉES, celles qui sont deux à deux, & qui se touchent presque par leurs Bases & leurs Chapiteaux, comme au Portail du Louvre. *pag.* 23. & *Pl.* 92. pag. 305.

COLONNES RARES, celles qui ont entre-elles beaucoup d'es-

pace, comme l'Aræostyle de Vitruve. *p. 9.*

COLONNES SERRE'ES, celles entre lesquelles il y a peu d'espace, comme le Pycnostyle de Vitruve. *ibid.*

COLONNES CANTONNE'ES, celles qui sont engagées dans les quatre encôgnures d'un Pilier quarré pour soûtenir quatre retombées, comme on en voit d'Ioniques à un des Vestibules du Louvre du côté de la Riviere, du dessein du Sieur le Veau premier Architecte du Roy. *p. 304. Pl. 92.*

COLONNES GROUPE'ES, celles qui sur un même Piedestal ou Socle, sont trois à trois, comme à la Place des Victoires, ou quatre à quatre, comme au Porche de la Sorbonne, du dessein du Sieur le Mercier premier Architecte du Roy. *ibid.*

COLONNES MEDIANES. Vitruve nomme *Columna mediane* les deux *Colonnes* du milieu d'un Porche qui ont leur Entre-colonne plus large que les autres; de sorte que si ceux-cy sont Pycnostyles, celuy des *Medianes* est Eustyle. On peut encore nommer *Colonnes Medianes* celles qui sont interposées entre les inferieures & les superieures d'une façade ornée de trois ordres d'Architecture, comme les Ioniques du Portail de S. Gervais à Paris.

COLONNES MAJEURES; ce sont dans les Façades les grandes *Colonnes* qui regissent l'Ordonnance, & sont accompagnées de *Mineures* ou beaucoup moindres qu'elles renferment, comme sont les Corinthiennes du Portail de Saint Pierre de Rome qui ont huit pieds & quatre pouces de diametre, au respect des Ioniques de granit & de marbre de trois pieds & un quart de grosseur. On voit un fort ancien exemple de cette disposition de colonnes au dehors du Dome de l'Eglise de N. Dame des Dons à Avignon. *Pl. 82. p. 285.*

COLONNES INFERIEURES; ce sont celles du rez-de-chaussée d'un Bastiment orné de plusieurs ordres, comme les *Superieures* sont celles qui le terminent, & qui sont au-dessus des autres, ainsi qu'on en voit aux façades des plus belles Eglises modernes.

COLONNE *par rapport à son usage.*

COLONNE ASTRONOMIQUE. Espece d'Observatoire en forme de Tour fort élevée, où l'on monte par une Vis à une Sphere armillaire pour observer le cours des Astres, comme on en voit une d'Ordre Dorique à l'Hôtel de Soissons à Paris, bâtie par Catherine de Medicis pour les observations d'Oronce Finé celebre Astronome. *Pl.* 93. *p.* 307.

COLONNE BELLIQUE; c'étoit chez les Romains une *Colonne* élevée devant le Temple de Janus au pied de laquelle le Consul venoit déclarer la guerre en jettant un javelot du côté de la Nation ennemie. On peut ainsi nommer les *Colonnes* de proportion Toscane & Dorique en forme de Canons, dont on décore les Portes d'une Place de guerre, ou d'un Arcenal, comme les *Colonnes* de la Porte de celuy de Paris. *ibid. & p.* 309.

COLONNE CHRONOLOGIQUE, celle qui porte quelque Inscription Historique selon l'ordre des temps, comme selon les Lustres, Olimpiades, Fastes, Epoques, Eres, Annales, &c. On voyoit des *Colonnes* de cette sorte à Athenes, sur lesquelles l'Histoire de la Grece étoit traitée suivant les Olimpiades chacune de quatre années. *p.* 307.

COLONNE CREUSE, celle qui a dedans un Escalier à vis pour monter jusques au dessus, comme la *Colonne Trajane*, dont l'Escalier à noyau a 185 marches, & est éclairé par 43. petites Fenêtres. La Colonne *Antonine* en a un autre de 198. marches avec 56. Fenêtres; ces deux Escaliers sont taillez dans les Tambours de marbre blanc. La *Colonne de feu* à Londres, a aussi un Escalier à vis, mais qui est suspendu. Ces sortes de *Colonnes* sont appellées des Latins *Columnæ Cochlides*, de *Cochlidium*, un Escalier en Limaçon. Il y a une autre espece de *Colonne creuse* de bronze ou de fer, qui étant échauffée par un fourneau, sert de Poële dans un lieu qu'elle décore, comme on en voit d'Ordre Corinthien dans une Etuve en forme de petit Salon rond, au Château de Dampierre à quatre lieuës de Paris. On peut aussi appeller *Colonne creuse*, toute *Colonne* de métail, & même les Souches de Cheminées Cilin-

driques. *Pl.* 92. *pag.* 305. & *Pl.* 93. *pag.* 307. *Voyez* SOUCHE RONDE.

COLONNE CRUCIFERE, s'entend de toute *Colonne* de quelque figure ou de quelque Ordre qu'elle soit, qui porte une *Croix* & est posée sur un Piedestal ou sur des degrez pour servir de Monument de pieté dans les Cimetieres, dans les Places publiques, devant les Eglises, sur les grands chemins, & quelquefois ailleurs pour marquer un évenement singulier.

COLONNE FUNERAIRE, celle qui porte une Urne, où l'on suppose que sont renfermées les cendres d'un Défunt, & dont le Fust est quelquefois semé de larmes ou de flâmes, qui sont les Symboles de la Tristesse & de l'Immortalité, comme la *Colonne* qui porte le cœur de François II. dans la Chapelle d'Orleans aux Celestins à Paris. *Pl.* 93. *pag.* 307. & 309.

COLONNE GENEALOGIQUE, celle dont le Fust est en forme d'Arbre *Genealogique*, qui porte à ses branches qui l'entourent, les Chifres, Armes, Medailles ou Portraits d'une Famille, comme on en voit une dans l'Eglise des PP. Benedictins de Soüillac, où il y a plusieurs Personnages en Bas-relief.

COLONNE GNOMONIQUE. Cylindre où sont marquées les heures par l'ombre d'un stile. Il y en a de deux sortes : l'une dont le stile est fixe, & où les lignes horaires ne sont qu'une projection du Cadran vertical sur une surface cylindrique, comme à la *Colonne* qui est dessinée dans la *Planche* 93. L'autre dont le stile est mobile, & dont les lignes horaires sont tracées sur les différentes hauteurs du Soleil dans les differentes parties de l'année : Celle du Jardin Royal des Plantes à Paris est de cette derniere espece. On y peut joindre pour amortissement, un autre Cadran du nombre de ceux qui se posent sur un Piedestal, tels que sont un globe, une coquille, un corps taillé à facettes, &c. *Pl.* 93. *pag.* 307. & 309.

COLONNES HEBRAÏQUES OU MYSTERIEUSES. On appelloit ainsi

les deux *Colonnes* du Vestibule du Temple de Salomon, dont l'une à droite se nommoit *Jachin*, qui signifie souhait, & l'autre à gauche *Booz*, force & vigueur, c'est à dire, qu'elles marquoient le souhait de Salomon pour la perpetuité de ce Temple. Ces deux *Colonnes*, qui étoient de bronze couvert de lames d'or avec des Chapiteaux de sculpture, & qui avoient vingt coudées de hauteur sur deux de diametre, & par conséquent la proportion Corinthienne, servoient de modele pour toutes les autres qui étoient de marbre blanc au rez-de-chaussée des Cours & Portiques du Temple. *p.298. Voyez Vilalpande Tom. 2. Liv. 3. Ch. 48.*

COLONNE HERALDIQUE, celle qui a sur son Fust les Armes & Blasons des Alliances de la personne pour qui elle est élevée, qu'on peut accompagner de Cartouches avec Chifres, Devises & Inscriptions. Cette espece de *Colonne* dont on en voit plusieurs gravées, convient aux Sepultures, aux Décorations d'Entrées, de Fêtes publiques, &c. Il y a deux Pilastres de cette espece dans la Chapelle de Rostaing à Saint Germain l'Auxerrois.

COLONNE HISTORIQUE, celle dont le Fust est orné d'un Bas-relief qui monte en ligne spirale dans toute sa hauteur, & contient l'Histoire d'un grand Personnage, comme la *Trajane* & l'*Antonine* à Rome. La *Colonne Historique* se peut encore traiter par sujets separez en Bas-reliefs par bandes de la hauteur des Tambours en maniere de Frise tournantes avec des Inscriptions au droit des joints. *p. 306. Pl. 93.*

COLONNE HONORABLE. On peut appeller ainsi les *Colonnes* Statuaires, comme celles qui étoient élevées dans le Ceramique près d'Athenes, en l'honneur des Hommes illustres morts au service de l'Etat, & qui portoient leurs Statuës avec des Inscriptions remplies de titres avantageux. On peut aussi comprendre sous ce nom les *Colonnes* où sont attachées des marques *honorables* de dignité, & même des Armes de Provinces, de Villes, ou de Familles, comme la Dorique qui est sur le Tombeau des Seigneurs de Casto-

lan, fait par M. Girardon dans l'Eglise de S. Germain des prez à Paris. p. 307.

Colonne indicative, celle qui sert à marquer les marées le long des côtes Maritimes de l'Ocean. On en voit une de marbre au grand Caire, où les débordemens du Nil sont marquez par des reperes, & s'ils sont considerables, comme lorsque l'eau monte jusqu'à 23. pieds, c'est un signe de grande fertilité pour l'Egypte. p. 309.

Colonne instructive, celle qui selon Joseph Liv. 1. Chap. 3. fut élevée par les Fils d'Adam, & sur laquelle étoient gravez les principes des Arts & des Sciences. M. Baudelot dans son Livre de l'Utilité des Voïages, rapporte que le Fils de Pisistrate en fit élever de cette espece, qui étoient de pierre, & qui contenoient les préceptes de l'Agriculture.

Colonne itineraire, celle qui étant à pans, & posée dans le Carrefour d'un grand chemin, sert à en enseigner les différentes routes par des Inscriptions gravées sur chacun de ses pans.

Colonne lactaire ; c'étoit à Rome selon Festus, une *Colonne* élevée dans le Marché aux herbes, aujourd'huy la Place *Montanara*, qui avoit dans son Piédestal un lieu, où les petits enfans abandonnez de leurs parens par disette ou par inhumanité, étoient exposez pour estre élevez aux dépens du public.

Colonnes legales ; c'étoient chez les Lacedemoniens des *Colonnes* élevées dans des Places publiques, où étoient gravées sur des Tables d'airain, les Loix fondamentales de l'Etat. Paulienus, selon M. Baudelot, rapporte qu'Alexandre le Grand trouva une *Colonne* d'airain dans le Palais de Cyrus, sur laquelle ce Roy de Perse avoit fait graver les Loix qu'il avoit établies.

Colonne limitrophe, celle qui marque les *Limites* d'un Royaume ou d'un Païs conquis, comme les *Colonnes* qu'Alexandre le Grand, au rapport de Pline, fit élever aux ex-

tremitez de l'Inde. Quant à celles d'*Hercules*, vulgairement appellées *Colonnes*, ce ne sont que deux Montagnes fort escarpées au Détroit de *Gades*, aujourd'huy de Gibraltar. *pag.* 309.

COLONNE LUMINEUSE, celle qui est faite d'un chassis cylindrique couvert de papier huilé ou de gaze rouge, en sorte qu'ayant au dedans des *lumieres* par étages, elle paroist toute de feu. Cette *Colonne* se fait encore par divers rangs de lampes ou de bougies, qui tournent à l'entour de son Fust par ceintures ou en ligne spirale sur un Feston de fleurs continu, & même sur un Fust à jour, comme celle d'Ordre Toscan qui fut élevée devant le Château de Versailles pour les divertissemens que le Roy donna à sa Cour en 1674. L'invention en étoit de M. Vigarani. *p.* 310.

COLONNE MANUBIAIRE, du Latin *Manubia*, les dépoüilles des Ennemis. On peut appeller ainsi une *Colonne* ornée de Trophées, & élevée à l'imitation des arbres, où l'on attachoit anciennement les dépoüilles des Ennemis.

COLONNE MEMORIALE, celle qui est élevée pour quelque évenement singulier, comme on en voit une à Londres dans le Marché au poisson en memoire de l'Incendie de cette ville, arrivé en 1666. laquelle est d'Ordre Dorique cannelée, creuse avec un Escalier à vis suspendu, & est terminée par un tourbillon de flâmes ; c'est pourquoy elle est appellée *Colonne de feu*. On en voit encore une autre en forme d'Obelisque sur le bord du Rhin dans le Palatinat, en memoire du fameux Passage de ce Fleuve par Gustave Roy de Suede avec son Armée.

COLONNE MENIANE, se peut dire de toute *Colonne* qui porte en saillie un Balcon ou *Meniane*, comme il y en a dans la Cour du Château de Versailles, par rapport à cette espece de *Colonne*, dont l'origine selon Suetone & Asconius, vient de ce qu'un certain *Menius* ayant vendu sa maison à Caton & Flaccus Consuls pour faire un Edifice public, se reserva le droit d'y avoir une *Colonne* au dehors, qui portât un Balcon d'où il pût voir les Spectacles. *Pl.* 45. *p.* 125. & 309.

COLONNE MILITAIRE, celle sur laquelle étoit gravé le dénombrement des Troupes d'une Armée Romaine par Legions selon leur rang, pour conserver la memoire du nombre de Soldats, & de l'ordre qui avoit été employé à quelque Expedition *militaire*. p. 311. *Voyez Boissards Ant. Lib.* 3. *fol.* 102.

COLONNE MILLIAIRE; c'étoit anciennement une *Colonne* de marbre qu'Auguste fit élever au milieu du Marché Romain, & d'où l'on comptoit par d'autres *Colonnes Milliaires*, espacées de mille en mille sur les grands Chemins, la distance des Villes de l'Empire. Cette *Colonne* de marbre blanc, est la même qu'on voit aujourd'huy sur la Balustrade du Perron du Capitole à Rome, & est de proportion massive en maniere de court Cylindre avec la Base, le Chapiteau Toscan, & une Boule de bronze pour amortissement, qui est le symbole du Globe terrestre. Elle étoit appellée *Millarium aureum* ou Milliaire doré, parce qu'Auguste l'avoit fait dorer, ou du moins sa Boule d'amortissement, & elle a été restaurée par les Empereurs Vespasien, Trajan, & Adrien, comme il paroist par ses inscriptions. p. 285. & *Pl.* 93. p. 307. & 309.

COLONNE PHOSPHORIQUE, du Grec *Phosphorus*, Porte-lumiere. On peut appeller ainsi une *Colonne* creuse à vis, élevée sur un Ecueil, ou sur le bout d'un Mole, pour servir de Fanal à un Port, & aussi toutes les *Colonnes*, qui dans les Festes, Réjoüissances & Places publiques, portent des feux ou des lanternes, comme les *Colonnes* groupées de la Place des Victoires à Paris. p. 307.

COLONNE ROSTRALE, celle qui est ornée de Poupes & de Proües de Vaisseaux & de Galeres avec ancres & grapins, en memoire d'une Victoire navale, comme la Toscane qui est au Capitole, ou pour marquer la dignité d'Amiral, comme les Doriques qui sont à l'entrée du Château de Richelieu, du dessein de Jacques le Mercier. p. 284. & *Pl.* 93. p. 307.

COLONNE SEPULCHRALE; c'étoit anciennement une *Colonne* élevée sur un *Sepulchre* ou Tombeau avec une Epitaphe gra-

vée sur son Fust. Il y en avoit de grandes qui servoient aux Tombeaux des personnes de distinction, & de petites, à ceux du Commun ; celles-cy étoient appellées des Latins *Stela* & *Cippi*. On peut aujourd'huy donner le nom de *Colonne sepulchrale*, à toutes les *Colonnes* qui portent des Croix dans les Cimetieres, ou qui servent d'ornement aux Mauzolées. *pag.* 309.

COLONNE STATIQUE, espece de pilier rond ou à pans, posé sur un socle à hauteur d'apui au milieu d'un marché, où pend à une potence de fer une balance ou Romaine pour peser publiquement & à poids étalonnez par la police, les vivres & denrées que le peuple achette, comme on le pratique en quelques Villes de Languedoc. Le mot de *Statique* vient de *Statera* une balance.

COLONNE STATUAIRE, celle qui porte une *Statuë*, comme la *Colonne* que le Pape Paul V. a fait élever sur un Piédestal devant l'Eglise de Sainte Marie Majeure à Rome, & qui porte une *Statuë* de la Sainte Vierge de bronze doré. Cette *Colonne* qui a été tirée des ruines du Temple de la Paix, & dont le Fust d'un seul bloc de marbre blanc, a 5. pieds 8. pouces de diametre sur 49. pieds & demi de hauteur, est d'Ordre Corinthien & cannelée. *p.* 306. *Pl.* 93. On peut aussi appeller *Colonne statuaire*, les Caryatides, Persans, Termes, & autres Figures humaines qui font l'office de *Colonnes*, comme celles du gros Pavillon du Louvre, & que Vitruve nomme *Telamones* & *Atlantes*.

COLONNE SYMBOLIQUE, celle qui par des attributs désigne une Nation, comme une *Colonne* d'Ordre François semée de Fleurs de Lis, ainsi qu'on en voit au Portail de l'Eglise des PP. Jesuites à Roüen : ou quelque action memorable, comme la *Colonne Corvine*, contre laquelle étoit un Corbeau, & qui fut élevée à *Valerius Maximus* surnommé *Corvinus*, en memoire de la défaite d'un Geant par le moyen d'un Corbeau, ainsi que le rapporte M. Felibien dans ses Principes des Arts *Liv.* 1. *Ch.* 3. On comprend aussi sous le nom de

Colonnes symboliques, celles qui servent de *Symbole*, comme on en voit une sur la Médaille de Neron, qui marque la stabilité de l'Empire Romain. p. 306. Pl. 93. & p. 311.

COLONNE TRIOMPHALE, celle qui étoit élevée chez les Anciens en l'honneur d'un Heros, & dont les joints des Tambours étoient cachez par autant de Couronnes qu'il avoit fait de différentes Expeditions militaires, & chacune de ces Couronnes avoit son nom particulier chez les Romains, comme *Palissaire*, qui étoit bordée de pieux, pour avoir forcé une Palissade. *Murale*, qui étoit ornée de Creneaux ou de Tourelles, pour avoir monté à l'assaut : *Navale*, de Prouës & Poupes de Vaisseaux, pour avoir vaincu sur Mer : *Obsidionale* ou *Graminale*, de la premiere herbe qu'on trouvoit, & que les Latins appelloient *Gramen*, pour avoir fait lever un Siege : *Civique*, de Chesne, pour avoir ôté des mains de l'ennemi, un Citoyen Romain : *Ovante*, de Myrthe, qui marque l'Ovation ou petit Triomphe : & *Triomphale*, de Laurier pour le grand Triomphe. Procope rapporte, qu'il fut élevé dans la Place appellée *Augusteum*, devant le Palais Imperial de Constantinople, une *Colonne* de cette sorte qui portoit la Statuë Equestre de bronze de l'Empereur Justinien. p. 306. Pl. 93.

COLONNE ZOPHORIQUE, du Grec *Zoophoros*, Porte-animal ; c'est une espece de *Colonne* statuaire, qui porte la figure de quelque animal, comme l'une des deux *Colonnes* du Port de Venise, sur laquelle est le Lion de S. Marc, qui sont les Armes de la Republique. On en voit aussi une à Sienne, qui porte la Louve qui alaite Remus & Romulus. p. 306.

COLOSSE, se dit d'une Figure du double du naturel & au dessus, comme les *Colosses* du Soleil à Rhodes, des Empereurs Neron & Commode, dont il reste quelques parties dans la Cour du Capitole à Rome. *Colosse* se dit aussi d'un Bastiment d'une grandeur extraordinaire, comme étoient les anciens Amphitheatres, les Pyramides d'Egypte, &c. Ce mot vient du Grec *Kolossos*, composé de *Kolos* grand, & *ossos*

œil, c'eſt à dire grand à la vûë. p. 22. 146. & 306.

COMBLE, du latin *Culmen* Sommet, ou *Culmus* Chaume; c'eſt la Charpenterie en pente & la garniture d'ardoiſe ou de tuile qui couvre une Maiſon. On l'appelle auſſi Toît, du Latin *Tectum* fait de *Tegere*, couvrir. p. 186. Pl. 64 A. &c.

Comble pointu, celuy dont la plus belle proportion eſt un triangle équilateral par ſon profil, & qu'on nomme auſſi à *deux égoûts*. *ibid.* Vitruve l'appelle *Tectum diſpluviatum*.

Comble en equerre, celuy duquel l'angle au ſommet eſt droit, & qui par conſéquent tient la moyenne proportionnelle entre le Comble pointu & le ſurbaiſſé.

Comble a pignon, celuy qui eſt ſoûtenu d'un mur de *pignon* en face, comme les deux de la grande Salle du Palais à Paris. p. 183. Lat. *Tectum pectinatum*.

Comble a croupe, celuy qui eſt à deux areſtiers & avec un ou deux poinçons. Pl. 64 A. p. 187. &c. Il eſt appellé dans Vitruve *Tectum teſtudinatum*.

Comble de pavillon, celuy qui eſt à deux croupes & à un ou deux & même à quatre poinçons, comme ceux des Pavillons angulaires du Château des Thuileries. *ibid.*

Comble coupé ou brisé, celuy qui eſt compoſé du vrai *Comble* qui eſt roide, & du *Faux-Comble* qui eſt couché & qui en fait la partie ſuperieure. On l'appelle auſſi *Comble à la Manſarde*, parce qu'on en attribuë l'invention à François Manſard celebre Architecte. *ibid.*

Comble a terrasse, celuy qui au lieu de terminer à un Faîſte ou un Poinçon, eſt coupé quarrément à certaine hauteur, & couvert d'une *Terraſſe* quelquefois avec gardefou, comme au vieux Louvre, & aux Pavillons du Palais d'Orleans dit Luxembourg : on le nomme auſſi *Comble tronqué*. pag. 223.

Comble en dome, celuy dont le plan eſt quarré & le contour cintré, comme au Louvre & au Château de Richelieu. Pl. 64 A. p. 187.

Comble rond, celuy dont le plan eſt *rond* ou ovale, & le

profil en pente droite, comme ceux des Salons de Vaux & de Rincy, du deſſein du Sieur le Veau. *p.* 222.

COMBLE A L'IMPERIALE, celuy dont le contour eſt en maniere de talon renverſé, comme à la Pompe de Chantilly, appellée le Pavillon de Manſe. *Pl.* 64 A. *p.* 187.

COMBLE PLAT OU SURBAISSÉ, celuy qui n'eſt pas plus haut que la proportion d'un Fronton triangulaire, comme il ſe pratique en Italie & dans les Païs chauds, où il tombe peu de neige. *p.* 284. *Pl.* 2.

COMBLE A POTENCE. Eſpece d'Apentis fait de deux ou pluſieurs Demifermes d'aſſemblage, le tout porté ſur le mur contre lequel il eſt adoſſé. Lat. *Tectum compluvium.*

COMBLE EN PATTE D'OYE. Eſpece d'Auvent à pans & à deux ou trois areſtiers pour couvrir dans une Cour, un Puits, un Preſſoir, &c.

COMBLE ENTRAPETÉ, celuy qui ayant une large baſe eſt coupé pour en diminuer la hauteur, & couvert d'une Terraſſe de plomb un peu élevée vers le milieu, où il y a d'eſpace en eſpaces des *Trapes*, qu'on leve pour donner du jour à quelque Corridor ou pieces interpoſées, qui ſeroient obſcures ſans cette invention. Il y en a qui prétendent qu'il faut dire *Entrapezé* au lieu d'*Entrapeté*, parce que le profil de cette ſorte de *Comble*, eſt un *Trapeze iſocelle*. *p.* 334.

COMMUN; c'eſt chez le Roy & les Princes, un corps de Baſtiment avec Cuiſines & Offices, où l'on appreſte les viandes pour les Tables des Officiers, comme le *grand Commun du Roy* à Verſailles, qui eſt un grand Baſtiment iſolé, double en ſon pourtour, avec une Cour quarrée, dans lequel logent quantité d'Officiers. Il eſt du deſſein de M. Manſart. *p.* 351.

COMPARTIMENT; c'eſt la diſpoſition de Figures regulieres, formées de lignes droites ou courbes & paralleles, & diviſées avec ſymmetrie pour les Lambris, les Plafonds de plâtre, de ſtuc, de bois, &c. & pour les Pavemens de pierre dure, de marbre, de moſaïque, &c. Il y en a de grands,

comme aux Domes de S. Pierre du Vatican à Rome, & de S. Loüis des Invalides à Paris, & de petits comme les Polygones. *p. 335.* &c.

COMPARTIMENS POLYGONES, ceux qui sont formez de figures regulieres & repetées, qui peuvent estre comprises dans un cercle, comme les *Compartimens quarrez* du Pantheon, les *Losanges* du Temple de la Paix, & de ceux du Soleil & de la Lune, raportez dans Palladio: les *Ronds* de l'Eglise de S. Pierre du Vatican: les *Ovales* de S. Charles alli Catinari: les *Hexagones* de S. André du Noviciat des PP. Jesuites à Monte-cavallo, & du Dome de Sainte Marie de la Paix à Rome: les *Octogones* du Val de Grace & de l'Assomption à Paris: & enfin les *Octogones croisez* de l'Eglise de Saint Charles des quatre Fontaines à Rome. *Pl.* 101. *pag. 343. & 345.*

COMPARTIMENT DE RÜES, se dit de la distribution reguliere des *Rües*, Isles & Quartiers d'une Ville, comme celles de Richelieu & de Versailles. *p. 336.*

COMPARTIMENT DE TUILES; c'est l'arrangement avec symmetrie de *Tuiles* blanches, rouges & vernissées pour la décoration des Couvertures des Combles. *ibid.*

COMPARTIMENS DE VITRES; ce sont les différentes figures dont les Panneaux des *Vitres* blanches ou peintes, sont composez. *p. 227. & 335.*

COMPARTIMENS DE PARTERRE; ce sont les différentes pieces, qui donnent la forme à un *Parterre* dans un Jardin. *Pl.* 65 A. *p. 191. & 192.*

COMPAS. Instrument de Mathematique composé de deux branches assemblées par un de leurs bouts en charniere qui forment la tête du *Compas.* Il sert à prendre & donner des mesures, & à tracer des cercles. *p. iij. & 52.* Latin, *Circinus.*

COMPAS D'APAREILLEUR, celuy dont chaque branche de fer d'environ deux pieds de longueur, est plate & droite avec une pointe, & qui sert aux *Apareilleurs* & Tailleurs

de pierre, pour tracer les Epures & les Pierres. Il sert aussi à prendre les Angles gras & maigres, c'est pourquoy on l'appelle communément *Fausse-Equerre*. Pl. 66 A. p. 237. & 238.

COMPAS A POINTES CHANGEANTES, celuy dont l'une ou les deux *pointes* se démontent pour y en mettre d'autres, comme *pointes* à diviser, qui sont les ordinaires, *pointe* en porte crayon, *pointe* à tracer à l'encre, *pointe* en roulette pour marquer des lignes ponctuées, *pointe* à couper, *pointes* courbes, &c. p. 358.

COMPAS DE DIVISION, celuy qui par le moyen d'une vis tarodée de deux grosseurs, l'une plus déliée que l'autre, & traversant deux petits cilindres mobiles dans le milieu de ses branches, s'ouvre & se ferme tant & si peu que l'on veut, pour *diviser* une ligne en autant de parties, qu'on fait faire de mouvemens à la vis. *ibid.*

COMPAS A QUART DE CERCLE, celuy qui a une portion de *Cercle* attachée vers le milieu d'une de ses jambes & concentrique à sa tête, l'autre jambe étant librement traversée par cette portion de *Cercle*, & s'y arrêtant aux endroits qu'on veut par le moyen d'une vis qui la serre dessus. Cette sorte de *Compas* sert pour arrester une mesure qu'on veut repeter plusieurs fois. *ibid.*

COMPAS COURBÉ, celuy qui a ses deux branches *courbes* l'une contre l'autre, & sert à prendre les mesures de tout corps rond ou cilindrique, comme d'une Boule, d'une Colonne, d'un Vase, &c. & à y tracer des cercles. *ibid.*

COMPAS DE REDUCTION, celuy qui étant composé de deux branches croisées & mouvantes sur un centre fixe, forme quatre pointes ou jambes, dont les deux petites opposées aux deux plus grandes, servent à *reduire* toute mesure capable de la plus grande ouverture, à la moitié, au tiers, ou au quart selon la longueur proportionnée de ces jambes. Le *Compas de Reduction* universel, est différent en ce que le centre ou bouton qui en est mobile, glisse dans les rainures

à jour des deux branches presque du haut en bas, & s'arrêtant par une vis, donne moyen de *reduire* sur toutes les sortes de proportions marquées le long de chaque branche ; mais il n'est pas si seur que l'autre, parce que la moindre alteration, soit courbure, ou émoussure qui arrive aux jambes ou pointes du *Compas*, les divisions marquées dessus pour arrêter le clou, ne se trouvent plus justes. *ibid.*

COMPAS D'EPAISSEUR OU DOUBLE COMPAS, celuy qui est fait de deux branches en S. arrêtées par le milieu, en sorte qu'elles forment un 8. de chifre étant fermées, & un X. étant ouvertes. Ce *Compas* sert à prendre de certaines *épaisseurs*, comme celle d'un Vase qui auroit ses bords plus *épais* que son milieu, dont on connoist l'*épaisseur* par l'éloignement des deux pointes qui n'embrassent pas le Vase. *ibid.*

COMPAS A TROIS BRANCHES, celuy qui outre ses deux *branches* ordinaires, en a une troisiéme attachée au milieu de la tête, dans laquelle elle a deux mouvemens qui servent à l'éloigner ou à l'approcher de tous sens des deux autres *branches*, pour rapporter sur un Plan toutes sortes de Triangles, ainsi que le *Compas à quatre branches*, toutes sortes de Quadrilateres irreguliers. *ibid.*

COMPAS A VERGE OU A TRUSQUIN, celuy qui est composé d'une *Verge* quarrée, comme celle d'un *Trusquin* de Menuisier, sur laquelle glissent deux boëtes qui portent chacune une pointe, & qu'on arrête où l'on veut par le moyen d'une vis. Ce *Compas* est beaucoup plus seur pour toutes sortes d'operations, que ceux à charniere, parce que ses pointes toûjours paralleles, quelques éloignées qu'elles soient, ne sont point sujettes à trembler, étant courtes. On peut faire de grands *Compas* de cette sorte avec de longues regles pour tracer les Epures des pieces de Trait. *ibid.*

COMPAS ELLIPTIQUE, celuy qui a une verge comme le *Compas* à Trusquin, une pointe à tracer à une de ses extrémitez, & à l'autre deux boëtes arrêtées à vis, que l'on peut éloigner ou approcher l'une de l'autre pour tracer l'Ovale plus

ou moins alongé; chacune de ces deux boëtes a un pivot, qui entre juste dans deux rainures ou coulisses qui se coupent à angle droit dans une croix qui sert de pied à ce *Compas*, & qu'il faut fixer & arrêter à l'endroit où l'on veut tracer par les quatre pointes qui sont aux extrémitez. L'action de ces deux pivots dans leurs coulisses, est de changer continuellement la longueur de la verge du *Compas*, afin de tracer la Ligne *Elliptique*. ibid.

COMPAS DE PROPORTION, celuy qui est composé de deux regles de cuivre, qui s'ouvrent & se ferment sur un centre, & qui ont sur leurs faces, d'un côté trois sortes de lignes tracées, sçavoir celle des *Parties égales*, pour la division des Lignes droites: celle des *Plans*, pour la mesure & la division des Surfaces: & celle des *Poligones*, pour l'inscription des Figures regulieres dans le Cercle. De l'autre côté sont trois autres lignes, sçavoir celle des *Cordes*, pour la mesure, description & division des Angles: celle des *Solides*, pour la mesure & la division des corps: & celle des *Métaux*, pour connoître la *proportion* de leur pesanteur. Les lignes d'une branche, répondent à celles de l'autre, & leurs usages ont été expliquez par *Henrion* & *Deshayes*. ibid.

COMPASSER; c'est prendre des mesures & diviser des lignes en parties égales avec le *Compas*. p. 335.

COMPOSITE. *Voyez* ORDRE COMPOSITE.

CONCAVE, se dit de la superficie interieure d'un corps orbiculaire, comme d'une Voûte spherique, & c'est ce que les Ouvriers nomment *Creux*, *Courbé*, ou *Cambré*. Pl. †. p. j. & 239.

CONCHOIDE. Espece de ligne courbe, dont on se sert pour tracer le contour de la Colonne, & qui a été inventée par Nicomede Geometre de l'Antiquité. p. 104. Pl. 40. *Voyez* LIGNE CONCHOÏDE.

CONCLAVE; c'est par rapport à l'Architecture dans le Palais Pontifical du Vatican, une distribution de quelques grandes Salles en Corridors & Cellules faites de planches

avec un retranchement dans chacune pour les *Conclaviſtes* : Elles ſervent de logement aux Cardinaux pendant la Vacance du Saint Siege pour l'Election d'un Pape. La principale piece du *Conclave*, eſt la Chapelle Sixte, où les Cardinaux s'aſſemblent pour faire le Scrutin. Le mot de *Conclave*, vient de ce que les Cardinaux y ſont enfermez à la clef & ſeurement gardez. p. 336. & 357.

CONDUITE D'EAU, eſt une ſuite de Tuyaux pour *conduire l'eau* d'un lieu à un autre, & qui prend ſon nom de ſon diametre ; c'eſt pourquoy on dit une *Conduite* de fer ou de plomb de ſix, de douze, de dix-huit pouces, &c. ſur tant de toiſes de longueur. p. 224. Toute *Conduite d'eau* eſt appellée de Vitruve *Canalis ſtructilis*.

Conduite de plomb, celle qui eſt faite de pluſieurs Tuyaux de *plomb*, moulez ou ſoudez de long & emboitez avec nœuds de ſoudure. *ibid.*

Conduite de fer, celle qui eſt faite de Tuyaux de *fer* fondu par tronçons de trois pieds ſix pouces de long chacun. Ceux qu'on nomme *à bride*, tiennent bout à bout par leurs oreillons avec un cuir interpoſé chargé de maſtic, qu'on ſerre avec des vis & des écrous. Les deux aſſemblez ſont avec leurs brides 7. pieds 2. pouces. Les *Tuyaux à manchon* ont auſſi trois pieds francs ſans comprendre ſix pouces à chaque bout d'emboitement l'un dans l'autre, par lequel ils s'encaſtrent avec du maſtic & de la filaſſe.

Conduite de terre, ou de poterie, celle qui eſt faite de Tuyaux de *terre* ou de grais cuit, & dont les morceaux de 2. ou 3. pieds de long, s'encaſtrent les uns dans les autres, & ſont recouverts de maſtic à leur jointure ſur l'ourlet. Cette ſorte de *Conduite* eſt la meilleure pour conduire les eaux à boire, parce qu'étant verniſſée par dedans, le limon ne s'y attache pas. C'eſt ce que Vitruve nomme *Tubi fictiles*.

Conduite de tuyaux de bois, celle qui eſt faite ordinairement de Tiges de *bois* d'Aune, de Cheſne ou d'Orme creuſées de leur longueur, qui emboîtées les unes dans les autres,

sont recouvertes de poix aux jointures, comme on en voit à Chantilly, & ailleurs.

CONE, du Grec *Konos*, Pomme de pin ; c'est un corps dont le plan est circulaire, & qui se termine en pointe. On nomme *Cone tronqué*, celuy dont la pointe est coupée parallelement ou obliquement à sa base ; & *Cone incliné*, celuy dont le sommet n'est pas à plomb sur le centre de sa base. *Pl. 1. p. 1.*

CONFESSIONNAL ; c'est dans une Eglise ou une Chapelle, un morceau de Menuiserie, composé d'un Siege, ou Tribunal, quelquefois fermé à jour, & couvert d'un Dome ou Chapiteau, avec un Prie-Dieu de chaque côté pour la *Confession* auriculaire : le tout porté sur un Marche-pied. Les plus riches *Confessionnaux* sont ornez d'Architecture & de Sculpture. *p. 341.*

CONGE' ou NAISSANCE ; c'est un adoucissement en portion de cercle, comme celuy qui joint le Fust à la Ceinture de la Colonne. On le nomme aussi *Apophyge*, qui en Grec signifie fuite, & *Escape*, du Latin *Scapus*, le Tronc d'une Colonne. *Pl. 5. p. 15.*

CONOIDE. Corps qui ne differe du *Cone*, qu'en ce que sa base est une ellipse.

CONSOLE, du mot *Consolider* ; c'est un ornement en saillie taillé sur la Clef d'une Arcade, & qui ailleurs sert à porter des petites Corniches, Figures, Bustes, Vases, &c. *Pl. 57. p. 167.* &c. Vitruve appelle les *Consoles*, *Ancones*.

CONSOLE AVEC ENROULEMENS, celle qui a des Volutes en haut & en bas. *Pl. 50. p. 143.* &c.

CONSOLES ARASE'ES, celles dont les enroulemens affleurent les côtez, comme on en voit sous le Porche de la Sorbonne. Ces *Consoles* sont appellées par Vitruve *Prothyrides*, du Grec *Thyron*, une Porte, parce qu'elles servent à la décoration des Portes. *p. 128. Pl. 47.*

CONSOLE GRAVE'E, celle qui a des Glyphes ou *Gravûres*. *Pl. 43. p. 113.*

CONSOLE PLATE, celle qui est en maniere de Mutule ou Corbeau, avec Glyphes & Goutes. *p.* 288. *Pl.* 84.

CONSOLE EN ENCORBELLEMENT, se dit de toute *Console*, qui sert à porter les Menianes & Balcons, & qui a des enroulemens, nervûres & autres ornemens qui la font différer du Corbeau, comme celles du Balcon du Palais Royal du côté du Jardin à Paris. *p.* 88.

CONSOLE COUDE'E, celle dont le contour en ligne courbe, est interrompu par quelque angle ou partie droite. *Pl.* 65. D. *pag.* 219.

CONSOLE RENVERSE'E ; toute *Console*, dont le plus grand enroulement est en bas, & sert d'adoucissement dans les ornemens. *pag.* 149.

CONSOLE RAMPANTE, celle qui suit la pente d'un Fronton pointu ou circulaire pour en soûtenir les Corniches, comme au Portail lateral de l'Eglise de Saint Germain des Prez, & au grand Autel de Sainte Croix de la Bretonnerie à Paris.

CONSOLES ADOSSE'ES. Petit enroulement de Serrurerie en maniere de doubles *Consoles*. *Pl.* 44 A. *p.* 117.

CONSOLE EN ADOUCISSEMENT. *Voyez* PILIER BUTANT EN CONSOLE.

CONSTRUCTION ; c'est l'Art de bâtir par rapport à la matiere. Ce mot signifie aussi l'ouvrage bâti. La Sainte Chapelle de Paris est un Bâtiment d'une hardie *Construction*. *p.* 231. &c.

CONSTRUCTION DE PIECE DE TRAIT ; c'est le dévelopement des lignes ralongées du Plan par rapport au Profil d'une *Piece de Trait*. *p.* 236. &c.

CONTOUR ; c'est la ligne qui marque l'extrémité & la forme d'un corps, comme le *Contour* d'une Colonne ou d'un Dome. *Pl.* 39. *p.* 101. & *Pl.* 64 B. *p.* 189.

CONTOURNER ; c'est donner de la grace & de l'art, à ce que l'on dessine à la main, comme aux Enroulemens, Rinceaux, &c. Et MAL-CONTOURNER ; c'est dessiner hors de

proportion, ou avec des jarrets. p. 91.
CONTRACTURE. *Voyez* DIMINUTION.
CONTR'ALLE'E. *Voyez* ALLE'E.
CONTRASTER, du Latin *Contraftare*, eftre à l'encontre ; c'eft en Architecture éviter la repetition de chofes pareilles pour plus grande varieté, comme lorfqu'on mêle alternativement dans une Façade, des Frontons cintrez & triangulaires, ainfi que M. Manfart l'a pratiqué à la Place où étoit l'Hôtel de Vendôme à Paris. p. 154. & 339.
CONTRE-BAS, & CONTRE-HAUT. Termes dont on fe fert dans l'Art de bâtir pour fignifier du *Haut en bas*, & du *Bas en haut*, de quelque hauteur que ce foit. Les Terraffiers fe fervent auffi de ces termes. p. 234. & 258.
CONTRE-BOUTER. *Voyez* ARCBOUTER.
CONTRE-CHASSIS. *Voyez* CHASSIS DOUBLE.
CONTRE-COEUR ; c'eft le fonds d'une Cheminée entre les Jambages & le Foyer : Il doit eftre de brique ou de tuileau. Les *Contre-cœurs*, felon la Coûtume de Paris Article 188. doivent avoir fix pouces de plus-épaiffeur en talut en contre-haut. p. 158.
CONTRE-CŒUR DE FER; c'eft une grande Plaque de *fer* fondu, fouvent ornée de fculpture en bas-relief, laquelle fert non feulement pour conferver la maçonnerie du *Contre-cœur*, mais encore pour renvoyer la chaleur du feu. *Pl.* 57. p. 167. & *Pl.* 58. p. 169.
CONTREFICHES. Pieces de 5. à 7. pouces dans une Ferme, affemblées avec le Poinçon & les Forces, & en décharge dans les Pans de bois. *Pl.* 64 A. *p.* 187. C'eft ce que Vitruve appelle *Capreoli*.
CONTREFORTS ou EPERONS. Efpece de Piliers quarrez ou triangulaires conftruits au dedans d'un mur de Quay, ou de Terraffe, lorfque pour éviter la dépenfe, on ne le fait pas d'une épaiffeur fuffifante pour retenir la pouffée des terres. On nomme auffi *Contreforts*, de grands Piliers butans qu'on érige aprés coup pour retenir un mur de face, ou un

mur de clôture, qui boucle & menace ruine. p. 278. Pl. 79. & p. 350. Ces *Contreforts* ou *Eperons* sont appellez par Vitruve *Anterides* & *Erisma*.

CONTREFRUIT. *Voyez* FRUIT.

CONTREGARDE; espece de creche faite de grands quartiers de pierre dure seulement équarris & posez à sec, qui environnant une pile de Pont de pierre, sert autant pour la garentir du courant rapide d'un Fleuve, que de la violence des glaces, comme il a été pratiqué au Pont S. Esprit sur le Rhosne.

CONTRE-HACHER. *Voyez* HACHER A LA PLUME.

CONTRE-HAUT. *Voyez* CONTRE-BAS.

CONTRE-JAUGER. *Voyez* JAUGER.

CONTRE-JUMELLES; ce sont dans le milieu des ruisseaux des Ruës, les pavez qui se joignent deux à deux & font liaison avec les Caniveaux & les Morces. Pl. 102. p. 349.

CONTRELATTE. Tringle de bois mince & large, qu'on attache en hauteur contre les *Lattes* entre les Chevrons d'un Comble. Les *Contrelattes* sont ordinairement de la longueur des *Lattes*. p. 226.

CONTRELATTE DE FENTE. Bois fendu par éclats minces pour les Tuiles. *ibid.*

CONTRELATTE DE SCIAGE, celle qui est refenduë à la *Scie*, & sert pour les Ardoises. On l'appelle aussi *Latte Volice*. pag. 227.

CONTRELATTER; c'est *Latter* une Cloison, ou un Pan de bois devant & derriere pour le recouvrir de plâtre. *Voyez* LATTER.

CONTREMUR; c'est la plus-épaisseur d'un Mur mitoïen à proportion de ce qu'on y adosse. Le *Contremur* ne devroit point estre lié, mais seulement joint avec le vray Mur, parce que cette liaison fait une continuité, ce qui est contre l'intention de la Coûtume; cependant comme cela est plus solide, l'usage est de les lier ensemble. Le *Contremur* pour les contre-cœurs de Cheminées, est de la hauteur de 5. pieds,

& depuis 3. jusqu'à 5. pieds à proportion de la hauteur du Manteau, & aux grandes Cheminées à proportion. Le *Contremur*, selon la Coûtume de Paris Art. 188. doit avoir dans une Ecurie 8. pouces de plus-épaisseur jusques sous la Mangeoire : 6. pouces pour les contre-cœurs de Cheminées : un pied pour les Fours & Forges, ou six pouces de distance, ce que les Ouvriers nomment *Ruelle*, ou *Tour du chat* : & 2. à 3. pouces d'isolement pour les chausses d'Aisance ; ce que les mêmes Ouvriers appellent le *Tour de la souris*. Le *Contremur* entre un Puits & une Fosse d'Aisance, qui ne se fait seulement que jusqu'à la Voûte, doit avoir 4. pieds d'épaisseur & estre de moilon piqué, maçonné à chaux & à ciment avec un corroy suffisant de terre glaise entre-deux. Le *Contremur* pour les Terres jectisses est d'un pied selon la Coûtume, mais on le fait plus épais à proportion de leur exhaussement. Le *Contremur* de terres labourées ou fumées, doit estre d'un demi-pied d'épaisseur. On dit *Contremurer*, pour faire un *Contremur*. p. 175.

CONTRE-PILASTRE, celuy qui est à l'opposite d'un autre dans un même jambage, & qui est au dedans d'un Portique, d'une Loge ou Galerie pour en porter les Voûtes.

CONTREPOSEUR. *Voyez* POSEUR.

CONTRERETABLE. *Voyez* RETABLE.

CONTRESCARPE. *Voyez* ESCARPE.

CONTRESPALIER. *Voyez* ESPALIER.

CONTRETERRASSE. *Voyez* TERRASSE.

CONTRETIRER ; c'est prendre le trait d'un Dessein à travers un papier huilé bien sec, ou à la vitre sur un papier blanc. Et *Contrépreuver* ; c'est passer un Dessein sous une presse à imprimer, après l'avoir un peu moüillé avec une éponge, aussi bien que le papier blanc qui en doit recevoir l'impression. p. 358.

CONTREVENTER ; c'est mettre des pieces de bois obliquement pour contrebouter & pour empêcher le mouvement qui peut estre causé par la violence des *vents*. p. 244.

CONTREVENTS ou GUETTES. Pieces de bois posées en décharge dans l'assemblage des Domes & des Pans de bois. Les petites *Guettes* s'appellent *Guettrons*. Pl. 64 B. p. 189.

CONTREVENTS DE CROISÉE. Grands Volets collez & emboitez, de la hauteur des Croisées, qu'on met en dehors des Fenestres pour défendre du *vent* & pour plus grande seureté. On les nomme aussi *Paravents*. p. 342. Lat. *Prætenta*, selon Vitruve.

CONVENT. *Voyez* COUVENT.

CONVEXE, du Latin *Convexus*, courbé ou cintré. Ce mot se dit du contour exterieur d'un corps orbiculaire, comme de l'Extrados d'une Voûte spherique. C'est ce que les Ouvriers appellent *Bombé* & *Renflé*. Pl. †. p. j.

COQUILLAGE. Arrangement de diverses *Coquilles*, dont on forme des Compartimens de Lambris, de Voûtes & de Pavé, & dont on fait des Masques, Festons, & autres ornemens pour en revêtir & décorer les Grotes, Portiques, Niches, & Bassins de fontaine dans les Jardins. p. 199. & 309.

COQUILLE, du Latin *Cochlea*; c'est un ornement de sculpture imité des Conques marines, & qui se met au cû de-four d'une Niche. Pl. 52. p. 147. On appelle *Coquilles doubles*, celles qui ont deux ou trois lévres, comme il s'en voit une de Michel-Ange à l'Escalier du Capitole. Pl. 54. p. 157.

COQUILLE. Petit ornement qu'on taille sur le contour d'un Quart-de-rond. p. vi.

COQUILLE D'ESCALIER; c'est dans un *Escalier* à vis de pierre, le dessous des marches qui tournent en limaçon & portent leur délardement. C'est aussi dans un *Escalier* de bois rond ou quarré, le dessous des marches délardées, lattées & ravalées de plâtre p. 188. & Pl. 66 B. p. 241.

COQUILLE DE METAIL. Les Ouvriers appellent generalement de ce nom, deux morceaux de *métail* pareils, forgez ou aboutis en relief pour estre soudez ensemble, comme les deux moitiez d'une Boule, d'une Fleure de lis, & d'autres ornemens à deux paremens & isolez.

Coquille de Trompe. *Voyez* Trompe en Coquille.
Coquille de Fontaine. *Voyez* Bassin en Coquille.
CORBEAU. Grosse Console, qui a plus de saillie que de hauteur, comme la derniere pierre d'une Jambe sous poutre, qui sert à soulager la portée d'une poutre, ou à soûtenir par encorbellement un Arc doubleau de Voûte, qui n'a pas des dosserets de fonds, comme à la grande Ecurie du Roy aux Thuilerie, bastie par Philibert de Lorme. Il y en a en Console avec des canaux & goutes, & même des Aigles que Pausanias appelle *Aquilegia*, comme on en voit au Portique de Septime Severe à Rome, & au grand Sallon de Marly, où ils portent des Balcons. p. 333. Vitruve nomme *Mutuli*, toutes les pierres qui portent en saillie. Selon le même Auteur ils font dans les Frises le même effet que les Triglyphes.

Corbeau de Fer. Morceau de *fer* quarré, qui sert à porter les Sablieres d'un Plancher, & qui dans un mur mitoïen, ne doit entrer qu'à mi-mur, & estre scellé avec tuileaux & plâtre. p. 332.

CORBEILLE. Morceau de Sculpture en forme de panier rempli de fleurs ou de fruits, qui sert en Architecture pour terminer quelque décoration, comme on en voit sur les Piliers de pierre de la clôture de l'Orangerie de Versailles. Il se fait aussi de ces *Corbeilles* en Bas-relief, comme celles qui sont au Portail du Val-de-Grace au dessus des Niches de S. Benoist & de Sainte Scholastique à Paris. Lat. *Corbis*.

CORDAGES. *Voyez* CABLES.
CORDE DE L'ARC. *Voyez* Ligne subtendante.
CORDEAU; c'est une grosse ficelle ou petite *corde*, dont les Jardiniers se servent pour tracer des Ellipses, planter d'alignement & mailler des Parterres en arrestant les deux bouts avec des piquets pour la bander. Pl. †. p. j.

CORDELIERE. Petit ornement taillé en maniere de *corde* sur les Baguettes. p. vi.

CORDERIE; c'est dans un Arcenal de Marine, un grand

Bastiment, comme une Galerie, où l'on file & l'on *corde* les Cables pour les Navires. *p.* 328. Celle de Rochefort à l'embouchure de la Charante, bastie par M. Blondel, est une des plus considerables. *Voyez* son Cours d'Architecture. 5^e. *Partie Ch.* 14.

CORDON. Grosse moulure ronde au dessus du talut de l'Escarpe & de la Contrescarpe d'un Fossé, d'un Quay, ou d'un Pont, pour marquer le Rez-de-chaussée au dessous du mur d'apuis. On appelle aussi *Cordon*, toute moulure ronde au pied de la Lanterne d'un Dome, de l'Attique d'un Comble, &c. *Pl.* 64 B. *p.* 189. & 260.

CORDON DE SCULPTURE. Moulure ronde en maniere de Tore, qu'on employe dans les Corniches de dedans, & sur laquelle on taille des fleurs, des feüilles de chêne ou de laurier continuës, ou par bouquets, & quelquefois tortillées d'un ruban. *Pl.* 98. *p.* 329. Lat. *Coronarium opus.*

CORDON DE GAZON ; c'est un Rond de *gazon* de deux ou trois pieds de large, qu'on employe dans les compartimens des Parterres, & que l'on nomme massif : on s'en sert aussi à border les Bassins de Fontaine. *p.* 191. & 192.

CORINTHIEN. *Voyez* ORDRE CORINTHIEN.

CORNES D'ABAQUE ; ce sont les encôgnures à pan coupé du Tailloir d'un Chapiteau de sculpture, qui se trouvent pointuës au Corinthien du Temple de Vesta à Rome. *p.* 66. *Pl.* 28. Lat. *Anguli.*

CORNE DE BELIER. Ornement qui sert de Volute dans un Chapiteau Ionique composé, comme on en voit dans la Cour de l'Hôtel des Invalides au Portail de l'Eglise de dedans. *p.* 298. *Pl.* 89.

CORNE D'ABONDANCE. Ornement de Sculpture qui représente la *Corne* de la Chevre Amalthée, d'où sortent des fruits, des fleurs & des richesses, comme on en voit à quelques Frontons de la grande Galerie du Louvre. *p.* 268. *Pl.* 74. Lat. *Cornucopia.*

CORNE DE BOEUF OU DE VACHE. Trait de Maçonnerie, qui

est un demi-biais passé. *Pl.* 64. A p. 237. & 239.

CORNICHE, du Latin *Coronis*, Couronnement ; c'est le troisiéme membre de l'Entablement, qui est different selon les cinq Ordres. Le mot de *Corniche*, se donne à toute saillie profilée qui couronne un corps, comme celle d'un Piédestal, & l'on dit qu'elle est *taillée*, lorsqu'il y a des ornemens convenables sur ses moulures. *Pl.* C p. x 1. x 1 1. &c.

CORNICHE TOSCANE, celle qui a le moins de moulures & qui est sans ornement. *Pl.* 6. p. 17.

CORNICHE DORIQUE, celle qui est ornée de Mutules ou de Denticules *Pl.* 11. p. 31. & *Pl.* 12. p. 33.

CORNICHE IONIQUE, celle qui a quelque-fois ses moulures taillées d'ornemens avec des Denticules. *Pl.* 19. p. 47.

CORNICHE CORINTHIENNE, celle qui a le plus de Moulures, qui sont souvent taillées, & des Modillons, & quelque-fois même des Denticules. *Pl.* 29. p. 71.

CORNICHE COMPOSITE, celle qui a des Denticules, ses moulures taillées, & des canaux sous son plafond. *Pl.* 35. *pag.* 85.

CORNICHE DE COURONNEMENT, celle qui est la derniere d'une Façade, qu'on nomme *Entablement*, & sur laquelle pose l'égout ou chesneau d'un Comble. p. 12 *Pl.* 43. p. 328. *Pl.* 98. &c. C'est ce que Vitruve appelle, *Extrema subgrundatio*.

CORNICHE D'APARTEMENT. Toute saillie qui dans une Piece d'*Apartement*, sert à soûtenir le Plafonds ou le Cintre, & à couronner le Lambris de revêtement s'il y en a. On fait de ces *Corniches* simples ou architravées, ou enfin de petits Entablemens ornez de sculpture. p. 328 *Pl.* 98. &c.

CORNICHE ARCHITRAVE'E, celle qui est confondüe avec l'*Architrave*, la Frise en étant supprimée. Cette *Corniche* se pratique rarement sur les Ordres. On voit une Corniche de cette espece portée par des Colonnes Corinthiennes, au Portail de l'Eglise de Nostre-Dame des Dons à Avignon, & cet exemple est antique du temps de Constantin. *pag.* 22. & *Pl.* 56. *pag.* 165.

CORNICHE MUTILÉE, celle dont la saillie est retranchée & coupée au droit du Larmier, ou reduite en Platebande, avec une Cymaise, comme au Lambris de marbre du Pantheon à Rome. *p* 32.

CORNICHE EN CHAMFRIN, celle qui est la plus simple, n'ayant point de moulures, comme on en voit aux Couvents des Capucins. *p.* 328.

CORNICHE CONTINÜE, celle qui dans son étendüe & ses retours, n'est interrompüe par aucun corps & rentre dans elle même, comme celle du dedans & du dehors de S. Pierre à Rome. *p.* 90.

CORNICHE COUPÉE OU INTERROMPÜE, celle qui ne regne pas de suite, mais qui est *interrompüe* dans son cours par quelque corps. *p.* 139. & 334.

CORNICHE CIRCULAIRE, celle du dehors ou du dedans de la Tour d'un Dome. *p.* 60.

CORNICHE CINTRÉE, celle qui dans son élevation est retournée en Arcade, comme à la Porte de l'Hôtel Royal des Invalides à Paris, ou en *Cintre*, comme à un Fronton *cintré*. *p.* 166. *Pl.* 57. & 58.

CORNICHE RAMPANTE, celle d'un Fronton pointu, comme au Portail du Louvre. *p.* 205. & 321.

CORNICHE DE PLACARD, celle qui couronne la décoration d'une Porte ou d'une Croisée de menuiserie ou de marbre. *p.* 122. & *Pl.* 99. *p.* 339.

CORNICHE VOLANTE. Toute *Corniche* de menuiserie chamfrainée par derriere, qui sert pour couronner un Lambris, soûtenir un Plafonds de toile, & former les Cadres des Renfoncemens de Sofite *p.* 347.

CORNIER. *Voyez* POTEAU CORNIER.

CORNIERE. *Voyez* NOUE.

CORPS ou SOLIDE; c'est tout ce qui a longueur, largeur, & profondeur, & qui peut-être mesuré par ces trois dimensions. Le *Corps regulier*, est celui dont les faces opposées sont égales & paralleles, & les angles égaux : & le *Corps irregulier*,

est le contraire. *Pl.* †. *pag.* j.

CORPS en Architecture ; c'est toute partie qui par sa saillie, excede le nû du Mur & sert de champ à quelque décoration ou ornement. On appelle *Corps de fonds*, celui qui porte dez le bas d'un Bâtiment avec empatemens & retraite. *Pl.* 61 *p.* 177. &c.

CORPS DE LOGIS. Bâtiment accompli en soi pour l'habitation. Le *Simple*, est celui qui n'enferme qu'une Piece entre ses Murs de face, & le *Double*, celui dont l'espace du dedans, est partagé par un Mur de refend, ou une Cloison. *Corps de Logis de devant*, c'est celui qui est sur la rüe, & *de derriere*, celui qui est sur une Cour, ou sur un Jardin. *p.* 181. *Pl.* 63. A. & *p.* 184. *Pl.* 63. B.

CORPS DE GARDE ; c'est devant un grand Palais, un Logement au rez-de-chaussée pour les Soldats destinez à la *Garde* du Prince. Ce lieu doit être vouté de peur du feu & avoir une grande Cheminée & des Couchettes pour les Paillasses, comme ceux du Château de Versailles. *p.* 274.

CORPS DE POMPE ; c'est la partie du Tuyau d'une *Pompe*, qui est plus large que le reste, & dans laquelle le Piston agit pour élever l'eau par aspiration, ou la refouler par compression. On la nomme aussi *Barillet*. Lat. *Modiolus*.

CORRIDOR, de l'Italien *Corridore*, Galerie ; c'est une Allée entre un ou deux rangs de Chambres, pour les communiquer & les dégager, comme les *Corridors* de l'Hôtel Royal des Invalides à Paris. *Pl.* 73. *pag.* 259. *Corridor* se prend aussi dans *Palladio Liv.* 2. *Ch.* 7. pour une Balustrade ou Acoudoir.

CORROY ; c'est de la terre glaise bien paîtrie, dont on fait le fonds d'un Reservoir pour retenir l'eau. Ce mot se dit aussi de certaine épaisseur de terre glaise entre le Contremur d'une Fosse d'aisance & un Puits, pour empêcher qu'elle ne le corrompe. *p.* 243.

CORROYER ; c'est bien paîtrir la chaux & le sable avec de l'eau par le moïen du rabot, pour en faire du mortier. C'est

aussi pêtrir & battre au pilon, de la terre glaise pour en faire un *Corroy*. p. 214. Lat. *Aggerare*.

CORROYER LE FER; c'est le battre à chaud pour le condenser & le rendre moins cassant. Et *Corroyer le Bois*; c'est aprés l'avoir ébauché avec le fermoir, l'aplanir avec la varlope.

CORVE'E; c'est le temps que les Vassaux d'un Seigneur sont obligez de lui donner sans salaire, pour travailler à la construction, ou aux reparations des Murs de ses Ville, Château, Four, Moulins banaux, &c. *Corvée publique*, est celle que les Paysans sont obligez de faire pour les entretiens & reparations des grands Chemins : & c'est ce que les Latins nomment *Opera vectigalis*. Les Maçons appellent aussi *Corvée*, une reparation peu considerable, comme une Refection de Jambe étriere, une reprise de Mur par sous-œuvre, &c. On comprend encore sous le nom de *Corvée*, le travail des Ouvriers qui sont obligés de racommoder sans salaire leurs ouvrages pour malfaçon ou omission. On nomme enfin *Corvée* un nombre de coups que donnent des hommes, qui enfoncent des pieux ou des pilotis à la sonnette sans se reposer. Ce mot peut venir du bas Latin *Corvata* ou *Curvata*, qui selon du Cange a la même signification : ou bien de *Corps*, & de *Vée*, vieux mot Gaulois qui signifie travail de corps. p. 358.

COSTES; ce sont, sur le Fut d'une colonne cannelée, les Listels qui en separent les Cannelures. *Pl.* 18. *f.* 45. &c. Lat. *Stria* selon Vitruve.

COSTES DE DOME; ce sont des saillies qui excedent le nû de la convexité d'un *Dôme* & la partagent également en répondant à plomb aux Jambages de la Tour & terminant à la Lanterne. Elles sont, ou simples, en maniere de platebandes, comme au Val-de-grace & à la Sorbonne à Paris, ou ornées de moulures, comme à la plusart des *Dômes* de Rome. Les unes & les autres qui se font de bois ou de brique, sont couvertes de plomb ou de bronze quelque-fois doré. *Pl.* 64. B. p.189.

COSTES DE COUPE. Saillies qui separent la Doüelle d'une Voute spherique en parties égalles : elles se font de pierre,

comme aux Invalides : ou de ſtuc, & ſont ornées de moulures avec ravalemens, & quelquefois enrichies de compartimens, le tout doré ou peint de Moſaïque : comme dans la *Coupe* de S. Pierre à Rome. p. 344.

COSTE DE PIERRE OU DE MARBRE ; ce ſont dans l'incruſtation, les plus longs & étroits morceaux qui ſont beaucoup plus épais que les ſimples Tranches, comme on le pratique pour les Colonnes incruſtées. *Pl.* 92. p. 305.

COTE' c'eſt un des Pans d'une Superficie reguliere ou irreguliere. Le *Côté* droit ou gauche d'un Bâtiment ſe doit entendre par raport au Bâtiment même, & non pas à la perſonne qui le regarde, ainſi le *Côté* du Château de Verſailles, où eſt le grand Apartement du Roy, eſt le *côté* droit regardant ce Château du Jardin. p. 184.

COTTER ; c'eſt en Architecture marquer par *cottes* ou chifres, les meſures d'un Bâtiment ſur le Deſſein, & les pentes ou chûtes d'un terrain ſur les Plans & les Profils. p. 231.

COUCHE ; c'eſt une piece de bois *couchée* à plat ſous le pied d'une E'taye, ou élevée à plomb pour arrêter un E'treſillon, ou un E'tançon. 144. Lat. *Subiectio*.

COUCHE DE CIMENT, c'eſt une eſpece d'enduit de chaux & de *Ciment*, d'environ un demi-pouce d'épaiſſeur, qu'on raye & picote à ſec avec le tranchant de la truelle, & ſur lequel on repiſſe ſucceſſivement juſqu'à cinq ou ſix autres enduits de la même maniere, pour faire le Corroy d'un Canal d'Aqueduc. pag. 214. Lat. *Corium* ſelon Vitruve.

COUCHE DE COULEUR ; c'eſt une impreſſion de *Couleur* à huile, ou à détrempe. p. 228. &c.

COUCHE DE JARDIN ; c'eſt dans un *Jardin* potager, une eſpece de Planche de fumier couverte de terreau, élevée d'environ deux pieds, & large de quatre à cinq, pour y faire venir des legumes, des fleurs, &c. On appelle *Couches ſourdes*, celles qui ſont creuſées en terre pour les champignons. p. 199. Lat. *Pulvinus*.

COUCHIS ; c'eſt la Forme de ſable d'environ un pied d'épais

qu'on met sur les madriers d'un Pont de bois, pour y asseoir le Pavé. Il se dit en Latin *Statumen*, qui signifie aussi toute *Couche* pour établir une Aire ou Pavement de quelque matiere que ce soit. *pag* 351.

COUCHIS DE LATTES ; c'est un lattis à *lattes* jointives attachées sur les solives d'un plancher creux, pour en porter la fausse aire de gros plastre.

COUDE ; c'est un angle obtus dans la continüité d'un Mur de face ou mitoïen, consideré par dehors, & un pli par dedans : & comme c'est un défaut dans les Rües & Voyes publiques, l'Ordonnance veut qu'ils soient supprimés autant que faire se peut, pour les rendre d'alignement. p. 194. Ces *Coudes*, sont appellez de Vitruve *Ancones*.

COUDE DE CONDUITE ; c'est dans le tournant d'une *Conduite* de fer, un bout de Tuyot de plomb *coudé*, pour racorder des Tuyaux à bride à manchon.

COUDE'E Mesure antique prise depuis le *Coude* jusques à l'extremité de la main. Les Auteurs ne se trouvent point d'accord pour sa juste longueur ; la plus ordinaire chez les Anciens, estoit d'environ un pied & demi. p. 298. & 359. *Voyez* les Notes de M. Perraut sur Vitruve, & Philibert de Lorme *Liv*. 5ᵉ. *Ch*.. 2ᵉ.

COUETTE. *Voyez* CRAPAUDINE.

COULER EN PLOMB ; c'est remplir de *plomb* les joints des Dales de pierre & des Marches de perron à l'air, & sceller avec du *plomb* les Crampons de fer ou de bronze. p. 351.

COULEURS. Ce mot s'entend de toutes les impressions dont on peint les Bastimens. Les plus ordinaires sont, le *Blanc* de plusieurs especes, comme celui qu'on nomme *des Carmes*, le *Blanc* de ceruse, le *Blanc* de plomb & le *Blanc* de Roüen. Le *Bleu* de cendre bleüe, le *Bleu* d'émail, & le *Bleu* d'Inde. La *Bronze*, faite de cuivre moulu, rougeâtre, jaunâtre ou verdâtre. Le *Gris*, fait de blanc & de noir. Le *Jaune* d'ocre. Le *Marbre feint* de diverses couleurs. Le *Noir* d'os, de fumée, de charbon &c. La *Couleur d'olive*. L'*Or*, qu'on em-

ploye de plusieurs sortes. Le *Rouge-brun*. Le *Verd de gris*. Le *Verd* de montagne. Le *Vernis* sur bois. Le *Vernis* de Venise. p. 228. &c.

COULIS, Plâtre gâché clair, pour remplir les joints des pierres, & pour les ficher. p. 353.

COULISSE ; c'est toute piece de bois à rainure en maniere de canal, qui sert pour arrester les ais d'une *Cloison*, & pour faire mouvoir les feüillets d'une Décoration de Théatre. p. 342. Lat. *Canalis*.

COUP DE CROCHET ; c'est une petite cavité, que les Maçons font avec un *Crochet*, pour dégager les Moulures de plâtre. p. ij.

COUPE ou COUPOLE, de l'Italien *Cupola*, qui signifie le dehors d'un Dome ; c'est la partie concave d'une Voute spherique, qu'on orne de Compartimens quelquefois separés par des costes, ou d'un grand sujet de Peinture à fresque, comme la *Coupe* du Dome de Parme, peinte par Antoine Correge, celle de S. André de la Valle, peinte par Jean Lanfranc, celle du Val-de-grace, peinte par M. Mignard Premier Peintre du Roi. Vitruve appelle *Tholus*, la *Coupe* d'un Dome, que quelques-uns prennent pour le Dome même. *Pl.* 64. B. *p.* 189. & 248. *Pl.* 68 & 70. *p.* 253.

COUPE. Morceau de sculpture en maniere de Vase moins haut que large avec un pied, qui sert pour couronner quelque décoration. Il y en a d'ovales avec un profil cambré, que les Italiens appellent *Navicelle*.

COUPE, se dit encore de l'inclinaison des joints des voussoirs d'un Arc & des claveaux d'une Platebande, c'est pourquoi on dit *Donner plus ou moins de coupe*, pour exprimer cette inclinaison. p. 231. & 237.

COUPE DES PIERRES ; c'est l'Art qui enseigne la maniere de tracer les *pierres*, ensorte qu'estant taillées d'après l'épure, appareillées, & mises en place, elles forment quelque ouvrage qui puisse subsister en l'air, comme une Voute, une Trompe, &c. c'est pourquoi elle est appellée l'*Architecture des*

Voutes, mais plus communément le *Trait*. p. 256. Pl. 66. &c.

COUPE DE BASTIMENT. *Voyez* PROFIL.

COUPE DE FONTAINE. Espece de petit Bassin fait d'une piece de marbre ou de pierre; qui estant posé sur un pied ou une tige dans le milieu d'un grand Bassin, reçoit le Jet ou la Gerbe d'eau qui retombe pour former une nape. On voit de ces sortes de *Coupes* faites de Cuves de bains antiques de granit, comme celles des deux *Fontaines* de la Place Farnése à Rome. p. 317. Lat. *Crater*.

COUPE DE BOIS; c'est l'abatis qui se fait du *Bois* dans l'âge & la saison qu'il convient, pour s'en servir où il est propre. pag. 221.

COUPER. Terme qui a plusieurs significations dans l'Art de bastir. *Couper une pierre*; c'est en oster trop de son lit ou de son parement, en sorte qu'elle ne peut pas servir à l'endroit où elle estoit destinée. *Couper le plâtre*; c'est faire les moulures de plâtre à la main & à l'outil: & cette maniere est meilleure que de traîner le plâtre au calibre. *Couper le bois*; c'est en Sculpture tailler des ornemens avec propreté. Ce mot s'entend plustôt des ornemens que des Figures, ainsi on dit qu'un Sculpteur *coupe le bois* comme de la cire, pour signifier qu'il évide & dégage bien les ornemens pag. 300.

COUR; c'est une espace quadrilatere, rond ou d'autre figure, environné de murs ou de bastimens, & pavé en tout ou en partie. Les *Cours* des Anciens selon Vitruve, étoient de cinq especes, & avoient les mêmes noms que les Avant-logis, qui en faisoient aussi la différence. p. 176. Pl. 61 & 72. p. 251. C'est ce que le même Vitruve entend par *Cava-ædium*, ou *Cavædium*.

COUR DES CUISINES, celle où sont les *Cuisines* & Offices dans les Palais & les Hôtels. Pl. 72. p. 257.

COUR DES FUMIERS, celle qui sert pour la décharge des E'curies. *ibid*.

COURANT DE COMBLE. Ce mot se dit de la continuité

d'un

d'un comble dont la longueur a plusieurs fois la largeur, comme celui d'une Galerie. p. 163. & 183.

COURBE. Espece de Chevron cintré, qui s'assemble avec les Liernes & sert à peupler un Dome. Pl. 64, B. p. 189. & 222. Lat. *Arcus succubus.*

COURBE DE PLAFOND. Piece de bois, dont plusieurs forment les Cintres d'un *Plafond* au dessus d'une Corniche dans une Piece d'Apartement. p. 160.

COURBE RAMPANTE; c'est le Limon d'un Escalier de bois à vis, bien dégauchi selon sa cherche *rampante*, p. 188. Pl. 64 B. & p. 322.

COURBURE; c'est l'inclinaison d'une ligne en arc, comme celle du contour d'une Colonne, d'un Dome, &c. C'est aussi le revers d'une *Feüille* de Chapiteau. Pl. 28. p. 67. & 100.

COURGE. Espece de Corbeau de pierre ou de fer, qui porte le Faux-manteau d'une ancienne Cheminée. p. 332.

COURONNE. Ornement de sculpture. *Voyez* COLONNE TRIOMPHALE & LARMIER.

COURONNE DE PIEU; c'est la tête d'un *Pieu*, qui est quelquefois fretée d'une frette de fer, pour l'empêcher de s'éclater sous la violence du mouton qui l'enfonce.

COURONNEMENT. Ce mot se dit de tout ce qui termine une décoration d'Architecture, comme d'une Corniche, d'un Fronton de *couronnement*, &c. p. 112. Pl. 43. *Voyez* AMORTISSEMENT.

COURONNEMENT DE FER; c'est un grand morceau de Serrurerie à jour, qui sert d'ornement au dessus d'une Porte de clôture de Chœur d'Eglise, de Cour ou de Jardin. Il est composé d'enroulemens, de feüillages, d'armes, chifres, devises, &c. Et par ce qu'il s'éleve en diminuant vers son sommet, il est aussi appellé *Amortissement*. On voit à Versailles de tres beaux ouvrages de cette espece. Pl. 44. A. p. 117.

COURONNEMENT DE VOUTE; c'est le plus haut de l'Extrados d'une *Voute*, pris au vif de sa clef. Pl. 66 A. p. 237. & 66

B. pag. 241.

COURONNER; c'est terminer un corps avec quelque Amortissement; ainsi on dit qu'une Table, ou qu'un Placard est *couronné*, lorsqu'il est terminé par une Corniche: qu'un Membre ou qu'une Moulure est *couronnée*, lorsqu'elle a un Filet au dessus; qu'une Niche est aussi *couronnée*, lorsqu'elle est couverte d'un Chapiteau, &c. p. 259. & 328.

COURS; c'est une grande Allée d'arbres avec Contr'allées, plantée au dehors d'une Ville pour luy servir d'Avenüe, comme le *Cours de la Reine*; ou de Promenoir sur les Ramparts, comme *le cours* de la Porte S. Antoine à Paris. Ces sortes d'Allées doivent estre de niveau parfait. p. 117. & 194. *Voyez* RAMPART.

Cours d'assise; c'est un rang continu de pierres de niveau & de même hauteur dans toute la longueur d'une Façade, sans être interrompu par aucune ouverture. p. 235.

Cours de plinthe; c'est la continuité d'un *Plinthe* de pierre ou de plâtre dans les Murs de face, pour marquer la separation des Etages. p. 329. & 357.

Cours de pannes; c'est une suite de plusieurs *Pannes* bout-à-bout dans le Long-pan d'un Comble. Pl. 64 A. pag. 187.

COURTINE, du Latin *Cortina*, un Rideau, Ce mot fort en usage dans l'Architecture Militaire, se peut prendre dans la Civile, pour une des Façades d'un Bâtiment, comprise entre deux Pavillons. p. 257.

COUSSINET; c'est la pierre qui couronne un Piédroit, dont le lit de dessous est de niveau, & celui de dessus en coupe, pour recevoir la premiere retombée d'un Arc ou d'une Voute. Pl. 66 A. p. 237. & Pl. 66 B. p. 241.

Coussinet de chapiteau; c'est dans le *Chapiteau* Ionique, la Face de côté des Volutes, qu'on nomme encore *Balustre* & *Oreiller*. Lat. *Pulvinus*, selon Vitruve. Pl. 19. p. 47. 48. & Pl. 86. p. 293.

COUTURE; c'est la jonction de deux tables de plomb par

un pli en maniere de crochet plat au bord de chaque table, qui font en recouvrement l'une sur l'autre. Ces *Coûtures* se font en travers, au lieu que les Ourlets se font en hauteur. *pag. 351.*

COUVENT ou CONVENT, du Latin *Conventus*, Assemblée ; c'est une grande Maison seurement bâtie, qui consiste en Eglise, Cours, Chapitre, Refectoire, Cloître, Dortoirs, Jardin, &c. où des personnes consacrées à Dieu, vivent sous une même Regle. Les *Couvents* des Filles, different de ceux des Hommes, en ce que le Chœur est separé de l'Eglise, & qu'il y a des Parloirs grillez, pour n'avoir communication que par là avec les gens de dehors. Les *Couvents* sont aussi nommez *Monasteres*. p. 38. & 218.

COUVERTURE, s'entend non seulement de tout ce qui *couvre* le Comble d'une Maison, comme plomb, ardoise, tuile, bardeau, &c. Lat. *Tegmen* : Mais du Comble même. Lat. *Tectum. p.* 223.

COUVERTURE A CLAIRE VOYE, celle où les tuiles sont éloignées les unes des autres, en sorte qu'il en entre un tiers moins que dans la *Couverture* ordinaire. Cette sorte de *Couverture*, ne sert que pour des Apentis & Magazins d'Attelier, qui ne doivent pas subsister long-tems.

COUVREUR. Ce nom est commun pour le Maître & les Compagnons qui employent la tuile & l'ardoise aux *Couvertures* des Bâtimens. Lat. *Scandularius*. p. 227.

COYAUX. Morceaux de bois qui portent sur le bas des Chevrons, & sur la saillie de l'Entablement pour faciliter l'écoulement des eaux, & pour former l'avance de l'égout d'un Comble *Pl.* 64. A. *pag.* 187. Vitruve les nomme *Deliquia*.

COYER ; c'est une piece de bois qui étant posée diagonalement dans l'Enrayeure d'un comble, s'assemble dans le pied du Poinçon & repond sous l'Arestier. *Pl.* 64. A. *p.* 187.

CRAMPONS. Morceaux de fer ou de bronze, à crochet ou à queüe d'aronde, qui étans coulés en plomb servent à retenir

les pierres, & les marbres. On en fait aussi de cintrez & de coudés. Les *Crampons*, sont encore nommez *Agrafes*. Les petits *Crampons* ou *Cramponets*, servent à tenir les Verroux & les Targettes sur leurs platines, ou a les attacher sur les Portes & Croisées de menuiserie. p. 130. & 216. C'est ce que Vitruve entend par le mot *Ansa*.

CRAPAUDINE. Morceau de fer ou de bronze creusé, qui recevant le Pivot d'une Porte ou de l'Arbre de quelque Machine, les fait tourner verticalement. On la nomme aussi *Coüette* & *Grenoüille*. Lat. *Valvulus*. p. 243.

CRAPAUDINE, s'entend aussi d'un morceau de plomb ou d'une feüille de Tolle percée de plusieurs trous, que l'on met dessus un tuyau de décharge dans un Bassin, pour empêcher les ordures d'engorger la conduite. On en met aussi dans le fond d'un reservoir au dessus des Soupapes.

CRAYE. Pierre tendre & blanche, dont on se sert pour dessiner, & tracer au cordeau ou à la regle, & en certains Pays pour bâtir, comme en Champagne, Flandre, &c. Lat. *Creta*.

CRAYON; c'est un petit morceau de pierre tendre aiguisé en pointe pour dessiner. La *Pierre de mine*, est la plus propre pour l'Architecture, parce que conservant sa pointe, elle fait les trais plus fins, & qu'on passe proprement dessus à l'encre, & que même elle peut s'effacer avec de la mie de pain rassis: La meilleure qui vient d'Angleterre est la plus pesante, & doit avoir le grain clair & fin, & être douce sous le canif; ensorte qu'elle ne s'égraine point quand on l'aiguise. La tendre sert pour les élevations & les ornemens, & celle qui est un peu plus ferme, pour les Plans. Le *Crayon noir*, ou *Pierre noire*, sert aux Maçons, Charpentiers & Menuisiers pour tracer, ainsi que la *Craye*, ou *Pierre blanche*. Le *Crayon rouge*, ou *la Sanguine*, ne sert guére dans les Desseins d'Architecture, que pour distinguer sur un Plan les changemens ou augmentations qu'on y veut faire, ou pour marquer sur une Elevation des choses qui ne peuvent être veües, étant supposées derriere d'autres, comme un Comble au travers

d'un Fronton. Le *Fusin* ou le *Charbon de bois blanc*, sert à profiler en grand sur le papier ou le carton, parce qu'il s'efface avec le linge ou la barbe d'une plume. Tous les *Crayons* doivent être tenus dans un lieu humide, parce qu'ils durcissent à la chaleur. *p.* 358.

CRECHE, c'est une espece d'Eperon bordé d'un Fil de pieux, & remplie de maçonnerie devant & derriere les Avant-becs de la Pile d'un Pont de pierre. La *Creche* d'aval doit être plus longue que celle d'amont, parce que l'eau dégravoye davantage à la queüe de la Pile. On appelle *Creche de pourtour*, celle qui environne toute une Pile, & qui est faite en maniere de Bastardeau avec un Fil de pieux à six pieds de distance, resepez trois pieds audessus du lit de la Riviere, liernez, moisez & retenus avec des tirans de fer scellez au corps de la Pile, & remplis d'une forte maçonnerie de quartiers de pierre, pour empêcher que l'eau dégravoye & déchausse le Pilotis, comme on l'a pratiqué avec beaucoup de précaution au Pont Royal des Thuileries, du dessein de M. Mansart Premier Architecte du Roi.

CREDENCE. Ce mot s'entend chez les Italiens, non seulement du lieu où l'on sert ce qui dépend de la Table & du Bufet, & que nous appellons *Office*; mais du Bufet même. *p.* 322. *Voyez* BUFET.

CREDENCE D'AUTEL; c'est dans une Eglise à côté d'un grand *Autel*, un petite table pour mettre ce qui dépend du service de l'*Autel. p.* 341. Lat. *Abacus*.

CRENEAUX; ce sont au haut des Murs & Tours des vieux Châteaux, des dentelures distantes par intervalles égaux à leur largeur, qui leur servent aujourd'hui plutôt d'ornement que de défence. *p.* 324. C'est ce que Vitruve appelle *Pinna*.

CRE'PIR, du Latin *Crispare*, Friser; c'est employer le plâtre ou le mortier avec un balay, sans passer la truelle par dessus; ce qu'on appelle *Faire un Crépi*, que Vitruve nomme *Arenatum opus. p.* 337. Le Crépi des murs par de hors entre

les pierres de tailles, se fait de mortier, de chaux, & de sable de riviere.

CRESTE; c'est le sommet d'une Bute, qu'on ôte quelquefois pour joüir d'une belle veüe, ou pour faire une Plateforme. p. 195. Lat. *Apex*.

Creste. On appelle ainsi les cüeillies ou arrestieres de plâtre, dont on scelle les Tuiles faistieres. p. 336.

CREVASSE, se dit d'une fente, ou d'un éclat qui se fait à un Enduit qui bouse. p. 337. Lat. *Rima*. Les Crevasses sont ordinairement causées par la mauvaise construction des fondemens; quand elles vont en montant tout droit sans gauchir, & qu'elles s'élargissent à l'un des bouts; c'est une marque que les pierres sortent de leur aplomb, & que le fondement est corrompu aux encognures ou aux côtez; & quand plusieurs de ces crevasses commencent par enbas & vont toutes se rencontrer comme en un point, c'est un signe que le fondement est corrompu dans le milieu de sa longueur seulement; & plus elles sont grandes, plus elles marquent que les encognures & les fondemens sont ébranlez.

CROCHETS DE CHESNEAU. Fers plats coudez & attachez sur les Entablemens, pour retenir les *Chesneaux à bord*, ou à bavette. Il y a aussi des *Crochets d'enfaîtement* qu'on met des quatre à la toise, c'est adire espacez de 18. pouces.

CRIPTO-PORTIQUE. *Voyez* CRYPTO-PORTIQUE.

CROISE'E. Ce mot se dit aussi-bien de la Baye d'une Fenêtre, que de la Menuiserie qui en porte les Chassis & Volets. On nomme *Demi-croisée*, celle qui n'a que la demi-largeur sur une même hauteur, comme on les faisoit anciennement. pag. 136.

Croise'e cintre'e; c'est non seulement celle dont la Fermeture est en plein *cintre*, ou en anse de panier; mais aussi celle de menuiserie, qui est *cintrée* par son Plan pour garnir quelque Baye dans une Tour ronde, comme les *Croisées* d'un Dome, ou d'une Lanterne. P. 49. p. 133. & 138.

CROISE'E PARTAGE'E; celle qui est à quatre, à six, ou à huit jours, c'est-à-dire recroisée à autant de Panneaux de verre. p. 141.

CROISE'E D'EGLISE; c'est le travers qui forme les deux bras d'une *Eglise* bâtie en *Croix*. p. 135. & 250.

CROISE'E D'OGIVES. On appelle ainsi les Arcs ou Nervûres qui prennent naissance des Branches d'*Ogives* & qui se *croisent* diagonalement dans les Voutes Gotiques. p. 342.

CROISER & RECROISER; c'est partager une ouverture, ou Baye en plusieurs Panneaux. C'est aussi faire traverser une Rüe, ou une Allée de Jardin, sur une autre. pag. 308.

CROISILLONS; ce sont des Méneaux de pierre faits de dales fort minces, dont on partageoit anciennement la Baye d'une Fenêtre, comme on en voit au vieux Louvre, à l'Hôtel de Beauvilliers, qui est du dessein du Sieur le Muet, & à la Maison de Ville de Lion. pag. 136.

CROISILONS DE MODERNE; ce sont les nervûres de pierre, qui separent les Panneaux des Vitraux Gotiques. Ces *Croisillons* se font à present de fer dans les nouvelles Eglises. ibid.

CROISILLONS DE CHASSIS; ce sont les morceaux de petit bois *croisez*, qui separent les Carreaux d'un *Chassis* de verre. p. 141. & Pl. 100. p. 341.

CROIX. Monument de pieté qui se met dans les Cimetieres, ou dans les Places publiques, & dans les Carrefours ou le long des grands Chemins pour marquer les principales routes: & qui ordinairement est porté sur un Piédestal orné d'Architecture & Sculpture. Les *Croix* du chemin de S. Denis appellées *Mont-joyes*, sont des plus riches entre les Gothiques. La *Croix* sert aussi d'amortissement aux Faîtes des Bâtimens sacrez. Pl. 64 B 189. & 251.

CROIX DE S. ANDRE'; c'est en Charpenterie un assemblage *croisé* diagonalement, qui sert à contreventer le Faîte avec le Sousfaîte d'un Comble, à garnir un Pan de bois, & à porter des cloches dans un Béfroy. Pl. 64 B. p. 189. Lat. *Crux decussata*.

CROIX D'ALIGNEMENT. Petite entaillle en forme de *Croix* que les Experts font avec le ciseau & le maillet pour servir de repaire lorsqu'ils donnent l'*Alignement* d'un mur Mitoyen; on en fait de part & d'autre aux deux bouts du mur & aux plis de coudes s'il y en a, pour marquer justement la limite des deux heritages contigus.

CROIX GREQUE ET LATINE. *Voyez* EGLISE EN CROIX GREQUE ET EN CROIX LATINE.

CRONE; c'est sur le bord d'un Port de Mer ou de Riviere, une Tour ronde & basse avec un Chapiteau comme celui d'un Moulin à vent, qui tourne sur un pivot & a un bec qui par le moyen d'une roüe à tambour en dedans & des cordages, sert à charger & à décharger les Marchandises des Vaisseaux; c'est dans ce lieu là qu'on pese aussi les Balots *p.* 328.

CROSSETTES; ce sont les retours aux coins des Chambranles de Porte ou de Croisée, qu'on nomme aussi *Oreillons*. p. 286. Pl. 83. Scamozzi les appelle du nom Italien *Zanche*.

CROSSETTES DE COUVERTURE; ce sont des plâtres de *couverture* à costé des Lucarnes ou Veües faistieres.

CROSSETTES. *Voyez* CLAVEAU & CLEF A CROSSETTES.

CROUPE DE COMBLE; c'est l'un des bouts d'un *Comble*, qui est formé de deux Arestieres tendant à un ou deux Poinçons. Et *Demi-croupe*, c'en est la moitié, comme pour un Apentis. p. 186. Pl. 64. A. Lat. *Testudo*.

CROUPE D'EGLISE; c'est la partie arondie du Chevet d'une *Eglise* consideré par le dehors, comme celle de Nôtre Dame de Paris qui fait face au Pont de la Tournelle. Lat. *Afsis*.

CRYPTO PORTIQUE, s'entend d'un lieu souterrain & vouté, comme aussi de la décoration de l'entrée d'une Grote. Et selon Philibert de Lorme *Liv.* 4. *pag.* 91. c'est un Arc pris sous-œuvre dans un vieux mur & au dessous du Rez-de-chaussée. Ce mot vient du Grec *Kryptes*, une Grote ou lieu souterrain, & du Latin *Porticus*, un Portique. *p.* 351.

CU-DE-FOUR. On nomme ainsi une Voûte spherique. *Voyez* VOÛTE SPHERIQUE.

CÛ-DE-FOUR EN PENDENTIF; c'est une Voûte spherique qui est rachettée par quatre Fourches ou *Pendentifs*, & qu'on nomme aussi *Pendentif de Valence*, comme on en voit à l'Eglise de S. Nicolas du Chardonnet, & à celle du Noviciat des PP. Jesuites à Paris. p. 241.

CÛ-DE-FOUR DE NICHE; c'est la fermeture cintrée d'une *Niche*, sur un plan circulaire. *Pl.* 52. *p.* 147. & 152. Lat. *Concha*.

CU-DE-LAMPE. Espece de Pendentif qui tombe des nervûres des Voutes Gothiques, comme on en voit de pierre à la Voute de l'Eglise de S. Eustache, & de bois doré à la Grande Chambre du Parlement de Paris. *Pl.* 66 A. *p.* 237. 343. & 347.

CÛ-DE-LAMPE PAR ENCORBELLEMENT. Saillie de pierres rondes par leur plan, qui portent en *encorbellement* la Retombée d'un Arc doubleau, d'une Tourelle, d'une Guerite, &c. comme on en voit aux Demi-lunes du Pont neuf à Paris. Ce *Cû-de-lampe* sert aussi, quand il est d'une seule pierre, à porter une Statuë dans une Niche peu profonde. *p.* 149.

CU-DE-SAC; c'est une petite ruë sans issuë. Lat. *Fundula*.

CUBE, du Grec *Kubos*, dé à joüer; c'est un Corps solide rectangle compris par six surfaces quarrées & égales. *Pl.*†. *p.j.*

CUBE. *Voyez* PIED & TOISE CUBES.

CUEILLIE; c'est du plâtre dressé le long d'une regle, qui sert de repére pour lambrisser, enduire de niveau, & faire à plomb les Piédroits des Portes, des Fenêtres & des Cheminées. *p.* 351.

CUISINE. Piece du Département de la bouche, ordinairement au rez-de-chaussée, & quelquefois dans l'Etage soûterrein, laquelle a une cheminée en hotte, un four & un potager pour aprester les viandes. Dans les Palais il y a une *Cuisine*, qu'on appelle *de la Bouche*, pour la Table du Maître, & une *du Commun* pour les Domestiques. *p.* 174. *Pl.* 60. Lat. *Culina*.

CUISSE DE TRIGLYPHE; c'est la coste qui est entre deux glyphes, gravûres ou canaux dans le *Triglyphe*. Pl. 11. p. 31. c'est ce que Vitruve nomme *Femur*.

CUIVRE. Métail dont on se sert en Architecture pour faire des caracteres pour les Inscriptions, des ornemens, des crampons, &c. & pour couvrir par tables minces, les Combles. Les Anciens employoient le *Cuivre* aux mêmes usages, & estimoient le *Corinthien* le meilleur. p. 225. Lat. *Æs Corinthium*.

CULE'E ou BUTE'E; c'est le massif de pierre dure qui arcboute la poussée de la premiere & derniere Arche d'un Pont. On donne aussi ce nom à la Palée de pieux qui retient les terres derriere ce massif. Les Latins appellent *Subices*, les *Culées*. p. 243.

CULE'E D'ARC-BOUTANT; c'est un fort Pilier qui reçoit les Retombées d'un *Arc-boutant* d'Eglise. p. 324.

CULIERE; c'est une pierre plate creusée en rond ou en ovale de peu de profondeur, avec une goulette qui reçoit l'eau d'un Tuyau de descente, & la conduit dans un Ruisseau de pavé. p. 331.

CULOT. Petit ornement de sculpture en façon de Tigette, d'où sortent des Rinceaux de feüillages, qui se taille de bas-relief dans les Frises & Grotesques, & qui sert de petit Cû-de-lampe pour porter quelque bijou dans un Cabinet. p. 320.

CUVE DE BAIN. Espece de grand Vase de pierre ou de marbre en forme de Baignoire ovale, avec des anneaux aux côtez taillez de la même pierre, qui servoit anciennement dans les Thermes ou *Bains*, comme on en voit aux Fontaines jaillissantes de la Place Farnése & de la Vigne Montalte à Rome. p. 209. Lat. *Labrum*.

CUVETTE. Vaisseau de Plomb pour recevoir les eaux d'un Chesneau & les conduire dans le Tuyau de descente. Il y a de ces *Cuvettes* de diverses figures, comme de quarrées, de rondes, ou à pans avec cû-de-lampe. Les moindres sont

en entonnoir dans les Angles rentrans, & en hotte contre les Murs de face. p. 224. Lat. *Arca* selon Vitruve.

CYLINDRE. *Voyez* CILINDRE.

CYMAISE. *Voyez* CIMAISE.

CYZICENES; c'étoient chez les Grecs les plus magnifiques Salles à manger, exposées au Septentrion, & sur les Jardins. Elles étoient ainsi nommées de *Cizique*, Ville considerable pour la magnificence de ses Edifices, & située dans une Isle de la Propontide de même nom. Ces *Cizicenes* étoient chez les Grecs, ce que les *Triclinia*, ou Cenacles étoient chez les Romains. p. 338.

D

DAIS. Composition d'Architecture & de Sculpture de bronze, de fer, ou de bois, qui sert à couvrir, & couronner un Autel, un Thrône, un Tribunal, une Chaire de Predicateur, une Oeuvre d'Eglise, &c. Ce *Dais* se fait en forme de Tente ou Pavillon, de Couronne fermée, de Consoles adossées, &c. On appelle *Haut-Dais*, l'exhaussement qui porte un Thrône couvert d'un *Dais*, qu'on dresse pour le Roy dans une Eglise, ou dans une grande Sale, pour une Ceremonie publique. Ce *Haut-Dais* dans le Parterre d'une Salle de Balet & de Comedie, est un enfoncement fermé d'une Balustrade. p. 110. Lat. *Solium*,

DALES. Pierres dures, comme celles d'Arcüeil ou de Liais, debitées par tranches de peu d'épaisseur, dont on couvre les Terrasses & Balcons, & dont on fait du Carreau. On nomme *Dales à joints recouverts*, celles qui étant feüillées avec une moulure dessus en maniere d'ourlet en recouvrement, servent de couverture, comme on en voit sur le vieux Château de Saint Germain en Laye. On se sert aussi de *Dales* de pierre dure, pour faire les Tablettes de Balcons, & les Cimaises des Corniches de dehors, qui por-

tent glacis, goulettes & gargoüilles. Ce mot vient, selon M. Ménage, de l'Anglois *Deale*, portion. *p.* 351.

DAMES ; ce sont dans un Canal qu'on creuse, des Digues du terrein même, qu'on laisse d'espace en espace, pour faire entrer l'eau à discretion, & empêcher qu'elle gagne les Travailleurs. On nomme aussi *Dames*, certaines petites langues de terre couvertes de leur gazon, qu'on laisse de distance en distance, pour servir de Témoins dans la Foüille des terres, afin d'en toiser les Cubes. *p.* 358.

DARCE. Partie du Bassin d'un Port de Mer, séparée par une Digue, & bordée d'un Quay, où l'on tient à flot les Vaisseaux desarmez, comme à Toulon. On l'appelle aussi *Chambre*, ou *Darsine*, de l'Italien *Darsena*, qui a la même signification. *p.* 307. & 357. Lat. *Statio*.

DARDS. Bouts de fleches, que les Anciens ont introduit, comme symboles de l'Amour, parmi les Oves qui ont la forme du cœur. On fait des *Dards* de fer, pour servir de chardons aux Grilles. *Pl.* 20. *p.* 49.

DE', se dit de tout corps quarré, comme du tronc ou du nû d'un Piédestal. On le dit encore des petits Cubes de pierre dure, dans lesquels on scelle les barreaux montans des Berceaux & Cabinets de treillage, & les poteaux des Angars. *p.* 14. *Pl.* 5. Lat. *Truncus*.

DEBITER ; c'est scier de la pierre pour faire des Dales, ou du Carreau. C'est aussi refendre du bois, & le couper de certaines longueurs pour les Assemblages de Menuiserie, *p.* 222. Lat. *Diffindere*.

DEBLAY ; c'est le transport des terres qu'on est obligé de foüiller pour la construction des Murailles de revêtement d'un Rampart ou d'une Terrasse. *p.* 350.

DECALQUER. *Voyez* CALQUER.

DECASTILE ; ce mot qui vient du Grec, se dit d'une Ordonnance qui a dix Colonnes de front, comme il y avoit autrefois des Portiques en Grece, & comme le Portique quarré dont Serlio a donné le dessein, & qui a dix Colonnes de

front & autant par les côtez. p. 357.

DECHARGE. Petit lieu à côté d'un Gardemeuble, d'une Garderobe, ou d'un Cabinet, pour y ferrer les vieux meubles & les moindres choses qui embarrasseroient.

DECHARGE, se dit aussi de la servitude qui oblige un Proprietaire à souffrir la *Decharge* des eaux de son Voisin par un Egout, ou par une Goutiere. p. 332.

DECHARGE *en Charpenterie*; c'est une piece de bois posée obliquement dans l'assemblage d'un Pan de bois ou d'une Cloison pour soulager la *charge*. Pl. 64. B. p. 189.

DECHARGE *en Serrurerie*; c'est dans une Porte de fer, une grosse barre posée obliquement en maniere de Traverse, pour entretenir les barreaux & pour empêcher le Chassis de sortir de son équerre.

DECHARGE D'EAU. Ce mot est commun à deux Tuyaux dans un Regard ou un Bassin de Fontaine, dont l'un avec soupape sert à *décharger* ou à faire écouler l'eau qui est dans le fonds: & l'autre, qui est soudé & au bord de ce Regard ou de ce Bassin, sert à regler la superficie de l'eau à une certaine hauteur. Lat. *Tubulus*. On appelle encore *Décharge d'eau*, le Bassin où les eaux se rendent après le jeu des Fontaines dans un Jardin. p. 198. Lat. *Lacusculus*.

DECHAUSSE'. On dit qu'un Bastiment est *déchaussé*, lors qu'il paroist de ses fondations dégradées. On dit aussi, qu'une Pile de Pont est *déchaussée*, lorsque l'eau a dégravoyé son Pilotage, n'y ayant plus de terre entre les pieux par le haut.

DECINTRER; c'est démonter un *Cintre* de Charpente, après qu'une Voute ou un Arc est bandé, & que les Voussoirs en sont bien fichez & jointoyez.

DECOMBRER; c'est enlever les gravois d'un Attelier; c'est aussi dégravoyer un Bastardeau pour y mettre un corroy de glaise. On dit encore *Décombrer une Carriere*, pour en faire l'ouverture & la foüiller.

DECOMBRES; ce sont les moindres materiaux de la démo-

lition d'un Bastiment, qui sont de nulle valeur, comme les menus plâtras, gravois, recoupes, &c. & qu'on envoye aux champs pour affermir les Aires des Chemins. *p.* 350.

DECORATEUR. Homme versé dans le dessein, & intelligent en Architecture, Sculpture, Perspective, & Mécanique, qui invente & dispose des ouvrages d'Architecture feinte, comme des Arcs de Triomphe pour les Entrées, des Feux de joye & des Illuminations pour les Festes publiques, des *Décorations* pour les Ballets, Comedies, Carousels, & autres spectacles : & enfin des Mausolées & Catafalques pour les Pompes funebres : & qui par des Ornemens postiches mis à propos, augmente la richesse de l'Architecture effective, comme cela se pratique en Italie dans les Eglises avec beaucoup d'entente & de magnificence, aux Festes solemnelles, & Canonizations de Saints. Le Sieur Berain Dessinateur du Roy, réüssit avec succés dans toutes ces parties. La qualité de *Décorateur* est necessaire à un Architecte. Lat. *Architectus Scenicus.*

DECORATION. Ce mot se dit en Architecture de toute saillie & ornement, qui étant mis à propos *décorent* le dehors & le dedans d'un Bastiment. Il se dit aussi de tout ornement postiche dont on embellit les Portes, Arcs de Triomphe, & Places pour les Entrées publiques, & même de ceux qui servent aux Pompes Funebres & Catafalques. *p.* 172. & 310.

Decoration de Jardin ; c'est l'ordonnance de toutes les pieces qui composent la varieté d'un *Jardin*, & en rendent l'aspect agréable. *p.* 190.

Decoration d'Eglise, se dit des ornemens postiches, comme tableaux, étoffes, vases, festons, &c. qui sont adaptez aux murs d'une Eglise avec tant d'intelligence, que l'Architecture n'en perd point sa forme, comme cela se pratique en Italie aux Festes solemnelles. *p.* 310.

Decoration de Theatre ; c'est l'Architecture de pierre, comme les Anciens la pratiquoient dans leurs *Théatres*, &

dont Vitruve a laissé des préceptes : ou celle de Peinture avec perspectives, dont on se sert aujourd'huy pour *décorer* la Scene d'un *Théâtre* conformément au sujet d'un spectacle. p. 38. *Voyez* SCENE.

DECOUVRIR ; c'est ôter la *Couverture* d'une Maison, pour en conserver à part les materiaux.

Découvrir le bois ; c'est luy donner la premiere ébauche avec le fermoir, avant que de le raboter.

Decrotter du carreau ; c'est ôter avec la hachette le plastre du vieux *carreau*, pour le faire reservir, & ce *décrottage* augmente le prix de la toise maniée à bout.

DEDALE. *Voyez* LABYRINTHE.

DEFENCE. On appelle ainsi une Latte penduë au bout d'une corde, pour avertir les passans de s'éloigner d'une Maison, où l'on fait quelque réparation de Couverture ou de Maçonnerie.

DEGAGEMENT ; c'est dans un Appartement un petit passage, ou un petit escalier, par lequel on peut s'échaper sans repasser par les mêmes pieces. p. 180. & 240.

DEGAGER ; c'est en Architecture ôter la confusion des ornemens dans la décoration, ou faciliter le *dégagement* dans les Apartemens, par les passages & les petits escaliers. *pag.* 120.

DEGAUCHIR ; c'est dresser une piece de Bois, ou les paremens d'une pierre ; c'est aussi racorder un talut avec une pente de terrein. p. 233.

DEGRADE'. On dit qu'un Bastiment est *dégradé*, lorsque faute d'avoir entretenu ses Couvertures, & d'y avoir fait d'autres réparations necessaires, il est devenu inhabitable. On dit aussi qu'un Mur est *dégradé*, lorsque son enduit ou crépi est tombé, & que ses moilons sont sans liaison.

DEGRAVOYEMENT ; c'est l'effet que fait l'eau courante, qui déchausse & desacote des Pilotis de leur terrein, par un boüillonnement continuel : à quoy on remedie en faisant une Creche autour du Pilotage. On dit aussi *Dégravoyer*.

DEGRE'; c'est la 90ᵉ partie d'un Quart-de-cercle, divisé en trois cens soixante. p. 349. Le dégré Geometrique contient deux pieds.

DEGRE'. *Voyez* MARCHE.

DEGROSSIR ; c'est faire la premiere ébauche d'un bloc de pierre ou de marbre pour l'équarrir, ou pour y tailler de la sculpture. p. 358. Lat. *Deformare.*

DEJETTER. On dit que la Menuiserie *se déjette*, lors qu'étant faite d'un bois qui n'a pas été employé sec, ses panneaux s'ouvrent, se cambrent, & sortent de leurs emboitures & rainures. p. 342.

DELARDER ; c'est en Maçonnerie piquer avec la pointe du marteau le lit d'une Pierre, & démaigrir ce qui en doit être posé au recouvrement ; c'est aussi couper obliquement le dessous d'une Marche de pierre ; c'est pourquoy on dit qu'elle porte son *délardement*. *Délarder* en Charpenterie, c'est rabattre en chamfrain les Arestes d'une piece de bois, comme quand on taille l'Arestier de la croupe d'un Comble, & le dessous des Marches d'un escalier de bois, pour en ravaler la Coquille. pag. 188. & Pl. 66 B. pag. 241. Lat. *Obliquare..*

DELIAISON. *Voyez* LIAISON.

DELIT. *Mettre en délit une pierre* ; c'est la poser sur le côté & hors de son *lit* de Carriere, c'est à dire *dé-lit en parement*, ce qui est une mal-façon. Lorsqu'on bande un Arc ou une Platebande, on pose les Voussoirs & Claveaux *délit en joint*, c'est à dire le *lit* du sens des joints montans. pag. 238.

DELITER UNE PIERRE ; c'est en couper d'après une moye suivant son *lit*, & quelquefois elle *se délite* d'elle-même. p. 203.

DEMAIGRIR ou AMAIGRIR ; c'est couper d'une pierre à un joint de lit ou de coupe : & *Démaigrir* en Charpenterie ; c'est diminuer un tenon, & tailler une piece de bois en angle aigu. p. 358.

DEMAIGRISSEMENT ; c'est le côté d'une pierre, ou d'une piece de bois amaigri.

DEMI-BOSSE. *Voyez* BOSSE.

DEMI-CERCLE ; c'est la moitié de la circonference d'un *Cercle*, qui a pour base le diametre. On l'appelle aussi *Hemicycle*, du Grec *Emikiklos*, c'est à dire *Demi-cercle*. Pl. †. p. 1. & 241.

DEMI CERCLE. *Voyez* RAPORTEUR.

DEMI-LUNE. On appelle ainsi un Bâtiment dont le plan est un enfoncement circulaire en maniere d'Amphitheatre, pour gagner de la place au devant, comme le College Mazarin, & la Place des Victoires à Paris. Le fonds de la Cour de la Maison de Ville de Lion est terminé par une demi-lune percée de trois Arcades. On voit en Italie plusieurs Vignes de cette disposition pour terminer plus agréablement le principal aspect du Jardin, comme la Vigne Ludovisi à Rome. On appelle aussi *Demi-Lune*, une Place en demi-cercle devant l'entrée d'un Château ou au bout d'un Jardin, entourée d'arbres ou de treillage, ou de murs de clôture, ou faite en terrasse. Pl. 65 A. p. 191. 200 & 321.

DEMI-LUNE D'EAU ; espece d'Amphitheatre circulaire, orné de Pilastres, de Niches ou Renfoncemens rustiques avec des Fontaines en napes, ou des Statuës Hydrauliques, comme à *Monte-dragone* à Frescati prés de Rome.

DEMI-METOPE. *Voyez* Metope.

DEMOLIR ; c'est abbatre un Bâtiment pour mal-façon, changement ou caducité, ce qui se doit faire avec soin pour en conserver les materiaux qui peuvent reservir, & que l'on range & entoise avec ordre. p. 213. Lat. *Diruere*.

DEMOLITION ; c'est la pierre, le plâtras ou le moilon, qui provient d'un Bâtiment qu'on a *démoli*. p. 124. & 213.

DEMONTER ; c'est en Charpenterie défaire avec soin un Comble, ou tout autre ouvrage, soit pour le refaire, ou pour en conserver les bois dans un Magazin, pour les faire reservir. On d aussi D*émonter* une Gruë, un Cintre, un Echa-

faut & toute autre machine. p. 243. Lat. *Disjungere*.

DENT DE LOUP. Espece de gros cloud de 4. à 5. pouces de long, qui sert pour arrester les poteaux de cloison entre les sablieres lorsqu'ils n'y sont pas assemblez à tenon de mortoises. p. 331.

DENTICULES. Ornemens dans une Corniche taillez en maniere de *dents*. Elles sont affectées à l'Ordre Ionique, & le membre quarré sur lequel on les taille, se nomme le *Denticule*. p. j. *Pl.* 11. p. 31. &c. Lat. *Denticulus*.

DENTICULES EN GUILLOCHIS, celles qui sont faites d'une petite Platebande continuë, & qui retournent d'équerre par haut & par en bas, comme on en voit à la Corniche Ionique de la Nef de l'Eglise des PP. Mathurins à Paris.

DEPARTEMENT. Ce mot signifioit autrefois la distribution d'un Plan ; mais il se dit aujourd'huy d'une quantité de pieces destinées à un même usage dans une grande Maison, comme le *Département* de la bouche, le *Département* des Domestiques, le *Département* des Ecuries, &c.

DEPENSE. Piece du Département de la bouche, où l'on serre les provisions de chaque jour, & les restes des viandes. p. 174. *Pl.* 60. Lat. *Cella penaria*.

DEROBEMENT. *Voyez* TRACER PAR EQUARRISSEMENT.

DESAFLEURER. *Voyez* AFLEURER.

DESCENTE. Voute rampante qui couvre une Rampe d'Escalier, comme la *Descente* d'une Cave. Ce mot se dit aussi de la Rampe même de l'Escalier. p. 174. *Pl.* 60. & 66 B. p. 241. Lat. *Fornix declivis*.

DESCENTE BIAISE, celle qui est de côté dans un mur, & dont les Piédroits de l'entrée ne sont pas d'équerre avec le Mur de face. *Pl.* 66 B. p. 241.

DESCENTE D'EXPERTS ; c'est la Visite que des *Experts* font des ouvrages, pour examiner selon la Coûtume locale, s'ils sont conformes aux devis & marchez, & en condamner les mal-façons par leur rapport, dont la minute doit estre signée

sur les lieux suivant l'Ordonnance. Les *Descentes* se font en présence de Juge, s'il en est ainsi ordonné par Justice. pag. 332.

DESCENTE. *Voyez* TUYAU DE DESCENTE.

DESSEIN ; c'est la représentation geometrale en perspective sur le papier, de ce que l'on a projetté. *Préface*. Lat. *Diagramma*.

DESSEIN AU TRAIT, celuy qui est tracé au crayon, ou à l'encre, sans aucune ombre. *Pl.* A. *p.* iij. & *Pl.* C. *p.* xi. Lat. *Delineatio*.

DESSEIN LAVÉ, celuy où les ombres sont marquées avec le bistre ou l'encre de la Chine, & qui est fini & terminé avec le soin & la propreté qu'il demande. *p.* 358.

DESSEIN ARRESTÉ, celuy qui est cotté pour l'execution, & sur lequel a été fait le marché signé de l'Entrepreneur & du Bourgeois.

DESSINATEUR ; c'est en Architecture, celuy qui *dessine*, & met au net les Plans, Profils & Elevations des Bâtimens, sur des mesures prises ou données. On appelle aussi *Dessinateur*, celuy qui fait des ornemens pour diverses sortes d'ouvrages. *p.* 262.

DESSUS-DE-PORTE, se dit de tout Lambris, Cadre, Bas-relief, &c. qui sert de revêtement au *dessus* d'une Corniche de placard. *Pl.* 63 B. *p.* 185. & *Pl.* 100. *p.* 341. Cette partie qui dans Vitruve se trouve unie en maniere de Table d'attente, est appellée par cet Auteur, *Corona plana*.

DETAIL ; c'est dans un Devis le dénombrement exact des materiaux & façons d'un Bâtiment : C'est aussi dans les mesures, celuy des parties cottées. *p.* 232.

DETREMPE. Couleur employée à l'eau & à la cole, dont on imprime & peint dans les Bâtimens. *p.* 228. & 229. Lat. *Aquaria Pictura*.

DETREMPER LA CHAUX ; c'est la délayer avec de l'eau, & le rabot dans un petit Bassin, d'où elle coule ensuite dans une fosse en terre, pour y estre conservée avec du sable par-

deſſus. p. 214. Lat. *Calcem diluere.*

DEVANTURE; c'eſt le *devant* d'un Siege d'Aiſance de pierre ou de plâtre, d'une Mangeoire d'Ecurie, d'un Apui, &c. *pag.* 321.

Devantures. Plâtres de Couverture qui ſe mettent *au devant* des Souches de Cheminée, pour racorder les Tuiles ou Ardoiſes, & au haut des Tours contre les murs.

DEVELOPEMENT. *Faire le Développement* d'une piece de Trait; c'eſt ſe ſervir des lignes de l'Epure, pour en lever les différens panneaux. p. 236.

Developement de Deſſein ; c'eſt la repréſentation de toutes les faces, profils & parties du *Deſſein* d'un Bâtiment. p. 187. Lat. *Explicatio.*

DEVERS ; c'eſt ſelon les Charpentiers, le ſens incliné d'un corps, comme d'un poteau poſé obliquement dans un Pan de bois, ou d'une autre piece de bois miſe en place du côté de la courbure, comme une Force de Comble. Ce mot ſignifie auſſi particulierement le gauche d'une piece de bois, c'eſt pourquoy les Charpentiers piquent ou marquent une piece ſuivant ſon *Devers*, pour mettre en dedans le côté *deverſé*. On dit auſſi *Deverſer*, pour pencher ou incliner.

DEVIS, c'eſt un memoire general des quantitez, qualitez, & façons des materiaux d'un Bâtiment, fait ſur des deſſeins cottez, & expliqué en détail, avec des prix à la fin de chaque eſpece d'ouvrage par toiſe ou par tâche, ſur lequel un Entrepreneur marchande, & convient avec le Bourgeois d'executer l'ouvrage, moyennant une certaine ſomme ; c'eſt pourquoy lorſque cet ouvrage eſt fait, on l'examine pour voir s'il eſt conforme au *Devis*, avant que de ſatisfaire au parfait payement. Il arrive aſſez ſouvent que le *Devis* eſt fait & propoſé par le Bourgeois à pluſieurs Ouvriers, pour en avoir meilleure compoſition, par le rabais qu'ils en font l'un ſur l'autre ; mais quoy que le *Devis* ſoit neceſſaire pour voir clair dans l'execution d'un Bâtiment, auſſi le trop grand rabais eſt cauſe des mal-façons, que les Ouvriers font pour

se sauver ou trouver leur compte. Il y a encore des *Devis* particuliers, pour les Ouvrages de Charpenterie, Menuiserie, Serrurerie, &c. *p.* 189. & 201. Lat. *Descriptio.*

DEVISE; c'est un ornement de sculpture en bas-relief, composé de figures & de paroles, & servant d'attribut, comme la *Devise* du Roy, dont le corps est un Soleil, & l'ame: *Nec pluribus impar. p.* 98. & 347. Lat. *Symbolum.*

DEVOYER; c'est détourner de son aplomb un Tuyau de cheminée, ou de descente, ou une Chausse d'Aisance. C'est aussi mettre en ligne un tenon, ou toute autre chose hors de l'équerre de son plan. *Pl.* 55. *pag.* 159. & 160. Lat. *Obliquare.*

DIAGONALE. *Voyez* LIGNE DIAGONALE.

DIAMETRE; c'est la ligne droite qui passant par le centre d'un Cercle, termine à la circonference, & se coupe en deux parties égales. C'est aussi la largeur d'un corps rond, prise par le milieu de son plan, comme d'un Bassin, d'un Dome, &c. & *Demi-Diametre* ou *Rayon*, c'en est la moitié. Ce mot est fait du Grec *dia*, entre, & *metros*, mesure. *Pl.* †. *p.* j. 100. *Pl.* 39. &c.

DIAMETRE DE COLONNE, celuy qui est pris au dessus de la Base, & d'où l'on tire le Module pour mesurer les autres parties d'une *Colonne*. On appelle *Diametre du Renflement*, celuy qui se prend au tiers d'en bas du Fust: Et *Diametre de la Diminution*, celuy qui se mesure au plus haut de ce Fust. *p.* 100. &c. *Pl.* 39. &c.

DIASTYLE, du Grec *Dyastilos*, Entre-Colonne; c'est selon Vitruve, l'espace de trois Diametres, ou de six Modules entre deux Colonnes. *p.* 9.

DIGLYPHE, du Grec *Diglyphos*, qui a deux gravûres; c'est un Triglyphe imparfait, ou une Console ou Corbeau, qui a deux gravûres ou canaux ronds, ou en angles, comme les Consoles de l'entablement de couronnement de Vignole. *Pl.* 43. *p.* 123.

DIGUE; c'est un massif de terre ou de pierre, bordé de

pieux, & fondé dans l'eau pour soûtenir une Berge à une certaine hauteur, ou pour empêcher les inondations. Ce mot vient du Grec *Teichos*, un Mur : ou selon M. Ménage, du Flamand *Diic*, une Levée, parce qu'il y en a quantité dans les Païs-bas. p. 243. & 348.

DIMENSION. Mesure qui regarde la longueur, la largeur, ou la profondeur d'un corps. On dit considerer un Bâtiment dans toutes ses *Dimensions*. p. 353.

DIMINUTION ou CONTRACTURE ; c'est le rétrecissement d'une Colonne, qui se fait ordinairement depuis le tiers jusqu'au haut de son Fust. p. 100. Pl. 39. & p. 102. Pl. 40. Lat. *Contractura*, selon Vitruve.

DIPTERE. *Voyez* TEMPLE.

DISPOSITION ; c'est l'arrangement des parties d'un Edifice par rapport au tout ensemble. C'est aussi l'accommodement du plan & des ornemens d'un Jardin avec son terrein, lors qu'il présente une belle scene. *Preface*.

DISTRIBUTION DE PLAN ; c'est la division des pieces qui composent le *Plan* d'un Bastiment, & qui sont situées & proportionnées à leurs usages. p. 172. &c. c'est ce que Vitruve nomme *Ordinatio*.

DISTRIBUTION D'ORNEMENS ; c'est l'espacement égal des *ornemens* & figures pareilles & repetées dans quelque partie d'Architecture, comme dans la Frise Dorique, la *Distribution* des Triglyphes & Metopes : dans la Corniche Corinthienne, celle des Modillons, &c.

DISTRIBUTION D'EAU ; c'est le partage qui se fait de l'eau d'un Reservoir par une ou plusieurs soupapes dans un Regard, pour l'envoyer à diverses Fontaines. pag. 198. Lat. *Aqua Partita*.

DITRIGLYPHE ; c'est l'espace de deux *Triglyphes* sur un entre-colonne Dorique. p. 262. Pl. 74.

DOIGT. Ancienne mesure Romaine faisant neuf lignes du Pouce de Roy. p. 359.

DOME ; c'est un Comble de figure spherique, qui sert à

couvrir le milieu d'une Croisée d'Eglise, & quelquefois un Salon, un Vestibule, &c. *Dome* s'entend chez les Italiens, d'une Eglise Cathedrale, comme le *Dome* de Milan, de Florence, &c. Ce mot vient du Latin *Domus*, Maison, ou selon Vossius & du Cange, du Grec *Dma*, Toit. *Pl.* 64 B. *pag.* 189. 252. & 253. *Pl.* 70. Lat. *Tholus*, selon Vitruve.

DOME SURBAISSÉ, celuy dont le contour est beaucoup au dessous du demi-cercle, comme le *Dome* de Sainte Sophie à Constantinople, qui a esté basti sous l'Empereur Justinien par Anthemius de Trales, & Isidore Milesien celebres Architectes. p. 246. Pl. 67.

DOME SURMONTÉ, celuy qui est formé en demi-spheroïde à cause de sa grande élevation, afin qu'il paroisse à la vûe de figure spherique qui est la plus parfaite, comme sont la plûpart des *Domes*, entre lesquels celuy de S. Pierre de Rome doit passer pour le plus grand & le mieux proportionné.

DOME A PANS, celuy dont le Plan est octogone par dedans & par dehors, comme ceux des Eglises de Nostre-Dame du Peuple & de la Paix à Rome : ou seulement octogone par dehors, comme le *Dome* de S. Loüis des PP. Jesuites à Paris. p. 252.

DOME DE TREILLAGE, s'entend de la couverture d'un Pavillon ou Salon de *Treillage*, dont le plan est rond, quarré ou à pans, & le contour ordinairement circulaire, comme celuy du Combat des animaux dans le Labyrinthe de Versailles. p. 197. Lat. *Tholus pergulanus*.

DONJON ; c'est un petit Pavillon ordinairement de charpente, élevé au dessus du Comble d'une Maison, pour y prendre l'air, & joüir de quelque belle vûe. C'est aussi dans les anciens Châteaux, une Tourelle en maniere de Guerite ou Echauguette, sur une grosse Tour, comme le *Donjon* du Château de Vincennes. Pl. 73. p. 259. Lat. *Specula*.

DORER ; c'est appliquer de l'or en feüilles au dedans ou au dehors des Edifices pour les enrichir. On *Dore* avec de l'or

mat ou bruni fur plufieurs couches de couleurs à huile ou à détrempe, les dedans, & avec de l'*or* à l'huile, les dehors, comme le plomb des Côtes de Dome, des Bourfeaux, Campanes, Enfaiftemens & Amortiffemens des Combles, & les Ouvrages de fer & de bronze. *p.* 229.

DORIQUE. *Voyez* ORDRE DORIQUE.

DORMANT ; c'eft dans le haut d'une Porte quarrée ou cintrée, une Frife ou un Chaffis de bois, qui eft attaché dans la feüillure, & qui fert de battement aux Ventaux. Quand un *Dormant* eft d'affemblage, le Panneau qui le remplit fe nomme *Tympan*. *p.* 121.

DORMANT DE CROISE'E ; c'eft la partie du Chaffis qui tient dans la feüillure de la Baye, & qui porte les chaffis & les guichets d'une *Croifée*. *p.* 141. & *Pl.* 100. *p.* 341.

DORMANT DE FER ; c'eft au deffus des Ventaux d'une Porte de bois ou de *fer*, un Panneau de *fer* évidé pour donner du jour. *Pl.* 46. *p.* 127.

DORTOIR ; c'eft dans un Couvent, un Corps ou Aîle de Baftiment, qui comprend autant les Cellules, que le Coridor qui les dégage. *p.* 334. & 352. Lat. *Dormitorium*.

DOS-D'ASNE. Ce mot fe dit de tout corps qui a deux furfaces inclinées qui terminent à une ligne, comme un Faux-comble. Lat. *Angulatus*.

DOSSE. Groffe planche, dont on fe fert pour échafauder, vouter, &c. *p.* 244. Lat. *Materies*, felon Vitruve.

Dosse-FLACHE ; c'eft la premiere planche qui fe leve d'un arbre, quand on l'équarrit, & où l'écorce paroift d'un côté. *pag.* 222.

DOSSERET. Petit Jambage au parpain d'un mur, qui fait le Piédroit d'une Porte ou d'une Croifée. C'eft auffi une efpéce de Pilaftre, d'où un Arc doubleau prend naiffance de fonds : les *Demi-dofferets* font dans les Encogneures. *p.* 119. & *Pl.* 51. *p.* 145. Lat. *Orthoftata*.

DOSSERET, OU BOSSIER DE CHEMINE'E ; c'eft un petit exhauffement au deffus d'un Mur de pignon ou de face avec aîles,

pour retenir une Souche de *Cheminée*. Pl. 63 A. p. 183.

DOSSIER ; c'est la partie d'un ouvrage de Menuiserie, contre laquelle on s'*adosse*, comme aux Formes de Chœur, Chaires de Predicateur, Bancs, Oeuvres d'Eglise, &c. C'est aussi la partie qui sert de fonds à un Bufet. Le *Dossier* des Formes du Chœur de S. Jean de Lion est un lambris de marbre. Pl. 99. p. 339.

DOUBLEAU. *Voyez* ARC DOUBLEAU.

DOUBLEAUX. Les Charpentiers appellent ainsi les fortes Solives des Planchers, comme celles qui portent les Chevêtres. Pl. 55. p. 159.

DOUCINE. Moulure concave par le haut, & convexe par le bas, qui sert ordinairement de Cimaise à une Corniche délicate. On l'appelle aussi *Gueule droite*, & lors qu'elle fait l'effet contraire, *Gueule renversée*. p. ij. Pl. A. & 12. p. 33. Lat. *Cymatium*.

DOUELLE, du Latin *Dolium*, un tonneau ; c'est le parement interieur d'une Voute, & la partie courbe du dedans d'un Voussoir. La *Douëlle* s'appelle aussi *Intrados*. Pl. 66 A. p. 237. & Pl. 66 B. p. 241.

DRESSER ; c'est élever à plomb quelque corps, comme une Colonne, un Obelisque, une Statuë, &c. *Dresser d'alignement* ; c'est lever un mur au cordeau. *Dresser de niveau* ; c'est applanir le terrein d'un Parterre, ou d'une Allée de Jardin. *Dresser une pierre* ; c'est l'équarrir, & rendre ses paremens & ses faces opposées paralleles. *Dresser en Charpenterie* ; c'est tringler au cordeau une piece de bois pour l'équarrir. *Dresser en Menuiserie* ; c'est ébaucher & applanir le bois. Et *Dresser une Palissade de Jardin* ; c'est la tondre avec le croissant. p. 213. 231. &c.

Tom. II. Aaaa

E

EBAUCHE ; c'est la premiere forme qu'on donne à une pierre, à un marbre, &c. dégrossi suivant un modelle ou profil. C'est aussi un petit Modelle de cire ou de terre, heurté grossierement avec l'ébauchoir, pour le mettre ensemble avant que de le terminer. Ce mot vient de l'Italien *Sbozzo*, qui signifie la même chose.

EBAUCHER ; c'est *en Sculpture* faire l'*ébauche* d'un Chapiteau, d'un Vase, d'une Figure, &c. En *Taille de pierre* ; c'est dresser à pans une Base, une Colonne, &c. avant que de les arondir. En *Charpenterie* ; c'est aprés qu'une piece de bois est tringlée au cordeau, ou tracée suivant une cherche, la dresser avec la coignée, ou la scie, avant que de la laver à la besaiguë. Et en *Menuiserie* ; c'est dresser le bois avec le fermoir, avant que de l'aplanir avec la varlope. p. 264.

EBOUZINER ; c'est oster d'une pierre ou d'un moilon, le *Bouzin* ou tendre, & les moyes, & l'atteindre avec la pointe du marteau jusqu'au vif. p. 35.

ECAILLES. Petits ornemens qui se taillent sur les moulures rondes en maniere d'*écailles* de poisson couchées les unes sur les autres. On fait aussi des Couvertures d'Ardoise en *écaille*, comme au Dome de la Sorbonne : ou de pierre avec des *écailles* taillées dessus, comme à un des Clochers de Nôtre-Dame de Chartres. p. 333. Lat. *Squamma.*

ECAILLES OU ECLATS DE MARBRE ; ce sont les recoupes de marbre, dont on fait de la poudre de stuc. p. 390. Lat. *Cementa marmorea.*

ECAILLES DE ROCHE. Pieces de *Roches* délitées qui servent à bastir & à couvrir les maisons, comme on en voit à quelques villages de Bourgogne. p. 223.

ECHAFAUDAGE ; c'est l'Assemblage des pieces necessaires pour dresser des *Echafauts* & s'*échafauder*. Lat. *Tabulatio.*

ECHAFAUT. Espece de Plancher fait de dosses portées sur des treteaux ou sur des baliveaux & boulins scellez dans les murs, ou étresillionez dans les bayes des Façades pour travailler seurement. Les moindres qui sont retenus par des cordes, se nomment *Echafauts volans*. On appelle aussi *Echafaut*, tout Amphitheatre, qui sert à voir quelque spectacle, comme une Entrée publique, un Carouzel, &c. Ce mot vient de l'Italien *Catafalco*, qui a la même signification p. 244. La premiere sorte d'*Echafaut* se dit en Latin *Tabulatum*, & l'autre *Theatrum*.

ECHALAS. Morceaux de cœur de chesne refendus quarrément par éclats d'environ un pouce de gros & planez ou rabotez, qu'on navre quand ils ne sont pas droits. On en fait de differentes longueurs : ceux de quatre pieds & demi, servent pour les Contrespaliers & Hayes d'apui, & ceux de huit à neuf pieds, ou de douze, &c. pour les Treillages, p. 197. Lat. *Pedamen*.

ECHANTILLON. Mesure conforme à l'usage & aux Ordonnances pour les pieces de bois à bastir, la Brique, la Tuile, l'Ardoise, le Carreau, le Pavé, &c. dont l'Etalon ou mesure originale, est conservée dans un Hôtel de Ville, ou dans une Jurisdiction. p. 222. & 225. Lat. *Exemplar*.

ECHANTILLON. *Voyez* BOIS DE PIERRE D'ECHANTILLON & PUREAU.

ECHAPE'E ; c'est une largeur ou espace suffisant pour faciliter le tournant des Charrois dans une Allée, une Remise, &c. & pour le passage d'une Ecurie derriere les chevaux. p. 176. Ce mot se dit aussi d'une hauteur suffisante pour passer facilement au dessous de la Rampe d'un Escalier, pour descendre dans une Cave. Pl. 64 B. p. 189. Lat. *Diverticulum*.

ECHARPE ; c'est dans les Machines, une piece de bois avancée au dehors, où est attachée une poulie qui fait l'effet d'une demi-chevre, pour enlever un mediocre fardeau. Et c'est en Maçonnerie, une espece de cordage pour retenir & conduire un fardeau en le montant. On dit aussi *Echarper*,

pour haler & chabler une piece de bois. p. 243. *Voyez* CABLES.

ECHASSES. Regles de bois minces en maniere de lattes, dont les Ouvriers se servent pour jauger les hauteurs & les retombées des Voussoirs, & les hauteurs des pierres en general. p. 238.

ECHASSES D'ECHAFAUT. Grandes Perches debout, nommées aussi *Balsveaux*, qui étant liées & entées les unes sur les autres, servent à *échafauder* à plusieurs étages, pour ériger les Murs, faire les Ravalemens & les Regratemens. p. 244.

ECHARPE. *Voyez* CEINTURE.

ECHAUDOIR. Lieu pavé au rez-de-chaussée, où les Bouchers font cuire dans de grandes chaudieres, les abatis de leurs viandes. p. 328.

ECHAUGUETTE, GUERITE, ou DONJON. C'est sur les vieux Châteaux une espece de Tourelle élevée sur une Tour ou une Terrasse, pour faire le guet, & découvrir de loin l'ennemi.

ECHELIER ou RANCHER; c'est une longue piece de bois traversée de petits *Echelons* appellez *Ranches*, qu'on pose à plomb pour descendre dans une Carriere, & en arc-boutant pour monter à un Engin, Gruë, Gruau, &c.

ECHELLE. Ligne qu'on met au bas des Desseins pour les mesurer, & qui se divise en parties égales qu'on appelle *Degrez*; qui ont valeur de Modules, Toises, Pieds, Ponces, Cannes, Brasses, Palmes, &c. chacune desquelles mesures se subdivise en moindres parties sur la premiere portion, comme le Module en parties, la Toise en pieds, le Pied en pouces, le Pouce en lignes, la Canne en palmes, le Palme en onces, & ainsi des autres. On appelle *Echelle de reduction*, celle qui sert pour reduire de petit en grand, ou de grand en petit, un Dessein. Pl. 3. p. 11. &c.

ECHELLE DE FRONT; c'est en Perspective, une division de parties égales sur la Ligne horizontale, pareille à celle de la Ligne de terre : & *Echelle fuïante* ; c'est une division de

parties inégales fur une ligne de côté depuis la Ligne de terre jufqu'au Point de vûë. Ces *Echelles* fe peuvent divifer en Toifes, Pieds, Pouces, &c.

ECHELLE. Ce mot fe dit d'un Efcalier roide & difficile à monter, à caufe de la trop grande hauteur de fes marches, & de leur peu de giron.

ECHELLE SAINTE; c'eft à Rome prés S. Jean de Latran, un Portique qui préfente cinq Arcades de front avec trois Rampes, dont celle du milieu eft faite de quelques degrez de la Maifon de Caïphe, d'où noftre Seigneur fut transferé chez Pilate; ces degrez font recouverts d'autres de marbre au nombre de vingt-huit pour les conferver. p. 357.

ECHIFRE ou PARPAIN D'ECHIFRE. Mur rampant par le haut, qui porte les Marches d'un Efcalier, & fur lequel on pofe la Rampe de pierre, de bois, ou de fer. Il eft ainfi nommé, parce que pour pofer les marches, on les *chifre* le long de ce mur. *Pl.* 63 B. *p.* 185. Vitruve appelle les *Echifres* & Limons, *Scapi fcalarum*.

ECHIFRE DE BOIS. Affemblage triangulaire, compofé d'un patin, de deux noyaux, d'un ou de plufieurs potelets, avec Limon, Apui & baluftres tournez ou faits à la main. *Pl.* 64 B. *p.* 189.

ECHINE, du Grec *Echinos*, la coque d'une Chataigne; c'eft dans un Quart-de-rond taillé, la coque qui renferme l'Ove. On appelle auffi *Echine*, le Quart-de-rond même. *Pl. A. p. iij. Pl.* 6. *p.* 17. &c.

ECHO, fe dit en Architecture, de l'effet que font certaines Voutes de figure elliptique ou parabolique, en redoublant le fon par la repercuffion de la voix, comme dans quelques Eglifes Gothiques, entre lefquelles celle de Milan paffe pour une des plus harmonieufes. *Voyez l'Architecture de Savot* chap. 29. *p.* 343.

ECHOPE, petite Boutique de menuiferie ou de menüe charpente, garnie de maçonnerie, & adoffée contre un mur, quelquefois avec une petite chambre au deffus. Ce mot felon

M. Ménage vient de l'Anglois *Schop*, qui a la même signification, p. 342. Lat. *Tabernula*.

ECLAIRCIR. Terme de Jardinage, qui signifie arracher des plantes parmi d'autres, ou couper des bois, qui étant trop toufus, ne peuvent profiter. p. 358.

ECLATS; ce sont tous les morceaux de bois qu'on enleve avec la coignée ou le fermoir, en dégrossissant & ébauchant une piece de bois. Lat. *Assula*.

ECLUSE, du mot Latin *Excludere*, empêcher; se dit generalement de tous les Ouvrages de maçonnerie & de charpenterie qu'on fait pour soûtenir & pour élever les eaux: Ainsi les Digues qu'on construit dans les Rivieres, pour les empêcher de suivre leur pente naturelle, ou pour les détourner, s'appellent des *Ecluses* en plusieurs Païs; toutefois ce terme signifie plus particulierement un espace de Canal enfermé entre deux Portes, l'une superieure, que les Ouvriers nomment *Porte de tête*, & l'autre inferieure, qu'ils nomment *Porte de moüelle*, servant dans les Navigations artificielles, à conserver l'eau, & à rendre le passage des Bateaux également aisé en montant & en descendant, à la différence des *Pertuis*, qui n'étant que de simples ouvertures laissées dans une Digue, fermées par des Aiguilles appuyées sur une Brise, ou par des Vannes, perdent beaucoup d'eau & rendent le passage difficile en montant, & dangereux en descendant. p. 243. Lat. *Chusa*.

ECLUSE A TAMBOUR, celle qui s'emplit & se vuide par le moyen de deux Canaux voutez, creusez dans les Jouillieres des Portes, dont l'entrée qui est peu au dessûs de chacune, s'ouvre & se ferme par le moyen d'une Vanne à coulisse, comme celles du Canal de Briare. *ibid.*

ECLUSE A VANNES, celle qui s'emplit & se vuide par le moyen de *Vannes* à coulisse, pratiquées dans l'Assemblage même des portes, comme celles de Strasbourg & de Meaux. *ibid.*

ECLUSE EN EPERON, celle dont les Portes à deux venteaux, se joignent en *Eperon*, ou Avant-bec du côté d'amont l'eau,

comme toutes celles rapportées ci-dessus. *ibid.*

ECLUSE QUARRE'E, celle dont les Portes d'un seul ventail se ferment *quarrément*, comme les *Ecluses* de la Riviere de Seine à Nogent & à Pont, & celles de la Riviere d'Ourque. *ibid.*

ECOINÇON, c'est dans le Piédroit d'une Porte ou d'une Croisée, la pierre qui fait l'encôgnure de l'Embrasure, & qui est jointe avec le Lanci, quand le Piédroit ne fait pas parpain. *Pl.* 51. *p.* 145.

ECOLES ; c'est par rapport à l'Architecture, un Bâtiment composé de grandes Salles, où l'on enseigne publiquement les Sciences. Les *Ecoles* étoient celebres chez les Anciens, comme celles d'Athenes en Grece, & de Mecenas à Rome. On donne aujourd'huy ce nom aux lieux, où l'on enseigne le Droit, la Medecine, la Chirurgie, &c. & aux Academies où le Roy entretient des jeunes gens pour apprendre la Marine & l'Art Militaire. *p.* 355.

ECOPERCHE. Piece de bois avec une poulie, qu'on ajoûte au bec d'une Gruë ou d'un Engin, pour luy donner plus de volée. *p.* 243.

ECORCIER ; c'est prés d'un Moulin à tan, un Bâtiment qui sert de Magazin pour les *Ecorces* de chesne. *p.* 328.

ECORNURE. *Voyez* EPAUFRURE.

ECOUTES. On appelle ainsi les Tribunes à jalousies dans les Ecoles publiques, où se tiennent les personnes qui ne veulent pas estre veües pendant les Actes. *Voyez* LANTERNE.

ECURIE ; c'est un Bâtiment en longueur au rez-de-chaussée d'une Cour, dont l'Aire pour la place des chevaux, qu'on sépare ordinairement par des poteaux & perches, est un peu élevée & en pente, & pavée comme le reste de l'*Ecurie*. La Mangeoire & le Ratelier en occupent la longueur, & les plus belles sont voûtées. On comprend aussi sous le nom d'*Ecurie*, les logemens des Ecuyers, Pages, Gens de livrée, & autres Officiers & Artisans necessaires aux Equipages. Celles du Roy à Versailles sont les plus magnifiques, & du dessein de M. Mansart. *p.* 176. *Pl.* 61. & 72. *p.* 257. *Lat. Equile.*

ÉCURIE SIMPLE, celle qui n'a qu'un rang de chevaux, comme l'*Écurie*, qui est sous la grande Galerie du Louvre, & celle qui est à côté des Thuileries, dont la Voute surbaissée est remarquable par la propreté de son appareil, & qui a été bâtie par Philibert de Lorme. p. 176. Pl. 61.

ÉCURIE DOUBLE, celle qui est à deux rangs de chevaux avec un passage au milieu, ou avec deux passages, les chevaux étant tête à tête, & éclairez sur la croupe, comme la petite *Écurie* du Roy à Versailles, qui est disposée de ces deux manieres. *ibid.*

EDIFICE, se dit pour Bâtiment ; mais on ne s'en devroit servir que pour signifier les lieux d'habitation, parce que ce mot derive du Latin *Ædes*, Maison. p. 172. &c.

EGLISE, du Grec *Ekklesia*, Assemblée ; c'est chez les Chrétiens le lieu destiné pour le Service divin : & par rapport à l'Architecture, c'est un grand Vaisseau en longueur, avec Nef, Chœur, Bas-côtez, Chapelles, Clocher, &c. On appelle *Église Pontificale*, celle du Pape, comme S. Pierre de Rome : *Patriarchale*, celle où il y a un Patriarche, comme S. Marc de Venise : *Metropolitaine*, celle où il y a un Archevêque : *Cathedrale*, celle où il y a un Evêque : *Collegiale*, celle qui est desservie par des Chanoines : *Paroissiale*, celle où il y a des Fonts, & est desservie par un Curé : & *Conventuelle*, celle d'un Monastere, p. 246. &c.

EGLISE SIMPLE, celle qui n'a que la Nef & le Chœur, comme la sainte Chapelle de Paris, & la plusart de celles des Couvents de Filles. p. 330.

EGLISE A BAS-CÔTEZ, celle qui a un rang de Portiques en maniere de Galeries voutées, avec Chapelles en son pourtour, comme entre les Gothiques ou Modernes, celle de Saint Mederic, & parmi les nouvelles, celle de Saint Roch à Paris. *ibid.*

EGLISE A DOUBLES BAS-CÔTEZ, celle qui a en son pourtour deux rangs de Galeries avec Chapelles, comme celles de Nostre-Dame & de S. Eustache, à Paris. *ibid.*

EGLISE EN CROIX GREQUE, celle dont la longueur de la Croisée est égale à celle de la Nef, comme l'Eglise du dehors des Invalides à Paris : Elle est ainsi nommée, tant parce qu'elle a la figure de la Croix des Grecs, que parce que la pluspart de leurs Eglises se trouvent bâties de cette maniere. pag. 265.

EGLISE EN CROIX LATINE, celle dont la Nef est plus longue que la Croisée, comme à S. Pierre de Rome & à la pluspart des Eglises Gothiques. Pl. 69. p. 252. & 265.

EGLISE EN ROTONDE, celle dont le Plan est d'un cercle parfait, à l'imitation du Pantheon à Rome, comme l'Eglise de S. Bernard à Termini, faite d'un des Pavillons ronds des Thermes de Diocletien, & à Paris celle des Religieuses de l'Assomption ruë S. Honoré, du dessein de M. Errard Peintre du Roy. p. 210. & Pl. 67. p. 247.

EGLISE SOÛTERRAINE, celle qui étant au dessous d'une autre, est beaucoup plus basse que le rez-de-chaussée, comme à Nostre-Dame de Chartres, & dans l'Eglise de l'Abbaye de S. Germain à Auxerre, où il y a trois Eglises l'une sur l'autre. On appelle Basse Eglise, celle qui est sous une autre, & au rez-de-chaussée, comme à la Sainte Chapelle de Paris. Les Italiens nomment Grotte, les Eglises soûterraines. Voyez GROTTE.

EGOUT, ce mot se dit de l'extrémité du bas d'un Comble, faire des dernieres tuiles ou ardoises, qui saillent au-delà de la Corniche, pour jetter les eaux loin du Mur de face. Il y a des Egouts quarrez, ou à double pointe, c'est à dire de cinq tuiles, & de simples de trois tuiles. p. 186. & 329. C'est ce qui est signifié dans Vitruve par Extrema Subgrundaria.

EGOUT, se dit encore du passage par où s'écoulent les immondices. Cet Egout est quelquefois une servitude dans la maison d'un particulier, parce que les eaux de son voisin y ont leur passage. Lat. sentina. Voyez CLOAQUE.

ELAGUER ; c'est couper avec une serpe le superflu des branches d'un Arbre, pour luy donner de la grace, ou pour le faire

profiter. *p.* 194.

ELEGIR ; c'est en Menuiserie pousser à la main un panneau, une moulure, un compartiment, une languette, &c. dans une piece de bois. *p.* 241.

ELEVATION ; c'est la représentation de la Façade d'un Bâtiment, qu'on nomme *Orthographie*, quand elle est Geometrale, c'est à dire que les parties en sont *élevées* de leur veritable grandeur. *p.* 182. *Pl.* 63 A. &c. Lat. *Orthographia*.

ELEVATION PERSPECTIVE ; c'est le dessein d'un Bâtiment, dont les parties reculées paroissent en racourci. *Pl.* 73. *p.* 259. Lat. *Scenographia*.

ELEVÉ, ce mot qui vient de l'Italien *Allievo*, signifie Apprentif ou Disciple dans l'exercice des Arts liberaux. *Préface*. & *p.* 266. Lat. *Discipulus*.

ELEVER. Ce mot se dit pour bâtir ; il se dit aussi pour Dessiner un Bâtiment par lignes perpendiculaires *élevées* sur un Plan. *Pref.* & *p.* 130.

ELLIPSE, du Grec *Elleipsis* ; c'est une Ligne circulaire parfaite, qui renferme un espace barlong, & qui se tire de la section oblique d'un Cilindre, ou d'un Cone. On la nomme communément *Ovale*, & elle se peut tracer mécaniquement au cordeau par deux centres. *Pl.* †. *p.* j.

EMBASEMENT ; espece de *Base* continuë en maniere de large Retraite au pied d'un Edifice. *pag.* 182. & 315. Lat. *Stereobata*.

EMBOITURE ; c'est dans l'assemblage d'une Porte colée & emboitée, une espece de Traverse d'environ 5. pouces, qu'on met à chaque bout pour retenir en mortoise les ais à tenon colez & chevillez. Les *Emboitures* doivent toûjours estre de bois de chesne, même aux ouvrages de sapin. On dit *emboiter*, pour enchasser une chose dans une autre. *p.* 342.

EMBRANCHEMENS. Pieces de l'Enrayeure, assemblées de niveau avec le Coyer & les Empanons dans la Croupe d'un Comble. *Pl.* 64 A. *p.* 187.

EMBRASER, ou pour mieux dire EBRASER ; c'est élargir

en dedans la Baye d'une Porte ou d'une Croisée depuis la feüillure jusqu'au parpain du mur, en sorte que les angles de dedans soient obtus. *p. 339.* Lat. *Explicare.*

EMBRASURE, ou plûtost EBRASEMENT; c'est l'élargissement qu'on fait au dedans d'une Porte ou d'une Croisée depuis la feüillure jusques au parpain, pour faciliter la lumiere & l'ouverture des Guichets. On fait quelquefois des *Embrasures* en dehors, quand le mur est fort épais & la baye petite. *Pl. 51. p. 145. & Pl. 73. p. 259.*

EMBRASSURE; c'est un assemblage à queuë d'aronde de quatre chevrons chevillez, au dessous du plinthe & larmier d'une Souche de cheminée de plâtre, pour empêcher qu'elle s'éclate. On appele aussi *Embrassure*, une barre de fer méplat, coudée & boulonnée, qui sert au même usage.

EMBREVEMENT. *Voyez* ASSEMBLAGE PAR EMBREVEMENT.

EMPANONS. *Voyez* CHEVRONS DE CROUPE.

EMPATEMENT; c'est une plus-épaisseur de maçonnerie, qu'on laisse devant & derriere dans le Fondement d'un Mur de face ou de refend. *p. 234. & 316.*

ENCASTRER, de l'Italien *Incastrare*, enchasser ou joindre; c'est enchasser par entaille ou par feüillure, une pierre dans une autre, ou un crampon de son épaisseur, dans deux pierres pour les joindre. On dit aussi *faire un Encastrement*, pour *Encastrer. p. 323.*

ENCEINTE. *Voyez* CIRCUIT.

ENCHEVAUCHURE; c'est la jonction par recouvrement ou feüillure, de quelque partie avec une autre, comme l'*Enchevauchure* d'une Plateforme ou d'une Dale sur une autre, qui se fait ordinairement par feüillure de la demi-épaisseur du bois ou de la pierre. Les Tuiles & les Ardoises se recouvrent aussi par *Enchevauchure*.

ENCHEVETRURE; c'est dans un Plancher un assemblage de deux sortes solives & d'un *chevêtre*, qui laisse un vuide quarré-long contre un mur, pour porter un Atre sur des

barres de tremie, ou pour faire passer un ou plusieurs tuyaux d'une Souche de cheminée. *Pl.* 55. *p.* 159. & 161.

ENCLAVE, se dit d'une portion de place, qui forme un angle ou un pan, & qui anticipe sur un autre par une possession anterieure, ou par un accommodement, en sorte qu'elle en diminuë la superficie & en oste la regularité. On dit aussi qu'une Cage d'Escalier dérobé, qu'un petit Cabinet, ou qu'un ou plusieurs Tuyaux de cheminée, sont *Enclave* dans une Chambre, quand par leur avance ils en diminuent la grandeur. *p.* 340. & 352.

ENCLAVER ; c'est encastrer les bouts des solives d'un Plancher dans les entailles d'une Poutre. C'est aussi arrester une piece de bois avec des clefs ou boulons de fer. *Enclaver* une pierre ; c'est la mettre en liaison aprés coup avec d'autres, quoi que de differente hauteur, comme on le pratique dans les Racordemens. *p.* 213. Lat. *Incardinare*.

ENCLOS. *Voyez* CLOTURE.

ENCOGNURE, se dit autant des *Coins* principaux d'un Bâtiment, que de ceux de ses Avantcorps. Ce mot se dit encore d'un Retour d'angle dans un Parterre. *p.* 191. 232. &c. Lat. *Angulus*.

ENCORBELLEMENT ; c'est toute saillie portée à faux sur quelque Console ou Corbeau au-delà du nû du mur. La pluspart des faces des maisons de Châlons-sur-Saone sont des Pans de bois portez par *Encorbellement* à chaque étage. *pag.* 190.

ENCRE DE LA CHINE, est une composition en pain ou en baston, qui délayée avec de l'eau, sert à tracer & laver les Desseins d'Architecture : la meilleure, qui vient de la *Chine*, est dure, veloutée & un peu roussâtre, & se détrempe difficilement : la contrefaite, qui vient de Hollande & d'autres endroits, se détrempe facilement, mais elle est moins belle. On y mêle quelquefois en la délayant un peu de bistre ou de sanguine pour rendre le Lavis plus tendre. *p.* 8. 358.

ENDUIT. Composition faite de plâtre, ou de mortier de chaux & de sable, ou de chaux & de ciment pour revêtir les murs. On doit entendre dans les Auteurs, que *Albarium opus*, signifie l'*Enduit* de lait de chaux à plusieurs couches : *Arenatum*, le Crépi, où le sable est mêlé avec la chaux : *Marmoratum*, le stuc : & *Tectorium opus*, tout ouvrage qui sert d'*Enduit*, d'incrustation & de revêtement aux murs de maçonnerie. *Enduire*, c'est faire un *Enduit*. p. 215. 243. & 343.

ENFAISTEMENT ; c'est une table de plomb qui couvre le *Faiste* d'un Comble d'ardoise. *Pl.* 64 A. p. 187.

ENFAISTEMENT A JOUR, celuy qui a encore des ornemens de plomb évidez, dont la continuité sur le *Faiste* du Comble forme une maniere de balustrade, comme au Château de Versailles.

ENFAISTER ; c'est couvrir de plomb le *Faiste* des Combles d'ardoise, ou arrester des Tuiles *faistieres* avec des crestes, sur ceux qui ne sont couverts que de tuile. p. 358.

ENFILADE ; c'est l'alignement de plusieurs Portes de suite dans un Apartement. p. 186.

ENFONCEMENT, se dit de la profondeur des Fondations d'un Bastiment ; c'est pourquoy on a coûtume de marquer dans un Devis, que les Fondations auront tant d'*Enfoncement*. Ce mot se dit aussi de la profondeur d'un Puits, dont la foüille se doit faire jusqu'à plus de deux pieds au dessous de la superficie des plus basses eaux. *Pl.* 60. p. 175. Lat. *Excavatio*.

ENFOURCHEMENS ; ce sont les premieres Retombées des Angles des Voutes d'areste, dont les Voussoirs sont à branches. p. 240.

ENGIN. Machine en triangle composée d'un arbre soûtenu de ses arc-boutans, & potencé d'un fauconneau par le haut, laquelle par le moyen d'un treüil à bras qui devide un cable, enleve les fardeaux. Le *Gruau* n'est différent de l'*Engin*, que par sa piece de bois d'enhaut, appellée *Gruau*,

qui est posée en rampant pour avoir plus de volée. Le mot d'*Engin* vient du Latin *Ingenium*, esprit, à cause de l'esprit qu'il faut avoir pour inventer des machines qui augmentent les forces mouvantes. p. 243. Lat. *Machinamentum*.

ENGRAISSEMENT. On dit en Charpenterie, *Assembler par engraissement* ; c'est à dire, joindre si juste des pieces de bois, que pour ne laisser aucun vuide dans les mortoises, les tenons y entrent à force, afin de mieux contreventer, & d'empêcher le hiement.

ENLIER ; c'est dans la Construction engager les pierres & les briques ensemble, en élevant les murs, en sorte que les unes soient posées sur leur largeur, comme les carreaux, & les autres sur leur longueur, ainsi que les boutisses, pour faire liaison avec le garni ou remplissage. p. 316. & 331. Lat. *Inserere*.

ENNUSURE ou ANNUSURE. Morceau de plomb en forme de basque sous le Bourseau, & au pied des Poinçons & Amortissemens d'un Comble. Pl. 64 A. pag. 187. & 224.

ENRAYEURE ; c'est un Assemblage de charpente de niveau, composé d'Entraits, Coyers, Goussets & Embranchemens avec Sablieres simples ou doubles, qui sert à retenir les Fermes & Demi-fermes d'un Comble. On appelle *Double Enrayeure*, celle qui est au niveau du petir Entrait : les *Enrayeures* quarrées, servent aux Croupes des Pavillons, & les rondes aux Domes. Pl. 64 A. pag. 187. &c.

ENROULEMENT, se dit de tout ce qui est contourné en ligne spirale, comme l'*Enroulement* d'un Pilier butant en console, d'un Aileron de Portail d'Eglise, &c. Pl. 56. p. 165. Lat. *Volutatio*.

ENROULEMENS DE PARTERRE ; ce sont des Platebandes de buis ou de gazon contournées en lignes spirales. Les Jardiniers les appellent *Rouleaux*. Pl. 65 A. pag. 191. & Pl. 65 B. p. 201.

ENSEMBLE. On dit l'*Ensemble* d'un Bâtiment, pour en signifier la masse, & quelquefois aussi pour marquer la proportion relative des parties au tout. Par exemple, le Porche de l'Eglise de Sorbonne du côté de la Cour, fait un tres-bel *Ensemble* avec l'Eglise. p. 182.

ENSEUILLEMENT. Ce mot se prend pour l'Apui d'une Fenêtre au dessus de trois pieds : c'est pourquoy on dit qu'une Fenêtre est à 5. 7. ou 9. pieds d'*Enseuillement*. p. 318. *Voyez* la Coûtume de Paris Art. 200.

ENTABLEMENT, nommé par Vitruve & par Vignole *Ornement*, s'entend de l'Architrave, de la Frise & de la Corniche ensemble. On l'appelle aussi *Trabeation*, & il est différent suivant les Ordres. Ce mot vient du Latin *Tabulatum*, Plancher, parce qu'on suppose que la Frise est formée des bouts des solives qui portent sur l'Architrave. p. 16. Pl. 6. p. 30. Pl. 11. &c.

ENTABLEMENT RECOUPÉ, celuy qui fait retour par avant-corps sur une Colonne ou Pilastre, comme aux Arcs de Titus & de Constantin à Rome. p. 26. & 268. Pl. 74.

ENTABLEMENT DE COURONNEMENT. Toute Corniche ou *Entablement*, qui couronne un Mur de face, & sur lequel pose le pied du Comble. p. 112. Pl. 43. & p. 328. Pl. 98.

ENTAILLE ; c'est une ouverture qu'on fait pour joindre quelque chose avec une autre. Les *Entailles* se font *quarrément* de la demi-épaisseur du bois ; *par embrèvement*, *à queüe d'aronde*, *en adent*, &c. ainsi que les Assemblages. On fait des *Entailles* dans les Incrustations de pierre ou de marbre, pour y placer les morceaux postiches. On fait encore des *Entailles à queüe d'aronde*, pour mettre un tenon de nœud de bois de chesne, ou un crampon de fer ou de bronze incrusté de son épaisseur, pour retenir un fil dans un quartier de pierre, ou dans un bloc de marbre. p. 189. & 284.

ENTAMURES DE CARRIERE ; ce sont les premieres pierres qu'on tire d'une *Carriere* nouvellement découverte. pag. 207.

ENTER; c'est joindre deux pieces de bois de charpente de même grosseur bout à bout & à plomb, comme sont quelques Noyaux d'Escalier de bois; ce qui se fait par tenon & mortoise, ou par une entaille de la demi-épaisseur du bois. *pag.* 243.

ENTOISER; c'est arranger quarrément des materiaux informes, comme des moilons & plâtras, pour en mesurer les Cubes avec le pied & la toise. p. 206.

ENTRAIT. Maîtresse piece de bois, qui est ordinairement de 8. à 9. pouces de gros, dans laquelle s'assemblent les deux Forces d'une Ferme. Les hauts Combles ont deux *Entraits*, dont le premier se nomme *Grand*, ou *Maître Entrait*, & celuy de dessus, *petit Entrait*. Il y a des *Demi-Entraits*, qui servent aux Combles à un égout, & Croupes des Pavillons. *Pl.* 64 A. *p.* 187. Vitruve appelle *Transtra*, toutes les pieces de bois qui entretiennent les autres.

ENTRE-COLONNE ou ENTRE-COLONNEMENT; c'est l'espace qui est *entre* deux *Colonnes*, reglé dans l'Ordre Dorique, par la distribution des ornemens de sa Frise, & qui est de cinq especes selon Vitruve pour les autres Ordres, comme *Picnostyle*, *Sistyle*, *Eustyle*, *Diastyle* & *Areostyle*. *Pl.* 2. *p.* 7. 9. &c. Lat. *Intercolumnium*.

ENTRECOUPE; c'est le dégagement qui se fait dans un Carrefour étroit par deux pans coupez opposez, pour faciliter le tournant des charois. *Entrecoupe double*; c'est lorsque les quatre encogneures d'un Carrefour sont en pan coupé, comme aux quatre Fontaines de Termini à Rome. *p.* 309.

ENTRE-COUPE DE VOUTE; c'est le vuide qui reste *entre* deux *Voutes* spheriques l'une sur l'autre, depuis l'extrados d'une Coupe, jusqu'à la douelle d'un Dome, qui sont jointes ensemble par des murs de refend au droit des côtes; le tout sans charpente, & plûtost de brique que de pierre, comme aux Eglises de S. Pierre & de Nôtre-Dame de Lorette devant la Colonne Trajane à Rome, & à celle de S. Loüis des Invalides à Paris. *p.* 344.

ENTRÉE. Terme general pour signifier l'endroit par où l'on *entre* dans quelque lieu, & qui comprend la Porte & le Passage. Ce mot est opposé à celuy d'*Issuë*, qui est l'endroit par où l'on sort. *Pl.* 61. *p.* 177.

ENTRÉE DE CHOEUR ; c'est en Architecture, la décoration de toute la façade du *Chœur* d'une Eglise, qui le separe de la Nef ; & c'est en Serrurerie & en Menuiserie, la décoration de la Porte du *Chœur*, plus exhaussée & plus riche que le reste de la clôture à jour. *Pl.* 44 A. *p.* 117.

ENTRÉE DE SERRURE. Plaque de fer chantournée selon un profil, & ciselée ou gravée de divers ornemens, qui sert de passage au panneton d'une clef. Il y en a de grandes pour les grosses clefs, & de petites pour les passe-partouts, &c. *Pl.* 65 C. *p.* 217.

ENTRELAS. Ornement de Listels & de Fleurons liez & croisez les uns avec les autres, qui se taille sur les moulures & dans les Frises. *Pl.* B. *p.* VII. Lat. *Implexus*.

ENTRELAS D'APUI. Ornemens de sculpture à jour, de pierre ou de marbre, qui servent quelquefois au lieu de Balustres, pour remplir les *Apuis* évidez des Tribunes, Balcons & Rampes d'escalier. *p.* 324. *Pl.* 96.

ENTRELAS DE SERRURERIE. Ornemens composez de rouleaux & joncs coudez, qui forment divers compartimens pour garnir les Frises, Pilastres, Montans, Bordures de fer, &c. *Pl.* 44 A. *p.* 117.

ENTRE-MODILLON ; c'est l'espace qui est *entre* deux *Modillons*. Les *Entre-modillons* doivent estre égaux dans le cours d'une Corniche. *p.* 88.

ENTRE-PILASTRE, c'est l'espace qui est *entre* deux *Pilastres*. *p.* 304. *Pl.* 92.

ENTREPOS ; c'est une espece de Magazin dans un Port de Mer, où l'on tient en *dépost* les marchandises débarquées pour estre rembarquées. C'est aussi dans quelqu'autre Ville de commerce, un Magazin où une Compagnie de Negocians tient ses marchandises. *p.* 357.

EXPLICATION DES TERMES

ENTREPOS D'ATELIER; c'est dans l'étendüe d'un grand *Atelier* un espace fermé avec des solives & des planches, pour conserver les Equipages, empêcher que les Ouvriers ne soient détournez de leur travail, & rendre le chantier libre pour le transport des fardeaux.

ENTREPRENEUR, celuy qui se charge, qui *entreprend*, & qui conduit un Bâtiment, pour certaine somme, dont il est convenu avec le Proprietaire, soit en bloc ou à la toise. p. 236. & 244. Lat. *Conductor*.

ENTRE-SOLE ou MEZANINE. Petit Etage pratiqué dans le haut de l'Etage du Rez-de-chaussée, & quelquefois dans un autre Etage, pour avoir quelque Garderobe ou Cabinet sur une autre Piece. *pag*. 132. *Pl*. 63 A. p. 183. & *Pl*. 73. *pag*. 259.

ENTRETIENS. Ce mot se dit des réparations annuelles des Bâtimens, & de la culture des Jardins, dont se chargent des Ouvriers, ou d'autres personnes moyennant certains prix, mais qui ne sont pas garants des réparations extraordinaires causées par les injures du temps, la caducité, ou la malfaçon des Bâtimens, comme cela se pratique aux Maisons Royales. p. 227.

ENTRETOISE. Piece de bois qui sert à entretenir les Poteaux d'une Cloison & d'un Pan de bois, les Faistes avec les Sousfaistes, les Sablieres & les Plateformes du pied d'un Comble. *Pl*. 64 A. p. 187. & *Pl*. 64 B. p. 189. Lat. *Tignum transforaneum*.

ENTRETOISE CROISÉE. Assemblage en maniere de *Croix de S. André*, posé de niveau entre les Entraits de l'Enrayeure d'un Dôme.

ENTREVOUX; c'est l'espace qui est entre chaque solive d'un Plancher, & qui est recouvert d'ais, ou enduit de plâtre. *Pl*. 64 B. p. 189. On peut conjecturer que Vitruve entend par *intervignia*, les Entrevoux des Planchers faits de solives de brin.

EPAUFRURE; c'est l'éclat du bord du parement d'une pierre,

emporté par un coup de cifeau mal donné : & *Éconture*, c'eſt un autre éclat, qui ſe fait à l'areſte de la pierre, lorſqu'on la taille, qu'on la conduit, qu'on la monte, ou qu'on la poſe. *pag.* 358.

EPAULE'E. On dit qu'une Maçonnerie eſt faite par *Epaulées*, lorſqu'elle n'eſt pas levée de ſuite ni de niveau, mais par redens, c'eſt à dire à diverſes repriſes, ou à divers temps, comme cela ſe pratique, quand on travaille par ſous-œuvre. *pag.* 234.

EPAULEMENT ; ſe dit de toute portion de mur qui ſert à ſoûtenir partie d'un chemin eſcarpé, ou l'extrémité de quelque talut, & qui fait en contre-bas ce qu'un Rideau fait en contre-haut.

EPERONS. *Voyez* CONTREFORTS.

EPI ; c'eſt dans un Comble circulaire, comme celuy d'un Chevet d'Egliſe, d'un Chapiteau de Tourelle & de Moulin à vent, &c. l'Aſſemblage des chevrons avec des liens ou eſſeliers à l'entour du poinçon. Ce qui s'appelle auſſi *Aſſemblage en Epi*. p. 358. Lat. *Turbinata Coaxatio*.

EPI DE FAISTE ; c'eſt le bout d'un Poinçon, qui paroiſt au-deſſus du *Faiſte* d'un Comble, & où l'on attache les Amortiſſemens de poterie, de plomb, de fer ou de bronze. *Pl.* 64 A. p. 187.

EPI. *Voyez* BRIQUE POSE'E EN EPI, & SOUDURE EN EPI.

EPIGEONNER ; c'eſt employer le plâtre un peu ſerré ſans le plaquer ni le jetter, mais le lever doucement avec la main & la truelle par *Pigeons*, c'eſt à dire par poignées, comme lorſqu'on fait les Tuyaux & Languettes de cheminée, qui ſont de plâtre pur. p. 343.

EPIGRAPHE. On nomme ainſi toutes les Inſcriptions qui ſervent dans les Bâtimens, pour en faire connoître l'uſage, le temps & les perſonnes qui les ont fait bâtir : On en grave les caracteres le plus ſouvent en angler, ſur la pierre & le marbre, & les Anciens faiſoient celles des Temples, & des Arcs-de-Triomphe, de caracteres de bronze, dont ils con-

loient les crampons en plomb, ainsi qu'il paroist par les entailles & trous, qui sont restez aprés que les Lettres en ont été enlevées par les Barbares. Ce mot est fait du Grec *Epigraphe*, Suscription. p. 317.

EPISTYLE. *Voyez* ARCHITRAVE.

EPITAPHE ; c'est une Inscription sur une Tombe, ou sur un Tombeau, pour conserver la memoire d'un Défunt, & pour luy procurer des prieres. C'est aussi un morceau d'Architecture & de Sculpture, avec Buste, Médailles ou Figures symboliques, qui se met dans un Cimetiere, ou contre les murs ou les Piliers d'une Eglise, comme l'*Epitaphe* de M. de la Chambre à S. Eustache à Paris, faite par le Sieur Jean-Baptiste Tubi Romain, Sculpteur du Roy. Ce mot vient du Grec *épi*, sur, & *Taphos*, Tombeau. Pl. 69. p. 251.

EPURE ; c'est la figure d'une piece de trait, aussi grande que l'ouvrage, qu'on trace sur une aire, ou sur un enduit contre un mur, & sur laquelle les Appareilleurs levent leurs panneaux, pour les tracer ensuite sur les pierres. On fait aussi des *Epures* particulieres des parties séparées, lorsque l'ouvrage est grand, comme du Fust d'une Colonne pour en bien tracer le contour, d'un Fronton pour avoir l'aplomb des Modillons, &c. p. 238.

EQUARRIR ; c'est mettre une pierre, ou une piece de bois d'*équerre* en tous sens. p. 237.

EQUARRISSAGE. On dit qu'une piece de bois a six sur huit pouces d'*équarrissage*, pour signifier ses deux plus courtes dimensions, qui étant égales, comme d'un pied chacune, on dit, pour lors, qu'elle a douze pouces de gros. p. 332.

EQUARRISSEMENT ; c'est la reduction d'une piece de bois en grume à la forme *quarrée*, en ostant ses quatre dosses flaches, ce qui peut faire décher à peu prés de la moitié de sa grosseur. p. 222.

EQUARRISSEMENT. V. TRACER PAR EQUARRISSEMENT.

EQUERRE. Instrument de fer, de cuivre, ou de bois, composé de deux regles appellées branches, assemblées perpen-

diculairement par l'une de leurs extrémitez, servant à tracer ou à verifier un Angle droit. Ce mot peut venir de l'Italien *Squadra*, qui signifie la même chose, ou du Latin *Quadratus*, quarré. *Pl.* 66 A. *p.* 237. & 238. C'est ce que Vitruve appelle *Norma*.

EQUERRE DE FER ; c'est un lien de *fer* coudé, qu'on met aux Poteaux corniers d'une encôgnure de Pan de bois, aux Portes de menuiserie, &c. & à d'autres ouvrages. *Pl.* 64 B. *p.* 189. Lat. *Ancon* selon Vitruve.

EQUIANGLE. Figure qui a ses *Angles* égaux, comme le Quarré, le *Triangle* équilateral, &c. *Pl.* †. *p.* j.

EQUIDISTANT ; se dit d'une chose qui est également éloignée d'une autre, & en lignes paralleles, comme les deux pavillons d'une façade également éloignez du point milieu.

EQUILATERE. Figure qui a ses côtez égaux, comme sont tous les Polygones reguliers. *Pl.* †. *p.* j.

EQUIPAGE ; se dit dans un Attelier, tant des Gruës, Gruaux, Chevres, Vindas, Chariots, & autres Machines, que des échelles, baliveaux, dosses, cordages, & tout ce qui sert pour la construction & pour le transport des materiaux. *pag.* 243.

EQUIPAGE DE POMPE. On comprend sous ce nom, la roüe, le balancier, la manivelle, le corps de *Pompe*, le piston, & toutes les autres pieces d'une *Pompe*, avec leurs garnitures, qui agissent par le moyen du bras, ou de l'eau, qui en est le premier mobile, comme aux *Pompes* de la Machine de Marly, qui fournissent continuellement 200. pouces d'eau à Versailles.

ERESTIER. *Voyez* ARESTIER.

ERIGER. Terme qui dans l'Art de bâtir signifie Elever ; ainsi on dit *Eriger* un Mur, *Eriger* un pan de bois, &c. *pag.* 130. 237. &c.

ESCALIER, du Latin *Scala*, Montée ; c'est dans une Maison, une Montée renfermée dans une cage, & composée de marches ou degrez, de paliers & d'apuis droits & rampans, la-

quelle sert à communiquer les Etages les uns sur les autres. Ce mot est fait du Latin *Scala*, qui signifie la même chose, & qui dérive du verbe *Scandere*, monter. p. 177. Pl. 61. 62. 64. B. p. 109. & Pl. 66 B. p. 241.

ESCALIER PRINCIPAL OU GRAND ESCALIER, celuy qui est le plus spatieux, & qui ne sert qu'à monter aux plus beaux Apartemens d'une Maison. Cet *Escalier* ne passe pas ordinairement le premier étage. La moindre largeur qu'on puisse donner à un *Escalier* principal, est de 4. pieds, deux personnes ne pouvant pas monter ou descendre dans un moindre espace sans se nuire l'un à l'autre. Pl. 60. p. 177. Lat. *Scalare majus*.

ESCALIER SECRET OU DEROBÉ, celuy qui sert à dégager, & à monter aux Entre-soles, Garderobes, & même aux Apartemens, pour ne point passer par les principales pieces. p. 178. Pl. 61. & 62. Lat. *Scala occulta*.

ESCALIER COMMUN, celuy qui sert à deux Corps-de-logis par des Paliers alternatifs, lorsque les étages ne sont pas de pareil niveau, ou par un Palier de communication, lorsqu'ils sont de plain pied. Lat. *Scala incerta*.

ESCALIER HORS OEUVRE, celuy dont la Cage en dehors d'un Bâtiment, y est attachée par un ou deux de ses côtez. On appelle *Escalier demi hors-oeuvre*, celuy dont la Cage est en partie enclavée dans le corps du Bâtiment. Lat. *Scala projecta*.

ESCALIER ROND, celuy qui est à vis, ou en helice avec un Noyau, & dont les Marches tournantes droites ou courbes, qui portent leur délardement, tiennent par le colet à un Cilindre qui porte de fond, & dont elles sont partie. Pl. 66 B. p. 242. Tous les *Escaliers* ronds à vis & en limace, se nomment en Latin *Scala cochlea*.

ESCALIER ROND SUSPENDU, celuy qui est sans Noyau, & dont les marches tiennent à une espece de Limon en ligne spirale, & qui laissent un jour ou vuide rond dans le milieu. *ibid*. Lat. *Scala annularis*.

ESCALIER OVALE A NOYAU, OU SUSPENDU, celuy qui ne dif-

fere des deux précedens que par son plan qui est *ovale*. On voit à Lion dans la Maison de Ville un Escalier suspendu de cette espece, qui est d'une singuliere beauté. Lat. *Scala ovata.*

ESCALIER ROND A DOUBLE VIS, celui qui a *double* Rampe l'une sur l'autre, & dont les Marches portent leur délardement, comme l'*Escalier* des PP. Bernardins de Paris, & celuy du Château de Chambor, dont les Marches tiennent par le colet à un mur circulaire percé d'Arcades, qui laisse un jour dans le milieu. *Préface.* Lat. *Scala cochlides duplicata.*

ESCALIER A VIS S. GILLES RONDE, celuy dont les Marches portent sur une Voute rampante sur le Noyau, comme l'*Escalier* du Prieuré de *S. Gilles* en Languedoc, d'où le nom luy a été donné. *ibid.* Lat. *Scala cochlides fornicate.*

ESCALIER A VIS S. GILLES QUARRE'E, celuy qui est dans une Cage *quarrée*, comme les petits *Escaliers* du Palais d'Orleans, dit Luxembourg. Lat. *Scala quadrata fornicata.*

ESCALIER EN LIMACE, celuy qui est dans une Cage ronde ou ovale, & dont la Rampe sans degrez, tourne en vis à l'entour d'un mur circulaire, percé d'Arcades rampantes, comme ceux de l'Eglise de S. Pierre à Rome. Lat. *Scala cochlides acclives.*

ESCALIER A PERISTYLE CIRCULAIRE, celuy dont la Rampe est portée sur des Colonnes, ainsi qu'au Château de Caprarole, & au Palais Borghèse à Rome. p. 257. Pl. 72. & 73. Lat. *Scala cochlides columnata.*

ESCALIER A JOUR. On comprend sous ce nom, non seulement un *Escalier* en Galerie, qui est ouvert d'un côté sans croisées avec balustrade; mais aussi une Vis dont les Marches sont attachées à un Noyau massif, sans autre Cage qu'un Apui parallele à une Rampe soûtenuë de quelque Colonne d'espace en espace, comme les *Escaliers* du Clocher de Strasbourg, & les deux du Jubé de l'Eglise de S. Estienne du Mont à Paris. Lat. *Scala aperta.*

ESCALIER CINTRÉ, celuy dont un bout est formé en demi-cercle ou demi-ellipse, en sorte que les colets de ses Marches tournantes, sont égaux, afin qu'il n'y ait point de Brise-cou. On en voit de bois, avec des courbes rampantes, & de pierre, comme le grand *Escalier* suspendu de l'Observatoire à Paris. Lat. *Scala curvata.*

ESCALIER TRIANGULAIRE, celuy dont la Cage & le Noyau sont faits de deux *triangles*, comme les *Escaliers* qui sont derriere le Porche du Pantheon à Rome. Lat. *Scala triquetra.*

ESCALIER A REPOS, celuy dont les Marches des Rampes droites à deux noyaux, sont paralleles, & terminent alternativement à des Paliers. Lat. *Scala stataria.*

ESCALIER A QUARTIERS TOURNANS, celuy qui a des *Quartiers tournans* simples ou doubles à l'un ou aux deux bouts de ses Rampes. Lat. *Scala versoria.*

ESCALIER A QUATRE NOYAUX, celuy qui laisse un vuide quarré ou barlong entre ses Rampes, & qui porte sur quatre *Noyaux* de pierre de fonds, ou sur quatre *Noyaux* de bois de fonds ou suspendus. *p.* 241.

ESCALIER A DEUX RAMPES ALTERNATIVES, celuy qui est droit, & dont l'échifre porte de fonds, ainsi qu'un mur de refend, comme les grands *Escaliers* du vieux Louvre à Paris, du Palais Farnése à Rome, &c. Lat. *Scala alterna.*

ESCALIER A DEUX RAMPES OPPOSÉES, celuy où l'on monte par un Perron sur un Palier, d'où commencent deux *Rampes* égales vis à vis l'une de l'autre, qui aprés un Palier quarré, retournent pour achever de monter, comme l'*Escalier* du Roy au Château de Versailles. *p.* 323. Lat. *Scala anceps.*

ESCALIER A DEUX RAMPES PARALLELES, celuy où l'on monte par deux rangs égaux de Marches, qui commencent par un même Palier, & finissent par un autre, comme les *Escaliers* des Châteaux des Thuileries & de S. Cloud, *ibid.* Lat. *Scala geminata.*

ESCALIER EN ARC-DE-CLOÎTRE à *Lunettes* & à *Repos*, celuy

dont les Paliers quarrez en retour portez par des Voutes en *Arc-de-cloitre*, rachetent des Berceaux rampans, dont les retombées sont soûtenuëes par des *Arcs* aussi rampans, qui portent sur quatre ou six Piliers ou Noyaux de fonds, qui laissent un vuide au milieu, & ces *Arcs* rampans ont des *Lunettes* en décharge opposées dans les Berceaux, comme le grand *Escalier* de Luxembourg à Paris. p. 241. &c. Lat. *Scala concamerata.*

ESCALIER EN ARC-DE-CLOÎTRE *suspendu & à Repos*, celuy dont les Rampes & Paliers quarrez en retour, portent en l'air sur une demi-voute en *Arc-de-cloitre*, comme l'*Escalier* de l'Hostel des Fermes du Roy ruë de Grenelle à Paris, & celuy de l'Aîle du côté du Nord au Château de Versailles. *ibid.* Lat. *Scala pensilis concamerata.*

ESCALIER A GIRONS RAMPANS, celuy dont les Marches ont tant de largeur, quoy qu'avec beaucoup de pente, que les chevaux y peuvent monter. On en voit de cette sorte au Palais du Vatican à Rome, & aux Perrons du Château neuf de S. Germain en Laye. *Pl.* 72. *pag.* 257. Lat. *Scala proclives.*

ESCALIER EN FER A CHEVAL. Maniere de grand Perron, dont le plan est circulaire & dont les Marches ne sont point paralleles, comme ceux de la Cour du Cheval blanc à Fontainebleau, & du Chasteau de Caprarole. *ibid. pag.* 258. Lat. *Scala hemicyclia.*

ESCALIER A PERISTYLE DROIT EN PERSPECTIVE, celuy qui a sa Rampe entre deux rangs de Colonnes, qui ne sont pas paralleles, & dont le diametre de celles d'enhaut, est moindre d'un quart ou d'un cinquiéme, que celles d'en-bas. Ces Colonnes étant chacune proportionnée à la grosseur de son diametre, & celles d'enhaut étant beaucoup plus basses & plus serrées que celles d'enbas; le Berceau rampant en maniere de Canonniere qu'elles portent, n'est pas parallele à la Rampe dont les girons sont égaux, ce qui fait une dégradation d'objets, & donne une apparence de longueur.

Le grand *Escalier* Pontifical du Vatican, fait par le Cavalier Bernin, est de cette maniere. pag. 345. Lat. *Scala recta columnata.*

ESCAPE. *Voyez* CONGE'.

ESCARPE, de l'Italien *Scarpa*, Talut ; c'est le Mur en talut depuis le pied d'un Bastiment jusques au cordon, qui fait un costé de Fossé. Et *Contrescarpe* ; c'est le Mur qui luy est opposé de l'autre costé du Fossé. p. 257. Pl. 70. & 73.

ESCARPER ; c'est en coupant un Roc ou des terres naturelles, leur donner le moins de talut que faire se peut. p. 350.

ESCOPERCHES. Grandes perches comme des baliveaux, qui servent pour échafauder. p. 244.

ESMILLER, se dit de la maniere de travailler le grais ou la pierre avec la pointe ou marteau pointu. *Esmiller le moilon* ; c'est en oster le bouzin, & l'atteindre jusqu'au vif. pag. 337.

ESPACEMENT ; c'est dans l'Art de bastir, toute distance égale entre un corps & un autre ; ainsi on dit l'*Espacement* des poteaux d'une Cloison, des solives d'un Plancher, des chevrons d'un Comble, des balustres d'un Apui, &c. *Espacer tant plein que vuide*, c'est laisser les intervalles égaux aux solives. Pl. 64. A. p. 187. & 321.

ESPALIER, se dit des arbres fruitiers & autres, dont les branches étendües & palissées sur un treillage, revestent un mur de clôture. Le *Contrespalier* est un petit treillage à hauteur d'apui à quatre à six pieds de l'*Espalier*, entretenu par des chevrons debout de six pieds en six pieds, & garni de seps de vigne ou d'arbres fruitiers nains. p. 199.

ESPLANADE. Lieu élevé & à découvert pour se promener. Lat. *Solarium.*

ESQUISSE, de l'Italien *schizzo* ; c'est le premier crayon ou une legere ébauche d'un morceau d'Architecture, de Peinture, &c. qu'on nomme encore *Grifonnement*, ou *Première Pensée*. C'est aussi en Sculpture un petit Modelle de terre ou de cire, heurté d'art avec l'ébauchoir. p. 284.

ESSELIER ; c'est dans une Ferme de Comble, la piece de bois qui s'assemble dans la Jambe de force, & qui suppose l'Entrait. On l'appelle aussi *Gousset*. *Pl.* 64 A. *p.* 187.

ESSIEU. *Voyez* CATHETE.

ESTRADE, du Latin *Stratus*, couché ; c'est une espece de Marche-pied de la grandeur d'un Alcove, sur lequel pose le lit. On en met aussi dans les Exedres, & dans les grands Apartemens sous les Thrônes, les Bufets, &c. Les *Estrades* des Divans & Salles d'Audience chez les Levantins, sont appellées *Sofa*. *Pl.* 62. *p.* 181.

ETABLE ; c'est dans la Bassecour d'une Maison de Campagne, une espece d'Angar fermé où l'on tient le bestail. On appelle *Bouverie*, celle où l'on met les bœufs : *Bergerie*, celle où l'on met les moutons, &c. *p.* 328.

ETABLIR. On dit que les Ouvriers *s'établissent* dans un Attelier, lorsqu'ils en prennent possession, & qu'ils y apportent les matieres & les outils necessaires pour commencer à y travailler. On dit aussi *Etablir des pierres*, lorsqu'on trace dessus le parement quelque marque ou lettre alphabetique, pour destiner à chacune sa place. Dans les grands Atteliers chaque Apareilleur a sa marque particuliere pour les pierres de son canton.

ETAGE, du Grec *Stege*, Plancher. On entend par ce mot, toutes les pieces d'un ou de plusieurs Apartemens, qui sont d'un même plain-pied. *p.* 180. *Pl.* 65 B. *p.* 185. &c. Lat. *Contabulatio*.

ETAGE SOUTERRAIN, celuy qui est vouté & plus bas que le Rez-de-chauffée. Les Anciens appelloient generalement tous les lieux voutez sous terre, *Crypto-porticus*, & *Hypogea*. *p.* 174. *Pl.* 60.

ETAGE AU REZ-DE-CHAUSSE'E, celuy qui est presqu'au niveau d'une Ruë, d'une Cour, ou d'un Jardin. *pag.* 176. *Pl.* 61. & 72. *p.* 257.

ETAGE QUARRE', celuy où il ne paroist aucune pente du Comble, comme un Attique. *p.* 187. & *Pl.* 73. *p.* 259.

ETAGE EN GALETAS, celuy qui est pratiqué dans le Comble, & où l'on voit des forces & quelques autres pieces des Fermes, quoyque lambrissé. *pag.* 160. & *Pl.* 63 B. *p.* 185. Lat. *Subtegulanea Contabulatio.*

ETAL. *Voyez* BOUCHERIE.

ETALONNER; c'est reduire des mesures à pareilles distances, longueurs & hauteurs, en y marquant des repéres. *pag.* 232.

ETANCHE. On dit *mettre à Etanche* un Bastardeau, c'est-à-dire le mettre à sec par le moyen des machines qui en tirent l'eau pour pouvoir fonder. *Mettre à étanche*, se dit aussi pour *Etancher.*

ETANÇON. Maniere d'étaye pour retenir ferme & à demeure, un mur ou un pan de bois. *Etançonner*; c'est contretenir avec des *Etançons.* p. 244. Lat. *Fulcrum.*

ETANFICHE; c'est la hauteur de plusieurs Bancs de pierre, qui font masse dans une Carriere. *p.* 358.

ETANG; c'est auprés d'une Maison de Campagne, l'endroit où l'on a soin de ramasser les eaux de sources ou de pluyes pour abreuver les bestiaux, & pour y tenir du poisson, & l'y faire peupler.

ETAYE. Piece de bois posée en arc-boutant sur une couche, pour retenir quelque mur ou pan de bois deversé & en surplomb. On nomme *Etaye en gueule*, celle qui a une entaille en forme de hoche pour recevoir l'angle d'un poitrail & le soûtenir, ou qui étant la plus longue ou ayant plus de pied, empêche le déversement: & *Etaye droite*, celle qui est à plomb, comme un pointal. p. 244. Lat. *Fulcura.*

ETAYER; c'est retenir avec de grandes pieces de bois un Bâtiment qui tombe en ruine, ou des poutres dans la refection d'un mur mitoyen. Ce mot vient, selon Nicot, du Grec *Aistein*, soûtenir. p. 244. Lat. *Fulcire.*

ETELON; c'est l'Epure des Fermes & de l'Enrayeure d'un Comble, des Plans d'Escaliers, & de tout autre Assemblage de Charpenterie, qu'on trace sur une espece de plancher de

plusieurs dosses disposées & arrestées pour cet effet sur le terrein d'un Chantier, p. 187.

ETOILE ; c'est dans un Parc, un espace rond ou à pans en maniere de Carrefour, où plusieurs Allées aboutissent, & du milieu duquel on a différens points de vûë, comme les Etoiles de Chantilly, de Meudon, &c. p. 194.

ETRESILLON. Piece de bois serrée entre deux dosses, pour empêcher l'éboulement des terres dans la foüille des tranchées d'une Fondation. On nomme encore *Etresillon*, une piece de bois assemblée à tenon & mortoise avec deux couches, qu'on met dans les petites ruës, pour retenir à demeure des murs qui bouclent & deversent. Ces *Etresillons*, qu'on nomme aussi *Etançons*, servent encore à retenir les piédroits & platebandes des Portes & des Croisées, lorsqu'on reprend par sous-œuvre un Mur de face, ou qu'on remet un poitrail neuf à une Maison. p. 234.

ETRESILLONNER ; c'est retenir les terres & les Bastimens avec des dosses & des couches debout, & des *Etresillons* en travers. p. 244.

ETRESILLONS DE PLANCHER. Petits morceaux de bois qu'on fait entrer à force entre les solives d'un *Plancher* enfoncé, pour soûtenir les lattes & en établir le Hourdi & la Charge. On oste ensuite ces *Etresillons* & lattes postiches pour traîner les entrevoux. Il y a aussi des *Etresillons* à demeure qu'on met par entaille au bout des solives au lieu de solins, pour les tenir dans un espacement égal.

ETRIER. Espece de lien de fer coudé quarrément en deux endroits, qu'on boulonne à travers un poinçon pour y attacher un tirant, & dont on arme aussi une poutre éclatée pour la retenir. Pl. 64 B. p. 189.

ETUVE, du Latin *Stuba* ou *Stufa*, Poële ; c'est la piece de l'Apartement du Bain échaufée par des Poëles. Les Anciens appelloient *Hypocaustes*, les fourneaux soûterrains qui servoient à échaufer leurs Bains. p. 158. & Pl. 72. p. 257. C'est ce que Vitruve nomme *Caldarium*.

ETUVE DE CORDERIE; c'est dans un Arcenal de Marine, le lieu avec fourneaux & chaudieres, où l'on godronne les *Cordages* pour les Baftimens de Mer. *p.* 357.

EVALUER; c'eft dans l'eftimation des ouvrages, en regler les prix par compenfation, eu égard aux façons & changemens, qui ayant efté faits par ordre, ne font plus en exiftence. *p.* 322.

EVECHE'; c'eft par rapport à l'Architecture, le Palais d'un *Evêque*, ordinairement joint à une Eglife Cathedrale, confiftant en Apartemens de ceremonie & de commodité, dont la principale piece, eft une grande Salle avec Chapelle, pour y tenir les *Synodes*, & conferer les Ordres facrez. Cette Salle pourroit eftre appellée *Ecclefiafterium*, quoy que ce mot ait une autre fignification dans Vitruve. *p.* 357. Lat. *Palatium Epifcopale.*

EVIDER; c'eft tailler à jour quelque ouvrage de pierre ou de marbre, comme des Entrelas: ou de menuiferie, comme des panneaux de clôture de Chœur, d'Oeuvre, de Tribune, &c. autant pour rendre ces panneaux plus legers, que pour voir à travers fans eftre vû. *p.* 324.

EVIER. Pierre creufée, qu'on met au rez-de-chauffée, ou à hauteur d'apui dans une Cuifine, pour en faire écouler l'eau. C'eft auffi un canal de pierre, qui fert d'égout dans une Cour ou une Allée de Maifon. *Planch.* 60. *pag.* 175. Lat. *Emiffarium.*

EURIPES. Les anciens Romains appelloient ainfi leurs moindres Jets d'eau, & *Nils*, leurs plus grands, comme les Gerbes, Cafcades, & autres Jeux; où il y avoit plus d'abondance d'eau, dont ils faifoient des Canaux de différentes manieres, pour fervir d'enceinte à leurs Jardins, ou pour y former des Ifles pour des Jeux & Spectacles. Ils avoient emprunté le nom de *Nil*, du Fleuve de l'Egypte, à caufe de fes Cataractes ou chûtes: & celuy d'*Euripe*, du Détroit ainfi nommé entre l'Ifle Eubée & le Negrepont dans l'Archipel, lequel a fept flux & reflux dans l'efpace de 24. heures, fi

violens que les vaisseaux ne sçauroient les remonter à pleines voiles. p. 357.

EURYTHMIE, du Grec *Eurythmia*, belle proportion ; c'est selon Vitruve, la beauté des proportions de l'Architecture. pag. 357.

EUSTYLE ; c'est la meilleure maniere d'espacer les Colonnes selon Vitruve, qui est de deux diametres & un quart, ou quatre modules & demi. Ce mot est composé du Grec *Eus*, bon, & *Stylos*, Colonne. p. 8. & 9.

EXASTYLE. Ce mot qui vient du Grec, se dit d'un Porche qui a six Colonnes de front, comme le Temple Periptere de Vitruve, & le Porche de la Sorbonne à Paris. p. 357.

EXEDRES ; c'estoient chez les Anciens, des lieux garnis de bancs & de sieges, où disputoient les Philosophes, les Rhetoriciens, &c. comme sont aujourd'huy les Classes des Colleges, & les Salles dans les Couvents, où les Religieux s'entretiennent avec les personnes de dehors. M. Perrault entend par le mot *Exedra* dans Vitruve, un Cabinet de conversation, & une petite Academie où des gens de Lettres conferent ensemble. p. 338.

EXHAUSSEMENT ; c'est une hauteur ou une élevation ajoûtée sur le dernier plinthe d'un mur de face, pour rendre l'Etage en galetas plus logeable. On dit aussi qu'une Voute, qu'un Plancher, &c. a tant d'*Exhaussement*, pour en signifier la hauteur depuis l'aire. p. 187. & 333.

EXPERT ; c'est un Ouvrier ou un homme connoissant dans l'Art de bastir, qui est préposé autant pour examiner la quantité & la qualité des Ouvrages, que pour en faire l'estimation & en regler les prix, quand il n'y a point de marché par écrit. Il a esté créé par Arrest du Conseil du mois de May 1690. certain nombre d'*Experts* Jurez pour chaque Ville du Royaume, & cinquante pour celle de Paris, sçavoir 25. Architectes ou Bourgeois, & 25. Entrepreneurs, Maçons & Charpentiers, & 16. Greffiers de l'Ecritoire, qui seuls peuvent estre nommez d'office pour estre Arbitres des contestations entre les

Bourgeois & les Ouvriers, pour faire les Toisez, Arpentages & Partages, & donner des Alignemens particuliers, le Roy ayant réunis les anciennes Charges d'Experts & Greffiers de l'Ecritoire. Ces *Experts* doivent estre accompagnez dans leurs descentes & visites, d'un Greffier des Bâtimens, dit de l'Ecritoire, pour y écrire la Minute de leur Raport, qu'ils sont obligez de signer sur les lieux; & lorsqu'ils ne conviennent pas ensemble de leurs faits, on nomme un Tiers qui décide de la contestation. *p.* 332.

EXPOSITION DE BASTIMENT; c'est la maniere dont un Bastiment est *exposé* par rapport au Soleil & aux vents. La meilleure *Exposition*, selon Vitruve, est d'avoir les encognures opposées aux vents cardinaux du Monde. *Vie de Vignole.*

EXTRADOS; c'est la curvité exterieure d'une Voute, & *Intrados* ou *Doüelle*, celle du dedans. *Pl.* 66 A. *p.* 237.

EXTRADOSSÉ. On dit qu'une Voute est *extradossée*, lorsque le dehors n'en est pas brut, & que les queuës des pierres en sont coupées également, en sorte que le parement exterieur est aussi uni que celuy de la doüelle, comme à la Voute de l'Eglise de S. Sulpice à Paris. *p.* 344.

F

FABRIQUE, du Latin *Fabrica*, Bâtiment. Ce mot fort en usage en Italie, où il se dit de tout Bâtiment considerable, se prend quelquefois en François pour signifier une belle construction. Ainsi on dit que l'Observatoire, le Pont Royal à Paris, &c. sont d'une belle *Fabrique*. *p.* 184.

FAÇADE; c'est la *face* que présente un Bâtiment considerable sur une ruë, une cour ou un jardin. La principale *Façade* du Louvre, & celles des Châteaux des Thuileries, & de Versailles du côté des Jardins, sont des plus belles & des plus grandes qui se voient. *p.* 172. & 182. *Pl.* 63 A. &c. Lat. *Frons.*

FAÇADE SIMPLE, celle dont la décoration ne consiste qu'en ravalemens, tables de crépi & autres grandes parties avec peu de moulures aux Portes & Croisées. *p. 337.*

FAÇADE RICHE, celle qui outre les ornemens convenables à ses Portes & Croisées, ses Plinthes, Corniche & autres saillies, est enrichie de Bas-reliefs & de Trophées par compartimens taillez dans le corps du mur, ou postiches par incrustation, avec Bustes, Statuës, &c. comme les *Façades* de la Vigne Borghese & du Palais Spada à Rome. *ibid.*

FACE; c'est une des superficies d'un corps regulier, comme d'un Cube qui en a six, d'un Tetraëdre qui en a quatre, &c.

FACE. Membre plat, comme la Bande d'un Architrave, d'un Larmier, &c. Il y en a qui écrivent *Fasce*, fondez sur le mot Latin *Fascia*, large turban, dont Vitruve se sert pour signifier les *Faces* ou bandes d'un Architrave ou d'un Chambranle. *Pl. 12. p. 33.* &c. Lat. *Corsa.*

FACE INCLINE'E, celle qui est en talut & penche en dedans par le haut pour gagner en partie la saillie de la moulure qui la couronne, comme on en voit à quelques exemples antiques, & à l'Architrave Corinthien du petit ordre de l'Eglise des PP. de l'Oratoire à Paris ; ce qui se pratique lorsque le corps dans lequel un Architrave termine, n'a pas assez de saillie, ou dans des lieux serrez & vûs d'enbas, comme dans la Tour d'un Dome.

FACE DE MAISON ; c'est la largeur qui en paroît sur une ruë, une cour ou un jardin ; ainsi on dit qu'une *Maison* a tant de *Face*, pour en exprimer la largeur. *Voyez* MUR DE FACE.

FAISANDERIE. Maison accompagnée d'un Clos, où l'on éleve des *Faisans*, laquelle dépend d'une Terre considerable, comme la *Faisanderie* de Chantilly. *p. 357.* Lat. *Phasianaria Chors.*

FAISTAGE, se dit d'un *Faiste* garni de son amortissement & enfaistement. Il se prend aussi pour le Comble. *Pl. 64 A. p. 187.* Lat. *Fastigium.*

FAISTE ; c'est le plus haut du Comble d'une Maison, & c'est aussi la piece de bois qui porte le sommet d'un Comble, & où vont terminer les chevrons. Le *Sousfaiste* est une autre piece de bois au dessous du Faiste, liée par des Entretoises, des Liernes & des Croix de S. André. p. 183. & Pl. 64 A. p. 187. Lat. *Culmen.*

FAISTIERE. *Voyez* LUCARNE & TUILES FAISTIERES.

FANAL, du Grec *Phanos*, Lanterne ; c'est par raport à l'Architecture, une Tour haute & mennë au bout d'un Mole, ou avancée en Mer sur quelque Ecueil, comme le *Fanal* de Gennes, d'où l'on découvre les Vaisseaux du dehors, & qui par le moyen de la lumiere qu'on y expose, sert à les guider pour les conduire à la Rade & dans le Port. Il y en a qui sont décorez d'Ordres d'Architecture, comme la Tour de Cordoüan à l'Embouchure de la Garonne, qui est ronde & à quatre étages en retraite de forme pyramidale. On appelle dans les Echelles ou Ports du Levant de la Mediterranée, cette sorte de Tour, *Phare* ; du nom de celle que Ptolomée Philadelphe Roy d'Egypte, fit bastir à l'embouchure du Nil pour le même usage, & qui étoit de forme pyramidale. p. 307. Lat. *Pharus.*

FAUCONNEAU ; c'est la piece de bois posée en travers sur le haut d'un Engin, qui a deux poulies à ses deux bouts. p. 243.

FAUCONNERIE ; c'est par rapport à l'Architecture, un Bâtiment qui consiste en Volieres pour y nourir toutes sortes d'oiseaux de proye servant à la chasse, en Ecuries pour les coureurs, & en logemens pour les Officiers & Valets de la Fauconnerie. p. 357. Lat. *Aviarium accipitrarium.*

FAUSSE-AIRE. *Voyez* CHARGE DE PLANCHER.

FAUSSE-ALETTE ; c'est un arriere piédroit en renfoncement, qui porte une Arcade ou une Platebande.

FAUSSE-ARCADE ; c'est un renfoncement cintré au dessus d'une Platebande, pour y éclairer un Entresole ; c'est aussi une *Arcade* pratiquée dans une autre en arriere-corps, pour quelque sujettion ou decoration.

FAUSSE-BRAYE ; c'est en Architecture Civile une Terrasse continuë entre le Fossé & le pied d'un Château, laquelle sert autant pour luy donner de l'embasement, que pour se promener, comme on en voit au Château de Richelieu. *p. 322.* Lat. *Promulare Ambulacrum.*

FAUSSE-COUPE. On dit qu'une Platebande est en *Fausse-coupe*, lorsque les joints de ses claveaux fort épais, sont seulement à plomb au parement, de la profondeur d'environ six pouces, le reste du joint étant incliné selon sa *Coupe*. Les Platebandes des Portes d'enfilade du Bâtiment neuf du Louvre devant la Riviere, sont appareillées de cette maniere. *Pl. 66 A. p. 237.*

FAUSSE-COUPE D'ASSEMBLAGE ; c'est en Charpenterie & en Menuiserie, un *Assemblage* en onglet hors d'équerre, & par conséquent d'angle gras ou maigre. *Pl. 100. p. 341.*

FAUSSE EQUERRE. Ce mot est commun pour tout instrument qui sert à prendre des angles qui ne sont pas droits ; mais il se dit plus particulierement du Compas d'Apareilleur. *Pl. 66 A. p. 237. & 238.*

FAUSSE-PORTE. *Voyez* PORTE DE FAUBOURG.

FAUX-ATTIQUE. *Voyez* ATTIQUE.

FAUX-COMBLE ; c'est le petit *Comble* qui est au dessus du Brisis d'un *Comble* à la Mansarde, & dont la pente doit estre de même proportion que celle d'un Fronton triangulaire. *Pl. 64 A. p. 187.*

FAUSSE-HOTTE ; c'est la *Hotte* d'une Cheminée, dont le tuyau est dévoyé, qui ne sert que pour en cacher la difformité; & former le Manteau & la Gorge. Les *Hottes* se toisent à part, après en avoir toisé le Manteau.

FAUX-JOUR ; c'est une Fenêtre percée dans une Cloison, pour éclairer un Passage, une Garderobe, ou un petit Escalier, qui ne peut avoir du *Jour* d'ailleurs. C'est aussi une Fenêtre en glacis dans un Magazin de Marchand, pour faire paroître avantageusement les étofes.

FAUX MANTEAU ; c'est la Hotte d'une Cheminée, qui est

recouverte par la Gorge & le *Manteau*. On donne aussi ce nom au *Manteau* d'une vieille Cheminée, qui porte en saillie sur des Courges, Corbeaux ou Consoles. Pl. 55. p. 150.

FAUX-ORDRE. *Voyez* ORDRE ATTIQUE.

FAUX-PLANCHER; c'est au-dessous d'un *Plancher*, un rang de solives ou de chevrons lambrissez de plâtre, ou de menuiserie, sur lequel on ne marche point, & qui se fait pour diminuer l'exhaussement d'une Piece d'Apartement, ou dans un Galetas pour en cacher le Faux-comble. Ce mot se dit aussi d'une Aire de Lambourdes, & de *Planches*, sur le couronnement d'une Voute, dont les reins ne sont pas remplis. p. 333.

FEMELLE, morceau de cuivre ou de fer enchassé dans le claveau d'une porte, & scellé en plomb, pour recevoir par enhaut un pivot garni d'une virole de fer, & attaché à un ventail, pour aider à le faire tourner verticalement.

FENESTRAGE, se dit en general de toutes les Croisées de bois ou de fer d'un Bâtiment : & en particulier, d'une grande *Fenestre* sans apui, ouverte jusques sur le Plancher, que Vitruve appelle *Fenestra valvata*. p. 335.

FENESTRE. Ouverture dans les Murs de face, pour donner du jour. Ce mot se dit aussi bien de la Fermeture ou Croisée, que de la *Baye*. Il vient du Latin *Fenestra*, fait du Grec *Phainein*, reluire. p. 132. &c. Pl. 49.

FENESTRE DROITE, celle qui est quarrée-longue en hauteur, & dont la Fermeture est en platebande, ou en linteau droit, comme elle se pratique ordinairement. Pl. 49. p. 133. &c. Lat. *Fenestra recta*.

FENESTRE CINTRE'E, celle dont la Fermeture est en anse-de-panier, ou en plein cintre, comme les *Fenestres* du premier étage du Château de Versailles. pag. 133. Lat. *Fenestra arcuata*.

FENESTRE BOMBE'E, celle dont la Fermeture est plus courbe, n'étant qu'une portion d'arc : comme on en voit au Louvre de fort belles, qui ont des masques à leurs clefs. pag. 137. & 184. Lat. *Fenestra curvata*.

FENESTRE QUARRE'E, celle dont la largeur est égale à la hauteur, comme on en voit à quelques Attiques. Pl. 73. p. 259. Lat. *Fenestra quadrata*.

FENESTRE RONDE, celle dont l'ouverture est un cercle parfait, comme on en voit au Portail de l'Eglise des Religieuses de Sainte Marie, & à celuy des Capucines à Paris. pag. 135.

FENESTRE OVALE, celle dont la Baye est une ellipse ou *ovale*, en hauteur ou en largeur, comme aux Vitraux du Portail, & à la Croisée de l'Eglise de S. Loüis des PP. Jesuites à Paris. p. 134.

FENESTRE MEZANINE. Petite *Fenestre* moins haute que large, qui sert à éclairer un Attique, ou un Entresole. Ces sortes de *Fenestres*, que les Italiens nomment *Mezanini*, & qui sont fort en usage chez eux, se pratiquent aussi dans les Frises d'Entablement de couronnement, comme on en voit au Château des Thuileries à Paris, & au Palais Altieri à Rome, &c. Jean Martin dans la Traduction d'Alberti, nomme toute *Fenestre* en largeur, *Fenestre gisante*. p. 138. & Pl. 73. p. 259. Lat. *Dimidiata Fenestra*.

FENESTRE ATTICURGE, celle dont l'Apui est plus large que le Linteau, les Piédroits n'étant pas paralleles, comme au Temple de la Sybille à Tivoli, au Palais Sacherti, & à la Coupe de l'Eglise de la Sapience à Rome. Cette espece de *Fenestre* est ainsi nommée, parce qu'elle ressemble aux Portes *Atticurges* de Vitruve. Lat. *Fenestra Attica*.

FENESTRE EBRASE'E, celle dont les Tableaux n'étant pas paralleles, sont en *embrasure* par dehors, pour faciliter la lumiere, comme on voit au Château de Caprarole. Pl. 73. p. 259. Lat. *Fenestra extùs explicata*.

FENESTRE EN EBRASURE, celle qui est plus étroite par dehors que par dedans, les Joüées de l'épaisseur du mur n'étant pas paralleles ; ce qui se fait par injection, comme pour éclairer un Escalier à vis, & ne pas interrompre une décoration extérieure : ou pour sûreté, comme à une Pri-

son. Lat. *Fenestra intùs explicata.*

FENESTRE BIAISE, celle dont les Tableaux, quoy que paralleles, ne sont pas d'équerre avec le mur de face, pour faciliter le jour qui vient de côté. Lat. *Fenestra obliqua.*

FENESTRE GISANTE ; c'est, selon Leon-Baptiste Albert, celle qui a plus de largeur que de hauteur, comme il y en a pour éclairer des rampes d'Escaliers.

FENESTRE RAMPANTE, celle dont l'Apui & la Fermeture, sont en pente par quelque sujetion, comme on en voit, qui éclairent les Escaliers de quelques Maisons particulieres. p. 139. Lat. *Fenestra declivis.*

FENESTRE RUSTIQUE, celle qui a pour Chambranle des bossages ou pierre de refend, comme à la Vigne du Pape Jules à Rome. *Pl.* 71. p. 255.

FENESTRE AVEC ORDRE, celle qui outre son Chambranle, est enrichie de petits Pilastres ou colonnes avec Entablement, selon quelque Ordre d'Architecture, dont elle retient le nom ; ainsi les *Fenestres* du rez-de-chaussée du Palais Mellini, sont Doriques, & celles du premiere étage du Palais Farnése, Corinthiennes, à Rome. p. 290. *Pl.* 85.

FENESTRE A' BALCON, celle dont l'Apui en dehors est fermé de balustres, comme au Chasteau de Versailles du costé du Jardin. *Pl.* 71. pag. 255. & 290. *Pl.* 85. Lat. *Fenestra podio septa.*

FENESTRE EN TRIBUNE, celle qui sans Apui au milieu d'une Façade, a un Balcon en saillie au devant, & est distinguée des autres, autant par sa Baye plus grande, que par une décoration d'Architecture, comme celle de l'Aîle du Capitole à Rome, ou celle de l'Hôtel de Beauvais rue S. Antoine à Paris, bâti par Antoine Le Pautre Architecte du Roy. p. 285. & *Pl.* 82. p. 289. Lat. *Fenestra Mœniana.*

FENESTRE EN TOUR CREUSE, celle qui est cintrée par son plan & renfoncée en dedans : & *Fenestre en tour ronde*, celle qui fait l'effet contraire. Les Vitraux des Dômes font ces deux effets, étant considerez par dedans, & par dehors. *Pl.* 71.

p. 255. Lat. *Fenestra plano-curva.*

FENESTRE D'ENCOGNURE, celle qui est prise dans un pan coupé. Lat. *Fenestra angularis exterior.*

FENESTRE DANS L'ANGLE, celle qui est si proche de l'*Angle* rentrant d'un Bastiment, que son Tableau n'a point de dosseret. On appelle aussi *Fenestre dans l'Angle*, certain petit Jour étroit & haut en maniere de Barbacane, qui se pratique dans un *Angle* rentrant pour éclairer un pétit Escalier sans corrompre la décoration, comme on en voit à l'Eglise des Invalides à Paris. Lat. *Fenestra angularis interior.*

FENESTRE EN ABAJOUR, celle dont l'Apui est à cinq pieds du Plancher à cause d'une servitude, & qui est en chamfrain ou en glacis par dedans pour donner plus de jour. On appelle aussi *Fenestres en Abajour*, celles qui servent à éclairer l'étage soûterrain ou des Offices. *Pl.* 50. *p.* 143. Lat. *Fenestra proclivis.*

FENESTRE FEINTE; c'est une décoration de Croisée ordinairement renfoncée de l'épaisseur du Tableau, qu'on fait pour répondre à d'autres *Fenestres* vrayes, ou pour orner un mur orbe. *p.* 138. Lat. *Pseudo-fenestra.*

FENIL; c'est le grenier ou tout autre lieu, où l'on serre du foin. *p.* 357. Lat. *Fenile.*

FENTONS. Morceaux de fer *fendus* en crampons par les deux bouts, qu'on scelle dans les Tuyaux & Souches de cheminées en les épigeonnant, pour les entretenir. Il y en a de grands, qu'on appelle *Fentons potencez*, parce qu'ils sont faits en maniere de potence, & qui servent à porter les grandes Corniches de plâtre ou de stuc. On en fait encore de bois, en maniere de grosse cheville, qu'on met dans les Entrevoux, pour soûtenir le hourdi d'un Plancher, & qui servent aussi pour les petites Corniches. *pag.* 163. & *Pl.* 99. *p.* 339. Lat. *Falera.*

FER. Métail qui se fond & se forge, & dont on se sert dans les Bâtimens. Il a différens noms suivant ses grosseurs, ses façons, ses usages & ses défauts. *p.* 216. &c.

FER *suivant ses grosseurs.*

FER DE GROS OUVRAGES OU GROS FER ; s'entend dans les Bâtimens des Tirans, Ancres, Crampons, Liens, Equerres, Estriers, Harpons, Boulons, Barres de Tremie, Manteaux de cheminées, Barreaux, Dents-de-loup, Fentons, Grilles & Portes de fer simples, qui se payent au poids.

FER QUARRÉ, celuy qui a deux à trois pouces de gros. On le nomme aussi *Fer de Courçon. ibid.*

FER QUARRÉ BASTARD, celuy de quinze à dix-huit lignes de gros. *p.* 117.

FER QUARRÉ COMMUN, celuy d'un pouce. *ibid.*

FER CARILLON, celuy de huit à dix lignes de gros. *ibid.*

FER PLAT, qu'on nomme aussi *Cornette*, celuy de trois pouces de large sur cinq à six lignes d'épaisseur. *p.* 118.

FER MÉPLAT, celuy qui a de largeur le double de son épaisseur.

FER APLATI, OU FER A LA MODE, celuy qui n'a que trois à quatre lignes d'épaisseur sur 20. à 24. de largeur, & sert pour les Apuis des Rampes & Balcons, les battemens des Portes, &c.

FER EN LAME, celuy qui a deux à trois lignes d'épaisseur sur différentes largeurs, & sert pour les enroulemens. *pag.* 117. Lat. *Ferrum planum.*

FER ROND, celuy de neuf lignes de diametre, qui sert à faire des tringles & verges de rideaux.

FER EN FEUILLES, qu'on nomme aussi *Tole*, celuy d'environ une ligne d'épaisseur, sur lequel on cisele & embourit des ornemens. *p.* 218. Lat. *Ferrum bracteatum.*

FER EN BOTTE, ou MENU FER, celuy qui sert pour les verges des Vitres. Lat. *Ferrum tenue.*

FER BLANC. Feuilles de fer fort minces blanchies avec de l'étain, dont on se sert au lieu d'Ardoises pour couvrir, & dont on fait des Cheneaux, Enverres, Tuyaux de descente, &c. où le plomb est cher, comme on en voit à Châlons, Macon, Lion, &c. *p.* 238.

FER *suivant ses façons.*

FER ETIRÉ. On appelle ainsi le menu *Fer*, qu'on alonge en le battant à chaud. Lat. *Ferrum ductile.*

FER CORROYÉ, celuy qui aprés avoir été forgé, est ensuite battu à froid pour devenir plus difficile à casser, & estre employé dans les machines mouvantes, comme aux Balanciers, Manivelles, Pistons de Pompes, &c.

FER COUDÉ, celuy qui est plié sur son épaisseur, comme un étrier, pour retenir une poutre éclatée, ou pour accoler une encoignure de menuiserie : ou qui est retourné en angle droit, comme les équerres de Porte cochere.

FER ENROULÉ, se dit du *Fer* plat ou quarré, contourné en spirale, dont on fait les *enroulemens* des arcboutans, panneaux, couronnemens & autres ouvrages de Serrurerie. p. 218. Lat. *Ferrum volutum.*

FER AMBOUTI ; c'est de la Tole relevée en bosse avec les outils, pour faire des feüillages, des roses & autres ornemens.

FER ACERÉ, celuy qui est mêlé ou abouti d'acier pour les outils de Taillanderie, comme Marteaux, &c. ou plûtost celuy qui est affiné, & qui a pris la nature de l'acier par la fonte & par la trempe. Lat. *Ferrum solidatum.*

FER FONDU, se dit non-seulement du *Fer*, dont on moule des Conduites, Poëles, Contrecœurs & autres ouvrages : mais aussi de celuy qui étant *fondu*, peut estre reparé avec des outils, tels que la lime & le ciseau (ce qui est un secret particulier qui ayant été perdu, a été recouvert depuis quelques années) & dont on fait des Balcons, Rampes d'Escaliers, Clôtures de Chœurs d'Eglises, & plusieurs ustencils. On voit au Chasteau de Meudon, quelques Travées de Balustrade de cette sorte de *Fer*, & entre-autres ouvrages à Paris, la Rampe de l'Escalier de la Maison de M. l'Intendant Pelletier, ruë de la Coûture Sainte Catherine, du dessein du Sieur Bullet. p. 102. & Pl. 65 D. p. 219.

FER NOIRCI, celuy qui est *noirci* au feu avec la corne, comme les Serrures à bosse, Pantures, Esquerres, Verroux com-

muns, &c. ou imprimé de *noir* à l'huile, tels que sont les Grilles, Portes, Balcons, & autres ouvrages exposez aux injures de l'air.

FER *suivant ses usages*.

FER DE PIEU. Morceau de *fer* pointu à quatre branches, dont on arme la pointe d'un *Pieu* afilé.

FER MAILLÉ, se dit d'un Treillis dormant de barreaux de *fer*, dont les *mailles* sont de quatre pouces en quarré selon la Coûtume de Paris Art. 205. Tout le *fer maillé* quarrément ou à losange, se dit en Latin *Ferrum reticulatum*. p. 358.

FER DE CUVETTE. Morceau de *fer* plat forgé en rond, qui étant scellé dans un mur, sert à soûtenir ou accoler une *Cuvette* de Tuyau de descente. Lat. *Ferrum arcuatum*.

FER D'AMORTISSEMENT, se dit de toute Aiguille de *fer* entée sur un poinçon, pour tenir une piramide, un vase, une giroüette, ou tout autre ornement de plomb ou de poterie, qui termine un Comble. Lat. *Ferrum acuminatum*.

FER DE PIQUE. Ornement de serrurerie en maniere de dard, qu'on met au lieu de chardons sur les Grilles de *fer*, comme on en voit au Château de Versailles. Pl. 44 A. p. 117. Lat. *Spiculum ferreum*.

FER DE MENUS OUVRAGES, se dit en general des serrures, targettes, fiches, & autres pieces des garnitures de Porte & de Croisée, & qui se paye à la Piece ou à la Garniture. p. 216. Pl. 65 C. & p. 218.

FER *suivant ses défauts*.

FER AIGRE, celuy qui se casse facilement à froid. p. 219. Lat. *Ferrum asperum*.

FER ROUVERIN, celuy qui se casse à chaud à cause de ses gersures.

FER TENDRE, celuy qui se brûle trop vite au feu. Lat. *Ferrum friabile*.

FER CENDREUX, celuy qui à cause de ses taches grises de couleur de *cendre*, ne peut recevoir le poli. p. 219.

FER PAILLEUX, celuy qui a des *pailles*, ou filamens, qui le

rendent cassant, lorsqu'on le veut couder ou plier. *pag.* 219. Lat. *Ferrum paleatum.*

FER-A-CHEVAL. Terrasse circulaire à deux rampes en pente douce, comme celles du bout du Jardin du Palais des Thuileries, & du Parterre de Latone à Versailles, toutes deux du dessein de M. le Nautre. *Pl.* 72. *p.* 257. &c. Lat. *Lunatus Agger.*

FERME ou METAIRIE; c'est une Maison à la Campagne avec Bassecours, Granges, Etables, &c. où l'on tient les Bestiaux, les grains, & tout ce qui fait le revenu d'une Terre, *p.* 328. Lat. *Prædium rusticum.*

FERME. Assemblage de Charpente, faite au moins de deux forces, d'un entrait & d'un poinçon, pour aider à porter un Comble. La *Demi-ferme*, sert pour en former les croupes. On appelle *Maîtresses fermes*, celles qui portent sur les poutres: & *Fermes de remplage*, celles qui sont espacées entre les *Maîtresses fermes*, & portent quelquefois sur des vuides. *Pl.* 64 A. *p.* 187. Lat. *Terciarium*, selon Vitruve.

FERME D'ASSEMBLAGE, celle dont les pieces sont faites de bois de même grosseur. *ibid.*

FERME RONDE. Assemblage de pieces de bois cintrées, pour couvrir par une avancé le pignon d'un mur de face ou d'un pan de bois. On nomme aussi *Fermes rondes*, celles d'un Dome & d'un Comble cintré. *Pl.* 64 B. *p.* 189.

FERMETTE. Petite *Ferme* d'un Faux-comble, ou d'une Lucarne. *Pl.* 64 A. *p.* 187.

FERMER. Terme qui dans l'Art de Bâtir a plusieurs significations, comme *Fermer un Arc*, *une Platebande*, *une Voûte*, &c. c'est y mettre la clef, pour achever de la bander. *Fermer une Assise*; c'est achever de la remplir par un claussoir. *Fermer une Porte*, ou *une fenêtre en plein cintre*, *en platebande*, &c. c'est sur ses Piédroits, faire une Arcade ou Linteau droit. *Fermer une Baye*; c'est la murer pleine, ou de demi-épaisseur. Et enfin *Fermer un Atelier*, c'est en faire cesser l'ouvrage, à cause de l'Hyver, ou pour quelque autre

raison. *pag. 95. 242. 243. &c.*

FERMETURE, s'entend de la maniere dont la Baye d'une Porte ou d'une Croisée est *fermée* sur ses Piédroits, comme quarrément, cintrée, bombée, &c. *p. 135. & 270.*

FERMETURE DE CHEMINE'E; c'est une Dale de pierre percée d'un trou quarré long de 4. pouces de largeur, qui sert pour *fermer* & couronner le haut d'une Souche de *Cheminée* de pierre ou de brique.

FERMETURE DE MENUISERIE; c'est l'assemblage du Dormant, du Chassis, des Guichets ou Ventaux, &c. d'une Porte ou d'une Croisée de *Menuiserie*. C'est aussi l'assemblage des Feüillets arasez, ou avec moulures, de la *Fermeture* d'une Boutique. *p. 141. Pl. 64. B. p. 189. & p. 342.*

FERRER; c'est garnir une Porte cochere, une Porte à placard, une Croisée, & tout autre ouvrage de menuiserie, de leurs équerres, gohds, fiches, verroux, targettes, loquets, serrures, &c.

FERRURE, se dit de tout le *Fer* de menus ouvrages, qui s'employe aux Portes & aux Croisées de menuiserie. On le nomme aussi *Garniture. Pl. 65 C. p. 217.*

FERRURE NOIRCIE, celle qui est *noircie* avec la corne, comme les serrures à bosse, les verroux communs, &c.

FERRURE ETAME'E, celle qui après avoir été blanchie avec le carreau, est recouverte d'une feüille d'étain pour empêcher la roüille, & luy donner plus d'apparence.

FERRURE POLIE, celle qui après avoir été blanchie au carreau & à la lime, est ensuite *Polie* avec le Brunissoir pour les ouvrages les plus propres.

FERRURE BLANCHIE ou limée en *blanc*, celle qui est seulement passée au carreau.

FERRURE BRONZE'E, celle qui est mise en couleur de bronze avec la poudre de ce métail, qui s'y attache sur une certaine composition par le moyen du feu; ce qui est un secret particulier.

FESTON. Ornement de sculpture en maniere de cordon de

fleurs, de fruits ou de feüilles liées enſemble, plus gros par le milieu, & ſuſpendu par les extrémitez, d'où il retombe des chûtes à plomb. Il ſe fait des *Feſtons* de Chaſſe, de Peſche, de Muſique & des autres Arts, repréſentez par les attributs & les inſtrumens propres à chacun. Le mot de *Feſton* peut venir de *Feſte*, parce qu'il s'employe pour les décorations dans les *Feſtes*. p. 164. *Pl*.56. Vitruve appelle les *Feſtons*, *Encarpi*, du Gr. *Enkarpos*, fructueux.

FESTON POSTICHE. Ornement compoſé de feüilles, de fleurs & de fruits veritables, avec de l'oripeau ou clinquant, & quelques papiers de couleur, dont on orne l'Architecture feinte des Arcs-de-triomphe, pour les Entrées publiques, & l'Architecture veritable des Egliſes, pour les Canoniſations & *Feſtes* de Saints; ainſi que les *Feſtaroles* ou Décorateurs le pratiquent en Italie.

FEUILLAGES. Branches de *feüilles* naturelles ou imaginaires dont on orne les Friſes, Gorges, Tympans, &c. p. 84. *Pl*.35. & p. 110. *Pl*. 42.

FEUILLES. Ornemens de ſculpture. Elles ſont ou *naturelles*, comme celles de Cheſne, de Laurier, d'Olivier, de Palmier, &c. ou *imaginaires*, comme celles des Rinceaux de *feüillages*, &c. Les *feüilles* dont on orne les Chapiteaux, ſont ordinairement de quatre ſortes, ſçavoir, d'Acanthe & de Perſil qui ſont découpées, de Laurier qui ſont refenduës par trois *feüilles* à chaque bouquet, & d'Olivier par cinq, comme les doigts de la main. *Pl*. 29. *p*. 71. & 294. *Pl*. 87. & *p*. 296. *Pl*. 88.

FEÜILLES DE REFEND, celles dont les bords ſont découpez & *refenduës*, comme l'Acanthe & le Perſil. *pag*. 292. *Planche* 86. &c.

FEÜILLES D'EAU, celles qui ſont ſimples & ondées, qu'on mêle quelquefois avec celles de refend. *ibid.*

FEÜILLES TOURNANTES, celles qui tournent autour d'un membre rond. *Pl*. B. *p*. vij. & *Pl*. 90. *p*. 301.

FEÜILLES D'ANGLE, celles qui ſont aux coins des Cadres, &

aux retours des Plafonds de Larmier. *ibid.* & *Pl.* 36. p. 89.

FEÜILLES GALBÉES, celles qui ne font qu'ébauchées pour être refendües, comme celles des Chapiteaux Corinthiens & Composites du Colisée, qui n'ont pas été achevées. *Pl.* 28. p. 67. & *Pl.* 34. p. 83.

FEUILLE ; c'est en Menuiserie un assemblage qui fait partie d'une Fermeture de Boutique, ou des Contrevents d'une grande Croisée. On dit aussi une *Feüille de Parquet*. *Pl.*64. B. p. 189. *Voyez* PARQUET.

FEUILLÉE. Espece de Berceau en maniere de Salon, fait d'un bâti de charpente, couvert & orné par compartimens de plusieurs branches d'arbres garnies de leurs *feüilles*, comme il s'en est fait pour des Festes à Versailles & à Chantilly. p. 358. Lat. *Umbraculum*.

FEUILLURE ; c'est en Maçonnerie, l'entaille en angle droit, qui est entre le tableau & l'embrasure d'une Porte ou d'une Croisée, pour y loger la menuiserie. Et c'est en Menuiserie, une entaille de demi-épaisseur sur le bord d'un dormant & d'un guichet, laquelle se fait de plusieurs sortes, comme en chamfrain, à languette, &c. pour garantir du vent coulis. p. 141. & 144. *Pl.* 51. & *Pl.* 100. p. 341.

FICHE. Piece de menus ouvrages de fer, dont plusieurs servent à porter, & à faire mouvoir les venteaux des Portes, & les guichets & volets des Croisées. Il y en a de simples, d'autres à doubles nœuds, à vases, &c. On nomme *fiches de Brisure*, celles des volets brisez ; & *fiches à gons & à repos*, celles qui entrent dans un gond rivé par dessus, & servent pour les Portes cocheres. *Pl.* 65 C. p. 217.

FICHER ; c'est faire entrer du mortier avec une latte dans les Joints de lit des pierres, lors qu'ils sont calez, & remplir les Joints montans d'un coulis de mortier clair ; après avoir bouché les bords des uns & des autres avec de l'étoupe. On *fiche* aussi quelquefois les pierres, avec moitié de mortier, & moitié de plâtre clair. On appelle *Ficheur*, l'Ouvrier qui sert à couler le mortier entre les pierres, & à les join-

toyer & refaire les Joints. p. 231. & 244.

FIER. Epithete qu'on donne à de la pierre & à du marbre fort durs. Ainsi on dit que le Liais Feraut est une pierre tres-*fiere*, à cause de sa grande dureté : & Blondel se sert de ce mot pour signifier un morceau d'Architecture de grande maniere, comme l'Arc des Lions à Veronne, le Frontispice de Neron à Rome, &c.

FIGUERIE, se dit d'un Jardin séparé & clos de murs, où l'on tient des *Figuiers* en terre, ou en caisses, pour les mettre dans une Serre qui en est proche, pendant l'Hyver, comme la *Figuerie* du Potager à Versailles. p. 199.

FIGURE ; c'est en Sculpture, la représentation du Corps humain, & le principal ornement de l'Architecture. On nomme plûtost *Figures* que *Statuës*, celles qui sont, ou *assises*, comme celles des Papes, &c. ou *à genoux*, comme celles des Tombeaux, &c. ou enfin *couchées*, comme les Fleuves, Rivieres, &c. p. 282. & 313. *Voyez* STATUE.

FIGURE ; c'est en Geometrie, une superficie enfermée d'une ou de plusieurs lignes. Elle est *rectiligne*, quand les lignes qui l'enferment sont droites : *curviligne*, quand elles sont courbes : & *mixte*, quand elles sont en partie droites, & en partie courbes. On appelle *Figure reguliere*, celle dont les angles & les côtez sont égaux, comme les divers Polygones : & *irreguliere*, c'est le contraire. Pl. †. p. j. & 335.

FIGURE DE PLAN ; c'est un contour circulaire, ovale ou à pans, dont plusieurs réciproquement tracez, augmentent la varieté d'un *Plan*. Ce mot se prend aussi en terme de Jurisprudence, pour un Dessein ; c'est pourquoi on dit, que les Procez se jugent sur les *Figures* des Bastimens dessinez par les Architectes, & des Heritages levez par les Arpenteurs. p. 232.

FIGURE DE ESQUISSE ; c'est le trait qu'on fait de la forme d'un Bastiment, pour en lever les mesures. Ainsi faire la *Figure* d'un Plan, ou d'une Elevation, & d'un Profil; c'est les dessiner à vûë, pour ensuite les mettre au net.

FIL ; c'est dans la Pierre & le Marbre, une veine qui les coupe.

Et c'est dans le Bois, le sens du bois consideré par la longueur de sa tige ; c'est pourquoi on appelle *Bois de fil*, celuy qui est employé plus long que large. *p.* 213. & 221.

FIL DE PIEUX ; c'est un rang de *Pieux* équarris & plantez au bord d'une Riviere, ou d'un Etang, pour retenir les Berges, & conserver les Chaussées & Turcies d'un grand Chemin. Ce *Fil de pieux* est ordinairement couronné d'un chapeau arrêté à tenons & mortoises, ou attaché avec des chevilles de fer. *p.* 350.

FILARDEUX. Ce mot se dit du marbre & de la pierre, qui ont des *fils*, qui les font déliter. Ainsi le Languedoc, la sainte Baume, &c. sont des marbres *filardeux* : & la Lambourde, le Souchet, &c. sont des pierres *filardeuses*, à cause des *fils* qui s'y rencontrent.

FILET. Toute petite moulure quarrée, qui accompagne ou couronne une plus grande. *p.* ij. *Pl.* A. &c. *Voyez* LISTEL.

FILET DE MUR. Terme de la Coûtume de Paris Article 214. pour signifier de petites Poutrelles faites de jeunes arbres appellez filets par les Charpentiers, qu'on avoit droit d'encastrer en tout ou en partie, & faire porter sur des corbeaux de pierre, pour servir de sablieres aux solives d'un plancher ; ce qui étoit anciennement la marque d'un mur Mitoyen. Cette construction est vitieuse, & ne se pratique plus, parce qu'elle coupoit lesdits mur par la tranchée de cet encastrement. Quelques-uns prennent ces *filets* pour les plintes de maçonnerie accompagnée de pierre de taille aux endroits où il y a des chaînes.

FILET DE COUVERTURE. Petit solin de plâtre au haut d'un Apentis, pour en retenir les dernieres tuiles ou ardoises, qui est compté pour un pied courant sur sa hauteur.

FILET D'OR ; c'est en Peinture & en Dorure, un petit reglet fait d'or en feuilles sur certaines moulures, ou aux bords des Panneaux de menuiserie, quand ils sont peints de blanc, pour les enrichir. *p.* 229. & 341.

FILET DE COULEUVRE. Petit trait de bois en entrelas pour

terminer un rinceau de broderie en parterre.

FILIERES. Vênes à plomb, qui interrompent les Bancs dans les Carrieres, & par où la terre diſtile l'eau, pour aider à former la pierre. p. 358.

FILIERES DE COMBLE; ce ſont les Pannes, qui portent les chevrons du Faux-comble d'une Manſarde. *Planche* 64 A. *pag.* 187.

FILOTIERES; ce ſont dans les compartimens des Vitres, les bordures d'un Panneau de Forme de Vitrail, ou de Chef-d'œuvre de Vitrerie. p. 335.

FLAMES. Ornement de ſculpture de pierre ou de fer, qui termine les Vaſes & Candelabres, & dont on décore quelquefois les Colonnes Funeraires, où il ſert d'attribut, auſſi bien que dans les Pompes funebres, où il marque l'immortalité, comme les Larmes marquent la douleur. *Pl.* 44 A. p. 117. & *Pl.* 64 B. p. 189.

FLANC; c'eſt en Architecture Civile, le plus petit côté d'un Pavillon de face ou d'encognure, par lequel il eſt joint à un Corps-de-logis. *Flanquer*; c'eſt donner plus ou moins de ſaillie à un Pavillon. Ainſi on peut dire qu'un Pilaſtre entier flanque mieux une encognure, comme on l'a pratiqué au Portail du Louvre, qu'un Pilaſtre plié, comme on en voit à pluſieurs Baſtimens. p. 259.

FLASCHE. On appelle ainſi ce qui paroiſt de l'endroit, où étoit l'écorce d'une piece de bois, après qu'elle eſt équarrie, & qu'on ne peut ôter ſans beaucoup de déchet. p. 222.

FLASCHE DE PAVÉ; c'eſt une eſpece de Pavé, enfoncé ou briſé ſur ſa Forme le long des bords d'un Ruiſſeau, ou dans les Revers. p. 351. C'eſt ce que Vitruve nomme *Lacuna.*

FLEAU. Groſſe barre de fer, qui étant mobile par le moyen d'un boulon paſſé au milieu, donne ſur les deux battans ou ventaux d'une Porte-cochere pour la fermer ſeurement, & qui eſt arreſtée par un Morillon qui ſert à la faire mouvoir, & à la fermer avec une ſerrure ovale entaillée dans le bois. p. 216. Lat. *Veſtis verſatilis.*

Tom. II. Gggg

FLECHE ; c'est une ligne perpendiculaire, élevée sur le milieu de la corde d'un Arc, ou portion de Cercle : elle est aussi appellée *Sagette*.

FLECHE DE CLOCHER ; c'est le Chapiteau de la Tour, ou de la Cage d'un *Clocher*, qui a peu de plan, & beaucoup de hauteur, & qui termine en pointe. On l'appelle aussi *Piramide*, quand il est quarré. Les *Fléches* sont, ou de charpente, comme à la sainte Chapelle de Paris, à sainte Croix d'Orleans, &c. ou de pierre, comme à Nostre-Dame de Chartres, à saint Denis en France, &c. p. 324. Lat. *Obeliscus campanarius*.

FLECHES DE PONT ; ce sont les pieces de bois assemblées dans la Bascule, qui tiennent par les deux bouts de devant, les chaînes de fer, qui enlevent le Pont-levis d'un vieux Château.

FLECHES D'ARPENTEUR ; ce sont des piquets égaux, dont les Arpenteurs se servent pour tenir la chaîne avec laquelle ils arpentent les terres. Un paquet de ces *fléches* se nomme *Trousse*.

FLEUR ; c'est, selon Vitruve, un ornement en forme de Fleuron, qui sert d'amortissement à un Dome, à la place duquel on a substitué une boule, un vase, &c.

FLEURS. Ornemens en Architecture, qui sont ou *naturels*, comme les fleurs imitées d'après nature, ou *artificiels*, comme les Grotesques & Fleurons. p. VIII.

FLEUR DE CHAPITEAU. Ornement de sculpture en forme de rose, dans le milieu des faces du Tailloir du Chapiteau Corinthien, & en maniere de fleuron dans le Composite. Pl. 38. p. 67. Pl. 35. p. 85. &c.

FLEUR DE LYS. Piece de Blason qui sert de symbole & d'ornement en Architecture, comme dans les Metopes de la frise Dorique. On en voit aussi de semées sans nombre sur les panneaux, & lambris des Salles, où l'on rend la Justice en France. Les *Fleurs de lys* sert aussi d'amortissement aux Bâtimens Royaux & publics : il y en a de simples, & de fleuron-

nées avec feüillages & graines, & d'évuidées dans la Serrurerie. pag. 34.

FLEURS DE JARDIN. Principal ornement des *Jardins*, qui sert à garnir les Pieces coupées, & les Platebandes des Parterres, & à border les Allées. Les *Fleurs* des Platebandes sont disposées à 5. ou à 7. rangs espacez en parties égales, celuy du milieu étant de *Fleurs* hautes alignées d'après les Arbustes : & elles sont mêlées de telle sorte, qu'elles succedent les unes aux autres, pendant huit mois de l'année. On appelle *Fleurs Printanieres* ou *hâtives*, celles qui *fleurissent* dans les mois de Mars, Avril & May; comme les Primeveres, Anemones, Hyacinthes, Tulipes, Narcisses, Jonquilles, &c. *Fleurs d'Esté*, celles des mois de Juin, Juillet & Aoust, comme les Oeillets, Giroflées, Marguerites, Lis, Campanelles, Juliennes, Pavots, Soleils, &c. Et *Fleurs d'Automne* ou *tardives*, celles des mois de Septembre & d'Octobre, comme les Oculus-Christi, Roses & Oeillets d'Inde, Amarantes, Passeveloure, Soucis, &c. Entre toutes ces *fleurs*, on appelle *vivaces*, celles qui subsistent en terre pendant toute l'année : *annuelles*, celles qui se plantent ou se sement tous les ans selon les Saisons : *délicates* celles qui craignent la gelée: & *robustes*, celles qui résistent au froid. Les *Fleurs* se mettent dans les *Jardins*, ou en pleine terre, ou en pots conservez dans une Pepiniere, pour changer la décoration d'un Parterre. p. 191. 192. &c.

FLEURON. Feüille ou Fleur imaginaire, qui n'est point imitée des naturelles. Il y en a de differentes sortes dans les ornemens, comme en Grenade, à Palmettes, à Culots, & à Graines. pl. 39. p. 85. & 296. pl. 88.

FLEURON DE BRODERIE, espece de fleur imaginaire formée de traits de buis dans un Parterre.

FLIPOT. Petit morceau de bois pour remplir un trou ou une gerfure dans les ouvrages de sculpture, ou dans la Menuiserie, pour couvrir une teste perduë de cloud dans un Lambris ou un Parquet.

FOIRE ; c'est un Bâtiment composé de plusieurs ruës bordées de Boutiques, & fermé dans son enceinte, où les Marchands *Forains* s'assemblent, pour débiter leurs marchandises en certain temps de l'année, à cause des franchises. Il y en a de couvertes, comme celle de Saint Germain des Prez, & de découvertes, comme celle de Saint Laurent à Paris. p. 308. Lat. *Forum.*

FONDATION ; c'est l'ouverture foüillée en terre, pour *fonder* un Bastiment, laquelle se fait de toute son étenduë, quand on y doit construire des Caves, ou par tranchées, quand il n'y a que des Murs à *fonder*. pag. 234. &c. Lat. *Excavatio.*

FONDEMENT ; c'est la maçonnerie enfermée dans la terre jusques au rez-de-chaussée, qui doit estre proportionnée à la charge du Bastiment qu'elle doit porter. p. 233. &c.

FONDEMENT CONTINU. Massif en maniere de Platée sous l'étenduë d'un Bastiment, comme les Aqueducs & Arcs antiques ; il y a aussi quelques Amphitheatres fondez de cette maniere.

FONDEMENT A PILES. Celuy qui est par intervalles pour éviter la dépence, ou parce que les vuides ont trop de distance; ce qui se fait par piliers Isolez, ou liez, avec Arcades en tiers-point, ou enfin par Arcades renversées, comme l'enseigne Leon-Baptiste Alberti.

FONDER ; c'est asseoir les fondemens d'un Edifice sur un terrain estimé bon, comme la Roche vive, le Rocher de sable, la terre naturelle qui n'a point été éventée, ou sur Pilotis ou grille lorsque le terrein est molasse & fluide, tels que sont la vase, la glaise & le sable mouvant. p. 233.

FONDERIE. Grand Angar avec une fosse & un fourneau au milieu, pour *fondre*, & jetter des Canons, Figures, Statuës & autres ouvrages de bronze. p. 309. & 328. Lat. *Fornax ænea.*

FONDIQUE. On appelle ainsi le Magazin d'une Compagnie de Marchands Negocians prés d'un Port de Mer, ou dans

une Ville de grand commerce. C'est aussi le lieu, où les Marchands s'assemblent pour traiter de leurs affaires. Ce mot vient de l'Italien *Fondaco*, qui a la même signification. *pag.* 347.

FONDIS. Espece d'abîme causé par la méchante consistence du terrain, ou par quelque source d'eau au dessous des Fondemens d'un Bâtiment. On appelle aussi *Fondis*, ou *Fontis*, un éboulement de terre causé dans une Carriere, pour n'y avoir pas laissé suffisamment des Piliers. Et *Fondis à jour*, celuy qui a fait un trou, par où l'on peut voir le fonds de la Carriere. *p.* 350. Lat. *Hiatus*.

FONDRIERE. Situation peu avantageuse pour bastir, parce qu'elle est serrée entre deux colines, & où il faut user de grande précaution lors qu'on est obligé d'y fonder quelque Pont ou Moulin, parce que l'eau qui passe en ces sortes d'endroits sert à divers usages. Il est necessaire que l'ouvrage soit élevé, & contre-gardé de Murailles pour resister aux ravines & aux débordemens. Le Chasteau de Marly est basti dans une *fondriere* qui a été comblée.

FONDS; c'est le terrain qui est estimé bon pour fonder. Le bon & vif *Fonds*, est celuy dont la terre n'a point été éventrée, & qui est de bonne consistence. On appelle aussi *Fonds*, une place destinée pour bastir. *p.* 233. &c.

FONDS D'ORNEMENS, se dit du champ sur lequel on taille ou on peint des *Ornemens*, comme Armes, Chifres, Bas-reliefs, Trophées, &c. *p.* 90.

FONDS DE COMPARTIMENT; c'est la pierre ou le marbre, qui étant de même couleur, comme blanc ou noir pur, en reçoit d'autres de differentes couleurs par incrustation, & leur sert de champ dans un *Compartiment* de Lambris ou de pavé. *pag.* 338.

FONDS DE JARDIN; c'est autant le terrein d'un *Jardin*, destiné à être cultivé & décoré, que sa bonne ou mauvaise qualité. Le moindre *fonds*, est celuy où le Tuf est trop prés de la superficie.

FONDS-DE-CUVE. Les Ouvriers appellent ainsi tout ce qui n'est pas creusé quarrément, mais arondi dans les angles, comme sont les Auges, Pierres à laver, Cuves de bains, &c. pag. 322.

FONTAINE, se dit de toute Source d'eau vive, & c'est par raport à l'Art de Bastir, un Composé d'Architecture & de Sculpture, qui prend ses différens noms de sa forme ou de sa situation, & qui sert pour la décoration & l'utilité des Villes, & pour l'embellissement des Jardins. p. 309.

FONTAINE *par rapport à sa forme.*

FONTAINE EN SOURCE. Espece de Goufre d'eau, qui sort de l'ouverture d'un mur, ou d'une pierre avec impetuosité sans aucune décoration, comme la *Fontaine* de l'Eau de Trevi à Rome. p. 317.

FONTAINE COUVERTE. Espece de Pavillon de pierre isolé, quarré, rond, à pans ou d'autre figure, ou adossé, en renfoncement ou en saillie : qui renferme un reservoir pour en distribuer l'eau par un ou plusieurs robinets, dans une Rue, un Carrefour, ou une Place publique, comme sont la pluspart des *Fontaines* de Paris, p. 80.

FONTAINE DECOUVERTE, se dit de toute *Fontaine* Jaillissante avec Bassin, Coupe & autres ornemens : le tout à *découvert*, comme celles de nos Jardins, & des Vignes & Places de Rome. p. 317.

FONTAINE JAILLISSANTE. s'entend de toute *Fontaine*, dont l'eau *jaillit* & s'élance par un ou plusieurs Jets, & retombe par gargoüilles, godrons, napes, pluye, &c. p. 198. & 317.

FONTAINE A BASSIN. On appelle ainsi les *Fontaines* qui n'ont qu'un simple *Bassin* de quelque figure qu'il soit, au milieu duquel est un Jet, comme à l'Orangerie de Versailles, ou bien une Statuë ou un Groupe de Figures, comme aux *Fontaines* des quatre Saisons au même lieu. p. 317.

FONTAINE A COUPE, celle qui outre son Bassin, a une Coupe d'une seule piece de pierre ou de marbre, portée sur une tige ou un piédestal, laquelle reçoit un Jet qui s'élance du milieu

D'ARCHITECTURE, &c.

& forme une nape en tombant, comme la *Fontaine* de la Cour du Vatican, dont la *Coupe* de granit est antique, & tirée des Thermes de Titus à Rome. *ibid.*

FONTAINE EN PYRAMIDE, celle qui est faite de plusieurs Bassins ou Coupes par étages en diminuant, portées par une tige creuse, comme la *Fontaine* de Monte-dragone à Frescati, ou quelquefois soûtenuës par des Figures, Poissons ou Consoles, dont l'eau en retombant, fait des Napes par étages, & forme une *Pyramide* d'eau, comme celle qui est à la teste des Cascades de Versailles, faite par le Sieur Girardon Sculpteur du Roy. *ibid.*

FONTAINE STATUAIRE, celle qui étant découverte, isolée ou adossée, est ornée de plusieurs *Statuës*, ou d'une seule qui luy sert d'amortissement, comme la *Fontaine* de Latone à Versailles, & celle du Berger à Caprarole. Il y a de ces *Statuës* qui jettent de l'eau par quelques-unes de leurs parties, ou par des conques marines, vases, urnes & autres attributs aquatiques, comme les *Fontaines* d'Aufbourg en Allemagne, & celle de la Ville de Bologne en Italie. Pl. 72. p. 257.

FONTAINE RUSTIQUE, celle qui est composée de rocailles, coquillages, petrifications, &c. & qui a des Bossages *rustiques*, ou taillez de glaçons, comme on en voit à Fontainebleau. p. 309.

FONTAINE SATYRIQUE. Espece de *Fontaine* Rustique en maniere de Grote, ornée de Termes, Mascarons, Faunes, Sylvains, Baccantes & autres Figures *Satyriques*, qui servent autant à la décoration, qu'aux Jets d'eau. Ces sortes de *Fontaines* sont ordinairement placées au bout des Allées, & dans les lieux les plus reculez d'un Jardin prés des ruines & des plantes sauvages, comme celle de la Grote de Caprarole. p. 257.

FONTAINE MARINE, celle qui est composée de Figures aquatiques, comme Divinitez, Nayades, Tritons, Fleuves, Dauphins, & divers poissons & coquillages, ainsi que la *Fontaine* de la Place Palestrine à Rome, où une coquille soû-

tenuë de quatre Dauphins, sert de Coupe & porte un Triton qui élance un Jet d'eau avec une conque *marine* : elle est du dessein du Cavalier Bernin. *ibid.*

FONTAINE NAVALE, celle qui est formée en Bastiment de Mer, comme en *Barque*, ainsi qu'à la Place d'Espagne : en *Galere*, comme à Montecavallo : en *Navicelle*, comme devant la Vigne Matthei à Rome, & au Jardin de Belveder à Frescati, &c. *ibidem.*

FONTAINE SYMBOLIQUE, celle dont les attributs, les Armes ou pieces de Blason, font le principal ornement, & désignent celuy qui l'a fait bastir, comme la *Fontaine* de S. Pierre in Montorio, laquelle ressemble à un Chasteau flanqué de Tours, & donjoné, qui représente les Armes de Castille : & quelques autres *Fontaines* à Rome, entre lesquelles on voit à la Vigne Pamphile, celles de la Fleur de Lis & de la Colombe, qui sont les pieces de Blason de la Maison du Pape Innocent X. *ibid.*

FONTAINE EN NICHE, celle qui est dans un renfoncement circulaire par son plan, & dont l'eau tombe par napes en plusieurs Coupes dans un Bassin exterieur, comme à la Vigne Aldobrandine à Frescati : ou celle qui n'a qu'un Jet qui s'élance, comme celle de marbre du petit Jardin du Roy à Trianon. *ib.*

FONTAINE EN ARCADE, celle dont le Bassin & le Jet sont à plomb sous une *Arcade* à jour, comme les Fontaines de la Colonnade & de l'Arc-de-triomphe d'eau à Versailles, & de la Vigne Pamphile à Rome. *ibid.*

FONTAINE EN GROTE, celle qui est en renfoncement en maniere d'antre dans l'imitation de la nature, comme la *Fontaine* du Rocher dans le Jardin de Belveder au Vatican, & celle du Mascaron dans la Vigne Borghese à Rome. *ibid.*

FONTAINE BUFET. Espece de Credence renfermée dans une balustrade quarrée ou circulaire, où plusieurs Jets de figures d'animaux & de vases, se rendent dans une Cuvette ou Bassin élevé. Ces *Fontaines* sont ordinairement placées au pan coupé du concours de deux Allées, comme l'on en voit à l'entrée de la Vigne Montalte à Rome, & aux côtez de

l'Arc-de-triomphe d'eau à Versailles. *pag.* 322.

FONTAINE EN PORTIQUE. Espece de Chasteau d'eau en maniere d'Arc-de-triomphe à trois Arcades, comme l'*Aqua Felice* de Termini, où est la Statuë de Moïse faite par Michel-Ange : ou à cinq Arcades adossées contre un Reservoir ou Receptacle d'Aqueduc, comme l'*Aqua Paula* sur le Mont Janicule à Rome. L'une & l'autre de ces *Fontaines* sont d'ordre Ionique avec des Attiques & Inscriptions. *p.* 317.

FONTAINE EN DEMI-LUNE, celle dont le plan est circulaire avec une, trois, ou plusieurs Arcades, Renfoncemens ou Niches, en maniere d'une petite *Demi-lune* d'eau, comme la *Fontaine* d'eau medicinale appellée *Aqua acetosa*, du dessein du Cavalier Bernin prés de Rome. *ibid.*

FONTAINE *par rapport à sa situation.*

FONTAINE ISOLÉE, celle qui étant au milieu d'un espace, n'est attachée à aucun des Bâtimens qui l'environnent, comme les *Fontaines* de la Place Navone à Rome. *ibid.*

FONTAINE ADOSSÉE, s'entend de toute *Fontaine*, qui est attachée à quelque mur de clôture, de face ou de terrasse, ou à quelque Perron en avant-corps, ou arriere-corps, autant pour terminer quelque point de vûë, que pour augmenter la décoration, comme on en voit à plusieurs Vignes à Rome. *ibid.*

FONTAINE EN RENFONCEMENT, celle qui est reculée au-delà du parement d'un mur dans un *Renfoncement* quarré ou cintré de certaine profondeur, & qui répand son eau par une gargoüille, une nape, ou une cascade, comme la *Fontaine* du bout du pont Sixte, qui termine agréablement la *Strada Julia*, l'une des plus belles ruës de Rome. *ibid.*

FONTAINE D'ENCOIGNURE, celle qui sert de revestement au pan coupé du *Coin* de l'Isle d'un Quartier, comme celle du Carrefour des Quatre *Fontaines* à Rome. *ibid.*

FONTAINIER ; c'est un homme qui a connoissance de l'Hydraulique, qui est pratique dans la conduite des eaux pour les Jeux des *Fontaines*, & qui veille à l'entretien de leurs

tuyaux. Ce nom se donne aussi à ceux qui travaillent sous luy. Lat. *Aquilex.*

FONTS BAPTISMAUX. On appelle ainsi une Cuve de pierre ou de marbre, élevée sur un pied au bas de la Nef d'une Eglise, où l'on *baptise* les Enfans. On entend aussi par *Fonds Baptismaux*, la Chapelle qui les renferme, comme celle de S. Eustache à Paris, peinte par Pierre Mignard premier Peintre du Roy. p. 343. Lat. *Baptisterium.*

FORCE, ou JAMBE DE FORCE. Maîtresse piece d'une Ferme pour porter l'Entrait & les Pannes. On appelle *Petites Forces*, celles du Faux-comble d'une Mansarde. Pl. 64 A. p. 187. &c. Lat. *Canterius*, selon Vitruve.

FOREST, ce mot qui se dit ordinairement d'un Bois de grande étenduë, se prend en Architecture pour signifier la grande quantité de pieces de bois de charpente, qui composent le Comble d'une Eglise ou de quelque autre grand Bâtiment. La pluspart de ces *Forests* sur les vieilles Eglises, sont de bois de chataignier. p. 258.

FORGE; c'est un grand Bastiment avec moulins, fourneaux, angars, &c. situé ordinairement près d'une forest & d'une Riviere, où l'on fond & fabrique le fer. On appelle aussi *Forge* chez les Serruriers & ailleurs, autant l'âtre élevé pour tenir le feu, que le lieu même où ils *forgent* le fer. p. 217. Lat. *Fabrica ferraria.*

FORGE DE MARINE; Partie d'un Arcenal de *Marine* où l'on *forge* le fer qui sert à la construction des Vaisseaux & Galeres, comme celles des Arcenaux de Rochefort, de Marseille, de Toulon, &c.

FORJETTER. On dit qu'un mur se *forjette*, lorsqu'il se *jette* en dehors.

FORME. Espece de Libage dur, qui provient des Ciels de Carriere. p. 206.

FORME DE PAVÉ; c'est l'étenduë du sable de certaine épaisseur, sur laquelle on asseoit le *pavé* des Ruës, des Ponts de pierre, des Chaussées, grands Chemins, &c. *Planche*

102. *pag.* 349. Lat. *Statumen.*

FORME DE VITRE ; c'est la garniture d'un grand *Vitrail* d'Eglise, composée de plusieurs panneaux de diverses formes & grandeurs, scellez en plâtre dans les Croisillons ou Méneaux de pierre des Eglises Gothiques , ou retenus avec des nilles & clavettes dans les chassis de fer des *Vitraux* des nouvelles Eglises. p. 335.

FORME DE MARINE ; c'est dans un Arcenal de *Marine* , un espace creusé & revêtu de pierre , où l'on construit les Vaisseaux, & où l'eau entre par une Ecluse , lorsqu'on les veut mettre à flot , ou les radouber. *pag.* 357. Lat. *Officina navalis.*

FORMES D'EGLISE. On appelle ainsi les Chaises du Chœur d'une Eglise. Il y a les hautes & les basses ; les hautes sont ordinairement adossées contre un riche Lambris couronné d'un petit Dome ou Dais continu, comme celles des Grands Augustins, qui ont été faites pour les Ceremonies de l'Ordre du S. Esprit. Ces hautes & basses *Formes*, qui portent sur des Marchepieds, sont séparées par des *Museaux* ou Acoudoirs assemblez avec les Dossiers ; ainsi chaque place avec sa sellette soûtenuë d'un cû-de-lampe , est renfermée de son enceinte appellée *Parclose*. On en voit qui n'ont autre Dossier, que celuy de leur *Parclose*, comme celles de S. Eustache & de quelques autres Paroisses de Paris, où la clôture du Chœur est à jour. Les basses *Formes* ne devroient pas estre vis-à-vis les hautes, comme on le pratique ; mais au contraire le Dossier d'une basse devroit répondre au *Museau* de la *Parclose* d'une haute , afin que le vuide soit vis-à-vis de ceux à qui on annonce quelque Antienne, ou qu'on encense ; ainsi qu'elles sont en partie à Nostre-Dame de Paris. Les *Formes* de l'Abbaye de Pontigny prés d'Auxerre, sont des plus belles , & celles des PP. Chartreux de Paris, des plus propres & des mieux travaillées. p. 341.

FORMERETS ; ce sont les Arcs ou Nervûres des Voutes Gothiques, qui *forment* les Arcades ou Lunettes par deux

portions de cercle, qui se coupent à un point. Pl. 66 A. pag. 237.

FORT. On dit que du Bois est sur son *Fort*, lors qu'une piece étant cambrée, on met le cambre dessous pour resister à la charge. p. 189. *Voyez* POSER DE CHAMP.

FOSSE, se dit de toute profondeur en terre, qui sert à divers usages dans les Bâtimens, comme de Citerne, de Cloaque, &c. dans une Fonderie, pour jetter en cire perduë des Figures, des Canons, &c. & dans un Jardin, pour planter des Arbres.

FOSSE D'AISANCE. Lieu vouté & assez profond au dessous de l'aire des Caves d'une Maison, le plus souvent pavé de grais, bâtie de gros murs & de bonne matiere, avec contre-mur bien épais, & éloigné des puits, caves, citernes, & autres lieux qui peuvent se ressentir de leur puanteur. p. 174. Pl. 60. Lat. *Forica*.

FOSSE A CHAUX. Creux foüillé quarrément en terre, où l'on conserve la *Chaux* éteinte, pour en faire du mortier à mesure qu'on éleve un Bâtiment.

FOSSÉ. Espace creusé quarrément de certaine profondeur & largeur à l'entour d'un Château, autant pour le rendre seur, & en empêcher l'approche, que pour en éclairer l'étage soûterrain. Il ne suffit pas de 6. pieds de distance entre le pied d'un mur Metoyen & le bord d'un *fossé*, comme le prescrit la Coûtume de Paris Article 217. mais il est necessaire de faire un contremur ou un revêtement au *fossé*, ou s'éloigner du mur Metoyen de 12. pieds. p. 257.

FOSSÉ A FONDS-DE-CUVE, celuy dont les coins ou angles de l'enfonçûre, sont arondis. p. 322.

FOSSÉ REVESTU, celuy dont l'Escarpe & la Contrescarpe sont revêtus d'un Mur de maçonnerie en talut, comme au Château de Maisons. Pl. 73. p. 259.

FOSSÉ SEC, celuy qui est sans eau, avec une planche de gazon, qui regne au milieu de deux Allées sablées; comme au Château de S. Germain en Laye. *ibid.*

FOUDRE. Ornement de sculpture en maniere de flame tortillée avec des dards, qui servoit anciennement d'attribut aux Temples de Jupiter, comme on en voit encore au Plafond de la Corniche Dorique de Vignole, & aux Chapiteaux du Portique de Septime Severe à Rome. Pl. 13. & 14. p. 35. & 96. Pl. 38.

FOUETTER; c'est jetter du plâtre clair avec un balay, contre le Lattis d'un Lambris, ou d'un Plafond pour l'enduire. C'est aussi jetter du mortier ou du plâtre par aspersion, pour faire les Panneaux de crépi d'un Mur qu'on ravale. pag. 346.

FOUILLE DE TERRE, se dit de toute ouverture *fouillée* en *terre*, soit pour une fondation, ou pour le lit d'un Canal, d'une Piece d'eau, &c. On entend par *Fouille couverte*, le percement qu'on fait dans un massif de terre, pour le passage d'un Aqueduc, ou d'une Pierrée. p. 175.

FOUILLER; c'est en Sculpture, évider & tailler profondément les ornemens & draperies, pour leur donner un grand relief. p. ix.

FOUR; c'est dans un *Fournil* ou une Cuisine, un petit lieu circulaire à hauteur d'apui, vouté de brique ou de ruffeau, & pavé de grand carreau, avec une ouverture pour y cuire le pain ou la patisserie. On appelle *Four banal*, un Four seigneurial & public, où des Vassaux sont obligez de faire cuire leur pain. p. 174. Pl. 60.

FOURCHE. *Voyez* PENDENTIF.

FOURCHETTE; c'est l'endroit où les deux petites Noües de la Couverture d'une Lucarne, se joignent à celle d'un Comble.

FOURIERE; c'est dans l'Arriere-cour ou Basse-cour d'un Palais ou grand Hôtel, un Bâtiment où l'on met par bas ou dans des Buchers, le bois, le charbon, &c. & au dessus sont logez les Officiers, qui ont soin de distribuer ces provisions. pag. 352.

FOURNEAU. Lieu en maniere de *Four*, toûjours échaufé

par le feu, qui sert pour fondre divers métaux dans une Forge, & les verres & les glaces dans une Verrerie.

FOURNEAU DE CUISINE ; c'est une petite table en maniere de potager, faite de maçonnerie, & couverte de brique, avec un Rechaut scellé qui sert à faire cuire à part les potages, pour ne pas embarrasser la cheminée de la cuisine ; on en fait aussi dans les offices pour les confitures.

FOURNIL ; c'est dans une grande Maison, le lieu prés de la Cuisine, où sont les *Fours*, pour cuire le pain, la patisserie, &c. *pag.* 351.

FOYER ; c'est la partie de l'Atre qui est au devant des Jambages d'une Cheminée, & qu'on pave ordinairement de grand carreau quarré de terre cuite. p. 162. Lat. *Focus*.

FOYER DE MARBRE ; c'est le plus souvent un compartiment de divers *Marbres* de couleur, mastiquez sur une dale de pierre dure, ou incrustez sur un fonds de *Marbre* d'une couleur, comme blanc ou noir pur, qu'on met au-devant des Jambages d'une Cheminée. On en fait aussi de *Marbres* feints, & de Carreaux de Fayence. *Pl.* 103. *p.* 353.

FRAGMENT. Ce mot se dit de quelque partie d'Architecture ou de Sculpture, trouvée parmi des ruines, comme d'une Base, d'un Chapiteau, d'une Corniche, d'un Torse ou membre de Figure, d'un Bas-relief antique, &c. ainsi qu'on en voit de postiches aux Bastimens des Italiens, & dans les Cabinets des Antiquaires. *p.* 32. & 317.

FRESQUE, de l'Italien *Fresco*, frais, ou nouveau ; c'est une Peinture à l'eau, sur un Enduit nouvellement fait d'un mortier de chaux ou de sable. On se sert pour peindre à *Fresque*, de terres qui conservent leurs couleurs naturelles, comme l'ocre, la terre verte, la terre d'ombre, &c. *pag.* 200. & 346.

FRETTE. Cercle de fer, dont on arme la couronne d'un pieu ou d'un pilotis, pour l'empêcher de s'éclater. On dit *Fretter*, pour mettre une *Frette*.

FRISE. Grande face plate, qui separe l'Architrave d'avec la

Corniche. Ce mot vient du Latin *Phrygio*, un Brodeur, parce que les *Frises* sont souvent ornées de sculptures en bas-relief de peu de saillie, qui imite la Broderie. On nomme aussi *Zophore*, une *Frise*, du Grec *Zoophoros*, Porte-animal, parce qu'on y représente quelquefois des animaux. p. IX. & Pl. 19. p. 47. &c.

FRISE LISSE, celle qui est unie & sans ornemens: & *Frise ornée*, celle qui a de la sculpture continuë, ou par bouquets, qui répondent aux Colonnes & Pilastres, ou au milieu des Entre-colonnes. Pl. 6. p. 17.

FRISE BOMBÉE, celle dont le contour est courbe, & dont la belle proportion se trace sur la base d'un triangle équilateral. Il y en a, dont le *bombement* est en haut, comme à une Console, ou en bas comme à un Balustre; mais cette licence ne se doit pratiquer que pour les dedans, où il y a de la sculpture. Pl. C. p. XII. & 328. Pl. 98. La *Frise bombée* est appellée dans Vitruve, *Zophorus pulvinatus*, parce qu'elle ressemble à un Oreiller.

FRISE RUSTIQUE, celle dont le parement est en maniere de Bossage brut, comme la *Frise* de l'Ordre Toscan de Palladio.

FRISE FLEURONNÉE, celle qui est enrichie de rinceaux de feüillages imaginaires, comme la *Frise* Corinthienne du Frontispice de Neron à Rome: ou de feüilles naturelles par bouquets, ou continuës comme l'Ionique de la Galerie d'Apollon au Louvre. Pl. 35. p. 85.

FRISE MARINE, celle où sont représentez des chevaux & monstres marins, Tritons & autres attributs de la Mer, comme on en voit une fort belle au Toscan de la grande Galerie du Louvre du côté de la Riviere. On appelle aussi *Frise marine*, celle qui est couverte de glaçons ou de coquillages. Ces sortes de *Frises* conviennent aux Bains, Grotes & Fontaines. p. 333.

FRISE HISTORIÉE ou HISTORIQUE, celle qui est ornée d'un Bas-relief continu, qui représente des *Histoires* & Sacrifices,

comme les Frises de l'Arc de Titus, & de la Place de Nerva à Rome. On appelle aussi *Frise historiée*, celle qui porte une Inscription, comme la *Frise* du Pantheon à Rome. *pag.* IX. 84. & 333.

FRISE SYMBOLIQUE, celle qui est ornée d'attributs du Paganisme, comme la Corinthienne d'un Temple derriere le Capitole à Rome, & la Dorique de l'Hôtel de la Vrilliere à Paris, dans lesquelles sont représentez des instrumens de sacrifice : ou qui est enrichie d'attributs du Christianisme, comme les *Frises* Doriques des Eglises du Noviciat des PP. Jesuites, & de S. Roch, & du Portail de l'Eglise de S. Loüis des Invalides à Paris. On appelle aussi *Frise symbolique*, celle qui a des attributs de nation, de dignité, de lieu, de blazon, &c. *pag.* 333.

FRISE OU GORGE DE PLACARD, celle qui est entre le chambranle & la corniche au dessus d'une Porte de *Placard*. *pag.* 121. & *Pl.* 99. *p.* 339. Vitruve nomme cette *Frise*, *Hypertyron*.

FRISE DE LAMBRIS ; c'est un panneau beaucoup plus long que large dans l'assemblage d'un *Lambris* d'apui ou de revêtement. *Pl.* 99. *p.* 339.

FRISE DE PARQUET, s'entend autant des bandes, qui séparent les feüilles de *Parquet*, & s'assemblent à languette, que de celles du pourtour d'un Plancher, qui en rachettent les biais, s'il y en a. *p.* 189.

FRISE DE FER ; c'est en Serrurerie un panneau en longueur rempli d'un ornement repeté & continu, qu'on met à hauteur d'apui, ou au bas & au haut des Portes de clôture, aux Travées de barreaux de *fer*, aux Rampes d'Escaliers, &c. On en fait de différens ornemens, comme de rinceaux, d'entrelas, de postes, d'anses de panier, de consoles adossées, de roses, de grotesques, &c. *Pl.* 44 A. *p.* 127.

FRISE DE PARTERRE. Espece de Platebande ornée de feüillages de buis ou de gazon dans un *Parterre*. *Planche* 65 A. *p.* 191. & 192.

FRONT ; c'est la partie d'un Corps qui se présente au prin-

cipal aspect, quoy qu'elle ne soit pas toûjours la plus large, comme le devant d'un pilier entre deux Arcades, d'un Tremeau entre deux Plattebandes, le bout d'une Gallerie, &c.

FRONT DE CARRIERE; c'est le fonds où finit le bout d'une *Carriere*, & l'étenduë de son acquisition; ce qui se mesure exterieurement depuis la bouche du puits de la *Carriere*, jusqu'à la borne de l'heritage contigu.

FRONTISPICE. *Voyez* PORTAIL.

FRONTON, du Latin *Frons*, le front; c'est une espece de Pignon bas, qui couronne les ordonnances, termine les Façades, & sert d'ornement sur les Portes, Fenestres, Niches, Autels, &c. La plus belle proportion de son exhaussement, est d'avoir prés du cinquiéme de la longueur de sa base, comme le démontre la figure de la *Pl.* 67. *p.* 247. dont l'operation se fait ainsi. *Divisez la ligne a b, qui est la longueur de la Base, en deux parties égales au point c, par le moyen de la perpendiculaire indéfinie f d. prenez dans cette perpendiculaire la partie c d égale à a c. du point d, comme centre, décrivez l'arc a e b. La perpendiculaire coupée au point e, sera le sommet du Fronton a e b.* Le *Fronton* est appellé dans Vitruve *Fastigium*.

FRONTON SURMONTÉ, celuy qui étant au dessus de la bonne proportion, tient du Pignon, comme au Temple à la Toscane de Vitruve: Et *Fronton surbaissé*, celuy qui est plus bas que cette proportion, comme au Temple Aræostyle du même Auteur.

FRONTON TRIANGULAIRE, celuy qui est formé d'un *triangle* isocelle, dont l'angle opposé à l'hypothenuse ou base, est obtus. On le nomme aussi *Fronton pointu* ou *quarré*. *ibid.*

FRONTON SPHERIQUE, celuy qui est fait d'un arc de cercle. Il est aussi appellé *Fronton cintré* ou *rond*. p. 154. *Pl.* 53.

FRONTON CIRCULAIRE, celuy qui differe du *Fronton* cintré, en ce que sa base est le diametre du demi-cercle qui le forme, comme au Portail de l'Hôtel Royal des Invalides à Paris. *pag.* 95.

FRONTON A PANS, celuy dont la Corniche de dessus a trois

parties, comme on en voit un au portail de l'Eglife des Religieufes du Calvaire prés Luxembourg à Paris. *pag.* 278. *Planche* 79.

FRONTON BRISE', celuy dont les Corniches font coupées, comme à la Porte du Couvent des grands Auguftins à Paris : ou retournées par redents & reffauts, comme au Portail de S. Charles du Cours à Rome. *p.* 276. *Pl.* 78.

FRONTON PAR ENROULEMENS, celuy qui eft formé de deux *enroulemens* en maniere de Confoles qui fe joignent : ou qui étant brifé, a fes Corniches rampantes contournées en *enroulement* : ou enfin qui étant circulaire termine en bas par deux *enroulemens*, comme à l'Oeil-de-beuf rond de la *Planche* 49. *p.* 133.

FRONTON SANS RETOUR, celuy dont la Corniche de niveau, n'eft point profilée au bas des Corniches rampantes, comme à la Fontaine des Saints Innocens à Paris. C'eft ce que M. Blondel Tome 2. p. 40. appelle *Fronton gliffant*.

FRONTON SANS BASE, celuy dont la Corniche de niveau eft coupée & retournée fur deux Colonnes ou Pilaftres pour l'exhauffement d'un Arc à la place de l'Entablement, comme il a été heureufement pratiqué aux Aîles de la Nef de l'Eglife de S. Pierre à Rome. Serlio rapporte l'exemple d'une Porte Corinthienne à Foligny en Umbrie, elle eft antique, ainfi que quelques niches des Thermes de Diocletien. On appelle auffi *Fronton fans bafe*, toute petite Corniche cintrée, qui forme au deffus d'une Porte, d'une Croifée ou d'une Table, un petit *Fronton* rond, pointu, ou d'autre figure, porté par des Confoles. *Pl.* 49. *p.* 133. & *Pl.* 52. *p.* 147.

FRONTON DOUBLE. On appelle ainfi un *Fronton* qui en couvre un plus petit dans fon tympan, à caufe de quelque avant-corps au milieu, comme au Portail de l'Eglife du Grand Jefus à Rome. Cette repetition eft un abus en Architecture, quoy qu'elle fe trouve à des Ouvrages de confideration, comme au gros Pavillon du Louvre, où les Caryatides portent trois *Frontons* l'un dans l'autre.

FRONTON A JOUR, celuy dont le tympan eſt évidé pour donner de la lumiere, comme on en voit ſous le Portique du Capitole. *p.* 288. *Pl.* 84.

FRONTON GOTHIQUE ; c'eſt dans l'Architecture Moderne ou *Gothique*, une eſpece de Pignon à jour en triangle équilateral ou iſocelle avec ſculpture & roſes en treſles, comme on en voit à la pluſpart des Egliſes *Gothiques. p.* 324.

FRUIT ; c'eſt une petite diminution du bas en haut d'un Mur, qui cauſe par dehors une inclination peu ſenſible, le dedans étant à plomb : & *Contre-fruit*, c'eſt l'effet contraire. On donne quelquefois du *Contre-fruit* en dedans, comme aux Encognures & aux Murs de face & de pignon, quand ils portent des Souches de cheminée, afin qu'ils puiſſent mieux reſiſter à la charge par le *double fruit. p.* 231.

FRUITS. Ornemens de ſculpture, qui imitent les *Fruits* naturels, & dont on fait des Feſtons, chûtes, bouquets, &c. On en voit de fort beaux à la Friſe Compoſite de la Cour du Louvre. *p.* VIII. & 164. *Pl.* 56.

FRUITERIE ; c'eſt au rez-de-chauſſée, ou au premier Etage d'une Maiſon, une Serre ou une Chambre bien cloſe, avec tablettes & chaſſis doubles, où l'on conſerve les *Fruits* pour l'hyver. C'eſt auſſi dans un Palais ou un Hôtel, une piece prés de l'Office, où l'on tient & où l'on dreſſe les *Fruits* de la Saiſon pour le ſervice de la Table. *p.* 357. Lat. *Cella pomaria.*

FUSAROLE. Petit membre rond ou aſtragale, quelquefois taillé d'olives & de grains, ſous l'Ove des Chapiteaux Dorique, Ionique & Compoſite. *Pl.* 12. *p.* 33.

FUST, du Latin *Fuſtis*, bâton ; c'eſt le vif ou le tronc d'une Colonne, ſans y comprendre la Baſe, ni le Chapiteau. On le nomme auſſi *Tige. p.* 14. *Pl.* 5. *p.* 16. *Pl.* 6. &c. Lat. *Scapus* ſelon Vitruve.

FUTE'E ; c'eſt une compoſition de cole forte & de ſcieure de bois, dont les Menuiſiers ſe ſervent pour remplir les trous, fentes, & autres défauts du bois. *p.* 342.

G

GACHE. Plaque de fer quarrée ou contournée en rond, qui reçoit le pêne d'une Serrure, & qui est ou scellée en plâtre, ou encloisonnée, c'est à dire attachée sur le bois. Ce mot se dit aussi d'un petit cercle de fer, dont plusieurs scellez d'espace en espace, servent à retenir un Tuyau de descente. Il y a de ces sortes de *Gaches* qui s'ouvrent à charniere, & se ferment à clavette : en sorte qu'on peut demonter & reparer le Tuyau sans les desceller.

GACHER ; c'est détremper dans une Auge, le plâtre avec de l'eau, pour estre employé sur le champ. p. 352.

GAINE DE TERME ; c'est la partie inferieure d'un *Terme*, qui va diminuant de haut en bas, & porte sur une Base. *Pl.* 56. *p.* 165.

GAINE DE SCABELLON ; c'est la partie ralongée, qui est entre la Base & le Chapiteau d'un *Scabellon*, & qui se fait de diverses manieres, & avec differens ornemens. p. 317.

GALBE, de l'Italien *Garbo*, bonne grace ; c'est le contour des feüilles d'un Chapiteau ébauché prêtes à estre refenduës. Ce mot se dit aussi du contour d'un Dome, d'un Vase, d'un Balustre, &c. p. 296. & 321.

GALERIE ; c'est dans une Maison, un lieu beaucoup plus long que large, couvert, & fermé de Croisées, qui sert pour se promener, & pour communiquer, & dégager les Apartemens. On nomme aussi *Galerie*, un Corridor à jour bâti de charpente en maniere de Meniane à chaque Etage pour dégager plusieurs Chambres, comme on en voit dans de grandes Hôtelleries. *pag.* 180. *Pl.* 62. & 63 A. &c. Lat. *Porticus*.

GALERIE D'EGLISE. Espece de Tribune continuë avec balustrade dans le pourtour d'une *Eglise* sur les Voutes des Bas-côtez, laquelle sert pour contenir plus de monde, & dans

les *Eglises* Grecques, pour separer les femmes d'avec les hommes, de même que dans quelques Temples d'Heretiques & de Juifs. p. 324.

GALERIE DE POURTOUR. Espece de Corridor au dedans ou au dehors d'un Bâtiment, qui est souvent porté par encorbellement au-delà d'un Mur de face, & qui est plus bas que l'Etage, dont il sert à dégager les Apartemens, pour n'en pas ôter le jour, comme la *Galerie blanche* du Château de Saint Germain en Laye. pag. 329. Lat. *Porticus meniana*.

GALERIE D'ARCHITECTURE, celle dont le principal ornement consiste dans un Ordre d'*Architecture*, & un Lambris magnifique, comme la grande *Galerie* du Louvre, qui a 243. toises de long sur cinq de large.

GALERIE DE PEINTURE, celle qui renferme des Tableaux dans les panneaux d'un Lambris, comme la *Galerie* de Luxembourg à Paris, peinte par Pierre Paul Rubens : ou celle qui est ornée de Tableaux sur une Tapisserie d'étofe, comme la petite *Galerie* de Versailles, dont la Voute est peinte par M. Mignard.

GALERIE DE SCULPTURE, celle qui est ornée de Statuës, Bustes, & Bas-reliefs antiques & modernes, comme la *Galerie* du Palais Justiniani à Rome, & celle des *Antiques* du Roy qui étoit au Palais Brion à Paris. p. 313.

GALERIE MAGNIFIQUE, celle qui est décorée d'Architecture, de Peinture, de Sculpture, de Lambris de marbre, de Glaces & de meubles précieux, comme la grande *Galerie* du Roy à Versailles, peinte par M. le Brun. p. 152.

GALERIE D'EAU, est un espace en longueur renfermé dans un Bosquet, & bordé de Jets d'*eau* dans un Bassin continu ou dans plusieurs separez sur deux lignes parallelles, comme la *Galerie d'eau* de Versailles, qu'on nommoit aussi la *Galerie des Antiques*, à cause qu'elle avoit plusieurs Statuës antiques entre ses Jets d'*eau*. Lat. *Xystum Hydraulicum*.

GALETAS. Etage pris dans un Comble, éclairé par des Lu-

carnes, & lambriſſé de plâtre ſur un Lattis, pour en cacher la charpente, & les tuiles, ou les ardoiſes. p. 139. & 181. Lat. *Subtegulanea Contabulatio*.

GARDEFOU ; c'eſt une Baluſtrade ou un Parapet à hauteur d'apui, ordinairement le long d'un Quay, d'un Foſſé, ou aux côtez d'un Pont de pierre. C'eſt auſſi un Aſſemblage de charpente aux bords d'un Pont de bois, pour empêcher de tomber dans l'eau, & ce dernier s'appelle encore *Lice*. p. 322. Lat. *Peribolus*.

GARDEMANGER. Petit lieu prés d'une Cuiſine, pour ſerrer les viandes. p. 174. Pl. 60. Lat. *Cella promptuaria*.

GARDEMEUBLE ; c'eſt dans une Maiſon, une grande Piece ou Galerie, le plus ſouvent dans le Comble, où l'on ſerre les *Meubles* d'Eſté pendant l'Hyver, & ceux d'Hyver pendant l'Eſté. p. 181.

GARDEROBE. Piece de l'Apartement pour ſerrer les habits, & coucher les Domeſtiques qu'on tient auprés de ſoy. C'eſt ce que M. Perrault entend dans Vitruve par *Cella familiarica*. On appelle *Garderobe* chez le Roy & les Princes, un Apartement, où non ſeulement on tient les habits ; mais où logent même les Officiers qui y ſervent. Lat. *Veſtiarium*. Le mot de *Garderobe*, ſe prend chez les Italiens, pour Gardemeuble. p. 178. Pl. 61. & 62.

GARDEROBE DE BAIN ; c'eſt prés d'un *Bain*, le lieu où l'on ſe deshabile, & que Vitruve appelle *Apoditerium*.

GARDEROBE DE THEATRE ; c'eſt derriere ou à côté de la Scene d'un *Theatre*, un lieu qui comprend pluſieurs petits Cabinets, où s'habillent ſéparément les Acteurs & les Actrices. C'eſt auſſi l'endroit où l'on tient les habits, où l'on diſpoſe tout ce qui dépend de l'apareil de la Scene, & où ſe font les petites repetitions. Vitruve nomme cette partie du *Theatre*, *Choragium*.

GARDEROBE. *Voyez* CABINET D'AISANCE.

GARGOUILLE ; c'eſt à une Fontaine ou Caſcade, un maſcaron d'où ſort de l'eau. C'eſt auſſi dans un Jardin, une petite

rigole, où l'eau coule de Bassin en Bassin, & qui sert de décharge. Ce mot peut venir du Latin *Gurgulio*, le Gozier.

GARGOUILLES ; ce sont les petits trous de la Cimaise d'une Corniche, par où les eaux de la Goulote s'écoulent. Les *Gargoüilles* sont ornées de masques, de têtes d'animaux, & particulierement de mufles de Lion. *Pl.* 29. *p.* 71. &c. Lat. *Stillicidia lapidea. Voyez* GOUTIERE.

GARNI ou REMPLISSAGE, s'entend de la maçonnerie, qui est entre les carreaux & les boutisses d'un gros Mur. Il y en a de moilon, de brique, &c. Il y en a aussi de caillou, ou de blocage employé à sec, qui sert derriere les murs de Terrasse, pour les conserver contre l'humidité, comme il a été pratiqué à l'Orangerie de Versailles. *Pl.* 66 B. *p.* 241. Lat. *Farttura*, selon Vitruve.

GARNITURE DE COMBLE, s'entend non seulement des lattes, tuiles, ou ardoises ; mais aussi du plomb, comme enfaistement, amortissement, &c. qui servent à *garnir un Comble*. *Pl.* 64 A. *p.* 187.

GAUCHE. On dit que le parement d'une pierre est *gauche*, lors qu'en le bornoyant, ses angles & ses côtez ne paroissent pas sur une même ligne. On dit aussi qu'une piece de bois est *gauche*, lors qu'elle n'est pas bien équarrie. *p.* 213. & 237.

GAZON. Herbe verte, déliée & touffuë, qui levée d'un pré ou d'une pelouse avec la bêche par pieces ou tranches de terre d'environ deux pouces d'épais, & appliquée proprement sur un terrein dressé & préparé, sert à former les Tapis des Jardins, les Massifs & Compartimens des Parterres, les bords de Bassin, les pieds de Palissade, &c. On nomme *Gazon à queuë*, celuy qui pour revêtir un talut ou un glacis de terre, n'est pas levé par tranches, mais coupé avec la bêche par motes pointuës, qu'on asseoit sur du clayonnage & des fascines, pour l'empêcher de s'ébouler. Lat. *Cespes*. On dit *Gazonner*, pour revêtir de *gazon*. *Pl.* 65 A. *p.* 191. &c.

GENIES. Figures d'Enfans avec ● ailes & des attributs,

qui servent dans les ornemens à représenter les vertus & les passions, comme ceux qui sont peints par Raphaël dans la Galerie du vieux Palais Chigi à Rome. On en fait de bas-relief, comme ceux de marbre blanc dans les 32. Timpans de la Colonnade de Versailles, qui sont par groupes, & qui tiennent des attributs de l'Amour, des Jeux, des Plaisirs, &c. On appelle *Genies fleuronnez*, ceux dont la partie inferieure termine en naissance de rinceau de feüillage, comme dans la Frise du Frontispice de Neron à Rome. Pl. 29. p. 71. & Pl. 35. p. 85.

GEOMETRAL. *Voyez* ELEVATION & PLAN.

GEOMETRIE. Science qui a pour objet la mesure des superficies & des corps, dont elle donne les dimensions par des figures & des demonstrations indubitables. Elle consiste en quatre parties, la *Planimetrie*, l'*Altimetrie*, la *Longimetrie*, & la *Stereometrie*. Elle est tres-necessaire à l'Architecte, & elle prend son nom du Grec *Geometria*, mesure de la terre. Pl. †. p. j. &c.

GERBE D'EAU; c'est un faisseau de plusieurs petits Jets d'eau, qui tous ensemble forment une Girande de peu de hauteur, comme la *Gerbe* de Chantilly au bas du grand Perron. Il y en a qui s'élevent par étages en pyramide, par le moyen d'autant de Conduites qui forment plusieurs rangs de tuyaux à l'entour du gros Jet du milieu. p. 327.

GERSURES; ce sont des cassures ou fentes dans le plomb, dans les enduits de plâtre, dans le bois & dans le fer. p. 215. Lat. *Effura*.

GIRANDE D'EAU; c'est un faisseau de plusieurs Jets, qui s'élevent avec impetuosité, & qui par le moyen des vents renfermez, imitent le bruit du Tonnerre, la pluye & la neige, comme les deux de Tivoli & de Monte-dragone à Frescati prés de Rome. p. 327.

GIP ou GYPSE, du Latin *Gypsum*, du plâtre. On appelle ainsi une espece de pierre transparente, qui se trouve parmi celles de plâtre, & se fend par feüilles, comme le talc:

& dont on fait un plâtre tres fin, qui étant mêlé avec de la chaux & du blanc d'œuf, sert à contrefaire les marbres simples ou mêlez, en y ajoûtant des couleurs pour les Compartimens. On voit des Aires de plancher faites de cette composition qui recevant le poli & étant d'une bonne consistence, sont d'assez longue durée. *p.* 352.

GIRON; c'est la largeur de la Marche, sur laquelle on pose le pied, & qui est ainsi appellée du Latin *Gyrus*, un tour, parce que les anciens Escaliers sont la pluspart en tournant. *Pl.* 61. *p.* 177.

GIRON DROIT, celuy qui est contenu entre deux lignes paralleles pour les Marches droites ou courbes. *Pl.* 81. *p.* 283.

GIRON TRIANGULAIRE, celuy qui va s'élargissant depuis le colet par lequel la Marche tient au Noyau, jusqu'à l'endroit où il termine dans la Cage, & qui sert autant pour les Quartiers tournans des Escaliers quarrez, que pour les Marches des Escaliers à vis. *Pl.* 64 B. *p.* 189.

GIRON RAMPANT, celuy qui est le plus large, & a tant de pente, que les chevaux en peuvent monter les marches. *p.* 124. *Pl.* 45.

GIRON. *Voyez* TUILE GIRONNÉE.

GIROUETTE, du Latin *Gyrare* tourner; c'est une petite enseigne ou banderole faite de tole ou de fer blanc, & taillée de quelque figure, comme en hure de sanglier; qu'on met aux Fers d'amortissement sur les Poinçons, & qui sert par son agitation à faire connoître les vents. Quand ces *Giroüetes* ont des armes peintes ou évidées à jour, on les nomme *Panonceaux*, qui étoient autrefois des marques de Noblesse sur les maisons. *Pl.* 71. *p.* 255. Lat. *Ventilogium*.

GLACE. Verre poli, qui par le moyen du tain, sert dans les Apartemens à refléchir la lumiere, à représenter fidellement les objets & à les multiplier: & qu'on dispose par miroirs, ou par panneaux, pour en faire des Lambris de revêtement. Le Sr du Freny a depuis peu trouvé le secret d'en fondre & polir de plus de 8. pieds de hauteur; ce qui avoit paru im-

possible jusqu'à présent. *Pl.* 58. *p.* 169.

GLACIERE. Fosse en terre de forme conique de deux à trois toises de diametre par le haut, avec un faux plancher de solives au tiers de sa profondeur, pour l'écoulement de ce qui pourroit se fondre de la *Glace*, ou de la neige qu'on y conserve pour l'Esté : son pourtour est revêtu de chevrons lattez, & sa couverture faite de perches avec un chapiteau de chaume qui va à fleur de terre. Sa porte doit estre du côté du Nord. *p.* 2. *Voyez l'Architecture de Savot*, *chap.* 32.

GLACIS ; c'est une pente de terre, ordinairement revêtuë de gazon, & beaucoup plus douce que le Talut, sa proportion étant au dessous de la diagonale du Quarré. Il y a des *Glacis* déganchis, qui sont Talus dans leur commencement, & *Glacis* assez bas en leur extrémité, pour racorder les différens niveaux de pente de deux Allées paralleles. On voit de ces Talus & *Glacis*, pratiquez avec beaucoup d'entente dans le Jardin du Château de Marly. *p.* 190. & 196.

GLACIS DE CORNICHE ; c'est une pente peu sensible sur la Cimaise d'une *Corniche*, pour faciliter l'écoulement des eaux de pluye. *p.* 126. *Pl.* 46.

GLAÇONS. Ornemens de sculpture de pierre ou de marbre, qui imitent les *glaçons* naturels, & qu'on met aux bords des Bassins de Fontaines, aux Colonnes Marines, & aux panneaux, tables, & montans des Grotes. On voit de ces *Glaçons* à la teste de la Piece d'eau, où étoit l'Isle Royale à Versailles. *p.* 199. & 309.

GLAISE. Terre grasse dont on fait les ouvrages de poterie, comme Tuiles, Carreaux, Enfaîtemens, Boisseaux de poterie, &c. & dont on se sert pour retenir l'eau des Reservoirs & des Bastardeaux. *Glaiser*, c'est faire un Corroy de *Glaise* bien paîtrie, & battuë au pilon. *p.* 233. & 348. Lat. *Argilla.*

GLIPHE ou GLYPHE, du Grec *Glyphis*, gravûre ; c'est generalement tout canal creusé en rond ou en anglet, qui sert d'ornement en Architecture. *Voyez* TRIGLYPHE.

GNOMONIQUE ; c'est une Science qui enseigne à décrire

les Cadrans solaires sur des surfaces & des corps, & à y marquer par un style ou un point de lumiere avec des lignes droites ou courbes, la hauteur du Soleil, & les signes du Zodiaque. Cette Science, selon Vitruve, est necessaire à l'Architecte pour tracer contre les murs de face ou de pignon, ou sur des corps isolez, les Cadrans de toutes especes, comme on en voit aux murs de face de la Cour du College des PP. Jesuites de Lion. On comprend aussi sous le nom de *Gnomonique*, la connoissance & l'usage des divers Instrumens de Mathematique pour disposer les Bastimens selon les regions du Ciel & les aspects du Soleil. Ce mot vient du Grec *Gnomon*, qui signifie Aiguille ou Style, qui par son ombre montre les heures. p. 309.

GOBETER; c'est jetter avec la truelle, du plâtre, & passer la main dessus, pour le faire entrer dans les joints des murs faits de plâtras & de moilons. p. 358.

GODRONS. Ornemens en forme d'amendes, taillez sur une moulure en demi-cœur. Il y en a de creusez, comme le dedans d'un noyau, & de fleuronnez de plusieurs sortes. *Pl. B. p. vii.*

GOND. Morceau de fer coudé, dont une partie est arrestée dans la feüillure d'une Porte, & l'autre appellée le *Mamelon*, entre dans la panture, & sert à en porter le ventail. Il y a des *Gonds* en plâtre & en bois, & des *Gonds* à vis & à repos. On croit que ce mot vient du Grec *Gomphosis*, un clou. Lat. *Cardo*.

GORGE. Espece de moulure concave, plus large & moins profonde qu'une Scotie, qui sert aux Cadres, Chambranles, & autres parties d'Architecture. *Pl. A. p. iij.*

GORGE DE CHEMINÉE; c'est la partie qui est depuis le Chambranle, jusques sous le couronnement du Manteau d'une Cheminée. Il y en a de droites & à plomb, en adoucissement ou congé, en balustre, & en campane ou cloche. p. 166. *Pl. 57. & 58.*

GORGEL. *Voyez* CIMAISE, & FRISE DE PLACARD.

GORGE. On appelle encore ainsi un petit Valon entre deux Colines, qui par son échapée, donne une agréable vûë : comme la *Gorge* de Marly, par laquelle on découvre S. Germain en Laye, le Château de Maisons & les environs.

GORGERIN ; c'est dans le Chapiteau Dorique la petite Frise, qui est entre l'Astragale & les Annelets, & que quelques-uns nomment *Colarin*. Pl. 11. p. 31. & Pl. 12. p. 33. Il est appellé par Vitruve, *Hypotrachelium*.

GOTHIQUE. *Voyez* ARCHITECTURE GOTHIQUE.

GOUJON. Grosse cheville de fer, qu'on employe à tête & pointe perduë, pour retenir des Colonnes entre leurs Bases & Chapiteaux, des Balustres entre leur socle & tablette, & à d'autres usages. p. 217. & 323.

GOULETTE. Petit canal taillé sur des tablettes de pierre ou de marbre posées en pente, qui est interrompu d'espace en espace par des petits Bassins en coquille, d'où sortent des boüillons d'eau, ou par des chûtes dans les Cascades, & autres endroits, pour le Jeu des eaux. On en voit sur des Balustrades, comme à la Fontaine des Bains d'Apollon à Versailles, & sur des murs d'apui & de terrasse, comme dans le Jardin de Luxembourg à Paris. p. 198.

GOULOTE. Petite Rigole taillée sur la Cimaise d'une Corniche, pour faciliter l'écoulement des eaux de pluye par les Gargoüilles. p. 330.

GOUSSES. Especes d'écosses de fèves, qui servent d'ornement dans le Chapiteau Ionique Antique. Il y en a trois à chaque Volute, qui partent d'une même tige : & c'est ce que Vitruve nomme *Escarpi*, parce qu'elles forment une espece de Feston. Pl. 10. p. 49.

GOUSSET. Piece de bois posée diagonalement dans une Enrayeure, pour assembler les coyers avec les tirans & plateformes, & pour lier dans une Ferme, une force avec un entrait. Pl. 64 A. p. 187. & Pl. 64 B. p. 189. *Voyez* ESSELIER.

GOUT. Terme usité par metaphore dans les Arts, pour signi-

fier la bonne ou la mauvaise maniere d'inventer, de dessiner & de travailler ; ainsi on dit que les Bastimens Gothiques sont de mauvais goût, quoy que hardiment construits : Et qu'au contraire ceux d'Architecture Antique sont de bon goût, quoique plus massifs. *Pref. p. x. &c.*

GOUTES. Ornemens ronds qui représentent des *goutes* d'eau, & qui sont, comme de petits cones, sous le Plafond de la Corniche Dorique : ou triangulaires, comme de petites pyramides, au bas des Triglyphes. On les nomme aussi *Clochettes*, *Campanes*, & *Larmes Pl.* 11. *f.* 31. &c. Lat. *Gutta* selon Vitruve.

GOUTIERE. Canal de bois de chesne fort sain, refendu diagonalement, & creusé le plus souvent en angle droit, qui sert à recüeillir les eaux pluviales sous le battelement des tuiles d'un Comble,& à les conduire au dehors des Murs de face. *p.* 224. Toutes les *Goutieres*, sont appellées en Lat. *Collicia*.

GOUTIERE DE PLOMB. Canal de *plomb* soûtenu d'une barre de fer, par lequel s'écoulent les eaux du Chesneau d'un Comble. Les plus riches de ces *Goutieres*, se font en forme de canon, & sont embouties de moulures, & ornées de fueilles moulées. Les *Goutieres de bois & de plomb*, ne peuvent avoir suivant l'Ordonnance, que trois pieds de saillie au-delà du Nû du mur. *p.* 224.

GOUTIERE DE PIERRE. Canal de *pierre* à la place des Gargoüilles dans les Corniches. On en fait en maniere de demi-vase coupé en longueur,comme l'on en voit au vieux Louvre.Les *Goutieres* des Bastimens Gothiques sont formées de chimeres, harpies, & autres animaux imaginaires. On nomme aussi *Gargoüilles* ces sortes de *Goutieres. Pl.* 29. *p.* 71.

GOUTIERE. *Voyez* LARMIER.

GRADATION. Terme qui en Architecture, signifie la disposition de plusieurs parties avec symmetrie par *degrez*, qui forment une maniere d'Amphitheatre, en sorte que les corps de devant ne nuisent point à ceux de derriere. Le Chasteau

de Versailles fait cet effet, en arrivant par la principale Avenuë. p. 184. & 253.

CRADINS. On appelle ainsi les degrez qui sont sur la Table d'un Autel, ou sur un Bufet. p. 154. Pl. 53.

GRADINS DE DOME. On peut appeller ainsi certains degrez en maniere de retraites fort larges au bas d'un *Dome*, comme ceux du Pantheon, & du *Dome* du College de la Sapience à Rome. Pl. 67. p. 247.

GRADINS DE JARDIN. Especes de petites Contre-terrasses élevées en maniere de degrez, où l'on met des caisses, des vases & des pots de fleurs, pour terminer quelque Allée. On les fait de gazon ou de maçonnerie avec tablettes, & ils sont droits, ou circulaires en maniere d'Amphitheatres. Le Mont de Venus du Jardin Royal de Montpelier est relevé par *Gradins* revestus de maçonnerie.

GRAIN-D'ORGE; c'est une petite cavité entre les moulures de mennuiserie pour les dégager : laquelle est ainsi nommée, parce qu'elle se fait avec un fer de rabot, appellé *Grain-d'orge*. p. ij

GRAIN D'ORGE. *Voyez* ASSEMBLAGE EN ADENT.

GRAINES. Petits boutons d'inégale grosseur aux bouts des Rinceaux de feüillages, qui servent d'ornement dans la Sculpture & la Serrurerie, & dans la Broderie des Parterres. pl. 44 A. p. 117. & pl. 65 A. p. 191.

GRAIS. Espece de Roche formée par la combinaison de plusieurs grains de sable condensez. Il y a du *Grais dur* qui sert pour paver, & du *tendre* pour bastir. On employe ce dernier par gros quartiers, qu'il faut hacher dans les Joints de lit pour liaisonner. Le mortier fait avec de la poudre de *Grais*, est de nulle valeur, & est défendu, aussi-bien que de mêler des quartiers de *Grais* avec de la maçonnerie de moilon. p. 208. 390. &c. Lat. *Silex*.

GRAISSERIE, se dit autant de la Roche, d'où l'on tire le *Grais*, que de l'ouvrage d'Architecture ou de Sculpture fait de cette matiere. L'un des plus considerables morceaux de

cette espece, est la Grote de la tête du Canal de Vaux, du dessein de M. le Nautre. p. 208.

GRANGE. Lieu dans une Métairie, au rez-de-chaussée, fermé & couvert, & exposé au vent & au soleil : où l'on serre les gerbes, & où l'on les bat sur une aire. *pag.* 328. Lat. *Horreum.*

GRANIT. *Voyez* MARBRE GRANITELLE.

GRAPHOMETRE. Instrument composé d'un demi-cercle divisé en 180. degrez, avec boussole, allilade, & pinules, qui posé sur un pied fixe, & tournant par le moyen d'un genou, sert à prendre des angles, des distances, des hauteurs & des alignemens. p. 358.

GRAS. Epithete que les Ouvriers donnent à un Angle obtus, à une Pierre trop forte pour la place qu'elle doit remplir, à un Tenon trop épais pour sa Mortoise, à un Joint trop large sur ses cales. Ainsi ils disent, *Dessaigrir un Joint*, *un Tenon*, &c. pour en diminuer l'épaisseur. *Pl.* †. *p.* j.

GRATICULER ; c'est diviser un Dessein en petits carreaux égaux, tracez avec du crayon, pour le reduire de grand en petit, ou de petit en grand, faisant sur le papier où on le doit copier, la même division de carreaux. Ce mot vient de l'Italien *Graticola*, un Gril. p. 358.

GRAVIER ; c'est le plus gros Sable, dont le meilleur se tire des Rivieres, & sert pour faire les Aires des grands Chemins & sabler les Allées des Jardins. Lat. *Glarea.* p. 351.

GRAVOIS ; ce sont les plus petites pierres & plâtras provenans de la démolition d'un Bastiment, qui servent pour affermir les Aires des Allées & des grands Chemins. p. 350.

GRAVURES, s'entend en Sculpture, des ouvrages creusez de peu de profondeur, qui font l'effet contraire du Bas-relief & servent à decorer de diverses manieres les paremens des pierres. p. 112. *Pl.* 43. & p. 324. Lat. *Sculptura.*

GRENIER ; c'est le lieu pris dans le comble, d'où l'on voit par dedans, la charpente & la couverture, & où l'on serre les grains, la paille, le foin, &c. *Pl.* 63 B. p. 185.

GRENIERS PUBLICS; ce sont dans une Ville, de grands Bastimens, où l'on conserve des grains; afin que pendant la disette le peuple subsiste avec autant ou peu moins de commodité, que pendant l'abondance. On en voit à Rome de fort grands prés de Termini, qui ont été bastis sous les Papes Gregoire XIII. & Paul V. p. 321,

GRENIER A SEL; c'est un grand Bastiment où l'on conserve le *Sel* pour estre distribué au Public. Sous ce mot on comprend encore en France le Tribunal des Officiers qui composent cette Jurisdiction.

GREVE, du mot *Gravier*; c'est le bord d'une Riviere ou d'un Port en pente douce, le plus souvent pavé; où l'on charge & décharge les Marchandises, comme la *Greve* de Paris. p. 348.

GRIFON. Animal fabuleux & mysterieux, qui a la partie superieure de l'Aigle & l'inferieure du Lion. On en voit particulierement dans les Frises de l'Architecture antique, comme au Temple d'Antonin & de Faustine; parce qu'il étoit consacré au Soleil, & que les Anciens croyoient qu'il veilloit à la garde des Tresors. *Planche* 19. *pag.* 47. & 96. *Pl.* 38.

GRIFONNEMENT. *Voyez* ESQUISSE.

GRILLE. Assemblage de grosses & longues pieces de bois qui se croisent quarrément, étant espacées tant plein que vuide, & s'entretiennent par des entailles à queuë d'aronde: qu'on établit de niveau sur un fonds de glaise ou tout autre terrein, qui ne doit pas estre éventé par le pilotage, pour fonder dessus, comme on le pratique dans les Païs-bas, & particulierement en Hollande, & comme ont été construits par M. Blondel, la Corderie de Rochefort, & le Pont de Xaintes sur la Charante. Voyez son Cours d'Architecture, *Part.* 5. *chap.* 14. & 15. C'est ce qu'on peut entendre par le mot *Eschara*, qui dans Vitruve signifie toute *Grille* ou assemblage qui sert de base à quelque Machine. p. 233.

GRILLE DE FER. Toute fermeture ou clôture de fer enrichie

d'enroulemens,

d'enroulemens, montans, pilastres, couronnemens, &c. comme celles des Cours & Jardins de Versailles, de S. Cloud, &c. On appelle *Grilles de croisée*, celles qui sont faites de barreaux de *fer* entretenus par des traverses, & qu'on met aux Croisées du rez-de-chaussée pour la sureté. *Grilles à mimur*, celles qui sont scellées dans les tableaux des Fenestres. *Grilles en saillie*, celles qui avancent en dehors, comme les *Grilles* des Notaires à Paris, lesquelles ne peuvent suivant l'Ordonnance, avoir plus de 8. pouces de saillie. Et *Doubles grilles*, celles qui sont redoublées, comme dans les Couvents de Filles, & dans les Prisons. *Pl.* 44 A. *p.* 117. & 218. Lat. *Clathra ferrea*.

GRILLE D'EGLISE ; c'est un Treillis de fer maillé de trois à quatre pouces de jour, qui separe le Chœur de dedans d'avec le Chœur ou la Nef de l'Eglise d'un Couvent de Filles, comme les *Grilles* du Val-de-grace, qui sont des plus grandes & des plus riches. Il y en a aussi dans les Parloirs, & on appelle *Grille herssée*, celle qui a des pointes en dehors, comme une herse; ainsi qu'on en voit aux Couvents des Religieuses Carmelites. *ibid.*

GRILLE D'EAU. *Voyez* CIERGES D'EAU.

GRIS. *Voyez* COULEURS.

GRISAILLE ; c'est toute Peinture de couleur de pierre ou de marbre blanc, qui imite les saillies, compartimens & ornemens de l'Architecture. *p.* 345. Lat. *Monochroma*.

GROS. On dit qu'une piece de bois a tant de *gros*, lorsque ses deux plus courtes dimensions sont égales. *p.* 222.

GROTE ; de l'Italien *Grotta* ; c'est un Bastiment qui par le dehors est decoré d'Architecture Rustique, & au dedans est orné de Statuës, coquillages, & Jeux d'eau, comme la *Grote* de Meudon, du dessein de Philibert de Lorme. On nomme *Grote satyrique*, celle dont le dedans est feint brut par des rocailles, petrifications, plantes sauvages, &c. comme la *Grote* de Caprarole. *p.* 199. & 257. Lat. *Crypta*.

GROTES. Les Italiens appellent ainsi les Eglises souterraines.

La plus confiderable à Rome étoit celle de la vieille Bafilique de S. Pierre, dont il n'eft refté qu'une partie, à caufe de la nouvelle Fabrique, & où font plufieurs fepulchres de Papes dans des renfoncemens nommez *Grote Vaticane*.

GROTESQUES. Petits ornemens imaginaires mêlez de figurines d'animaux, de feüillages, de fleurs, de fruits, &c. comme Raphaël en a peint dans les Loges du Vatican à Rome, & comme on en voit de Michel'Ange, fculpez aux Plafonds du Portique du Capitole. On les appelle ainfi, parce qu'anciennement elles fervoient à enrichir des *Grotes* qui renfermoient les Tombeaux d'une même Famille, comme de celle d'Ovide, dont la *Grote* fut découverte prés de Rome il y a environ trente ans. p. 228. & 347. Vitruve nomme *Harpagenituli*, les compartimens, rinceaux & enroulemens des *Grotefques*.

GROTESQUES. Ornemens repetez, qui fe taillent fur les moulures, comme les *Grotefques* à joncs, ou qui enrichiffent des compartimens. Pl. B. p. VII. & Pl. 101. p. 343.

GROUPE, de l'Italien *Groppo*, neud ; c'eft en Peinture & Sculpture l'affemblage de deux ou plufieurs Figures qui compofent un fujet ; & en Architecture celuy de plufieurs Colonnes accouplées : ainfi *Grouper* des Colonnes, c'eft les difpofer par trois ou quatre. p. 153. & 304. Pl. 92. &c.

GRUAU. *Voyez* ENGIN.

GRUE ; c'eft la plus grande des Machines qui fervent dans un Attelier, pour monter les fardeaux : elle eft compofée de plufieurs pieces de bois, dont les principales font l'arbre ou poinçon fortifié de fes arcboutans, emparemens & moifes, la *Grue*, la robe, le tambour, le treüil, &c. & elle eft ainfi appellée, parce qu'elle avance comme le col d'une *Grue*. p. 245. Lat. *Grus* felon Vitruve.

GRURIE. Maifon fituée prés d'un Bois ou d'une Foreft, & compofée de Cours, Ecuries, Muettes & logemens pour quelques Officiers des Chaffes, où ils tiennent leur Jurifdiction, comme la *Grurie* du Bois de Boulogne prés Paris. p. 357.

GUERITE ; c'est un petit Pavillon quarré ou d'autre figure, comme les deux qu'on bastit à l'entrée d'un Chasteau, & où se retire la Sentinelle pendant le mauvais temps : & parce qu'elle y serre ses armes, on le nomme aussi *Gard'armes*. Quand ces sortes de *Guerites* sont à l'entrée d'un Palais, elles ont quelque décoration, comme celles du Château de Versailles, qui servent de Piedestaux à des Groupes de Figures. *Pl.* 64 A. *p.* 187. Lat. *Pluteus* selon Vitruve.

GUETTE. Poteau incliné servant de décharge pour revestir & contreventer un Pan de bois : & lors qu'il est croisé avec deux *Guettrons* de sa grosseur, il forme une Croix de S. André. On appelle aussi *Guettrons*, les petits poteaux inclinez sous les Apuis des Croisées. *Pl.* 64 B. *p.* 189.

GUEULE DROITE & RENVERSE'E. *V.* CIMAISE & DOUCINE.

GUICHET, du vieux mot *Huichet*, ou petit *Huis* selon Borel; c'est une petite Porte auprès d'une grande, qui sert pour passer les gens de pied. C'est aussi dans un Ventail de Porte cochere, une petite Porte pour passer ordinairement, afin de n'estre pas obligé d'ouvrir trop souvent la grande Porte. *Pl.* 63 A. *p.* 185. Lat. *Ostiolum*.

GUICHET DE CROISE'E; c'est l'assemblage qui porte le chassis de vetre dans une *Croisée*. On donne aussi ce nom aux Volets, qui le ferment par dedans. *Pl.* 50. *p.* 143. & *Pl.* 100. *p.* 341.

GUIGNAUX. Pieces de bois qui s'assemblent entre les chevrons d'un Comble, pour faire le passage d'une Souche de cheminée, & retenir les chevrons plus courts que les autres. Ces *Guignaux* font dans les Couvertures le même effet que les Chevêtres dans les Planchers.

GUILLOCHIS. Ornement de deux reglets parallèles, qui se taillent sur les faces, platebandes, & sofites d'Architrave, & qui font plusieurs retours d'équerre, laissant un espace égal à leur largeur. Il y en a de ronds & de quarrez, de simples, de doubles, & d'autres entrelassez avec roses & fleurons dans le milieu. Cet ornement est antique, puisqu'il s'en

voit au Plafond du Temple de Mars le Vangeur à Rome. *Pl. B. p.* VII. *& Pl.* IOL. *p.* 345.

GUILLOCHIS DE PARTERRE. Compartimens quarrez de buis ou de gazon dans les *Parterres.* p. 192.

GUIMBERGES. Ce mot s'entend dans Philibert de Lorme *Liv.* 4. *Ch.* 10. de certains ornemens de mauvais goût aux Clefs suspenduës, ou Cûs-de-lampe des Voutes Gothiques. pag. 342.

GUINDAGE. Terme de Marine, dont M. Perrault s'est servi dans sa Traduction de Vitruve, pour signifier l'équipage des poulies, moufles, & cordages avec leurs halemens, qu'on attache à une Machine & à un fardeau, pour l'enlever ou le descendre; ce qui est signifié par *Carchesium* dans Vitruve *Liv.* 10. *Ch.* 22.

GUINDAL *Voyez* CHEVRE.

GUINDER ; c'est enlever un fardeau par le moyen de quelque machine.

GUIRLANDE. Espece de petit Feston formé de bouquets d'une même grosseur, dont on fait des chûtes dans les ravalemens des Pilastres & Montans, & dans les Frises & Panneaux des Compartimens. *p.* 347.

GYP. *Voyez* GIP.

H

HACHER ; c'est en Maçonnerie couper avec la *Hâchette* pour faire un renformis ; un enduit, un crépi ou une tranchée : & c'est en Charpenterie, faire des minures, ou hoches avec la *Hâche*, pour hourder une Cloison, un Pan de bois, ou un Plancher ruiné ou tamponné.

HACHER UNE PIERRE ; c'est avec la *Hâche* du marteau à deux layes, unir le parement d'une *Pierre* dure, après que les ciselures en sont relevées, pour ensuite la rustiquer, ou la layer & traverser, s'il est besoin.

HACHER A LA PLUME ; c'est dans l'Art de dessiner, faire des ombres & teintes, par des lignes les plus égales & parallèles que faire se peut. Et *Contre-hâcher* ; c'est passer des secondes lignes quarrément ou diagonalement, pour faire les ombres plus fortes. p. 358.

HALER ; c'est lier un cable à une piece de bois, en y faisant un *Halement*, ou neud pour l'enlever. Nicod prétend que ce mot vient de l'Hebreu *Hala*, qui signifie monter, enlever. pag. 358.

HALLE ; c'est une Place ou Marché public, entouré de Boutiques & de Portiques, où l'on vend les denrées & autres choses necessaires à la vie, comme la *Halle* de Paris. Ce mot vient du Grec *Alon*, Aire : ou selon M. Ménage, du Latin *Halla*, des Rameaux secs, dont on couvroit autrefois les *Halles*, ou Marchez publics. pag. 308. Lat. *Forum apricum*.

HALLE COUVERTE ; c'est une espece de Portique, soûtenu par des Piliers de pierre ou de bois, ouvert de tous côtez, & renfermé dans une enceinte, où l'on vend quelque marchandise particuliere, comme les *Halles* au bled, au vin, au cuir, &c. Lat. *Forum subtegulaneum*.

HARAS ; c'est par rapport à l'Architecture, un grand lieu à la Campagne, composé de Logemens, Ecuries, Cours, Preaux, &c. où l'on tient des Jumens poulinieres avec des Etalons pour peupler. Les *Haras* du Roy à S. Leger en Liveline, sont les plus considerables. p. 357.

HARDI. Epithete qu'on donne en Architecture aux ouvrages, qui nonobstant la délicatesse de leur construction ; leur hauteur, & leur étenduë, subsistent avec admiration, comme les plus belles Eglises Gothiques, & particulierement le Couvent & la Chapelle de Belem prés de Lisbonne, où sont les Sepultures des Rois de Portugal. On donne aussi ce nom aux ouvrages extraordinaires de Coupe de Pierre, ou de Trait, comme aux Trompes de diverses sortes, aux Rampes d'Escaliers, & aux Voutes qui portent en saillie, ou qui

ont peu de montée sur une large base, ainsi que la Voute du Jubé de l'Orgue de S. Jean en Greve à Paris, celle du Vestibule de la Maison de Ville d'Arles en Provence, &c. Ce mot se dit encore d'un fardeau d'un grand poids porté bien à plomb sur de petites Colonnes isolées, comme le Chœur de l'Eglise de Nostre-Dame de Mante, le Refectoire de l'Abbaye de S. Denis en France, &c. *p.* 240.

HARMONIE. Terme usité par comparaison avec la Musique, pour signifier l'union & le raport qu'ont entre-elles, les parties d'un Bâtiment. *Pref.* & *p.* 182. Lat. *Concinnitas.*

HARPES. Pierres qu'on laisse alternativement en saillie à l'épaisseur d'un mur, pour faire liaison avec un autre, qui peut estre construit dans la suite. On appelle aussi *Harpes*, les pierres plus larges que les carreaux dans les Chaînes, Jambes boutisses, Jambes sous-poutre, &c. pour faire liaison avec le reste de la maçonnerie d'un mur. *Pl.* 66 B. *p.* 242. *Voyez* PIERRE D'ATTENTE.

HARPES DE FER; ce sont des morceaux de fer coudez qui servent à retenir les poteaux corniers des pans de bois avec les murs Métoyens. Les harpons de bronze sont meilleurs que ceux de fer, parce qu'ils ne se roüillent pas.

HARPIE. Oiseau ou monstre fabuleux, qui a la teste & le sein d'une fille, les aîles d'une chauve-souris, de grandes grifes, & la queuë d'un dragon. On en voit dans l'Architecture Gothique aux Gargoüilles, Encorbellemens, Cûs-de-lampe, &c. *p.* IX. & 342.

HARPONS. Morceaux de fer droits ou coudez, pour retenir les Cloisons & les Pans de bois. Les Anciens en faisoient de cuivre, qu'ils couloient en plomb, pour lier les pierres. *p.* 347. Lat. *Retinacula ferrea.*

HAUBAN. *Voyez* CABLES.

HAUBANER; c'est arrester à un piquet, ou à une grosse pierre, le *Hauban* d'un Engin ou d'un Gruau, pour le tenir ferme, lorsqu'on monte quelque fardeau.

HAUTEUR. On dit qu'un Bâtiment est arrivé à *hauteur*,

lorsque les dernieres arafes font pofées, pour recevoir la Couverture. On dit auffi *Hauteur d'apui*, pour fignifier trois pieds de *haut* : & *Hauteur de marche*, fix pouces ; parce que ces grandeurs font déterminées par l'Ufage. p. 168.

HEBERGE. Terme de la Coûtume de Paris, pour exprimer la hauteur ou l'étenduë d'un Heritage, par refpect à des Heritages voifins. Ce mot fignifioit autrefois Logement, auffi y a-t'il apparence qu'il vient de l'Alemand *Herbergen*, loger. On dit s'*Heberger*, pour s'adoffer fur & contre un mur mitoyen. p. 358.

HELICE. *Voyez* LIGNE HELICE.

HELICES OU URILLES. On nomme ainfi les petites Volutes ou Caulicôles, qui font fous la Fleur du Chapiteau Corinthien. Le mot de *Helice*, vient du Grec *Elix*, efpece de lierre, dont la tige fe tortille, comme celle de la Vigne. Pl. 28. p. 67.

HELICES ENTRELASSE'ES, celles qui font tortillées enfemble, comme aux Chapiteaux des trois Colonnes de Campo Vaccino à Rome. p. 294.

HEMICYCLE. On appelle ainfi le trait d'un Arc ou d'une Voute formée d'un Demi-cercle parfait, qui fe divife en autant de parties égales, qu'on veut tailler de Vouffoirs pour la bander, obfervant toûjours que la Clef, qui fert à la fermer, foit d'une feule pierre & au milieu. pag. 241. *Voyez* DEMI-CERCLE.

HEPTAGONE & HEXAGONE. *Voyez* POLYGONE.

HERMES, les Grecs appelloient ainfi les Buftes ou demi-corps de Mercure ou de leurs autres Divinitez, engagez par le bas dans des efpeces de pyramides renverfées, foûtenuës d'une ba... . C'eft ce que nos Ouvriers appellent une guaine ou fourreau.

HERMITAGE, du Lat. *Eremus*, un defert ; c'eft dans un lieu folitaire, une petite Habitation avec Chapelle ou Oratoire & Jardin, où un *Hermite* fait fa demeure, éloigné du commerce du monde. On appelle auffi quelquefois *Her-*

mitage, une Maison de Campagne seule & détournée du grand chemin. p. 357.

HERONIERE ; c'est dans un Parc, un lieu séparé auprés de quelque Etang ou Vivier, où l'on éleve des *Herons* ; comme la *Heroniere* de Fontainebleau. p. 357. Lat. *Ardeolare Aviarium.*

HERSE ; c'est une espece de Barriere en forme de Palissade à l'entrée d'un Fauxbourg ; elle differe neanmoins de la Barriere, en ce que ses pieux sont pointus, pour empêcher de passer pardessus. p. 315. Lat. *Repagulum.*

HERSE, certaine machine qui a des dents de bois, dont on se sert pour rompre les mottes de terre, & pour unir les guerets, c'est à dire, les terres labourées.

HEURT ; c'est l'endroit le plus élevé d'une ruë, d'une chaussée, &c. ou le sommet de la montée d'un Pont, d'aprés lequel on donne à droit ou à gauche la pente pour l'écoulement des eaux, lorsqu'on ne peut pas les faire aller d'un même côté.

HEURT DE CONDUITE ; c'est l'endroit d'un tuyau de Fontaine, qui s'éleve plus haut que le niveau de pente de sa *conduite* ; ce qui est causé par quelque sujettion, comme d'un rocher, d'une voute, &c. par dessus lequel on est obligé de le faire passer.

HEURTOIR. Piece de menus ouvrages de fer, en forme de Console renversée, qui sert à fraper à une Porte. Pl. 65 C. pag. 217.

HEXASTIQUE. C'est à dire à six files de Colonnes, comme le Portique dont on voit encore quelque reste au dessus du Palais Farnese, que l'on appelle présentement Cacabario, & que l'on a crû estre celuy de Pompée, qui avoit six files de 14 rangs chacune.

HIE. *Voyez* MOUTON.

HIEMENT ; c'est en Charpenterie, le mouvement involontaire d'un Assemblage de pieces de bois, causé par l'effort des vents, ou par le branle de grosses cloches, comme il arrive

D'ARCHITECTURE, &c.

aux Flèches, & Béfrois des Clochers. C'est aussi le bruit que fait une Machine, quand elle éleve un pesant fardeau. On appelle encore *Hiement*, la maniere de battre les pieux avec l'Engin pour les enfoncer, en guindant la *Hie* par le moyen d'un treüil, & la lâchant avec un S de fer en bascule, appellée *Déclique*.

HIEROGLYPHES; ce sont des Figures d'hommes, d'animaux, de caracteres, &c. gravées sur des Obelisques, par lesquelles les Egyptiens exprimoient les maximes de leur Religion, & de leur Philosophie. Ce mot est composé du Grec *Jeros*, sacré ou mysterieux, & *Glyphis*, gravûre. p. 96.

HIPODROME; c'étoit chez les Anciens un lieu en longueur circulaire par les deux bouts, & entouré de Portiques, dans lequel on exerçoit les chevaux à la course, comme celuy qui étoit à Constantinople, & que les Turcs appellent aujourd'huy *Atmeydan*, c'est à dire, Place aux chevaux. Ce mot vient du Grec *Ippos*, cheval, & *dromos*, course. p. 308.

HOCHES ou COCHES. Petites entailles, qu'on fait pour repérer ou marquer la largeur des murs, sur les pieces de bois qu'on a scellées pour tendre les lignes. pag. 232. Lat. *Crena*.

HORLOGE. Composition d'Architecture & de Sculpture avec attributs, laquelle renferme des mouvemens qui font tourner insensiblement l'aiguille d'un Cadran, & sonner un ou plusieurs timbres. Il y a des *Horloges*, qui outre les heures, marquent encore les minutes, les jours, les mois, les saisons, & le cours des Planettes, & font mouvoir quelques petites Figures, comme ceux de Lion & de Strasbourg. pag. 306.

HORTOLAGE. On appelle ainsi la partie d'un Jardin potager, qui est occupée par des couches, & carreaux de plantes basses & de legumes, comme le grand Jardin qui est au milieu du Potager du Roy à Versailles. p. 358. Lat. *Olera alterna*.

HOSPICE; c'est dans un Couvent, ou Maison de Commu-

nauté, un logement destiné pour ceux qui viennent de dehors, & ne font que passer ou séjournent peu, lequel est quelquefois séparé du Couvent. On peut aussi nommer *Hospice*, certaines grandes Hôtelleries pour loger les Voyageurs dans les Païs peu habitez, & que les Turcs appellent *Caravansera*, qui sont chez eux de grands Bâtimens d'un seul Etage, où les Caravanes n'ont que le couvert, & dont le plan est ordinairement de forme quarrée, avec des Portiques à l'entour d'une Cour, pour y mettre à couvert les chevaux & les chameaux : des Chambres pour les Marchands & Voyageurs : & des Magazins pour les Marchandises. p. 332. Lat. *Hospitium*.

HOSPITAL. Grande Maison qui sert de retraite aux Pauvres & aux Malades, autant pour le secours spirituel que pour le temporel ; & qu'on nomme différemment en divers endroits, comme *Hôtel-Dieu*, *Charité*, *Aumône*, *Maladerie*, &c. Les *Hôpitaux* doivent estre situés à l'Orient d'une Ville, s'il est possible ; parce que les vents n'étant pas si violents de ce côté-là, portent moins de mauvais air. pag. 332. Lat. *Nosocomium*.

HOSTEL ; c'est dans une Ville, une Maison de distinction entre les autres, habitée par une Personne de qualité : & c'est ce que les Romains appelloient *Ædes*. On nomme encore *Hostel*, une grosse Auberge, où logent des Personnes de Province, des Etrangers de consideration, &c. Lat. *Domicilium*. p. 173. 223. &c.

HOSTEL, ou MAISON DE VILLE ; c'est un Bastiment public, où s'assemblent les personnes préposées aux Reglemens des affaires de la *Ville*, & où l'on garde les Archives. L'*Hostel de Ville* de Paris, commencé sous François I. & achevé sous Henry II. est du dessein de François de Cortone. p. 283. & 330. Lat. *Basilica*.

HOSTEL DE MARS. On peut appeller ainsi un grand Bastiment où l'on retire & entretient les Soldats incapables de service, ou par leurs blessures, ou par leur grand âge, com-

me l'*Hostel* Royal des Invalides à Paris, commencé à bâtir en 1671. sur le dessein de M. Bruand Architecte du Roy. Les Romains nommoient ce Bastiment, *Taberna meritoria*, qui signifie logement, ou retraite pour les Soldats, qu'ils appelloient *Milites emeriti*, c'est à dire, Soldats qui ont merité par leurs services depuis certain âge, d'estre entretenus aux dépens de la Republique. Cet Edifice étoit autrefois à Rome, où est aujourd'huy l'Eglise de Sainte Marie au-delà du Tybre. p. 352.

HOSTEL-DIEU. *Voyez* HOSPITAL.

HOSTELERIE. Grande Maison garnie, composée de Cours, Chambres, Ecuries, & autres lieux necessaires pour loger & nourrir les Voyageurs, ou les Personnes qui font quelque séjour dans une Ville. p. 329. Lat. *Diversorium*.

HOTTE DE CHEMINE'E; c'est le haut ou le Manteau d'une *Cheminée* de Cuisine, faite en forme piramidale, & en maniere de tremie; c'est aussi le glacis en dedans, par où le Manteau se joint au Tuyau vers l'Enchevêtrure. On nomme *Fosse-hotte* celle d'un Tuyau devoyé. pag. 258. Pl. 55. Lat. *Infundibulum*.

HOURDER; c'est maçonner grossierement avec mortier ou plâtre, des moilons ou plâtras; c'est aussi faire l'Aire d'un Plancher sur des lattes. *Hourdé*, se dit de l'ouvrage, & c'est ce qu'on doit entendre dans Vitruve par *Ruderatio*. p. 352.

HUISSERIE, du vieux mot François *Huis*, une Porte; c'est l'assemblage du linteau & des poteaux d'une Porte de Charpente. Ce mot se dit aussi de la Menuiserie de la Porte. p. 222. Lat. *Ostium*.

HUTE. *Voyez* BARAQUE.

HYDRAULIQUE; c'est une Science qui enseigne l'Art de trouver les eaux, de les conduire, & de les élever par machines. Ce mot vient du Grec *Hydraulis*, Eau sonnante, ou parce que les eaux dont la chûte ou l'élancement est reglé, font un murmure harmonieux, ou parce que les premieres Machines hydrauliques, ont servi à faire joüer des Orgues,

& autres instrumens. *pag.* 224.

HYPERBOLE. Figure Geometrique, faite par une section de Cone à angle droit sur son plan, & par conséquent parallele à l'axe. *Pl.* †. *p.* 1.

HYPETRE ; c'est selon Vitruve un Temple, ou bien un Portique à découvert. *Voyez* TEMPLE.

HYPOCAUSTE. *Voyez* ETUVE.

HYPOTHENUSE ; c'est dans un Triangle, le plus grand côté opposé à un Angle droit ou obtus, comme la Base d'un Fronton. On la nomme aussi *Base*, ou *Ligne subtendante*. Ce mot dérive du Grec *Hypoteinein*, soûtenir.

I

JALONS ; ce sont des perches blanchies par les bouts, pour bornoyer & donner des alignemens pour les Bâtimens, les Jardins, & Avenuës. *Jalonner* ; c'est planter des *Jalons* d'espace en espace pour faire l'operation de l'alignement. *p.* 232.

JALOUSIE. Fermeture de Fenestre faite de petites tringles de bois croisées diagonalement, qui laissent des vuides en losange, par lesquels on peut voir sans estre apperçû. Les plus belles *Jalousies*, se font de panneaux d'ornemens de sculpture évidez, & servent dans les Eglises, aux Jubez, Tribunes & Confessionnaux : dans les Ecoles, ou Salles publiques, aux Ecoutes, Lanternes, & ailleurs. *Pl.* 70. *p.* 233. Lat. *Transenna*.

JAMBAGE, se dit d'un Pilier entre deux Arcades. Il est different du Trumeau, en ce qu'il a quelque dosseret ou pilastre, & que le Trumeau est simple entre deux Croisées. *p.* 10. *Pl.* 3. &c. Toutes sortes de *Jambages*, Piliers quarrez, & Pié-droits, sont appellez *Orthostata* par Vitruve.

JAMBAGES DE CHEMINÉE, sont les deux petits murs qu'on éleve de chaque costé d'une *Cheminée*, pour en

porter le manteau. *pag.* 160. &c.

JAMBE ; c'est en Maçonnerie une espece de chaîne de carreaux & de boutisses, pour porter & entretenir les murs d'un Bastiment. *Pl.* 63 A. *p.* 183.

JAMBE BOUTISSE, celle qui est à la teste d'un mur mitoyen & qui commence du dessus de l'Etage du rez-de-chaussée, & fait liaison avec deux murs de face. On appelle *Jambe boutisse mitoyenne*, celle qui porte deux retombées. *p.* 316.

JAMBE ETRIERE, celle qui est à la teste d'un mur mitoyen par bas, ou qui porte deux poitrails, deux retombées, ou deux tableaux. Les *Jambes étrieres*, sont ordinairement faites de quartiers de voye de pierre d'Arcueil. *Pl.* 64 B. *p* 189.

JAMBE D'ENCOGNURE, celle qui porte deux poitrails ou deux retombées sur deux faces d'un Bastiment. *ibid.*

JAMBE SOUSPOUTRE. Espece de chaîne de pierre, pour porter une ou plusieurs *poutres* de fonds. *p.* 326. Elle doit estre parpaigne dans les murs mitoyens, c'est à dire, que les pierres doivent estre de l'épaisseur des murs selon l'Article 207. de la Coûtume de Paris.

JAMBE DE FORCE. *Voyez* FORCE.

JAMBETTE. Petite piece de bois debout, pour soulager les arbalestriers, les forces & les chevrons d'un Comble. *Planche* 64 A. *p.* 187.

JARDIN ; c'est prés d'une Maison, un espace de terre cultivé & garni d'arbres, de fleurs, &c. avec simmetrie & decoration pour se promener. Ce mot vient de l'Alemand *Garten*, ou de l'Anglois *Garden*, qui signifie la même chose. *p.* 190. *Pl.* 65 A. &c.

JARDIN POTAGER. Espace separé & clos, ou partie d'un *Jardin* pour les arbres fruitiers, les legumes, &c. comme celuy de Versailles. *p.* 199. Lat. *Hortus oliturius.*

JARDIN DE PLANTES MEDECINALES, s'entend d'un *Jardin* destiné à la culture des simples qui regardent la Botanique & la Chimie, comme le *Jardin* Royal du Fauxbourg S. Victor à Paris, & celuy de Montpelier. Lat. *Hortus medicus.*

JARDIN SUSPENDU; c'étoit chez les Anciens, des Terrasses élevées sur les Voutes des Edifices, où l'on plantoit en pleine terre des Arbres de toutes especes. Ceux de Babylone ont été les plus considerables, à cause de la qualité du bitume qui faisoit la liaison de leurs Voutes, & qui étoit aussi bon que le ciment pour en conserver le dehors, & les garantir de l'humidité. Lat. *Hortus pensilis*.

JARDINAGE; c'est l'Art qui enseigne la maniere de décorer, de planter & de cultiver les *Jardins*. M. le Nautre a beaucoup contribué à la perfection de cet Art. p. 190.

JARDINIER, s'entend non seulement de l'Ouvrier qui est chargé du soin & de la culture d'un *Jardin*, comme *Fleuriste*, *Orangiste*, *Pepinieriste*, *Botaniste*, *Maraichais*, & des garçons qui y servent, que de celuy qui en donne les desseins, ou qui les trace, & qu'on nomme aussi *Dessinateur de Jardin*. *ibid*.

JARET; c'est dans une ligne courbe ou droite, un angle ou une onde qui en ôte l'égalité du contour : & pour lors on dit fort à propos, que cette ligne *jarete* ; ce qui se dit aussi des Voutes & Arcades, qui ont ce défaut dans la courbure de leur doüelle. p. 92.

JASPE. *Voyez* MARBRE.

JAUGE; c'est dans une tranchée qu'on fait pour fonder, un baston étalonné de la profondeur & largeur que doit avoir cette tranchée, pour la continuer également dans sa longueur.

Jauge. Terme de Fontainier, qui signifie la grosseur d'une Conduite d'eau ou d'un ajutage. Ainsi on dit que cette Conduite ou cet ajutage, a tant de pouces de *Jauge*, pour signifier la quantité de pouces d'eau qu'il donne. Ce mot se dit aussi de l'instrument avec lequel on jauge.

JAUGER, c'est reporter une mesure égale à une autre, & la repéter; & *Contre-jauger* ; c'est rendre des espaces & hauteurs paralleles. On dit *Jauger une pierre*, pour connoître si son épaisseur est égale. p. 192.

Jauger l'eau; c'est par le moyen de la *Jauge*, connoître la quantité d'eau qui sort d'une Source vive, ou d'une Conduite;

ce qui se fait mécaniquement avec cette *Jauge*, qui est ordinairement une boëte de bois quarrée, bien assemblée, godronnée, & percée par devant d'autant de trous d'un pouce de diametre, qu'on peut à peu prés juger que la source fait d'*eau* : en sorte qu'à mesure qu'elle s'emplit & se vuide, elle en reste également chargée en bouchant quelques-uns de ses trous, & n'en laissant que ce qu'il en faut justement pour conserver son égalité ; ainsi on connoît par le nombre des trous, combien de pouces d'*eau* sortent de cette Source ou de cette Conduite. On *jauge* encore l'*eau* avec la Pendule ; mais l'operation en est trop speculative, pour la pratiquer facilement.

JAUNE. *Voyez* COULEURS.

ICHNOGRAPHIE ; c'est la représentation geometrale du Plan d'un Bâtiment. Ce mot vient du Grec *Ichnographia*, composé d'*Ichnos* vestige, & *Graphi* description. C'est ce qu'on nomme aussi *Section horizontale*. p. 357. *Voyez* PLAN.

IDE'E. Premiere production qu'on s'est imaginé sur quelque sujet ou projet de traiter en general d'un Art ou d'une Science, comme Scamozzi qui a intitulé son Livre : *Idée de l'Architecture universelle*. p. 56.

JET. Ce mot se dit d'un ouvrage de fonte *jetté* tout d'un coup en cire perduë, comme la Figure du Roy de la Place des Victoires avec la Renommée qui la couronne, laquelle est fondue d'un seul *Jet*, & les Colonnes du Baldaquin de S. Pierre de Rome, qui sont de trois *Jets*. On dit aussi *Jetter en bronze*.

JET-D'EAU. Fontaine qui s'élance à plomb par un seul ajutage, qui en détermine la grosseur, comme le grand *Jet* de Marly, qui avec une conduite de fer de tuyaux à bride, grosse d'un pied & longue de 500. toises, a 136. pieds de chûte ; & par un ajutage de 33. lignes de diametre, s'élance à 116. pieds de haut. Ce *Jet* monteroit presque aussi haut que sa source, si son niveau de pente étoit reglé dans sa longueur sur une ligne droite ; mais il est interrompu vers la moitié, d'où il est presque de niveau. p. 198. Lat. *Saliens*.

JETTE'E, se dit d'un Mur de Quay, ou d'un Mole de Port construit de gros quartiers de pierre, ou de caissons pleins de materiaux *jettez* en Mer sans ordre & bloquez, lorsqu'on ne peut pas faire de bastardeaux pour fonder à sec. *p.* 243. Lat. *Pulvinus.*

JEU; c'est en Mécanique le mouvement facile de quelque chose, par le moyen d'une ouverture proportionnée. Ainsi on dit qu'une Porte a du *jeu*, lorsqu'elle s'ouvre ou se ferme facilement dans sa feüillure: qu'un Contrevent a du *jeu*, lorsqu'il glisse avec facilité dans sa coulisse: qu'un Piston a aussi du *jeu*, lorsqu'il agit librement dans un Corps de Pompe, &c.

JEU-DE-PAUME. Lieu plus long que large en maniere de grande Salle, fermé de murs à une certaine hauteur, au dessus desquels sont des piliers de charpente, qui portent un Comble à deux égouts avec plafond. Il a d'un côté une Galerie pour le service des bales, & les Spectateurs, & quelquefois une autre Galerie à l'un de ses bouts. On l'appelle aussi *Tripot*. *p.* 552. Lat. *Coryceum* & *Sphæristerium.*

JEU DE LONGUE PAUME. Place ou Allée large, à un bout de laquelle est un toît pour le service des œufs qu'on poesse avec des batoirs. Lat. *Palæstra pilaris.*

JEUX D'EAU. On appelle ainsi tous les Jets, qui par la différente forme de leurs ajustages, imitent diverses figures, comme le Verre, la Coupe, le Parasol, l'Aigrette, la Fleurde-lys, l'Artichaut, le Chandelier à branches, &c. On appelle aussi *Jeux d'eau*, ceux qui par le mouvement de l'eau, font joüer des Orgues & autres instrumens, & même agir des Figures, comme dans la Grote du Parnasse de la Vigne Aldobrandine à Frascati. *p.* 292. & 317.

IMITATION. Terme qui signifie le mélange de plusieurs matieres de differentes couleurs & consistences pétries & liées avec quelques cimens ensemble, qui durcit à l'air ou au feu, comme l'on s'en sert pour les ouvrages de porprir, & celle des marbres feints, & de quelques Colonnes & Obelisques anti-

ques, que quelques-uns ont crû avoir été faits par fusion.

IMPOSTE, de l'Italien *Imposto*, surchargé ; c'est une pierre en saillie avec quelque profil, qui couronne un Jambage, & porte le coussinet d'une Arcade. *Pl. 66* A. p. 237. Elle est différente selon les Ordres. La Toscane, n'est qu'un Plinthe. *Pl. 3. p. 11.* La Dorique a deux faces couronnées. *Pl. 10. p. 29.* L'Ionique a un Larmier au dessus de ses deux faces, & ses moulures peuvent estre taillées. *Pl. 18. p. 45.* La Corinthienne & la Composite, ont Larmier, Frise & autres moulures, qui peuvent aussi estre taillées. *p. 92. Pl. 37.* Les *Impostes* sont appellées *Incumba* par Vitruve.

IMPOSTE COUPE'E, celle qui est interrompuë par des corps, comme par des Colonnes & des Pilastres, dont elle excede de beaucoup le nû. L'*Imposte* Corinthienne de l'Eglise de S. Pierre de Rome, qui fait un fort mauvais effet, est de cette maniere. *p. 92.*

IMPOSTE CINTRE'E, celle qui ne se profile pas sur le piédroit d'une Arcade, mais qui sert de bandeau à cette Arcade, & retourne en Archivolte. On appelle aussi *Imposte cintrée*, celle qui est courbe par son plan, comme aux Salons ronds & Tours de Dome. *p. 95.*

IMPOSTE MUTILE'E, celle dont la saillie est diminuée, pour ne pas exceder le nû d'un Dosseret ou d'un Pilastre, comme à la Fontaine des SS. Innocens à Paris. *p. 94. & 248.*

IMPRIMER ; c'est dans l'Art de bâtir, peindre d'une ou de plusieurs couches d'une même couleur à huile ou à détrempe, les ouvrages de Charpenterie, de Menuiserie, de Serrurerie, &c. qui sont au dedans ou au dehors des Bâtimens, autant pour les conserver que pour les décorer. *p. 228.*

INCRUSTATION ; c'est tout revêtement de mur de maçonnerie, par couleurs minces de pierres pleines & à parements unis ; par compartimens sciées & dressées, ou avec saillies ; par tables de marbre avec crampons, ou couches minces avec mastic ; ou telles de Mosaïque. Les *Incrustations* des Paneaux de revalement, se font par rapport aux Pi-

laſtres, Montans, Piédeſtaux, &c. p. 130. & 339.
INCRUSTER ; c'eſt revêtir de pierre ou de marbre un mur, en y ajoûtant des paremens & ſaillies. C'eſt auſſi remettre une bonne pierre à la place d'une autre, qu'on eſt obligé de hacher, parce qu'elle eſt écornée ou éclatée ſous la charge. pag. 311.
INFIRMERIE ; c'eſt dans une Communauté ou un Hôpital, une Salle ou Galerie en belle expoſition, & ſéparée des autres Bârimens, pour y traiter les malades. pag. 332. Lat. Valetudinarium.
INGENIEUR ; c'eſt un Architecte militaire, & c'eſt par raport à l'Architecture civile, un homme intelligent en Mécaniques, qui par les machines qu'il invente, augmente les forces mouvantes, autant pour traîner & enlever les fardeaux, que pour conduire & élever les eaux. p. 244.
INSCRIPTION. Voyez EPIGRAPHE.
INSCRIRE ; c'eſt en Geometrie, tracer une figure dans une autre, comme un Quarré ou Polygone dans un Cercle, en ſorte que les angles touchent à la circonférence : & cette operation ſe nomme *Inſcription*.
INSPECTEUR, c'eſt un homme capable, prépoſé de la part de celuy qui fait bâtir, pour veiller autant aux bonnes qualitez des materiaux, qu'à la prompte execution, & à la propre conſtruction des ouvrages, conformément aux Devis. pag. 244.
INSTRUMENS. Ce mot s'entend du Compas, de la Regle, de l'Equerre, &c. qui ſervent pour deſſiner ; & du Niveau, du Graphometre, &c. qui ſont neceſſaires pour les operations geometriques. Ils ſont differens des Outils, en ce que ceux-ci ne ſervent qu'à l'execution manuelle, & pratique des ouvrages. p. 258.
INSTRUMENS DE SACRIFICES. Ornemens de l'Architecture antique, tels que ſont les Vaſes, Pateres, Candelabres, Maſſes, Couteaux dont on égorgeoit les Victimes, &c. comme on en voit à une Friſe d'Ordre Corinthien du reſte d'un

Temple derriere le Capitole à Rome, & aux Metopes Doriques de l'Hôtel de la Vrilliere à Paris. p. ix. & 34.
INTERSECTION. *Voyez* POINT DE SECTION.
INTRADOS. *Voyez* EXTRADOS.
INVENTION ; c'est la production de ceux qui nous ont précedé, comme les plus beaux Ordres d'Architecture, qui sont de l'*Invention* des Grecs : ou c'est l'imagination d'une nouvelle chose appropriée à un sujet convenable, comme l'*Invention* d'un Ordre François, qui n'a pas été executé pour le troisiéme étage du Louvre. *Préface.*
JOINTS. Ce sont les séparations d'entre les pierres, qu'on remplit de mortier, de plâtre, ou de ciment, ou qu'on laisse à sec. p. 213. & 255. Lat. *Commissura.*
JOINTS DE LIT, ceux qui sont de niveau, ou suivant une pente donnée. *Pl.* 66 A. *p.* 237.
JOINTS MONTANS, ceux qui sont à plomb. *ibid.*
JOINTS QUARREZ, ceux qui sont d'équerre en leurs retours.
JOINTS EN COUPE, ceux qui sont inclinez & tracez d'après un centre. *Pl.* 66 A. *p.* 237. & 238.
JOINTS DE TESTE OU DE FACE, ceux qui sont en coupe ou en rayons au parement, & séparent les voussoirs & claveaux. *Pl.* 66 A. *p.* 237.
JOINTS DE DOÜELLE, ceux qui sont sur la longueur du dedans d'une Voute, ou sur l'épaisseur d'un Arc. *ibid.*
JOINT DE RECOUVREMENT, celuy qui se fait par le recouvrement d'une marche sur une autre. *p.* 196.
JOINT RECOUVERT ; c'est le recouvrement qui se fait de deux dales de pierre, par le moyen d'une espece d'ourlet, qui en cache le joint.
JOINT FEUILLÉ ; c'est le recouvrement de deux pierres l'une sur l'autre par une entaille de leur demi-épaisseur.
JOINT GRAS, celuy qui est plus ouvert que l'angle droit : & *Joint maigre*, c'est le contraire. *p.* 238.
JOINTS SERREZ, ceux qui sont si étroits, qu'on est obligé de les ouvrir avec le couteau à scie, à mesure que le Bâtiment

tasse & prend sa charge.

Joints ouverts, ceux qui à cause de leurs cales épaisses, sont hauts & faciles à ficher. On appelle aussi *Joints ouverts*, ceux qui se sont écartez par mal-façon, ou parce que le Bâtiment s'est affaissé plus d'un côté que d'autre.

Joints refaits, ceux qu'on est contraint de retailler de lit, ou de *joint* sur le tas, parce qu'ils ne sont ni à plomb, ni de niveau. Ce sont aussi les *Joints* qu'on fait en ragréant & ravalant avec mortier de même couleur que la pierre.

Joint a onglet, celuy qui se fait de la diagonale d'un retour d'équerre, comme on en voit dans les compartimens de marbres & les incrustations.

Joints d'assemblage. *Voyez* ASSEMBLAGE.

JOINTOYER ; c'est après qu'un Bastiment a pris sa charge, remplir les ouvertures des *Joints* des pierres d'un mortier approchant de la même couleur : & quand un Bastiment est vieux, ou construit dans l'eau, en *Rejointoyer* ou remplir les *Joints* d'un mortier de chaux ou de ciment. p. 231.

IONIQUE. *Voyez* ORDRE IONIQUE.

JOUE'E ; c'est dans l'ouverture ou la Baye d'une Porte ou d'une Croisée, l'épaisseur du mur, laquelle comprend le tableau, la feüillure & l'embrasure. On appelle aussi *Joüés*, ou *Jeu*, la facilité de toute fermeture mobile dans sa baye. pag. 339.

Joüées de lucarne ; ce sont les côtez d'une *Lucarne*, dont les panneaux sont remplis de plâtre. Pl. 64 A. p. 187.

Joüées d'arajour ; ce sont les côtez rampans d'un *Abajour* suivant leur talut ou glacis. On dit aussi *Joüées de soupirail*, pour signifier la même chose dans un *Soupirail*. Pl. 50. pag. 143.

JOUG DE SOLIVE ; ce en sont les costés consideres par l'envoyeur.

JOUILLIERES ; ce sont dans une Ecluse, les deux murs à plomb avancez dans l'eau, qui retiennent les berges, & où sont attachées les portes ou coulisses des Vannes. p. 245.

JOUR. Ce mot se dit de toute ouverture ou Baye dans un mur, par où l'on reçoit de la lumiere. On nomme *Jour droit*, celuy d'une Fenêtre à hauteur d'apui : *Faux-jour*, celuy qui dans œuvre éclaire quelque petit lieu, comme un Retranchement, un petit Escalier, &c. *Jour d'emprunt*, celuy qui est communiqué par un Abajour, un Soupirail, une Lucarne faistiere de grenier, &c. Et *Jour à plomb*, celuy qui vient directement par enhaut, comme au Pantheon à Rome, & à la Porte d'Halincour à Lion, qui ne reçoit du *jour* que par des meurtrieres qui font cet effet, & au cul-de-four de la petite Ecurie du Roy à Versailles. p. 139. Lat. *Lumen*. Voyez BAYE.

JOUR D'ESCALIER ; c'est dans un *Escalier* à plusieurs noyaux ou à vis suspenduë, l'espace quarré ou rond, qui reste entre les noyaux & limons droits ou rampans de bois ou de pierre. p.g. 242.

JOUR DE COÛTUME. *Voyez* VUE DE COÛTUME.

JOURNE'E, s'entend du travail d'un homme pendant un *Jour*. Il y a de trois sortes de *Journées*. La *Journée de l'Entrepreneur*, qui ne regarde que les peines & fatigues des Ouvriers qu'il employe. La *Journée Bourgeoise*, qui s'entend de l'ouvrage, sous la conduite d'un homme de la part du Bourgeois, sans Entrepreneur. Et la *Journée du Roy*, qui est pour les ouvrages extraordinaires, qui ne se peuvent aprecier, à cause de leurs changemens, comme les Modelles d'Architecture, de Sculpture, & de Peinture. On paye dans les Ateliers, une moitié ou un tiers de *Jour* en Hyver, & un quart en Esté. La *Journée* des Ouvriers est ordinairement depuis cinq heures du matin, jusqu'à sept heures du soir. p. 189.

IRREGULIER, se dit dans l'Art de bâtir, non seulement des parties de l'Architecture, qui sont hors des proportions reglées par les exemples, & confirmées par les Architectes, comme d'une Colonne Dorique de 9. diametres, ou d'une Corinthienne de 11. mais aussi des places pour bâtir, dont les angles & les côtes ne sont pas égaux, ainsi que la plus

part des anciens Châteaux, où sans sujetion on affectoit cette *irregularité*, comme le vieux Château de S. Germain en Laye & celuy de Chantilly. p. 236. 237. &c.

ISLE, est un tertre ou une langue de terre élevée dans l'eau, revêtuë de Quais suffisans contre le débordement des plus grosses eaux, & couverte de maisons avec ruës, qui communiquent à la terre ferme par des Ponts, comme l'*Isle* du Palais, & celle de Nostre-Dame à Paris. Ce mot se dit aussi d'une maison isolée, ou de plusieurs jointes ensemble entourées de ruës, qui font partie d'un quartier de Ville. p. 308. Lat. *Insula* selon Vitruve.

ISOLE', de l'Italien *Isola*, une Isle. Ce mot se dit d'un corps détaché de tout autre, comme est un Pavillon, une Colonne, une Figure, &c. p. 246.

ISOLEMENT, se dit de la distance qu'il y a d'une Colonne à un Pilastre, d'un Four, d'une Forge, ou d'une Chausse d'Aisance, &c. à un Mur mitoyen.

JUBE'; c'est dans une Eglise, une Tribune élevée sur la Porte du Chœur, dont elle décore l'entrée. Le *Jubé* de l'Eglise de S. Germain l'Auxerrois, faite en maniere d'Arc-de-triomphe, est un des plus beaux qui se voyent. Ce mot vient de ce que l'Officiant avant de chanter les Leçons de Matines aux Festes solemnelles, a coûtume de commencer par l'Absolution, *Jube Domine*, &c. On donne aussi ce nom à la Tribune où sont les Orgues, & qui sert aussi pour la simphonie. p. 324. & 339. Lat. *Pulpitum*.

K

KIOSQUE; c'est chez les Levantins un petit Pavillon isolé, & ouvert de tous côtez, qui leur sert de retraite pour prendre le frais, & joüir de quelque belle vûë. Les plus riches sont peints, dorez & pavez de carreaux de porcelaine, comme les *Kiosques* de Constantinople, qui la plûpart ont vûë sur le Canal de la Mer noire, & sur la Propontide. p. 390.

L

LABORATOIRE ; c'est une Salle en bel air avec fourneaux, où l'on fait des operations de Physique & de Chymie, comme le *Laboratoire* du Jardin Royal à Paris. C'est aussi dans un Hôpital, le lieu où l'on compose les remedes. p. 353.

LABYRINTHE ; c'étoit chez les Anciens un grand Edifice avec une telle confusion de ruës entrelassées les unes dans les autres, qu'il étoit difficile d'en sortir. Le plus celebre de l'Antiquité, étoit celuy d'Egypte pour sa grandeur. On nomme aussi *Dedale*, un *Labyrinthe* ; parce que celuy de Minos basti par Dedale dans l'Isle de Candie, étoit un des plus considerables pour l'entrelassement de ses ruës. Lat. *Labyrinthus.*

LABYRINTHE DE CARRIERE ; c'est la confusion des ruës d'une *Carriere* beaucoup foüillée, comme sont les *Carrieres* d'Arcueil, qui ont une grande étendoë. Il y a sous l'Observatoire & aux environs, une espece de *Labyrinthe* de cette sorte, dont les ruës paralleles sont revêtuës de maçonnerie de moilon bien dressé, & couverts du ciel naturel de la *Carriere.*

LABYRINTHE DE JARDIN ; c'est l'entrelassement de plusieurs Allées bordées de palissades dans un Parc ou un *Jardin*, d'où l'on sort difficilement, comme le *Labyrinthe* de Versailles orné de Fontaines, chacune desquelles représente une Fable d'Esope au naturel. Ce *Labyrinthe*, l'un des plus beaux dans ce genre, est du dessein de M. le Nostre. p. 195.

LABYRINTHE DE PAVÉ. Espece de Compartiment de *Pavé* formé de platebandes droites ou courbes, qui par différens retours laissent des espaces ou sentiers, imitent le Plan des *Labyrinthes* de l'Antiquité. p. 353.

LAIT DE CHAUX ; c'est de la *Chaux* délayée avec de l'eau.

dont on se sert pour blanchir les murs, & qu'on appelle aussi *Laitance*. p. 228. Lat. *Albarium opus* selon Pline.

LAITETIE; c'est dans une Maison de Campagne, un lieu au rez-de-chaussée, où l'on serre le *Lait*, & tout ce qui sert au *Laitage*, & où l'on fait le fromage & le beure. Il y a des *Laiteries* en maniere de Salon, décorées d'Architecture avec quelques fontaines & boüillons d'eau, pour y faire collation à la fraicheur, comme la *Laiterie* de Chantilly. p. 309. Lat. *Cella lactaria*.

LAMBOURDE. Piece de bois de sciage, comme un Chevron, ou même comme une Solive, qu'on couche & scelle diagonalement à augets avec plâtre & plâtras sur un Plancher, pour y attacher du parquet, ou quarrément pour y cloüer des ais. On met du poussier de charbon entre les *Lambourdes*, pour empêcher que l'humidité ne fasse tourmenter & déjetter le parquet, sur tout dans les salles basses. Le mot Latin *Asseres*, signifie aussi-bien les *Lambourdes*, que plusieurs autres menuës pieces de bois, comme Chevrons, Membrures, &c. p. 185. & Pl. 99. p. 389.

LAMBOURDE. *Voyez* PIERRE DE LAMBOURDE.

LAMBRIS; c'est un enduit de plâtre an sas sur des lates jointives cloüées sur les bois des Cloisons & Plafonds. Ce mot vient du Lat. *Ambrices*, des Lattes. p. 346.

LAMBRIS DE MENUISERIE; c'est un assemblage par panneaux, montans, ou pilastres de Menuiserie, dont on couvre en tout ou en partie les murs d'une piece d'Apartement. On nomme *Lambris d'apui*, celuy qui n'a que deux à trois pieds de hauteur dans le pourtour d'une piece & dans les embrasures de Croisées. *Lambris de demi-revêtement*, celuy qui ne passe pas la hauteur de l'Atrique d'une Cheminée, & au dessus duquel on met de la tapisserie d'étofe. Et *Lambris de revêtement*, celuy qui est depuis le bas jusqu'en haut. p. 170. Pl. 99. & 99 p. 389. Lat. *Intestinum opus* selon Vitruve.

LAMBRIS DE MARBRE; c'est un revêtement par compartimens de diverses sortes de marbres, qui est ou arasé, com-

aux embrasures des Croisées cintrées du Château de Versailles : ou avec des saillies, comme à l'Escalier de la Reine du même Chasteau. On en fait des trois hauteurs, comme dans la Menuiserie. *Pl.* 99. *p.* 339.

LAMBRIS FEINT ; c'est tout *Lambris* peint par compartimens de couleur de bois ou de marbre.

LAMBRIS DE PLAFOND. *Voyez* SOFITE.

LAMBRISSER ; c'est mettre un Enduit de plastre au fas sur le Lattis d'un Pan de bois, d'un Plafond ou d'une Cloison ; c'est aussi revestir un mur, d'un *Lambris* de menuiserie ou de marbre. *p.* 332.

LAME DE PLOMB. Morceau de plomb mince & battu, qu'on met entre les Tambours d'une Colonne, sous les Bases & les Chapiteaux de pierre ou de marbre posez à sec sans mortier, pour les empêcher de s'éclatter.

LANCE D'EAU. On appelle ainsi un Jet d'*eau* d'un seul ajutage de peu de grosseur sur une grande hauteur. *p.* 317.

LANCIS ; ce sont dans le Jambage d'une Porte, ou d'une Croisée, les deux pierres plus longues que le Piédroit qui est d'une pièce. Ces *Lancis* se font pour ménager la pierre, qui ne peut pas toûjours faire parpain dans un mur épais. On nomme *Lanci du tableau*, celuy qui est au parement : & *Lanci de l'écoinçon*, celuy qui est en dedans du mur. *Pl.* 51. *p.* 145.

LANGUETTES. Separations de deux ou plusieurs tuyaux dans une Souche de cheminée, lesquelles se font de plâtre par pigeonné & non plaqué de trois pouces d'épaisseur ; on en fait aussi de brique ou de pierre, & on leur donne 4. pouces d'épaisseur. *Pl.* 55. *p.* 159. 161. &c.

LANGUETTES DE CHAISE D'AISANCE ; ce sont des dales de pierre dure, qui séparent une *Chaise d'aisance* à chaque étage jusques à hauteur de devanture ou plus bas.

LANGUETTE DE PORTE. Dale de pierre qui sous un mur mitoyen partage également un Puits ovale à deux Proprietaires, & descend plus bas que le rez-de-chaussée.

LANGUETTE DE MENUISERIE ; c'est une espece de tenon conti-

Tome II. Oooo

nu sur la rive d'un ais, reduit environ au tiers de l'épaisseur pour entrer dans une rainure. p. 342.

LANTERNE. Espece de petit Dome sur un grand Dome, ou sur un Comble, pour donner du jour & servir d'amortissement. Ce mot se dit aussi d'une Cage quarrée de Charpente garnie de vitres au dessus du Comble d'un Corridor de Dortoir, ou d'une Galerie entre deux rangs de Boutiques pour l'éclairer, comme on en voit à la Bourse de Londres. p. 250. Pl. 70. & pag. 334.

LANTERNE D'ESCALIER. Tourelle élevée au dessus d'une Plateforme ou Terrasse, pour couvrir la Cage ronde de l'*Escalier* par où on y monte ; ce qui se pratique dans tous les Pays chauds où les Terrasses servent de couverture, & comme on en voit de pierre à l'entour de la pluspart des Domes, & particulierement à celuy de l'Eglise des Invalides à Paris, où il y en a huit, dont les chapiteaux sont par assises de pierre dure à joints recouverts.

LANTERNE D'EGLISE. Petite Tribune en forme de cage de menuiserie, vitrée ou fermée de jalousies, qui sert d'Oratoire dans une Eglise pour y prier avec moins de distraction, comme dans la Chapelle de Versailles.

LANTERNE DE COLOMBIER. Petit assemblage rond ou quarré couvert d'un chapiteau au dessus du Comble tronqué d'un Colombier, par où les Pigeons reçoivent de l'air, & prennent leur essort.

LANTERNE ou ECOUTE ; c'est aussi une petite Tribune fermée de jalousies dans une Chambre de Cour souveraine, où les Ambassadeurs & autres personnes de distinction assistent aux Audiences sans estre vûs. Lat. *Auditorium*.

LAPIS. Espece de pierre précieuse d'un bleu celeste mêlé de points, & veines d'or, qui entre dans les petits ouvrages d'Architecture, de marbre & de marqueterie, comme on en voit au Tabernacle du S. Sacrement à S. Pierre de Rome. Le plus beau *Lapis* est l'Oriental, qui ne perd point sa couleur au feu. p. 310. Lat. *Lapis lazuli*.

D'ARCHITECTURE, &c.

LARMES. *Voyez* GOUTES.
LARMIER ; c'est le plus fort membre quarré d'une Corniche, dont le plafond est souvent creusé en canal, & que les Ouvriers nomment *Mouchette*. Il est aussi appellé *Couronne* ; mais particulierement *Larmier* & *Goutiere*, parce que l'eau de la pluye en tombe par *goutes* ou *larmes*. p. ij. *Pl. A. p.* 16. *Pl.* 6. &c. Lat. *Corona*.
LARMIER DE CHEMINE'E ; c'est le couronnement d'une Souche de *Cheminée*. p. 163.
LARMIER DE MUR ; c'est une espece de Plinthe sous l'égout du chaperon d'un *Mur* mitoyen ou de clôture. *ibid*.
LARMIER GOTHIQUE OU A LA MODERNE ; c'est dans les vieux murs le long d'un cours d'assise au droit d'un Plancher, ou sous les apuis des Croisées, une espece de Plinthe en chamfrain refoüillé par dessous en canal rond, pour jetter les eaux plus facilement au-delà du mur.
LARMIER BOMBE' ET REGLE' ; c'est en dedans ou en dehors œuvre d'une Porte ou d'une Croisée, le Linteau cintré par le devant, & droit par son profil. *Pl.* 66 A. *p.* 237.
LATTE. Morceau de bois de chesne refendu selon son fil en maniere de regle mince, qui s'attache sur les chevrons d'un comble pour en porter la tuile ou l'ardoise. La *Latte* pour la tuile, est différente de celle pour l'ardoise, qui est plus large & de même longueur. *p.* 226. c'est ce que Vitruve nomme *Ambrices*.
LATTE POSTICHE. Toute Latte qui n'est employée que pour tenir de la maçonnerie, comme celle qui porte sur les étresillons d'un Plancher enfoncé, & d'autres qui sont legerement clouées sous les marches d'un escalier de bois pour en soûtenir le bourdi, & qu'on oste ensuite pour en enduire & ravaler la coquille.
LATTE VOLICE. *Voyez* CONTRELATTE DE SCIAGE.
LATTER ; c'est sur un Comble attacher avec du clou, des *Lattes* espacées de quatre pouces pour y accrocher la tuile ou l'ardoise. *Latter à claire voye* ; c'est mettre des *Lattes* sur

un Pan de bois, pour retenir les plâtras des panneaux, & le recouvrir de plâtre. *Latter à Lattes jointives* ; c'est clouër des *Lattes* si prés les unes des autres, qu'elles se touchent ; ce qu'on appelle *Lattis* pour *Lambrisser* les Cloisons, Plafonds, Cintres, &c. p. 188. & 346.

LATRINES, du Latin *Latere*, être caché. Lieux de commodité, qu'on nomme aussi *Retraits*. Il y a des *Latrines* publiques dans quelques Villes du Levant. *Pl.* 61. p. 177. Lat. *Latrina* selon Varron.

LAVEMAIN ; c'est un petit Reservoir d'eau en maniere d'Auge de pierre ou de plomb avec robinets pour distribuër l'eau, qui sert à *laver les mains*, à l'entrée d'une Sacristie ou d'un Refectoire. Il y a à hauteur d'apui au dessous du *Lavemain*, un bassin quarré long de pierre pour recevoir & égouter l'eau. p. 353. Lat. *Malluvium*.

LAVER ; c'est sur un Dessein passé à l'encre, coucher avec un pinceau une couleur d'encre de la Chine ou de bistre à l'eau, pour le faire paroître le plus au naturel qu'il est possible par les ombres des saillies, & des bayes, & par l'imitation des matieres dont l'ouvrage doit estre construit. Ainsi on *Lave* d'un rouge tendre pour contrefaire la brique & la tuile: d'un bleu d'Inde clair pour l'eau & l'ardoise : de verd pour les arbres & gazons : de safran ou de graine d'Avignon pour l'or & la bronze : & de diverses couleurs pour feindre les marbres. Ces *Lavis* se font par teintes égales ou adoucies sur les jours avec de l'eau claire, & fortifiées de couleurs plus chargées dans les ombres. On met de l'eau de gomme dans quelques couleurs, comme dans le rouge & le bleu, & on *Lave* aussi sur le trait au crayon. p. 358. *Voyez* PLAN.

LAVER en *Charpenterie* ; c'est oster avec la besaiguë tous les traits de scie & rencontres d'une Piece de bois de sciage, pour la dresser & l'aviver.

LAVIS, se dit de toute couleur simple délayée avec de l'eau, comme l'Encre de la Chine, le Bistre, l'Inde, &c. *V.* PLAN.

LAVOIR ; c'est prés d'une Cuisine, autant le lieu que la Cuve

de pierre quarrée & profonde, qui sert à *laver* la vaisselle. *Pl.* 60. *p.* 175. Lat. *Lavacrum*.

LAVOIR PUBLIC. Bassin bordé de pierre avec égout, où on *lave* le linge. *p.* 340.

LAVOIR. *Voyez* PISCINE.

LAYE ; c'est une petite route, qu'on fait dans un Bois pour former une allée, ou pour arpenter, & en lever le plan, quand on en veut faire la vente. *p.* 358.

LAYER UNE PIERRE ; c'est la tailler avec la *laye*, qui est un marteau bretrelé ou refendu à dents par sa hache.

LAZARET. On appelle ainsi dans quelques Villes maritimes de la Mediterranée possedées par les Chrétiens, une grande Maison hors de la Ville, dont les logemens sont séparez & isolez, & où les équipages des Vaisseaux qui viennent du Levant suspects de peste, font quarantaine. On nomme aussi *Lazaret*, un Hôpital pour retirer ceux qui sont attaquez de la maladie contagieuse, comme celuy de Milan. *p.* 357. Lat. *Nosocomium suburbium*.

LEGER. Ce mot se dit en Architecture, d'un ouvrage beaucoup percé, où la beauté de la forme consiste dans le peu de matiere, comme les Portiques de Colonnes, les Peristyles, &c. Il se dit aussi en Sculpture, des ornemens délicats qui approchent le plus de la nature, & qui sont fort recherchez, évidez & en l'air, comme les feüilles des plus beaux Chapiteaux : & dans les Statuës, de leurs parties fort saillantes, comme au Gladiateur de Borghese ; & de leurs draperies volantes, comme à l'Apollon de Belveder à Rome. Ce mot s'entend encore dans l'Art de bastir, des menus ouvrages, comme les plastres, carreaux, &c. Il se prend aussi en mauvaise part pour les ouvrages, où l'épaisseur n'est pas proportionnée à l'étendüe ou à la charge, comme les murs de face trop minces, les solives & poteaux trop foibles & trop espacez, & autres malfaçons.

LEVAGE, se dit en Charpenterie de l'élevation ou du transport du bois de l'atelier sur le tas.

LEVE'E ; c'est une espece de Quay de maçonnerie, ou de sils

de pieux, qui soûtient les berges d'une Riviere & en empêche le débordement. 348. Lat. *Agger.*

LEVER UN PLAN; c'est prendre la position des corps solides & les dimensions des superficies avec la toise, la canne & autres instrumens, pour en former ensuite le *Plan* suivant une échelle sur le papier. p. 231.

LEVIER. Piece de bois de brin, qui par le secours d'un Coin nommé *Orgueil*, qui est posé dessous le bout, aide à *lever* avec peu d'hommes un gros fardeau. Lorsqu'on pese sur le *Levier*, on dit *Faire une Pesée*; & lorsqu'on l'abat avec des cordes à cause de sa longueur, & de la grandeur du fardeau, on dit *Faire un Abatage*; ce qui s'est pratiqué avec beaucoup d'entente pour enlever & poser les deux Cimaises du grand Fronton du Louvre. p. 243. *Voyez* les Notes de M. Perrault sur Vitruve, Liv. 10. Ch. 18. Lat. *Vectis* & *Porrectum.*

LEVRE. *Voyez* CAMPANE.

LÉZARDES. On appelle ainsi les Crevasses qui se font dans les Murs de maçonnerie. p. 357. Lat. *Fissura.*

LIAIS. *Voyez* PIERRE DE LIAIS.

LIAISON. Maniere d'arranger & de *Lier* les briques & les pierres par enchainement les unes avec les autres. Et *Delitissas*; c'est lorsque les pierres n'ont pas au moins six pouces de recouvrement, tant au dedans du Mur, qu'au parement, suivant l'Art de bâtir. p. 213. Vitruve nomme les *Liaisons* des briques, ou des pierres, *Alterna Coagmenta.*

LIAISON DE JOINT, à grand de mortier ou du plâtre détrempé, dont on sache & joint les pierres. *ibid.*

LIAISON A SEC, celle dont les pierres sont posées sans mortier, leurs lits étant polis & frotez au grais, comme ont été construits plusieurs Bâtimens antiques, faits des plus grands quartiers de pierre; & ainsi qu'il a été pratiqué à ce qui paroist de l'Arc-de-triomphe du Fauxbourg Saint Antoine à Paris.

LIAISONNER; c'est arranger les pierres, en sorte que les joints des unes portent sur le milieu des autres. C'est aussi

remplir de mortier leurs Joints, pendant qu'elles sont sur les cales. p. 213.

LIBAGE. Gros moilon ou quartier de pierre mal-fait & rustique de quatre ou cinq à la voye, qu'on employe équarri à paremens brutes dans les Garnis & Fondemens. pag. 205. & 206.

LICE; c'est autant la Barriere qui borde la Carriere d'un Manége, que la Carriere même, où l'on fait des Jouftes, Carrouzels, & Courses. Ce mot se dit aussi d'un Gardefou de Pont de bois. p. 315. Ces *Lices* sont appellées des Larins, *Carceres*, & la Carriere, *Stadium*.

LICE'E. *Voyez* LYCE'E.

LIEN. Piece de bois dans l'Affemblage d'un Comble, pour *lier* les Poinçons avec les Faîstes & Soufaîstes. Il y a aussi des *Liens* cintrez, qui servent de Courbes dans les enfoncemens des Combles, & dans l'Affemblage des Fermes rondes des vieux Pignons. *Pl.* 64. A. p. 187. Tout *Lien* ou *Lierne* des Affemblages de Charpenterie, est appellée par Vitruve *Catena* & *Catenatio*.

LIEN DE FER. Morceau de *fer* méplat, coudé & cintré pour retenir quelque piece de bois dans un Affemblage de Charpenterie ou de Menuiserie. *Pl.* 64. B. p. 189.

LIEN DE VERRE; c'est un paquet de six tables de *Verre* de Lorraine. C'est aussi un *Lien* de plomb, qui retient les Panneaux de vitre avec les Verges de fer. p. 227.

LIERNE. Piece de bois, qui sert à entretenir deux Poinçons sous le Faîste d'un Comble, & à porter le Faux-plancher d'un Grenier. *Pl.* 64. B. p. 189.

LIERNE RONDE. Piece de bois courbée selon le pourtour d'une Coupole, dont plusieurs assemblées de niveau, forment des cours de *Liernes* par étages, & reçoivent à tenons & mortoises les chevrons courbes d'un Dome. *Pl.* 64. B. pag. 189.

LIERNE DE PALÉ'E. Piece de bois, qui étant boulonnée avec les Fils de pieux d'une *Palée*, sert à les lier ensemble. On Fem-

ploye aussi dans la construction des Bastardeaux, pour le même usage. Cette *Lierne* est différente de la Moise, en ce qu'elle n'a point d'entaille pour accoler les pieux. *Lierner*, se dit pour attacher des *Liernes*.

LIERNES. Nervûres dans les Voutes Gothiques, qui forment une Croix, & qui par un bout se joignent aux Tiercerons, & & par l'autre à la Clef. p. 342.

LIGNE, est un espace étendu seulement en longueur. *Planch*. †. pag. j.

LIGNE DROITE. La plus courte qu'on peut mener d'un point à un autre : elle se trace ou à la regle, ou au cordeau. *ibid*.

LIGNE COURBE, celle qui n'est point également comprise entre ses extrémitez. On appelle *Ligne courbe reguliere*, celle qui est tracée d'un centre, comme la Circulaire & l'Elliptique : & *Irreguliere*, celle qui est cherchée & décrite par des points, comme sont toutes les *Lignes rampantes*, & celles qui servent à contourner les figures & ornemens.

LIGNE MIXTE, celle qui est composée de la droite & de la courbe. *ibid*.

LIGNE PERPENDICULAIRE, celle qui fait des angles égaux de tous côtez sur une *Ligne* droite, ou sur un Plan. *ibid*.

LIGNE DE NIVEAU, celle qui est également éloignée dans ses extrémitez du Centre de la Terre. On l'appelle aussi *Ligne horizontale*, & en Perspective, *Ligne de terre*. *ibid*.

LIGNE A PLOMB, celle qui est perpendiculaire à la *Ligne* de niveau. *ibid*.

LIGNE DIAGONALE, celle qui est tirée d'un angle à l'autre dans une figure. *ibid*.

LIGNE OBLIQUE, celle qui est plus inclinée d'un côté que d'autre, & que les Ouvriers nomment *Ligne rampante*, ou *biaise*. *ibid*.

LIGNE CIRCULAIRE, c'est une *Ligne* courbe, dont toutes les parties sont également éloignées d'un point, qui s'appelle *Centre*. *ibid*.

LIGNES EN RAYONS, celles qui partent du centre d'une Fi-

gure, & vont terminer à ses angles, ou à sa circonference. On les nomme aussi *Rayons*. *ibid.*

LIGNE DIAMETRALE, celle qui traverse un corps rond, & passe par le centre. *ibid.*

LIGNE TRANSVERSALE, celle qui *traverse* un corps en quelque endroit. p. 100. Pl. 39.

LIGNE TANGENTE, celle qui touche une Figure en un seul point. Pl. †. p. j.

LIGNE SECANTE, celle qui coupe une Figure en quelque partie. *ibid.*

LIGNE SOUTENDANTE, celle qui sert de base à une portion de cercle. Elle s'appelle aussi *Corde de l'Arc. ibid. Voyez* HYPOTHENUSE.

LIGNES PARALLELES, celles qui sont par tout également éloignées, & que les Ouvriers appellent *Lignes jaugées. ibidem.*

LIGNE PROPORTIONNELLE, celle qui a même rapport à une troisiéme, comme une seconde à la premiere. *ibid.*

LIGNE DE DIRECTION, celle qui passe par le centre de gravité d'un corps, comme l'Axe d'une Colonne bien à plomb. Les corps inclinez hors de leur *Ligne de direction*, ne peuvent estre retenus, que par leurs extrémitez ou par leur équilibre.

LIGNE ELLIPTIQUE ; c'est la circonference, ou partie de la circonference d'une *Ellipse. ibid.*

LIGNE PARABOLIQUE, celle qui décrit la circonference d'une *Parabole*. Les Ouvriers nomment, quoy qu'improprement, *Lignes paraboliques*, celles qui composent un Arc ou un Cintre de deux *Lignes* courbes, qui se coupent à la clef, & forment la Voute en tierspoint, ou le Cintre Gothique. *ibidem.*

LIGNE HYPERBOLIQUE, celle qui sert à tracer la circonference d'une *Hyperbole. ibid.*

LIGNE CONIQUE ; c'est une *Ligne* courbe qui termine la Section d'un *Cone. ibid.*

Tome II. Ffff

LIGNE SPIRALE, celle qui s'éloigne de son centre à mesure qu'elle tourne à l'entour, comme si elle tournoit en rampant depuis le sommet jusqu'à la base d'un Cone. *ibid.*

LIGNE HELICE, celle qui tourne en vis à l'entour d'un Cilindre, comme la Cherche ralongée d'un Escalier en limace. *ibidem.*

LIGNE CONCHOÏDE, ou CONCHILE; c'est une *Ligne courbe*, qui étant prolongée près d'une *Ligne droite*, ne la peut jamais couper. *Voyez* les quatre Problemes d'Architecture de M. Blondel.

LIGNE RALONGE'E; c'est dans la Coupe des pierres, une *Ligne* tirée à côté d'une autre, & d'un même centre, comme l'inclinaison des voussoirs d'une Platebande, à mesure qu'ils s'éloignent de la Clef. C'est aussi une *Ligne* helice, *ralongée* selon le rampant plus ou moins roide d'un Escalier à vis. Et c'est en Charpenterie, la plus longueur d'un Arestier par raport aux chevrons; ce qu'on nomme aussi *Reculement* ou *Ralongement d'Arestier*.

LIGNE DE PENTE, celle qui dans l'Appareil des pierres, est inclinée suivant une *pente* donnée, comme l'Arasement pour recevoir le Coussinet d'une Descente droite ou biaise, la *Ligne* de la montée d'un Pont, & la *Ligne* rampante d'un Fer à cheval, par rapport à celle de niveau tirée sur le même plan. *pag. 233.*

LIGNE TASTE'E, celle qui n'est pas faite avec le compas ni la regle, mais qui est tracée à la main, passant par certains points donnez à cause de quelque Figure irreguliere. *Pl.* †. *pag. j.*

LIGNE PLEINE, celle qui marque quelque contour sans interruption. *ibid.*

LIGNE PONCTUE'E, celle qui sert à faire quelque operation Geometrique, ou à marquer une chose qu'on suppose estre derriere une autre, comme le Profil d'une Eglise derriere son Portail; ou ensuite marquer sur un Plan, les Aplombs de ce qui est en l'air, comme les Rampes d'Escaliers, Pou-

tres, Corniches, Areftes de Voute, &c. Elle fert auffi à marquer les Diametres, les largeurs & hauteurs des vuides. *ibid.*

LIGNE INDETERMINÉE OU INDEFINIE, celle dont les extrémitez ne font point connuës. *ibid.*

LIGNE BLANCHE, celle qui eft tracée avec la pointe du Compas pour faire quelque operation Geometrique.

LIGNE OCCULTE, celle qu'on trace avec la pointe du crayon de pierre de mine pour établir quelque mefure, & qu'on efface enfuite avec de la mie de pain raffis, y en ayant tracé une *Apparente* à l'encre.

LIGNE HORAIRE, celle qui fert à marquer les *heures* sur un Cadran folaire. Pl. 93. p. 307.

LIGNE. Mefure qui fait la douzième partie d'un pouce, & qui a de largeur la groffeur d'un grain de bled. p. 117.

LIGNE D'EAU; c'eft la 144°. partie d'un pouce *d'eau*, fourniffant 133. pintes *d'eau* en 24. heures, qui font prés d'un demimuid de Paris.

LIGNE DE CHANVRE; c'eft une cordelette ou ficelle, dont les Maçons fe fervent pour élever les Murs de pareille épaiffeur dans leur longueur: & les Charpentiers pour tringler le bois.

LIMAÇON. *Voyez* VOUTE EN LIMAÇON.

LIMANDE. Piece de bois plate & étroite, comme une Membrure, qui dans la Charpenterie fert à divers ufages.

LIMON, du Latin *Limus*, qui fignifie biais ou de travers; c'eft une piece de bois de quatre à fix pouces d'épaiffeur fur neuf à dix de large, qui fert dans un Efcalier à porter les marches, & les balnftres. Pl. 64. B. p. 189. & 222. Les Limons font appellez dans Vitruve *Scapi Scalarum*.

LIMOSINAGE. Toute Maçonnerie faite de moilon à bain de mortier, & dreffée au cordeau avec paremens brutes, à laquelle les *Limofins* travaillent ordinairement dans les *Fondations*. On l'appelle ainfi *Limofinerie*: & c'eft ce qui peut eftre fignifié dans Vitruve par le mot *Empleéton*.

LINCOIRS. Efpece de Noulets au droit des Cheminées & des Lucarnes, pour retenir les chevrons. Pl. 64. A. p. 187.

LINTEAU. Piece de bois pour fermer le haut d'une Croisée ou d'une Porte sur ses Piédroits. Pl. 64 B. p. 189. Ce que Vitruve nomme *Supercilium*, ou *Limen superius*.

LINTEAU DE FER. Barre pour porter les claveaux d'une Platebande, qu'on nomme aussi *Platebande*, & qui doit estre grosse à proportion de sa portée & de sa charge. p. 117. & 216.

LISSE, se dit de toute partie d'Architecture unie, comme d'une Colonne sans cannelures, d'une Frise sans ornemens, &c. pag. XII.

LISTEL ou LISTEAU, de l'Italien *Listello*, Ceinture ; c'est une petite moulure quarrée, qui sert à en couronner ou accompagner une plus grande, ou à separer les cannelures d'une Colonne : & qui s'appelle aussi *Filet* & *Quarré*. pag. ij Pl. A. &c.

LIT, se dit de la situation naturelle d'une pierre dans la Carriere. On appelle *Lit tendre* celuy de dessous : & *Lit dur*, celuy de dessus. p. 205. &c. Les *Lits* de pierre sont appellez par Vitruve *Cubicula*.

LIT DE VOUSSOIR ET DE CLAVEAU ; c'en est le côté caché dans les Joints. Pl. 66 A. p. 257.

LIT EN JOINT. *Voyez* DELIT.

LIT DE PONT DE BOIS ; c'en est le plancher composé de pontrelles & de travons avec son Couchis. *Palladio Liv. 3. Ch. 8.* Lat. *Stratumen*.

LIT DE CANAL OU DE RESERVOIR ; c'en est le fonds de sable, de glaise, de pavé, ou de ciment & de cailloutis. pag. 284.

LOGE. Les Italiens appellent ainsi une Galerie ou Portique formé d'Arcades sans fermeture mobile, comme il y en a de Voutées dans les Palais du Vatican & de Monte-cavallo, & à Soffite dans celuy de la Chancellerie à Rome. Ils donnent encore ce nom à une espece de Donjon ou Belveder au dessus du Comble d'une Maison. p. 257. Pl. 72. & 73. Lat. *Manianum* selon Vitruve.

LOGE DE PORTIER ; c'est sous l'entrée d'une grande Maison

une petite chambre au rez-de-chauſſée, pour le logement d'un Suiſſe ou *Portier*. Pl. 61. p. 177. Lat. *Thyroreum* ſelon Vitruve.

LOGE DE FOIRE ; c'eſt dans une *Foire* fermée, comme celle de S. Germain des Prez à Paris, une Boutique avec ſes dépendances. Les meilleures de ces *Loges*, ſont celles des Encognures en pan coupé. Lat. *Taberna*.

LOGE DE MENAGERIE ; c'eſt dans une *Ménagerie*, une petite Salle baſſe ſeurement fermée, où l'on tient ſéparément des animaux feroces & rares, comme à la *Ménagerie* de Verſailles, & à celle de Vincennes. Lat. *Cavea*.

LOGES DE COMEDIE, ce ſont de petits Cabinets ouverts par devant avec apui, ſeparez par des cloiſons à jour dans le pourtour d'une Salle de *Comedie*. Il y en a ordinairement trois rangs l'un ſur l'autre. Celles du Theatre des Comediens du Roy ruë des Foſſez S. Germain à Paris, ſont des mieux diſpoſées & des plus propres.

LOGER. Terme de coûtume qui ſignifie bâtir ſur un mur mitoyen.

LOGIS. *Voyez* AVANT-LOGIS & CORPS DE LOGIS.

LONGIMETRIE ; c'eſt l'art de meſurer les longueurs tant acceſſibles, comme une Chauſſée, un Chemin, &c. qu'inacceſſibles, comme la largeur d'une Riviere ou d'un Bras de Mer. Ce mot eſt fait du Latin *Longimetria*, compoſé de *longus* long, & du Grec *metron* meſure. p. 357.

LONGPAN ; c'eſt le plus long côté d'un comble, qui a environ le double de ſa largeur ou plus. Pl. 63 A. p. 183.

LOQUET ou LOQUETEAU. Piece de menus ouvrages de fer, qu'on fait mouvoir ſur une platine pour ouvrir ou fermer par haut & par bas un ventail de Porte ou un guichet de Croiſée. Il y en a de courts à boüton, & de longs à queuë avec une poignée. Pl. 65 C. p. 217.

LOSANGE, du Grec *Loxos*, oblique, & *Gonia*, angles, c'eſt une figure quadrilatere reguliere, dont les angles & les coſtez oppoſez ſont égaux. pag. 34. Planch. 13. On

l'appelle aussi *Rhombe*. pag. 34. Planch. 13.

Losanges curvilignes, ceux dont les côtez sont formez par des *lignes courbes*, comme celles qui sont tracées par des points perdus. Pl. 103. p. 354.

Losange de couverture; ce sont des tables de plomb disposées diagonalement & jointes à coûture pour *couvrir* la Flèche d'un Clocher, comme à celuy de l'Eglise de sainte Geneviéve du Mont à Paris. Cette disposition ressemble au Pavé de brique posée de plat & en épi. Pl. 102. p. 349.

Losanges entrelassées. *Voyez* Pan de bois.

Losanges de verre. Carreaux de *Verre* posez sur la pointe dans les Panneaux de Vitres en plomb.

LOUVEUR. Ouvrier qui fait le trou à une pierre pour la *Louver*, c'est à dire y mettre la *Louve*, qui est un morceau de fer avec un œil, comme une main, qu'on sert dans un trou avec deux *Louveteaux*, qui sont deux coins de fer; ce qui sert à l'enlever du Chantier sur le Tas. p. 244. Le mot *Forcipes*, qui signifie des tenailles, se peut entendre dans Vitruve Liv. 10. Ch. 2. pour la *Louve* & les *Louveteaux*, dont on se sert aujourd'huy.

LOUVRE; c'est dans Paris & non ailleurs, le Palais où loge le Roy. Ce mot vient de l'Hostel d'un Seigneur de *Louvre* en Parisis, qui étoit à l'endroit où est basti le vieux *Louvre*, & dans lequel logerent quelques-uns de nos Rois après avoir quitté le Palais. p. 9. &c. Lat. *Regia* & *Lupara*.

LUCARNE, du Lat. *Lucerna*, lumiere ou lanterne; c'est une mediocre Fenestre prise dans un Comble & portée sur le mur de face, pour éclairer l'Estage en galetas. p. 152. Pl. 49. & 64. & p. 187. Lat. *Fenestra scandularia*.

Lucarne quarrée, celle qui est fermée quarrément en platebande; ou celle dont la largeur de la baye est égale à sa hauteur. Pl. 49. p. 153.

Lucarne ronde, celle qui est cintrée par sa fermeture: ou celle dont la baye est en rond œil.

Lucarne bombée, celle qui est fermée en portion de cercle. &

LUCARNE FLAMANDE, celle qui conſtruite de maçonnerie, eſt couronnée d'un Fronton, & porte ſur l'Entablement. *pag.* 139.

LUCARNE DAMOISELLE. Petite *Lucarne* de charpente, qui porte ſur les chevrons, & eſt couverte en contrauvent, ou en triangle. *ibidem.*

LUCARNE A LA CAPUCINE, celle qui eſt couverte en croupe de Comble. *ibid.*

LUCARNE FAISTIERE, celle qui eſt priſe dans le haut d'un Comble, & qui eſt couverte en maniere de petit Pignon fait de deux noulets. *Pl.* 64 A. *p.* 187.

LUNETTE. Eſpece de Voute qui traverſe les reins d'un Berceau, pour donner du jour, pour en ſoulager la portée, & en empêcher la pouſſée. On la nomme *Lunette biaiſe*, quand elle coupe obliquement un Berceau : & *rampante*, lorſque ſon cintre eſt corrompu, comme ſous une Rampe d'Eſcalier. *p.* 239. *Pl.* 66 B.

LUNETTE. Petite vûë dans un Comble, ou dans une Fléche de Clocher, pour donner un peu de jour & d'air à la Charpente. *p.* 358.

LUNETTE, ſe dit d'un Mur qui ôte la vûë à un Baſtiment voiſin, & qui eſt élevé à ſix pieds de diſtance ſuivant la Coûtume. *ibidem.*

LUNETTE, ſe dit encore de l'Ais percé d'un Siege d'aiſance. *Pl.* 61. *p.* 177.

LUTRIN. Eſpece de Piédeſtal de cuivre ou de bronze, de marbre ou de bois, le plus ſouvent triangulaire, & orné d'Architecture & de Sculpture : qui ſert à porter dans le Chœur d'une Egliſe un pulpitre ſimple ou double. Celuy de l'Egliſe de S. Paul à Paris, de marbre & de bronze, eſt un des plus propres. *p.* 324. Lat. *Plutum.*

LYCÉE ; c'étoit anciennement une celebre Académie à Athenes, où Ariſtote & Platon enſeignoient la Philoſophie. Ce *Lycée* étoit compoſé de Portiques & d'Arbres plantés en Quinconces, où les Philoſophes diſputoient en ſe promenant.

Ciceron *Liv.* 1. *de Divinat.* fait mention d'un *Lycée*, qu'il avoit fait bastir à l'exemple de celuy d'Athenes, à *Tusculum*, aujourd'huy *Frescati*, prés de Rome. p. 357.

M

MACHECOULIS; ce sont au haut du pourtour des vieux Chasteaux, de petites Galeries garnies d'une devanture faite de dales, ou de brique, & portées en saillie sur des corbeaux de pierre, dont l'espace de l'un à l'autre étant à jour, servoit autrefois à jetter des pierres pour défendre le pied de la muraille, & empêcher de l'escalader, comme on en voit à la Bastille de Paris. p. 324. Lat. *Pergula canalitia*.

MACHINE; c'est generalement tout ce qui sert à augmenter ou regler les forces mouvantes. Il y en a six principales ausquelles on peut raporter toutes les autres, sçavoir, le *Levier*, le *Tour*, la *Roüe dentée*, la *Poulie*, la *Vis*, & le *Coin*. Ce mot vient du Latin *Machina*, fait du Grec *Machana*, subtile invention, ou effort. p. 243.

MACHINE DE BASTIMENT; c'est un Assemblage de pieces de bois tellement disposées, qu'avec le secours de poulies & de cordages, un petit nombre d'hommes peut enlever de gros fardeaux, & les poser en place, comme sont le Vindas, l'Engin, la Grüe, &c. qui se montent & démontent selon le besoin qu'on en a. Les meilleures *Machines* sont les plus simples, comme celle dont s'est servi le Sieur le Maistre Architecte, pour élever le Dome de l'Eglise de S. Loüis des Invalides, dont le premier mobile est au rez-de-chaussée un Treüil à tambour, qui tourne verticalement par le moyen d'un ou de deux chevaux, & deride un cable amarré à plusieurs mousles. *ibid.*

MACHINE HYDRAULIQUE, se dit autant d'une seule *Machine* qui sert à conduire & à élever les eaux, comme une Escluse, une Pompe, &c. que de plusieurs ensemble, qui agissent mu-

tuellement entr'elles, pour produire quelque effet extraordinaire, comme la *Machine* de Marly, dont le premier mobile est un Bras de la Riviere de Seine, qui par son cours fait tourner plusieurs grandes rouës, lesquelles font agir des manivelles, qui avec des pistons puisent l'eau dans les Pompes, & par d'autres pistons la refoulent dans des tuyaux contre le penchant d'une Coline, pour la porter à un reservoir élevé dans une Tour de pierre, environ 62. toises plus haut que la Riviere, & pour fournir continuellement 200. pouces d'eau à Versailles. *ibid.*

MACHINISTE; c'est un homme qui par son industrie jointe à la connoissance des Mathematiques & des Mécaniques, invente des *Machines* pour augmenter les forces humaines, comme quand on éleve des Obelisques, des Colosses, & autres prodigieux fardeaux. On appelle aussi *Machiniste*, celuy qui fait des changemens & vols de Theatre, par des mouvemens surprenans, comme M. Vigarani *Machiniste* du Roy. p. 243. Lat. *Machinarius.*

MAÇON; c'est celuy qui entreprend & construit un Bastiment. On donne aussi ce nom aux Compagnons qui travaillent en mortier ou en plâtre: & il vient selon Isidore, du Latin *Machio*, un Machiniste; à cause de l'intelligence des Machines, qu'un Entrepreneur doit avoir dans l'Art de bâtir; ou bien, selon M. Du Cange, de *Maceria*, les murailles qui renferment les heritages, ausquelles apparemment les *Maçons* ont premierement travaillé. pag. 244. & 337. Lat. *Structor.*

MAÇONNER; c'est travailler de *Maçonnerie.* p. 343.

MAÇONNERIE; c'est l'arrangement des pierres avec le mortier ou autre liaison, & ce mot se dit aussi-bien de l'Ouvrage, que de l'Art avec lequel on le fait. La *Maçonnerie*, que Vitruve nomme *Structura*, étoit de six especes chez les Anciens. La premiere se faisoit en Echiquier ou maillée, dont les Joints étoient obliques. La deuxiéme, de carreaux de brique de plat, avec garni de moilons. La troisiéme, de

cailloux de montagne ou de riviere à bain de mortier. La quatriéme, de pierre incertaine ou ruſtique, comme étoient pavez les grands Chemins. La cinquiéme, de carreaux de pierre de taille en liaiſon : Et la ſixéme, de remplage, qui ſe faiſoit par le moyen de certains coffres ſemblables aux baſtardeaux, qu'on rempliſſoit de moilon avec mortier. p. 234. 336. &c. *Voyez* Vitruve *Liv.* 2. *Ch.* 8. & Palladio *Liv.* 1. *Chap.* 9. Toutes les eſpeces de *Maçonnerie* ſe reduiſent aujourd'huy aux cinq qui ſuivent.

MAÇONNERIE EN LIAISON, celle qui eſt faite de carreaux & boutiſſes de pierre bien poſées en recouvrement les unes ſur les autres. *p.* 336. Lat. *Inſertum* ſelon Vitruve.

MAÇONNERIE DE BRIQUE ; c'eſt par raport à noſtre uſage, une maniere de baſtir, dont les corps, ſaillies & naiſſances de pierre, renferment des champs, tables, panneaux, &c. renfoncez de *brique* poſée en liaiſon, & proprement jointoyée avec du plaſtre ou de la chaux, comme au Château de Verſailles & ailleurs. *p.* 337. Lat. *Lateritium*.

MAÇONNERIE DE MOILON, celle où les *Moilons* d'appareil ou de même hauteur ſont équarris, bien giſans, poſez de niveau en liaiſon, & piquez en leurs paremens. *pag.* 336. Lat. *Cementitium*.

MAÇONNERIE DE LIMOSINAGE, celle qui ſe fait de moilons poſez ſur leur lit en liaiſon, ſans eſtre dreſſez en leurs paremens. *ibid.* Lat. *Empleſton* ſelon Vitruve.

MAÇONNERIE DE BLOCAGE, celle qui eſt faite de menuës pierres jettées à bain de mortier, comme elle ſe pratique en Italie, où la pouſſolane avec la chaux eſt d'un grand ſecours pour cette liaiſon. *ibid.* Lat. *Structura ruderaria*.

MADRIERS. On appelle ainſi les plus gros Ais, qui ſont en maniere de plateforme, & qu'on attache ſur des racinaux pour aſſeoir ſur de la glaiſe, le mur de douve d'un Reſervoir, ou tout autre mur ſur un terrein de foible conſiſtence. *pag.* 331.

MAGAZIN D'ATTELIER ; c'eſt un Angar fermé en ma-

niere de Baraque, où un Entrepreneur fait serrer tous les équipages d'un *Attelier*, comme échelles, dosses, cordages, outils, &c. & y entretient un homme pour y travailler & les tenir en ordre. Il y a dans les grands *Atteliers*, des *Magazins* particuliers de Charpenterie, de Tuile, d'Ardoise & de Lattes pour les Couvertures : de Serrurerie, de gros & menus Fers, de Menuiserie, de Vitrerie, &c. où l'on tient séparément, autant ce qui provient des démolitions, que ce qui est neuf, & des gens en sont chargez par compte pour en avoir soin & les distribuer. p. 243.

MAGAZIN DE MARCHAND ; c'est chez un *Marchand* un lieu ordinairement au rez-de-chaussée, & quelquefois au premier étage, où sont renfermées ses marchandises : quand il est contigu à une Boutique, il est aussi appellé *Arriere-boutique*. Les *Magazins* pour les étofes, sont éclairez par des Faux-jours, pour les faire paroistre plus avantageusement. *pag.* 342.

MAGAZIN GENERAL DE MARINE, est un lieu où l'on enferme & où l'on distribuë toutes les choses necessaires à l'armement des Vaisseaux. Les *Magazins* particuliers sont ceux qui tiennent séparément les vivres, les poudres, les cables, le godron, &c. & chacun porte le nom de ce qu'il renferme. Ce mot vient de l'Italien *Magazino*, fait de l'Arabe *Machazin*, lieu où l'on met les richesses. p. 357.

MAIGRE, se dit *en Maçonnerie*, de toute pierre trop coupée, & plus petite que l'endroit qu'elle doit remplir, & qui par consequent laisse les Joints trop ouverts. Et *en Charpenterie*, de tout tenon ou autre lien, qui étant trop mince ne remplit pas sa mortoise ou son entaille. p. 258.

MAIL, est une Allée d'arbres de trois ou quatre cens toises de long, sur quatre à cinq de large ; bordée d'ais attachez contre des pieux à hauteur d'apui, avec une aire de recoupés de pierre, couverte de ciment, où l'on chasse des boules de bois avec un mail ou maillet ferré à long manche. Le *Mail* de S. Germain en Laye est un des plus beaux, parce que les

Arbres qui le bordent, font de haute futaye. p. 357.

MAILLES ; ce font les intervalles quarrez ou en lofange, que forment des échalas croifez & liez de fil de fer dans le Treillage. La grandeur ordinaire de chaque *Maille* eft de 4. à 5. pouces en quarré pour les Berceaux & Cabinets : de 6. à 7. & de 9. à 10. pour les Efpaliers. *Pl. 63* B. p. 185.

MAILLER ; c'eft en Jardinage, d'aprés un petit deffein de Parterre graticulé, le tracer en grand par carreaux en pareil nombre, fur le terrein. C'eft auffi efpacer des échalas montans & traverfans par intervalles égaux, quarrez ou en lofange pour les Treillages. p. 358.

MAILLE'. *Voyez* FER MAILLE' & MAÇONNERIE.

MAIRAIN. Bois de chefne refendu en petites planches minces, dont on lambriffoit autrefois les cintres des Eglifes, & dont on fe fert aujourd'huy pour faire des Panneaux de Menuiferie, &c. Le mot de *Mairain*, qui vient du Latin *Materiamen*, fignifioit anciennement en François, toute forte de bois à bâtir, comme il paroift dans plufieurs Ordonnances Royaux, & dans la Traduction que Jean Martin a faite de l'Architecture de Leon Baptifte Alberti. p. 341.

MAISON, du Lat. *Manfio*, demeure ; c'eft un lieu deftiné pour l'habitation dans une Ville ou à la Campagne, lequel confifte au moins en un Corps-de-logis. pag. 172. &c. Lat. *Domus.*

MAISON ROYALE, fe dit de tout Château avec fes dépendances, appartenant au Roy, comme Fontainebleau, Saint Germain en Laye, Chambor, Verfailles, &c. Il y a plufieurs *Maifons Royales*, qui appartiennent à des Princes & à des grands Seigneurs ; parce qu'elles leur font venuës par don ou par alliance. *Voyez* les Baftimens de France de Jacques Androüet Du Cerceau.

MAISON DE VILLE. *Voyez* HÔTEL DE VILLE.

MAISON DE PLAISANCE ; c'eft à la Campagne, le Chafteau d'un Seigneur, ou la *Maifon* d'un Particulier, qui fert de féjour agréable pendant la belle faifon, à caufe de la propreté

D'ARCHITECTURE, &c. 677

de ses Apartemens, & de l'embellissement de ses Jardins. Elle est ainsi nommée, parce qu'elle est plûtost destinée au *Plaisir*, qu'au profit de celuy qui la possede. On l'appelle en quelques endroits de France *Cassine*, en Provence *Bastide*, en Italie *Vigna*, en Espagne & en Portugal *Quinta*. C'est ce que les Latins nomment *Villa*, & Vitruve *Ædes pseudo-urbana*. *Vie de Vignole*.

MAISON RUSTIQUE. On appelle ainsi une Ferme ou une Métairie avec toutes ses dépendances, pour faire valoir les biens de la Campagne. *p.* 254.

MALANDRES ; ce sont dans le Bois à bastir, des neuds pourris, qui font que les pieces ne peuvent estre employées de leur longueur, étant équarries ; c'est pourquoy on les rabat en toisant ces pieces. *p.* 221.

MAL-FAÇON. Ce mot se dit de tout défaut de matiere & de construction causé par ignorance, negligence de travail, ou épargne ; ainsi c'est *en Maçonnerie*, poser des pierres de lit en joint : Faire des plaquis, ou incrustations dans les murs de mediocre épaisseur, & particulierement dans les Chaines ou Jambes souspoutres ; au lieu d'y mettre des carreaux & quartiers de pierres parpaignes bien en liaison : Fermer des cours d'assises par de trop petits clausoirs, & en faire les joints inégaux & les paremens gauches : Asseoir des moilons de plat dans la construction des Voutes, au lieu de les mettre en coupe : laisser des vuides dans les Massifs, ou les remplir de blocages à sec : se servir de fertons de bois, au lieu de fer dans les Tuyaux & Languettes de cheminées, & ne pas recouvrir suffisamment de plâtre les chevêtres : Employer du mortier qui n'a pas assez de chaux, ou qui en a trop, aussi-bien que du plâtre éventé ou noyé : Eriger les murs sans empatemens, retraites & fruits necessaires : laisser des jarets & balevres aux Voutes, &c. *En Charpenterie*, mettre en œuvre des bois défectueux ou flaches, ou plus forts qu'il n'est necessaire, pour augmenter le Toisé : Ne pas peupler suffisamment les Planchers, Cloisons, & Combles : Faire de méchans assembla-

Qqqq iij

ges, &c. Dans la Couverture, employer de la tuile mal cuite, ou de l'ardoise trop foible : leur donner trop de pureau : en faire les plâtres trop maigres, &c. En Serrurerie, se servir de fer aigre, cendreux, pailleux, ou avec d'autres défauts : Faire les menus ouvrages trop legers, les Serrures mal garnies, & le tout sans bonne rivûre, &c. En Menuiserie, employer du bois trop verd : Faire des panneaux & parquets trop minces, avec aubier, neuds vicieux, gales, tampons, fûtée, &c. Et en Vitrerie, mettre en œuvre du Verre moucheté, ondé, casilleux, ou si gauche qu'il soit forcé par les pointes, &c. Les Jurez Experts sont obligez par le premier Edit de création, de visiter les Atteliers pour reformer ces *Mal-façons*, & autres abus qui se commettent dans l'Art de bastir. p. 238.

MANEGE ; c'est un lieu couvert ou découvert avec Lices & Carriere, où l'on dresse les chevaux, & où l'on apprend à les monter. Il y en a de ces deux especes aux Ecuries du Roy à Versailles. p. 315. Lat. *Hippodromus*.

MANEUVRE ; c'est un homme qui sert le Compagnon Maçon ou Couvreur, pour gâcher du plâtre, nettoyer les calibres, &c. Ce mot se dit aussi de ceux qui servent à porter le mortier, les moilons, les terres, &c. On appelle *Goujats*, les moindres *Maneuvres*, comme ceux qui portent le mortier sur l'oiseau, &c. p. 244.

MANEUVRE. Terme de Marine, dont on se sert aussi dans l'Art de bâtir, pour signifier le mouvement libre des Ouvriers & des Machines dans un endroit serré ou étroit pour y pouvoir travailler : comme dans une Tranchée, pour lever u[ne Pile] d'alignement au cordeau : dans un Bastardeau, pour fouiller une Pile de Pont ; c'est pourquoy il doit y avoir au moins six pieds d'espace entre le Bastardeau & la Pile, pour laisser la *Maneuvre* libre.

MANGEOIRE ; c'est dans une Ecurie, l'Auge de bois ou de plâtre où les chevaux mangent l'avoine. On appelle *Enfonçure*, sa profondeur : & *Devanture*, son bord. pag.

176. Planch. 61. Lat. *Præsepium.*

MANIER A BOUT ; c'est relever la tuile ou l'ardoise d'une Couverture, & y ajoûter du lattis neuf avec les tuiles qui y manquent, faisant reservir les vieilles, que l'on remet toutes d'un côté, & refaire entierement les plâtres. C'est aussi sur une Forme neuve, asseoir du vieux pavé, & en remettre de nouveau à la place de celuy qui est cassé. p. 336.

MANIERE. Terme usité dans les Arts pour exprimer le goût particulier d'un Ouvrier ; ce qui se connoît dans ses ouvrages. Ainsi on dit qu'un Architecte profile de bonne ou mauvaise, de gracieuse ou seche *maniere*. On dit aussi *Maniere antique*, *Maniere moderne*, &c. *Préf.*

MANSARDE. *Voyez* COMBLE COUPÉ.

MANTEAU DE CHEMINE'E ; c'est ce qui paroist d'une *Cheminée* dans une Chambre ; mais ce mot se dit plûtost de la partie inferieure de la *Cheminée*, composée des Jambages, du Chambranle, de la Gorge ou Attique, & de la Corniche, que de la partie superieure, qui ne comprend que le Tuyau couronné de sa Corniche, & orné d'un Cadre avec Bas-relief, ou d'une Bordure avec Tableau. Il est ainsi nommé, parce qu'il couvre la Hotte & le Tuyau de la *Cheminée* : & c'est ce que les Italiens appellent *Nappa* ; c'est pourquoy M. De Chambray dans sa Traduction de Palladio, s'est servi de *Nape*, pour signifier le *Manteau* d'une *Cheminée*. p. 166. Pl. 57. &c. Lat. *Camini Testudo.*

MANTEAU DE FER ; c'est la Barre de *fer*, qui sert à tenir la Platebande ou Anse-de-panier de la Fermeture d'une Cheminée. p. 216.

MANTONNETS ; ce sont des Bossages par entaille d'environ deux pouces, qu'on laisse au bout des racineaux d'un pilotage pour arrester les Platteformes ou Madriers qu'on attache dessus avec des cloux.

MANUFACTURE ; c'est par rapport à l'Architecture, un grand Corps de Bastiment composé de plusieurs Logemens, Salles, Laboratoires, Galeries, Magasins, &c. où sont lo-

gez & entretenus des Ouvriers, qui travaillent à quelque ouvrage particulier, comme aux étofes, dentelles, bas, &c. p. 328. Lat. *Officina*.

MARBRE. Espece de Roche, qui se tire des Carrieres. Il y en a de simples ou d'une seule couleur, comme le blanc & le noir, & de mêlé ou varié par tâches, vênes, mouchetures, ondes & nuages de diverses couleurs. Tous les *Marbres* sont opaques, & il n'y a que le blanc qui soit transparent, quand il est debité par tranches minces. Ils sont aussi de different poids & dureté, & doivent estre considerez selon leurs couleurs, & les païs qui les produisent, & selon leurs façons & leurs défauts. Le mot de *Marbre* vient du Latin *Marmor*, dérivé du Grec *marmairein*, reluire, parce qu'il reçoit le poli. *pag.* 209. &c. Scamozzi a traité amplement des *Marbres* dans son Architecture *Liv.* 7. sans avoir fait mention de la plûspart de ceux qui sont rapportez ci-après.

MARBRE *selon ses couleurs & païs*.

MARBRE AFRIQUAIN, est partie rouge brun avec quelques vênes de blanc sale, & partie couleur de chair avec quelques filets verds. On en voit quatre Consoles en maniere de Cartouche au Tombeau du Marquis de Gesvres dans l'Eglise des PP. Celestins à Paris. Il y en a d'une autre sorte, dont Scamozzi fait mention, qui est mêlé de blanc & de couleur de chair, & quelquefois couleur de sang avec des vênes brunes & noires fort déliées & tournées en ondes, & qui à cause de sa dureté, reçoit un fort beau poli.

MARBRE appellé ALBASTRE, du Grec *Alabastrus*; c'est une pierre blanche & transparente, ou variée de diverses couleurs, & une espece de *Marbre* tendre. L'*Albastre blanc pur*, se trouve dans les Alpes & les Pyrenées, & on en fait des Figures, Vases, &c. Il est fort tendre au sortir de la Carriere; mais il durcit à l'air. L'*Albastre varié*, est de plusieurs sortes. L'*Oriental* est de deux especes: l'une est façon d'Agate mêlée de vênes couleur de rose, bleuë & blanche : & l'autre brune & blanche, avec des vênes grisâ-

tres & rouſſâtres, tournées en ondes & par longues bandes. On voit dans le Boſquet de l'Etoile à Verſailles, une Colonne Ionique de cette derniere eſpece d'*Albaſtre*, qui porte un Buſte d'Alexandre, dont la teſte eſt antique, qu'on croit avoir été faite par Phidias, & qui a été reſtaurée par le Sieur Girardon Sculpteur du Roy. L'*Albaſtre Agatato* a ſes couleurs plus pâles que l'*Albaſtre* précédent. Le *Fleuri* eſt ainſi appellé, parce qu'il a des taches de toutes couleurs, comme des Fleurs. Il y a d'autre *Albaſtre fleuri*, qui eſt vêné en maniere d'Agate, glacé & transparent. Il y en a encore d'autre que les Italiens nomment *à pecore*, parce que ſes taches reſſemblent en quelque ſorte à des moutons qu'on peint dans les païſages. L'*Albaſtre de Montabato*, a le fond brun par ondes griſaſtres, qui ſemblent former des figures de Carte Geographique, eſt fort tendre, & pourtant plus dur que les Agates d'Alemagne, à qui il reſſemble. Le *violet* eſt mêlé par ondes & transparent. Et enfin l'*Albaſtre*, qu'on nomme de *Raquebruë* en Languedoc, eſt d'un gris foncé, & d'un rouge brun par grandes taches, & beaucoup plus dur que les précédens. Il y a de toutes ces ſortes d'*Albaſtres* en Tables, en Vaſes, &c. dans les Apartemens du Roy. p. 212. & 310.

MARBRE D'AUVERGNE, eſt couleur de roſe, mêlé de violet, de verd & de jaune. Le Manteau de la Cheminée de la Piece qui eſt entre le Salon de la Grande Galerie & la Salle des Ambaſſadeurs à Verſailles, eſt de ce *Marbre*.

MARBRE DE BALCAVAIRE, au lieu de S. Bertrand près Cominge en Gaſcogne, eſt verdâtre avec quelques taches rouges & un peu de blanc.

MARBRE BALZATO, eſt d'un brun clair ſans taches, mais avec quelques filets gris ſi déliez, qu'ils reſſemblent aux cheveux qui commencent à griſonner. On en voit quelques Tables chez le Roy.

MARBRE DE BARBANÇOT en Hainaut, noir vêné de blanc. Ce *Marbre* eſt aſſez commun, & les plus grands morceaux qui s'en voyent à Paris, ſont les ſix Colonnes Torſes d'Or-

dre Composite du Baldaquin du Val-de-grace, & la Corniche & l'Architrave Corinthiens de l'Autel de la Chapelle de Crequy aux Capucines. Le plus beau *Barbançon*, est celuy dont le fonds est le plus noir, & les vênes les plus déliées & les plus blanches. *p.* 211.

MARBRE DE SAINTE BAUME *en Provence*, est blanc & rouge mêlé de jaune, approchant de la *Brocatelle*. On en voit deux Colonnes Corinthiennes à une Chapelle à côté du grand Autel de l'Eglise du Calvaire au Marais. *p.* 212.

MARBRE BIGIO NERO, ou **GRIS NOIR**, est antique, & il y en a quelques morceaux dans les Magazins du Roy.

MARBRE BLANC. Celuy qui se tire des Pyrénées du côté de Bayonne, est moins fin que celuy de *Carrare*, ayant de plus gros grains & luisant, comme une espece de sel. Il ressemble au *Marbre blanc* Grec antique, dont les Statuës de Grece ont été sculpées ; mais il est plus dur, & n'est pas si beau. On s'en sert toutefois pour les ouvrages de Sculpture. *pag.* 211.

MARBRE BLANC VEINÉ, est mêlé de grandes vênes, de taches grises & de bleu foncé sur un fonds *blanc*. Il vient de Carrare, & on en fait des Piédestaux, Enrablemens & autres ouvrages d'Architecture. La plus grande partie de la Sepulture de M. le Chancelier Le Tellier dans l'Eglise de Saint Gervais à Paris, est de ce *Marbre*.

MARBRE BLANC ET NOIR, antique tres-rare, dont les Carrieres sont perduës, est mêlé de *blanc* pur & de *noir* tres-noir par plaques. On en voit trois Colonnes Composites dans la Chapelle de Rostaing aux Feüillans ruë S. Honoré : deux petites Corinthiennes dans celle de S. Roch aux Mathurins, & une belle Table au Tombeau de Loüis de la Trimoüille aux Celestins à Paris. Les Piédestaux & le Parement d'Autel de la Chapelle de S. Benoist dans l'Eglise de S. Denis en France, sont aussi incrustez de ce *Marbre*. Il y en a de *Puit Antique* plus broüillé par de petites vênes, qui ressemble au *Barbançon*, & dont on voit des Colonnes Ioniques dans

le petit Apartement des Bains à Versailles.

Marbre bleu turquin, est mêlé de blanc sale, & vient des Côtes de Genes. L'embasement du Piédestal de la Statuë Equestre de Henry IV. sur le Pont-neuf, & huit Colonnes Ioniques respectivement opposées dans la Colonnade de Versailles, sont de ce *Marbre*.

Marbre de Boulogne *en Picardie*, est une espece de *Brocatelle*, mais les taches en sont plus grandes, & mêlées de quelques filets rouges. Le Jubé de la Cathedrale de cette Ville-là, en est construit.

Marbre de Bourbonnois, est d'un rouge sale & d'un gris tirant sur le bleu, mêlé de vênes d'un jaune sale. La Cheminée de la Salle du Bal, & la moitié du Pavé du Corridor du premier étage de la grande Aîle du costé du Nord à Versailles, sont de ce *Marbre*.

Marbre appellé BRECHE. Nom commun à plusieurs sortes de *Marbres*, qui sont par taches rondes de diverses grandeurs & couleurs, formées du mélange de plusieurs cailloux, & qui n'ayant point de vênes comme les autres, se cassent comme par *bréches*; ce qui les a fait nommer ainsi par les Ouvriers. p. 211. & 212.

Bréche Antique, celle qui est mêlée par taches rondes d'inégale grandeur, de blanc, de bleu, de rouge, de gris & de noir. Les deux corps qui portent l'Entablement, & où sont nichées les deux Colonnes Hermetiques de la Sepulture de Jacques de Souvré Grand Prieur de France, dans l'Eglise de S. Jean de Latran à Paris, sont de ce *Marbre*.

Bréche blanche, celle qui est mêlée de violet, de brun & de gris avec de grandes taches blanches.

Bréche coraline, celle qui a quelques taches de couleur de Corail, & qu'on nomme aussi *Bréche Sarancolin*. Il y en a un Chambranle dans la principale Piece du grand Apartement de l'Hostel de S. Poüanges à Paris.

Bréche dorée, celle qui est mêlée de taches jaunes & blanches, & dont on voit des morceaux dans les Magazins du Roy.

Grosse Brêche, celle qui est par taches rouges, noires, grises, jaunes, bleuës & blanches, & qui est ainsi appellée, parce qu'elle a les couleurs de toutes les autres *Brêches*. Les deux Colonnes Ioniques de devant, des quatre qui portent la Chasse de Sainte Geneviéve, sont de ce *Marbre*.

Brêche isabelle, celle qui a de grandes plaques de couleur *isabelle* avec des taches blanches & violettes pâles. On en voit quatre Colonnes Doriques isolées dans le Vestibule de l'Apartement des Bains à Versailles.

Brêche d'Italie, est de deux sortes. L'*Antique* est noire, blanche & grise, & le Parement de l'Autel de la Chapelle de S. Denis à Montmartre, en est fait. La *Moderne*, est quelquefois mêlée de violet, & nommée *Brêche violette*.

Brêche noire, ou *Petite Brêche*, celle qui est mêlée de gris brun, & de taches noires avec quelques petits points blancs. Le Socle & le fonds de l'Autel de Nostre-Dame-de Savone dans l'Eglise des PP. Augustins Déchaussez à Paris, sont de ce *Marbre*.

Brêche des Pyreneés, celle qui a le fonds brun & est mêlée de diverses couleurs. On en voit deux fort belles Colonnes Corinthiennes dans le fonds du grand Autel de S. Nicolas des Champs à Paris.

Brêche Sarravoche, celle qui a le fonds violet & brun avec de grandes taches blanches & isabelle, comme sont les huit Colonnes Corinthiennes de l'Autel des Grands Augustins à Paris. Il y a de la *Petite Brêche Sarravoche*, appellée ainsi, parce que les taches en sont plus petites.

Brêche Sauveterre, celle qui est par taches jaunes, grises & noires. Le Tombeau de la Mere de M. Le Brun Premier Peintre du Roy, qui est dans sa Chapelle à S. Nicolas du Chardonnet, est de ce *Marbre*.

Brêche sans-bass, ou des sept Bases, celle qui a le fonds brun, mêlé de petites taches rondes de bleu sale. On en voit dans les Magazins du Roy.

Brêche de Verone, celle qui est mêlée de rouge pâle, de rouge

cramoisi, & de bleu. Le Manteau de la Cheminée de la derniere Piece de Trianon sous le bois du côté des Sources, est de ce *Marbre*.

Brèche violette, celle qui est d'un brun sale avec de longues bandes violettes : elle vient d'Italie, & on en voit deux fort belles Colonnes Ioniques à l'entrée de la Colonnade de Versailles.

MARBRE DE BRESSE *en Italie*, est jaune avec des taches de blanc.

MARBRE BROCATELLE, est mêlé par petites nuances de couleurs isabelle, jaune, rouge pâle, & gris. On l'appelle communément *Brocatelle d'Espagne*, parce qu'il vient de Tortose en Andalousie, où on le tire d'une Carriere antique : & il y a apparence que les quatre belles Colonnes Composites du grand Autel de l'Eglise des PP. Mathurins à Paris, sont de ce *Marbre*, puisqu'elles furent données par les PP. Trinitaires Espagnols à M. Petit General de l'Ordre, lorsqu'il faisoit sa visite en Espagne. Il y en a quelques petits Blocs dans les Magazins du Roy, & plusieurs Cheminées à Trianon. Il y a aussi de la *Brocatelle antique*, qu'on tiroit de Grece prés d'Andrinople, & dont on croit que sont les dix petites Colonnes Corinthiennes du Tabernacle des PP. Mathurins, & les huit Composites de celuy de Sainte Geneviéve du Mont à Paris. *p.* 212.

MARBRE DE CAEN *en Normandie*, est presque semblable au *Languedoc*, mais plus broüillé & moins vif en couleur. On en voit à la Sepulture de Henry de Bourbon Prince de Condé à Vallery en Bourgogne.

MARBRE DE CAMPAN *prés de Tarbe en Gascogne*, est rouge, blanc & verd, mêlé par taches & par vênes. Il y en a dont les vênes sont d'un verd plus vif, mêlé de blanc seulement; c'est pourquoy on le nomme encore *Verd de Campan*. Ce *Marbre* est assez commun, & on en voit plusieurs ouvrages, comme Chambranles, Tables, Foyers, &c. à Paris & à Versailles ; mais les plus grands morceaux qui en ayent été

tirez, sont les huit Colonnes Ioniques de la Cour du Château de Trianon. p. 212.

MARBRE DE CARRARE *sur la Coste de Genes*, est tres-blanc, & le plus parfait pour les ouvrages de Sculpture. La plufpart des Figures modernes du petit Parc de Versailles, en sont faites. p. 212.

MARBRE DE CHAMPAGNE, tient de la *Brocatelle*, & est mêlé de bleu par taches rondes, comme des yeux de perdrix. Il y en a aussi par nuances de jaune pâle & de blanc.

MARBRE CIPOLLINO OU CIPOLIN, est par grandes ondes ou nuances de blanc & de verd pâle, couleur d'eau de mer, ou de *Ciboule*, qui l'a fait appeller ainsi. On en voit plusieurs Pilastres Corinthiens dans la belle Chapelle de l'Hôtel de Conty prés du College Mazarin, laquelle est du dessein de François Mansard. Les Colonnes que le Roy a fait apporter depuis peu de Lebeda, autrefois *Lepis*, prés de Tripoli sur les Costes de Barbarie, & les dix Corinthiennes du Temple d'Antonin & de Faustine à Rome, paroissent estre de ce même *Marbre*, que Scamozzi croit estre celuy que les Anciens appelloient *Augustum*, & *Tiberium marmor*, parce qu'il fut découvert en Egypte du temps des Empereurs Auguste & Tibere.

MARBRE DE DINAN *dans le Païs de Liege*, est d'un noir trespur, & le plus beau, & est fort commun. On en fait des Tombeaux & des Sepultures, & entre quantité d'ouvrages où l'on l'a fait entrer depuis 150. ans à Paris, on en voit quatre Colonnes Corinthiennes au Grand Autel de l'Eglise de S. Martin des Champs, lequel est du dessein de François Mansard : six Colonnes du même Ordre au Grand Autel de S. Loüis des PP. Jesuites ruë S. Antoine: quatre du même Ordre au grand Autel de l'Eglise des PP. Carmes Déchaussez : & quatre autres Composées à l'Autel de Sainte Therese de la même Eglise ; mais les plus belles Colonnes de ce *Marbre*, sont les six Corinthiennes cannelées du Grand Autel de l'Eglise des PP. Minimes de la Place Royale. p. 212.

MARBRE FIOR DI PERSICA, OU FLEUR DE PESCHER, est mêlé de taches rouges & blanches un peu jaunâtres. Il vient d'Italie, & on en voit dans les Magazins du Roy.

MARBRE DE GAUCHENET *prés de Dinan*, est rouge brun avec quelques taches & vênes blanches. Il y a longtemps qu'on s'en sert à Paris, & les plus anciennes Colonnes qui s'en voyent, sont les quatre de la Sepulture du Cardinal de Birague dans l'Eglise de Sainte Catherine de la Couture : quatre autres aux deux Autels de S. Ignace & de S. François Xavier dans l'Eglise de S. Loüis des PP. Jesuites· six autres au Grand Autel de l'Eglise de S. Eustache : quatre autres à celuy de l'Eglise des PP. Cordeliers : & enfin quatre autres à l'Autel de l'Eglise des Filles-Dieu ruë S. Denis ; toutes ces Colonnes d'Ordre Corinthien. p. 212.

MARBRE DE GIVET *prés Charlemont frontiere de Luxembourg*, est noir vêné de blanc & moins broüillé que le *Barbançon*. Les Marches du Baldaquin du Val-de-grace, sont de ce *Marbre*.

MARBRE GRANITELLE, appellé communément GRANIT, parce qu'il est figuré de petites taches formées de quantité de *grains* de sable condensez, est de plusieurs sortes. p. 210.

Granit d'Egypte, connu dans les Auteurs sous le nom de *Thebaïcum marmor*, a de petites taches grises, verdâtres sur un blanc sale, & est presque aussi dur que le *Porphire*. Entre quantité de Colonnes qui s'en voyent, celles de Sainte Sophie à Constantinople, sont des plus considerables pour leur grandeur, ayant plus de 40. pieds de haut.

Granit violet, est mêlé de blanc & de violet par petites taches, & vient aussi d'Egypte. La pluspart des Obelisques antiques, comme ceux de S. Pierre, de S. Jean de Latran, de la Porte du Peuple, &c. à Rome, en sont faits.

Granit d'Italie, a des petites taches un peu verdâtres & presque semblables à celles du *Granit d'Egypte*, mais est moins dur. M. Felibien dit qu'il se tiroit des Carrieres de l'Isle d'Elbe ; & les seize Colonnes Corinthiennes du Porche du Pantheon

& plusieurs Cuves de Bains qui servent aujourd'huy de Bassins de Fontaine à Rome, sont de ce *Marbre*.

Granit verd, est une espece de *Serpentin* ou *Verd antique*, mêlé de plus petites taches blanches & vertes. On en voit plusieurs Colonnes à Rome.

Granit de Dauphiné sur les côtes du Rhône prés l'embouchure de la Lizere, est fort dure & une espece de caillou. Il est antique, comme il paroist par plusieurs Colonnes en Provence, & on en a depuis peu retrouvé la Carriere.

MARBRE DE GRIOTE, est d'un rouge foncé de blanc sale, & vient de prés de Cosne en Languedoc. Il est ainsi appellé, parce que son rouge tire sur celuy des *Griotes* ou Cerises. Le Manteau de Cheminée de l'Antichambre du grand Apartement du Roy à Trianon, est de ce *Marbre*.

MARBRE DE HOU *dans le païs de Liege*, est grisâtre & blanc mêlé de rouge, comme du sang. Les Piédestaux, Architrave & Corniche du Grand Autel de l'Eglise de S. Lambert à Liege, en sont faits. p. 210.

MARBRE appellé JASPE, du Grec *Ias*, verd, se trouve de plusieurs sortes. L'*Antique* est verdâtre, mêlé de petites taches rouges. Le *Fleuri* est mêlé de plusieurs couleurs, & se tire des Pyrenées. Il y a aussi du *Jaspe noir & blanc*, par petites taches, qui est tres-rare. On appelle *Marbre Jaspé*, tout Marbre qui approche du *Jaspe*. On voit de toutes ces sortes de *Jaspes* dans les Apartemens & les Magazins du Roy. p. 210.

MARBRE JAUNE, est d'un *jaune* isabelle sans vênes, antique & fort rare; c'est pourquoy on ne l'employe ordinairement que par incrustation dans les Compartimens, pour former quelque Piece de Blazon. On en voit neanmoins des Scabellons de Bustes dans le Salon des Bains de la Reine au Louvre. Il y a aussi du *Marbre jaune*, qu'on appelle *doré*, parce qu'il est plus jaune que le précedent, & qui est encore antique. Il y a apparence que c'est celuy qui est appellé dans Pausanias *Marmor croceum*, à cause de sa couleur de safran, qui se tiroit prés de Lacedemone; & dont le Bain public descrite

Ville-là

Ville-là, étoit construit. On en voit aujourd'hui quatre Niches incrustées dans la Chapelle du Mont de Pieté à Rome.

MARBRE DE LANGUEDOC, qui se prend prés de la Ville de Cosne, a le fonds d'un rouge vif avec de grandes vênes ou taches blanches, & est assez commun. Les deux Colonnes Ioniques, l'Architrave & la Corniche de l'Autel de Nostre-Dame de *Savone* dans l'Eglise des PP. Augustins Déchaussez à Paris : tous les Pilastres du Chasteau, & les 14. Colonnes Ioniques du Perystile de Trianon, sont de ce *Marbre*. Il y a du *Languedoc*, dont le blanc est bleuâtre & gris ; mais il n'est pas si estimé, & on en voit plusieurs Manteaux de Cheminée, & Placards de Porte en divers endroits. p. 212.

MARBRE DE LAVAL *dans le Maine*, a le fonds noir avec quelques vênes blanches fort étroites. On en voit huit Colonnes 4. Corinthiennes & 4. Composites dans la Nef de l'Eglise de Sainte Geneviéve du Mont, & plusieurs autres Corinthiennes dans le Vestibule du Chasteau de Meudon. Il y a aussi du *Marbre de Laval*, qui est rouge avec blanc sale, & il se voit dans cette Ville-là plusieurs beaux ouvrages de ces deux sortes de *Marbres*, particulierement dans les Eglises des PP. Jacobins & Cordeliers. Le Cloistre de ceux-ci est orné de petites Colonnes de la derniere espece de *Marbre*, avec peintures dans sa voute.

MARBRE DE LEFF *Abbaye prés Dinan*, est rouge pâle avec de grandes plaques, & quelques vênes blanches. On en a fait le Chapiteau du Sanctuaire, qui est derriere le Baldaquin de l'Eglise du Val-de-grace à Paris.

MARBRE LUMACHELLO, ainsi appellé, parce qu'il est mêlé de taches grises, noires & blanches, tournées comme de petites coquilles de *limaçon*, il est antique, & la Carriere en est perduë. On en voit quelques Tables dans les Apartemens du Roy. Le *Lumachello moderne*, qui vient d'Italie, est presque semblable à l'*Antique* ; mais les taches n'en sont pas si bien marquées. Les douze Colonnes Composites cannelées, & partie du Lambris de la Chapelle des Seigneurs Strozzi,

Tome II. Sfff

du deſſein de Michel-Ange dans S. André de la Valle à Rome, ſont de ce *Marbre*.

MARBRE DE MARGOSSE *dans le Milanez*, a le fonds blanc avec quelques vênes brunes de couleur de roüille de fer, il eſt aſſez commun & d'une grande dureté. Une partie du Dome de Milan en a été baſtie.

MARBRE DE S. MAXIMIN *en Provence*, eſt une eſpece de *Portor*, dont le noir & le jaune ſont fort vifs. On en voit des Echantillons dans les Magazins du Roy.

MARBRE DE NAMUR, eſt noir comme celuy de *Dinan*; mais il n'eſt pas ſi beau : parce qu'il tire un peu ſur le bleuâtre, & eſt traverſé de quelques petits filets gris. Il eſt fort commun, & on en fait du Pavé. p. 211.

MARBRE NOIR ANTIQUE, eſt d'un *noir* pur ſans taches, & plus tendre que le *Noir moderne*. Il en venoit de Grece, qu'on appelloit *Marmor Lucullerum*, & dont Marcus Scaurus orna ſon Palais à Rome, de Colonnes de 38. pieds de haut ; mais qui n'étoit pas ſi eſtimé que celuy que les Egyptiens tiroient d'Ethiopie, qui étoit un peu gris, approchant de la couleur du fer, & qu'ils nommoient *Baſaltes*, ou Pierre de touche, parce qu'il ſervoit à éprouver les métaux. L'Empereur Veſpaſien en fit faire la figure du Nil accompagnée de celles de pluſieurs petits enfans, qui ſignifioient les cruës & décruës de ce Fleuve : & cette Figure fut poſée de ſon temps dans le Temple de la Paix. On en voit encore deux Sphinx au bas de l'Eſcalier du Capitole à Rome, & une Idole ou Figure de Reine d'Egypte dans le Veſtibule de l'Orangerie à Verſailles ; mais qui ſont d'une pierre plus noire. Quelques anciens Tombeaux de l'Egliſe des PP. Jacobins ruë S. Jacques, paroiſſent auſſi en avoir été faits. On voit dans la Chapelle de Guadagne de l'Egliſe des PP. Jacobins à Lion, 8. grandes colonnes Compoſites d'un bloc chacune, qui ſont d'un eſpece de *Marbre* ou granite couleur de fer, qui ont été tirées prés des côtes du Rhoſne. p. 211.

MARBRE NOIR ET BLANC, a le fond *noir* pur avec quelques

vênes fort *blanches*. Il s'en tire de l'Abbaye de Leff près Dinan, & les quatre colonnes Corinthiennes de l'Autel des Religieuses Carmelites du Faubourg S. Jacques à Paris, en sont faites.

MARBRE OCCHIO DI PAVONE, OU OEIL DE PAON, est mêlé de taches rouges, blanches & bleuâtres, ayant quelque ressemblance à ces sortes d'yeux qui sont au bout des plumes de la queuë d'un *Paon*.

MARBRE DE PAROS, *Isle de l'Archipel*, appellée aujourd'huy *Paris*, ou *Parissa*, est blanc & antique, & celebre dans les Auteurs. La pluspart des Statuës Grecques en sont faites, & Pline *Liv. 36. Chap. 5.* rapporte que ce *Marbre* est appellé de Varron *Lychnues*, du Grec *Lychnos* une Lampe, parce qu'on le tailloit à la lumiere des Lampes dans les Carrieres. *p. 211.*

MARBRE PICCINTSCO, tire sur l'isabelle, & est vêné de blanc. Il y a apparence que les quatorze colonnes Corinthiennes des Chapelles de l'Eglise de la Rotonde à Rome, sont de ce *Marbre*, & qu'ainsi il est antique.

MARBRE appellé PORPHYRE, est d'un rouge foncé couleur de lie de vin, marqué de petits points blancs, antiques, & d'une extréme dureté. Ce mot vient du Grec *Porphyra*, Pourpre; & on lit dans Procope, que les Enfans des Empereurs d'Orient, qui naissoient dans un Apartement du Palais Imperial de Constantinople, qui étoit incrusté de *Porphyre*, étoient appellez *Porphyrogenites*, c'est-à-dire, nez dans la pourpre. On en voit des Colonnes d'une prodigieuse grandeur dans Sainte Sophie: & entre plusieurs Colonnes, Tombeaux & Vases qu'on conserve à Rome, il y a dans l'Eglise de la Rotonde, des Tranches rondes de Pavé, la Frise Corinthienne du dedans, plusieurs Tables dans les compartimens du Lambris, & huit Colonnes aux petits Autels, qui sont de ce *Marbre*. Le plus grand morceau de *Porphyre*, qui soit en France, est la Cuve du Roy Dagobert dans l'Abbaye de Saint Denis. On en voit encore plusieurs Bustes, Tables & Vases, dans les

Apartemens du Roy. Il y a aussi du *Porphyre verd*, mêlé de petites taches de verd, & de petits points gris, qui a la même dureté que le précédent ; mais il est plus rare, & il ne s'en trouve que quelques Tables & Vases. Les Anciens nommoient le *Porphyre*, *Lapis Numidicus*, c'est à dire, Pierre de Numidie, aujourd'huy les Royaumes de Bugie & de Constantine en Afrique. p. 209. *Voyez* le Livre des Arts de M. Felibien, *Liv.* 1. *Ch.* 12.

MARBRE DE PORTA SANTA, appellé à Rome SERENA, c'est à dire, *Porte sainte*, ou *Sereine*, est mêlé de grandes taches & de vênes rougeâtres, jaunes & grises. Il y en a quelques échantillons dans les Magazins du Roy.

MARBRE PORTOR, a le fonds noir avec des taches & vênes jaunes. Il y en a de mêlé avec des vênes blanchâtres, qui est moins estimé. Il se tire du pied des Alpes vers Carrare, & on en voit à Paris deux Colonnes Ioniques à la Sepulture de Charles de Valois Duc d'Angoulesme dans l'Eglise des PP. Minimes de la Place Royale, & deux autres du même Ordre dans la Chapelle de Rostaing chez les PP. Feüillans. On en voit encore d'Ioniques de 11. pieds de long dans l'Apartement des Bains à Versailles, & plusieurs Tables, Chambranles & Attiques de Cheminée au même Chasteau, à Trianon & à Marly. p. 212.

MARBRE DE RANCE *en Hainaut*, est d'un rouge sale mêlé par vênes & taches blanches & bleuâtres. Ce *Marbre* est fort commun, mais il s'en trouve de différente beauté. Les plus grandes Colonnes, qu'on en voye à Paris, sont les six du grand Autel de la Sorbonne. Il y en a quatre moyennes à celuy de la Vierge, & huit plus petites aux quatre Autels de la mesme Eglise, toutes assez belles & d'Ordre Corinthien. On en voit encore huit d'Ordre Composite aux Autels de Sainte Marguerite & de S. Casimir dans l'Eglise de S. Germain des Prez, & huit Ioniques à la clôture du Chœur de S. Martin des Champs ; mais celles du plus beau *Rance*, sont les deux Corinthiennes de la Chapelle de Crequy aux Capucines. Les

quatre Colonnes, & les Pilaſtres d'Ordre François de la grande Galerie du Roy, & les 24. Doriques du Balcon & du Veſtibule du milieu du Chaſteau de Verſailles, ſont encore de ce *Marbre*. Pour les 12. Doriques de la Place des Victoires, elles ſont du moindre *Rance. ibid.*

MARBRE DE ROQUEBRUE *à 7. lieuës de Narbonne*, ne differe du *Languedoc*, qu'en ce que ſes taches blanches ſont toutes comme des pommes rondes. On en voit quelques blocs dans les Magazins du Roy.

MARBRE DE SAVOYE, eſt mêlé d'un rouge fort, avec pluſieurs autres couleurs, dont chaque piece paroiſt maſtiquée. Les deux Colonnes Ioniques de la Porte de l'Hôtel de Ville de Lion, ſont de ce *Marbre*.

MARBRE DE SERANCOLIN *en Gaſcogne*, ſe tire d'un lieu appellé *le Val-d'Aure*, ou la Vallée d'or proche de *Serancolin* au pied des Pyrenées, & eſt gris, jaune, & d'un rouge couleur de ſang, & en quelques endroits tranſparent, comme l'Agate. Le plus parfait eſt rare, parce que la Carriere en eſt épuiſée ; mais on en pourroit faire de nouvelles découvertes. On en voit à Paris quelques Chambranles & Gorges de Cheminée dans le Palais des Thuileries. Le pied du Tombeau qui eſt dans la Chapelle de M. le Brun à S. Nicolas du Chardonnet, eſt auſſi de ce *Marbre* : & il y a des Blocs de 12. pieds de long ſur 18. pouces de gros dans les Magazins du Roy, & les Corniches & Baſes des Piédeſtaux de la grande Galerie de Verſailles, en ſont faites. *ibid.*

MARBRE SERPENTIN, appellé des Anciens *Ophites*, du Grec *Ophis*, ſerpent : parce qu'il a les couleurs de la peau d'un ſerpent ; eſt d'un fonds noiraſtre avec des taches & rayes vertes & jaunâtres couleur de ciboule, dur, précieux & antique. Comme ce *Marbre* eſt fort rare, on l'employe ſeulement par incruſtation, & les plus grands morceaux qui s'en voyent, ſont quelques Tables dans les compartimens de l'Attique du Pantheon : deux Colonnes dans l'Egliſe de S. Laurent *in Lucina* à Rome : de petites colonnes Corinthiennes au Ta-

bernacle de l'Eglise des Carmelites, où sont les Tombeaux de Messieurs de Villeroy à Lion ; & quelques Tables dans les Apartemens & Magazins du Roy. Il y a aussi du *Serpentin tendre*, qui vient d'Alemagne, & dont on fait des Vases ; mais qui ne sert point pour les ouvrages d'Architecture. p. 209.

MARBRES DE SICILE, est rouge brun, blanc, & isabelle, & fouetté par taches quarré-longues, comme du tafetas rayé. L'*Ancien* a les couleurs bien vives, & les 24. petites Colonnes Corinthiennes du Tabernacle des PP. de l'Oratoire ruë S. Honoré, en sont faites. Il y en a aussi des morceaux de 10. à 11. pieds de long dans les Magazins du Roy. Le *Moderne* qui luy ressemble, n'est qu'une espece de *Bréche de Verone*, & on en voit quatre Chambranles & Attiques de Cheminée dans le Chasteau de Meudon. p. 212.

MARBRE DE SIGNAN *dans les Pyrenées*, est ordinairement d'un verd brun avec des taches rouges, & quelquefois dans un même morceau il paroist si different, que ses taches sont couleur de chair mêlées de gris avec quelques filets verds. Il ressemble assez au moindre *Verd de Campan*. Le Piédestal extraordinaire de la Colonne funeraire d'Anne de Montmorency Connétable de France aux Celestins : les Piédestaux, Socles & Apuis du Balustre de l'Autel des PP. Minimes : & les quatre Pilastres Corinthiens de l'Autel de la Vierge dans l'Eglise des PP. Carmes Deschaussez à Paris, sont de ce *Marbre*.

MARBRE DE SUISSE, est d'un bleu ardoisin par nuances avec du blanc pâle.

MARBRE DE TRAY *près de Sainte Baume en Provence*, est jaunastre tacheté de blanc, de gris mêlé, & d'un peu de rouge, & fort semblable à la *Sainte Baume*. Les Pilastres Ioniques du Salon de Sceaux, & cinq ou six Manteaux de Cheminée au mesme Chasteau, sont de ce *Marbre*. Il y en a aussi quelques Chambranles à Trianon.

MARBRE DE THEU *du costé de Namur dans le païs de Liege*, est d'un noir pur, doux & facile à travailler, & reçoit un po-

li plus clair que ceux de *Namur* & de *Dinan*. On en fait de la Sculpture, & on en voit quelques Chapiteaux Corinthiens à des Retables d'Autel en Flandres, & plusieurs Testes & Bustes à Paris.

MARBRE VERD. L'*Antique* est mêlé d'un verd d'herbe & de noir par taches d'inégales formes & grandeurs, & est fort rare, les Carrieres en étant perduës. On en voit quelques Chambranles de Cheminée au Chasteau de Meudon. Le *Moderne*, qu'on nomme improprement d'*Egypte*, se tire prés de Carrare sur les côtes de Genes, & est d'un verd foncé, & taché d'un gris de lin, & d'un peu de blanc. Les deux Cuves quarré-longues des Fontaines de la Victoire & de la Gloire dans le Bosquet de l'Arc-de-triomphe à Versailles, & la Cheminée du Cabinet des Bijoux au mesme Chasteau, & celle du Cabinet de Monseigneur le Dauphin au Chasteau de S. Germain en Laye, sont de ce *Marbre*. Le *Verd de mer*, qui se tire aussi en ces quartiers-là, est d'un verd plus gay avec des vênes blanches : & on en voit quatre belles Colonnes Ioniques dans l'Eglise des Religieuses Carmelites du Faubourg S. Jacques à Paris. *p.* 212.

MARBRE DEL VESCOVO ou DE L'EVESQUE, a des vênes verdâtres traversées de blanc par bandes alongées, arondies & transparentes.

MARBRE *selon ses défauts*.

MARBRE FIER, celuy qui étant trop dur, est difficile à travailler & sujet à s'éclater, comme le *Noir de Namur*, &c.

MARBRE FILARDEUX, celuy qui a des *fils*, comme presque tous les *Marbres* de couleur, mais particulierement celuy de Sainte Baume, le *Serancolin*, &c. *p.* 212.

MARBRE BOUF, celuy qui ne retient pas ses arestes, & est de la nature du Grais, comme le *Marbre blanc* Grec, celuy des Pyrenées, &c.

MARBRE TERRASSEUX, celuy qui a des tendres appellez *Terrasses*, qu'il faut remplir avec du mastic, comme le *Languedoc*, celuy de *Hou*, &c.

MARBRE CAMELOTÉ, celuy qui étant d'une mesme couleur, paroist tabisé ayant reçû le poli; ce qui le fait moins estimer, comme le *Marbre de Namur*, &c.

MARBRE *selon ses façons*.

MARBRE BRUT, celuy qui est par quartiers ordinaires, ou blocs d'échantillon, comme il vient de la Carriere.

MARBRE DEGROSSI, celuy qui est équarri d'une forme d'échantillon de commande, ou selon la disposition d'une Figure ou d'un Profil, avec la scie & la pointe.

MARBRE EBAUCHÉ, celuy qui est travaillé à la double pointe pour la Sculpture, ou approché avec le ciseau pour l'Architecture.

MARBRE FINI, celuy qui est terminé avec le petit ciseau, & la rape qui adoucit, & dont les creux sont évidez avec le trepan, pour dégager les ornemens & mettre l'ouvrage en l'air. On se sert de la peau de chien de mer, & de la presle aux endroits où il ne faut pas de poli, pour distinguer les draperies polies d'avec les chairs qui sont mates, & l'Architecture d'avec les ornemens.

MARBRE POLI, celuy qui aprés avoir été froté avec le grais & le rabat, qui est de la pierre de Gothlande, & ensuite repassé avec la pierre de ponce, est enfin poli au bouchon de linge à force de bras avec la potée d'émeril pour les *Marbres* de couleur, & de la potée d'étain pour les *Marbres* blancs, parce que celle d'émeril les roussit. L'usage est en Italie de polir le *Marbre* avec un morceau de plomb, & de l'émeril; ce qui luy fait prendre un poli tres-luisant & de longue durée; mais il en coûte le double de temps & de peine. Quand le *Marbre* est sale, terne & taché, on le lave avec de l'eau claire, & on le repolit de mesme. Les taches d'huile sur le *Marbre*, particulierement sur le *Blanc*, ne se peuvent oster, parce qu'elles penetrent. p. 209. & 213.

MARBRE ARTIFICIEL, celuy qui est fait d'une composition de gyp en maniere de stuc, dans laquelle on mesle des couleurs pour imiter les *Marbres* naturels. Cette composition,

qui est d'une consistance assez dure, reçoit le poli, comme le *Marbre*; mais elle est sujette à s'écailler. Il se fait aussi du *Marbre artificiel*, par pénétration de teintures corrosives sur du *Marbre blanc*, lesquelles imitent les différentes couleurs des autres *Marbres*, en pénétrant de plus d'une ligne, & recevant le poli. On peint même de cette maniere des ornemens, des grotesques, &c. p. 352.

MARBRE FEINT; c'est toute Peinture, qui imite autant la diversité des couleurs, que les vênes & accidens des *Marbre*. Quand elle est sur de la Menuiserie, on luy donne l'apparence du poli par le moyen d'un Vernis. p. 230.

MARBRIER, se dit autant des Compagnons *Scieurs*, *Tailleurs* & *Polisseurs*, qui travaillent en *Marbre* aux moulures & saillies d'Architecture, que du Maître qui les conduit & entreprend les ouvrages. p. 354. Lat. *Marmorarius*.

MARBRIERE. On nomme ainsi en quelques endroits de France, les Carrieres d'où l'on tire le *Marbre*: & ces *Marbrieres* sont toûjours le long de quelque côte de Montagne.

MARCHANDER; c'est dans l'Art de bastir, prendre un ouvrage de l'Entrepreneur, pour le faire à un certain prix, comme les Plastres, Ragrémens, Façades & autres menus ouvrages dans les grands Bastimens. On *marchande* aussi les gros ouvrages. *Sousmarchander*; c'est prendre partie de l'ouvrage de ceux qui ont marchandé. p. 337.

MARCHE; c'est la partie de l'Escalier, sur laquelle on pose le pied, & qui est comprise par sa hauteur & son giron. On la nomme aussi *Degré*. p. 177. Lat. *Gradus*.

MARCHE QUARRE'E, ou DROITE, celle dont le giron est contenu entre deux lignes paralleles & droites. *ibid.*

MARCHE D'ANGLE; c'est la plus longue d'un Quartier tournant. On appelle *Marches de demi-angle*, les deux plus proches de la *Marche d'angle*. *ibid.*

MARCHES GIRONNE'ES, celles des Quartiers tournans des Escaliers ronds ou ovales. Pl. 66 B. 241.

MARCHES DELARDE'ES, celles qui sont démaigries en chan-

frain par deſſous, & portent leur *délardement*, pour former une Coquille d'Eſcalier, comme aux petits Eſcaliers à vis ſuſpendus de l'Egliſe de S. Sulpice à Paris. *p.* 188. *Pl.* 64 B. & 66 B. *p.* 241.

MARCHES CHAMFRAINE'ES; celles qui ſont taillées en *Chamfrain* par devant pour en augmenter le giron, ainſi qu'on le pratique aux deſcentes de Caves & aux Offices.

MARCHES MOULE'ES, celles qui ont une *moulure* avec filet au bout de leur giron. *Pl.* 47. *p.* 129. &c.

MARCHES COURBES, celles qui ſont bombées en dehors ou creuſées en dedans, comme la Rampe de l'Hôtel de Ville de Paris. On ne les doit jamais employer que par ſujettion, à cauſe qu'en les montant ou deſcendant pendant l'obſcurité, on riſque à tomber faute de reflexion. *Pl.* 72. *p.* 257.

MARCHES RAMPANTES, celles dont le giron fort large eſt en glacis, & où peuvent monter les chevaux. *p.* 124. *Pl.* 45.

MARCHES INCLINE'ES. Celles dont le giron a 2. ou 3. lignes de pente pour faciliter l'écoulement de l'eau de la pluye, & empêcher qu'elle ne pouriſſe le joint de recouvrement, comme on le pratique aux perrons & rampes à découvert des cours & jardins.

MARCHE DOUBLE. *Voyez* PALIER.

MARCHE DE GAZON, celles qui forment des Perrons de *gazon* dans les Jardins, & dont chacune eſt ordinairement retenuë par une piece de bois, qui en fait la hauteur.

MARCHE'; c'eſt dans une Ville une Place publique, où l'on vend des denrées. Il y en a de particuliers deſtinez pour une ſeule ſorte de Marchandiſe, comme les *Marchez* aux Chevaux, au Poiſſon, aux Legumes, &c. Il y en a auſſi dans les Bourgs, pour le beſtail. Celuy de Rome, appellé aujourd'huy *Campo Vaccino*, autrefois *Forum Boarium*, Marché aux Bœufs, eſt un des plus remarquables pour ſes reſtes d'Antiquité. Les *Marchez* chez les Romains étoient entourez de ſuperbes Portiques, comme ceux de Nerva & de Trajan : & chez les Grecs ils étoient ordinairement quarrez à Portiques, don-

bles, avec les entre-colonnes ferrez. p. 58. & 308.

MARCHE' D'OUVRAGE ; c'eſt une Convention par écrit entre l'Entrepreneur, & celuy qui fait bâtir, pour les prix des *ouvrages*, ſuivant les Deſſeins & Devis, dont on fait des copies doubles & ſignées de part & d'autre, pour le mieux pardevant Notaires. Il y en a de généraux & de particuliers. pag. 223.

MARCHE' A LA TOISE, celuy qui ſe fait pour des prix, dont on eſt convenu par *Toiſe* de chaque eſpece d'ouvrage, comme des Murs en fondation, des Murs de face de pierre, de ceux de refend, de moilon, &c. pour les gros ouvrages : & des plaſtres pour les legers. p. 230.

MARCHE' LA CLEF A LA MAIN, celuy par lequel un Entrepreneur s'oblige envers un Proprietaire pour une ſomme, de faire un Baſtiment, & de fournir tout ce qui en dépend, comme (outre la Maçonnerie) la Charpenterie, Couverture, Menuiſerie, Serrurerie, Vitrerie, Impreſſion, Pavé ; & de plus les Echafauts, Equipages, & Etayemens neceſſaires, & de rendre la place nette & les lieux preſts à habiter dans le temps ſpecifié : le tout ſuivant les Deſſeins & Devis arreſtez entr'eux. On le nomme auſſi *Marché en tâche & en bloc*.

MARCHE' AU RABAIS, celuy qui ſe fait ſur des Deſſeins & Devis de Baſtimens neufs, ou de Reparations de Quais, Ponts, Chauſſées & autres ouvrages Royaux ou Publics, en préſence d'un Intendant, ou des Treſoriers de France, & qui eſt délivré par adjudication au *rabais*, à un Entrepreneur qui s'oblige avec caution de les faire conformément au détail de ces Deſſeins & Devis, moyennant les payemens faits à certains termes, juſques à la perfection, & reception de l'ouvrage.

MARCHE-PALIER ; c'eſt la *Marche*, qui fait le bord d'un Palier. Pl. 64 B. p. 189.

MARCHE-PIED ; c'eſt la derniere *Marche* d'un Autel ou d'un Thrône. C'eſt auſſi une maniere de petite Eſtrade

sous des Formes de Chœur, une Oeuvre d'Eglise, un Confessional, ou tout autre ouvrage de Menuiserie. p. 154. Pl. 53. Lat. *Podiolum*.

MARDELLE, ou plûtoft MARGELLE, du Latin *Margo*, rebord; c'est une pierre percée, qui posée à hauteur d'apui, fait le bord d'un Puits; elle est ordinairement ronde ou à pans, mais ovale avec languette pour un Puits mitoyen. Pl. 61. p 177.

MARECHAUSSE'E. Terme qui se trouve dans quelques Coûtumes de France, pour signifier un amas de materiaux pour bastir, comme de la pierre déchargée sur le chantier, des moilons entoisez, &c.

MARMOUSET. Figure humaine sans proportion & de mauvais goût, qu'on voit dans les vieilles Eglises d'Architecture Gothique. Ce mot, selon M. Menage, est dérivé du Bas-Breton *Marmous*, qui signifie un Singe.

MARQUETERIE; c'est un ouvrage de bois durs & précieux de diverses couleurs, débitées par feüilles plaquées sur un Assemblage, & séparées par des filets d'étain, de cuivre, d'yvoire, &c. qui forment dans des Compartimens, divers ornemens & figurines. La plus riche *Marqueterie*, se fait de lames de cuivre gravées, & chantournées sur un fonds d'étain & de bois. Le Revêtement du Cabinet de Monseigneur le Dauphin à Versailles, fait par le Sieur Boule, est un des plus excellens ouvrages de cette espece. Les Latins nommoient tous les ouvrages de pieces de raport, *Opera vermiculata*, & les compartimens tracez avec un fer chaud sur du bois dur, *Opera consinata*. p. 306.

MARQUETERIE DE MARBRE. Les *Marbriers* appellent ainsi les ornemens, comme Chifres, Pieces de Blazon, &c. qui étant de *Marbres* de couleur, sont incrustez dans les panneaux des grands & petits compartimens pour les Lambris & Pavez de *Marbre*. Quand ces ouvrages sont fort petits & de différentes couleurs sur un fonds tout d'un *Marbre*, ils les nomment *Mosaïque*, & *Pieces de raport*. p. 354.

MASCARON ; c'est une teste chargée ou ridicule, & faite à fantaisie, comme une Grimace, qu'on met aux Portes, Grotes, Fontaines, &c. Ce mot vient de l'Italien *Mascharone*, fait de l'Arabe *Mascara*, boufonnerie. Planch. 86. p. 293. & 342.

MASQUE ; c'est une teste d'homme ou de femme, sculpée à la clef d'une Arcade. Il y en a qui représentent des Divinitez, les saisons, les élemens, les âges, les temperamens avec leurs attributs, comme on en voit au Chasteau de Versailles du côté du Jardin, & à la Colonnade. p. 271. Pl. 75.

MASSE. Terme pour expliquer l'ensemble, ou la grandeur d'un Edifice. Pref. & p. 112.

MASSE DE CARRIERE, se dit d'un Tas de plusieurs lits de pierre, les uns sur les autres dans une *Carriere*. p. 203. Lat. *Moles saxea*.

MASSIF ; c'est le plein & le solide d'un Mur fort épais. On appelle *Massif de pierre*, celuy qui n'a ni moilon ni blocage, & est tout de quartiers de pierre. *Massif de moilon*, celuy qui fait un corps de maçonnerie dans les Fondations, & sous les Perrons, pour fonder dessus. Et *Massif de brique*, celuy qui est fait d'un corps de maçonnerie de briques à bain de mortier, pour estre ensuite incrusté par dedans ou par dehors, de pierre de taille ou de marbre. p. 94. 175. Pl. 60. & 63 B. p. 185. Lat. *Pulvinus*.

MASSIF DE GAZON ; c'est dans un Parterre à l'Angloise, une Platebande *de gazon* en enroulement, laquelle se mêle avec la broderie. Planch. 65 A. pag. 191. 192. &c. Lat. *Pulvinus caespititius*.

MASSIF, s'entend aussi d'un ouvrage qui est trop pesant, par raport au dessein ou à la matiere. Ainsi on dit qu'un Entablement est *massif*, lorsqu'il excede la proportion du quart ; on dit encore qu'un Bastiment est *massif*, lorsque les Murs en sont trop épais, & les Jours trop petits, à proportion des Trumeaux. Pl. 93. p. 307.

MASURES. On nomme ainsi les ruines des moindres Ba-

ſtimens, qui ne valent pas la peine d'eſtre relevez. Lat *Parietina*.

MASTIC. Compoſition faite de poudre de brique, de poix-reſine, & de cire, dont on ſe ſert pour jointoyer les Marbres, & où l'on mêle quelquefois des couleurs, pour reparer les fils & terraſſes des Marbres mêlez. On en fait encore des molettes ou moules, pour les ornemens des Cadres, & Corniches de plaſtre ou de ſtuc. Les Menuiſiers s'en ſervent auſſi au lieu de futée, pour remplir les défauts du bois. Lat. *Lithocolla*. Le *Maſtic* pour les Tuyaux de grais ſe fait avec de la poix-reſine fonduë & du ciment paſſez au ſas, dont on enduit de la filaſſe pour enveloper chaudement le nœud du tuyau. On appelle encore *Maſtic*, une eſpece de ciment compoſé de chaux, de ſable, & de cailloux, dont anciennement on faiſoit le fonds des Citernes : Ce dernier eſt appellé des Latins *Signinum*. On dit *Maſtiquer*, pour employer le *Maſtic*. p. 339.

MATERIAUX ; ce ſont toutes les *matieres* qui entrent dans la conſtruction d'un Baſtiment, comme la Pierre, le Bois, le Fer, &c. p. 201. 202. &c. Lat. *Materia* ſelon Vitruve.

MATHEMATIQUE, du Grec *Mathema*, Diſcipline ; c'eſt une Science, qui a pour objet la quantité & les proportions : & dont les quatre principales parties ſont la *Geometrie*, l'*Arithmetique*, l'*Aſtronomie*, & la *Muſique*. Les deux premieres ſont abſolument neceſſaires à l'Architecte. *Pref*. *Voyez* le Traité des *Mathematiques* de M. Blondel.

MAUSOLE'E ; c'eſt un magnifique Monument funeraire compoſé d'Architecture & de Sculpture avec Epitaphe, élevé à la memoire d'un Prince, comme le *Mauſolée* d'Auguſte à Rome, & ceux de quelques-uns de nos Rois à S. Denis. On appelle auſſi *Mauſolée*, la décoration d'un Tombeau ou Cataſalque pour une Pompe funebre. Ce mot vient de *Mauſole* Roy de Carie, à qui la Reine Artemiſe ſa femme fit ériger une ſuperbe Sepulture. p. 266. & 333.

MECANIQUE, du Grec *Mechane*, Machine ; c'eſt une Science,

qui a pour objet les forces mouvantes. Ses principaux Inſtrumens ſont le *Levier*, la *Roüe*, la *Vis*, & la *Balance* : de la compoſition ou de la multiplication deſquels, toutes les Machines ſont faites. Le Capitaine Auguſtin Ramelli & Salomon de Caux, ont traité amplement de cette Science. p. 243.

MEDAILLE ; c'eſt en Architecture, une teſte en Bas-relief rond, comme celles de la Cour de l'Hoſtel de Ville de Paris : ou un ſujet hiſtorique rond ou ovale, comme les *Medailles* de l'Arc-de-Triomphe, & de la Place des Victoires. Ce mot vient du Grec *Metallon*, Métail : ou de l'Arabe *Methal*, Image ou Portrait. p. 285.

MEDIONNER. Terme qui ſelon les Experts ſignifie compenſer, comme lorſque dans les Toiſez de Crepis, & d'Enduits, on compte trois, quatre ou cinq Toiſes pour une, quand ce n'eſt qu'une refection ou reparation d'un vieux mur. pag. 358.

MELONNIERE ; c'eſt un Jardin ſéparé, & clos de murs ou de hayes, où l'on éleve les *Melons* ſur des couches, comme celuy du Potager du Roy à Verſailles. p. 199.

MEMBRE. Ce mot ſe dit de toute partie d'Architecture, comme d'une Friſe, d'une Corniche, &c. p. XII. &c.

Membre, ſe prend auſſi pour Moulure, & on appelle *Membre couronné*, toute Moulure accompagnée d'un filet au-deſſus ou au-deſſous ; ce qui paſſe dans le Toiſé, pour un pied ſur ſa hauteur. p. v. &c.

Membre creux. *Voyez* SCOTIE.

MEMBRETTE. Nom que Vignolle donne à une Alette, & dont s'eſt ſervi M. Blondel.

MEMBRON ; c'eſt une baguette, ordinairement de trois quarts de ligne d'épaiſſeur, qui ſert d'ourlet à la Bavette d'un Bourſeau, & aux Enfaiſtures d'un Comble. Pl. 64 A. p. 187.

MEMBRURE. Piece de bois ordinairement de trois pouces de gros ſur ſept, qui ſert à former les Baſtis de la plus forte Mennuiſerie, comme ceux des Portes Cocheres, & à en recevoir les panneaux aſſemblez à rainures & languettes. Il

y a aussi des *Membrures* de Charpenterie, qui sont encore appellées *Limandes*, & qui étant plus épaisses, servent à divers usages dans les Machines. Les Latins nomment les Membrures, *Asseres*, ainsi que toute piece de bois de sciage. p. 284. & 341.

MENAGERIE. Basse-cour de grande Maison de Campagne, où l'on nourrit par curiosité des Animaux rares de plusieurs especes, comme celles de Versailles & de Chantilly. Les Romains appelloient *Vivarium*, le lieu où l'on gardoit les Animaux destinez pour les Spectacles. p. 357.

MENEAUX; ce sont dans les Croisées les Montans & Traverses de bois, de fer ou de pierre, qui servent à en separer les Jours & les Guichets. On nomme *Faux méneaux*, ceux qui n'étant pas assemblez avec le Dormant de la Croisée, s'ouvrent avec le Guichet. p. 141. & Pl. 100. p. 341.

MENIANE; c'est chez les Italiens un petit Balcon avec Jalousies en maniere de Loge, pour voir dehors sans estre apperçû. p. 329. *Voyez* COLONNE MENIANE.

MENSOLE. *Voyez* CLEF A CONSOLE.

MENUISERIE, ; c'est l'Art de travailler & d'assembler le bois pour les menus ouvrages. Ce mot se dit aussi de l'ouvrage même. On nomme *Menuisier*, aussi-bien le Compagnon que le Maître. p. 120. & p. 340.

MENUISERIE D'ASSEMBLAGE, celle qui consiste en bastis & panneaux assemblez à tenons & mortoises, rainures & languettes, colez & chevillez : & qui est *dormante* comme toutes les sortes de lambris : ou *mobile*, comme toutes les Fermetures. p. 340. Pl. 100.

MENUISERIE DE PLACAGE, celle qui se fait de bois dur & précieux débité par fueilles, & est *plaqué* par compartimens & saillies sur de la *Menuiserie d'Assemblage*, comme le pratiquent les Ebenistes. p. 341.

MEPLAT, se dit particulierement d'une piece de bois de sciage qui a beaucoup plus de largeur que d'épaisseur ; comme une Membrure, une Plateforme, &c. *Voyez* BOIS & FER MEPLATS.

MERLONS ; ce font les petits murs élevez & efpacez également par des crenaux au-deffus des Murs crenelez & des Machecoulis.

MESAULE ; c'étoit felon Vitruve chez les Grecs & chez les Romains une petite Cour entre deux Corps-de-logis, qui faifoit le même effet que font aujourd'huy dans plufieurs Palais de petites Cours pour éclairer les Garderobes, Efcaliers dérobez, & autres pieces des doubles Corps-de-logis , qui feroient obfcures fans cette commodité.

MESURE. Quantité prife ou donnée pour proportionner une fuperficie ou un corps , & le comparer avec un autre. *Prendre des mefures*, c'eft raporter fur le papier celles qu'on leve fur le lieu avec quelque inftrument : Et *donner des mefures*, c'eft regler la proportion de ce que l'on deffine, par raport à l'ufage du lieu & à la connoiffance qu'on en a. *Pref.* &c.

METAIRIE. *Voyez* FERME.

METAIL. On nomme ainfi l'alliage du plomb avec un cinquiéme d'étain, dont on fait des Figures, des Chapiteaux, des Bas-reliefs , &c. & qu'on peint en or , en bronze, ou d'autre couleur. Ce mot vient du Grec *Metallon* , qui fignifie toute matiere dure & fufible qu'on tire de la terre. p. 224.

METOCHE ou COUPURE ; c'eft l'efpace qui eft entre les Denticules. Balde rapporte qu'il a trouvé dans un vieux Manufcrit, *Metatome*, mot grec qui veut dire fection, pour *Metoche* ; ainfi il y a lieu de croire que le Texte de Vitruve eft corrompu en cet endroit. *Pl.* 35. *p.* 85.

METOPE ; c'eft l'efpace quarré qui eft entre les Triglyphes de la Frife Dorique , & l'extrémité de chaque Entrevoux des folives d'un Plancher , dont les Triglyphes repréfentent les bouts. *Demi-metope* ; c'eft l'efpace un peu moindre que la moitié d'un *Metope* , à l'encogneure de la Frife Dorique. Ce mot vient du Grec *Metope* , fait de *meta* & *ope* , c'eft à dire, entre-trous. *Pl.* 11. *p.* 31. & 32.

METOPE BARLONG, c'eft non feulement celuy qui dans la diftribution d'une Frife Dorique , eft plus large que fa hauteur ;

mais aussi celuy qui dans l'Entablement composé d'une Corniche de dedans, est entre les Consoles, & orné de Sculpture ou de Peinture. *Pl.* 98. *p.* 319. & 333.

METOYERIE. Terme qui signifie toute Limite qui sépare deux heritages contigus appartenant à deux, ou à plusieurs Proprietaires. Ainsi on dit que deux Voisins sont en *Metoyerie*, lorsque le Mur qui partage leurs Maisons est *mitoyen*, s'il n'y a titre au contraire.

MEULIERE, se dit de tout moilon de roche mal fait & plein de trous, comme le Tuf; mais beaucoup plus dur. *p.* 205.

MEZANINE. *V.* ENTRESOLE, & FENESTRE MEZANINE.

MICOSTE. Terme de Jardinier pour signifier la situation avantageuse d'une Maison avec Jardin, environ sur la moitié du penchant d'une Coline aisée, autant pour la fertilité que pour la belle vûë, comme celle de la Maison de Mont-Loüis sur la *Côte* de Belleville prés Paris. *p.* 358.

MILLE, mesure dont on se sert en Italie pour la distance d'une demie-lieuë.

MINARET, du mot Persan *Minar*, qui signifie Colonne; c'est une espece de Tourelle ronde ou à pans fort haute, & menuë, comme une Colonne : qui porte de fonds & s'éleve par étages avec Balcons en saillie & retraites, & qui sert de Clocher prés des Mosquées chez les Mahometans, pour les appeller à la priere. *p.* 340.

MINUTE. Douziéme partie d'une Once. Ce mot se prend aussi pour une partie du Module. *p.* 99. & 112.

MIROIR; c'est dans le parement d'une pierre, une cavité causée par un gros éclat, quand on la taille. *p.* 358.

MIROIRS. Ornemens en ovale qui se taillent dans les moulures creuses, & sont quelquefois remplis de fleurons. *Pl. B. pag.* VII.

MIROIR DE PARTERRE. C'est un petit rond formé par une Platrebande ou par un simple trait de buis.

MODELER; c'est faire en petit avec de la cire ou de la terre, les ouvrages de Sculpture sur de l'Architecture de bois :

ou en grand avec de la maçonnerie fur le tas, ceux qu'on veut executer de la même grandeur.

MODELLE ; c'est en Sculpture un essay en relief, fait de cire, de terre ou de plastre, pour juger de l'attitude & de la correction d'une Figure. Ce mot vient de celuy de *Module*, qui signifie comparaison proportionnée du petit au grand. p. 262.

MODELLE DE BASTIMENT ; c'est un essay pour faire connoître en petit l'effet d'un *Bâtiment* en grand, autant à ceux qui le commandent, qu'aux ouvriers qui le doivent executer. Ces *Modelles*, qui sont plus intelligibles que des Desseins, se font de bois ou de carte, où l'on cole les desseins chantournez, ombrez & colorez pour juger de l'ensemble de l'Edifice. Les *Modelles* de pierre tendre ou de plastre, servent pour quelque partie difficile à appareiller, comme un Escalier extraordinaire. *Preface.*

MODELLE EN GRAND, celuy qui se fait de maçonnerie de la grandeur de tout l'ouvrage, comme l'Arc-de-Triomphe du Faubourg S. Antoine. Il se fait encore sur le Tas des *Modelles* de quelques parties, comme d'une Figure, d'un Chapiteau, d'un Entablement, &c. qu'on fait aussi différemment pour donner à choisir, pour en juger du point de vûë le plus avantageux, & pour les augmenter ou diminuer suivant les regles de l'Architecture & de l'Optique. *ibid.* & p. 109.

MODERNE. Ce mot, qui signifie nouveau, se dit improprement en Architecture, de la maniere de bastir à l'Italienne dans le goût de l'Antique. Les Ouvriers se trompent aussi, lorsqu'ils l'attribuent à l'Architecture purement Gothique. Mais la veritable signification de *Moderne*, se doit entendre seulement de l'Architecture qui participe de la Gothique, dont elle retient quelque chose de la délicatesse & de la solidité, & de l'Antique, dont elle emprunte les membres & ornemens sans proportion ni bon goût de dessein, comme on le peut remarquer dans les Châteaux de Chambor, de Chantilly, &c. dans l'Eglise de S. Eustache à Paris, & autres Bastimens du siecle passé. *Preface.*

MODILLONS, de l'Italien *Modiglioni* ; ce sont de petites Consoles renversées sous les Plafonds des Corniches Ionique, Corinthienne & Composite, qui doivent répondre sur le milieu des Colonnes. Ils sont affectez à l'Ordre Corinthien, où ils sont toûjours taillez de sculpture avec enroulemens. Les Ioniques & Composites n'en ont point, si ce n'est quelquefois une feüille d'eau par dessous. p. 70. Pl. 29. & p. 88. Pl. 36. Lat. *Mutuli*.

MODILLONS EN CONSOLE, ceux qui ont moins de saillie que de hauteur, & dont l'enroulement d'enbas en forme de Console, passe sur les moulures de la Corniche, & termine à la Frise, comme on le pratique quelquefois aux Corniches des Apartemens. Pl. 98. p. 329.

MODILLONS A PLOMB, ceux qui étant de biais, ne sont pas d'équerre avec la Corniche rampante d'un Fronton, comme on les fait ordinairement, & ainsi qu'ils se trouvent pratiquez dans les Bastimens antiques.

MODILLONS RAMPANS, ceux qui sont non seulement d'équerre avec la Corniche de niveau d'un Entablement, mais aussi avec les deux rampantes d'un Fronton; parce qu'ils représentent les bouts des pannes qui portent les chevrons, comme les *Modillons* Corinthiens du Portail lateral de l'Eglise de S. Sulpice à Paris, du dessein du Sieur Gittard Architecte du Roy.

MODILLONS A CONTRESENS, ceux qui représentent de front le grand enroulement, comme à la Maison quarrée de Nismes en Languedoc; ce qui est un abus en Architecture. p. 88.

MODULE, du Latin *Modulus*, petite mesure ; c'est en Architecture une grandeur arbitraire pour mesurer les parties d'un Bastiment, laquelle se prend ordinairement du diametre inferieur des Colonnes ou des Pilastres. Le *Module* de Vignole, qui se mesure au demi-diametre de la Colonne, est divisé en 12. parties pour les Ordres Toscan & Dorique, & en 18. pour les trois autres Ordres. Le *Module* de Palladio, de Scamozzi, du Parallele de M. de Chambray, & des An-

tiquitez de Rome du Sieur Desgodetz, se mesure aussi au demi-diametre de la Colonne, & est divisé en 30. parties. *Prefaces.* M. Perrault croit que c'est ce que Vitruve nomme *Embates.*

MOILON, du Latin *mollis*, tendre; c'est la moindre pierre qui provient d'une Carriere. Il y en a aussi de roche, qu'on nomme *Meuliere* ou *Moliere*. Le *Moilon* s'employe aux Fondemens, aux Murs mediocres, pour le Garni des gros Murs, &c. & le meilleur est le plus dur, comme celuy qui vient des Carrieres d'Arcueil. p. 205. Tous les *Moilons* sont nommez de Vitruve, *Cœmenta.*

Moilon blanc; c'est selon les Ouvriers un plâtras employé au lieu de moilon, ce qui est un défaut ou mal-façon.

Moilon gisant, celuy qui a le plus de lit, qui est le mieux fait, & où il y a le moins à tailler pour le façonner. p. 206.

Moilon de plat, celuy qui est posé sur son lit dans les Murs qu'on érige à plomb. p. 234.

Moilon bloqué, celuy qui est fort informe, & appellé en quelques endroits *Testes de chevres*, & étant comme la Meuliere, ne peut estre équarri, mais posé à bain de mortier & au refus du marteau.

Moilon en coupe, celuy qui est posé de champ dans la construction des Voutes. p. 343.

Moilon piqué, celuy qui aprés avoir été ébouziné, est *piqué* jusques au vif avec la pointe du marteau, & sert pour les Voutes, les Puis, &c.

Moilon d'Apareil, celuy qui est équarri, comme un petit carreau de pierre, & est proprement piqué pour estre employé à parement apparent & bien en liaison dans un Mur de face. p. 336.

MOISES. Pieces de bois en maniere de plateformes avec entailles, lesquelles jointes ensemble par leur épaisseur avec des boulons, servent à entretenir les autres pieces d'un Assemblage de Charpente; les palées ou fils de pieux des Ponts & les principales pieces des gruës, gruaux & autres machi-

nes. On dit *Moiser*, pour retenir avec des *Moises*. Pl. 64 A. p. 187. Lat. *Trabs compactilis.*

Moises coudé'es, celles qui pour se croiser & accoler un poinçon au-dessous de son bossage, ne sont pas entaillées, mais délardées de leur demi-épaisseur pour se pouvoir loger dans l'assemblage.

Moises circulaires, celles qui servent dans la construction des Moulins à élever les eaux & à d'autres usages.

MOLE; c'étoit chez les Romains une espece de Mausolée bâti en maniere de Tour ronde sur une base quarrée, isolé avec Colonnes en son pourtour, & couvert d'un Dome avec amortissement. Le *Mole* de l'Empereur Adrien, aujourd'huy le Château S. Ange à Rome, étoit le plus grand & le plus superbe : il étoit terminé par une pomme de pin de bronze, qui renfermoit dans une Urne d'or les cendres de cet Empereur. Cette pomme de pin se voit encore dans les Jardins de Belveder. Antoine Labaco dans son Livre d'Architecture, donne un plan & une élévation du *Mole* d'Adrien. La Sepulture de la Famille Metella, appellée *Capo di Bove* hors de Rome, est encore une espece de *Mole.* p. 329. Lat. *Moles.*

Mole de port ; c'est un massif de maçonnerie fondé dans la mer par le moyen de Bastardeaux, ou à pierres perduës, qui étant de figure droite ou circulaire au devant d'un *Port*, luy sert, comme de Rampart, pour le mettre à couvert de l'impetuosité des vagues, & en empêcher l'entrée aux Vaisseaux étrangers. p. 307. & 348. Lat. *Agger.*

MONASTERE. *Voyez* COUVENT.

MONOPTERE. *Voyez* TEMPLE.

MONOTRIGLYPHE; c'est l'espace d'un *Triglyphe* entre deux Colonnes ou deux Pilastres. p. 357.

MONOYE ou HOSTEL DE LA MONOYE ; c'est dans une Ville considerable, une grande Maison seurement bastie, où sont les fourneaux, moulins & balanciers pour fondre & fabriquer la *Monoye*, & où logent quelques Officiers & Ouvriers. Elle doit estre isolée. Celle de Venise, appellée la

Zeccha, est une des plus belles qui ayent été faites. p. 330. *Voyez* Scamozzi *Liv.* 2. *Ch.* 21. Lat. *Monetalis Officina.*

MONTAGNE D'EAU. Espece de rocher artificiel de figure pyramidale, d'où sortent plusieurs jets, boüillons & napes d'eau, comme la *Montagne d'eau* du Bosquet de l'Etoile à Versailles.

MONTANS ; ce sont des corps ou saillies aux costez des Chambranles, qui servent à porter les Corniches & Frontons qui les couronnent. Il y en a de simples & de ravalez. p. 128. *Pl.* 47. C'est ce que Vitruve nomme *Arrectaria.*

Montans d'embrasure. Especes de Revêtemens de bois ou de marbre avec compartimens arasez ou en saillie, dont on lambrisse les *Embrasures* des Portes & Croisées. *Pl.* 63 B. pag. 185.

Montans de lambris. Manieres de Pilastres longs & étrois, le plus souvent ravalez avec chûtes de Festons, & servant à séparer les compartimens d'un *Lambris. Planche* 99. pag. 359.

Montans de menuiserie ; ce sont dans l'Assemblage des Portes & Croisées, les principales pieces de bois à plomb, sur lesquelles croisent quarrément les Traverses. *Pl.* 100. p. 341. Lat. *Scapi cardinales.*

Montans de serrurerie ; ce sont des especes de Pilastres composez de divers ornemens contenus entre deux barreaux paralleles, pour séparer & entretenir les Travées des Grilles de fer. *Pl.* 44 A. p. 117.

Montans de charpenterie ; ce sont dans les Machines, les pieces de bois à plomb retenuës par des arc-boutans, comme il y en a à une Sonnette, &c.

MONTE'E. On appelle vulgairement ainsi un Escalier, parce qu'il sert à monter aux Etages d'une maison. *Pl.* 64 A. p. 187. *Voyez* ESCALIER.

Montée de voute ; c'est la hauteur d'une *Voute* depuis sa naissance ou premiere retombée, jusques au dessous de sa fermeture. On la nomme aussi *Voussure.* Une Voute est

d'autant plus hardie qu'elle a moins de *Montée*, comme celle de l'Hoſtel de Ville d'Arles en Provence, qui ſur 7. toiſes de largeur, & 7. toiſes 8. pieds de longueur, ayant 20. pieds ſous clef n'a que 6. pou. 6. pieds de *Montée*. p. 241. Lat. *Fornicis curvatura*.

MONTÉE DE VOUSSOIR OU DE CLAVEAU; c'eſt la hauteur du panneau de teſte d'un *Vouſſoir* ou d'un *Claveau*, conſiderée depuis la doüelle juſques à ſon couronnement. Les *Claveaux* ordinaires des Portes & Croiſées, doivent, ſi leur Platebande eſt araſée, avoir au moins quinze pouces de *montée* priſe à plomb, & non pas ſuivant leur coupe.

MONTÉE DE PONT; c'eſt la hauteur d'un *Pont*, conſiderée depuis le rez-de-chauſſée de ſa Culée, juſques ſur le couronnement de la Voute de ſa Maîtreſſe Arche : par exemple, le *Pont* Royal des Thuileries a 7. pieds & demi de *montée*, ſur 33. toiſes, qui font la moitié de la longueur qu'il a entre deux Quais. Lat. *Acclivitas*.

MONTER; c'eſt en Maçonnerie élever avec machines les materiaux taillez, du Chantier ſur le Tas; & c'eſt en Charpenterie & Menniſerie aſſembler des ouvrages préparez, & les poſer en place. *Remonter*, ſe dit pour raſſembler les pieces de quelque Machine, ou de quelque vieux Comble, ou Pan de bois, dont on fait reſervir les pieces. p. 243.

MONT-JOYE. *Voyez* CROIX.

MONTOIR A CHEVAL. Pierre échancrée par degrez; & poſée dans une Cour ou à coſté d'une Porte, pour monter des chevaux de différentes tailles. Les Romains mettoient de ces *Montoirs* aux bords des Banquettes de leurs grands Chemins, parce qu'ils n'avoient pas l'uſage des étriers. p. 350. *Equitis Anabathrum*.

MONUMENT, s'entend en Architecture, de tout Bâtiment qui ſert à conſerver la memoire du temps, & de la perſonne qui l'a fait faire, ou pour qui il a été élevé, comme un Arc-de-triomphe, un Mauſolée, une Pyramide, &c. Ce mot vient du verbe *Monere*, avertir. p. 98. & 306. Les premiers

D'ARCHITECTURE, &c.

Monumens que les Anciens ayent élevez, c'étoient des pierres qu'ils mettoient sur les Sepultures, & où ils écrivoient les noms & les actions de ceux qui étoient morts. Ces pierres ont reçû divers noms selon la diversité de leurs figures. Les Grecs appelloient *Steles* celles qui étant quarrées dans leur Base, conservoient une même grosseur dans toute leur longueur ; d'où sont venus les Pilastres quarrez ou Colones Attiques. Ils nommoient *Styles* celles qui étant rondes en leur Base finissoient en pointe par le haut ; ce qui a donné lieu aux Colonnes diminuées. Ils donnoient le nom de *Pyramides* à celles qui étant quarrées au pied, alloient finir en pointe à leur sommet, à la maniere du Bucher des Morts : & le nom d'*Obelisques* à celles qui ayant leurs bases plus longues que larges, s'élevoient en diminuant à une grande hauteur, & prenoient à peu près la figure des broches ou instrumens dont les Anciens se servoient à rôtir les chairs de leurs Sacrifices, & qu'ils appelloient des Obeles.

MORCEAU. Terme usité par métaphore dans les Arts, où il se prend ordinairement en bonne part, pour signifier un ouvrage d'Architecture, de Peinture ou de Sculpture. p. 28.

MORCES. On appelle ainsi les pavez qui commencent un Revers, & font des especes de harpes pour faire liaison avec les autres pavez. Pl. 102. p. 349.

MORESQUES. *Voyez* ARABESQUES.

MORTIER ; c'est un composé de chaux & de sable, ou de chaux & de ciment, pour liaisonner les pierres. On dit que le *Mortier* est gras, lorsqu'il a beaucoup de chaux. Ce mot vient du Latin *Mortarium*, qui signifie selon Vitruve, plûtôt le bassin où l'on le détrempe, que le *Mortier* même. p. 213.

MORTOISE ; c'est une entaille en longueur, creusée quarrément de certaine profondeur dans une piece de bois de Charpenterie ou de Menuiserie, pour recevoir un Tenon. La *Mortoise*, pour être bien faite, doit être aussi juste en gorge qu'en about. Pl. 64 B. p. 189. Lat. *Cavus*.

MOSAIQUE ; c'est un composé de petits morceaux de verre

de toutes sortes de couleurs, taillez quarrément, & mastiquez sur un fonds de stuc, lesquels imitent les teintes & dégradations de la Peinture, & représentent de même toutes sortes de compartimens & de sujets, comme on en voit aux Pendentifs, & aux Coupes rondes & ovales de l'Eglise de S. Pierre de Rome. On fait aussi de la *Mosaïque* avec de petites pierres de raport de toutes sortes de marbres, pour former des compartimens de Lambris & de Pavé, comme il y en a dans l'Eglise de S. Marc de Venise. Vitruve appelle le Pavé qui en est fait, *Pavimentum sectile*. On dit *Mosaïque*, pour *Musaïque*, du Latin *Musivum*, ouvrage délicat & ingenieux. p. 346. & 355.

MOSQUÉE; c'est chez les Mahometans, un Temple destiné pour l'exercice de leur Religion. Il y a des *Mosquées Royales* fondées par des Empereurs, comme la *Solimanie*, & la *Validié* à Constantinople : & de particulieres fondées par des Mouphtis, Vizirs, Bachas, &c. Elles sont bâties comme de grandes Salles, avec Aîles, Galeries, Domes, & Minarets : & sont ornées par dedans de compartimens mêlez d'arabesques & de quelques passages de l'Alcoran peints contre les murs ; elles ont aussi toûjours à costé un Lavoir ou Piscine avec plusieurs robinets. Les Turcs ont changé en *Mosquées* la pluspart des Eglises des Chrétiens, comme celle de Sainte Sophie autrefois Patriarchale de Constantinople, & aujourd'hui la *Mosquée* du Grand Seigneur. Ce mot vient de l'Italien *Moschea*, fait de l'Arabe *Mesgid*, qui signifie lieu d'adoration. p. 340. & 355.

MOUCHETTE. Les Ouvriers appellent ainsi le Larmier d'une Corniche ; & lorsqu'il est refouillé ou creusé par dessous en maniere de canal, ils le nomment *Mouchette pendante*. pag. 74. & 332. Lat. *Corona alveolata* selon Vitruve. *Voyez* LARMIER.

MOUFLE; c'est en Mécanique, un Instrument composé de deux ou de plusieurs poulies enchassées séparément, & retenuës avec un boulon dans une main de bois, de fer, ou de bronze,

appellée *Echarpe* ou *Chape* ; ce qui est proprement la *Moufle*, dont la multiplication des poulies augmente considerablement les forces mouvantes, & qui par le moyen des cables attachez aux Machines, sert à enlever les plus pesans fardeaux dans les Bâtimens. C'est ce que Vitruve appelle *Trochlea* ; quoique ce mot signifie ordinairement une poulie.

MOULE. *Voyez* PANNEAU.

MOULER ; c'est jetter dans des Creux ou *Moules* de plâtre ou de terre cuite, des Modillons, Consoles, Masques, Festons, Bas-reliefs, & autres ornemens postiches de plâtre, de stuc, ou de métail, pour ensuite les sceller ou arrester en place. *p.* 344.

MOULIN. Ce mot, selon son étimologie qui vient du Latin *Mola*, meule, se dit particulierement des machines qui servent à moudre ; mais l'usage a voulu qu'on l'entendît de la plûspart de celles dont l'action dépend d'un mouvement circulaire, qui est le principe des autres. On en fait plusieurs differences qui se tirent, ou de la force qui les fait agir, comme *Moulin à vent*, *Moulin à eau*, *Moulin à bras*, &c. ou de leur usage, comme *Moulin à farine*, *à tan*, *à poudre*, *à papier*, *à huile*, *à foulon*, *à forge*, *à refendre*, &c. ou bien enfin de leur construction, comme *Moulin vertical*, *Moulin horizontal*, *Moulin à volets*, que l'eau pousse par dessous, *Moulin à auges*, que l'eau fait agir par dessus, &c. *p.* 328.

MOULURE ; c'est une saillie audelà du Nû d'un mur ou d'un parement de Menuiserie, dont l'Assemblage compose les Corniches, Chambranles & autres membres d'Architecture. Le mot *Directiones* dans Vitruve, traduit pour *Moulures* par M. Perrault, s'entend particulierement des droites. *p. j. Pl. A.*

Moulures couronnées, celles qui sont accompagnées d'un Filet : & *Moulures simples*, sont celles qui ne sont point couronnées de filet comme la Doucine, le Talon, l'Ove, le Tore, la Scotie, l'Astragale, le Filet, la Gorge, la Couronne, la Brayette, &c.

Moulure lisse, celle qui n'a autre ornement, que la grace

de son contour. p. ij. *Pl. A. &c.*

MOULURE ORNE'E, celle qui est taillée de Sculpture de relief ou en creux. *p.* VI. *Pl. B. &c.*

MOULURE INCLINE'E. Toute face qui n'étant pas à plomb, penche en arriere par le haut pour gagner de la saillie, comme on en voit à une Corniche architravée antique dans Philibert de Lorme Liv. 5. Ch. 22. & à l'Entablement du petit Ordre Corinthien de l'Eglise des PP. de l'Oratoire ruë S. Honoré à Paris. *p.* 34, & 322.

MOULURE EN DEMI CŒUR, OU TALON A TESTE. Celle qui est composée dans sa partie superieure du Torre ou Baguette jointe au Talon qui en fait la partie inferieure, On l'employe ordinairement aux Cadres & Bordures dont elle fait la principale Moulure.

MOUTON; c'est dans une Sonnette, un bout de poutre freté d'une frette de fer, retenu par des clefs audevant des deux montans, & levé par des cordes à force de bras, pour enfoncer en tombant, les pieux & pilotis. Il y a apparence que ce mot a succedé à celui de Belier, qui étoit une machine de guerre, dont les Anciens se servoient pour enfoncer les Portes & abbatre les Murailles des Villes. La *Hie* est differente du *Mouton*, en ce qu'elle est plus pesante, & qu'on la leve avec un Engin par le moïen d'un moulinet, pour la laisser ensuite tomber en lâchant la declicque, & ainsi faire un plus violent effort que le *Mouton*. Le mot *Fistuca* dans Vitruve, signifie toute machine pour enfoncer les pieux & les pilotis, & même la *Damoiselle*, dont se servent les Paveurs pour battre le Pavé *p.* 243.

MOYE; c'est dans une pierre dure, un tendre qui suit son lit de Carriere, qui la fait déliter, & qui se connoît, quand la pierre aïant été queique temps hors de la Carriere, elle n'a pû résister aux injures de l'air. On dit *Moyer* une pierre, pour la fendre selon la *Moye* de son lit. *p.* 202, 203, &c.

MUETTE; c'est dans le Parc d'une Maison Roiale ou Seigneuriale, un Bâtiment accompagné de Chenils, Cours,

E'curies, &c. dans lequel logent un Capitaine des Chasses, & quelques Officiers de la Venerie, comme les *Muettes* de S. Germain & de Fontainebleau. On donne aussi ce nom à la Jurisdiction des Chasses. *p. 357.*

MUID. Mesure composée de six futailles, ou demi-muids pour la Chaux, & de trente six sacs, chacun de deux boisseaux & demi pour le Plâtre. *p. 214, & 215.*

MUFLE. Ornement de Sculpture, qui represente la teste de quelque animal, & particulierement celle du Lion, qui sert de gargoüille à une Cimaise de goulette, à une Cascade, ou à un Bassin de Fontaine, & qu'on introduit sous des Consoles des Corniches de Chambre, & autres endroits. *Planch. 29. pag. 71. &c.*

MUR, ou MURAILLE ; c'est un corps de maçonnerie de certaine épaisseur & hauteur proportionnée, pour renfermer & separer des lieux servant à divers usages dans les Bâtimens. *pag. 231. &c.*

Mur de face, s'entend de tous les *Murs exterieurs* d'une Maison sur les ruës, cours & jardins. Les *Murs de face* de devant & de derriere sont nommez *anterieurs & posterieurs*, & ceux des côtez, *lateraux*. On en fait de pierre de taille, de moilon, de brique, de grais & de caillou. Les *Gros Murs*, sont ceux de face & de refend. *p. 182. Pl. 63. A. &c.*

Mur de refend, celui qui partage les Apartemens. On appelle aussi *Murs de refend*, ceux qui separent deux ou plusieurs Maisons à un même Proprietaire, & des Chapelles dans des Eglises. *Pl. 63. B. p. 185.* Lat. *Paries intergerinus.*

Mur de pignon, celui qui finit en pointe, & où le Comble va terminer. *p. 136.*

Mur orbe, du Latin *Orbus*, privé de lumiere, se dit d'un Mur de Maison fort haut, où il n'est percé aucune Porte ni Fenestre, & où l'on en feint par des renfoncemens ou par des naissances d'enduit & de crépi, pour faire simmetrie avec d'autres qui leur sont respectives, ou seulement pour la décoration.

Mur en aîles, celui qui s'éleve depuis le dessus d'un *Mur* de clôture & va en diminuant jusques sous l'Entablement ou plus bas, pour arcbouter le *Mur* de face, & le Pignon d'un Corps-de-logis, qui n'est pas appuïé d'un autre. Le *Mur en ailes* doit selon la Coûtume, avoir au moins un pied de saillie au milieu de sa hauteur. *Pl.* 63 A. p. 183.

Mur mitoïen ou metoïen, qu'on appelle aussi *Mur commun*, celui qui est également situé sur les limites de deux heritages qu'il separe, & est construit aux frais communs de deux Proprietaires : contre lequel on peut bâtir & même le hausser, s'il a suffisamment d'épaisseur, en payant les charges à son Voisin, c'est-à-dire de six toises l'une, sinon le faire réedifier à ses dépens, & prendre le plus épaisseur de son côté. Les marques du *Mur mitoïen* ; sont des Filets de maçonnerie des deux côtez, & le Chaperon à deux égouts. Estienne Pasquier dans une Lettre qu'il écrit à Ramus, dit que le mot de *Mitoïen*, vient de *mien & tien*. Lat. *Paries communis*. On apelle *Mur non Mitoïen ou particulier*, celui qui n'appartient qu'à un Proprietaire, & contre lequel un Voisin peut faire bâtir en payant la moitié, tant dudit mur que fondation d'icelui jusqu'à son heberge. *Voyez* la Coûtume de Paris Art. 194. & 214.

Mur sans moïen ; c'est selon la Coûtume de Paris Art. 200. un *Mur* de Maison Seigneuriale ou de Monastere, qui par un privilege special, ne peut jamais devenir commun : ensorte que les Proprietaires des heritages qui sont contigus, ne peuvent bâtir qu'à une certaine distance.

Mur de clôture, celui qui renferme une Cour, un Jardin, un Parc, &c. Quand il separe deux heritages, & qu'il vient à tomber, l'un des Proprietaires peut (suivant la Coûtume de Paris Art 209.) contraindre l'autre à contribuer pour l'édifier ou reparer jusques à la hauteur de dix pieds depuis le rez-de-chaussée au dessus de l'emparement de la fondation, compris le chaperon, p. 184 *Pl.* 63 B. à la Campagne on ne peut contraindre le Voisin à payer sa part, s'il veut abandon-

ner la propriété du *Mur*, & la terre sur laquelle il est élevé, à celui qui le fait rebâtir. On peut neanmoins rentrer dans son premier droit, en remboursant moitié dudit *Mur* & fonds d'icelui. Art. 211. de la Coûtume de Paris. Les plus simples *Murs* de clôture sont faits avec moilon ou cailloux maçonnez, avec mortier de terre grasse, & ceux de meilleure construction sont faits avec des chaînes de pierres de douze en douze pieds, & de deux à trois pieds de large sur l'épaisseur du *Mur*, qui est ordinairement de 15. à 18. pouces, maçonnez avec moilon & mortier de chaux & sable. Ces *Murs* ont neuf pieds de haut, sous chaperon, suivant la Coutume.

MUR CRENELE', celui dont le Chaperon est coupé par *creneaux* & merlons en maniere de dents, comme on en voit aux vieux *Murs*, plûtôt pour ornement ou marque d'une Maison Seigneuriale, que pour servir de défense. Les Murailles de la Ville d'Avignon fort proprement bâties sont *Crenelées* avec Machecoulis. Lat. *Paries pinnatus*.

MUR D'ECHIFRE. *Voyez* E'CHIFRE.

MUR DE TERRASSE; c'est tout *Mur* de maçonnerie qui soûtient les terres d'une *Terrasse*, & qui est d'une épaisseur proportionnée à sa hauteur avec talut au dehors, & contreforts ou recoupemens au dedans. p. 196. & 326.

MUR PLANTE', celui qui est fondé sur un Pilotage ou sur une Grille de Charpente.

MUR DE DOUVE; c'est le *Mur* de dedans d'un Reservoir, qui est separé du vray *Mur* par un corroy de glaise de certaine largeur, & fondé sur des racinaux & des plateformes. p. 243.

MUR DE PARPAIN, celui dont les assises de pierre en traversent l'épaisseur, & qui sert pour les E'chifres & pour porter les Cloisons, Pans de bois, &c. p. 235. Lat. *Paries frontatus*.

MUR CIRCULAIRE; celui dont le plan est en rond, comme le chevet d'une Eglise, la Tour d'un Dôme, un Puits, &c. Pl. 64 B. p. 189.

MUR D'APUI. Petit *Mur* d'environ trois pieds de haut, qui

sert d'apui ou de gardefou à un Pont, Quay, Terrasse, Balcon, &c. ou de clôture à un Jardin. On le nomme aussi *Mur de Parapet*. p. 196.

Mur en talut, celui qui a une inclinaison sensible pour arcbouter contre des terres, ou résister au courant des eaux. pag. 233.

Mur recoupé, celui qui estant basti sur le penchant d'une Coline, a ses assises par retraites & empatemens pour mieux résister à la poussée des terres.

Mur crepi, celui qui estant de moilon ou de brique, est recouvert d'un *Crépi*. p. 154. Lat. *Paries arenatus*.

Mur enduit, celui qui estant de maçonnerie, est ravalé de mortier ou de plâtre dressé avec la truelle. p. 103. & 337.

Mur hourdé, celui dont les moilons ou des platras, sont grossierement maçonnez. Lat. *Paries ruderatus*.

Mur blanchi, celui qui estant de pierre, est regratté avec les outils : ou qui estant de maconnerie, est imprimé d'un lait de chaux, & d'une ou de plusieurs couches de blanc. p. 228.

Mur de pierres seches. Espece de *Contre-mur*, qui se fait à sec & sans mortier contre les terres, pour empêcher que l'humidité pourisse le vray *Mur*, comme il a été pratiqué derriere l'Orangerie de Versailles. Les Pierrées & Puisards sont ordinairement construits de ces sortes de *Murs*, qui se pratiquent aussi dans le fond des Puits, pour faciliter le passage de l'eau. Lat. *Maceria*.

Mur en décharge, celui dont le poids est soulagé par des arcades bandées d'espace en espace dans sa maçonnerie, comme le *Mur* circulaire de brique du Pantheon à Rome. Lat. *Paries fornicatus*.

Mur en l'air. On appelle ainsi tout *Mur*, qui ne porte pas de fonds, mais à faux, comme sur un Arc ou une Poutre en décharge : & qui est érigé sur un vuide pratiqué pour quelque sujetion en bastissant, ou percé après coup. *Mur en l'air*, se dit aussi d'un *Mur* porté sur des étayes, pour une refection par sous œuvre. Lat. *Murus pensilis*.

D'ARCHITECTURE, &c.

Mur dégradé, celui dont quelques moilons sont arrachés, & les petits blocages, & le crépi tombés en tout ou en partie.

Mur déchaussé, celui qui est dépéri, ou ruiné à son rez-de-chaussée : ou celui dont il paroît du fondement, le rez-de-chaussée estant plus bas qu'il ne devroit estre.

Mur bouclé, celui qui fait ventre avec crevasse. p. 337.

Mur en surplomb, ou déversé, celui qui penche en dehors. On le nomme aussi *Mur forjetté*.

Mur pendant ou corrompu, celui qui est en peril eminent. S'il est mitoïen, on peut (suivant la Coûtume de Paris. Art. 205.) contraindre son Voisin en Justice, pour le faire réedifier en payant chacun sa part selon son heberge. p. 337.

Mur coupé, celui dans lequel on a fait une tranchée, pour y loger les bouts des solives ou poteaux de cloison de leur épaisseur, en bâtissant, ou aprés coup ; ce que la Coûtume de Paris Art. 206, permet s'il est mitoïen : & ce qu'un meilleur usage défend, en se servant de sablieres portées sur des corbeaux de fer.

MURER ; c'est clorre de *murailles* un espace ; c'est aussi fermer de maçonnerie une baye dans l'épaisseur d'un *Mur*, ou seulement dans le tableau ou dans l'embrasure.

MUSEAUX. Les Mennisiers appellent ainsi les Acoudoirs des hautes & basses Chaises du Chœur d'une Eglise, parcequ'anciennement on y sculptoit des musles ou *museaux* d'animaux, comme on en voit encore à quelques vieilles Formes.

MUSÉE, du Grec *Mouse*, les Muses ; c'estoit autrefois dans Alexandrie, un Hôtel où l'on entretenoit aux dépens du Public, les Gens de Lettres d'un merite extraordinaire. p. 338.

MUTILER ; c'est retrancher la saillie d'une Corniche ou d'une Imposte. On dit qu'une Statuë est *mutilée*, lorsqu'il lui manque quelque partie, comme à la plûspart des Antiques, qui ont été restaurées. Le Torse de Belveder & le Pasquin à Rome, sont des Statuës *mutilées* de tous leurs membres. p. 94. & 304.

MUTULES. Especes de Modillons quarrez dans la Corniche

Dorique, qui répondent aux Tryglyphes, & d'où pendent à quelques-uns, des goutes ou clochettes. Pl. 12. p. 33. Lat. *Mutuli.*

N

NACELLE. On appelle ainsi dans les Profils, tout membre creux en demi ovale, que les Ouvriers nomment *Gorge*. Mais ce mot de *Nacelle*, se dit plus particulierement de la Scotie. Pl. A. p. iij. Lat. *Scotia.*

NAISSANCE DE VOUTE; c'est le commencement de la curvité d'une *Voute*, formé par les retombées ou premieres assises, qui peuvent subsister sans cintre. p. 251.

NAISSANCE DE COLONNE. *Voyez* CONGÉ.

NAISSANCE D'ENDUIT; ce sont dans les *Enduits*, certaines Platebandes au pourtour des Croisées & ailleurs, qui ne sont ordinairement distinguées des Panneaux de crêpi, ou d'*Enduit*, qu'elles entourent, que par du badigeon. p. 337.

NAPE D'EAU. Espece de Cascade, dont l'*eau* tombe en forme de *nape* mince sur une ligne droite, comme celle qui est à la teste de l'Allée d'eau à Versailles: ou sur une ligne circulaire, comme le bord d'un Bassin rond. Les plus belles *Napes*, sont les plus garnies; mais elles ne doivent pas tomber d'une grande hauteur, parce qu'elles se déchirent. pag. 198. & 310.

NAVE'E. Ce mot se dit de la charge d'un Bateau de pierre de Saint Leu, qui contient plus ou moins de tonneaux selon la crûe ou décrûe de la Riviere.

NAUMACHIE; c'estoit chez les Anciens un Cirque entouré de Sieges & de Portiques, dont l'enfoncement, qui tenoit lieu d'Arene, estoit rempli d'eau par le moïen de tuyaux, lorsqu'on vouloit donner au Peuple le spectacle d'un Combat naval. Ce mot vient du Grec *Naus*, Navire, & *Mache*, Combat. p. 308.

NAVRER. Terme de Jardinage, qui signifie faire une hoche avec la serpette à un Echalas de Treillage, pour le redresser, quand il est tortu.

NEF; c'est dans une Eglise la premiere & la plus grande partie qui se presente en entrant par la principale Porte, & qui est destinée pour le Peuple, & separée du Chœur par un Jubé, ou par une simple Clôture. Ce mot vient du Latin *Navis*, Vaisseau. p. 250. Lat. *Cella*.

NERFS, ou NERVURES; ce sont les moulures des Arcs doubleaux, des Croisées d'Ogives & Formerets, qui separent les Pendentifs des Voutes Gothiques. *Planch*. 66. A p. 257. & 343. Lat. *Thoreumata*.

NERVURES; ce sont dans les feüillages des rinceaux d'ornement, les costes élevées de chaque feüille, qui representent les tiges des plantes naturelles. Ce sont aussi des moulures rondes sur le contour des Consoles. *Pl*. 50. p. 143.

NEUDS. Defauts dans le Bois d'assemblage, parce qu'ils coupent la piece, lorsqu'ils sont vitieux : & beauté dans le Bois de placage, parce qu'ils en font la varieté, comme dans le Noyer de Grenoble. p. 221. & 342.

Neuds de Marbre; ce sont des duretez par vêne ou taches dans les *Marbres*. On appelle aussi *Emeril*, celles de couleur de cendre dans le *Marbre* blanc, qui sont fort difficiles à travailler : & les Ouvriers nomment encore *Clous*, celles des autres *Marbres*. p. 213.

NICHE; c'est un renfoncement pris dans l'épaisseur d'un Mur, pour y placer une Figure ou une Statuë. Les grandes *Niches*, servent pour les Groupes : & les petites pour les Statuës seules. Ce mot vient de l'Italien *Nicchio*, Conque marine; parce que la Statuë y est renfermée, comme dans une coquille : ou bien à cause de la coquille, dont on orne le Cû-de-four de quelques-unes. p. 146 *Pl*. 52. &c. Lat. *Loculamentum*.

Niche ronde, celle qui est cintrée par son plan & sa fermeture, comme on en voit de fort regulieres au Portail du

Louvre. *ibid.*

NICHE QUARRÉE. Renfoncement dans un Mur, dont le plan & la fermeture sont *quarrez*, comme au Palais des Thuilleries du costé du Jardin. *ibidem.*

NICHE EN TOUR RONDE, celle qui est prise dans le dehors d'un Mur circulaire, & dont la fermeture porte en saillie, comme sont les grandes *Niches* du Chevet & de la Croisée du dehors de l'Eglise de Saint Pierre de Rome, & la Fontaine de Saint Germain ruë des Cordeliers à Paris. Et *Niche en tour creuse*, celle qui fait l'effet contraire.

NICHE ANGULAIRE, celle qui est prise dans une encôgnure, & fermée par une trompe sur le coin, comme on en voit quatre occupées par quatre Statuës de Prophetes, dans un Vestibule au pied du grand Escalier de l'Abbaye de Sainte Genevieve du Mont à Paris, du dessein du P. de Creil, où l'on peut remarquer plusieurs pieces de Trait faites avec beaucoup d'artifice. p. 149

NICHE EN TABERNACLE. On appelle ainsi les plus grandes *Niches*, qui sont décorées de Chambranles, Montans & Consoles, avec Frontons, comme les *Niches* Doriques du dehors de l'Eglise de Saint Pierre, & celles de S. Jean de Latran à Rome, qui peuvent être remplies par des Groupes. On voit aussi une *Niche* de cette espece dans l'Eglise des PP. Carmes Déchaussez à Paris, occupée par une Figure de la Sainte Vierge, faite de marbre par Antoine Raggi, dit le Lombard, d'après le modelle du Cavalier Bernin. p. 154. Planch. 53.

NICHE D'AUTEL, celle qui sert à la place d'un Tableau dans un Retable d'Autel, comme la *Niche* de l'*Autel* de la Vierge, du dessein de M. le Brun dans l'Eglise de Sorbonne ; dont la Figure de marbre est du Sieur des Jardins Sculpteur du Roi. *ibid.*

NICHE A CRU, celle qui ne portant point sur un massif, prend sa naissance du rez-de-chaussée, comme les deux *Niches* du Porche du Pantheon à Rome. On appelle aussi

Niche à cru, celle qui dans une Façade, porte immediatement sur l'Apui continu des Croisées sans plinthe, comme il y en a à quelques Palais d'Italie. *p.* 151.

NICHE RUSTIQUE, celle qui est avec bossages ou refends, comme on en voit au Palais d'Orleans à Paris. *p.* 149.

NICHE DE BUSTE. Petit renfoncement pour placer un *Buste*, comme ceux de la Cour de l'Hôtel de la Vrilliere à Paris. *Pl.* 52. *p.* 147 & 152.

NICHE PEINTE, Renfoncement de peu de profondeur, où est peinte, ou en basrelief, une ou plusieures Figures : comme à la Face laterale de l'Hôtel de Carnavalet au Marais à Paris. *Pl.* 68 *p.* 249.

NICHE DE ROCAILLE, celle qui est revêtuë de coquilles pour les Grotes, comme il y en avoit de fort belles dans la Grote de Versailles, qui ne se voit plus qu'en estampes : & comme il y en a dans celle de Meudon.

NICHE DE TREILLAGE, celle qui est construite de barreaux de fer & d'échalas, pour orner quelque Portique ou Cabinet de *Treillage*, comme celles du Jardin de l'Hôtel de Louvois à Paris. *p.* 199.

NIGOTEAUX. *Voyez* PIECES DE TUILE.

NILLES. Petits pitons quarrés de fer, qui étans rivés aux croisillons ou traverses aussi de fer des Vitraux d'Eglise, retiennent avec des clavettes ou petits coins, les panneaux de leurs Formes.

NIES. *Voyez* EURIPES.

NIVEAU. Instrument qui sert à tracer une ligne parallele à l'Horison, à poser horisontalement les assises de maçonnerie, à dresser un terrein, à regler les pentes, & à conduire les eaux. On appelle aussi *Niveau*, la ligne parallele à l'Horison ; ainsi on dit Poser de *niveau*, Araser de *niveau*, &c. Ce mot se dit selon Nicot, au lieu de *Liveau*, qui vient du Latin *Libella*, la traverse qui forme les deux bras d'une Balance, qui pour être juste, doit être posée horisontalement. On a fait plusieurs instrumens de differente construction &

matiere pour parvenir à la perfection du *Nivellement*, qui peuvent tous se reduire pour la pratique, à ceux qui suivent. p. 233. & Pl. 66. A. p. 237.

NIVEAU D'EAU, celui qui marque la ligne horisontale par le moyen de la superficie de l'eau qui tient naturellement cette situation. Le plus simple se fait avec un long canal de bois, dont les côtez sont paralleles à sa base, en sorte qu'étant également rempli d'eau, la superficie marque la ligne de *niveau*: & c'est le *Chorobate* des Anciens raporté par Vitruve Liv. 8. Ch. 6. Ce *Niveau* se fait aussi avec deux godets soudez aux deux bouts d'un tuyau de 3. à 4. pieds de long sur environ un pouce de diametre, par où l'eau se communique de l'un à l'autre : & ce tuyau estant mobile sur son pied par le moyen d'un genou, lorsque ces deux godets restent entierement pleins d'eau, les deux superficies marquent la ligne de *niveau*. Il s'en fait encore un autre à peu prés de la même construction, & dont la difference consiste en ce qu'au lieu de godets, il y a deux petits cilindres de ver à plomb, au travers desquels on voit la superficie de l'eau qui est de *niveau*. Celui-ci est plus d'usage que le precedent, parce que le vent n'y peut pas agiter la superficie de l'eau, comme dans les deux godets.

NIVEAU D'AIR, celui qui marque la ligne de *niveau* par le moyen d'une petite bule d'*air* renfermé avec quelque liqueur dans un cilindre de verre scellé hermetiquement par ses extremitez, c'est-à-dire bouché avec le verre même ; ensorte que cette bule s'arrêtant à une marque qui designe le milieu du cilindre, le plan ou la regle sur lequel il est posé, est le *niveau*. On peut enchasser ce cilindre de verre dans un tuyau de cuivre, qui ait une ouverture au milieu, d'où l'on découvre la bule d'*air* : & on le remplit ordinairement d'eau seconde, ou d'huile de Tartre, parce que ces liqueurs ne sont point sujettes à la gelée comme l'eau, ni à la dilatation, rarefaction, ou condensation, comme l'esprit de vin. On attribuë l'invention de

ce *Niveau* à Monsieur Thevenot de l'Academie Roïale des Sciences.

NIVEAU A PENDULE, celui qui marque la ligne horisontale par le moyen d'une autre ligne, qui est perpendiculaire à celle que son plomb ou *pendule* donne naturellement. Il est construit d'une boëte de fer ou de bois en forme de croix bien d'équerre, qui a dans sa traverse une lunette, dont le foyer du verre oculaire, est traversé d'un cheveu, ou d'un brin de soye, qui détermine le point de *niveau*, lorsque le plomb qui prend à un autre cheveu de la longueur de la tige de cette boëte, est arrêté sur le point fiduciel qui y est marqué. Ce Niveau a deux anses en portion de cercle au dessous de sa traverse, qui servent à le mouvoir & à le dresser sur son pied, qui est semblable à un chevalet de Peintre. Il est de l'invention de M. Picard, & il s'en est fait plusieurs autres de cette espece, entre lesquels celui du Sieur Chapotot Fabricateur d'instrumens de Mathematique, passe pour un des meilleurs, aiant eu son aprobation de Messieurs de l'Academie Royale des Sciences.

NIVEAU A LUNETTES, celui qui a une ou deux *lunettes* perpendiculaires à son aplomb, qui ont chacune un cheveu ou un brin de soye mis horisontalement au foyer de verre oculaire, lequel sert à prendre & à déterminer exactement un point de *niveau* fort éloigné. Ce *Niveau* est construit d'une maniere, qu'on peut le renverser, en faisant faire un demi-tour à la *lunette*. & si pour lors son cheveu rencontre, ou coupe le même point, l'operation en est juste. L'invention en est attribuée à M. Huguëns de l'Academie Roïale des Sciences : & il s'en est fait beaucoup d'autres sur le principe de celui-ci, dont la description seroit trop longue. Il faut neanmoins observer, qu'on peut ajoûter des *lunettes* à toutes sortes de *Niveaux*, en les appliquant sur, ou parallelement à leur base, lorsqu'on veut prendre des points de *niveau* fort éloignez.

NIVEAU A PINULES. Tout *Niveau* qui au lieu de lunettes, a deux *pinules* égales, & posées sur & parallelement aux deux

extremitez de sa base, par lesquelles on bornoye le point qui est de *niveau* avec l'instrument; mais qu'on ne peut pas détérminer si précisément qu'avec des lunettes, parce que quelque petite que soit l'ouverture de chaque *pinule*, l'espace qu'elle découvre, est toûjours trop grand pour prendre exactement un point.

Niveau de reflexion, celui qui se fait par le moïen d'une superficie d'eau un peu longue, representant renversé le même objet que l'on voit droit avec les yeux; ensorte que le point, où ces deux objets paroissent s'unir, est de *niveau* avec le lieu, où est la superficie de l'eau. Il est de l'invention de M. Mariotte de l'Academie Roiale des Sciences. Il y a encore un autre *Niveau de reflexion*, qui se fait par le moyen d'un miroir d'acier ou de fonte bien poli, posé un peu audevant du verre objectif d'une lunette suspenduë, comme un plomb. Ce miroir doit faire un angle de 45. degrez avec la lunette, pour changer la ligne à plomb de cette lunette, en une ligne horisontale, qui est la même que la ligne de *niveau*. L'invention en est de M. Cassini, de la même Academie.

Niveau de poseur, celui qui est composé de trois regles assemblées qui forment un triangle isocele, & rectangle comme un A Romain, & à l'angle du sommet duquel, est attachée une corde, où pend un plomb, qui passant sur une ligne fiducielle tracée au milieu, & d'équerre à la base, marque la ligne de *niveau*. Pl. 66 A. p. 237.

Niveau de paveur. Longue regle, au milieu & sur l'épaisseur de laquelle est assemblée à angles droits, une autre plus large, où est attaché au haut un cordeau avec un plomb, qui pend sur une ligne fiducielle, tracée d'équerre à la grande regle, & qui marque en couvrant exactement cette ligne, que la base est de *niveau*. Ces deux derniers *Niveaux*, quoique fort communs, sont estimez les meilleurs pour la pratique dans l'Art de bâtir, avec lesquels toutefois on ne peut faire que de courtes operations. p. 358.

NIVEAU DE JARDINAGE. Ce mot ne signifie pas moins la disposition d'un *Jardin*, que l'instrument qui sert à en dresser le terrein, à en connoître & regler les hauteurs. Ainsi on dit qu'un Parterre, ou qu'une Allée est de *niveau*, quand elle est d'une égale hauteur dans toute son étenduë. On appelle *Niveau de pente*, un terrein qui sans ressauts, a une pente reglée dans sa longueur. *p.* 190.

NIVELER ; c'est avec un *Niveau* chercher une ligne parallele à l'horizon en une ou plusieurs stations, pour connoître & regler les pentes, dresser de *niveau* un terrein, & conduire les eaux. *Niveleur*, est celui qui *nivele*. *p.* 233.

NIVELLEMENT ; c'est l'operation qu'on fait avec un *Niveau*, pour connoître la hauteur d'un lieu à l'égard d'un autre. *ibidem.* M. Bullet Architecte du Roi en a fait un Traité fort bon pour la pratique.

NOEUDS. *Voyez* NEUDS.

NOIR. *Voyez* COULEURS.

NOQUETS. Petits morceaux de plomb quarrez, qui sont pliez & attachez aux Joüées des Lucarnes, & sur le Lattis des Couvertures d'ardoise. *Pl.* 64. A. *p.* 187.

NOUE ; c'est l'endroit, où deux Combles se joignent en angle rentrant, & qui fait l'effet contraire de l'Arestier. La *Noüe corniere*, est celle où se joignent les Couvertures de deux Corps de Logis. On appelle aussi *Noüe*, la piece de bois qui porte les Empanons. Vitruve nomme les *Noües*, *Colliquia. p.* 185.

Noüe DE PLOMB ; c'est une table de *plomb* au droit du Tranchis, & de toute la longueur de la *Noüe* d'un Comble d'ardoise. *Pl.* 64. A. *p.* 187.

NOULETS ; ce sont les petits chevrons, qui forment les Chevalets, & les *Noües* ou Angles rentrans, par lesquels une Lucarne se joint à un Comble, & qui forment la Fourchette. *Pl.* 64. A. *p.* 187.

NOYAU ; c'est la Maçonnerie qui sert de grossiere ébauche, pour former une Figure de plâtre ou de stuc, & qu'on nom-

me auſſi *Ame*. Ce mot ſe dit encore de toute ſaillie brute d'Architecture, particulierement de celles de brique, dont les moulures liſſes doivent être traitées au calibre, & les ornemens poſtiches ſcellez. Les Italiens appellent *Oſſaturu*, l'un & l'autre de ces *Noyaux*, p. 315. & 331. Lat. *Nucleus*.

Noyau d'Escalier; c'eſt un cilindre de pierre, qui porte de fonds, & qui eſt formé par les bouts des marches gironnées d'un *Eſcalier* à vis. On appelle *Noyau creux*, celui qui eſtant d'un diametre ſuffiſant, a un puiſard dans le milieu, & retient par encaſtrement les colets des marches, comme aux *Eſcaliers* de l'Egliſe de Saint Loüis des Invalides à Paris: Et auſſi *Noyau creux*, celui qui eſtant en maniere de mur circulaire, eſt percé d'Arcades & de croiſées, pour donner du jour, comme aux *Eſcaliers* en limace de l'Egliſe de S. Pierre de Rome, & à celui du Château de Chambor. Il y a encore de ces *Noyaux*, qui ſont quarrez, & qui ſervent aux *Eſcaliers* en Arc-de-cloître à lunettes & à repos, comme celui du bout de l'Aîle des Princes du côté de l'Orangerie à Verſailles. *Pl* 66 B. *pag*. 241.

Noyau de bois. Piece de *bois*, qui poſée à plomb, reçoit dans ſes mortoiſes les tenons des marches d'un Eſcalier de *bois*, & dans laquelle ſont aſſemblez les Limons, & Apuis des Eſcaliers à deux, ou à quatre *Noyaux*. On appelle *Noyau de fonds*, celui qui porte dés le rez-de-chauſſée juſqu'au dernier Etage: *Noyau ſuſpendu*, celui qui eſt coupé au deſſous des Paliers & Rampes de chaque Etage: Et *Noyau à corde*, celui qui eſt taillé d'une groſſe moulure en maniere de corde, pour conduire la main, comme on les faiſoit anciennement. *Pl*. 64 B. *p*. 189.

NU DE MUR; c'eſt la ſurface d'un *Mur*, laquelle ſert de champ aux ſaillies. *Pl*. 3. *p*. 11. & 119.

NYMPHEÉ, du Grec *Nymphe*, une Epouſée; c'eſtoit chez les Anciens une Salle publique ſuperbement decorée, qu'on loüoit pour y faire des Nôces. Quelques Auteurs ſont d'avis, que c'eſtoit plûtôt une Grotte ornée de Statuës de

Nymphes, avec Jeux d'eau : & quelques-autres, que *Nymphée* se disoit par corruption, au lieu de *Lymphée*, du Latin *Lympha*, de l'eau : & qu'ainsi c'estoit un Bain public. *p.* 309.

O

OBELISQUE, ou AIGUILLE. Espece de Pyramide quadrangulaire haute & menuë, élevée par magnificence dans une Place publique, pour y faire admirer une pierre d'énorme grandeur, & pour servir de monument. La proportion de la hauteur à la largeur, est quasi la même en tous les *Obelisques*; c'est-à-dire, qu'ils ont en hauteur 9. ou 9. pieds & demi, ou même quelquefois jusqu'à 10. de leur grosseur, par le bas; leur grosseur par en haut n'est jamais moindre de la moitié, ni plus grande que les trois quarts de celle d'en bas. Le bout en est émoussée en pointe fort obtuse, afin d'y pouvoir asseoir au dessus quelque ornement ou figure. La pluspart des *Obelisques* antiques, sont de Granit, ou Pierre Thebaïque. Les Prestres Egyptiens nommoient les *Obelisques* le *Doigts du Soleil*, parce qu'ils servoient de style, pour marquer les heures sur la Terre, comme l'*Obelisque* du Champ de Mars à Rome, qui servoit à cet usage par le moïen d'un Cadran horizontal, tracé sur un Pavé poli : & les Arabes les appellent aujourd'hui, *Aiguilles de Pharaon*. Il y a de ces *Obelisques*, ou *Aiguilles*, qui ont des Hieroglyphes, comme celles de Saint Jean de Latran, & de la Porte du Peuple : & d'autres qui sont simples avec quelques inscriptions, comme celle qu'Auguste consacra au Soleil, & fit élever dans le grand Cirque, qui a été depuis transportée par Dominique Fontana, sous Sixte V. dans la Place de S. Pierre du Vatican à Rome, & qui a sur huit pieds de largeur de base, plus de douze toises de haut. La grandeur extraordinaire de ces *Obelisques*, a fait croire à plusieurs personnes, qu'ils avoient été faits par fusion, ou par impastation ; mais

il n'y a pas d'apparence que cela soit, puisqu'on voit encore de ces pierres taillées dans les Carrieres d'Egypte, qui n'y sont restées, qu'à cause de la difficulté qu'il y avoit de les transporter. Le mot d'*Obelisque*, vient du Grec *Obelos*, une Broche; parce qu'il y a du raport avec cette sorte de Broche, dont les Prestres Payens se servoient dans leurs sacrifices, pour rôtir la chair des victimes. *pag.* 199. & 210.

OBELISQUE D'EAU. Espece de Pyramide à jour, & à trois ou quatre faces, posée sur un Piédestal: laquelle a ses encôgnures de métail doré, & dont le nû des faces paroît d'un cristal liquide, par le moïen de napes *d'eau* à divers étages, comme les quatre *Obelisques* de l'Arc-de-Triomphe *d'eau* à Versailles. p. 314.

OBSERVATOIRE. Bâtiment en forme de Tour, élevé sur une éminence, & couvert d'une Terrasse, pour faire des *Observations* d'Astronomie, & des experiences de Physique, comme celui que le Roi a fait bâtir hors la Porte Saint Jacques à Paris, & qui est du dessein de M. Perrault. Il y a plusieurs Bâtimens, qui servent au même usage à Siam, & à la Chine. *Pl.* 93. *p.* 307 Lat. *Turris Syderum speculatoria.*

OCRE. *Voyez* COULEURS.

OCTOGONE. *Voyez* POLYGONE.

OCTOSTYLE. Ce mot qui vient du Grec, signifie une ordonnance de huit Colonnes disposées sur une ligne droite, comme le Temple Pseudodiptere de Vitruve, & celui du Pantheon à Rome: ou sur une ligne circulaire, comme le Monoptere rond du Temple d'Apollon Pythien à Delphes, & toute autre Tour de Dome, aiant huit Colonnes en son pourtour. *p.* 357.

ODE'E, du Grec *Ode*, Chant; c'estoit chez les Anciens un lieu destiné pour la repetition de la Musique, qui devoit estre chantée sur le Théatre. On appelle aussi en Latin *Odeum*, le Chœur d'une Eglise, & un Salon pour chanter. *pag.* 338.

OEIL, se dit de toute Fenestre ronde, prise dans un Fron-

ton, un Attique, ou dans les reins d'une Voute, comme il y en a aux deux Berceaux de la Grande Salle du Palais à Paris. p. 139.

OEil de Dome; c'est l'ouverture qui est au haut de la Coupe d'un *Dome*, comme au Pantheon à Rome : & qu'on couvre le plus souvent d'une Lanterne, comme à la pluspart des *Domes*. Pl. 64 B. p. 189.

OEil de Pont. On peut appeller ainsi certaines ouvertures rondes au dessus des Piles & dans les reins des Arches d'un *Pont*, qui se font autant pour rendre l'ouvrage leger, que pour faciliter le passage des grosses eaux, comme au Pont neuf de la Ville de Toulouze, & à ceux que Michel-Ange a bâtis sur l'Arne à Florence.

OEil de Bœuf. Petit Jour pris dans une Couverture pour éclairer un Grenier ou un Faux-comble, & fait de plomb ou de poterie. On appelle encore *Yeux de bœuf*, les petites Lucarnes d'un Dome, comme on en voir à celui de S. Pierre de Rome, qui en a quarante-huit en trois rangs. p. 132. Pl. 49. p. 139. &c. Lat. *Fenestella*.

OEil de Volute; c'est le petit cercle du milieu de la *Volute* Ionique, où l'on trace les treize centres, pour en décrire les circonvolutions. p. 48. Pl. 20. &c. Lat. *Oculus* selon Vitruve.

OEUVRE. Terme qui a plusieurs significations dans l'Art de bâtir. *Mettre en œuvre* ; c'est employer quelque matiere pour lui donner une forme, & la poser en place. *Dans œuvre* & *Hors d'œuvre*, se dit des mesures du dedans & du dehors d'un Bâtiment. *Sous œuvre* ; on dit reprendre un vieux mur *sous-œuvre*, quand on le rebâtit par le pied. *Hors œuvre* ; on dit qu'un Cabinet, qu'un Escalier, ou qu'une Galerie, est *hors-œuvre*, quand elle n'est attachée que par un de ses côtez à un Corps-de-logis. p. 20. 188. 243. &c.

OEuvre d'Eglise ; c'est dans la Nef d'une *Eglise*, un Banc de menuiserie où s'asseient des Marguilliers, & qui a audevant un cofre ou table sur laquelle on expose des Reliques. Ce

Banc est ordinairement adossé contre une Cloison à jour avec ailes aux côtez, qui portent un dais ou chapiteau; le tout enrichi d'Architecture & de Sculpture. L'*Oeuvre* de Saint Germain l'Auxerois du dessein de M. le Brun premier Peintre du Roi, est une des plus belles de Paris. pag. 341.

OFFICES. On comprend sous ce nom toutes les pieces du Département de la Bouche, comme les Cuisines, Gardemanger, Dépense, Sommellerie, Salle du commun, &c. Mais on appelle particulierement *Office*, une Piece prés de la Salle à manger, où l'on renferme tout ce qui dépend du service de la Table & du Dessert. p. 174. Pl. 60.

OGIVES; ce sont les Arcs, qui dans les Voutes Gothiques, se croisent diagonalement à la clef, & forment ce qu'on nomme *Croisée d'Ogives*. p. 342. Lat. *Arcus decussatus*.

OLIVES. Ornement de Sculpture, qui se taille comme des grains oblongs enfilés en maniere de chapelet, sur les Astragales & Baguettes. Pl. B. p. VII. & VIII.

ONCE; c'est la douziéme partie du Palme Romain, ou 8. lignes 4. dixiémes du pouce de Roi. p. 359.

ONGLET. *Voyez* ASSEMBLAGE EN ONGLET.

OPTIQUE. Science qui rend raison des differentes modifications des Rayons de lumiere. Elle tire son nom du Grec *Optein*, qui signifie voir, & se divise en trois parties, sçavoir la *Perspective*, qui explique les apparences du rayon direct: la *Catoptrique*, qui enseigne les proprietez du Rayon reflechi: & la *Dioptrique*, qui découvre celles du Rayon rompu. L'*Optique* est necessaire à l'Architecte pour juger des proportions & saillies des membres, & du relief des ornemens d'Architecture, selon la hauteur & la distance d'où ils doivent estre veus. p. 92 & 345. *Optique* se dit aussi d'un Tableau dont les parties, quoique défigurées, paroissent toutefois dans leur veritable proportion, étant vûës d'un certain point. Il y en a deux tres-belles aux Minimes de la Place Royale à Paris.

OR ; c'est le plus precieux des Métaux, qui réduit en feüilles & appliqué sur plusieurs couches de couleur, sert à enrichir les dedans & les dehors des Bâtimens. On appelle *Or mate*, celui qui étant mis en œuvre n'est pas poli. *Or bruni*, celui qui est poli avec la dent de loup, pour détacher les chairs des draperies, & les ornemens de leur fonds. *Or sculpé*, celui dont le blanc a été gravé de rinceaux & d'ornemens de Sculpture. *Or repassé*, celui qu'on est obligé de repasser avec du vermeil au pinceau dans les creux de sculpture, ou pour cacher des défauts d'*or*, ou pour lui donner un plus bel œil. *Or bretelé*, celui dont le blanc a été caché de petites bretures. *Or de Mosaïque*, celui qui dans un Panneau, est partagé par petits carreaux ou losanges ombrées en partie de brun pour paroître de relief. *Or rougeâtre* ou *verdâtre*, celui qui est glacé de rouge ou de verd, pour distinguer des Basreliefs & ornemens de leur fonds *Or à l'huile*; c'est de l'*Or en feüilles* appliqué sur de l'*Or-couleur* aux ouvrages de dehors, pour mieux resister aux injures du tems, & qui demeure mat. *Or moulu*, celui dont on dore au feu le Cuivre & la Bronze. Et *Or en coquille*, celui qui ne sert que pour les Desseins, p. 229. Voyez les Principes des Arts de M. Felibien *Liv.* 1. *Chap.* 22. Lat. *Aurum bracteatum.*

ORANGERIE ; c'est une Galerie au plain pied d'un Jardin ou d'un Parterre, exposée au Midy, & bien close de chassis, pour y serrer les *Orangers* pendant l'Hiver. On appelle aussi *Orangerie*, le Parterre où l'on expose les *Orangers* pendant la belle saison. L'*Orangerie* de Versailles, avec Aîles en retour, décorée d'un Ordre Toscan, est la plus magnifique qui ait été bâtie. p. 197. & 108.

ORATOIRE ; c'est dans une Maison considerable, prés d'une Chambre à coucher, un petit Cabinet de retraite accompagné ordinairement d'un petit Autel & d'un Prie-Dieu. pag. 353.

ORCHESTRE, qu'on prononce *Orquestre*, du Grec *Orcheomai*, sauter ; c'estoit dans les Theatres chez les Anciens,

l'Espace le plus proche du Theatre où l'on plaçoit les personnes les plus illustres, les Magistrats, Vestalles, &c. & c'est aujourd'hui un retranchement audevant du Theatre, où se tient la Symphonie. pag. 64. Lat. *Orchestra*. Vitruve.

ORDONNANCE, se dit en Architecture, comme en Peinture, de la composition d'un Bâtiment, & de la disposition de ses parties. p. 1. Lat. *Ordinatio*.

ORDRE ; c'est un arangement singulier de parties saillantes, dont la Colonne est la principale, pour composer un beau tout ensemble. L'Architecture n'a que cinq *Ordres*, qui lui soient propres, sçavoir le *Toscan*, le *Dorique*, l'*Ionique*, le *Corinthien*, & le *Composite*. p. 1. Pl. 1. Les *Ordres*, sont appellez dans Vitruve, *Ordines & Genera Columnarum*.

ORDRE TOSCAN ; c'est le premier, le plus simple & le plus solide, qui a sa Colonne de sept diametres de hauteur, & son Chapiteau & sa Base avec peu de moulures & sans ornemens, ainsi que son Entablement. p. 6. Pl. 2.

ORDRE DORIQUE, est le second & le plus proportionné selon la nature, qui ne doit avoir aucun ornement sur sa Base, ni dans son Chapiteau, & dont la hauteur de la Colonne, est de huit diametres. Sa Frise est distribuée par Triglyphes & Metopes. p. 18. Pl.

ORDRE IONIQUE, est le troisiéme qui tient la moïenne proportionnelle entre la maniere solide & la délicate. Sa Colonne a neuf diametres de hauteur ; son Chapiteau est orné de Volutes, & sa Corniche de Denticules. pag. 36. Planch. 15

ORDRE CORINTHIEN, inventé par Callimachus Sculpteur Athenien, est le quatriéme, le plus riche, & le plus délicat. Son Chapiteau est orné de deux rangs de fuïilles, & de huit volutes, qui en soûtiennent le Tailloir ; sa Colonne a dix diametres de hauteur, & sa Corniche a des Modillons. p. 56. Pl. 24.

ORDRE COMPOSITE, est le cinquiéme, & ainsi nommé

parce que son Chapiteau est *composé* des deux rangs de feüilles du *Corinthien*, & des Volutes de l'*Ionique*. On l'appelle aussi *Italique* ou *Romain*, parce qu'il a été inventé par les Romains. Sa Colonne a dix diametres de hauteur, & sa Corniche des Denticules, ou Modillons simples. *p.* 72. *Pl.* 30.

ORDRE COMPOSE', se dit de toute *composition* arbitraire, & differente de celles qui sont reglées par les cinq *Ordres* ci-dessus; comme l'*Ordre* du dedans de l'Eglise de Saint Nicolas du Chardonnet à Paris, & comme on en voit dans les ouvrages d'Architecture du Cavalier Boromini à Rome, les Chapiteaux des huit Colonnes de la Chapelle de Guadagne dans l'Eglise des Jacobins à Lion sont d'Ordre composé, & differens les uns des autres. *p.* 72.

ORDRE RUSTIQUE, celui qui est avec des refends ou bossages, comme ceux du Palais d'Orleans dit Luxembourg. *p.* 9. 115. & 117.

ORDRE ATTIQUE. Petit *Ordre* de Pilastres de la plus courte proportion, avec une Corniche architravée pour Entablement, comme celui du Château de Versailles au dessus de l'*Ionique* du côté du Jardin. M. Blondel appelle *Faux Ordre* tous les petits Pilastres qui décorent les Attiques ou Mezanines. *Pl.* 74. *pag.* 269.

ORDRE PERSIQUE, celui qui a des Figures d'Esclaves *Persans*, au lieu de Colonnes pour porter un Entablement. On voit dans le Livre du Parallele de M. de Chambray, un de ces Esclaves, qui porte un Entablement Dorique, & qui est copié d'après l'une des deux Statuës antiques de Rois des Parthes, lesquelles sont aux costez de la Porte du Salon du Palais Farnése à Rome *p.* IX.

ORDRE CARYATIQUE, celui qui a des Figures de Femmes à la place des Colonnes, comme on en voit au Gros Pavillon du Louvre, lesquelles sont de Jacques Sarazin Sculpteur du Roi. *p.* IX. & 58.

ORDRE GOTHIQUE, celui qui est si éloigné des proportions & des ornemens antiques, que ses Colonnes sont, ou trop mas-

sives en maniere de Piliers, ou auſſi menües que des Perches, avec des Chapiteaux ſans meſures, taillez de feüilles d'Acanthe épineuſe, de choux, de chardons, &c.

ORDRE FRANÇOIS, celui dont le Chapiteau eſt compoſé des attributs convenables à la Nation, comme de teſtes de Cocqs, de Fleurs-de-Lis, de pieces des Ordres militaires, &c. & qui a les proportions Corinthiennes, comme l'*Ordre François* de la Grande Galerie de Verſailles, du deſſein de M. Le Brun Premier Peintre du Roi. p. 298. Pl. 89.

OREILLER. *Voyez* COUSSINET DE CHAPITEAU.

OREILLONS. *Voyez* CROSSETTES.

ORGUE. Inſtrument de Muſique, qui par rapport à l'Architecture, eſt un Compoſé de pluſieurs tuyaux d'etain avec ſimmetrie & décoration, retenus par une Ordonnance d'Architecture, & de Sculpture de Menuiſerie, appellé *Bufet*, poſée ordinairement ſur un Jubé ou Tribune, & adoſſée au grand Portail d'une Egliſe. On nomme *Poſitif*, le petit *Bufet d'Orgues*, qui eſt au devant du grand. Les plus belles *Orgues* de Paris, ſont celles des Abbayes de Saint Germain des Prez, de Sainte Geneviéve du Mont, & de Saint Victor. On appelle *Cabinet d'Orgues*, les *Orgues portatives*, comme il y en a chez le Roi, qui ſont des plus beaux ouvrages de Marqueterie. p. 306. Lat. *Organum pneumaticum*.

ORGUE HYDRAULIQUE. Inſtrument en maniere de Bufet d'Orgues, fait de métail peint & doré, qui joüe par le moyen de l'eau dans une Grote, comme on en voit à Tivoli dans la Vigne d'Eſte & ailleurs. Lat. *Organum hydraulicum*.

ORGUEIL; c'eſt une groſſe cale de pierre, ou un coin de bois, que les Ouvriers mettent ſous le bout d'un Levier ou d'une Pincé, pour ſervir de *Point d'apui* ou de centre au mouvement circulaire d'une peſée ou d'un abatage. C'eſt ce que Vitruve appelle *Hypomochlion*.

ORIENTER. Terme qui en Architecture, ſignifie marquer avec la Bouſſole, ſur le deſſein ou ſur le terrein, la diſpoſition d'un Bâtiment par raport aux Vents cardinaux du Mon-

D'ARCHITECTURE, &c.

de. On dit aussi s'*Orienter*, pour se reconnoître dans un lieu d'après quelque endroit remarquable, pour en lever le Plan.

ORLE, de l'Italien *Orlo*, Ourlet ; c'est un Filet sous l'Ove d'un Chapiteau ; & lorsqu'il est dans le bas ou dans le haut du Fust d'une Colonne, on l'appelle aussi *Ceinture*. *Planch.* 19. *p.* 47.

ORNEMENT ; c'est toute la Sculpture qui décore l'Architecture; mais ce mot se prend dans Vitruve & dans Vignole, pour signifier l'Entablement. *p.* vi. &c.

ORNEMENS DE RELIEF, ceux qui sont taillez sur le contour des moulures, comme les Feüilles d'eau & de refend, les Joncs, les Coquilles, &c. *p.* vi. *Pl.* B.

ORNEMENS EN CREUX, ceux qui sont foüillez dans les moulures, comme les Oves, Canaux, Rais-de-cœur, &c. *ibidem*.

ORNEMENS MARITIMES. On appelle ainsi les Glaçons, Masques, Poissons Festons, Coquillages, &c. qui servent à décorer les Grotes & Fontaines. *p.* 199.

ORTHOGRAPHIE ; c'est l'élévation geometrale d'un Bâtiment, qui en fait paroître les parties dans leur veritable proportion. Ce mot vient du Grec *Orthographia*, composé d'*Orthos*, droit, & *Graphe*, description. *pag.* 357.

OVALE, du Latin *Ovum*, un œuf ; c'est une Figure curviligne, qui a deux diametres inégaux, & qui se trace de plusieurs manieres. *Pl.* † *p.* j.

OVALE RALONGE'E, celle qui est la plus longue ; c'est aussi la Cherche *ralongée* de la Coquille d'un Escalier *ovale*, faite de la section oblique d'un Cylindre. *ibid.*

OVALE RAMPANTE ; celle qui est biaise ou irreguliere par quelque sujetion, comme on en trace pour trouver des Arcs rampans dans les murs d'échifre d'un Escalier.

OVALE DE JARDINIER, celle qui se trace par le moïen d'un cordeau, dont la longueur doit estre égale au plus grand diametre de l'*Ovale*, & qui est attachée par ses extremitez à

Aaaaa ij

deux piquets aussi plantez sur le grand diametre, pour former cet *Ovale* d'autant plus ralongée, que les deux piquets sont plus éloignez. On la nomme aussi *Ellipse* : Et cette maniere de la tracer, est tres geometrique & parfaite. *Pl.* † *p.* j.

OVE. Moulure ronde, dont le profil est ordinairement fait d'un quart de cercle; aussi est elle appellée *Quart-de-rond* par les Ouvriers, & *Echine* par Vitruve. *p.* ij. *Pl.* A, &c. Lat. *Echinus*.

OVES. Ornemens qui ont la forme d'un œuf renfermé dans une coque imitée de celle d'une chataigne, & qui se taillent dans l'*Ove*, ou Quart-de-rond. On appelle *Oves fleuronnés*, ceux qui paroissent enveloppez par quelque feüille de sculpture. On en fait aussi en forme de cœur, & c'est pour cette raison que les Anciens ont introduit parmi les *Oves*, des dards, pour symboliser avec l'Amour. *p.* vj, *Pl.* B. & 20. *pag.* 49.

OVICULE. Ce mot se dit d'un petit *Ove*, & Balde croit que c'est l'Astragale Lesbien de Vitruve. Quelques-uns nomment encore *Ovicule*, l'*Ove* ou moulure ronde des Chapiteaux Ionique & Composite, laquelle est le plus souvent taillée de sculpture.

OURLET; c'est la jonction de deux tables de plomb sur leur longueur, laquelle se fait en recouvrement par le bord de l'une replié en forme de crochet sur l'autre. On appelle aussi *Ourlet*, la lévre repliée en rond d'un Chesneau à bord, d'une Cuvette de plomb, &c. *p.* 352.

OUTILS. Ce mot s'entend de tous les Instrumens Mécaniques, qui servent à l'execution manuelle des ouvrages; comme des *Fausses équerres*, *Regles d'Apareilleur*, *Marteaux*, *Ciseaux*, *Scies*, *Tarrieres*, &c. Monsieur Felibien qui en a traité amplement, fait venir le mot d'*Outil*, du Latin *Utile*; à cause de l'utilité dont ils sont aux ouvriers. *Pl.* 66. A. *pag.* 237. & 238.

OUVERTURE; c'est un vuide ou une baye dans un mur, laquelle se fait pour servir de passage, ou pour donner du

jour. C'est aussi une fraction causée dans une muraille par malfaçon ou caducité. C'est encore le commencement de la foüille d'un terrein, pour une tranchée, rigole ou fondation. On appelle *Ouverture d'Angle*, *d'Hemicycle*, &c. ce qui fait la largeur d'un Angle, d'un Hemicycle, &c. p. 232. & 234.

OUVERTURE PLATE OU SUR LE PLAT; celle qui est au haut d'une voute ou coupole, pour éclairer un Escalier, qui ne peut recevoir de jour que par en haut, comme à l'Escalier du Roi à Versailles, où cette ouverture oblongue est fermée de glaces, & celles qui sont rondes comme aux Ecuries de Versailles & fermées d'un Vitrail convexe, & celle du Pantheon qui est tout-à-fait découverte. Ces sortes d'ouvertures sont ordinairement couvertes d'une Lanterne comme aux Domes.

OUVRAGE. Ce mot se dit de toutes les sortes de travaux, qui entrent dans la composition des Bâtimens, comme de Maçonnerie, de Charpenterie, de Serrurerie, &c. Il y a de deux sortes d'*Ouvrages* dans la Maçonnerie : les *gros* sont les Murs en fondation, ceux de face & de refend, ceux avec crêpis, enduits & ravalemens, & toutes les especes de Voutes de pareille matiere : Ce sont aussi les contre-Murs, les Marches, les Vis-potoyeres, bouchemens & percemens de portes & croisées à Mur plein ; les Corniches & moulures de pierre de taille, quand on n'a point fait de marché à part : les Eviers, Lavoirs & Lucarnes, ce qui est de diff. ens prix suivant les marchez. Et les *legers* ou *menus Ouvrages*, sont les Plâtres de differentes especes, comme Tuyaux, Souches, & Manteaux de Cheminée, Lambris, Plafonds, Panneaux de Cloisons, & toutes saillies d'Architecture : les Escaliers, les Lucarnes avec leurs joüées de Charpenterie revetuë, les exhaussemens dans les Greniers, les crêpis & renformis contre les vieux Murs, les scellemens des bois dans les Murs ou cloisons, les Fours, Potagers, Carelages, quand il n'y a point de marché de fait: les Contre-Cœurs, Atres de cheminées, Aires, mangeoires, scellemens de Portes, de Croisées

de Lambris de chevilles, de corbeaux de bois ou de fer de grilles, &c. On appelle *Ouvrages de sujetion*, ceux qui sont cintrez, rampans, ou cercez par leur plan ou leur élevation, & dont les prix augmentent à proportion du déchet notable de la matiere, & de la difficulté qu'il y a de les executer. Les Ouvriers disent improprement les belles & bonnes *ouvrages*, au lieu des beaux & bons *ouvrages*. p. 201. &c.

OUVRIER. Ce mot qui se dit de chaque homme en particulier, qui travaille aux *ouvrages* d'un Bâtiment, & qui est à sa tâche ou à la journée: se doit entendre aussi bien des Maîtres que de leurs Compagnons. p. 189. & 242.

OUVROIR; c'est dans un Arcenal ou une Manufacture, un lieu à part, où des Ouvriers sont employez à une même espece de travail. Lat. *Officina*. C'est aussi dans une Communauté de Filles, une Salle longue en forme de Galerie, où à des heures reglées elles s'occupent à des exercices convenables à leur sexe, comme il y en a dans l'Abbaye Roïale de S. Cyr prés Versailles. p. 332. & 352.

P

PAGODE. On nomme ainsi chez les Idolâtres de l'Orient, des Bâtimens magnifiquement construits, incrustez & revêtus de matieres précieuses, comme d'or, de marbre, de porcelaine, &c. qui leur servent de Temples pour le culte de leurs Idoles. Les *Pagodes* des Chinois, Siamois, & autres Indiens sont des plus riches: & les offrandes qu'on y fait, sont si considerables, qu'on en nourrit une quantité prodigieuse de Pelerins. p. 340.

PALAIS. Terme general pour signifier la Maison d'un Roi ou d'un Prince, qui a differentes épithétes selon les personnes qui l'occupent, comme *Palais Imperial*, *Royal*, *Pontifical*, *Cardinal*, *Episcopal*, *Ducal*, &c. On appelle aussi *Palais*, l'enclos qui renferme les Salles & Chambres d'une

Cour Souveraine de Justice, comme d'un Parlement. Procope raporte que l'origine du mot *Palais*, vient d'un certain Grec nommé *Pallas*, qui donna son nom à une Maison magnifique qu'il avoit fait bâtir : & qu'Auguste depuis fut le premier qui nomma *Palais*, la demeure des Empereurs à Rome, sur le Mont qui pour ce sujet, a été appellé *Palatin*. p. 256. 282. & 330.

PALANCONS. Morceaux de bois qui retiennent les Torchis.

PALE. Espece de petite Vanne qui sert à ouvrir ou à fermer la Chaussée d'un Etang ou d'un Moulin. Lat. *Cataracta*, qui signifie aussi la chûte de l'eau qui sort avec impetuosité, lorsqu'on leve cette *Pale*. Et *Bonde*, c'est une autre fermeture d'Etang en forme de cone-tronqué, que l'on pose dans un trou à l'endroit le plus creux de l'Etang, pour le vuider à fonds par une pierrée ou une acqueduc.

PALÉE ; c'est un rang de Pieux employez de leur grosseur, espacez assez prés les uns des autres, liernez, moisez & boulonnez de chevilles de fer, qui étant plantez suivant le fil de l'eau, servent de Piles pour porter les travées d'un Pont de bois.

PALESTRE ou PALÆSTRE, du Grec *Palaistra*, Lutte; c'estoit chez les Grecs un Edifice public pour l'éducation de la Jeunesse, où elle s'occupoit autant aux exercices de l'esprit, qu'à ceux du corps, comme au Disque, à la Lutte, & à la Course. La longueur de la *Palestre*, estoit reglée par Stades, qui valoient chacune 125. pas geometriques : & le nom de Stade, étoit donné à l'Arenne sur laquelle on couroit. p. 308.

PALIER ou REPOS ; c'est un espace entre les Rampes, & aux tournans d'un Escalier. Et *Demi-palier*, celui qui est quarré de la longueur des marches. Philibert de Lorme nomme *Double marche*, un *Palier* triangulaire dans un Escalier à vis. Les *Paliers* sont appellez par Vitruve, *Retractiones gradum*, & ceux des Amphitheatres, *Præcinctiones*, ou

lors qu'ils sont circulaires, *Diazomata.* Planch. 61. pag. 177. &c.

PALIER DE COMMUNICATION, celui qui sépare & communique deux Apartemens de plain pied. Lat. *summa Coaxatio* selon Vitruve. p. 242.

PALIER CIRCULAIRE, celui de la Cage ronde ou ovale d'un Escalier en limace. Vitruve le nomme *Præcinctio.*

PALISSADE ; c'est une espece de Barriere de pieux fichez en terre à claire voye, qu'on fait, au lieu d'un petit Fossé, aux bouts d'une Avenuë nouvellement plantée, pour empêcher que les charois n'endommagent les jeunes arbres. Lat. *Vallum.*

PALISSADE DE JARDIN ; c'est un rang d'arbres feüillus dés le pied, & taillez en maniere de mur le long des Allées, ou contre les murailles d'un *Jardin.* Les grandes *Palissades* se plantent de Charmille, d'Ifs, de Buis, &c. pour les Allées: & les *Palissades d'apui* se font de Jasmin commun, de Filaria, &c. pour revêtir le Mur d'apui d'une Terrasse. On appelle *Palissades crenelées*, celles qui sont ouvertes d'espace en espace en maniere de creneaux au dessus d'une hauteur d'apui, comme on en voit autour de la Piece d'eau appellée l'Isle Roiale à Versailles. *Tondre une Palissade,* c'est la dresser avec le croissant qui est une espece de faux. p. 194.

PALISSER ; c'est disposer les branches des arbres d'une *Palissade* à un Treillage, ou contre un Mur de clôture ou de terrasse, ensorte qu'il en soit couvert par tout, le plus que faire se peut.

PALME, du Latin *Palma,* l'étenduë de la main. Mesure Romaine, qui anciennement estoit de deux sortes. Le *Grand Palme* de la longueur de la main contenoit 12. doigts ou 9. pouces du pied de Roi: & le *Petit* du travers de la main, 4. doigts ou 3. pouces. Cependant selon Maggi le *Palme antique Romain*, n'estoit que de 8. pouces. 6. lignes & demi. Le *Palme Grec* étoit de deux sortes, le *Petit* contenoit 4. doigts faisant 3. pouces ou 3. onces. Le *Grand* comprenoit 5. doigts.

Le double *Palme* Grec appellé *Dichas* contenoit 8. doigts. Le *Palme* est different aujourd'hui selon les lieux où il est en usage, comme il paroît par ceux qui suivent raportés aussi au Pied de Roi. *Préf. de Vignole.* & *Pl.* 48. *p.* 131. &c.

PALME ROMAIN MODERNE, est de douze onces, qui font 8. pouces 3. lignes & demi. *ibid.*

PALME DE NAPLES, est selon *Riccioli*, de 8. pouces 7. lignes.

PALME DE PALERME *en Sicile*, de 8. pouces 5. lignes.

PALME DE GENES, est selon *M. Petit*, de 9. pouces deux lignes.

PALME appellé PAN ou EMPAN, dont on se sert en plusieurs endroits de Languedoc & de Provence, est pareil à celui de Genes.

PALME. Branche de *Palmier*, qui entre dans les ornemens d'Architecture, & qui sert d'attribut à la Victoire & au Martyre. *p.* 110. *Pl.* 42. & *p.* 298. *Pl.* 89.

PALMETTES. Petits ornemens en maniere de feüilles de *Palmier*, qui se taillent sur quelques moulures. *Planch.* B. *p.* VII.

PAMPRE. Feston de feüilles de vigne, & de grapes de raisin, ou ornement en maniere de seps de vigne, qui sert à décorer la Colonne Torse, comme il y en a sur les Corinthiennes de la Porte du Chœur de Nôtre-Dame de Paris. *p.* 110. *Planch.* 42.

PAN; c'est le côté d'une figure rectiligne, reguliere ou irreguliere. *p.* 240. Lat. *Latus.*

PAN DE MUR; c'est une partie de la continuité d'un *Mur.* Ainsi on dit, quand quelque partie d'un *Mur* est tombée, qu'il n'y a qu'un *Pan de Mur* de tant de toises à construire, ou à reparer.

PAN COUPÉ; c'est l'encoignure rabatuë d'une Maison, pour y placer une ou deux bornes, & faciliter le tournant des charois. C'est aussi dans une Eglise à Dome, la face de chaque Pilier de sa Croisée, où sont les Pilastres ébrasez, & d'où prennent naissance les Pendentifs. *Pl.* 66 B. *p.* 241. & *p.* 304.

Planche 92.

PAN DE BOIS. Assemblage de charpente qui sert de mur de face à un Bâtiment, & qui se fait de plusieurs manieres. Le plus ordinaire est de sablieres, de poteaux à plomb, & d'autres inclinez & posez en décharge. Celui qu'on appelle à *Brins de fougere*, est une disposition de petits potelets assemblez diagonalement à tenons & mortoises, dans les intervalles de plusieurs poteaux à plomb ; laquelle ressemble à des branches de fougere, dont les brins font cet effet. Celui de *Losanges entrelassez*, est aussi une disposition des pieces d'un Pan de bois, ou d'une Cloison, posées en diagonale ; entaillées de leur demi épaisseur & chevillées. Les Panneaux des uns & des autres sont remplis, ou de brique, ou de maçonnerie enduite d'après les poteaux, ou recouverte & lambrissée sur un Lattis. On arrête les *Pans de bois* des médiocres Bâtimens avec des Tirans, ancres, équerres, & liens de fer à chaque étage. On appelloit autrefois les *Pans de bois, Cloisonnages, & Colombages*. p. 183. Pl. 64. B. & p. 331. *Voyez* l'Art de Charpenterie de Mathurin Jousse.

PAN DE COMBLE; c'est l'un des côtez de la charpenture d'un *Comble*. On appelle *Longpan*, le plus long côté. Pl. 64. A. pag. 187.

PAN. Mesure de Languedoc & de Provence. *Voyez* PALME.

PANACHE. Portion triangulaire de Voute, qui aide à porter la Tour d'un Dome. *Voyez* PENDENTIF.

PANACHE DE SCULPTURE. Ornement de plumes d'Autruche, qu'on peut quelquefois substituer à la place des feuilles d'un Chapiteau composé, & qu'on a introduit dans le Chapiteau d'Ordre François. p. 298. Pl. 89.

PANETERIE ; c'est dans le Palais d'un Prince, le lieu où l'on distribue le pain, & qui est ordinairement au rez-de-chaussée, & accompagné d'une Aide.

PANIER. Morceau de Sculpture différent de la Corbeille, en ce qu'il est plus étroit & plus haut, & qui étant rempli de fleurs ou de fruits, sert d'amortissement sur les Colomnes ou les Pi-

liers de la clôture d'un Jardin. Les Termes, les Persans, les Caryatides & autres figures propres à soutenir quelque chose, portent de ces *Paniers*; c'est pourquoi au raport de M. Felibien, elles sont appellées *Canifere* ou *Cistifere*. On voit dans la Cour du Palais de la Valle à Rome deux Satyres antiques de marbre d'une singuliere beauté, qui portent aussi de ces *Paniers* remplis de fruits.

PANNE. Piéce de bois qui portée sur les tasseaux & chantignoles des Fortes d'un Comble, sert à en soutenir les chevrons. Il y a des *Pannes* qui s'assemblent dans les Forces, lorsque les Fermes sont doubles. On nomme *Panne de brisis*, celle qui est au droit du Brisis d'un Comble à la Mansarde. *Planch.* 64 A. *p.* 187. Les *Pannes* sont appellées *Templa* par Vitruve.

PANNEAU; c'est l'une des faces d'une pierre taillée. On appelle *Panneau de douelle*, celui qui fait en dedans ou en dehors la curvité d'un Voussoir: *Panneau de teste*, celui qui est au devant: & *Panneau de lit*, celui qui est caché dans les Joints. On appelle encore *Panneau* ou *Moule*, un morceau de fer blanc ou de carton, levé ou coupé sur l'Epure pour tracer une pierre. p. 232. *Pl.* 66 A. *p.* 237. &c.

PANNEAU DE MAÇONNERIE; c'est entre les pieces d'un Pan de bois ou d'une Cloison, la maçonnerie enduite d'après les poteaux. C'est aussi dans les ravalemens des murs de maçonnerie, toute table entre des naissances, platebandes & cadres. *pag.* 337.

PANNEAU DE MENUISERIE, qu'on nomme aussi *Panneau de Remplage*; c'est une table d'ais minces colez ensemble, dont plusieurs remplissent le Bâti d'un Lambris ou d'une Porte d'assemblage de Menuiserie. On appelle *Panneau recouvert*, celui qui excede le Bâti, & est ordinairement moulé d'un quart-de-rond, comme on en voit à quelques Portes cocheres. On nomme encore *Panneaux*, du bois de chesne fendu & debité en planches de differentes grandeurs, de 6. à 8. Lignes d'épaisseur, dont on fait les moindres *Panneaux* de me-

nuiserie. *Pl.* 100. *p.* 341 Lat. *Tympanum* selon Vitruve.

PANNEAU DE SCULPTURE; c'est un morceau d'ornement taillé en Bas-relief, où sont quelquefois representez des Attributs ou des Trophées, pour enrichir les Lambris & Placards de Menuiserie. Il se fait de ces *Panneaux* à jour pour les Clôtures de Chœur, Dossiers d'Œuvre d'Eglise,&c. & pour servir de jalousies à des Tribunes. *Pl.* 99. *p.* 339.

PANNEAU D'ORNEMENS, c'est une espece de Tableau de grotesques, de fleurs, de fruits, &c. peint ordinairement à fonds d'or, pour enrichir un Lambris, un Plafond, &c. *pag.* 170. *Planch.* 59.

PANNEAU DE GLACES; c'est dans un Placard un compartiment de Miroirs, pour reflechir la lumiere & les objets, & faire paroître un Apartement plus long. On en met aussi dans les Lambris de revêtement, & aux Attiques de cheminée. *p.* 170. *Pl.* 59. & 99. *p.* 339.

PANNEAU DE FER; c'est un morceau d'ornemens de *fer* forgé ou fondu, & renfermé dans un chassis, pour une Rampe, un Balcon, une Porte, &c. Il se fait aussi de ces *Panneaux* par simples compartimens. *p.* 218. *Pl.* 65. D.

PANNEAU DE VITRE; c'est un compartiment de pieces de Verre, dont les plus ordinaires sont quarrées & de borne, les autres en tranchoirs ou octogones, en tringlettes, chaînons &c. Il se fait aussi des compartimens de pieces de verre peint, distingués par des platebandes de verre blanc. *pag.* 227. & 335. Lat. *Textum vitreum*. *Voyez* M. Felibien touchant les Arts, *Liv.* I. *Chap.* 31.

PANONCEAU. *Voyez* GIROUETTE.

PANTOMETRE. Instrument qui sert à mesurer les Angles & les distances, à former toutes sortes de Triangles rectilignes, & à lever des Plans. Il est construit de trois regles de bois ou de cuivre d'égale grandeur, deux desquelles appliquées l'une sur l'autre & retenuës au milieu par un clou rivé, peuvent se croiser & se mouvoir, comme les deux branches d'une paire de ciseaux. La regle de dessous a une rainure à

queuë d'aronde depuis le centre où elles sont assemblées, jusqu'à un pouce prés de son extremité : dans cette rainure, est mobile une espece de piton qui reçoit le bout de la troisiéme regle, & qui sert à l'éloigner, ou à l'approcher du centre des deux autres: l'autre bout de cette troisiéme regle passant sur un des bras de celle de dessus, forme toutes sortes de Triangles rectilignes, dont on connoît la valeur par des divisions marquées également sur ces trois regles, avec cette difference, que les divisions des deux regles croisées, commencent depuis leur centre jusqu'aux extremitez de leurs bras: & que celles de la troisiéme commencent depuis le trou qui reçoit le piton, jusques à l'autre bout. Ces regles ont des pinules à leurs extremitez, qui servent à bornoyer, pour lever des Plans en faisant les stations necessaires. Cet instrument est de l'invention de M. Bullet Architecte du Roi, dont il a fait un Traité. Il y en a quantité d'autres pour le même usage, qui ont differens noms & qui sont aussi de differente construction. p. 358. Voyez SAUTERELLE GRADUE'E.

PAPETTERIE. Grand Bâtiment situé à la chûte d'un Torrent ou d'une Riviere rapide, composé de divers lieux differemment disposez selon leurs usages, tels que sont le *Pourrissoir* où se corrompent & pourrissent les vieux linges dont on fait le *papier*, la *Batterie* dont l'eau fait agir les maillets, armez de tranchans, pour hacher & reduire en boulie les vieux linges, ce qui est proprement le *Moulin à Papier*, la *Cuve* où l'on sige le *papier* dans les chassis; l'*Estendoir* où on le fait secher, & le magazin où on l'emballe & le plie. Il y a aussi des hangares & des fourneaux pour le bois & le charbon, & des logemens pour les Ouvriers. Les plus belles *Papetteries* de France sont en Auvergne.

PARABOLE. Figure Geometrique faite de la section d'un Cone parallele à l'un de ses côtez. *Pl.* †. *p.* j.

PARALLELE, du Grec *Paralleles*, qui est également distant. Ce mot se dit des lignes, des figures & des corps, qui étant prolongez sont toûjours en égale distance. *Pl.* †. *p.* j.

PARALLELEPIPEDE. Solide regulier, compris entre six surfaces rectangles & *paralleles*, dont les opposées sont égales, comme deux ou plusieurs Cubes joints bout à bout.

PARALLELOGRAMME, c'est une figure dont les angles & les côtez opposez sont égaux, & qui est rectangle, quand ses angles sont droits. On le nomme aussi *Quarré-long*. Pl. I. pag. 3.

PARAPET, de l'Italien *Parapetto*, garde-poitrine ; c'est le petit mur qui sert d'apui ou de garde-fou à un Quay, à un Pont, à une Terrasse, &c. Ce que les Latins appelloient *Circinio*, & *Lorica*. Pl. 73. p. 259.

PARC, c'est un grand Clos ceint de murailles, dépendant d'une Maison Roiale, ou d'un Château : où l'on tient des bestes fauves. Ce mot vient du Latin *Parcus*, lieu clos. p. 190. & 336. Lat. *Septum*.

PARC DE MARINE, est un grand clos, qui renferme des Magazins, & où l'on construit des Bâtimens de *Mer*. pag. 357.

PARCLOSE. Voyez FORMES D'ÉGLISE.

PAREMENT, c'est ce qui paroît d'une pierre, ou d'un mur au dehors; & qui selon la qualité des ouvrages, peut estre layé, traversé & poli au grais. Les Anciens pour conserver les arestes des pierres, les posoient à *paremens* bruttes, & les retailloient ensuite sur le Tas. Pl. 64. A. p. 237. & 336.

PAREMENT DE MENUISERIE, c'est ce qui paroît exterieurement d'un ouvrage de Menuiserie avec cadres & panneaux, comme d'un Lambris, d'une Embrasure, d'un Revêtement, &c. La pluspart des Portes, Guichets de Croisées, &c. sont à deux *paremens*. Il y a des Assemblages tels que le Parquet, qui sont arasez en leur *parement*. pag. 121. & Planch. 100. p. 341.

PAREMENT DE PAVÉ, se dit de l'assiette uniforme du Pavé, sans bosses ni flaches. p. 35.

PAREMENT DE COUVERTURE, ce sont les platres qui se mettent contre les gouttieres, pour soutenir le battellement des

tuiles d'une *Couverture*.

PARLOIR; c'est dans un Couvent de Filles une Salle ou Cabinet, où les personnes de dehors leur *parlent* par une espece de fenestre grillée. p. 352.

PARPAIN. On dit qu'un Mur fait *parpain*, lorsque les pierres dont il est construit, le traversent & en font les deux paremens. p. 235. & *Pl.* 66. B. p. 241. Vitruve rapporte que les Grecs nommoient ces pierres à deux paremens, *Diatonici*.

PARPAIN D'ECHIFRE. *Voyez* ECHIFRE.

PARPAINS D'APUI. On nomme ainsi les pierres à deux paremens, qui sont entre les Aleges; & forment l'*Apui* d'une Croisée, particulierement quand elle est vuidée dans l'Embrasure. p. 321.

PARQUET; c'est dans une Salle, où l'on rend la Justice, l'espace qui est renfermé par la Barre d'Audience. Lar. *Cari Stephani*.

PARQUET DE MENUISERIE; qu'on nomme aussi *Feüille de Parquet*; c'est un Assemblage de *Menuiserie* de trois pieds & un pouce en quarré, composé d'un chassis & de plusieurs traverses croisées quarrément ou diagonalement, qui forment un Bâti appelé *Carasse*; qu'on remplit de carreaux retenus avec languettes dans les rainures de ce Bâti: le tout à parement arasé. Il se pose dans les pieces les plus propres d'un Apartement; ou quarrément ou diagonalement: & il est entretenu par des Frises, & arresté sur des Lambourdes avec cloux à teste perduë. *Parqueter*; c'est couvrir de *Parquets* un Plancher. p. 185. & *Pl.* 99. p. 339.

PARQUET FLIPOTÉ, celui qui a plusieurs trous, nœuds, ou autres défauts recouverts de flipots.

PARTAGE. *Voyez* BASSIN DE PARTAGE.

PARTAGE D'HERITAGE; c'est la division d'un *Heritage*, que font par lots, ou égales portions, les Arpenteurs & Architectes Experts, entre plusieurs Cohéritiers: Et lorsque dans cet *Heritage*, il y a des portions qui ne peuvent estre divisées sans un notable préjudice, comme les Bâti-

mens, il se fait une estimation de leur plus-valeur, pour estre ajoûtée au plus foible lot, & estre compensée en argent.

PARTERRE, du Latin *Partiri*, diviser ; c'est la partie découverte d'un Jardin audevant d'une Maison, & qui est divisée par compartimens de buis nain, ou de gazon. Le mot de *Parterre* signifioit anciennement une Place à bâtir. *p.* 190. *Pl.* 65. A. &c. Lat. *Area hortensis*.

PARTERRE DE BRODERIE, celui qui est composé de rinceaux, de fleurons, & autres figures formées par des traits de buis nain, & entourées de platebandes, comme le grand *Parterre* des Thuileries. *Pl.* 65. A. *p.* 191. &c. Lat. *Area topiaria*.

PARTERRE DE PIECES COUPE'ES, celui qui est par compartimens de figures regulieres separées par des sentiers, & dans lequel on met des fleurs, comme le grand *Parterre* de Trianon. *ibid.* Lat. *Area florea*.

PARTERRE DE GAZON, celui qui est fait de pieces de gazon en compartimens quarrez & avec enroulemens, comme le *Parterre* de l'Orangerie de Versailles. Lat. *Area tessititia*.

PARTERRE A L'ANGLOISE, celui qui est de Broderie mêlée de platebandes, & enroulemens de gazon, comme le grand *Parterre*, appelé *à la Dauphine*, andessûs de l'Orangerie de Versailles. *ibid.*

PARTERRE D'EAU. Compartiment formé, ou par plusieurs Bassins de diverses figures avec jets & boüillons d'eau, comme à Chantilly : ou par un ou deux grands Bassins comme audevant du Château de Versailles.

PARTERRE DE THEATRE ; c'est le grand espace, qui est entre l'*Amphitheatre* & le *Theatre*, & où les Spectateurs sont le plus souvent debout. Cet espace estoit appellé *Orchestre* par les Anciens, & comme il estoit la partie la plus commode du *Theatre*, le Senat s'y rangeoit pour voir les Spectacles ; c'est aussi aujourd'hui l'endroit où l'on dresse le Haut Dais pour le Roi dans les Salles de Balet ou de Comedie des Maisons Roiales. Lat. *Cavea*.

PARVIS ; c'estoit devant le Temple de Salomon, une Place quarrée

quarrée & entourée de Portiques. A cette imitation on donne aujourd'hui le même nom à la Place qui est devant la principale Face d'une grande Eglise, comme le *Parvis* de Nôtre-Dame de Paris. p. 313. Lat. *Atrium.*

PAS. Petites entailles en embrevement, faites sur les plate-formes d'un comble, pour recevoir les pieds des Chevrons. *Pl.* 64 A. p. 187.

PAS DE PORTE; c'est la pierre qu'on met au bas d'une *porte*, entre ses tableaux, & qui diffère du Seüil, en ce qu'elle avance audelà du nû du Mur en maniere de marche. *Planch.* 64 B. pag. 189. Lat. *Lapis liminaris.*

PAS DE VIS; c'est une partie de la ligne spirale d'une *Vis*, qui fait la circonference de son cilindre, ensorte que chaque tour entier que fait cette *Vis*, se nomme un *Pas*. On donne aussi quelquefois ce nom à chaque distance, qui est entre les arestes des circonvolutions d'une *Vis*.

PASSAGE; c'est dans une Maison, une allée differente du Corridor, en ceque'elle n'est pas si longue. p. 174. *Pl.* 60. 61. &c.

PASSAGE DE SERVITUDE, celui dont on joüit sur l'heritage d'autrui par convention ou par prescription : Et *Passage de souffrance*, celui qu'on est obligé de souffrir par chez soi en vertu d'un titre. p. 358.

PASSER. Terme de Dessignateur, qui signifie dessigner à l'encre de la Chine. Ainsi on dit *passer* un Dessein à l'encre, c'est-à-dire en tracer les lignes sur le trait au crayon. *ibid.*

PATENOSTRES. Petits grains en forme de perles rondes, qu'on taille sur les Baguettes. p. VI. *Pl.* B.

PATERE. Petit Plat qui servoit aux Sacrifices des Anciens, & qu'on employe pour ornement dans la Frise Dorique, & dans les Tympans des arcades. *Pl.* 8. p. 25. Lat. *Patera.*

PATIN. Piece de bois posée de niveau sur le parpin d'échifre d'un Escalier, dans laquelle sont assemblez à plomb les noyaux & potelets *Pl.* 64 B. p. 189. Lat. *Calx scapi* selon Vitruve.

PATINS. Pieces de bois que l'on couche sur un pilotage, &

sur lesquelles on pose les plateformes pour fonder dans l'eau. pag. 243.

PATTE EN BOIS. Petit morceau de fer plat droit ou coudé, fendu ou pointu par un bout, d'une queuë d'aronde par l'autre, qui sert pour retenir les Placards & Chambranles des portes, les Chassis dormans des Croisées, les Lambris de Menuiserie &c.

PATTE EN PLASTRE, celle dont la queuë est refenduë en crochet.

PATTE D'OYE. Ce mot se dit du concours de trois Allées ou Avenuës pour arriver à un même endroit, comme la *Patte-d'oye* de Versailles. p. 196.

PATTE D'OYE *en Charpenterie*; c'est une Enrayeure formée de l'assemblage des demi-tirans, qui retiennent le Chevet d'une vieille Eglise, comme celles des Eglises des Peres Chartreux, Cordeliers, &c. à Paris. Ce mot se dit aussi d'une maniere de marquer par trois hoches les pieces de bois avec le traceret.

PATTE D'OYE DE PAVÉ; c'est l'extremité d'une Chaussée de Pavé, qui s'étend en glacis rond pour se racorder aux ruisseaux d'en-bas.

PAVÉ. Ce mot se dit autant de l'Aire *pavée* sur laquelle on marche, & où l'on voiture des fardeaux, que de la matiere qui l'affermit, comme est le caillou, ou le gravois avec mortier de chaux & sable, ou le grais, la pierre dure, &c. p. 208. 348. Pl. 102. &c.

PAVÉ DE GRAIS, celui qui est fait de quartiers de *Grais* de 8. à 9. pouces, presque de figure cubique, dont on se sert en France pour paver les grands Chemins, Ruës, Cours, &c. On appelle *Pavé fendu*, celui qui est de la demi-épaisseur du precedent, & dont on pave les petites Cours, les Cuisines, Ecuries, &c. Et *Pavez d'échantillon*, ceux qui sont des grandeurs ordinaires selon la Coûtume. Le Grais qui est la meilleure pierre pour paver, & dont l'usage a esté introduit à Paris & aux environs par le Roi Philippes Auguste, l'an 1184.

est appellé des Latins *Silex*, d'où les Italiens font dériver le mot de *Selciata*, qui signifie chez eux tout chemin *pavé*. *ibid*.

PAVÉ DE PIERRE, celui qui est fait de dales de *pierre* dure à joints quarrez, posées d'équerre, ou en losanges à carreaux égaux avec platebandes, comme le *Pavé* de l'Eglise du dedans des Invalides : ou de quartiers tracez à la fauterelle, & posez à joints incertains, comme les *Pavez* antiques des Voyes Flamine, Æmilienne, &c. à Rome p. 353. Les *Pavez de pierre*, sont appellez des Latins *Pavimenta lithostrata*.

PAVÉ DE MARBRE, celui qui est fait de grands carreaux de *Marbre* en compartimens, qui repondent aux corps d'Architecture, & aux Voutes des Bâtimens, comme le *Pavé* des belles Eglises nouvelles. Il y a aussi de ce *Pavé* qui est fait de petites pieces de raport de *Marbre* précieux, en maniere de Mosaïque, comme on en voit dans l'Eglise de Saint Marc de Venise : & que les Latins nomment *Pavimentum segmentatum*. Pl. 103. pag. 353. &c.

PAVÉ DE BRIQUE, celui qui est fait de *Brique* posée de champ & en épi semblable au Point d'Hongrie, comme le *Pavé* de la Ville de Venise : ou de carreau barlong à six pans figuré, comme les bornes de verre adossées, ainsi qu'estoit *pavé* l'ancien Tibur. Cette sorte de *Pavé*, est appellé des Latins *Spicata Testacea* : celui de grands carreaux quarrez, *Pavimenta tessellata* : & generalement tous les *pavez* de brique, *Pavimenta Laterntia*. Pl. 102. p. 349. &c.

PAVÉ DE MOILON, celui qui est fait de *Moilons* de meuliere posez de champ, pour affermir le fond de quelque grand Rond ou piece d'eau.

PAVÉ DE TERRASSE, celui qui sert de Couverture en plateforme, soit sur une Voute, ou sur un plancher de bois. Ceux qui sont sur les Voutes, sont ordinairement de dales de pierre à joints quarrez qui doivent être coulez en plomb : & ceux qui sont sur le bois, que les Latins nomment *Pavimenta contignata*, sont de grais avec couchis pour les Ponts, de carreaux pour les planchers des chambres, & enfin d'aires ou

couches de mortier fait de ciment, & de chaux avec cailloux, ou briques posées de plat, comme les Orientaux & les Meridionaux le pratiquent sur leurs Maisons. Tous ces *pavez* à découvert, sont appellez des Latins *Pavimenta subdialia*. *Pl.* 102. *p.* 349. & 351.

PAVÉ POLI. Tout *pavé* bien assis & bien dressé de niveau, cimenté ou mastiqué, & *poli* avec le grais. *p.* 353.

PAVEMENT. Ce mot se dit aussi bien de l'action de *paver*, que d'un espace *pavé* en compartiment de carreaux de terre cuite, de pierre ou de marbre. *Pl.* 68. *p.* 249. & 354. Lat. *Stratura*.

PAVER; c'est asseoir le *pavé*, le dresser avec le marteau, & le battre avec la damoiselle. On dit *paver à sec*, lorsqu'on assied le *pavé* sur une Forme de sable de Riviere, comme dans les Rües ou sur les grands Chemins. *Paver à bain de mortier*, lorsqu'on se sert de mortier de chaux & de sable, ou de chaux & de ciment pour asseoir & maçonner le *pavé*, comme on fait dans les Cours, Cuisines, Ecuries, Terrasses, Aqueducs, Pierrées, Cloaques, &c. *Repaver*; c'est manier à bout le vieux *pavé* sur une Forme neuve, & en mettre de neuf à la place de celui qui est cassé. Ce mot vient du Latin *Pavire*, battre la terre pour l'affermir. *p.* 208. & 350.

PAVEUR, celui qui taille & assied le *pavé*. Ce nom est commun pour le Maître & pour les Compagnons. *pag.* 351. Lat. *Strator*.

PAVILLON, de l'Italien *Padiglione*, une Tente; c'est un Batiment le plus souvent isolé & de figure quarrée sous un seul Comble. C'est aussi dans une Façade un Avant-corps qui en marque le milieu: & lorsqu'il en flanque une encôgnure, on le nomme *Pavillon angulaire*. *p.* 112.

PAVILLON DE JARDIN; c'est un petit Batiment séparé dans un *Jardin*, pour y joüir du repos & de la belle veüe, comme le *Pavillon* de l'Aurore à Sceaux. *p.* 200.

PEINTURE; c'est un des Arts liberaux, qui par le moyen des couleurs represente toutes sortes d'objets, & qui a trois

parties, l'Invention, le Deſſein, & le Coloris. La *Peinture* contribuë dans les Bâtimens, à la legereté, les faiſant paroître plus exhauſſez & plus vaſtes par la perſpective : à la décoration, par la varieté des objets agreables repandus à propos, & par le racordement du faux avec du vray : & à la richeſſe par l'imitation des marbres, des métaux & autres matieres précieuſes. Elle ſe diſtribuë par de grands ſujets hiſtoriques ou allegoriques, pour les Voutes, Plafonds & Tableaux, & cette *Peinture* eſt appellée de Vitruve *Megalographia* : ou par petits ſujets, comme ornemens, groteſques, fleurs, fruits & autres, nommés de Pline *Topiaria opera*, qui conviennent aux Compartimens & Panneaux des Lambris. La *Peinture à freſque*, qui eſt la plus ancienne & la moins finie, ſert pour les dedans des lieux ſpatieux, tels que ſont les Egliſes, Baſiliques, Galeries &c. & même pour les dehors, ſur des enduits préparez pour la retenir. La *Moſaïque*, quoique la moins en uſage, eſt la plus durable : & la *Peinture à l'huile* inventée vers le commencement du ſiecle paſſé, ſe conſerve avec beaucoup de force ſur le bois & la toille pour toutes ſortes de Tableaux. *p.* 260. & 345. *Voyez* l'Art de *Peinture* de M. du Freſnoy, les Principes des Arts & les Entretiens de *Peinture* de M. Felibien, les Diſſertations de M. de Piles, & pluſieurs Auteurs qui ont écrit les Vies & les Ouvrages des *Peintres*.

PELOUSE. *Voyez* TAPIS DE GAZON.

PENDENTIF; c'eſt une portion de Voute entre les Arcs d'un Dome, qu'on nomme auſſi *Fourche* ou *Panache*, & qu'on taille de Sculpture, comme à Paris ceux du Val-de-grace & de Saint Loüis des Invalides, où ſont les quatre Evangeliſtes; mais que la Peinture rend plus legeres, comme on le peut remarquer à la pluſpart de ceux des Domes de Rome, & particulierement à ceux de Saint Charles alli Catinari, & de S. André de la Valle, qui ſont du Dominiquin. *Pl.* 66. B. *f.* 421. & *Pl.* 68. *p.* 249.

PENDENTIF DE VALENCE. Eſpece de Voute en maniere de

Cû-de-four rachetté par quatre Fourches, comme on en voit aux Chapelles de l'Eglise de Saint Sulpice, & aux Charniers neufs des Saints Innocens à Paris. Cette Voute est ainsi appellée, parce que la premiere a esté faite à *Valence* en Dauphiné, où elle se voit encore dans un Cimetiere, & elle est portée sur quatre Colonnes pour couvrir une Sepulture.

PENDENTIF DE MODERNE ; c'est la portion d'une Voute Gothique entre les Formerets, Arcs doubleaux, Ogives, Liernes & Tiercerons. *Pl.* 66. A. *p.* 237. & 343.

PENDULE, ou plustôt BOETE DE PENDULE ; c'est une espece de petit portique ordinairement de marqueterie, enrichi de petites Colonnes précieuses avec des ornemens de bronze doré, & terminé par un petit Dome ou un couronnement, qui sert pour renfermer les mouvemens & le cadran d'une Horloge à *Pendule*. *p.* 306.

PENTASTIQUE ; c'est une composition d'architecture à 5. filets ou rangs de Colonnes, comme estoit le Portique que l'Empereur Galienus avoit fait commencer, & qui devoit estre continué depuis la Porte Flamine jusqu'au Pont Milvius, c'est-à-dire, depuis la Porte del Popolo jusqu'à Ponte-molé.

PENTAGONE. *Voyez* POLYGONE.

PENTE. Inclinaison peu sensible, qu'on fait ordinairement pour faciliter l'écoulement des eaux ; elle est reglée à tant de lignes par toise pour le pavé & les terres, pour les Canaux des Aqueducs & Conduites, & pour les Chesneaux & Gontieres des Combles. On appelle *Contrepente*, dans le Canal d'un Aqueduc ou d'un Ruisseau de Ruë, l'interruption du niveau de *pente*, causée par mal-façon, ou par l'affoiblissement du terrein, ensorte que les eaux n'ayant pas leur cours libre, s'étendent ou restent dormantes. *p.* 176. & *Planch.* 63 B. *p.* 185. Lat. *Declivitas*.

PENTE DE COMBLE ; c'est l'inclinaison des côtez d'un *Comble*, qui le rend plus ou moins roide sur sa hauteur par raport à sa base. *pag.* 225. C'est ce que Vitruve appelle *Scuti-*

cidium.

PENTE DE CHESNEAU. Plastre de couverture conduit de glacis sous la longueur d'un chesneau de part & d'autre depuis son heurt.

PENTURE. Morceau de fer plat replié en rond par un bout, pour recevoir le mammelon d'un Gond, & qui attaché sur le bord d'une porte ou d'un Contrevent, sert à le faire mouvoir pour l'ouvrir ou le fermer.

PEPERIN. Piece grise & rustique, dont on se sert à Rome pour bâtir. *p.* 254.

PEPINIERE. Plant d'arbres, d'arbrisseaux, & de fleurs sur plusieurs lignes, separez selon leurs especes par des sentiers, pour estre transplantez dans le besoin, comme la *Pepiniere* du Roy au Fauxbourg S. Honoré, & celle de Trianon dans laquelle sont conservez environ trois cens mille pots de fleurs *p.* 193. Lat. *Seminarium.*

PERCÉ. Ce mot s'entend de la distribution des Jours d'une Façade, c'est pourquoi on dit qu'un pan de bois ou qu'un Mur de face est bien *percé*, lorsque les vuides sont bien proportionnez aux solides. On dit aussi qu'une Eglise, qu'un Vestibule, qu'un Salon, &c. est bien *percé*, lorsque la lumiere y est répanduë suffisamment & également. *pag.* 78. & 132.

PERCEMENT, se dit de toute ouverture faite aprés coup pour la Baye d'une porte ou d'une Croisée, ou pour quelque autre sujet. *p.* 330. Les Percemens ne se doivent pas faire dans un Mur metoyen, sans y appeller les Voisins qui y sont interressez. Art. 203. & 204. de la Coûtume de Paris.

PERCHE. *Voyez* ARPENT.

PERCHES. On nomme ainsi dans l'Architecture Gothique, certains piliers ronds, menus & fort hauts, qui joints trois ou cinq ensemble, portent de fonds & se courbent par le haut pour former les Arcs & les Nerfs d'Ogives, qui retiennent les Pendentifs. Ces *Perches* sont imitées de celles qui servoient à la construction des premieres Tentes & Cabanes *p.* 2.

PERIPHERIE. *Voyez* POURTOUR.

PERIPTERE ; c'est dans l'Architecture antique, un Bâtiment environné en son pourtour exterieur de Colonnes isolées, comme estoient le Portique de Pompée, la Basilique d'Antonin, le Septizone de Severe, &c. Ce mot vient du Grec *peri* à l'entour, & *pteron*, aîle. *Voyez* TEMPLE.

PERISTYLE. Ce mot qui vient aussi du Grec, se dit d'un lieu environné de Colonnes isolées en son pourtour interieur, ce qui le fait differer du Periptere, comme est le Temple Hypetre de Vitruve, & comme sont aujourd'huy quelques Basiliques de Rome, plusieurs Palais d'Italie, & la pluspart des Cloîtres. Cependant *Peristyle* se dit encore indifferemment d'un rang de Colonnes tant au dedans qu'au dehors d'un Edifice, comme le *Peristyle* Corinthien du Portail du Louvre, l'Ionique du Château de Trianon, & le Dorique de l'Abbaye de Sainte Genevieve du Mont à Paris. Ce dernier est du dessein du Pere de Creil. *pag.* 304. Lat. *Peristylium*.

PERPENDICULAIRE. *Voyez* LIGNE PERPENDICULAIRE.

PERRIERE. *Voyez* CARRIERE.

PERRON. Escalier découvert en dehors d'une Maison, & qui se fait de differentes formes & grandeurs par rapport à l'espace & à la hauteur où il doit arriver. *Pl.* 61. *pag.* 277. &c. Lat. *Podium* & *Suggestum*.

PERRON QUARRÉ, celui qui est d'équerre, comme sont la pluspart des *Perrons*, & particulierement celui de la Sorbonne & du Val-de-grace ; mais le plus grand qui se voye de cette espece, est celui du Jardin de Marly. *p.* 196.

PERRON CINTRÉ, celui dont les marches sont rondes ou ovales. Il y a de ces *Perrons*, dont une partie des marches est en dehors & l'autre en dedans, ce qui forme un Palier rond dans le milieu, comme celui du bout du Jardin de Belveder à Rome : ou un Palier ovale, comme à Luxembourg à Paris & au Château de Caprarole. *Pl.* 72 *p.* 257. & *Pl.* 73. *p.* 259.

PERRON A PANS, celui dont les encôgnure sont coupées, comme au Portail de l'Eglise du College Mazarin à Paris.

PERRON DOUBLE, celui qui a deux Rampes égales, qui tendent à un même palier, comme est le *Perron* du fonds du Capitole : ou deux Rampes opposées pour arriver à deux paliers, comme celui de la Cour des Fontaines de Fontainebleau. Il y a de ces *Perrons*, qui ont ces deux dispositions de Rampes ; ensorte que par un *Perron* quarré on monte sur un palier, d'où commencent deux Rampes opposées pour arriver chacune à un palier barlong, d'où ensuite on monte par deux autres Rampes à un palier commun, comme est le grand *Perron* du Château neuf de S. Germain en Laye, du dessein de Guillaume Marchand Architecte du Roi Henry IV. & ceux du Jardin des Thuilleries, qui sont de M. Le Nautre. Ces sortes de *Perrons*, sont fort anciens ; puisqu'on voit encore les vestiges d'un de cette derniere espece, parmi les ruines de Tchelminar près Schiras en Perse, dont le Sieur Des Landes rapporte la figure dans son Livre des Beautez de la Perse. *Pl. 72. p. 257.*

PERSAN. Ce mot est commun pour toutes les statuës d'hommes qui portent des entablemens, & que Vitruve nomme *Atlantes & Telamones.*

PERSPECTIVE ; c'est une Science qui enseigne par regles, à representer sur une superficie plane, les objets, tels qu'ils paroissent à la veuë : & dont Vignole, Desargues, Le Pere du Breüil Jesuite & plusieurs autres ont écrit. *Préfaces.*

PERSPECTIVE D'ARCHITECTURE ; c'est la representation du dehors, ou dedans d'un Bâtiment, d'un Jardin, &c. dont les côtez sont racourcis, & les parties suivantes diminuées par proportion, depuis la ligne de terre jusqu'à l'horizontale. Vitruve la nomme *Scenographie. ibid.*

PERSPECTIVE PEINTE, celle qui represente de l'Architecture, ou quelque Païsage peint contre un Mur de pignon ou de clôture, pour en cacher la difformité, feindre de l'éloignement, & racorder le faux avec le vrai, comme sont les *Perspectives* des Hôtels de Fieuber, de S. Poüange, D'Angeau, &c. à Paris. *p. 200.*

PERTUIS ; c'est un passage étroit pratiqué dans une Riviere, aux endroits où elle est basse, pour en hausser l'eau de 3. ou 4. pieds, & faciliter ainsi la navigation des bâteaux qui montent, ou qui descendent ; ce qui se fait en laissant entre deux bastardeaux, une ouverture, qu'on ferme avec des Aiguilles, comme sur la riviere d'Yone : ou avec des planches en travers, comme sur la riviere de Loin : ou enfin avec des portes à vannes, ainsi qu'au *Pertuis* de Nogent sur Seine. p. 243. Lat. *Cataracta*, *Voyez* ECLUSE.

PERTUIS DE BASSIN ; c'est un trou par où se perd l'eau d'un *Bassin* de Fontaine, ou d'un Reservoir ; lorsque le plomb, le ciment ou le corroy est fendu en quelque endroit. Ce que les Fontainiers nomment aussi *Renard*. Lat. *Rima*.

PESE'E. *Voyez* LEVIER.

PEUPLER ; c'est en Charpenterie garnir un vuide, de pieces de bois espacées à égale distance. Ainsi on dit *Peupler* de poteaux une Cloison, *Peupler* de solives un Plancher, *Peupler* de chevrons un Comble, &c. p. 358.

PHARE. *Voyez* FANAL.

PICNOSTYLE *Voyez* PYCNOSTYLE.

PIECE. Ce mot se dit de chaque different lieu dont une Maison, ou un Apartement est composé, comme d'une Salle, d'une Chambre, d'un Cabinet, &c. p. 174. &c.

PIECE DE CHARPENTE ; c'est tout morceau de bois taillé qui entre dans un Assemblage de *Charpenterie*, & sert à divers usages dans les Bâtimens. On nomme *Maitresses Pieces*, les plus grosses, comme les Poutres, Tirans Entraits, Jambes de force, &c. p. 220. Lat. *Tignus*, qui est un mot commun pour toutes les *Pieces* de bois équarries.

PIECE DE BOIS ; c'est selon l'Usage, la mesure de 6. pieds de long sur 72. pouces d'équarrissage ; ainsi une *Piece de bois* méplat de 12. pouces de largeur sur 6. pouces de grosseur & 6. pieds de long : ou une Solive de 6. pouces de gros, sur 12. pieds de long, sera ce qu'on appelle une *Piece*, à quoi on réduit toutes les *Pieces de bois* de differentes grosseurs & longueurs,

qui entrent dans la construction des Bâtimens, pour les estimer par cent. p. 223.

PIECE D'APUI; c'est à un châssis de menuiserie, une grosse moulure en saillie, qui pose en recouvrement sur l'*Apui* ou tablette de pierre d'une Croisée, pour empêcher que l'eau n'entre dans la feüillure. p. 141.

PIECES DE TUILE; ce sont tous les morceaux de *Tuile*, qui servent à divers endroits sur les Couvertures. On nomme *Tiercines*, les morceaux d'une *Tuile* fenduë en longueur, employez aux Battelemens : & *Niguaux*, ceux d'une *Tuile* fenduë en quatre, pour servir aux Solins & Ruilées.

PIECES DE VERRE, ce sont tous les petits carreaux ou morceaux de *Verre* de differentes figures & grandeurs, qui entrent dans les Compartimens des Formes & panneaux de Vitres. p. 227.

PIECES COUPE'ES; On appelle ainsi un Compartiment de plusieurs petites *pieces* figurées ou formées de lignes paralleles, & d'enroullemens, & separées par des sentiers, pour faire un Parterre de fleurs ou de gazon. *Pl.* 65 A *p.* 191. &c.

PIECE D'EAU; c'est dans un Jardin un grand Bassin de figure conforme à sa situation, comme la *Piece d'eau*, appellée *des Suisses* devant l'Orangerie, celle de l'Isle Roiale dans le Petit Parc, & celle de Neptune devant la Fontaine du Dragon à Versailles. p. 198.

PIED. Mesure imitée de la longueur du *Pied* humain, & differente selon les lieux; de laquelle on se sert pour mesurer les lignes, les superficies & les solides. On appelle aussi *Pied*, l'instrument en forme de petite regle, qui a la longueur de cette mesure, & sur lequel sont gravées ses parties. Les *Pieds* doivent estre consideré ou comme antiques, ou comme modernes. Ceux qui sont rapportez ci-après, ont esté tirez de plusieurs Memoires & Mesures originales : & de Snellius, Riccioli, Scamozzi, Mrs. Petit, Picard & autres Geometres & Architectes : & on a reduit les uns & les autres au *Pied de Roi*, qui est une Mesure établie à Paris & en quel-

ques autres Villes de France, dont les six font la Toise, & qui est divisé en douze pouces, le pouce en douze lignes, & la ligne en dix parties; ainsi ce *Pied* entier, a 1440. parties. On se sert de Palmes & de Brasses, au lieu de *Pieds*, en quelques Villes d'Italie. Toutes ces mesures sont utiles pour l'intelligence des Livres, des Desseins & des Ouvrages d'Architecture de divers lieux. *Pl.* 42. *p.* 111. &c.

PIEDS ANTIQUES *par raport au pied de Roi*.

PIED D'ALEXANDRIE, avoit 13. pouces 2. lignes 2. parties.

PIED D'ANTIOCHE, 14. pouces 11. lignes 2. parties.

PIED ARABIQUE, 12. pouces 4. lignes.

PIED BABILONIEN, 12. pouces 1. ligne & demi: selon *Capellus*, 14. pouces 8. lignes & demi: & selon *M. Petit*, 12. pouces 10. lignes & demi.

PIED GREC, 12. pouces 5. lignes & demi: & selon *M. Perrault*, 11. pouces 3. lignes.

PIED HEBREU, 13. pouces 3. lignes.

PIED ROMAIN, selon *Riccioli* & *V. Lalpande*, 11. pouces 1. ligne 8. parties: selon *Lucas Petus*, au rapport de *M. Perrault*: & selon *M. Picard*, 10. pouces 10. lignes 6. part. qui est la longueur de celui qui se voit au Capitole, & apparemment la meilleure mesure; cependant selon *M. Petit*, qui prend le milieu de toutes les differentes mesures que nous avons, il est de 11. pouces.

PIEDS MODERNES *par raport au pied de Roi*.

PIED D'AMSTERDAM, a 10. pouces 5. lignes 3. parties.

PIED D'ANVERS 10. pouces 6. lignes.

PIED D'AVIGNON, & D'AIX en *Provence*. *Voyez* PALME.

PIED D'AUSBOURG en *Allemagne*, 10. pouces 11. lign. 3. part.

PIED DE BAVIERE en *Allemagne*, 10. pouces 8. lignes.

PIED DE BEZANÇON en *Franche-Comté*, 11. pouces 5. lignes. 2. parties.

PIED, OU BRASSE DE BOULOGNE en *Italie*, 24. pouces selon *Scamozzi*, & 24. pouces une ligne selon *M. Picart*.

PIED DE BRESIL. *Voyez* BRASSE.

D'ARCHITECTURE, &c. 765

PIED OU DERAB DU CAIRE *en Egypte*, 10. pouces 6. lignes.
PIED DE COLOGNE, 10. pouces 2. lignes.
PIED DE COMTE', ET DE DOLE, 13. pouces 2. lignes 3. part.
PIED, OU PIC DE CONSTANTINOPLE, 24. pouces 5. lignes.
PIED DE COPENHAGUE *en Dannemarck*, 10. pouces 9. lignes & demi.
PIED DE CRACOVIE *en Pologne*, 13. pouces 2. lignes.
PIED DE DANTZIC *en Pologne*, 10. pouces 4. lignes 6. parties selon *M. Petit* : & 10. pouces 7. lignes selon *M. Picart*.
PIED DE DIJON *en Bourgogne*, 11. pouces 7. lignes 2. parties.
PIED DE FLORENCE. *Voyez* BRASSE.
PIED DE GENES. *Voyez* PALME.
PIED DE GENEVE, 18. pouces 4. parties de ligne.
PIED DE GRENOBLE *en Dauphiné*, 12. pou. 7. lignes 2. part.
PIED DE HEYDELBERG *en Alemagne*, 10. pouces 2. lignes selon *M. Petit* : & 10. pouces 3. lignes & demi selon une mesure originale.
PIED DE LIPSIE *en Alemagne*, 11. pouces 7. lignes 7. part.
PIED DE LEYDE *en Hollande*, 11. pouces 7. lignes.
PIED DE LIEGE, 10. pouces 7. lignes 6. parties.
PIED DE LION, 12. pouces 7. lignes 2. parties selon *M. Petit*, & 12. pouces 7. lignes & demi selon une mesure originale. Sept pieds & demi font la Toise de *Lion*.
PIED DE LISBONNE *en Portugal*, 11. pouces 6. lignes 7. parties selon *Snellius*.
PIED DE LONDRES, & DE TOUTE L'ANGLETERRE, 11. pouces 3. lignes, ou 11. pouces 2. lign. 6. part. selon *M. Picart* ; mais selon une mesure originale, 11. pouces 4. lignes & demi. Le Pouce d'Angleterre se divise en 10. parties ou lign.
PIED DE LORRAINE, 10. pouces 9. lignes 2. parties.
PIED DE MANHEIM *dans le Palatinat du Rhin*, 10. pouces 2. lignes 7. parties selon une mesure originale.
PIED DE MANTOÜE *en Italie. Voyez* BRASSE.
PIED DE MASCON *en Bourgogne*, 11. pouces 4. lignes 3. parties. Il en faut 7. & demi pour la Toise.

Ddddd iij

PIED DE MAYENCE, *en Alemagne*, 11. pouces 1. ligne & demi.
PIED DE MIDDELBOURG *en Zelande*, 11. pouces 1. ligne.
PIED DE MILAN. *Voyez* BRASSE.
PIED DE NAPLES. *Voyez* PALME.
PIED DE PADOÜE *en Italie*, 13. pouces 1. ligne selon Scamozzi.
PIED DE PALERME *en Sicile*. *Voyez* PALME.
PIED DE PARME *en Italie*. *Voyez* BRASSE.
PIED DE PRAGUE *en Boheme*, 11. pouces 1. ligne 8. parties.
PIED DU RHIN, 11. pouces 5. lignes 3. parties selon *Snellius* & *Ricciolo* : 11. pouces 6. lignes 7. parties selon *M. Petit* : 11. pouces 7. lignes selon *M. Picart* : & 11. pouces 7. lignes & demi selon une mesure originale.
PIED DE ROÜEN, semblable au *Pied de Roy*.
PIED DE SAVOYE, 10. pouces.
PIED DE SEDAN, 10. pouces un quart.
PIED DE SIENNE *en Italie*. *Voyez* BRASSE.
PIED DE STOKOLME *en Suede*. 11. pouces 1. ligne.
PIED DE STRASBOURG, 10. pouces 3. lignes & demi.
PIED DE TOLEDE, ou PIED CASTILLAN, 11. pouces 2. lignes 2. parties selon *Ricciolo*, & 10. pouces 3. lignes 7. parties selon *M. Petit*.
PIED TREVISAN *dans l'Etat de Venise*, 14. pouces & demi selon *Scamozzi*.
PIED DE TURIN ou de PIEMONT, 16. pouces selon *Scamozzi*.
PIED DE VENISE, 12. pouces 10. lignes selon *Scamozzi*, & *Larius* : 12. pouces 8. lignes selon *M. Petit* : & 12. pouces 11. lignes selon *M. Picart*.
PIED DE VERONE *en Italie*, égal à celui de Venise.
PIED DE VICENCE *en Italie*, 13. pouces 2. lignes selon *Scamozzi*.
PIED DE VIENNE *en Autriche*, 11. pouces 8. lignes.
PIED DE VIENNE *en Dauphiné*, 12. pouces 11. lignes.

PIED D'URBIN, & de PEZARO *en Italie*, 13. pouces 1. ligne selon *Scamozzi*.

PIEDS *selon les dimensions*.

PIED COURANT, celui qui est mesuré suivant sa longueur.

PIED SUPERFICIEL OU QUARRÉ, celuy qui ayant 12. pouces par chacun de ses côtez, en contient 144. *superficiels*. *pag*. 205.

PIED CUBE, celui qui contient 1728. pouces *cubes*, ou solides p. 213.

PIED DE MUR; c'est la partie inférieure d'un *Mur*, comprise depuis l'empatement du fondement, jusqu'au dessus ou à hauteur de retraite. p. 315.

PIED DE FONTAINE. Espece de gros Balustre, ou Piedestal rond ou à pans, quelquefois avec des Consoles ou des Figures, pour porter une Coupe ou un Bassin de *Fontaine*, ou un Chandelier d'eau, comme les 32. *Pieds*, qui soûtiennent autant de Bassins de marbre blanc dans la Colonnade de Versailles. p. 317.

PIED-DE-BICHE. Barre de fer, dont un bout est attaché par un crampon dans le mur, & l'autre en forme de crochet, s'avance ou recule dans les dents d'une cremiliere sur un Guichet de porte-cochere, pour empêcher qu'il soit forcé. Lat. *Vectis*.

PIED-DE-CHEVRE; c'est une troisiéme piece de bois, qu'on ajoûte à une *Chevre*, pour lui servir de jambe, lorsqu'on ne peut l'appuyer contre un mur pour enlever quelque fardeau à plomb de peu de hauteur, comme une poutre sur des treteaux pour la debiter, &c.

PIEDESTAL; c'est un corps quarré avec Base & Corniche, qui porte la Colonne & lui sert de soubassement, & qui a toûjours selon Vignole, le tiers de la hauteur de la Colonne. Il est different selon les cinq Ordres, & il se nomme aussi *Stereobate*, ou *Stylobate*, du Grec *Stylobates*, Base de Colonne. pag. 2. Pl. 2.

PIEDESTAL TOSCAN, est de la plus basse proportion, & le plus simple, n'ayant qu'un Plinthe pour Base, & un Talon cou-

ronné pour Corniche. pag. 14. Planch. 5.

Piédestal Dorique, est un peu plus haut que le *Toscan*, & a un Larmier ou Mouchette dans sa Corniche. pag. 28. Planch. 10.

Piédestal Ionique, est de plus haute proportion que le *Dorique*, & a les moulures presque semblables. pag. 44. Planch. 18.

Piédestal Corinthien, est le plus svelte, & riche de moulures dans sa Base & dans sa Corniche, au dessous de laquelle est une Frise. p. 64. Pl. 27.

Piédestal Composite, est semblable en proportion au *Corinthien*; mais les profils de sa Base & de sa Corniche, en sont différents. p. 80. Pl. 33.

Piédestal Quarré, celuy qui l'est également en hauteur & en largeur, comme sont ceux de l'Arc des Lyons à Verone, d'Ordre Corinthien, & que quelques Sectateurs de Vitruve, comme Serlio, Philander, &c. ont attribué à leur Ordre Toscan.

Piédestal Double, celui qui porte deux Colonnes, & a plus de largeur que de hauteur, comme ceux du Portail des PP. Feüillans rüe S. Honoré à Paris, & comme on en voit à la pluspart des Retables d'Autel.

Piédestal Continu, celuy qui sans ressauts porte un rang de Colonnes, comme le *Piédestal*, qui porte les Colonnes Ioniques cannelées du Palais des Thuileries du côté du Jardin. p. 44.

Piédestal en Adoucissement, celuy dont le Dé ou Tronc est en Gorge, comme on en voit qui portent des Statuës de bronze autour du Parterre à la Dauphine à Versailles. Pl. 94. p. 387.

Piédestal de Balustre, celuy dont le Profil est contourné en maniere de *Balustre*. ibid.

Piédestal en Talut, celuy dont les faces sont inclinées, comme ceux qui portent les Figures de l'Océan & du Nil dans l'escalier du Capitole à Rome. ibid.

PIE'DESTAL FLANQUÉ, celuy dont les encôgnures sont flanquées ou cantonnées de quelques corps, comme de Pilastres Attiques, ou en Console, &c. *ibid.*

PIE'DESTAL TRIANGULAIRE, celuy qui étant en *Triangle*, a trois faces quelquefois cintrées par leur plan, & ses encôgnures en pan coupé, échancrées, ou cantonnées. Il sert ordinairement pour porter une Colonne avec des Figures sur ses encôgnures, comme le *Piédestal* de la Colonne funeraires de François II. dans la Chapelle d'Orleans aux Celestins de Paris. *ibid.*

PIE'DESTAL COMPOSÉ, celuy qui est d'une forme extraordinaire, comme ronde, quarré-longue, arondie, ou avec plusieurs retours, ainsi qu'on en fait pour les Groupes de Figures, Statuës, Vases, &c. *ibid.*

PIE'DESTAL IRREGULIER, celuy dont les angles ne sont pas droits, ni les faces égales ou paralleles, mais quelquefois cintrées par la sujetion de quelque plan, comme d'une tour ronde ou creuse.

PIE'DESTAL ORNÉ, celui qui non seulement a ses moulures taillées d'ornemens, mais dont les tables foüillées ou en saillie, sont enrichies de Bas-reliefs, Chifres, Armes, &c. de la même matiere, ou postiches comme sont la plufpart de ceux des Statuës Equestres, & des autres superbes Monumens. *Pl. 94. p. 313.*

PIE'DESTAUX PAR SAILLIES ET RETRAITES, ceux qui sous un rang de Colonnes, forment un avant corps au droit de chacune, & un arriere-corps dans chaque intervalle, comme les *Piédestaux* des Amphitheatres antiques, ceux de l'Arc de Titus à Rome, & comme les Corinthiens & Composites de la Cour du Louvre. *p. 44. & 268. Pl. 74.* La plufpart des Commentateurs de Vitruve, aprés diverses opinions sur l'interpretation de ces mots *Scamilli impares*, Escabeaux impairs, sont enfin d'avis, qu'ils signifient cette disposition de *Piédestaux*.

PIE'DOUCHE; c'est une petite Base longue ou quarrée en

adouciſſement avec moulures, qui ſert à porter un Buſte, ou une petite Figure. Ce mot vient de l'Italien *Peduccio*, le pied d'un animal. *Pl.* 56. *p.* 165. & *Pl.* 75. *p.* 271.

PIE'DROIT ; c'eſt la partie du Trumeau ou Jambage d'une Porte ou d'une Croiſée, qui comprend le bandeau ou chambranle, le tableau, la feüillure, l'embraſure & l'écoinçon. On donne auſſi ce nom à chaque pierre, dont le *Piédroit* eſt compoſé. *p.* 144. *Pl.* 51. & *p.* 237. 66 A. Tous les *Piédroits*, Jambages & Doſſerets ſont appellez *Paraſtate*, ou *Orthoſtate* par Vitruve.

PIERRE. Matiere la plus utile pour bâtir, qui ſe tire dure ou tendre des Carrieres, & qui doit eſtre conſiderée ſelon ſes eſpeces, ſes qualitez, ſes façons, ſes uſages & ſes défauts. *p.* 202. &c.

PIERRE-DURE *ſuivant ſes eſpeces, dont on ſe ſert à Paris & aux environs.*

Pierre d'Arcueil *prés de Paris*, porte de hauteur de banc nette & taillée, depuis 14. juſqu'à 21. pouces : & le *Bas-apareil d'Arcüeil*, 9. à 10. pouces. *p.* 202.

Pierre de Bille-hache ; c'eſt la plus dure de toutes les *Pierres*, quoique moins parfaite que le *Liais ferant*, à cauſe des cailloux qui s'y rencontrent, auſſi s'en ſert-on rarement. Elle ſe tire vers Arcueil, d'un endroit appellé la *Carriere Royale*, & porte de hauteur 18. à 19. pouces.

Pierre de Bonbane, qui ſe tire vers *Vaugirard*, porte depuis 23. juſqu'à 24. pouces de hauteur. *p.* 204.

Pierre de Caen *en Normandie*, eſt une eſpece de *Pierre* noire, qui tient de la *Pierre d'ardoiſe*, mais qui eſt beaucoup plus dure, elle reçoit le poli, & ſert dans les compartimens de Pavé. *Pl.* 104. *p.* 353.

Pierre de la Chauſſée *prés Bougival*, à coſté de S. Germain en Laye, porte 15. à 16. pouces. *p.* 205.

Pierre de Cliquart *prés d'Arcueil*, qu'on appelle auſſi *Bas-apareil*, porte 6. à 7. pouces. *p.* 202.

Pierre de S. Cloud, qui ſe tire au lieu du même nom prés

D'ARCHITECTURE, &c.

Paris, se trouve depuis 18. jusqu'à 24. pouces de hauteur nette & taillée. *p.* 203.

PIERRE DE FECAMP, qui se tire dans la Vallée de ce nom prés Paris, a de hauteur 15. à 18. pouces. *p.* 205.

PIERRE DE LAMBOURDE, qui se trouve prés d'*Arcueil*, porte depuis 20. pouces jusqu'à 5. pieds; mais on la délite. Il y a aussi de la *Lambourde* qui se tire hors du Faubourg S. Jacques, & qui a depuis 18. jusqu'à 24. pouces. *p.* 203. & 204.

PIERRE DURE DE S. LEU, se tire aux Côtes de la montagne du même lieu. *p.* 207.

PIERRE DE LIAIS, se trouve de plusieurs especes. Le *Franc-Liais*, & le *Liais Feraux*, qui est plus dure que le *Franc*, se tirent tous deux de la même Carriere hors la Porte S. Jacques. Le *Liais rose*, qui est le plus doux & reçoit un beau poli au grais, se tire vers S. Cloud; Et le *Franc Liais de Saint Leu*, se prend le long des côtes de la montagne. Toutes ces especes de *Liais*, portent depuis 6. jusqu'à 8. pouces de hauteur. *pag.* 203.

PIERRE DE MEUDON *prés Paris*, se trouve depuis 14. jusqu'à 18. pouces: & celle qu'on nomme *Rustic de Meudon*, plus dure & plus troüée, est de pareille hauteur. *p.* 204. & 205.

PIERRE DE MONTISSON *prés Nanterre* à deux lieuës de Paris, porte 9. à 10. pouces. *p.* 205.

PIERRE DE SAINT NOM, au bout du Parc de Versailles, se trouve depuis 18. jusqu'à 22. pouces. *p.* 203.

PIERRE DE SENLIS, qui se prend à *Saint Nicolas* lez *Senlis* à dix lieuës de Paris, porte 14. à 15. pouces. *p.* 206.

PIERRE DE SOUCHET, qui se tire hors du Faubourg S. Jacques, porte depuis 12. jusqu'à 16. pouces. *p.* 204.

PIERRE DE TONNERRE *en Bourgogne*, a depuis 16. jusqu'à 18. pouces.

PIERRE DE VAUGIRARD, qui est dure & grise, porte 18. à 19. pouces. *p.* 204.

PIERRE DE VERGELÉ, qui se tire à *Saint Leu* à dix lieuës de Paris, porte 18. à 20. pouces. *p.* 207.

Eeeee ij

Pierre de Vernon à douze lieuës de Paris, porte depuis 2. jusqu'à 3. pieds. p. 206.

PIERRE TENDRE *suivant ses especes.*

Pierre de Saint Leu à dix lieuës de Paris, porte de hauteur depuis 2. pieds jusqu'à 4. p. 206. & 207.

Pierre de Maillet & de Trocy, se prennent aussi à Saint Leu. Le *Trocy* est de toutes les *Pierres*, celle dont le lit est le plus difficile à connoître, & qu'on ne découvre que par de petits trous. p. 207.

Pierre de Craye. *Voyez* CRAYE.

Pierre de Tuf. *Voyez* TUF.

Pierre d'Ardoise. *Voyez* ARDOISE.

PIERRE *suivant ses qualitez.*

Pierre de Taille; c'est toute *Pierre* dure ou tendre, qui peut estre équarrie & *taillée* avec paremens ou Architecture, pour la solidité & la décoration des Bâtimens. Lat. *Lapis quadratus* selon Vitruve.

Pierre vive; c'est selon Palladio *Liv.* 1. *Chap.* 3. celle qui fait masse dans une Carriere, & qui se durcit aussi bien dedans que hors de la Carriere, comme font les *Marbres*, le *Teverin*, le *Peperin*, &c. On nomme aussi *Pierre vive*, celle qui conserve ses arestes vives & son Architecture lisse & unie.

Pierre franche. On appelle ainsi toute *Pierre* parfaite dans son espece, qui ne tient point de la dureté du Ciel, ni du tendre du Moilon de la Carriere. p. 205.

Pierre saine et entiere, celle qui est sans fils, moyes, ni bouzin.

Pierre pleine. Toute *Pierre dure* qui n'a point de cailloux, de coquillages, de trous, ni de moyes, comme le plus beau Liais, & la *Pierre* de Tonnerre. p. 203.

Pierre gelisse verte, celle qui est nouvellement tirée, & qui n'a pas encore jetté son eau de Carriere. p. 204.

Pierre troüée ou poreuse, celle qui a des *trous*, comme le Rustic de Mendon, le Tuf & toutes les *Pierres* de Meuliere. On l'appelle aussi *Choqueuse. ibid.*

PIERRE FIERE, celle qui est difficile à travailler, à cause qu'elle est seche, comme la plupart des *Pierres* dures ; mais particulierement la Belle-hache & le Liais.

PIERRE FUSILIERE. Espece de *Pierre* dure & seche, qui tient de la nature du caillou. Il y en a de grise, comme celle dont une partie du Pont Nôtre-Dame est bâti : & de la petite noire, (qui est la *Pierre à fusil*) dont on pave les Terrasses, & les Bassins de Fontaine. p. 351.

PIERRE DE COULEUR, celle qui étant rougeâtre, grisâtre, ou noirâtre, cause une varieté agréable dans les Bâtimens. p. 338.

PIERRE A CHAUX. Sorte de *Pierre* grasse qui se trouve ordinairement aux costes des Montagnes, & qu'on calcine pour faire de la *Chaux*. p. 214. Lat. *Lapis calcarius*.

PIERRE A PLATRE. Sorte de *Pierre* qui se tire aux environs de Paris, qu'on cuit dans des Fours, & qu'on pulverise ensuite pour faire le *Plâtre*. p. 215. Lat. *Lapis gypsarius*.

PIERRE *selon ses façons*.

PIERRE AU BINARD ; c'est tout gros Bloc de *Pierre*, qui est apporté de la Carriere sur un *Binard* attelé de plusieurs couples de chevaux ; parce qu'il ne le peut estre par les charois ordinaires. *ibid*.

PIERRE D'ESCHANTILLON ; c'est un Bloc de *Pierre* de certaine mesure necessaire, commandée exprés aux Carriers. *pag*. 207.

PIERRE BIENFAITE, se dit d'un quartier de voye, ou d'un carreau de *Pierre*, qui approche le plus de la figure quarrée, & où il y a peu de déchet pour l'équarrir.

PIERRE DE BAS-APAREIL, celle qui porte peu de hauteur de banc, comme le *Bas-apareil* d'Arcueil, le Liais, &c, *pag*. 204.

PIERRE EN DEBORD, celle que les Carriers font voiturer prés des Atteliers, quoiqu'elle ne soit pas commandée, & que l'Attelier soit même cessé.

PIERRE VELÜE, Toute *Pierre* brute, telle qu'on l'amene de la Carriere. p. 237.

Pierre in chantier, celle qui est calée par le Tailleur de Pierre, & disposée pour estre taillée. *p. 237.*

Pierre tranche'e, celle où l'on fait une *tranche* dans sa hauteur avec le marteau pour en couper ; parce qu'elle est trop grande.

Pierre debite'e, celle qui est sciée. La *Pierre dure*, se débite à la scie sans dents avec l'eau & le grais : & la *tendre*, comme le Saint Leu, le Tuf, la Craye, &c. avec la scie à dents.

Pierre ebouzine'e, celle dont on a abbatu le *Bouzin* ou tendre. *p. 235.*

Pierre nette, celle qui est équarrie & atteinte jusqu'au vif & dur. *p. 203.*

Pierre retourne'e, celle dont les paremens opposez les uns aux autres, sont d'équerre & paralleles. *p. 237.*

Pierre esmille'e, celle qui est équarrie, & taillée grossierement avec la pointe du marteau, pour estre seulement employée dans le garni des gros Murs, & le remplissage des Piles, Culées de Pont, &c.

Pierre pique'e, celle dont les paremens sont *piquez* proprement à la pointe, & dont les ciselures sont relevées. *p. 208.*

Pierre hache'e, celle dont les paremens sont dressez avec la *hache* du marteau bretelé, pour estre ensuite layée ou rustiquée.

Pierre louve'e, celle où l'on a fait un trou pour recevoir la Louve qui est un morceau de fer avec un œil comme une main, qu'on serre dans un trou avec deux Louveteaux, qui sont deux coins de fer, ce qui sert à l'enlever du chantier sur le tas.

Pierre fusile, celle qui par l'operation du feu change de nature, & devient transparente.

Pierre rustique'e, celle qui aprés avoir esté dressée & hachée, est piquée grossierement avec la pointe.

Pierre laye'e, celle qui est travaillée à la *laye*, ou marteau avec bretures. *p. 235.*

PIERRE TRAVERSÉE, celle où les traits des bretures sont croisez. *ibid.*

PIERRE RAGRÉE AU FER, celle qui est repassée au rifflard, espece de ciseau large avec des dents. *ibid.*

PIERRE POLIE. Toute *Pierre* dure, qui prend le *poli* avec le grais, en sorte qu'il n'y paroît aucun coup d'outil. *ibid.*

PIERRE FAITE, celle qui est entierement taillée, & preste à estre enlevée pour estre mise en place.

PIERRES FICHÉES, celles dont le dedans des Joints, est rempli de mortier clair & de coulis. p. 231.

PIERRES JOINTOYÉES, celles dont le dehors des *Joints*, est bouché & ragréé de mortier serré, de plâtre, ou de ciment. *ibidem.*

PIERRE PARPAIGNE, celle qui traverse l'épaisseur d'un mur, & en fait les deux paremens. p. 237. Lat. *Lapis frontatus* selon Vitruve.

PIERRES D'ENCÔGNURE, celle qui ayant deux paremens, cantonne l'angle d'un Bâtiment de quelque Avant-corps.

PIERRES A BOSSAGE ou de REFEND, celles qui étant en œuvre, sont séparées par des canaux, & sont d'une même hauteur, parce qu'elles représentent les assises de *Pierre* : & dont les joints de lit doivent estre cachez dans le haut des *Refends* ; & lorsqu'elles sont en liaison, les joints montans sont dans l'un des angles du *Refend.* Pl. 45. p. 125.

PIERRES FEINTES. Ornement d'un mur de face, dont les crepits ou enduits sont separez & compartis en maniere de bossages en liaison.

PIERRES ARTIFICIELLES ; ce sont selon Palladio, *Liv.* 1. *Ch.* 3. les differentes especes de Briques, Carreaux, & Tuiles paitries & moulées, cuites ou cruës. p. 331.

PIERRE STATUAIRE, celle qui étant d'échantillon, est propre & destinée pour faire une *Statuë.* On dit aussi *Marbre statuaire.* p. 206.

PIERRE RETAILLÉE, non seulement celle qui ayant été coupée, est *retaillée* avec décher ; mais encore toute *Pierre* tirée

d'une démolition, & refaite pour estre derechef mise en œuvre. Les Latins nommoient cette derniere espece de *Pierre*, *Lapis redivivum*.

PIERRE *par rapport à ses usages*.

PREMIERE PIERRE. On nomme ainsi un gros quartier de *Pierre* dure ou de Marbre, qu'on met dans les fondemens d'un Edifice, & où l'on enferme dans un entaille de certaine profondeur, quelques Medailles & une Table de bronze, sur laquelle est gravée une Epigraphe ou Inscription; ce qui s'observe plus specialement pour les Bâtimens Royaux & publics, que pour les particuliers. Cette coûtume s'est pratiquée de tout temps, comme on le peut remarquer par les Medailles qu'on a trouvées, & qu'on trouve encore dans les recherches & démolitions des Bâtimens antiques. On appelle *Derniere Pierre*, une Table où est une Inscription qui marque le temps qu'un Bâtiment a été achevé. p. 263.

PIERRES PERDUES, celles qui sont jettées à plomb dans la Mer, ou dans un Lac, pour fonder; lorsqu'on n'y peut pas faire des Bastardeaux : & que l'on met le plus souvent dans des caissons. On nomme aussi *Pierres perduës*, celles qui sont jettées à bain de mortier pour bloquer.

PIERRES JECTISSES. Toutes celles qui peuvent estre *jettées* avec la main, comme les gros & menus cailloux qui servent à affermir les aires des grands Chemins,& à paver les Grotes, Fontaines, & Bassins : & qui étant sciées, entrent dans les ouvrages de raport & de Mosaïque.

PIERRE INCERTAINE, celle dont les pans & les angles sont inégaux, & que les Anciens employoient ainsi pour paver. Les Ouvriers la nomment aujourd'hui *Pierre de pratique*, parce qu'ils la font servir de toutes grandeurs. *Planch.* 102. pag. 349.

PIERRE D'ATTENTE. Toute *Pierre* en bossage, pour recevoir quelque ornement ou inscription. On appelle aussi *Pierres d'attente*, les Harpes & Arrachemens. *Planch.* 66 B. pag. 241.

PIERRE PERCÉE. Dale de *pierre* avec trous, qui s'encastre en feüillure dans un chassis aussi de *pierre* sur une Voute, pour donner de l'air & un peu de jour à une Cave, ou pour donner passage dans un Puisard aux eaux pluviales d'une Cour. On nomme *Pierre à chassis*, une Dale de *pierre* ronde ou quarrée sans trous, qui s'encastre de même, & sert de fermeture à un Regard, ou à une Fosse d'Aisance.

PIERRE A LAVER. Espece d'Auge plate, pour *laver* la vaisselle dans une Cuisine. *Pl.* 60. *p.* 175.

PIERRES MILLIAIRES. On appelloit ainsi chez les Romains certains Dez ou Bornes de *pierre* espacées à un *mille* l'une de l'autre sur les grands Chemins, pour marquer la distance des Villes de l'Empire. Ces *Pierres* se comptoient depuis le *Milliaire doré* du milieu de Rome, comme on voit dans les Auteurs par ces mots : *primus*, *secundus*, *tertius*, &c. *ab Urbe Lapis*. L'usage des *Pierres milliaires*, est aujourd'huy pratiqué dans toute la Chine. *p.* 309. & 350.

PIERRE PRECIEUSE. Toute *Pierre* rare, dont on enrichit les ouvrages de Marbre & de Marqueterie, comme l'Agate, le Lapis, l'Avanturine, le Cristal. Le Tabernacle de l'Eglise des Carmelites à Lion est fait de Marbre & pierres précieuses, & les ornemens de bronze. *p.* 310.

PIERRES DE RAPORT. Petites *Pierres* de diverses couleurs, qui servent aux compartimens de Pavé, aux ouvrages de Mosaïque, & aux Meubles précieux. *p.* 338.

PIERRE DE TOUCHE. Espece de Marbre noir, que les Italiens nomment *Pietra di paragone*, *Pierre* de comparaison, parce qu'elle sert à éprouver les métaux ; c'est pourquoy Vitruve l'appelle *Index*. C'est de cette *Pierre* qu'ont été faites la plûpart des Divinitez, des Sphinx, des Fleuves & autres Figures des Egyptiens. *p.* 212.

PIERRE SPECULAIRE ; c'étoit chez les Anciens, une *Pierre* transparente, qui se débitoit par feüilles, comme le Talc, & qui leur servoit de Vitres. La meilleure venoit d'Espagne selon Pline. Martial fait mention de cette sorte de *Pier-*

re, Liv. 8. Epigram. 14.

PIERRE NOIRE. *Voyez* CRAYON

PIERRE *selon ses défauts*.

PIERRE DE SOUPIE' ; c'est dans les Carrieres de S. Leu, la *Pierre* du Banc le plus bas, dont on ne se sert point, parce qu'elle est trouée & défectueuse.

PIERRE DE SOUCHET. On nomme ainsi en quelques endroits la *Pierre* du Banc le plus bas, qui n'étant pas formée non plus que le bouzin, est de nulle valeur.

PIERRE COQUILLERE OU COQUILLEUSE, celle où se rencontrent de petites *coquilles* ou rochers, qui rendent son parement troüé, comme la *Pierre* de S. Nom. *p.* 202. &c.

PIERRE GRASSE, celle qui étant humide, est sujette à se geler, comme le Cliquart. *ibid.*

PIERRE DELITE'E, celle qui est fenduë à l'endroit d'un fil de *lit*, & qui taillée avec déchet, ne sert qu'à faire des Arases. *p.* 204.

PIERRE MOYE'E, celle dont la *Moye* ou tendre, est abbatu avec perte ; parce que son lit n'est pas également dur, comme il arrive à la *Pierre* de la Chaussée. *p.* 203.

PIERRE FEUILLETE'E, celle qui se délite par *feüillets* ou écailles, à cause de la gelée, comme la Lambourde. *p.* 204.

PIERRE FESLE'E, celle qui est cassée par un fil, ou vêne courante ou traversante ; & *Pierre entiere*, c'est le contraire. Le son sous le marteau fait connoître ces deux qualitez de la pierre.

PIERRE MOULINE'E, celle qui est graveleuse, & s'égraine à la lune, ou à l'humidité, comme la même Lambourde. *ibidem.*

PIERRE GAUCHE, celle dont les paremens & les côtez opposez, ne se bornoyent pas ; parce qu'ils ne sont pas paralleles. *p.* 237.

PIERRE COUPE'E, celle qui est gâtée, parce qu'étant mal taillée, elle ne peut servir où elle étoit destinée.

PIERRE EN DELIT, celle qui n'est pas posée sur son *lit* de

Carriere dans un cours d'assise, mais sur son parement ou *delit en joint*. p. 238.

PIERRE'E. Canal soûterrain souvent construit à pierres seches, & glaisé dans le fond, qui sert à conduire les eaux des Fontaines, des Cours & des Combles. *p. 175*.

PIEUX. Pieces de bois de chêne, qu'on employe de leur grosseur pour faire les Palées des Ponts de bois, ou qu'on équarrit pour les Fils-de-pieux qui retiennent les Berges de terre, les Digues, &c. ou qui servent à construire les Bastardeaux. Ils sont pointus & ferrez comme les pilotis. Les *Pieux* sont differens des Pilotis, en ce qu'ils ne sont jamais tout-à-fait enfoncez dans la terre, & que ce qui en paroit au dehors, est souvent équarri. *p. 243*. Lat. *Pali* & *Sublica*.

PIEUX DE GARDE. Ceux qui sont au-devant d'un pilotis, plus peuplez & plus haut que les autres, & recouverts d'un chapeau. On en met ordinairement au-devant de la pile d'un pont, & au pied d'un mur de Quay ou de Rampart pour le garder du heurt des bâteaux & des glaçons, & empêcher le dégravoyement.

PIGEON. *Voyez* EPIGEONNER.

PIGNON; c'est le haut d'un Mur mitoïen ou d'un Mur de face, qui termine en pointe, & où vient finir le Comble. Le *Pignon* de la Salle du Legat de l'Hôtel-Dieu de Paris, qui est riche de Sculpture, est un des plus grands, & a été bâti sous le Roy François I. par le Cardinal Antoine Duprat. Ce mot vient du Latin *Pinna* ou *Pinnaculum*, Pinacle ou Sommet. *p. 199. Testarium* dans Vitruve, signifie aussi-bien le *Pignon* que la Ferme d'un Comble.

PIGNON A REDENTS; c'est à la tête d'un Comble à deux égouts, un *Pignon* dont les côtez sont par retraites en maniere de degrez, & qu'on faisoit anciennement pour monter sur le Faiste du Comble, lorsqu'il en faloit reparer la couverture, ce qui se pratique encore aujourd'hui dans les païs froids, où les Combles sont fort pointus, & plûtôt par ornement, que pour cet usage.

PIGNON ENTRAPEZE', se dit d'un bout de mur à la tête d'un Comble, dont le profil n'est pas triangulaire ; mais à cinq pans, comme celuy d'une Mansarde, ou même à quatre, comme un *Trapeze. p. 334.*

PILASTRE ; c'est une maniere de Colonne quarrée par son plan, quelquefois isolée, mais plus souvent engagée dans le mur ; en sorte qu'elle ne paroît que le quart ou le cinquiéme de son épaisseur. Le *Pilastre* est différent selon les Ordres, dont il emprunte le nom de chacun, ayant les mêmes proportions, & les mêmes ornemens que les Colonnes. *p. 156. Pl. 54.* &c. Le mot *Anta*, se doit entendre dans Vitruve des *Pilastres* engagez : & celuy de *Parastata*, des *Pilastres* isolez.

PILASTRE DIMINUE', celuy qui étant derriere ou à côté d'une Colonne, en retient le même contour, & a de la *diminution* par le haut, pour empêcher qu'il n'excede l'aplomb de l'Entablement, comme au Portail de l'Eglise de S. Gervais, & à celuy du College Mazarin à Paris.

PILASTRE GRESLE, celuy qui derriere une Colonne, est plus étroit que sa proportion ; parce qu'il n'a de largeur paralele que le diametre de la diminution de la Colonne, pour éviter un ressaut dans l'Entablement, comme à l'Ordre Dorique du Gros Pavillon du Château de Clagny, & au Grand Portail de l'Eglise de S. Loüis des Invalides. On nomme aussi *Pilastre gresle*, celuy qui a de hauteur plus de diametres que le caractere de son Ordre, comme les *Pilastres* Corinthiens de l'Eglise des Religieuses Feüillantines du Fauxbourg S. Jacques à Paris, qui ont plus de douze diametres, au lieu qu'ils n'en devroient avoir que dix.

PILASTRE CANNELE', celuy qui a suivant les regles ordinaires, sept *cannelures* dans chaque face de son Fust. *Planch. 75. pag. 272.*

PILASTRE RUDENTE', celuy dont les cannelures sont remplies jusqu'au tiers, d'une *rudenture* ronde, comme ceux de la Grande Galerie du Louvre : ou d'une *rudenture* plate, comme ceux de l'Eglise du Val-de-grace : ou enfin de pareils or-

nemens que les Colonnes *rudentées*. p. 300. Pl. 90.

PILASTRE BANDÉ, celuy qui à l'imitation des Colonnes *bandées*, a des *Bandes* sur son Fust uni ou cannelé, comme les petits *Pilastres* Toscans de la Galerie du Louvre du côté de la Riviere. p. 302. Pl. 91.

PILASTRE RAVALÉ, celuy dont le parement est refoüillé, & incrusté d'une tranche de marbre bordée d'une moulure, ou avec des ornemens, comme on en voit aux *Pilastres* de l'Arc des Orphévres : ou bien avec des compartimens en relief, ou de marbre de diverses couleurs, comme à ceux des Chapelles Sixte & Pauline à Sainte Marie Majeure à Rome p. 341.

PILASTRE CINTRÉ, celuy dont le plan est curviligne, parce qu'il suit le contour du mur circulaire d'une tour ronde ou creuse, comme ceux d'un Chevet d'Eglise, d'un Dome, &c. Pl. 44 B. p. 189.

PILASTRE ANGULAIRE OU CORNIER, celuy qui cantonne l'*Angle* ou l'encôgnure d'un Bâtiment, comme au Portail du Louvre. p. 304. Pl. 91.

PILASTRE DANS L'ANGLE, celuy qui ne présente qu'une encognure, & n'a de saillie de chaque costé, que le 6e ou 7e de son diametre, comme au même Portail du Louvre. *ibid*.

PILASTRE PLIÉ, celuy qui est partagé en deux moitiez dans un Angle rentrant, comme au fonds de la grande Place où étoit l'Hôtel de Vandôme. *ibid*.

PILASTRE EBRASÉ, celuy qui est plié en angle obtus par sujetion d'un Pan coupé, comme on le pratique aux Eglises qui ont un Dome sur leur Croisée. *ibid*.

PILASTRE FLANQUÉ, celuy qui est accompagné de deux *Demipilastres* avec une mediocre saillie, comme les Corinthiens de l'Eglise de S. André de La Valle à Rome. *ibid*.

PILASTRES ACCOUPLEZ, ceux qui sont deux à deux, comme les Composites de la Grande Galerie du Louvre. Pl. 70. pag. 253.

PILASTRE DOUBLE, celuy qui est formé de deux *Pilastres* en-

tiers, qui se joignent en angle droit & rentrant, & qui ont leurs Bases & Chapiteaux confondus, comme les *Pilastres* Corinthiens du grand Salon de Clagny : ou en angle obtus, comme ceux qui sont derriere les 8. Colonnes Corinthiennes du dedans de l'Eglise des Invalides. *Pl. 92. p. 305.*

PILASTRE ENGAGÉ, celuy qui étant derriere une Colonne qui luy est adossée ; n'en suit pas le contour ; mais est contenu entre deux lignes paralleles, & a sa Base & son Chapiteau confondus avec ceux de la Colonne, comme aux quatre Chapelles d'encogneure de la même Eglise des Invalides.

PILASTRE LIÉ. On peut appeller ainsi, non seulement un *Pilastre* qui est joint à une Colonne par une languette, comme le Cavalier Bernin l'a pratiqué à la Colonnade de Saint Pierre de Rome ; mais encore ceux qui ont quelques parties de leurs Bases & Chapiteaux jointes ensemble, comme les *Pilastres* Doriques du Portail des Minimes de la Place Royale à Paris. *Pl. 92. p. 305.*

PILASTRE COUPÉ, celuy qui est traversé par une Imposte, qui passe pardessus; ce qui fait un mauvais effet, comme on le peut voir aux *Pilastres* Ioniques des Portiques du Palais des Thuileries.

PILASTRE EN GAINE DE TERME, celuy qui est plus étroit par le bas que par le haut, comme les grands *Pilastres* rustiques de la haute Terrasse de Meudon. *p. 288. Pl. 84.*

PILASTRE ATTIQUE ; c'est un petit *Pilastre* d'une proportion particuliere & plus courte qu'aucune de ceux des cinq Ordres. Il y en a de simples, comme à la Porte de l'Hostel de Jars, du dessein de François Mansard ruë de Richelieu à Paris : & de ravalez, comme l'Attique du Château de Versailles. *Pl. 74. p. 269.*

PILASTRE RAMPANT, celuy qui bien qu'aplomb, suivant la Rampe d'un Escalier, se trouve d'équerre sur les Paliers, & sert pour la décoration des murs de la Cage ou de l'Echifre : ou celuy qui est assujeti par quelque autre pente, comme les pilastres Doriques des Ailes, qui communiquent la Colon-

nade avec le Portail de S. Pierre de Rome.

PILASTRE DE RAMPE. On appelle ainsi tous les petits *Pilastres* à hauteur d'apui, qui ont quelquefois des Bases & Chapiteaux, & qui servent à retenir les travées de Balustres des *Rampes* d'Escalier, & des Balcons. p. 218. Pl. 65 D.

PILASTRE DE LAMBRIS. Espece de Montant le plus souvent ravalé entre les Panneaux de *Lambris* d'apui & de revêtement. p. 170. Pl. 59. & p. 341.

PILASTRE DE FER. On appelle ainsi dans la Serrurerie, certains montans à jour, qu'on met d'espace en espace, pour entretenir les travées de Grilles, avec des ornemens convenables, comme il y en a aux Grilles du Château & des Ecuries de Versailles. Pl. 44 A. p. 117.

PILASTRE DE VITRE. Espece de Montant de *verre*, qui a Base & Chapiteau avec des ornemens peints, & qui termine les costez de la Forme d'un *Vitrail* d'Eglise. p. 335.

PILASTRE DE TREILLAGE. Corps d'Architecture long & étroit, fait d'échalas en compartiment, pour décorer les Portiques & Cabinets de *Treillage* dans les Jardins. pag. 197. & 309.

PILE ; c'est un Massif de forte maçonnerie, dont le plan est le plus souvent hexagone barlong, & qui separe & porte les Arches d'un Pont de pierre, ou les Travées d'un Pont de bois. p. 243. & 348. Lat. *Pila* selon Vitruve.

PILE PERCE'E, celle qui au lieu d'Avantbecs d'amont & d'aval, est ouverte par une petite Arcade au dessus de la Creche pour faciliter le courant rapide des grosses eaux d'une Riviere ou d'un Torrent, comme aux Ponts des Villes du S. Esprit & d'Avignon sur le Rhosne.

PILIER. Espece de Colonne ronde & isolée, trop massive ou trop gresle, sans proportion, comme sont les *Piliers* qui portent les Voutes des Bâtimens Gothiques. Pl. 66 A. p. 237. Lat. *Pila*.

PILIER DE DOME. On appelle ainsi dans une Eglise à *Dome*, chacun des quatre Corps de maçonnerie isolez, qui ont un

pan coupé à une de leurs encognures, & qui étant proportionnez à la grandeur de l'Eglise, portent un *Dome* sur leur Croisée. Ceux du *Dome* de S. Pierre de Rome, occupent chacun plus de cent toises de superficie. *Pl.* 69. p. 251.

PILIER QUARRÉ; c'est un Massif appelle aussi *Jambage*, qui sert pour porter les Arcades, les Platebandes, & les Retombées des Voutes. p. 10. *Pl.* 3.

PILIER BUTANT; c'est un Corps de maçonnerie élevé, pour contretenir la poussée d'une Voute ou d'un Arc. Il y en a de différens profils, comme en adoucissement ou en enroulement, & quelquefois avec des Arcades, comme à la plûpart des nouvelles Eglises. p. 136. & 276.

PILIER BUTANT EN CONSOLE. Espece de Pilastre Attique, dont la partie inferieure forme un enroulement par son profil, comme une *Console* renversée; ce qui sert autant pour buter contre un Arc ou une Voute, que pour racorder deux Plans ronds l'un sur l'autre, différens de diametre, par une large retraite, comme on en voit à l'Attique du Dome des Invalides à Paris. *Pl.* 78. p. 277.

PILIER DE MOULIN A VENT; c'est le Massif de maçonnerie, qui termine en cone, & porte la Cage d'un *Moulin à vent*, laquelle tourne verticalement sur un pivot, pour en exposer les volans au *vent*.

PILIERS DE CARRIERE; ce sont des Masses de pierre, qu'on laisse d'espace en espace, pour soûtenir le Ciel d'une *Carriere*. Lat. *Moles saxea*.

PILOTAGE; c'est dans l'eau, ou sur un terrein de mauvaise consistence, un espace peuplé de *Pilotis*, sur lequel on fonde. Lat. *Palatio* selon Vitruve.

PILOTER; c'est enfoncer des Pieux ou des *Pilotis* avec la Sonnette ou l'Engin jusqu'au refus du Mouton ou de la Hie.

PILOTIS. Piece de bois de chesne ronde, employée de sa grosseur, afilée par un bout quelquefois armé d'un fer pointu & à quatre branches, & frettée en sa couronne, d'une frette de fer. On nomme *Pilotis de bordage*, ceux qui bordent ou

environnent le *Pilotage*, & qui portent les Patins & Racinaux : Et *Pilotis de remplage*, ceux qui garnissent l'espace *piloté*. Il en entre 18. à 20. dans une toise superficielle. Le *Pilotis* est différent du Pieu, en ce qu'il est tout-à-fait enfoncé dans la terre, & que partie du Pieu en paroît au dehors ou au dessus de l'eau dans une Palée. p. 233. & 243. Lat. *Palus fistucarius*.

PIQUER ; c'est *en Maçonnerie*, rustiquer les paremens ou les lits d'une pierre, d'un moilon ou d'un quartier de grais, avec la pointe du marteau. Et c'est *en Charpenterie*, marquer une piece de bois avec le traceret, pour la tailler & façonner. *pag.* 337.

PIQUETS. Petits morceaux de bois pointus, qu'on enfonce dans la terre pour tendre des cordeaux, lorsqu'on veut planter un Bâtiment, ou un Jardin. On nomme *Taquets*, ceux qu'on enfonce à tête perduë dans la terre, afin qu'on ne les arrache pas, & qu'ils servent de repéres dans le besoin. p. 232. Lat. *Paxilli*.

PIQUEUR ; c'est dans un Attelier, un homme préposé par l'Entrepreneur, pour recevoir par compte les materiaux, en garder les tailles, veiller à l'employ du temps, marquer les journées des Ouvriers, & *piquer* sur son rôle, ceux qui s'absentent pendant les heures du travail, afin de retrancher de leurs salaires. On appelle *Chassavants*, les moindres Piqueurs, qui ne font que hâter les Ouvriers. p. 244.

PIRAMIDE, ou PYRAMIDE, du Grec *Pyr*, le feu, parce qu'elle termine en pointe, comme la flame ; c'est un corps solide dont la Base est quarrée, triangulaire ou polygone, & qui depuis cette Base, va en diminuant jusques à son sommet. On éleve quelquefois des *Piramides* pour quelque évenement singulier ; mais comme elles sont le symbole de l'Immortalité, elles servent plus souvent de Monumens funeraires, ainsi que celle de Cestius à Rome, & celles d'Egypte autant fameuses pour leur grandeur, que pour leur antiquité. *Pl.* †. *p.* 3. & 4. *Voyez* les Observations de Bel-

Ion, & les Voyages de Pierre Gilles, de Pietro de la Vallée, & de M. Thevenot.

PIRAMIDE D'AMORTISSEMENT. Petite *Piramide*, qui termine quelque décoration d'Architecture, comme il y en a sur les Piliers butans de l'Eglise de S. Nicolas du Chardonnet à Paris, & au Portail de Sainte Marie del Horto à Rome. Il y a aussi de ces *Piramides* qui servent d'enfaîtement, comme on en voit sur l'Eglise des Invalides.

PISCINE ; c'étoit chez les Anciens un grand Bassin dans une Place publique, où la Jeunesse apprenoit à nager, & qui étoit fermé d'un mur, pour empêcher qu'on y jettât des ordures. C'étoit aussi le Bassin quarré du milieu d'un Bain. Ce mot vient du Latin *Piscis*, Poisson ; parce que les hommes imitent les Poissons en nageant, & qu'on en conservoit aussi dans quelques-unes de ces *Piscines*. p. 309.

PISCINE PROBATIQUE ; c'étoit un Reservoir d'eau prés le Parvis du Temple de Salomon, ainsi nommé du Grec *Probaton*, brebis ; parce qu'on y lavoit les animaux destinez au Sacrifice. On voit encore cinq Arcades du Portique, les degrez & une partie du Bassin de cette *Piscine*, où Jesus-Christ guérit le Paralitique.

PISCINE OU LAVOIR ; c'est chez les Turcs au milieu de la Cour d'une Mosquée, ou sous les Portiques qui l'environnent, un grand Bassin ordinairement quarré-long, construit de pierre ou de marbre, avec quantité de robinets, où les Turcs se *lavent*, avant que de faire leurs prieres ; parce qu'ils croyent que l'ablution efface leurs pechez.

PISTON ; c'est un court cilindre de métail, qui étant agité par une manivelle dans le corps d'une Pompe, sert par son mouvement à tirer ou aspirer l'eau, ou à la comprimer ou refouler. Lat. *Embolus* ou *Fundulus ambularilis* selon Vitruve.

PIVOT. Morceau de fer ou de bronze, qui étant arondi à l'extrémité, & attaché au Ventail d'une Porte, entre par le bas dans une Crapaudine, & par le haut dans une Femelle, pour le faire tourner verticalement. Cette maniere est la plus du-

rable pour pendre les Portes, comme on le peut remarquer à celles du Pantheon à Rome, qui sont de bronze, & dont les Ventaux chacun de 25. pieds de haut sur 7. de largeur, n'ayant pas surplombé depuis le siecle d'Auguste qu'elles subsistent, s'ouvrent & se ferment avec autant de facilité qu'une simple Porte Cochere. *pag.* 243. Lat. *Axis* selon Vitruve.

PIVOT D'ARBRE ; c'est la partie la plus basse du tronc dés laquelle la racine commence à se fourcher. On appelle aussi *Pivot* ce qui reste d'un *Arbre* lorsqu'on le scie tout à l'entour pour en faire pendant quelque temps couler la seve devant que de l'abatre, selon le conseil de Philbert de Lorme.

PLACAGE ; c'est dans les ouvrages de Menuiserie, la maniere d'adapter des morceaux de bois sur les membrures ou panneaux, pour y pousser des moulures & y tailler des ornemens qui n'ont pas pû estre élegis dans la même piece, parce qu'ils ont été faits aprés coup. C'est aussi le recouvrement de la Menuiserie d'assemblage, avec des bois durs & précieux colez par feüilles. *p.* 341.

PLACARD ; c'est une décoration de Porte d'Apartement, composée d'un Chambranle couronné de sa frise ou gorge, & de sa corniche portée quelquefois sur des consoles : & qui se fait de bois, de pierre, ou marbre. Mais ce mot s'entend plus particulierement du revêtement d'une Porte de Menuiserie garnie de ses Ventaux. *pag.* 170. *Planch.* 59. & *Pl.* 99. *p.* 339.

PLACARD DOUBLE, celuy qui dans une Baye de Porte, est repeté devant & derriere, avec embrasures entre deux sur, l'épaisseur d'un mur ou d'une cloison.

PLACARD CINTRÉ, celuy d'une Arcade ou d'une Porte ronde : ou plûtôt celuy dont le plan est curviligne, comme on en fait dans les Salons & Vestibules ronds, & comme il y en a au Porche ou Tambour de menuiserie de l'Eglise des PP. Chartreux à Paris.

PLACARD FEINT, celuy qui ne sert que de Lambris, pour faire

simmetrie avec une porte parallele ou opposée. p. 170.

PLACE. Espace de figure reguliere ou irreguliere, destiné pour bâtir, qu'on appelloit anciennement *Parterre*. p. 173. Lat. *Area*.

PLACE PUBLIQUE. Grande *Place* découverte, entourée de Bâtimens de simmetrie, pour la magnificence, comme la *Place* où étoit l'Hôtel de Vandôme à Paris, & celle de S. Charles à Turin : ou pour l'utilité, comme une Halle ou un Marché, ainsi que la *Place* Navonne à Rome, & le Marché de Versailles. p. 307. &c. Lat. *Forum* selon Vitruve.

PLAFOND ; c'est le dessous d'un Plancher droit ou cintré, lambrissé de lattes & de plâtre. Quand il est de Menuiserie, on l'appelle *Sofra*. p. 188. & 346. Lat. *Cœlum* selon Vitruve.

PLAFOND DE PIERRE ; c'est le dessous d'un Plancher fait de dales de pierre dure, ou de pierres de leur hauteur d'apareil. Ces *Plafonds* sont, ou simples, comme celuy du Porche de l'Eglise de l'Assomption ruë S. Honoré, ou avec compartimens & sculpture, comme au Portail du Louvre. p. 239.

PLAFOND DE PEINTURE, celuy qui est enrichi de *Peinture* par compartimens, ornemens ou sujets d'Histoire sur le plâtre, la toile ou le bois. On en fait aussi d'Architecture en perspective, qui font un percé merveilleux, comme est le *Plafond* cintré de la Salle Clementine du Vatican à Rome. p. 347.

PLAFOND MAROUFLÉ, celuy qui est peint sur une toile tenduë sur un ou plusieurs chassis, & retenuë (de peur que l'humidité ne la fasse bouffer) avec des cloux dans les endroits moins considerables de la peinture, qu'on recouvre ensuite de couleurs. On maroufle de la même maniere des plafonds cintrez ; il faut que la toille soit humectée ou colée par derriere, afin qu'en se séchant elle se bande & s'unisse. C'est de cette sorte qu'est maroufé le plafond de la grande Galerie de Versailles.

PLAFOND DE CORNICHE ; c'est le dessous du Larmier d'une Corniche, qu'on appelle encore *Sofite*, & qui est ou simple, ou enrichi de Sculpture. p. 34. Pl. 13. & 14. C'est ce que Vitruve entend par le mot *Planitia*.

PLAFONNER ; c'est revêtir le dessous d'un Plancher ou d'un Cintre de charpente, avec des ais ou du mairain. p. 333.

PLAIN-PIED, se dit dans une Maison, d'une suite de plusieurs Pieces sur une ligne de niveau parfait ou de niveau de pente sans pas ni ressauts, soit au rez-de-chaussée, ou aux autres Etages de dessus. p. 180. & 333.

PLAN, que Vitruve nomme *Ichnographie*; c'est la représentation de la position des corps solides, qui composent les parties d'un Bâtiment, pour en connoître la distribution. On appelle *Plan geometral*, celuy dont les solides & les espaces sont de leur naturelle proportion. *Plan relevé*, celuy où l'élevation est élevée sur le geometral ; en sorte que la distribution en est cachée. Et *Plan perspectif*, celuy qui est par dégradations, selon les regles de la Perspective. Pour rendre les *Plans* intelligibles, on en marque les massifs d'un lavis noir : les saillies qui posent à terre, se tracent par des lignes pleines : & celles qui sont supposées au dessus, par des lignes ponctuées. On distingue les augmentations ou reparations à faire, d'une couleur différente de ce qui est construit : & les teintes ou lavis de chaque *Plan*, se font plus clairs, à mesure que les Etages s'élevent. p. 172. &c. pl. 60. &c.

PLAN REGULIER, celuy qui est compris par des figures parfaites, dont les angles & les côtez opposez sont égaux : Et *Plan irregulier*, celuy qui est au contraire biais ou de travers en tout ou en partie par quelque sujetion.

PLAN FIGURÉ, celuy qui est hors des *figures* ordinaires, & est composé de plusieurs retours avec enfoncemens quarrez ou circulaires, angles saillans, pans coupez & autres *figures* capricieuses qui peuvent tomber dans l'imagination des Architectes, & qu'ils mettent en œuvre pour se distinguer par des productions extraordinaires, comme cela se voit à tous les ouvrages du Cavalier Boromini, qui s'est fait une maniere d'Architecture différente de tout ce qui l'a précedé. p. 353.

PLAN DE JARDIN ; celuy qui est ordinairement relevé sur son geometral, & dont les arbres, les treillages, & la broderie

sont colorez de verd, les eaux de bleu, & la terre de gris, ou de rougeâtre. *pl.* 65 A *p.* 191.

PLAN EN GRAND, celuy qui est tracé aussi grand que l'ouvrage, ou sur le terrein avec des lignes ou cordeaux attachez à des piquets, pour en marquer les encognures, les retours & les centres, & pour faire l'ouverture des fondations : ou sur une aire, pour servir d'épure aux Apareilleurs, & planter avec exactitude le Bâtiment.

PLANCHE. *Voyez* AIS.

PLANCHE DE JARDIN ; c'est un espace de terre plus long que large, en maniere de platebande isolée. On appelle *Planche costiere*, celle qui est au pied d'une Muraille ou d'une Palissade. Ces sortes de *Planches*, dans les beaux *Jardins* potagers, sont souvent bordées de fines herbes. *p.* 199. Lat. *Pulvinus olitorius*.

PLANCHER. Ce mot se dit autant d'une certaine épaisseur faite de solives, qui sépare les Etages, & que Vitruve nomme *Tabulatio* & *Contignatio*, que de l'aire qu'elle porte, & sur laquelle on marche. Il se prend aussi pour le dessous à bois apparent ou lambrissé. *p.* 158. *pl.* 55. & *p.* 352.

PLANCHER HOURDÉ, celuy dont les entrevoux étant couverts par des ais ou des lattes, est ensuite maçonné grossierement, pour recevoir la charge & le carreau, ou les lambourdes du parquet. *p.* 352. Lat. *Tabulatum ruderatum*.

PLANCHER RUINÉ & TAMPONNÉ, celuy dont les entrevoux sont remplis de plâtre & plâtras retenus par des *tampons* ou *fentons* de bois, avec *ruinures* hachées aux côtez des solives. Ce *Plancher* est ordinairement enduit d'aprés les solives pardessous, & quelquefois pardessus, sans aire ni charge. *pag.* 352.

PLANCHER ENFONCÉ, celuy dont le dessous est à bois apparent, avec des entrevoux couverts d'ais ou enduits de plâtre sur un lattis. *ibid.*

PLANCHER ABAISSÉ OU ARDU, celuy qui n'étant plus de niveau, penche d'un côté ou d'un autre, ou qui est courbe vers

le milieu, à cause que sa charge est trop pesante, ou que ses bois sont trop foibles. Lat. *Tabulatum delumbatum*.

PPANCHER DE PLATEFORMES ; c'est sur un espace peuplé de pilotis, une Aire faite de *Plateformes*, ou madriers posez par enchevauchure sur des patins & racinaux, pour recevoir les premieres assises de pierre de la Culée ou de la Pile d'un Pont, d'un Mole, d'une Digue, &c. Lat. *Stratum* selon Vitruve.

PLANCHER CREUX, celuy qui est latté pardessus à lattes jointives, & recouvert pardessus d'une fausse aire de 2 à 3. pouces pour porter le carreau, & enduit pardessous de plâtre au sas sur un pareil lattis pour le plafonner.

PLANCHER PLEIN, celuy dont les entrevoux sont remplis de maçonnerie, & enduits à fleur de solive, & dont les bois restent apparens, ou sont recouverts de plâtre, comme on le pratiquoit autrefois ; mais cette sorte de plancher n'est plus en usage, à cause que la grande charge fait plier les solives.

PLANCHEYER ; c'est couvrir un *Plancher* d'ais joints à rainure & languette, & cloüez sur des lambourdes. C'est aussi faire un Plafonds d'ais minces de sapin cloüez contre des solives. p. 352.

PLANIMETRIE. *Voyez* ARPENTAGE.

PLANT D'ARBRES. Espace planté d'*Arbres* avec simmetrie, comme sont les Avenuës, Quinconces, Bosquets, &c. Ce mot se dit aussi d'une Pepiniere d'*Arbrisseaux* plantez sur plusieurs lignes parallelles. p. 195.

PLANTER UN BASTIMENT ; c'est en disposer les premieres assises de pierre dure sur la maçonnerie des Fondemens, dressée de niveau, suivant les cotes & mesures avec toute l'exactitude possible. p. 231. &c.

PLANTER UN PARTERRE, c'est former des compartimens & Rinceaux de Broderie avec du buis nain sur un terrain bien dressé, en suivant exactement la trace du dessein.

PLANTER UN ARBRE, c'est aprés en avoir rafraîchi les racines, le mettre dans un trou proportionné à sa grosseur,

en garnir enfuite les racines avec de la terre neuve, & combler le trou au niveau du terrein.

PLANTER EN MOTTE OU EN MANEQUIN, c'eſt aprés avoir levé d'une Pepiniere un arbre en motte, c'eſt à dire avec la terre qui eſt autour de ſes racines, le mettre dans un manequin d'ozier pour pouvoir plus facilement le tranſporter où l'on veut avec le manequin même qu'on coupe, afin que les racines puiſſent s'étendre plus facilement.

PLANTER DES PIEUX; c'eſt les enfoncer avec la Sonnette ou l'Engin, juſqu'au refus du Mouton ou de la Hie.

PLAQUE. Voyez CONTRECOEUR.

PLAQUER LE PLATRE. Maniere de l'employer en le jettant fortement avec la main, comme pour gobeter & hourder. Et Plaquer le bois; c'eſt l'appliquer par feüilles minces ſur un aſſemblage d'autre bois, comme le pratiquent les Ebeniſtes. p. 341.

PLAQUIS; c'eſt une eſpece d'Incruſtation d'un morceau mince de pierre ou de marbre, malfaite & ſans liaiſon, qui dans l'Apareil eſt un plus grand défaut, qu'un petit Clauſoir dans un Trumeau ou un Cours d'aſſiſe. p. 316.

PLASTRON Ornement de ſculpture en maniere d'anſe de panier avec deux enroulemens, imité du Bouclier naval antique. pl. B. p. VII.

PLAT DE VERRE; c'eſt un rond de Ver de France, de deux pieds & demi de diametre ou environ, avec œil ou boudine au milieu. p. 227.

PLATEBANDE. Moulure quarrée plus haute que ſaillante, comme ſont les faces d'un Architrave, & la Platebande des Modillons d'une Corniche. pl. II. p. 31. &c. La Platebande eſt ſignifiée dans Vitruve par ces mots Faſcia, Tænia & Corſa.

PLATEBANDE DE BAYE; c'eſt la fermeture quarrée, qui ſert de Linteau, à une Porte ou à une Feneſtre, & qui eſt faite d'une piece ou de pluſieurs claveaux, dont le nombre doit être impair, afin qu'il y en ait un dans le milieu, qui ſerve de clef. Elles ſont ordinairement traverſées de barres de fer,

quand

quand elles ont une grande portée ; mais il vaut mieux les soulager par des arcs de décharge bastis au-dessus. *planch.* 66 A. p. 237. &c.

PLATEBANDE BOMBE'E & REGLE'E ; c'est la fermeture ou Linteau d'une Porte ou d'une Croisée, qui est *bombé* dans l'embrasure ou dans le tableau, & droit par son profil. *ibid.*

PLATEBANDE CIRCULAIRE, celle d'un Temple ou d'un Porche de figure ronde, comme la *Platebande* de l'Entablement Ionique de l'Eglise de Saint André sur le Quirinal à Rome, qui subsiste avec beaucoup de portée par l'artifice de son apareil.

PLATEBANDE ARASE'E, celle dont les claveaux sont à têtes égales en hauteur, & ne font point de liaison avec les Assises de dessus. *ibid.*

PLATEBANDE DE COMPARTIMENT ; c'est une face entre deux moulures, qui bordent des panneaux en maniere de Cadres de plusieurs figures dans les *Compartimens* des Lambris & des Plafonds. Les Guillochis sont formez de *Platebandes* simples. p. 347.

PLATEBANDE DE PAVE'. Toute Dale de pierre ou Tranche de marbre, qui dans les compartimens du *Pavé*, renferme quelque figure. On nomme aussi *Platebandes de pavé*, les compartimens en longueur, qui répondent sous les Arcs doubleaux des Voutes. *pl.* 102. *p.* 349. & *pl.* 103. *p* 353.

PLATEBANDE DE FER. Barre de *fer* encastrée sous les claveaux d'une *Platebande* de pierre, dont elle soulage la portée. *pag.* 218.

PLATEBANDE DE PARQUET ; c'est un Assemblage étroit & long avec compartiment en losange, qui sert de bordure au *Parquet* d'une Piece d'Apartement, & qui n'est pas quelquefois parallele, pour racheter le biais de cette Piece, quand il y en a.

PLATEBANDE DE PARTERRE. Espece de Planche garnie d'arbrisseaux & de fleurs, & bordée de buis nain, qui continuë ou coupée par ses retours, forme des compartimens, ou en-

ferme une Piece de broderie dans un *Parterre*. On appelle aussi *Platebande*, une Planche de terre continuë le long des murs & des palissades d'un Jardin. Les moindres *Plateban-des* ont trois pieds de large, & les grandes six, & sont bombées ou en dos d'asne: *pl.* 65 A. *p.* 191. &c.

PLATE'E; c'est un Massif de Fondement, qui comprend toute l'étenduë d'un Bâtiment, comme sont fondez les Aqueducs, les Arcs-de-triomphes, & plusieurs Bâtimens antiques. *pag.* 234.

PLATEFORME. Maniere de Terrasse, pour découvrir une belle vûë dans un Jardin. On appelle aussi *Plateforme*, la couverture d'une Maison sans Comble, & couverte en Terrasse, de pierre, de ciment ou de plomb. *Vie de Vign.* & *pl.* 73. *p.* 259.

PLATEFORMES DE FONDATION. Pieces de bois plates, arrestées avec des chevilles de fer sur un Pilotage, pour asseoir la maçonnerie dessus: ou posées sur des racinaux dans le fonds d'un Reservoir, pour y construire un mur de douve. *p.* 243. Lat. *Stratum* selon Vitruve.

PLATEFORMES DE COMBLE. Pieces de bois plates assemblées par des entretoises; en sorte qu'elles forment deux cours ou rangs, dont celuy de devant reçoit dans des pas entaillez par embrevement, les chevrons d'un Comble, & qui portent sur l'épaisseur des murs. Quand ces *Plateformes* sont étroites, comme sur des mediocres murs, on les nomme *Sablieres*. *pl.* 64 A. *p.* 187.

PLATINE; c'est une petite plaque de fer sur laquelle est attaché un veroux ou une targette, &c. On appelle Platine à panaches celle qui est chantournée en maniere de feüillages; & Platine ciselée, celle qui est amboutie ou relevée de ciselures.

PLATRAS. Morceaux de *Plâtre* qu'on tire des démolitions, & dont les plus gros servent pour faire le haut des Murs de pignon, les Panneaux des Pans de bois & de Cloison, les Jambages de Cheminée, &c. *p.* 343. Lat. *Rudus vetus.*

PLATRE. Pierre cuite & mise en poudre, qu'on employe gachée aux ouvrages de Maçonnerie, & qui doit estre considerée selon ses bonnes ou mauvaises qualitez, & son emploi. *p. 215.* Lat. *Gypsum.*

PLATRE *selon ses qualitez.*

PLATRE CRÛ ; c'est la pierre de *Plâtre* propre à cuire, dont on se sert aussi quelquefois, au lieu de moilon dans les Fondations, & dont le meilleur est celuy qu'on laisse quelque temps à l'air avant que de l'employer.

PLATRE GRAS, celuy qui étant cuit à propos, est le plus doux à manier, & le meilleur à l'employ ; parce qu'il se prend, se durcit promptement, & fait bonne liaison. *p. 215.*

PLATRE BLANC, celuy qui a été rablé, c'est à dire, dont on a osté le charbon dans la *Plâtriere.* Et *Plâtre gris,* celuy qui ne l'a pas été. *ibidem.*

PLATRE VERD, celuy qui n'étant pas assez cuit, se prend trop tost en le gachant, & se dissoud, ou ne fait pas corps.

PLATRE EVENTÉ, celuy qui ayant été longtemps à l'air, a perdu sa bonne qualité, se pulverise, s'écaille & se gerse, & ne prend point. *p. 215.*

PLATRE MOÜILLÉ, celuy qui ayant été exposé à la pluye, n'est d'aucune valeur.

PLATRE *selon son employ.*

GROS PLATRE, celuy qu'on employe, comme il vient du Four de la *Plâtriere,* & dont on se sert pour épigeonner, &c. On appelle aussi *Gros Plâtre,* les Gravois de *Plâtre,* qui ont été criblez, & qu'on rebat pour s'en servir à renformir, hourder & gobeter. *p. 215.*

PLATRE AU PANIER, celuy qui est passé au manequin, & sert pour les Crépis : & *Plâtre au sas,* ou *Plâtre sis,* celuy qui passé au sas sert pour les Enduits, l'Architecture & la Sculpture. *ibid.*

PLATRE SERRÉ, celuy où il y a peu d'eau, & sert pour les soudures des Enduits. *Plâtre clair,* celuy où il y a plus d'eau & sert pour ragréer les moulures traînées. Et enfin *Plâtre*

noyé, celuy où il y a encore plus d'eau, & ne sert que de coulis pour ficher les joints.

PLATRE. On nomme ainsi generalement tous les menus ouvrages de *Plâtre* d'un Bâtiment, comme les Lambris, Corniches, Manteaux de Cheminée, &c. C'est pourquoy on les marchande séparément des autres ouvrages à des Compagnons Maçons. *p.* 337.

PLATRES DE COUVERTURE, ceux qui servent à arrester les tuiles, & les racorder avec les murs & les lucarnes, comme sont les tuilées, solins, arestieres, crestes, crossettes, cueillies, devantures, paremens, filets, &c. *p.* 336.

PLATRIERE. Ce mot se dit aussi bien de la Carriere d'où l'on tire la pierre de *Plâtre*, que du lieu où elle est cuite dans des Fours. Les meilleures *Plâtrieres* sont celles de Montmartre prés Paris, *p.* 328.

PLEIN. On dit le *Plein d'un mur*, pour en signifier le massif. *p.* 157. *Voyez* VUIDE.

PLEURS DE TERRE. On appelle ainsi les eaux qu'on ramasse de diverses hauteurs à la Campagne, par le moyen de Puisards, qu'on fait pour les découvrir, & de Pierrées glaisées dans le fonds, avec goulettes de pierre pour les conduire à un Regard commun appellé *Receptacle*, où elles se purifient avant que d'entrer dans un Aqueduc. Le Regard de la Lanterne à Belleville prés Paris, reçoit de ces *Pleurs* de divers endroits de la montagne, dont les eaux sont de différente saveur, & charient aussi chacune un limon de différente couleur.

PLI; c'est l'effet contraire d'un Coude dans la continuité d'un Mur. *p.* 358. Lat. *Ancon* selon Vitruve.

PLINTHE, du Grec *Plinthos*, Brique quarrée; c'est une table quarrée sous les moulures des Bases d'une Colonne & d'un Piédestal. *pl.* 5. *p.* 15. &c.

PLINTHE ARONDI, celuy dont le plan est *rond*, ainsi que le Tore, comme au Toscan de Vitruve. *p.* 8.

PLINTHE DE MUR. Toute moulure plate & haute, qui dans

les Murs de face, marque les Planchers, & sert à porter l'égoût du Chaperon d'un Mur de clôture, & le Larmier d'une Souche de Cheminée. p. 163. & 337.

PLINTHE RAVALÉ, celuy qui a une petite table refoüillée, quelquefois avec des ornemens, comme des postes, guillochis, & entrelas, &c. Ainsi qu'on en voit au Palais Farnése à Rome. pl. 98. p. 329.

PLINTHE DE FIGURE ; c'est la Base plate, ronde ou quarrée, qui porte une *Figure*. p. 150.

PLOMB. Métail tendre, qui sert dans les Bâtimens pour les Couvertures, les Terrasses, les Goutieres, les Scellemens,&c. & dans les Jardins, pour les Tuyaux & Bassins. On appelle *Plomb noir*, le plus commun fondu par tables : & *Plomb blanchi*, celuy qui est froté d'étain fondu avec des étoupes. p. 224.

PLOMB DE VITRES ; c'est du *Plomb* fondu par petits lingots ou bandes dans une Lingotiere, & ensuite étiré par verges à deux rainures dans un Tireplomb, pour s'en servir à entretenir & former les Panneaux de *Vitres*; ou à une rainure pour les grands carreaux : mais l'on ne s'en sert plus guere, parce qu'ils ne défendent pas du vent coulis. Le meilleur usage est d'arrester ces carreaux avec une espece de mastic qui s'endurcit à l'air, & qui couvre la Vitre de 2. ou 3. lignes au pourtour, comme dans la pluspart des grands Hôtels, ou bien avec des pointes & des bandes de papier. On appelle *Plomb de chef-d'œuvre*, le plus étroit & le plus propre, qui sert pour les Pieces d'expérience & les Chef-d'œuvres. p. 227.

PLOMB D'ENFAITEMENT ; c'est celuy qui couvre le faiste d'un Comble d'ardoise, & qui doit avoir 1. ligne ou 1. ligne ½ d'épaisseur sur 18. à 20. pouces de largeur. Celuy des Lucarnes a 1. ligne d'épaisseur sur 15. pouces de large.

PLOMB DE REVETEMENT, celuy dont on revêt ou couvre la charpente des Lucarnes damoiselles, & qui ne doit avoir qu'une ligne d'épaisseur pour former le contour des moulures.

PLOMB D'OUVRIER. Petit poids de quelque métail, attaché au bout d'une ligne ou cordeau passé dans une plaque de

cuivre appellée *Chas*, duquel les *Ouvriers* se servent pour élever perpendiculairement un Mur ou un Pan de bois : pour juger de son *Aplomb* & *Surplomb* : & enfin pour prendre en contrebas, des hauteurs inaccessibles avec la Toise. *pl.* 66 A. *p.* 237. Lat. *Perpendiculum* selon Vitruve.

PLOMBER ; c'est juger par un *Plomb*, de la droiture, du fruit, ou du talut d'un mur, ou de tout autre ouvrage de Maçonnerie. *p.* v.

Plomber un arbre ; c'est après qu'il est planté d'alignement dans la terre meuble, & comblé jusques au niveau de l'Allée, peser du pied sur la terre pour l'affermir & l'assurer à demeure.

PLUMEE. On dit faire une *Plumée*, lorsqu'on dresse à la regle avec le marteau, les bords du parement d'une pierre pour la dégauchir. *p.* 358.

POELE. Fourneau fait de plaques de fer fondu, qui a un conduit par où s'exhale la fumée du bois qu'on y brûle, pour échauffer une Chambre sans voir le feu. On en fait aussi de poterie. Les *Poëles* sont d'un grand usage dans les païs froids, & on en voit de magnifiques & d'une grande dépense en Alemagne, où ils donnent le même nom aux Chambres qu'ils échauffent. *p.* 158. & 163. Vitruve nomme *Hypocausta* les *Poëles* & les Etuves.

POINÇON, ou AIGUILLE ; c'est la piece de bois debout, où sont assemblez les petites Forces & le Faiste d'une Ferme, & que Vitruve nomme *Columen*. C'est aussi en dedans des vieilles Eglises, qui ne sont pas voûtées, une piece de bois aplomb de la hauteur de la montée du cintre, qui étant retenuë avec des étriers & boulons, sert à lier l'entrait avec le tirant. On nomme encore *Poinçon*, l'arbre d'une Machine, sur lequel elle tourne verticalement, comme d'une Gruë, d'un Gruau, &c. *pl.* 64 A. *p.* 187.

POINT PHYSIQUE ; c'est l'objet le moins sensible de la vûë, marqué avec la plume ou la *pointe* du Compas. *pl.* 7. *p.* 3.

Point central ; c'est le *Point-milieu* d'une Figure reguliere

ou irreguliere, comme le *Point* de section des deux diagonales d'un Parallelogramme, d'un Rhomboïde, &c.

POINT DE SECTION OU D'INTERSECTION; c'est l'endroit où deux lignes se coupent. *ibid.*

POINTS DE DIVISION, sont ceux qui partagent une ligne en parties égales ou inégales. *p.* 100. &c.

POINTS PERDUS, sont trois *Points*, qui n'étant pas donnez sur une même ligne, peuvent être compris dans une portion de cercle, dont le centre se trouve par une operation Geometrique; ce qui sert pour les cherches ralongées. On appelle aussi *Points perdus*, des centres par lesquels on trace des portions circulaires, qui étant recroisées forment des losanges curvilignes, qu'on rend differens par les couleurs des marbres & la varieté des ornemens. Le Pavé sous la Coupe & dans les Chapelles de l'Eglise du Val-de-grace, & celuy de l'Assomption ruë S. Honoré à Paris, sont faits de cette maniere. *pl.* 103. *p.* 353. & 354.

POINTS COURANS. Petites lignes en maniere de hachures, qui servent à marquer dans les Plans, les Sillons des terres labourées, & les Couches de Jardin.

POINTS DE NIVEAU; ce sont dans l'operation du *Nivellement*, les extrémitez de la ligne horizontale bornoyée avec l'œil.

POINT D'APUI. *Voyez* ORGUEIL.

POINT DE VEÜE; c'est en perspective un *Point* dans la ligne horizontale, où se termine le principale rayon visuel, & auquel tous les autres qui luy sont paralleles, vont aboutir. *pag.* 180.

POINT D'ASPECT; c'est l'endroit où l'on s'arreste à une distance fixée, pour joüir de l'*Aspect* le plus avantageux d'un Bâtiment. Ce *Point* se prend ordinairement à une distance pareille à la hauteur du Bâtiment: par exemple, si l'on veut considerer avec jugement l'Ensemble de l'Eglise des Invalides, il ne s'en faut éloigner que de 53. toises, qui sont environ sa hauteur; pour juger ensuite de l'Ordonnance de sa Façade, & de la regularité de ses Ordres, on n'en doit estre

éloigné qu'autant que le Portail est haut, c'est-à-dire, de 16. toises ou environ ; & enfin pour examiner la correction des Profils, & le goût de la Sculpture, n'en estre éloigné que selon l'élevation de l'Ordre Dorique, laquelle est de 7. toises & demi, parce que si l'on en étoit plus prés, les parties trop racourcies ne paroîtroient plus de proportion. Le *Point vague* est différent du *Point d'aspect*, en ce que regardant un Bâtiment d'une distance indéterminée, on ne peut que se former une idée de la grandeur de sa masse par raport aux autres Edifices qui luy sont contigus.

PO.NTAL, de l'Italien *Puntale*, Poinçon ; c'est toute piece de bois qui mise en œuvre à plomb, sert d'étaye aux poutres qui menacent ruine, ou à quelque autre usage. p. 244. Lat. *Fulcrum.*

POINTE ; c'est toute extrémité d'un angle aigu, comme l'encognure d'un Bâtiment, du bout d'une Isle, d'un Mole, &c. Ce mot se dit aussi du sommet d'un Clocher, d'un Obelisque, d'un Comble, &c. p. 351.

POINTE DE PAVE' ; c'est la jonction en maniere de fourche, des deux ruisseaux d'une Chaussée en un ruisseau entre deux Revers de *Pavé. pl.* 102. p. 351.

POINTES ; ce sont en Serrurerie des clouds longs & déliez avec une petite tête ronde, qui servent à attacher les Targettes, les Veroux, &c. & dont on ferre les grandes fiches.

POINTER UNE PIECE DE TRAIT ; c'est sur un Dessein de Coupe de pierre, raporter avec le compas, le Plan ou le Profil au dévelopement des Panneaux. C'est aussi faire la même operation en grand avec la fausse-équerre sur des cartons separez, pour en tracer les pierres. p. 358.

POITRAIL. Grosse piece de bois, comme une poutre, pour porter sur des Piédroits, ou Jambes étrieres un Mur de face ou un pan de bois, & qui doit estre posée un peu en talut par dehors pour empêcher le deversement du Pan de bois. p. 188. pl. 64 B. Lat. *Trabs* selon Vitruve.

POLYEDRE ; c'est un corps compris par plusieurs plans recti-

lignes, équilateraux, & égaux entr'eux, & qui est regulier ou irregulier. Les *Polyedres reguliers*, sont le *Tetraëdre* composé de quatre triangles : l'*Exaëdre*, ou *Cube* formé de six quarrez : l'*Oƈtoëdre*, de huit triangles : le *Dodecaëdre*, de douze pentagones : & l'*Icosaëdre*, de vingt triangles. Les *Polyedres irreguliers*, sont ceux dont les plans ne sont point égaux entr'eux.

POLYGONE ; c'est une figure qui a plusieurs angles & plusieurs côtez. Celle de quatre s'appelle *Tetragone* : celle de cinq, *Pentagone* : de six, *Hexagone* : de sept, *Heptagone* : de huit, *Octogone* : de neuf, *Enneagone* : de dix, *Decagone*, &c. La figure qui a plus de côtez, se nomme *Polygone* avec le nombre des côtez, comme *Polygone à vingt côtez*, &c. Le *Polygone regulier*, est celuy qui a ses angles & ses côtez égaux. L'*irregulier*, au contraire. Tous ces noms dérivent du Grec. *pl.* †. *p.* j.

POMME DE PIN. Ornement de sculpture, qui se met dans les angles du Plafond d'une Corniche avec denticules: ou sur les Vases d'amortissement, &c. p. 90. & 278. pl. 79.

POMPE, du Grec *Pompe* dérivé de *pempein*, porter ou élever ; c'est une machine qui sert à élever les eaux, & qui est composée d'un Tuyau, dont partie est appellée *Corps de pompe*, & le reste *Tuyau montant*, ou *Tuyau de conduite* : d'un *Piston* qui a son jeu dans ce *Corps de pompe* : & de deux *Soupapes* ou *Clapets*, par où entre l'eau. Il y a de plusieurs sortes de *Pompes*, qui peuvent toutes se reduire à ces quatre, qui sont la *Pompe Aspirante*, la *Soulevante*, la *Refoulante*, & la *Mixte*. On appelle aussi *Pompe*, le Pavillon qui renferme cette machine, comme celuy de pierre qui est au milieu du grand Cloître des PP. Chartreux de Paris, & celuy de Chantilly, appellé le Pavillon de Manse : ou comme ceux de bois portez sur pilotis au Pont neuf & au Pont Nôtre-Dame. p. 200. & 244.

POMPE ASPIRANTE, celle qui par le mouvement d'un Piston creux garni d'une Soupape ou Clapet, attire l'eau au-dessus de la Soupape du Corps de *Pompe*, jusqu'à la hauteur de 31.

Tome II. \hfill Iiiii

pieds & demi ou environ, suivant la pesanteur de l'air qui en est le principe ; ce Piston élevant en même-temps l'eau, qu'il avoit fait passer au dessus de sa Soupape en s'abbaissant. *pag.* 244.

POMPE SOULEVANTE OU A ETRIER, celle qui ayant son corps de *Pompe* renversé, & l'action de son Piston creux garni d'une Soupape se faisant dans l'eau par le moyen d'un *Etrier* ou chassis de fer, souleve l'eau & la pousse au dessus de la Soupape du Corps de *Pompe* dans le Tuyau de conduite ou d'élevation. *ibid.*

POMPE REFOULANTE OU DE COMPRESSION, celle qui à la différence des autres, a son Tuyau montant à côté du Corps de *Pompe*, & dont le Corps de *Pompe* même & le Piston sont à peu prés semblables à une seringue ordinaire, en ce que ce Piston n'étant pas creux & n'ayant pas de Soupape comme les autres, l'eau ne passe pas au travers, mais il l'attire seulement en s'élevant au-dessus de la Soupape du Corps de *Pompe*, & la pousse en s'abbaissant au-dessus de l'autre Soupape qui est au bas du Tuyau montant. *ibid.*

POMPE MIXTE, celle qui est composée en partie de la *Pompe Aspirante*, & en partie de la *Refoulante*. On voit de toutes ces especes de *Pompes* à la Machine de Marly. *ibid.*

PONCEAU. Petit *Pont* d'une Arche, pour passer un Ruisseau ou un Canal d'eau, comme ceux de la Ville de Venise, où l'on en compte 363. Lat. *Ponticulus.*

PONT ; c'est un Bâtiment de pierre ou de bois, composé d'une ou plusieurs arcades, pour traverser une riviere, un fossé, &c. & pour communiquer facilement d'un lieu à un autre. *p.* 205. & 348.

PONT DE PIERRE, celuy qui est fait avec Piles, Arcades, & Culées de pierre de taille. *ibid.* Lat. *Pons lapideus.*

PONT DE BOIS, celuy qui est fait avec Pilées & Travées de grosses pieces de bois : ou avec Travées sur des Piles de pierre. Lat. *Pons sublicius.*

PONT-LEVIS, celuy qui étant fait en maniere de plancher, se

leve & se baisse devant la Porte d'une Ville ou d'un Château par le moyen des fléches, des chaînes & d'une bascule. On appelle *Pont à fléche*, celuy qui n'a qu'une fléche avec une anse de fer qui porte deux chaînes, pour enlever un petit *Pont* au devant d'un Guichet. *pl.* 72. *p.* 257. Lat. *Pons subductarius.*

PONT DORMANT, celuy qui ne differe du *Pont-Levis*, qu'en ce qu'il est fixe, & qu'au lieu de chaînes pour gardefous, il a des bras ou contrevents de bois.

PONT A BASCULE, celuy qui se leve d'un côté, & se baisse de l'autre, étant porté sur un essieu par le milieu. *p.* 257. Lat. *Pons Arrectarius.*

PONT A COULISSE. Petit *Pont*, qui se glisse dans œuvre pour traverser un Fossé, comme au Château de S. Germain en Laye. Lat. *Pons canalitius.*

PONT TOURNANT, celuy qui *tourne* sur un pivot, pour laisser passer les bateaux. Lat. *Pons versatilis.*

PONT VOLANT, celuy qui est fait d'un ou de deux bateaux joints ensemble par un Plancher entouré d'une Balustrade ou Gardefou, avec un ou plusieurs masts, où est attaché par un bout un long cable porté de distance en distance sur des petits bateaux, jusqu'à une ancre, où l'autre bout est arresté au milieu de l'eau; en sorte que ce *Pont* se meut, comme une Pendule d'un costé de la Riviere à l'autre, par le moyen d'un gouvernail seulement. Il se fait quelquefois à deux étages, pour passer plus de monde, ou de la Cavalerie & de l'Infanterie en même-temps. On appelle encore *Pont-volant*, tout *Pont* fait de pontons de cuivre, de bateaux de cuir, de tonneaux, ou de poutres creuses, qu'on jette sur une Riviere, & qu'on couvre de planches pour faire passer promptement une Armée. Lat. *Pons ductarius.*

PORCELAINE; c'est une terre fine, blanche, & transperente, dont on fait des vases & des carreaux de diverses formes, grandeurs & couleurs, qui servent dans les compartimens des plus superbes Edifices des Orientaux. La plus belle vient du Japon & de la Chine, & il y a prés de Nanxing

Capitale de ce Royaume, une Tour octogone à huit étages & de 90. coudées de hauteur, revêtuë de *Porcelaine* par dehors, & incrustée de marbre par dedans : que les Tartares forcerent les Chinois de bâtir, il y a 700. ans, pour servir de Trophée à la conqueste qu'ils firent pour lors de ce Royaume, & qu'ils ont reconquis au commencement de ce siecle. *pag.* 340.

PORCHE. Disposition de Colonnes isolées, ordinairement couronnée d'un Fronton, qui forme un lieu couvert devant un Temple ou un Palais, & qu'on appelle *Terrastyle*, quand il y a quatre Colonnes de front : *Exastyle*, quand il y en a six : *Octostyle*, huit : *Decastyle*, dix, &c. p. 210. C'est ce que Vitruve nomme *Pronaos*, & *Prodomos*.

Porche cintré, celuy dont le plan est sur une ligne courbe, comme au Palais Massimi, du dessein de Baltazar de Sienne à Rome.

Porche circulaire, celuy dont le plan est en rond, comme devant l'Eglise de Nôtre-Dame de la Paix restaurée par Pietre de Cortone à Rome.

Porche fermé. Espece de Vestibule devant une Eglise avec Portes de fer, comme à S. Pierre de Rome & à S. Germain l'Auxerrois à Paris. Lat. *Propylaeum*.

Porche, ou tambour ; c'est en dedans de la Porte d'une Eglise, une Cage de Menuiserie couverte d'un plafond, autant pour empêcher la vûë des passans, que pour garantir du vent par une double porte, comme celuy de l'Eglise de Sorbonne. Il y en a de cintrez par leurs encogneures, comme ceux de la Sainte Chapelle & des Peres Chartreux à Paris. Lat. *Diathyrum* selon Vitruve.

PORPHYRE. *Voyez* MARBRE.

PORT. Endroit au bord de la Mer ou d'une Riviere, où abordent les Vaisseaux & autres Bâtimens, qui peuvent y rester en seureté, tant par la disposition du lieu, que par ce qu'il est fermé d'un Mole ou d'une Digue avec Fanal & chaîne. On nomme aussi *Havres*, les *Ports* de Mer. p. 307. & 348.

PORTAIL; c'est la décoration d'Architecture de la Façade d'une Eglise, qu'on nomme aussi *Frontispice*. Il y en a de Gothiques, comme ceux de Nôtre-Dame de Paris, de Reims, &c. & d'Architecture antique, comme ceux de S. Gervais, de S. Loüis des Invalides, & des plus nouvelles Eglises de Paris & de Rome. On appelle encore *Portail*, la grande ou maîtresse porte d'un Palais, d'un Château, Maison de Plaisance, &c. p. 20. &c.

PORTE, s'entend aussi-bien de l'ouverture cintrée ou quarrée dans un mur, pour servir d'entrée à un lieu, que de l'assemblage de menuiserie qui la ferme. On appelle *Porte de devant*, celle de l'entrée principale d'une Maison. *Porte de derriere*, (que Vitruve nomme *Posticum*) celle de la sortie: & *Portes laterales*, celles des côtez. p. 114. &c.

PORTE DE VILLE; c'est une *Porte publique* à l'entrée d'une grande ruë, & qui prend son nom, ou de la Ville voisine, ou de quelque fait ou usage particulier. On peut appeller *Porte Triomphale*, une *Porte* bâtie plûtost par magnificence que par necessité en memoire de quelque expedition militaire, comme celles de S. Denis & de S. Martin à Paris. p. 115. 270. &c.

PORTE DE FAUBOURG OU FAUSSE PORTE, celle qui est à l'entrée d'un *Fauxbourg*. p. 115.

PORTE CRENELE'E, celle d'un vieux Château qui a des creneaux comme dans la continuité de son mur.

PORTE DE CROISE'E; c'est la *Porte* à droit ou à gauche de la *Croisée* d'une grande Eglise. Quand cette Eglise est située conformément aux Canons, & qu'elle a son Portail tourné vers le Couchant, & son grand Autel vers le Levant, la *Porte droite* de la *Croisée*, est celle du Nord, comme à Nôtre-Dame de Paris, est la *Porte* du Puits: & la *gauche*, celle du Midi, comme la *Porte* du côté de l'Archevêché. pl. 69. p. 251. Lat. *Porta lateralis*.

PORTE DE CLÔTURE. Moyenne *Porte* dans un Mur de *Clôture*. p. 115.

PORTE COCHERE, celle par où les Carrosses peuvent passer;

leur largeur doit eftre de 7. pieds ½ au moins, & leur hauteur d'une largeur & demie, ou plûtoft de deux largeurs. *ibid.*

PORTE CHARTIERE. Simple *Porte* dans le mur d'un Clos, pour le paffage des Charois. *ibid.*

PORTE BASTARDE, celle qui fervant d'entrée à une Maifon, a cinq à fix pieds de large. *ibid.*

PORTE SECRETTE, c'eft une petite porte pratiquée dans le bas d'un Château ou d'une grande Maifon pour y entrer & en fortir fecrettement.

PORTE BOURGEOISE, celle qui a ordinairement quatre pieds de largeur. *ibid.*

PORTE CROISE'E. Feneftre fans apui, qui fert de paffage pour aller fur un Balcon ou une Terraffe. p. 184. pl. 63 B. Lat. *Valvata Feneftra* felon Vitruve.

PORTE D'ENFILADE. On nomme ainfi toutes les *Portes* qui fe rencontrent d'alignement dans les Apartemens. p. 119.

PORTE DE DEGAGEMENT. Petite *Porte*, qui fert pour fortir des Apartemens, fans repaffer par les principales Pieces. p. 118.

PORTE AVEC ORDRE, celle qui étant ornée de Colonnes ou de Pilaftres, prend fon nom de l'*Ordre*, dont ces Colonnes ou ces Pilaftres font, comme *Porte Tofcane*, *Porte Dorique*, &c. p. 114. & pl. 45. p. 125.

PORTE ATTIQUE ou ATTICURGE, celle qui felon Vitruve, a le Seüil plus long que le Linteau, fes Piédroits n'étant pas paralleles, comme la *Porte* du Temple de Vefta ou de la Sybille à Tivoli prés de Rome. p. 114. Lat. *Porta Atticurges*.

PORTE EN NICHE, celle qui eft en maniere de *Niche*, comme la grande *Porte* de l'Hôtel de Conty à Paris, laquelle eft du deffein de François Manfard. p. 121.

PORTE A PANS, celle qui a fa fermeture en trois parties, dont l'une eft de niveau & les deux autres rampantes, comme la *Porte* Pie à Rome, & celle de l'Hôtel de Condé à Paris. p. 270. pl. 75.

PORTE EN TOUR RONDE, celle qui eft percée dans un mur

circulaire, & vûë par dehors. Et *Porte en tour creuse*, celle qui fait l'effet contraire. *pl.* 66 A. p. 237. Lat. *Porta plano-curva.*

PORTE SUR LE COIN, celle qui ayant une Trompe au deſſus, eſt en pan coupé ſous l'encognure d'un Bâtiment. *ibid.* Lat. *Porta angularis exterior.*

PORTE DANS L'ANGLE, celle qui eſt à pan coupé dans l'*Angle* rentrant d'un Bâtiment. *ibid.* Lat. *Porta angularis interior.*

PORTE RUSTIQUE, celle dont les paremens des pierres ſont en boſſages *ruſtiquez.* p. 122. *pl.* 44 B. Lat. *Porta ruſtica.*

PORTE BOMBE'E, celle dont la fermeture eſt en portion de cercle. p. 116. Lat. *Porta arcuata.*

PORTE SURBAISSE'E, celle dont la fermeture eſt en anſe de panier. *ibid.* Lat. *Porta delumbata.*

PORTE BIAISE, celle dont les tableaux ne ſont pas d'équerre avec le mur. p. 239. Lat. *Porta obliqua.*

PORTE RAMPANTE, celle dont le cintre ou la platebande eſt *rampante*, comme dans un mur d'échifre. Lat. *Porta declivis.*

PORTE EBRASE'E, celle dont les tableaux ſont à pans coupez en dehors, comme la porte du Seminaire de S. Sulpice à Paris, & la pluſpart de celles des Egliſes Gothiques. Lat. *Porta explicata.*

PORTE FLAMANDE, celle qui eſt compoſée de deux Jambages avec un couronnement & une fermeture de grilles de fer, comme les deux *Portes* du Coûrs-la-Reine à Paris. p. 117.

PORTE MOBILE; c'eſt toute fermeture de bois, de fer ou de bronze, qui remplit la baye d'une *Porte*, & s'ouvre à un ou deux ventaux. p. 120. & *pl.* 46. p. 127. Vitruve nomme *Fores*, toutes les *Portes mobiles.*

PORTE COLE'E & EMBOITE'E, celle qui eſt faite d'ais debout *colez*, & chevillez avec *emboitures*, qui les traverſent par le haut & par le bas. p. 342.

PORTE TRAVERSE'E, celle qui étant ſans emboitures eſt faire d'Ais debout croiſez quarrément par d'autres ais retenus par des cloads diſpoſez en compartiment l'oſangé. Les plus

propres *portes* de cette maniere ont prés du bord un quadre fait d'une moulure rapportée pour former une feuillure sur l'Areste de la baye qu'elles ferment. Ces *portes* se font de bois tendres, tels que le Sapin, l'Aube, le Tillot, &c. dans les lieux où le Chêne est rare.

PORTE ARASE'E, se dit d'une *porte* de Menuiserie, dont l'Assemblage n'a point de saillie, & est tout uni. *ibid.*

PORTE D'ASSEMBLAGE; c'est tout Ventail de *porte*, dont le basti renferme des cadres & des panneaux à un ou à deux paremens. p. 121. & *pl.* 71. p. 255.

PORTE A PLACARD, celle qui est d'assemblage de Menuiserie avec Cadres, Chambranle, Corniche, & quelquefois avec Fronton. p. 121.

PORTES A DEUX VENTAUX, celle qui est en deux parties appellées *Ventaux* ou *Battans* attachez aux deux Piédroits de la Baye. p. 120. Vitruve nomme *Bifores*, les *Portes à deux Ventaux.*

PORTE BRISE'E, celle dont la moitié se double sur l'autre, & que Vitruve appelle *Conduplicabiles Fores.* On nomme encore *Porte brisée*, celle qui est à deux Ventaux. p. 342.

PORTE COUPE'E, celle qui est à deux ou quatre Ventaux attachez à un ou aux deux piédroits de la Baye: & ces Ventaux sont, ou *coupez* à hauteur d'apui, comme aux Boutiques: ou à hauteur de passage, comme aux *Portes Croisées*, dont quelquefois la partie superieure reste dormante. Les *Portes* à deux Ventaux *coupez*, sont appellées de Vitruve, *Didicles*, c'est à dire à deux clefs, & celles à quatre Ventaux, *Quadrifores. ibid.*

PORTE DOUBLE, celle qui est opposée à une autre dans une même Baye, soit pour la seureté ou le secret du lieu, soit pour y conserver la chaleur.

PORTE VITRE'E, celle qui est partagée en tout ou à moitié avec des croisillons de petit bois, dont les vuides sont remplis de carreaux de verre ou de glaces.

PORTE A JOUR, celle qui est faite de grilles de fer ou de bar-

reaux de bois, & qu'on nomme aussi *Porte à claire-voye*. *pl.* 44 A. *p.* 117. Lat. *Porta cancellata*.

PORTE COCHERE; c'est un grand assemblage de menuiserie, qui sert à fermer la Baye d'une *porte*, où peuvent passer les carosses, & qui est composé de deux Ventaux faits au moins chacun de deux battans ou montans & de trois traverses, qui en forment le basti, & renferment des cadres & panneaux, avec un Guichet dans l'un de ces Ventaux. Les plus belles *Portes cocheres* sont ornées de corniches, consoles, bas-reliefs, armes, chifres, & autres ornemens de sculpture, avec ferrures de fer poli, comme les *Portes* des Hôtels de Biseüil, de Pussort, & autres. Quelquefois ces ornemens sont postiches, & faits de bronze, comme on en voit aux *Portes* de l'Hôtel de Ville & de l'Eglise du Val-de-grace à Paris. Cette sorte de *Porte* est arasée par derriere & rarement à deux paremens: quand la Baye en est cintrée ou trop haute, elle est surmontée d'un dormant d'assemblage qui en reçoit le battement. *p.* 121.

PORTE EN DECHARGE, celle qui est composée d'un basti de grosses membrures, dont les unes sont de niveau, & les autres inclinées en *Décharge*, toutes assemblées par entailles de leur demi-épaisseur & chevillées; en sorte qu'elles forment une grille recouverte par dehors de gros ais à rainures & languettes, cloüez dessus, avec ornemens de bronze ou de fer fondu, comme les Portes de l'Eglise de Nôtre-Dame de Paris. Lat. *Porta decumana*.

PORTE DE FER, celle qui est composée d'un chassis de *fer*, qui retient des barreaux & traverses, ou des panneaux avec enroulemens de *fer* plat & de tole ciselée, comme on en voit d'une singuliere beauté au Château de Versailles & à celuy de Maisons. On appelle encore *Porte de fer*, celle dont le chassis & les barreaux sont recouverts de plaques de tole,& qui sert pour plus de seureté aux lieux qui renferment des choses précieuses, & où l'on craint aussi le danger du feu, comme les *portes* des Tresors & des Archives. *pl.* 44 A. *p.* 117.

Tome II. KKKKK

PORTE DE BRONZE, celle qui est jettée en bronze, & dont les parties, qui imitent les compartimens d'une Porte de menuiserie, sont attachées & rivées sur un basti de forte menuiserie, & sont enrichies d'ornemens postiches de sculpture, comme celles du Pantheon & de S. Jean de Latran à Rome. On fait aussi de ces portes, qui sont partie de lames de cuivre ciselées & frappées, & partie fonduës, qui recouvrent un gros assemblage de bois, comme celles de S. Denis en France, & de S. Pierre du Vatican à Rome. p. 120.

PORTE FEINTE; c'est une décoration de *porte* de pierre ou de marbre, ou un Placard de menuiserie avec des ventaux dormans, opposé ou parallele à une vraye *porte* pour la simmetrie. p. 120. & pl. 61. p. 177. Lat. *Pseudothyrum.*

PORTES DE MOÜILLE & DE TESTE. *Voyez* ECLUSE.

PORTE'E; c'est ce qui reste en l'air d'une Platebande entre deux Colomnes ou deux Piédroits. C'est aussi la longueur d'un Poitrail entre ses Jambages: d'une Poutre entre deux murs: & d'une Travée entre deux poutres. Les corbeaux soulagent la *portée* des poutres, mais la grosseur des solives doit estre proportionnée à leur *portée* dans les travées. Le mot de *portée* s'entend aussi du sommier d'une Platebande, d'un Arrachement de Retombée, ou du bout d'une piece de bois qui entre dans un mur ou *porte* sur une sabliere; c'est pourquoy une poutre doit avoir sa *portée* dans un mur mitoïen jusques à deux pouces prés de son parpain. *Portée* se prend aussi quelquefois pour saillie au-delà d'un mur de face, comme celle d'une Goutiere, d'un Auvent, d'une Cage de Croisée, &c. p. 26. & 282.

PORTER. Terme qui s'entend de plusieurs manieres dans l'Art de bâtir. On dit qu'une piece de bois, ou qu'une pierre *porte* tant de long & de gros, pour signifier qu'elle a tant de longueur & de grosseur. Les deux pierres servant de Cimaise au Fronton du Portail du Louvre, *portent* chacune 52. pieds de long sur 8. de large & 18. pouces d'épaisseur. *Porter de fonds*; c'est *porter* à plomb, & par empatement dés le rez-

de-chauffée. *Porter à crû*. On dit qu'un corps *porte à crû*, lorfqu'il eft fans empatement ou retraite, comme les Anciens ont traité la Colonne Dorique. Et *porter à faux*; c'eft *porter* en faillie & par encorbellement, comme un Balcon en faillie & le Retour d'angle de l'Entablement Tofcan de la Grote de Meudon. On dit auffi qu'une Colonne ou qu'un Pilaftre *porte à faux*, quand il eft hors de fon aplomb *p.*117. 140. & 324.

PORTIQUE. Efpece de Galerie avec Arcades fans fermeture mobile, où l'on fe promene à couvert : le plus fouvent voutée & publique, comme à la grande Place où étoit l'Hôtel de Vandôme fuivant le premier deffein : & quelquefois avec fofite, ou plancher, comme les *Portiques* de la grande Cour de l'Hôtel Royal des Invalides. Quoique ce mot foit dérivé de celuy de *porte*, on ne laiffe pas d'appeller encore de ce nom toute difpofition de Colonnes en Galerie. Les plus celebres *Portiques* de l'Antiquité étoient ceux du Temple de Salomon, qui formoient l'*Atrium*, & environnoient le Sanctuaire. Celuy d'Athenes bâti pour le plaifir du Peuple, & où s'entretenoient les Philofophes ; ce qui donna occafion aux Difciples de Zenon de s'appeller Stoïques, du Grec *Stoa* un *Portique*. Celuy de Pompée à Rome élevé par magnificence, & formé de plufieurs rangs de Colonnes qui portoient une Platteforme de grande étenduë, & dont Serlio a donné le deffein dans fes Baftimens Antiques ; & entre les modernes le Portique de la Place de S. Pierre du Vatican à Rome. *Voyez* COLONNADE HOLYSTYLE. *pl.* 3. *p.* 11. 23. &c.

PORTIQUE RHODIEN. C'étoit chez les Grecs celuy des quatre Portiques, qui regnant au pourtour d'une cour, étoit plus large que les autres, & expofé au midy felon Vitruve, Liv. 6. Ch. 10.

PORTIQUE CIRCULAIRE ; c'eft une Galerie avec Arcades à l'entour d'une Cour ronde, comme les *Portiques* du Château de Caprarole. *p.* 257. *pl.* 72. & 73.

PORTIQUE DE TREILLAGE ; c'eft une décoration d'Archite-

&ture de Pilaſtres, Montans, Fronton, &c. faits de barres de fer & d'échalas de cheſne maillez, & qui ſert pour l'entrée d'un Berceau dans un Jardin. *p.* 197. *pl.* 65 B. Lat. *Porticus pergulana.*

PORTIQUES D'APUI. Eſpeces de petites Arcades en tiers-point, qui ſervent de Baluſtres, & garniſſent les *Apuis* évidez des Baſtimens Gothiques. *p.* 324.

PORTIQUES. *Voyez* CANAUX.

POSER ; c'eſt parmi les Ouvriers mettre une pierre en place & à demeure : & *Dépoſer*, c'eſt l'oſter de la place, ou parce qu'elle ne la remplit pas, étant trop maigre, ou qu'elle eſt défectueuſe, ou enfin qu'elle eſt en délit. *Poſer à ſec*, c'eſt conſtruire ſans mortier ; ce qui ſe fait en frotant les pierres avec du grais & de l'eau par leurs joints de lit bien dreſſez, juſqu'à ce qu'il n'y reſte point de vuide : & c'eſt de cette maniere que ſont conſtruits la pluſpart des Baſtimens antiques, & qu'eſt commencé l'Arc de Triomphe du Faubourg Saint Antoine à Paris. *Poſer à crû* ; c'eſt dreſſer ſans fondation un pilier, une étaye ou un pointal, pour ſoûtenir quelque choſe. *Poſer de champ* ; c'eſt mettre une Brique ſur ſon coſté le plus mince, & une Piece de bois ſur ſon fort, c'eſt à dire ſur ſa face la plus étroite. *Poſer de plat* ; c'eſt le contraire. Et *poſer en décharge* ; c'eſt *poſer* obliquement une Piece de bois, pour empêcher la *charge*, pour arcbouter & contreventer. On dit la *poſe* d'un pierre, pour ſignifier l'endroit où elle eſt placée à demeure. *p.* 124. *pl.* 64 B. *p.* 189. & 284.

POSEUR ; c'eſt l'Ouvrier qui reçoit la pierre de la Gruë, & qui la met en place de niveau, d'alignement, & à demeure : & *Contrepoſeur*, celuy qui aide au *Poſeur*. *p.* 232. & 244.

POSITIF. *Voyez* ORGUE.

POSTES. Ornemens de Sculpture, plats en maniere d'enroulemens, répetez & ainſi nommez, parce qu'ils ſemblent courir l'un après l'autre. Il y en a de ſimples & d'autres fleuronnez avec des roſettes. On en fait auſſi de fer pour les ouvrages de Serrurerie. *pl.* B. *p.* VIII. & *pl.* 44 A. *p.* 110.

POSTICHE. On dit qu'un ornement de Sculpture est *postiche*, lorsqu'il est ajoûté aprés coup : qu'une Table de marbre ou de toute autre matiere, est aussi *postiche*, lorsqu'elle est incrustée dans une décoration d'Architecture, &c. Ce mot est fait de l'Italien *Posticcio*, ajoûté. p. 339.

POTAGER ; c'est dans une Cuisine une Table de Maçonnerie à hauteur d'apui, où il y a des rechauts scellez. Les Fourneaux ou Potagers sont faits par arcades de 2. pieds de large, posez sur de petits murs de 8. à 9. pouces d'épaisseur, & dont la table est retenuë par les bords d'une bande de fer sur le champ, recourbée d'équerre, & scellée dans le mur. *pl.* 55. *p.* 159. & *pl.* 60. *p.* 175.

POTAGER. *Voyez* JARDIN POTAGER.

POTEAU ; c'est en Charpenterie, toute piece de bois posée debout, qui est de différente grosseur selon sa longueur & ses usages. *pl.* 64 B. *p.* 189. Lat. *Postis*.

POTEAU CORNIER. Maîtresse piece des costez d'un Pan de bois, ou à l'encogneure de deux, laquelle est ordinairement d'un seul brin, & au moins de 9. à 10. pouces de gros, parce qu'on y assemble les sablieres dans chaque étage. *ibid.*

POTEAU DE MEMBRURE. Piece de bois de douze à quinze pouces de gros, reduite à sept à huit d'épaisseur jusqu'à la Console ou Corbeau, qui la couronne, & qui est pris dans la Piece même, laquelle sert à porter de fonds les poutres dans les Cloisons & Pans de bois.

POTEAU DE FONDS. Tout *poteau*, qui porte à plomb sur un autre dans tous les Etages d'un Pan de bois. *pl.* 64 B. *p.* 189.

POTEAU DE REMPLAGE, celuy qui sert à garnir un Pan de bois, & qui est de la hauteur de l'Etage. *ibid.*

POTEAU DE DECHARGE, celuy qui est incliné en maniere de Guette, pour soulager la *charge* dans une Cloison, ou un Pan de bois.

POTEAU D'HUISSERIE ou DE CROISE'E, celuy qui fait le costé d'une Porte, ou d'une Fenestre. Ces Poteaux doivent avoir 6. à 8. pouces de gros ; & quand on veut qu'ils soient ap-

parens dans une Cloison recouverte des deux costez, il faut qu'ils ayent au moins deux pouces de gros plus que les autres. p. 222. Lat. *Scapus Cardinalis.*

POTEAU DE CLOISON, celuy qui est posé à plomb, retenu à tenons & mortoises dans les sablieres d'une *Cloison.* Ces Poteaux sont de 4. à 6. pouces dans les étages de 10. à 12. pieds : de 5. à 7. dans ceux de 14. à 16 ; & de 6. à 8. dans ceux de 18. à 20. & les sablieres surquoy ils posent, doivent avoir un pouce de gros davantage. *ibid.* Lat. *Postis craticius.*

POTEAUX DE LUCARNE, ceux qui à costé d'une *Lucarne*, servent à en porter le Chapeau. *pl.* 64 A. *p.* 187.

POTEAUX D'ECURIE. Morceaux de bois tournez d'environ quatre pieds de haut hors de terre, & de quatre pouces de gros chacun, qui servent à separer les places des Chevaux dans les *Ecuries. pl.* 61. *p.* 177.

POTEAU MONTANT ; c'est dans la construction d'un Pont de bois, une piece retenuë à plomb par deux contrefiches au-dessous du lit, & par deux décharges au-dessus du Pavé, pour en entretenir les Lices ou Gardefous.

POTELETS. Petits *Poteaux*, qui garnissent les Pans de bois sous les Apuis des Croisées, sous les Décharges dans les Fermes des Combles, les Echifres des Escaliers, &c. *pl.* 64 B. *p.* 189.

POTENCE. Piece de bois debout, comme un Pointal, couverte d'un chapeau ou semelle pardessus, & assemblée avec un ou deux liens ou contrefiches, qui sert pour soulager une Poutre d'une trop longue portée, ou pour en soûtenir une éclatée. *p.* 329. Vitruve nomme les *Potences, Interpensiva.*

POTENCE DE FER. Maniere de grande Console en saillie ornée d'enroulemens, & de feüillages de tole, pour porter des Balcons, Enseignes de Marchands, Poülies de Puits, Lanternes, &c. *pl.* 65 C. *p.* 217.

POUCE. Douziéme partie du Pied, laquelle se divise aussi en douze parties, qu'on appelle *Lignes.* Le *pouce superficiel quarré* a 144. de ces lignes : & le *pouce cube* en a 1728.

Pouce d'eau; c'est une quantité d'eau courante passant continuellement par une ouverture ronde d'un pouce de diametre; en sorte que la superficie de l'eau demeure toûjours plus haute d'une ligne, que la partie superieure de cette ouverture, & fournissant dans une minute 13. pintes d'eau, & dans une heure 800. pintes, ou 2. muids 224. pintes de Paris. *Voyez l'Architect. de Savot chap.* 30.

POUF. Les Ouvriers disent qu'une pierre ou qu'un marbre est *pouf*, lorsqu'il s'égraine sous l'outil, comme le Grais tendre. p. 337.

POULIE. Petite rouë ordinairement de cuivre, avec un canal sur son épaisseur: laquelle tourne sur un goujon qui la traverse, & dont on se sert aux Gruës, Engins & autres Machines, pour empêcher le frottement des cordages en élevant les fardeaux. C'est ce qui est indifferemment signifié dans Vitruve par ces mots *Trochlea, Orbiculus, & Rechamus*.

POURTOUR; c'est la longueur ou l'étenduë de quelque chose à l'entour d'un espace: ainsi on dit qu'une Souche de Cheminée, une Corniche de Chambre, un Lambris, &c. ont tant de *pourtour*, c'est à dire de longueur ou d'étenduë dedans ou dehors œuvre. C'est aussi la circonference d'un corps rond, comme d'un Dome, d'une Colonne, &c. ce que les Geometres nomment *Peripherie*. p. 160. & 334.

POUSSE'E; c'est l'effort que fait un Arc ou une Voute pour *pousser* au vuide, & qu'on retient par des arcs ou piliers butans. Plus un Arc est large & surbaissé, plus il a de *poussée*. Ce mot se dit aussi de l'effort semblable que font les terres d'un Quay ou d'une Terrasse, & le Corroy d'un Bastardeau. pag. 235. & 350.

POUSSER. On dit qu'un mur *pousse au vuide*, lorsqu'il boucle ou fait ventre. *Pousser à la main*; c'est couper les ouvrages en plâtre faits à la main, & qui ne sont pas traînez; & tailler des Moulures sur de la pierre dure. C'est aussi en Menuiserie travailler à la main des Balustres, Moulures, &c. pl. 64 B. p. 189. & 341.

POUSSIER ; c'est la poudre des recoupes de pierres passées à la claye, qu'on mêle avec le plâtre en carrelant, pour empêcher qu'il boufe. On met du *poussier* de charbon entre les Lambourdes d'un Parquet, pour le garantir de l'humidité. *pag.* 352.

POUSSOLANE. Terre rougeâtre qui tient lieu de sable en Italie, & qui mêlée avec la chaux, fait un mortier qui durcit à l'eau. La meilleure se tire des environs de Bayes & de Cumes dans le Royaume de Naples. p. 331. *Voyez* Palladio, Liv. I. Ch. 3. *Pulvis puteolanus.*

POUTRE ; c'est la plus grosse piece de bois qui entre dans un Bâtiment, & qui soûtient les travées des Planchers. Il y en a de différentes longueurs & grosseurs. Celles qui sont en mur mitoyen, doivent selon la Coûtume de Paris *Art.* 208. porter plûtost dans toute l'épaisseur du mur, à deux ou trois pouces près, qu'à moitié : à moins qu'elles ne soient directement opposées à celles du Voisin ; car en ce cas elles ne peuvent porter que dans la moitié du mur, & leur portée est soulagée de chaque côté par des corbeaux de pierre : & pour empêcher que ces deux *poutres* opposées, s'échauffent & se corrompent, on met une table de plomb entre les deux bouts. On ne se sert plus gueres dans les planchers de ces Poutres, mais bien de solives passantes qui se posent sur les murs. p. 168. pl. 58. & p. 222. Lat. *Trabs.*

POUTRE FEÜILLE'E, celle qui a des *feüillures* ou des entailles pour porter par encastrement les bouts des Solives. Lat. *Trabs incardinata.*

POUTRE QUARDERONNE'E, celle sur les arestes de qui on a poussé un *Quart-de-rond*, une Doucine, ou quelque autre moulure entre deux filets ; ce qui se fait plûtost pour ôter le flâche, que pour ornement. p. 189. & 332. Lat. *Trabs exergatea.*

POUTRE ARME'E, celle sur qui sont assemblées deux décharges en abouts avec une clef, retenuës par des liens de fer ; ce qui se pratique, quand on veut faire porter à faux un Mur de

refend,

refend, ou lorſque le Plancher eſt d'une ſi grande étenduë, qu'on eſt obligé de ſe ſervir de cet expedient pour ſoulager la portée de la *poutre*, en faiſant un faux plancher pardeſſus l'Armature *pl.* 64. B. *p.* 189. Lat. *Trabs compactilis.*

POUTRELLE. Petite *poutre* de 10. à 12. pouces d'équartiſſage, qui ſert à porter un mediocre Plancher, & à d'autres uſages. *p.* 222. & 347.

PRATIQUE; c'eſt l'operation manuelle dans l'exercice d'un Art. *Pref.* & *p.* 201. & 355. Lat *Fabrica* ſelon Vitruve.

PRATIQUE. On dit qu'un homme eſt *pratique* dans les Bâtimens; quand il a de l'expérience dans l'execution des ouvrages.

PRATIQUER; c'eſt dans la diſtribution d'un Plan, diſpoſer les pieces avec œconomie, & entente, pour les proportionner & dégager avantageuſement.

PREAU. On appelle ainſi toute Cour, même celle d'une Priſon, quand elle eſt ſpatieuſe, & qu'il y croît librement du gazon. Mais ce nom ſe donne plus particulierement à l'eſpace ordinairement quadrilatere, couvert de gazon, & environné des Portiques d'un Cloître, comme le *Preau* du grand Cloître de la Chartreuſe de Paris.

PRESBYTERE, du Grec *Presbyterion*, Aſſemblée de *Preſtres*; c'eſt à la Campagne la Maiſon où demeure le Curé d'une Paroiſſe, & c'eſt à Paris une Maiſon prés d'une Egliſe Paroiſſiale, où logent & mangent en Communauté les *Preſtres* habituez qui la deſſervent. *p.* 332.

PRESENTER. Terme qui ſelon les Ouvriers, ſignifie poſer une piece de bois, une barre de fer, ou toute autre choſe, pour connoître ſi elle conviendra à la place où elle eſt deſtinée; afin de la reformer; & de la rendre juſte, avant que de l'aſſurer à demeure.

PRESSOIR; c'eſt une Machine, qui ſert à *preſſurer* les fruits pour en tirer quelque liqueur, & qui donne ſon nom au lieu qui la renferme. On appelle *Preſſoir banal*, celuy d'un Seigneur, où des Vaſſaux ſont obligez de faire *preſſurer* leurs

fruits. *pag.* 328. Lat. *Torcular.*

PRETOIRE ; c'étoit chez les Anciens, le Palais où le *Préteur* ou Magistrat logeoit & rendoit la Justice au Public, comme celuy de Jerusalem, dont l'Ecriture Sainte fait mention. Il y avoit de ces *Prétoires* dans toutes les Villes de l'Empire Romain, & on en voit même encore les vestiges d'un à Nismes en Languedoc. *p.* 357.

PRISME ; c'est un corps solide, dont les plans rectilignes reguliers opposez sont égaux, & les faces du pourtour égales. Lorsque ces plans sont triangles, il est appellé *Triangulaire*, & lorsqu'ils sont quarrez, *Quadrangulaire.* pl. †. *p.* j. Lat. *Prisma*, du Grec *Priein*, qui signifie scier ou couper.

PRISON ; c'est un lieu d'une forte construction & seurement gardé, où l'on enferme les Débiteurs & les Criminels, & où il y a des *Cachots*, c'est-à-dire des Caveaux, dont les uns sont noirs & sans lumiere, & les autres clairs, à cause du jour qu'ils reçoivent par des Soupiraux. Palladio *Liv.* 3. *Ch.* 16. raporte qu'il y avoit anciennement de trois sortes de *Prisons*, separées les unes des autres, pour les Débauchez, les Débiteurs, & les Criminels. *Préf.*

PRISON DES VENTS, ou PALAIS D'EOLE ; c'est un lieu soûterrain, comme une Carriere, où les *Vents* frais étant conservez, se communiquent par des Conduites ou Voutes soûterraines (appellées en Italien *Ventidotti*) dans des Salles, pour les rendre fraîches pendant l'Esté. *Voyez* Palladio, *Liv.* I. *Chap.* 27.

PRIVE'. *Voyez* CABINET D'AISANCE.

PROFIL ; c'est le contour d'un Membre d'Architecture, comme d'une Base, d'une Corniche, &c. C'est pourquoy on dit *profiler*, pour contourner à la regle, au compas, ou à la main, ce Membre, ou toute autre saillie. *p.* IV. x. *pl.* C. &c.

PROFIL DE BASTIMENT ; c'est le Dessein d'un *Bastiment* coupé sur sa longueur, ou sa largeur, pour en voir les dedans & les épaisseurs des Murs, Voutes, Planchers, Combles, &c. ce qu'on nomme encore *Coupe, Sciographie,* & *Section perpen-*

diculaire. pag. 184. *planch.* 63 B.

PROFIL DE TERRES ; c'est la section d'une étenduë de *terre* en longueur, comme elle se trouve naturellement, & dont les coups de niveau & les stations du nivellement, marquées par des lignes ponctuées, font connoître le rapport de la superficie de cette *terre* avec une base horizontale qu'on établit ; ce qui se fait pour dresser un terrein de niveau, ou avec une pente reglée, quand il s'agit de disposer un Jardin, planter des Avenuës d'arbres, tracer des Routes dans un Bois, &c. On fait ordinairement ces sortes de *profils* sur une même échelle pour la base & les aplombs ; quelquefois aussi on reduit cette base sur une plus petite échelle que les aplombs des stations, pour acourcir le dessein d'un *profil* de trop grande longueur ; mais cette derniere maniere est incommode, parce qu'on ne peut pas tracer sur ce dessein, les pentes, chûtes, & autres moyens qui se pratiquent pour le racordement des terreins. *p.* 195.

PROJECTURE. *Voyez* SAILLIE.

PROJET ; c'est dans l'Art de bâtir, une Esquisse de la distribution d'un Bâtiment, établie sur l'intention de celuy qui desire faire bâtir. C'est aussi un Memoire en gros de la dépense à laquelle peut monter la construction de ce Bâtiment, pour prendre des resolutions suivant le lieu, le temps & les moyens. *Preface.*

PROMENOIR. Terme general qui signifie un lieu couvert ou découvert, fermé par des Arcades ou des Colonnes, ou planté d'arbres pour s'y *promener* pendant le beau temps. Vitruve *Liv.* 5. *Ch.* 9. appelle *Promenoir*, un espace derriere la Scene du Theatre, clos d'une muraille, & planté d'arbres en Quinconce. *p.* 196. *Lat. Ambulacrum.*

PROPORTION ; c'est la justesse des membres de chaque partie d'un Bâtiment, & la relation des parties au tout ensemble, comme une Colonne dans ses mesures par rapport à l'Ordonnance du Bâtiment. C'est aussi la différente grandeur des membres d'Architecture, & des Figures, selon qu'elles

doivent paroître, par rapport à la diſtance d'où elles doivent eſtre vûës. Les opinions des plus celebres Architectes, ſont partagées ſur ce ſujet : les uns prétendent qu'elles doivent augmenter ſuivant leur exhauſſement, & les autres qu'elles doivent reſter dans leur grandeur naturelle. *Pref.* &c. *Voyez* la 5e. Partie du Cours d'Architecture de M. Blondel : les Notes de M. Perrault ſur Vitruve, & ſon Livre des cinq eſpeces de Colonnes.

PROPORTIONNELLE. *V.* LIGNE PROPORTIONNELLE.

PROSTYLE. *Voyez* TEMPLE.

PROTHYRIDE. Vignole appelle quelquefois ainſi la clef d'une Arcade, & elle ſe voit à ſon Ordre Ionique, faite d'un rouleau de feüilles d'eau entre deux regles & deux filets, & couronnée d'une Cimaiſe Dorique, ſa figure étant preſque pareille à celle des Modillons.

PRYTANE'E ; c'étoit anciennement dans Athenes, un Bâtiment conſiderable où le Senat s'aſſembloit pour tenir conſeil, & où étoient logez & entretenus ceux qui avoient rendu de grands ſervices à la Republique. Lat. *Prytaneum.*

PSEUDO-DIPTERE. *Voyez* TEMPLE.

PUISARD ; c'eſt dans le corps d'un mur ou le noyau d'un Eſcalier à vis, une eſpece de *Puits*, avec tuyau de plomb ou de bronze, par où s'écoulent les eaux des Combles. C'eſt auſſi au milieu d'une Cour un *Puits* bâti à pierre ſeche, & recouvert d'une pierre ronde troüée, où ſe rendent les eaux pluviales qui ſe perdent dans la terre. *pag.* 331. Lat. *Compluvium erectum.*

PUISARDS D'AQUEDUC ; ce ſont dans les *Aqueducs* qui portent des conduites de fer ou de plomb, certains trous pour vuider l'eau qui peut s'échaper des tuyaux dans le canal, comme on en voit à l'*Aqueduc* de Maintenon.

PUISARDS DE SOURCES ; ce ſont certains *Puits*, qu'on fait d'eſpace en eſpace pour la recherche des *Sources*, & qui ſe communiquent par des Pierrées qui portent toutes leurs eaux dans un Regard ou Receptacle, d'où elles entrent dans

un Aqueduc. Lat. *Putei* selon Vitruve.

PUITS, est une profondeur en terre, foüillée jusques au dessous de la surface de l'eau, & revêtuë de maçonnerie. Le *Puits* est ordinairement rond, & quand il sert à deux Proprietaires sous un mur mitoyen, il est ovale avec une languette de pierre dure qui en fait la séparation jusqu'à quelques pieds au dessous de la hauteur de son apui. Il doit estre construit de pierre ou de moilon piqué en dedans, & au dehors de moilon émillé, & maçonné de mortier de chaux & de sable, & posé sur un Roüet de charpente. Les Puits couverts n'ont pas leur eau si bonne que ceux à découvert, parce que les vapeurs ne peuvent pas s'exhaler de même qu'à ceux à découvert. *Pl.* 60. *p.* 175.

PUITS COMMUN, celuy qui ayant plus de largeur qu'un *Puits* particulier, & ses eaux bonnes à boire, est situé dans une Ruë ou dans une Place pour la commodité du Public.

PUITS PERDU, celuy dont le fonds est d'un sable si mouvant, qu'il ne retient pas son eau, & n'en a pas deux pieds en Esté, qui est la moindre hauteur qu'il puisse avoir pour puiser.

PUITS DECORE', celuy dont le profil de l'apui est en forme de Baluftre ou de Cuve, & qui a deux ou trois Colonnes, Termes ou Consoles, pour porter la traverse où est attachée la poulie. On en voit un de cette espece du dessein de Michel-Ange dans la Cour de S. Pierre in Vincoli à Rome.

PUITS DE CARRIERE. Ouverture ronde de douze à quinze pieds de diametre, creusée à plomb, par où l'on tire les pierres d'une *Carriere* avec une roüe, & dans laquelle on descend par un Echelier ou Rancher.

PUREAU ou ECHANTILLON; c'est ce qui paroît à découvert d'une Ardoise ou d'une Tuile mise en œuvre. Ainsi quoi qu'une Ardoise ait 15. ou 16. pouces de longueur, elle ne doit avoir que 4 à 5. pouces de *Pureau*, & la Tuile 3. à 4. ce qui est égal aux intervalles des Lattes. *p.* 225. & 226.

PURGEOIRS. Especes de Bassins avec sable & gravois, où l'eau des sources passe pour se purifier, avant que d'entrer

LIIII iij

dans ces tuyaux. Il doit y avoir deux ou trois de ces Purgeoirs à certaine distance l'un de l'autre, & il faut en changer les gravois & les sables tous les ans.

PYCNOSTYLE ; c'est le moindre Entre-colonne de Vitruve, qui est d'un diametre & demi, ou de trois modules. Ce mot est fait du Grec *Pychnos*, serré, & *Stylos*, Colonne. *p.* 9.

PYRAMIDE. *Voyez* PIRAMIDE.

Q

QUADRE ; c'est toute Bordure quarrée qui renferme un Bas-relief, un Panneau, un Tableau, &c. *Voyez* CADRE.

QUARDERONNER ; c'est rabattre les arestes d'une Poutre, d'une Solive, d'une Porte, &c. en y poussant un *Quart-de-rond* entre deux filets. *p.* 232.

QUARRÉ. *Voyez* LISTEL.

QUARRÉ PARFAIT, ou QUADRILATERE. Figure reguliere, dont les quatre côtez & les quatre angles sont égaux. *Pl.* †. *pag.* j.

QUARRÉ-LONG. *Voyez* PARALLELOGRAMME.

QUART-DE-CERCLE ; c'est la quatriéme partie de la circonference d'un *Cercle*, qui contient 90. degrez qui font l'ouverture de l'Angle droit. On appelle proprement *Quart-de-cercle*, ou *Quart-de-nonante*, l'instrument sur lequel sont divisez ces 90. degrez, & par le moyen duquel on peut raporter sur le papier, tout Angle plus serré que le droit. *p.* ij.

QUART-DE-ROND. Les Ouvriers appellent generalement ainsi toute moulure, dont le contour est un cercle parfait ou approchant de cette figure, & que les Architectes nomment *Ove*. *p.* ij. *Pl.* A. &c.

QUARTIER. Ce mot se dit dans une Ville, de plusieurs Isles ensemble séparées d'un autre *Quartier* par une Riviere ou une grande Ruë, comme les vingt *Quartiers* de la Ville de Paris. La Ville de Rome a été plusieurs fois divisée différem-

ment en *Quartiers* appellez *Regions* suivant son acroissement, comme on le peut remarquer dans les Topographies d'Aurelius Victor, d'Onuphre Panvinius, de Marillan, de Pyrro Ligorio, de Boissard, & autres Antiquaires. p. 182. & 336.

QUARTIER TOURNANT; c'est dans un Escalier un nombre de Marches d'angle, qui par leur colet tiennent à un Noyau. pag. 241. C'est ce qu'on peut entendre dans Vitruve par le mot *Inversura*.

QUARTIER DE VIS SUSPENDU; c'est dans une Cage ronde, une portion d'Escalier à *vis suspenduë*, pour racorder deux Apartemens qui ne sont pas de plain pied. *ibid.*

QUARTIER DE VOYE. On appelle ainsi les grosses pierres, dont une ou deux font la charge d'une Charette attelée de quatre chevaux, & qui servent ordinairement pour les jambes d'encognure & jambes étrieres à la teste des murs mitoyens. p. 206.

QUAY; c'est un gros mur en talut fondé sur pilotis, & élevé au bord d'une Riviere, pour retenir les terres des Berges trop hautes, & empêcher les débordemens. p. 205. & 243. Lat. *Crepido saxea.*

QUEUE DE PIERRE; c'est le bout brut ou équarri d'une *Pierre* en boutisse, qui est opposé à la teste ou parement, & qui entre dans le Mur sans faire parpain. p. 331.

QUEUE DE PAON. On nomme ainsi tous les Compartimens de diverses formes & grandeurs, qui dans les Figures circulaires, vont s'élargissant depuis le centre jusques à la circonference, & imitent en quelque maniere les plumes de la *Queuë d'un Paon*. Pl. 103. p. 353.

QUEUE D'ARONDE. *V.* ASSEMBLAGE A QUEUË D'ARONDE.

QUINCONGE, ou QUINCONCE, du Latin *Quincunx*, qui a cinq onces ou parties; c'est un Plant d'arbres disposé dans son origine en quatre arbres, qui font un quarré avec un cinquiéme arbre au milieu; en sorte que cette disposition repetée reciproquement, forme un Bois planté de simmetrie, & presente par la vuë d'angle d'un Quarré ou Parallelo-

gramme rectangle, des Allées égales & paralleles. C'est de cette sorte de *Quinconce*, que parlent Ciceron dans *Cato Major*, & Quintilien *Liv.* 8. *Ch.* 3. Nos *Quinconces*, se font aujourd'hui de même que ceux des Anciens, à l'exception du cinquiéme arbre qui n'y est pas; de maniere qu'étant maillez, & leurs Allées se voyant par le flanc du Rectangle, ils forment un Echiquier parfait, comme ceux à côté du Cours de la Reine à Paris, & du Jardin de Marly. *p.* 196.

R

RABOT. Sorte de Liais rustique, dont on se sert pour paver certains lieux, & pour faire les bordures des Chaussées de Pavé de grais. Les Latins le nommoient *Rudus novum*, quand il étoit neuf, & *Rudus redivivum*, quand il étoit manié à bout, & qu'on le faisoit reservir. *p.* 350.

RACHETTER; c'est parmi les Ouvriers corriger un biais par une figure reguliere, comme une Platebande qui n'étant pas parallele, racorde un Angle hors d'équerre avec un Angle droit dans un compartiment. Ce mot signifie encore, dans la Coupe des pierres, joindre par racordement deux Voutes de différentes especes. Ainsi on dit qu'un Cû defour *rachette* un Berceau, lorsque le Berceau y vient faire lunette: que quatre Pendentifs *rachetent* une Voute spherique, ou la Tour ronde d'un Dome, parce qu'ils se racordent avec leur plan circulaire, &c. *p.* 239.

RACINAL. On appelle ainsi la piece de bois, dans laquelle est encastrée la Crapaudine du Seüil d'une Porte d'Ecluse. *pag.* 243.

RACINAUX. Pieces de bois, comme des bouts de Solives, arrêtées sur des pilotis, & sur lesquelles on pose les Madriérs & Plateformes, pour porter les murs de douve des Reservoirs. Ce mot se dit aussi des pieces de bois plus larges qu'épaisses, qui s'attachent sur la tête des pilotis, & sur

lesquelles pose la Plateforme. p. 243.

RACINAUX DE GRÜE. Pieces de bois croisées, qui font l'empatement d'une *Grüe*, & dans lesquelles sont assemblez l'Arbre, & les Arcboutans. On les nomme *Solles*, quand elles sont plates.

RACINAUX DE COMBLE. Especes de Corbeaux de bois, qui portent en encorbellement sur des consoles, le pied d'une Ferme ronde, qui couvre en saillie le Pignon d'une vieille maison. *pag.* 329.

RACINAUX D'ECURIE. Petits poteaux qui arrestez debout dans une *Ecurie*, servent à porter la Mangeoire des chevaux. *Pl.* 61. *p.* 177.

RACORDEMENT; c'est la réunion de deux corps à un même niveau ou superficie, ou d'un vieux ouvrage avec un neuf, comme il a été pratiqué avec beaucoup d'entente par François Mansard à l'Hôtel de Carnavalet rüe de la Coûture sainte Catherine à Paris, pour conserver la sculpture de la Porte, faite par Jean Goujon, où la Façade neuve, qui est un des plus excellens ouvrages d'Architecture, se *racorde* parfaitement bien, tant au dedans qu'au dehors, avec le reste de cette ancienne Maison, qu'on tient estre de Jean Bulan Architecte. On appelle encore *Racordement*, la jonction de deux terreins inégaux par pentes ou perrons dans un Jardin. *Racorder*; c'est faire un *Racordement*. p. 134. & 256.

RAGREER; c'est aprés qu'un Bâtiment est fait, repasser le marteau & le fer aux paremens de ses murs, pour les rendre unis & en oster les balevres. Ce mot signifie encore mettre la derniere main à un ouvrage de Menuiserie, de Serrurerie, &c. On dit aussi *Faire un ragrément*, pour *Ragréer*. p. 231. & 337.

RAINURE, ou RENURE; c'est un petit Canal fait sur l'épaisseur d'une planche, pour recevoir une languette, ou pour servir de coulisse. p. 342. Lat. *Canaliculus*.

RAIS-DE-COEUR. Ornement accompagné de feüilles d'eau qui se taille sur les Talons. *Pl.* B. *p.* VIII.

RALONGEMENT D'ARESTIER. *V.* RECULEMENT.

RAMPANT ; c'est en fait de Bâtiment, tout ce qui n'est pas de niveau & qui a de la pente, comme un Arc *rampant*, une Descente, &c. p. 237. & 239. Lat. *Declivitas*.

RAMPART, de l'Espagnol *Amparo*, qui signifie défense. Ce mot se prend en Architecture civile pour l'espace qui reste vuide en dedans la muraille d'une Ville, jusqu'aux plus proches maisons. C'est ce que les Romains appelloient *Pomœrium*, où il étoit défendu de bâtir, & où l'on plantoit des Allées d'arbres pour le plaisir du Peuple, comme le Cours qui a été fait depuis quelques années à Paris, & qui commence à la Porte S. Antoine, & finit à celle de S. Honoré. *pag*. 243.

RAMPE D'ESCALIER ; c'est autant une suite de degrez, droite ou circulaire par son plan, entre deux Paliers, que leur Balustrade à hauteur d'apui, qui se fait de Balustres de pierre ronds ou quarrez, ou de Balustres de bois tournez ou poussez à la main, ou enfin de fer avec Balustres ou Panneaux, Frises, Pilastres, Consoles & autres ornemens. *Pl*. 61. p. 177. 178. & *Pl*. 66. p. 219. Les *Rampes* sont appellées de Vitruve *Scalaria*.

RAMPE COURBE ; c'est une portion d'Escalier à vis suspenduë ou à noyau, laquelle se trace par une cherche ralongée, & dont les marches portent leur délardement pour former une coquille, ou sont posées sur une Voute *rampante*, comme la Vis S. Gilles ronde. *Pl*. 66 B. p. 241.

RAMPE PAR RESSAUT, celle dont le contour est interrompu par des Paliers ou Quartiers tournans. p. 177.

RAMPE DE CHEVRON ; c'est l'inclinaison des *Chevrons* d'un Comble : ainsi on dit faire un exhaussement au dessus d'un dernier plancher jusques sous la *rampe des chevrons*.

RAMPE DE MENUISERIE ; c'est non seulement celle qui est droite & sans sujettion, comme on en fait pour de petits Escaliers dégagez ; mais aussi celle qui étant courbe, suit le contour d'un Pilier rond, comme on en voit à plusieurs Chaires de Predicateur, & dont l'ouvrage est un des plus

difficiles de la *Menuiserie. pag.* 342.

RAMPER ; c'est pencher suivant une pente donnée. p. 342.

RANCHER. *Voyez* ECHELIER.

RANGE DE PAVE' ; c'est un *rang de pavez* d'une même grandeur le long d'un ruisseau sans caniveaux ni contrejumelles, comme on le pratique dans les petites Cours. *Pl.* 102. *pag.* 349.

RAPORT ; c'est le jugement par écrit de Gens experts & connoissans, nommez d'office ou par convention, sur la qualité, quantité & prix des ouvrages, & le partage des heritages. *p.* 332. *Voyez* la Coûtume de Paris, *Art.* 184.

RAPORTEUR. Instrument fait en demi-cercle, & divisé en 180. degrez, qui sert à prendre les ouvertures des Angles & à les *raporter* du Graphometre sur le papier. Il se fait ordinairement de cuivre ; mais les plus commodes pour travailler sur le papier, sont de corne transparente, au travers de laquelle on voit plus précisément les dégrez qui couvrent les lignes des Angles. On le nomme aussi *Demi-cercle.* p. 358.

RATELIER ; c'est dans une Ecurie une espece de Balustrade faite de roulons tournez, où l'on met le foin pour les chevaux, au dessus de la Mangeoire. Il doit estre élevé à telle hauteur de la Mangeoire, que les chevaux tirant de haut leur foin ou paille, s'accoûtument à lever la teste, & à se manier mieux sur le devant.

RAVALEMENT ; c'est dans des Pilastres & Corps de maçonnerie ou de menuiserie, un petit renfoncement simple ou bordé d'une baguette ou d'un talon. p. 244. & 248.

RAVALER ; c'est faire un enduit sur un mur de moilon, & y observer des champs, naissances & tables de plâtre ou de crépi : ou repasser avec la laye ou la ripe, une Façade de pierre ; ce qui s'appelle aussi *Faire un Ravalement*, parce qu'on commence cette façon par en haut, & qu'on la finit par en bas en *ravalant.* p. 337.

RAYONS. *Voyez* LIGNES EN RAYONS.

RECEPTACLE ; c'est un Bassin où plusieurs Canaux d'A-

queduc ou Tuyaux de Conduite , se viennent rendre pour estre ensuite distribuez en d'autres Conduites. On nomme aussi cette espece de Reservoir, *Conserve*, comme le Bassin rond qui est sur la Bute de Montboron prés Versailles. *pag.* 244.

RECUEILLIR. Terme qui signifie racorder une reprise par sous-œuvre d'un mur de face ou mitoyen avec ce qui est au dessus ; c'est pourquoy on dit *se recüeillir*, lorsqu'on érige à plomb la partie du mur à rebâtir, & qu'elle est conduite de telle sorte qu'elle se racorde avec la partie superieure du mur estimée bonne à conserver, ou du moins avec un petit porte-à-faux en encorbellement, qui ne doit estre au plus que du sixiéme de l'épaisseur dudit mur.

RECHAUFOIR. Petit potager prés la Salle à manger, où l'on fait *rechaufer* les viandes, lorsque la Cuisine en est trop éloignée.

RECHERCHE DE COUVERTURE ; c'est la reparation d'une *Couverture*, où l'on met quelques tuiles ou ardoises à la place de celles qui manquent : & la refection des Ruilées, Solins, Arestieres & autres plâtres. On dit aussi *Faire une recherche de pavé*, pour en racommoder les flaches & mettre des pavez neufs à la place des brisez. p. 351.

RECHERCHER ; c'est particulierement en Sculpture & en Ciselure, reparer avec divers outils & finir un ouvrage avec art & propreté ; en sorte que les moindres parties en soient bien terminées.

RECIPIANGLE. *Voyez* SAUTERELLE.

RECOUPEMENS. On nomme ainsi des retraites fort larges, faites à chaque assise de pierre dure, pour donner plus d'empatement à de certains ouvrages construits sur un terrein ou pente roide, ou à d'autres fondez dans l'eau, comme les Piles de Pont, les Digues, les Massifs de Moulin, &c.

RECOUPES. On appelle ainsi ce qu'on abbat des pierres qu'on taille pour les équarrir. Quelquefois on mêle du poussier ou poudre de *Recoupes* avec de la chaux & du sable, pour

faire du mortier de la couleur de la pierre : & le plus gros des *Recoupes*, particulierement des pierres les plus dures, sert à affermir le sol des Caves, & à faire des aires dans les Allées des Jardins. p. 193. & 237. Lat. *Segmenta lapidea*.

RECULEMENT ou RALONGEMENT D'ARESTIER ; c'est la ligne diagonale depuis le poinçon d'une croupe, jusqu'au pied de l'*Arestier* qui porte sur l'encognure de l'Entablement. On le nomme aussi *Trait rameneret*. Pl. 64 A. p. 187.

REDENS ; ce sont dans la construction d'un Mur sur un terrein en pente, plusieurs ressauts qu'on fait d'espace en espace à la retraite pour la conserver de niveau par intervalles. Ce sont aussi dans les Fondations diverses retraites causées par l'inégalité de la consistence du terrein, ou par une pente fort sensible. p. 234.

REDUIRE UN DESSEIN ; c'est en faire la copie plus ou moins grande que l'original, par le moyen d'une échelle qui porte les mêmes divisions plus grandes ou plus petites. *Pref.*

REDUIT ; c'est un petit lieu retranché d'un grand, pour le proportionner, ou pour quelque autre commodité, comme les petits Cabinets à côté des Cheminées & des Alcoves.

REFECTION ; c'est une grosse reparation, qu'une malfaçon, caducité, incendie ou inondation a obligé de faire. p. 244.

REFECTOIRE. Grande Salle où l'on mange en communauté. Celuy des Peres Benedictins de S. Georges Major à Venise, du dessein de Palladio, est un des plus beaux qui se voyent, & celuy de l'Abbaye de S. Denis en France, un des plus hardiment bâtis. p. 332. & 342. Lat. *Cœnaculum*.

REFEND. *Voyez* BOSSAGES, Mur, et pierres de refend.

REFENDRE ; c'est *en Charpenterie*, debiter de grosses pieces de bois avec la scie, pour en faire des solives, chevrons, membrures, planches, &c. ce qui s'appelle encore *Scier de long*, & ce qui se pratique aussi *en Menuiserie* ; c'est pourquoi le Menuisiers nomment *Refend*, un morceau de bois ou tringle ôtée d'un ais trop large. *Refendre en Serrurerie*, c'est

couper le fer à chaud sur sa longueur avec la tranche & la masse. *En Couverture* ; c'est diviser l'Ardoise par feüillets avant de l'équarrir. Et enfin *en Terme de Paveur* ; c'est partager des gros pavez en deux, pour en faire du pavé *fendu* pour les Cours, Ecuries, &c.

REFEUILLER ; c'est faire deux *feüillures* en recouvrement, pour loger un Dormant, ou recevoir les ventaux d'une Porte ou les volets d'une Croisée. p. 358.

REFLET, dans les desseins d'Architecture, c'est une demie teinte claire qui s'observe à l'extrémité d'une ombre, pour faire paroître un corps rond ou cilindrique, comme le long du contour d'une Colonne du côté de l'ombre.

REFUITE ; c'est le trop de profondeur d'une Mortoise, d'un Trou de boulin, &c. On dit aussi qu'un trou a de la *refuite*, quand il est plus profond qu'il ne faut pour encastrer une piece de bois ou de fer qui sert de linteau entre les deux tableaux d'une Porte. p. 323.

REFUS. On dit qu'un Pieux ou qu'un Pilotis est enfoncé au *refus* du mouton, lorsqu'il ne peut entrer plus avant, & qu'on est obligé d'en couper la couronne. p. 243.

REGAIN. Les Ouvriers disent qu'il y a du *regain* à une pierre, à une piece de bois, &c. lorsqu'elle est plus longue qu'il ne faut pour la place à laquelle elle est destinée, & qu'on en peut couper. p. 323.

REGALEMENT ; c'est la reduction d'une Aire ou de toute autre superficie, à un même niveau, ou selon sa pente.

REGALER ou APLANIR ; c'est aprés qu'on a enlevé des terres massives, mettre à niveau ou selon une pente reglée, le terrein qu'on veut dresser. On appelle *Regaleurs*, ceux qui étendent la terre avec la pêle, à mesure qu'on la décharge, ou qui la foulent avec des battes. p. 356. Lat. *Complanare*.

REGARD ; c'est une espece de Pavillon, où sont renfermez les robinets de plusieurs Conduites d'eau, avec un petit Bassin pour en faire la distribution. C'est aussi un petit Caveau servant à même usage, où l'on descend par un chassis

de pierre. p. 244. Lat. *Castellum* selon Vitruve.

REGLE. Instrument le plus souvent de bois dur, mince & étroit, avec lequel on trace des lignes droites, & qui sert méchaniquement à tous les Ouvriers. p. v. & 358.

REGLE D'APAREILLEUR, celle qui est ordinairement de quatre pieds, & divisée en pieds & pouces. *Pl.* 66 A. p. 237.

REGLE DE POSEUR, celle de douze ou quinze pieds de long, qui sert sous le niveau, pour *regler* un Cours d'assise, & pour égaler les Piédroits ou des premieres Retombées, *ibidem*. Toute *Regle* ou table, qui sert à établir un niveau, est nommée en Latin *Amussium*.

REGLE DE CHARPENTIER, celle qui est piétée de six pieds de long, c'est à dire qui est divisée en autant de pieds.

REGLE'. On dit qu'une piece de trait est *reglée*, quand elle est droite par son profil, comme sont quelquefois les Larmiers, Arriere-voussures, Trompes, &c. *Pl.* 66 A. pag. 237. & 239.

REGLET. Petite moulure plate & étroite, qui dans les Compartimens & Panneaux, sert à en séparer les parties, & à former des guillochis & entrelas. Le *Reglet* est différent du Filet ou Listel, en ce qu'il se profile également, comme une *regle*. *Pl.* A. p. iij. Lat. *Taniola*.

REGNER. Terme dont on se sert en Architecture pour exprimer qu'une même chose, comme un Ordre, une Corniche, une Imposte, &c. est continuée dans l'étenduë d'une Façade, & dans le Pourtour du dehors ou du dedans d'un Bâtiment. *pag.* 60. &c.

REGRATER ; c'est emporter avec le marteau & la ripe, la superficie d'un vieux mur de pierre de taille pour le blanchir, comme on l'a fait à la Façade de l'Hôtel de Ville de Paris. p. 311. & 337. Lat. *Renovare*.

REINS DE VOUTE ; c'est la Maçonnerie de moilon avec plâtre, qui remplit l'Extrados d'une *Voute* jusqu'à son couronnement. On appelle *Reins vuides*, ceux qui ne sont pas remplis pour soulager la charge ; ainsi qu'il a été pratiqué à

presque toutes les Voutes Gothiques, ou sur les Piles des Ponts de pierre qui portent des maisons, pour y ménager des Caves, comme à ceux de Paris. *Pl. 66 B. p.* 241. & 343.

REJOINTOYER ; c'est lorsque les *Joints* des pierres d'un vieux Bâtiment sont cavez par succession de temps ou par l'eau, les remplir & ragréer avec le meilleur mortier, comme de chaux & de ciment ; ce qui se fait aussi avec du plâtre ou du mortier aux *Joints* des Voutes, lorsqu'ils se sont ouverts ; parce que le Bâtiment étant neuf, a tassé inégalement, ou qu'étant vieux, il a été mal étayé en y faisant quelque reprise par sous œuvre.

RELEVER LES CISELURES. *Voyez* CISELURES.

RELIEF ; c'est la saillie de tout ornement ou *Bas-relief*, qui doit estre proportionnée à la grandeur de l'Edifice qu'il décore, & à la distance d'où il doit estre vû. On appelle *Figure de Relief*, ou de *ronde-Bosse*, celle qui est isolée & terminée en toutes ses vûës. p. 1X. & 62. Lat. *Opus anaglyphon*.

REMANIER ABOUT. *Voyez* MANIER ABOUT.

REMBLAY ; c'est un travail de terres rapportées & battuës, soit pour faire une Levée, soit pour aplanir ou regaler un terrein, ou pour garnir le derriere d'un revêtement de terrasse, que l'on aura *deblayée* pour la construction de la muraille. p. 350.

REMENE'E. Espece de petite Voute en maniere d'Arriere-voussure, au dessus de l'embrasure d'une Porte ou d'une Croisée. *Pl. 66 A. p.* 237.

REMISE ; c'est un renfoncement sous un Corps-de-logis, ou un Angar dans une Cour, pour y ranger le Carrosse. Il y en a de simples & de doubles pour un ou deux Carrosses. p. 176. *Pl. 61.* Lat. *Cella Rhedaria*.

REMISE DE GALERE ; c'est dans un Arcenal de Marine un grand Angar séparé par des rangs de piliers, qui en suportent la couverture, où l'on tient à flot séparément les *Galeres* desarmées, comme dans l'Arcenal de Venise.

REMONTER. *Voyez* MONTER.

REMPLAGE,

REMPLAGE, se dit de la Maçonnerie des Reins d'une Voute. *Pl.* 66 B. *p.* 241.

REMPLISSAGE. *Voyez* GARNI.

RENARD. Terme vulgaire, qui dans l'Art de bastir a plusieurs significations. Les Maçons appellent ainsi les petits moilons qui pendent aux bouts de deux lignes attachées à deux lattes & bandées, pour élever un Mur de pareille épaisseur dans toute sa longueur. Ils donnent aussi ce nom à un mur orbe décoré pour la simmetrie, d'une Architecture pareille à celle d'un Bâtiment qui luy est opposé. Les Fontainiers appellent encore *Renard*, un petit pertuis ou fente, par où l'eau d'un Bassin ou d'un Reservoir se perd, parce qu'ils ont de la peine à la découvrir, pour la reparer. Enfin ce mot se dit pour signal entre des hommes qui battent ensemble des pieux ou des pilotis à la Sonnette; de sorte qu'un d'entr'eux criant *au Renard*, ils s'arrestent tous en même-temps, ou pour se reposer après certain nombre de coups, ou pour cesser au refus du mouton. Il crie aussi *au Lard*, pour les faire recommencer.

RENCONTRE. *Voyez* TRAIT DE SCIE.

RENFLEMENT DE COLONNE ; c'est une petite augmentation au tiers de la hauteur du Fust d'une Colonne, qui diminuë insensiblement jusqu'aux deux extrémitez. *Pl.* 39. *p.* 101. &c. C'est ce que Vitruve nomme *Entasis*, c'est à dire augmentation.

RENFONCEMENT, se dit d'un parement au dedans du nû d'un mur, comme d'une Table foüillée, d'une Arcade ou d'une Niche feinte. *Pl.* 68. *p.* 249. & 284.

RENFONCEMENT DE SOFITE ; c'est la profondeur qui reste entre les Poutres d'un grand Plancher, lesquelles estant plus prés que les Travées, causent des compartimens quarrez, ornez de Corniches architravées, comme aux *Sofites* des Basiliques de Saint Jean de Latran, de Sainte Marie Majeure à Rome, &c. ou avec de petites Calotes dans ses espaces, comme à une des Salles du Château de Maisons. C'est ce que Daniel

Barbaro entend par le mot de *Lacus*, qui peut aussi signifier les *Renfoncemens* quarrez d'une Voute, comme ceux de la Coupe du Pantheon à Rome. p. 334. & 347.

RENFONCEMENT DE THEATRE; c'est la profondeur d'un *Theatre*, augmentée par l'éloignement que fait paroître la perspective de la décoration.

RENFORMIR ou RENFORMER; c'est reparer un vieux Mur, en mettant des pierres ou des moilons aux endroits où il en manque, & en boucher les trous de boulins. C'est aussi lorsqu'un mur est trop épais en un endroit & foible en un autre, le hacher, le charger & l'enduire sur le tout. p. 337.

RENFORMIS; c'est la reparation d'un vieux mur, à proportion de ce qu'il est dégradé. Les plus forts *Renformis*, sont estimez pour un tiers de mur. *ibid.*

RENURE. *Voyez* RAINURE.

REPARATION; c'est une restauration necessaire pour l'entretien d'un Bâtiment. Un Proprietaire est chargé des *grosses reparations*, comme murs, planchers, couvertures, &c. Et un Locataire est obligé aux *menuës*, telles que sont les vitres, carreaux, dégradations d'Atres, de Planchers, &c. *pag.* 119. & 168.

REPARER; c'est rechercher avec le Ciselet, & emporter avec le ciseau les bavures qui se rencontrent és joints d'un morceau de Sculpture qui a été jetté en moule, soit en plâtre, cuivre ou autres metaux.

REPERE; c'est une marque qu'on fait sur un mur pour donner un alignement, & arrêter une mesure de certaine distance, ou pour marquer des traits de niveau autant sur un Jalon que sur un endroit fixe. Ce mot vient du Latin *reperire* retrouver, parce qu'il faut retrouver cette marque, pour estre seur d'une hauteur ou d'une distance. Les Mennisiers nomment aussi *Reperes*, les traits de pierre noire ou blanche, dont ils marquent les pieces d'assemblage pour les monter en œuvre: & les Paveurs, certains Pavez qu'ils mettent d'espace en espace, pour conserver leur niveau de pente. p. 233. & 353.

REPERTOIRE ANATOMIQUE ; c'est une grande Salle prés l'Amphitheatre des Dissections, où l'on conserve avec ordre les Squelets tant humains que d'animaux, comme le Répertoire du Jardin du Roy à Paris. p. 353.

REPOS. *Voyez* PALIER.

REPOSOIR ; c'est une décoration d'Architecture feinte qui renferme un Autel avec des gradins qui portent des Vases, Chandeliers, & autres ouvrages d'Orphévrerie ; le tout accompagné de tapisseries, tableaux & meubles précieux, pour les Processions de la Feste-Dieu. On en fait de magnifiques à l'Hôtel des Gobelins à Paris, avec des meubles de la Couronne.

REPOSOIR DE BAIN ; c'étoit chez les Anciens une partie du *Bain* en maniere de Portique, où avant que de se baigner on se *reposoit*, en attendant qu'il y eût place dans le Bassin. Vitruve appelle cette partie *Schola*, parce qu'on s'y entretenoit de diverses choses, & qu'on y apprenoit les uns des autres. p. 358.

REPOUS. On nomme ainsi les petits plâtras qui proviennent de la vieille maçonnerie, & qu'on bat & mêle avec du tuileau, ou de la brique concassée, pour affermir les aires des Chemins, & secher le sol des lieux humides. pag. 352. Lat. *Rudus*.

REPRENDRE UN MUR ; c'est en reparer les fractions dans sa hauteur, ou le refaire par sous-œuvre petit à petit avec peu d'étayes & chevalemens. p. 244.

REPRISE ; c'est toute sorte de refection de Mur, Pilier, &c. faite par sous-œuvre, qui doit se raporter en son milieu d'épaisseur, l'empatement étant égal de part & d'autre, ou dans son pourtou. *ibid.* Lat. *Substructio*.

RESEPER ; c'est couper avec la cognée, ou la scie, la teste d'un Pieu ou d'un Pilotis, qui refuse le mouton, parce qu'il a trouvé de la roche, ou pour le mettre de niveau avec le reste du Pilotage.

RESERVOIR ; c'est dans un corps de Bâtiment, un Bassin

ordinairement de bois revêtu de plomb, où l'on *reserve* les eaux qui doivent estre distribuées par des Fontaines. C'est aussi un grand Bassin de forte maçonnerie avec un double mur appellé de douve, & glaisé ou pavé dans le fonds, où l'on tient l'eau pour les Fontaines jaillissantes des Jardins, comme les quatre *Reservoirs* de la Bute de Montboron prés Versailles, dont chacun a 85. toises de longueur sur 54. de largeur, & 12. pieds de profondeur : & celuy du Trou d'Enfer sur le haut de Marly, qui a une profondeur suffisante sur 50. arpens de superficie, pour contenir cent mille toises cubes d'eau. *p.* 200. & 244.

RESSAUT ; c'est l'effet d'un corps qui avance ou recule plus qu'un autre, & n'est plus d'alignement ou de niveau, comme un Socle, un Entablement, une Corniche, &c. qui regne sur un Avant-corps & Arriere-corps. *p.* 234.

Ressaut d'escalier ; c'est lorsqu'une Rampe d'apui n'est pas de suite & *ressante* aux retours, comme au grand Escalier du Palais Royal à Paris. *p.* 177.

RESSENTI. Terme usité en Architecture, comme en Peinture, pour signifier le contour ou le renflement d'un corps plus bombé ou plus fort qu'il ne doit estre, comme le contour d'une Colonne fuselée. *p.* 103.

RESTAURATION ; c'est la refection de toutes les parties d'un Bastiment dégradé & dépéri par malfaçon ou par succession de temps, en sorte qu'il est remis en sa premiere forme, & même augmenté considerablement, comme celle que le Roy a fait faire au vieux Château de S. Germain en Laye basti par François I. *p.* 282. & 354.

RESTAURER ; c'est rétablir un Bastiment ou remettre en son premier état une Figure mutilée. La pluspart des Statuës antiques ont été *restaurées*, comme l'Hercules de Farnese, le Faune de Borghese à Rome, les Luiteurs de la Galerie du Grand Duc de Florence, la Venus d'Arles qui est dans la Galerie du Roy à Versailles : & ces *Restaurations* n'ont été faites que par les plus habiles Sculpteurs. *p.* 39.

RETABLE ; c'eſt l'Architecture de marbre, de pierre, ou de bois, qui compoſe la décoration d'un Autel. Et *Contreretable* eſt le fonds en maniere de Lambris, pour mettre un tableau ou un bas-relief, & contre lequel eſt adoſſé le Tabernacle avec ſes gradins. *p.* 154. *Pl.* 53.

RETOMBE'E. On appelle ainſi chaque aſſiſe de pierre qu'on érige ſur le Couſſinet d'une Voute ou d'une Arcade, pour en former la Naiſſance, & qui par leur poſe peuvent ſubſiſter ſans cintre. *Pl.* 3. *p.* 11. *Pl.* 66 A. & 66 B. *p.* 237. &c.

RETONDRE ; c'eſt couper du haut d'un mur ou d'une ſouche de cheminée, ce qui eſt ruiné pour le refaire. C'eſt auſſi retrancher des ſaillies ou ornemens inutiles ou de mauvais gouſt, lorſqu'on regrate la Façade d'un Baſtiment. C'eſt encore repaſſer l'Architecture avec divers outils appellez *Fers à retondre*, pour la mieux terminer, & en rendre les areſtes plus vives. *p.* 311.

RETOUR ; c'eſt le profil que fait un Entablement ou toute autre partie d'Architecture dans un Avant-corps. On nomme auſſi *Retour*, l'encognure d'un Baſtiment. *p.* 60. & 232. Lat. *Verſura* ſelon Vitruve.

RETOUR D'EQUERRE ; c'eſt une encognure en angle droit. On dit auſſi *ſe retourner d'équerre*, pour ſignifier établir une perpendiculaire ſur la longueur ou l'extrémité d'une ligne effective ou ſuppoſée. *p.* 231. & 232.

RETRAITE ; c'eſt la diminution d'un mur en dehors, au deſſus de ſon empatement & de ſes aſſiſes de pierre dure. *p.* 188. & 231. Lat. *Contractio.*

RETRANCHEMENT, s'entend non ſeulement de ce qu'on retranche d'une trop grande Piece, pour la proportionner, ou pour quelque autre commodité : mais auſſi des avances & ſaillies, qu'on oſte des ruës & voyes publiques pour les rendre plus pratiquables, & d'alignement. *p.* 308.

REVERS DE PAVE' ; c'eſt l'un des côtez en pente du *Pavé* d'une Ruë depuis le ruiſſeau juſqu'au pied du mur. *p.* 349. &c.

REVERSEAU ; Piece de bois attachée au bas du chaſſis d'une

porte croisée, qui en recouvrement sur son seüil ou tablette, empêche que l'eau n'entre dans la feüillure, & quand elle est sur l'apui d'une fenêtre on la nomme piece d'apui.

REVESTIR ; c'est *en Maçonnerie*, sont fier l'Escarpe & la Contrescarpe d'un Fossé, avec un mur de pierre ou de moilon : & faire un mur à une Terrasse, pour en soûtenir les terres ; ce qui s'appelle aussi *Faire un Revestement. Revestir en Charpenterie* ; c'est peupler de poteaux, une Cloison, ou un Pan de bois. *En Menuiserie* ; c'est couvrir un Mur d'un Lambris, qui pour ce sujet s'appelle *Lambris de revestement*. Et *en Jardinage* ; c'est garnir de gazon, un glacis droit ou circulaire, ou palisser de charmille, de filaria, d'if, &c. un Mur de clôture ou de terrasse, pour le couvrir. *p.* 184. 210. & 335.

REZ-DE-CHAUSSE'E ; c'est la superficie de tout lieu considerée au niveau d'une *Chaussée*, d'une Ruë, d'un Jardin, &c. *Rez-de-chaussée* des Caves ou du premier Etage d'une Maison, se dit improprement. *p.* 176. *Pl.* 61. Lat. *Solum.*

REZ-MUR ; c'est le nû d'un *Mur* dans œuvre. Ainsi on dit qu'une Poutre, qu'une Solive de brin, &c a tant de portée de *Rez-mur*, c'est à dire depuis un *Mur* jusqu'à l'autre.

REZ-TERRE, se doit entendre d'une superficie de *Terre* sans ressauts ni degrez.

RHOMBE ; c'est un Quadrilatere, qui a les quatre côtez égaux, & les angles opposez aussi égaux. On l'appelle encore *Losange*. Ce mot vient du Grec *Rombos*, dérivé de *Reimbein*, entourer. *Pl.* †. *p.* j.

RHOMBOIDE. Figure quadrilatere qui a les angles & les côtez opposez égaux, sans estre équiangle ni équilaterale. *ibid.* Lat. *Rhomboïdes.*

RIDEAU. On nomme ainsi la berge élevée au dessus du sol d'un chemin escarpé, sur le penchant d'une Montagne, & qui fait en contre-haut, ce que l'épaulement fait en contre-bas.

RIGOLE ; c'est une ouverture longue & étroite foüillée en

terre, pour conduire de l'eau, comme on le pratique, lorsqu'on veut faire l'essay d'un Canal, pour juger de son niveau de pente : ce qu'on nomme *Canal de dérivation*. On appelle aussi *Rigoles*, les petites Fondations peu profondes, & certains petits Fossez qui bordent un Cours, ou une Avenuë, pour en conserver les rangs d'arbres. La *Rigole* est différente de la Tranchée, en ce que, pour l'ordinaire, elle n'est pas creusée quarrément. p. 234. Lat. *Incile*.

RIGOLE DE JARDIN ; c'est une espece de Tranchée foüillée le plus souvent quarrément de six pieds de large sur deux pieds & demi de profondeur, pour planter une Platebande de fleurs, & des Arbrisseaux dans un *Jardin*. Le mot de *Rigole* vient du Latin *Rigare*, arroser.

RINCEAU ; c'est une espece de branche, qui prenant ordinairement naissance d'un culot, est formée de grandes feüilles naturelles, ou imaginaires, & refenduës, comme l'Acanthe & le Persil, avec fleurons, roses, boutons & graines, & qui sert à décorer les Frises, Gorges & Panneaux d'ornemens. On voit dans la Vigne de Medicis à Rome des *Rinceaux* antiques de marbre d'une singuliere beauté. *Pl. 35. p. 85. & Pl. 101. p. 343.*

ROCAILLE. Composition d'Architecture Rustique, qui imite les Rochers naturels, & qui se fait de pierres troüées, de coquillages, & de petrifications de diverses couleurs, comme on en voit aux Grotes & Bassins de Fontaine. On appelle *Rocailleur*, celuy qui compose, qui construit, ou qui travaille aux *Rocailles*. p. 199.

ROCHE, se dit de la pierre la plus rustique & la moins propre à estre taillée, comme de celles qui tiennent de la nature du caillou, d'autres qui se délitent par écailles, &c. p. 202.

ROCHER D'EAU. Espece de Fontaine adossée ou isolée, & cavée en maniere d'Antre, d'où sortent des boüillons & napes d'eau par plusieurs endroits, comme la Fontaine de la Place Navone à Rome, qui est un *Rocher* fait de pierre de Tevertin, & percé à jour en ses quatre faces, qui porte à

ses encognures quatre Figures de marbre avec leurs attributs, qui représentent les quatre plus grands Fleuves de la Terre, & sur lequel est élevé un Obélisque antique de Granit, tiré du Cirque de Caracalla. Cet ouvrage merveilleux a été fait par le Cavalier Bernin, sous le Pape Innocent X. On appelle aussi *Rocher d'eau*, une espece d'Ecüeil massif, d'où sort de l'*eau* par divers endroits, comme celuy de la Vigne d'Este à Tivoli prés de Rome.

ROND-D'EAU. Grand Bassin d'*eau* de figure ronde, pavé de grais, ou revétu de plomb ou de ciment, & bordé d'un cordon de gazon ou d'une tablette de pierre, comme le *Rond-d'eau* du Palais Royal à Paris. Quelquefois ces sortes de Bassins servent de Décharge ou de Reservoir dans les Jardins. *Pl.* 65 B. *p.* 201.

ROSACE ou ROSON. Grande *Rose*, qui se fait de differentes manieres, & dont on orne & remplit les Caisses des compartimens des Voutes, Plafonds, &c. *Pl.* 8. *p.* 25.

ROSE. Ornement taillé dans les Caisses qui sont entre les Modillons sous les plafonds des Corniches, & dans le milieu de chaque face des Tailloirs des Chapiteaux Corinthien & Composite. *Pl.* 36. *p.* 89. & *Pl.* 87. *p.* 295.

Rose de moderne; c'est dans une Eglise à la Gothique, un grand Vitrail rond avec croisillons & nervûres de pierre qui forment un compartiment en maniere de *Rose*. Celles de S. Denis en France sont des plus belles qui se voyent.

Rose de compartiment. On appelle ainsi tout *Compartiment* formé en rayons par des platebandes, guillochis, entrelas, étoiles, &c. & renfermé dans une figure circulaire, duquel on orne un Cû-de-four, un Plafond, un Pavé de marbre rond ou ovale, &c. On appelle aussi *Roses de compartimens*, certains Fleurons ou bouquets ronds, triangulaires ou losanges, qui remplissent les renfoncemens de Sofite, de Voute, &c. *Pl.* 101. *p.* 343. & 345.

Rose de pavé. Compartiment rond de plusieurs rangées de *Pavé* de grais, de pierre noire de Caën, & de pierre à fusil

mêlées

mêlées alternativement, dont on orne les Cours, Grotes, Fontaines, &c. On en fait aussi de pierre & de marbre de diverses sortes. *Pl.* 102. *p.* 349. & *Pl.* 103. *p.* 353.

ROSE DE SERRURERIE. Ornement rond, ovale ou à pans, qui se fait, ou de tolle relevée par feüilles, ou de fer contourné par compartiment à jour, & qui entre dans les Dormans des Portes cintrées, & dans les Panneaux de *Serrurerie*. *Pl.* 44 A. *p.* 117. & *Pl.* 65 D. *p.* 219.

ROSEAUX. Ornemens en forme de cannes ou bastons, dont on remplit jusques au tiers les cannelures des colonnes rudentées. *p.* 300. *Pl.* 90.

ROSETTE; c'est en Serrurerie un ornement de tolle ciselée en maniere de Rose, qui se met sous le bouton d'une rose.

ROTIE; c'est un exhaussement sur un mur de clôture mitoïen, de la demie épaisseur de ce mur, c'est à dire d'environ 9. pouces, avec petits contreforts d'espace en espace qui portent sur le reste du mur : qu'on fait, ou pour se couvrir de la vûë d'un Voisin, ou pour palisser les branches d'un Espalier de belle venuë, & en belle exposition. Cet exhaussement avec la hauteur du mur, ne doit pas exceder dix pieds sous le chaperon, suivant la Coûtume, à moins de payer les charges.

ROTONDE. Terme vulgaire pour signifier tout Bâtiment *rond* par dedans & par dehors, soit une Eglise ou un Salon, un Vestibule, &c. La plus fameuse *Rotonde* de l'Antiquité, est le Pantheon de Rome, qui fut dedié à Cibele, & à tous les faux Dieux par Agrippa gendre d'Auguste ; mais qui depuis a été consacré par le Pape Boniface IV. à la Sainte Vierge & aux Saints Martyrs. La Chapelle de l'Escurial, qui est la Sepulture des Rois d'Espagne, est appellée à cette imitation le *Pantheon*, parce qu'elle est bastie en *Rotonde*. La Chapelle des Valois à S. Denis, est encore une *Rotonde*, aussibien que l'Eglise de l'Assomption à Paris, &c. *p.* 64.

ROUET. Assemblage circulaire à queüe d'aronde de quatre ou plusieurs plateformes de bois de chesne, sur lequel on

pose en retraite la premiere assise de pierre ou de moilon à sec, pour fonder un Puits ou un Bassin de Fontaine. On appelle aussi *Roüe* la grande ou petite Enrayeure ronde ou à pans d'une Fléche de Clocher de bois. *p. 175.*

ROUGE-BRUN. *Voyez* COULEURS.

ROULEAU. Espece de cilindre de bois, qui sert à mouvoir les plus pesans fardeaux, pour les conduire d'un lieu à un autre. Il y a de ces *Rouleaux*, qu'on nomme *sans fin*, ou *Tours terneres*; parce qu'on les fait tourner par le moyen de Leviers : & qui sont assemblez sous un poulin avec des entretoises ou des moises.

ROULEAUX. Les Ouvriers appellent ainsi les Enroulemens des Modillons & des Consoles, & même ceux des Panneaux & ornemens repetez de Serrurerie. *Voyez* ENROULEMENS DE PARTERRE.

ROULONS. On appelle ainsi les petits barreaux ou échelons d'un Ratelier d'Ecurie, quand ils sont faits au tour en maniere de Balustres ralongez, comme il y en a dans les belles Ecuries. On nomme encore *Roulons*, les petits Balustres des Bancs d'Eglise.

ROUTE ; c'est dans un Parc une Allée d'arbres sans Aire de recoupes, ni sable, où les Carrosses peuvent rouler. *p. 194.* Lat. *Semita.*

RUBANS. Ornement tortillé sur les Baguettes & les Rudentures, qui se taille de bas-relief, ou évidé. *Pl.* B. *p.* VII.

RUDENTURE, du Latin *Rudens*, un Cable. On appelle ainsi certain bâton simple ou taillé en maniere de corde ou de roseau, dont on remplit jusqu'au tiers les Cannelures d'une Colonne, qui pour ce sujet sont appellées *Cannelures rudentées*. Il y a aussi des *Rudentures* de relief sans cannelures sur quelques Pilastres en gaine, comme on en voit aux Pilastres composez de l'Eglise de la Sapience à Rome. *Pl.* 24. *p.* 289. & 300. *Pl.* 90.

RUDERATION, s'entend dans Vitruve *Liv.* 7. *Ch.* 1. de la plus grossiere Maçonnerie, qui se fait pour hourder un

Mur. Ce mot peut venir du Latin *Rudus*, qui signifie inégal & raboteux. p. 336.

RUE ; c'est dans une Ville un chemin libre bordé de maisons ou de murs, pavé ordinairement de pierre dure, comme du grais, du caillou, &c. les plus belles sont les plus droites & les plus larges, qui ont leur pente d'environ un pouce par toise pour l'écoulement des eaux : les moindres ont un ruisseau, & les plus larges une chaussée entre deux revers. Les *Ruës* chez les Romains, étoient de deux sortes selon Ulpian, grandes ou publiques, & petites ou particulieres. Ils nommoient les premieres, *Royales*, *Prétoriennes*, *Consulaires*, ou *Militaires* ; & les autres *Vicinales*, c'est à dire, *Ruës de traverse*, par lesquelles les grandes se communiquoient les unes aux autres. Ce mot vient du bas Latin *Rua*, qui signifie la même chose : ou de *Rudus*, Aire pavée de mortier, de chaux & de ciment. p. 309. & 336. Lat. *Vicus*.

Ruës de Carrieres ; ce sont dans les *Carrieres* le long des Côtes de montagne, des chemins de quatre à cinq toises pour le passage des Charois. p. 336.

RUELLE. Petite *Ruë*, où les Charrois ne peuvent passer, & qui sert pour dégager les grandes. Lat. *Angiportus*.

RUILLE'E. Enduit de plâtre pour racorder la tuile, ou l'ardoise avec les murs ou les Joüées de Lucarne. p. 336.

RUILER ou CUEILLIR ; c'est faire des repaires avec du mortier ou du plâtre, pour dresser toutes sortes de plans ou surfaces.

RUINES. Ce mot se dit des Bâtimens considerables déperis par succession de temps, & dont il ne reste que des materiaux confus, comme les *Ruines* de la Tour de Babel ou Tombeau de Belus à deux journées de Bagdat en Syrie, sur les bords de l'Euphrate, qui ne sont plus qu'un morceau de Briques cuites & crües, maçonnées avec du bitume, & dont on ne reconnoît que le Plan qui étoit quarré. Il y a aussi prés de Schiras en Perse, les *Ruines* d'un fameux Temple ou Palais, que les Antiquaires disent avoir été bâti par Assuerus, &

que les Persans nomment aujourd'huy *Tchelminar*, c'est-à-dire, les Quarante Colonnes ; parce qu'il en reste quelques-unes en pied avec les vestiges des autres, & quantité de Bas-reliefs, & de caracteres inconnus, qui font connoître la grandeur & la magnificence de l'Architecture antique. *pag.* 282. & 308. Lat. *Rudera.* *Voyez* les Voïages de Pietro de la Valée.

RUINER & TAMPONNER ; c'est hacher des poteaux de Cloison par les côtez, & y mettre des *Tampons* ou grosses chevilles, pour retenir les Panneaux de maçonnerie. *p.* 358.

RUINURE ; c'est l'entaille faite avec la coignée aux côtez des Poteaux ou des Solives, pour retenir les Panneaux de maçonnerie dans un Pan de bois, ou une Cloison, & les Entrevoux dans un Plancher. *p.* 332. Lat. *Sulcus.*

RUISSEAU ; c'est l'endroit où deux revers de Pavé se joignent par leurs morces, & qui sert pour écouler les eaux. Les *Ruisseaux* des Pointes sont fourchus. On appelle *Ruisseau en biseau*, celuy qui n'a ni caniveaux, ni contrejumelles pour faire liaison avec le revers, comme dans les ruelles, où il ne passe point de Charois. *p.* 351. Lat. *Pavimenti Incile.*

RUSTIQUE. Maniere de bâtir dans l'imitation plûtost de la Nature que de l'Art. *p.* 9. & 122. *Pl.* 44 B. *Voyez* BOSSAGE ET ORDRE RUSTIQUE.

RUSTIQUER ; c'est piquer une pierre avec la pointe du marteau entre les ciselures relevées.

S

SABLE, du Latin *Sabulum.* Terre graveleuse qu'on mêle avec la chaux, pour faire le mortier. Il y en a *de Cave*, qui est noir, *de Riviere* qui est jaune, *de rouge* & *de blanc* selon les différens terreins. On appelle *Sable mâle*, celuy qui dans un même lit, est d'une couleur plus forte qu'un autre, qu'on nomme *Sable femelle*. Le gros *Sable* s'appelle

Gravier, & on en tire le *Sable* fin & délié, en le passant à la claye serrée, pour *sabler* les Aires battuës des Allées de Jardin. *p.* 213. Lat. *Arena.*

SABLIERE. Piece de bois qui se pose sur un poitrail, ou sur une assise de pierre dure, pour porter un Pan de bois, ou une Cloison. C'est aussi la piéce qui à chaque étage d'un Pan de bois, en reçoit les poteaux & porte les solives du Plancher. *Pl.* 64. B. *p.* 189.

SABLIERE DE PLANCHER. Piece de bois de sept à huit pouces de gros, qui étant soûtenuë par des corbeaux de fer, sert à porter les solives d'un *Plancher.* On appelle aussi *Sablieres*, des especes de membrures qu'on attache aux côtez d'une poutre pour n'en pas alterer la force, & qui reçoivent par enclave les solives dans leurs entailles. *p.* 189.

SABLIERES. *Voyez* PLATEFORMES.

SABLONNIERE. Lieu d'où l'on tire du *Sable.* La *Sablonniere* de gros sable, est appellée *Sabuletum* par Pline: & celle de menu sable, *Arenaria* par Vitruve.

SACOME. Terme tiré du Parallele de l'Architecture, & traduit de l'Italien *Sacoma*, qui signifie le vif profil de tout Membre & Moulure d'Architecture. Quelques-uns le prennent aussi pour la Moulure même. *p.* 323.

SACRISTIE; c'est au plein-pied d'une Eglise une espece de Salle, où l'on serre les choses sacrées & les ornemens, & où les Prêtres se préparent & s'habillent pour officier. Elles doivent estre revêtuës d'un Lambris avec armoires & tables. Celle des Prêtres de l'Oratoire de la *Chiesa nova* à Rome, du dessein de Boromini, est une des plus magnifiques. *Pl.* 72. *p.* 257. & 264. Lat. *Sacrarium.*

SAGETTE. *Voyez* FLECHE.

SAIGNEE; c'est une petite rigole qu'on fait pour étancher l'eau d'une fondation ou d'un fossé, quand le fond en est plus haut que le plus prochain terrein, & que par conséquent il y a de la pente.

SAILLIE, ou PROJECTURE; c'est l'avance qu'ont les

Moulures & Membres d'Architecture, au delà du Nû du Mur, & qui est proportionnée à leur hauteur. C'est aussi toute avance portée par encorbellement au-delà d'un Mur de face, comme Fermes de Pignons, Balcons, Menianes, Galeries de charpente, Trompes, &c. Les *Saillies* sur les Voyes publiques, sont reglées par les Ordonnances. *Pl. 6. p.* 17. & 328. Lat. *Projectura.*

SALLE ; c'est la plus grande Piece d'un bel Apartement : & chez les Ministres d'État & les Magistrats, c'est le lieu où ils donnent audience. Le mot de *Sala* chez les Italiens, s'entend aussi de la plus grande Piece de l'Apartement de ceremonie, où se tiennent les gens de livrée. Vitruve *Liv.* 6. *Ch.* 5. raporte de trois sortes de *Salles*. La *Tetrastyle* ou à quatre Colonnes, qui soûtiennent un Sofite ou Plafond. La *Corinthienne*, qui avoit des Colonnes à l'entour engagées dans le mur ; avec ou sans Piédestal, & qui étoit voutée en Arc-de-Cloître. Et l'*Egyptienne*, qui avoit dans son pourtour un Peristyle de Colonnes Corinthiennes isolées, qui portoient un second Ordre avec un plafonds. Elles se nommoient *Oeci*. Le mot de *Salle* vient, selon Vossius, de l'Alemand *Sabl*, qui a la même signification. *pag.* 148. & *Pl.* 61. *p.* 177.

SALLE A MANGER. Piece au rez-de-chaussée prés du grand Escalier, & separée de l'Apartement. *Pl.* 61. *p.* 177. Lat. *Triclinium.* Ces sortes de *Salles* étoient appellées *Cyzicenes* chez les Anciens. *Voyez* CYZICENES.

SALLE DU COMMUN. Piece prés de la Cuisine & de l'Office, où mangent les Domestiques. *p.* 174. *Pl.* 60. Lat. *Cœnaculum domesticum.*

SALLE DES GARDES. Premiere Piece de l'Apartement d'un Prince, où se tiennent les Officiers de la *Garde*. Lat. *Cohortis prætoriæ Exedra.*

SALLE D'AUDIENCE. Piece du grand Apartement d'un Prince, pour recevoir & donner *Audience* à des Ambassadeurs & autres Ministres des Princes Etrangers. *p.* 163. Lat. *Aula præsoria.*

SALLE DE BAL. Grande Piece en longueur, qui sert pour les concerts & les danses, avec Tribunes élevées pour la Musique, comme celle du grand Apartement du Roy à Versailles. *p.* 322. Lat. *Aula saltatoria.*

SALLE DE BALETS, DE COMEDIE, ET DE MACHINES. *Voyez* THEATRE DE COMEDIE.

SALLE DE BAIN; c'est la principale Piece de l'Apartement du *Bain*, où est le Bassin ou la Cuve pour se baigner. *p.* 338.

SALLES D'ARMES. Espece de Galerie servant de Magazin d'*Armes* rangées en ordre, & bien entretenuës, pour *armer* certain nombre d'hommes, comme celle qui est à Rome sous la Bibliotheque du Vatican. Lat. *Armamentarium.* On nomme aussi *Salle d'Armes*, le lieu où l'on fait l'exercice des *Armes* dans une Academie. *p.* 332. Lat. *Rudiaria Palæstra.*

SALLE DE JARDIN; c'est un grand espace de figure reguliere bordé de Treillage, & renfermé dans un Bosquet, pour servir à donner des Festins, ou à tenir Bal dans la belle saison, comme la *Salle* du Bal du petit Parc de Versailles, qui est entouré d'un Amphitheatre avec sieges de gazon, & un espace ovale au milieu un peu élevé, & en maniere d'Arene, pour y pouvoir dancer la nuit à la lumiere des flambeaux. *pag.* 295.

SALLE D'EAU. Espece de Fontaine plus basse que le Rez-de-chaussée, où l'on descend par quelques degrez, & qui est pavée de compartimens de marbre avec divers jets d'*eau*, & entourée d'une Balustrade, comme la *Salle d'eau* de la Vigne du Pape Jules à Rome. *p.* 322.

SALON. Grande Piece au milieu d'un Corps-de-logis, ou à la teste d'une Galerie, ou d'un grand Apartement, laquelle doit estre de simmetrie en toutes ses faces; & comme sa hauteur comprend ordinairement deux étages, & a deux rangs de Croisées, l'enfoncement de son Plafond doit estre cintré, ainsi qu'on le pratique dans les Palais d'Italie. Il y a des *Salons* quarrez, comme celuy de Clagny: de ronds & d'ovales, comme ceux de Vaux & de Rincy: d'octogones,

comme celuy de Marly : & d'autre figure. p. 180. Pl. 62. & p. 248. & 333. Lat. *Aula.*

SALON DE TREILLAGE. Espece de grand Cabinet rond ou à pans, fait de *treillage* de fer, & de bois, & couvert de verdure dans un Jardin. p. 200. Pl. 65 B.

SALPETRIERE ; c'est ordinairement dans un Arcenal, une grande *Salle* au rez-de-chauffée, où sont plusieurs rangs de Cuves & de Fourneaux, pour faire le *Salpetre*, comme la *Salpetriere* de l'Arcenal de Paris. p. 328.

SANCTUAIRE ; c'étoit chez les Juifs la partie la plus retirée & la plus sainte du Temple de Salomon, où le Grand Prestre n'entroit qu'une fois l'an ; & c'est aujourd'huy dans le Chœur d'une Eglise l'endroit où est l'Autel, renfermé d'une Balustrade : & même la Chapelle du S. Sacrement, qui est dans l'enceinte du Chœur d'une Paroisse derriere le Maître-Autel, comme à Saint Eustache à Paris. On peut encore appeller particulierement de ce nom la Chapelle de *San Salvator*, qui est au haut de l'Echelle Sainte à Rome, , & qu'on nomme *Sancta Sanctorum* ; parce qu'elle renferme l'Image de Nostre Sauveur, & quelques Reliques de l'Ancien Testament. Pl. 63. p. 249. & 322.

SAPER ; c'est abbatre par sous œuvre & par le pied un Mur, avec des marteaux, masses & pinces, ou une Bute en le chevalant & étrefillonnant pardessous avec des étayes & dosses qu'on brûle ensuite par le pied pour faire ébouler : ou enfin une Roche par le moïen d'une mine. On appelle *Sape*, autant l'ouverture, que l'action de *Saper*.

SAPINES. Solives de bois de *sapin*, qu'on scelle de niveau sur des Tasseaux, quand on veut tendre des cordeaux pour ouvrir les terres & dresser les murs. On fait des Planchers de longues *sapines*, & on s'en sert aussi dans les Echafaudages. pag. 232.

SAVONNERIE. Grand Bâtiment en longueur avec reservoirs à huile & soude, cuve & fourneaux au rez-de-chauffée, pour faire le *Savon*, avec plusieurs étages, où sont les Mises

pour le figer, & Sechoirs pour le fecher. Une des plus belles *Savonneries* de France, est celle de la Napoule, Port de Mer prés de Cannes en Provence. p. 328.

SAUTERELLE. Instrument composé de deux regles de bois d'égale largeur & longueur, & assemblées par un de leurs bouts en charniere, comme un compas; de sorte que ses bras étant mobiles, il sert à prendre & à tracer toutes sortes d'Angles. On l'appelle quelquefois *Fausse-équerre*, ou *Equerre mobile*. Pl. 66 A. p. 237.

SAUTERELLE GRADUE'E, celle qui a autour du centre d'un de ses bras, un demi-cercle gravé & divisé en 180. degrez, dont le diametre est d'équerre avec les côtez de ce bras; en sorte que le bout de l'autre bras étant coupé en angles droits jusqu'auprés du centre, marque à mesure qu'il se meut, la quantité de degrez qu'a l'ouverture de l'Angle que l'on prend. On l'appelle aussi *Pantometre* & *Recipiangle*.

SCABELLON, du Latin *Scabellum*, Escabeau; c'est une espece de Piédestal ordinairement quarré ou à pans, haut & menu le plus souvent en gaine de Terme, ou profilé en maniere de Balustre pour porter un Buste, une Pendule, &c. p. 327. & Pl. 99. p. 339.

SCELLER; c'est arrester avec le plâtre ou le mortier, des pieces de bois ou de fer. *Sceller en plomb*; c'est arrester dans des trous avec du plomb fondu, des crampons & barreaux de fer ou de bronze. On dit aussi *Faire un scellement*, pour *Sceller*. p. 185. 237. & 232.

SCENE; c'est la décoration du Theatre, laquelle étoit d'Architecture de pierre chez les Anciens, avec trois grandes Portes, dans lesquelles paroissoient des décorations perspectives, sçavoir, de Palais pour les Tragedies, de Maisons & de Ruës pour les Comedies, & de Forests pour les Pastorales. Ces décorations étoient *versatiles*, ou tournantes sur un pivot, comme les décrit Vitruve, ou *ductiles*, c'est à dire glissantes par feüillets dans des coulisses, comme celles de nos Theatres. Le Plancher un peu en pente sur lequel les Acteurs

Tome II. Pppp

declamoient, étoit appellé *Proscene*, & le derriere où ils s'habilloient, *Poscene* ou *Parascene*. p. 302. Lat. *Scena*, fait du Grec *Skene*, Tente ou Pavillon.

SCENOGRAPHIE. *Voyez* PERSPECTIVE.

SCIOGRAPHIE. *Voyez* PROFIL.

SCOTIE, du Grec *Skotos*, obscurité; c'est une moulure concave & obscure entre les Tores d'une Base de Colonne. Elle est aussi appellée *Nacelle*, *Membre creux*, & *Trochile*, du Grec *Trochilos*, qui signifie une poulie, dont elle a la forme. p. ij. Pl. A. & 38. p. 97. Lat. *Scotia*.

SCOTIE INFERIEURE; c'est la plus grande des deux d'une Base Corinthienne; & SUPERIEURE, la plus petite qui est au dessus. Pl. 27. p. 65. & 294. Pl. 87. &c.

SCULPTURE; c'est l'Art de faire des Figures & autres sujets de Relief; ce qui s'entend en Architecture, de l'ouvrage même, comme de tous les ornemens, Bas-reliefs & Figures qu'on y taille pour la décorer. On appelle *Sculpture isolée*, celle qui est en ronde bosse: & *Sculpture en Bas-relief*, celle qui n'a aucune partie détachée. *Sculpteur*, est celuy qui modele & qui travaille de marbre, de pierre, de bois, &c. des Figures & des ornemens de *Sculpture*. Pref. &c. Lat. *Ars statuaria*.

SEC. Terme usité par métaphore, pour signifier ce qui est dessiné dur & de mauvais goût. Pref. & p. 92.

SECTEUR. Portion de superficie circulaire, comprise entre deux rayons & un arc, & dont la quantité est connuë par l'ouverture de l'angle du centre. Pl. †. p. j.

SECTION; c'est la superficie qui paroît d'un corps coupé. C'est aussi l'endroit, où les Lignes & les Plans se coupent. Les *Sections coniques*, qui sont elliptiques, paraboliques ou hyperboliques, servent dans la Coupe des pierres, pour avoir connoissance des diverses espèces d'Arcs. Pl. †. p. j. *Voyez* les Elemens des *Sections coniques* de M. de la Hire.

SECTION HORIZONTALE. *V.* ICHNOGRAPHIE.

SEGMENT. Portion de superficie circulaire, comprise entre l'arc & la corde d'un Cercle, & plus petite ou plus grande

que le demi-cercle. *Planch.* †. *pag.* j.

SELLERIE. Lieu prés d'une grande Ecurie, où l'on tient en ordre les *Selles* & Harnois des chevaux, comme les *Selleries* des Ecuries du Roy à Versailles. *p.* 357. Lat. *Ephippiarum Reconditorium.*

SELLETTE. Piece de bois en maniere de Moise arondie par les bouts, qui accolant l'arbre d'un Engin, sert avec deux liens à en porter le Fauconneau.

SEMELLE. Espece de Tirant fait d'une Plateforme, où sont assemblez les pieds de la Ferme d'un Comble, pour en empêcher l'écartement. *Pl.* 64 A. *p.* 187. Lat. *Catena.*

SEMELLE D'ETAYE. Piece de bois couchée à plat sous le pied d'une *Etaye*, d'un Chevalement, ou d'un Pointal.

SEMINAIRE ; c'est une Maison de Communauté, où l'on instruit pour les Ordres sacrez les personnes destinées à l'Eglise, & dont les principales Pieces sont les Salles pour les Exercitans, & les petites Chambres ou Cellules pour les retraites, comme celuy de saint Sulpice à Paris. *p.* 332. Lat. *Seminarium*, qui signifie aussi une Pepiniere.

SENTIERS ; ce sont dans les Parterres de petits Chemins paralleles qui en divisent les compartimens, & qui sont ordinairement de la largeur de la moitié des Platebandes. On appelle aussi *Sentiers*, de petits Chemins droits ou obliques, qui séparent des heritages à la Campagne. *p.* 193. & 336. Lat. *Semita.*

SEPTIZONE. On appelloit ainsi le Mauzolée de la Famille des Antonins, qu'Aurelius Victor rapporte avoir été élevé dans la dixiéme Region de la Ville de Rome, & qui étoit un grand Bâtiment isolé avec sept étages de Colonnes, dont le Plan étoit quarré : & les étages superieurs faisant une large retraite, rendoient cette masse de figure piramidale, terminée par la Statuë de l'Empereur Septime Severe qui l'avoit fait construire. Ce Mauzolée fut appellé *Septizone*, du Latin *Septem* & *Zona*, c'est à dire, à sept cintres ou rangs de Colonnes. Les Historiens font encore mention d'un autre

Septizone plus ancien que celuy de Septime Severe, & prés des Thermes d'Antonin. p. 329. Lat. *Septizonium*.

SEPULCHRE. *Voyez* TOMBEAU.

SEPULTURE, se dit du lieu où sont les Tombeaux d'une Famille, comme la Chapelle des Valois à saint Denis en France. Les Mahometans sont curieux de *Sepultures*, qu'ils bâtissent en forme de petites Chapelles d'une Architecture fort délicate. Ils appellent *Turbé*, celles des Fondateurs des Mosquées qui en sont proches. p. 264. & 313.

SERAIL; c'est chez les Levantins un Palais ou un Hostel; mais on donne plus particulierement ce nom au Palais du Grand Seigneur. Ce mot est Persan, & a la même signification p. 340.

SERPENTIN. *Voyez* MARBRE SERPENTIN.

SERRE; c'est une espece de Salle de trois à quatre toises de largeur sur certaine longueur au rez-de-chaussée d'un Jardin, exposée pour le mieux au Midy, bien percée pour en recevoir le Soleil, & close de Portes & Chassis doubles: dans laquelle on *serre* les Arbrisseaux, les Orangers, les fleurs & les fruits qui ne peuvent pas souffrir la rigueur de l'hyver. p. 197. & 200.

SERRURE. Principale piece des menus ouvrages de *Serrurerie*, qui a differens noms, garnitures & formes selon les Portes qu'elle doit ouvrir & fermer, & qui est au moins composée d'un pesle qui la ferme, d'un ressort qui le fait agir, d'un foncet qui couvre ce ressort, d'un canon qui conduit la clef, & de plusieurs autres pieces renfermées dans sa cloison avec une entrée ou écusson au dehors. Les *Serrures Bénardes*, s'ouvrent des deux côtez: celles à *ressort*, se ferment en tirant la Porte, & s'ouvrent en dedans avec un bouton: celles à *pesle* dormant de plusieurs façons, ne se ferment & ne s'ouvrent qu'avec la clef: celles à *clenche*, sont pour les Portes cocheres: celles qu'on nomme *Passe-partout*, pour les Portes d'entrée de Maison: & celles à *Bosse*, sont pour les Portes de Cave, & on les noircit à la corne pour empê-

cher la roüille. p. 216. Pl. 65 C. Lat. *Sera*.

SERRURERIE, se dit aussi-bien de l'ouvrage, que de l'Art de travailler le Fer: & *Serrurier*, se dit aussi-bien du Maître que du Compagnon. p. 218.

SERVICE. Ce mot s'entend dans l'Art de bastir, du transport des materiaux du Chantier au pied du Bâtiment qu'on éleve, & de cet endroit sur le Tas. Ainsi plus l'Edifice est haut, plus le *Service* en est long & difficile en l'achevant. p. 243.

SERVITUDE; c'est par raport à l'Art de bastir, un droit sur l'heritage d'autruy pour un Passage, un Jour, un Evier, ou quelque autre sujettion; ce qui s'appelle *Servitude active*, qui est *Passive* à l'égard de celuy qui la souffre: & quand deux Voisins ont l'un sur l'autre un pareil droit, on le nomme *Servitude reciproque*. Il y a des *Servitudes* pour un temps, & d'autres à perpetuité. p. 332. *Voyez* la Coût. de Paris *Titre* 9. & *l'Architecture de Savot Chap.* 34.

SESQUIALTERE; c'est en Geometrie & Arithmetique, une proportion faite du composé d'une fois & demi par raport à un nombre simple, comme de 6. à 9. de 8. à 12. &c. dont le dernier nombre contient le premier & la moitié plus. p. 90.

SEUIL; c'est la partie inferieure d'une Porte, ou la pierre qui est entre ses tableaux, & qui ne differe du Pas, qu'en ce qu'elle est arrasée d'aprés le mur. Le *Seüil* a quelquefois une feüillure pour recevoir le battement de la porte mobile. p. 128. Pl. 47. Lat. *Limen*.

SEÜIL D'ACLUSE. Piece de bois qui étant posée de travers entre deux poteaux au fond de l'eau, sert à appuyer par le bas la porte ou les aiguilles d'une *Ecluse* ou d'un *Pertuis*. p. 244.

SEÜIL DE PONT-LEVIS. Grosse piece de bois avec feüillure, arrestée aux bords de la Contrescarpe d'un Fossé, pour recevoir le battement d'un *Pont-levis*, quand on l'abbaisse. On l'appelle aussi *Sommier*.

SIEGE D'AISANCE; c'est la devanture & la lunette d'une *Aisance*. Pl. 61. p. 277.

SIGNAGE; c'est le dessein d'un compartiment de Vitres

tracé en blanc sur le verre, ou à la pierre noire sur un ais blanchi, pour faire les Panneaux & les Chefs-d'œuvres de Vitrerie. *p. 335.*

SIMBLEAU. *Voyez* TRACER AU SIMBLEAU.

SIMMETRIE ou SYMMETRIE, du Grec *Symmetria*, avec mesure; c'est le rapport de parité, soit de hauteur, de largeur ou de longueur de parties, pour composer un beau tout. Elle consiste, selon Vitruve, en l'union & en la conformité du rapport des membres d'un ouvrage à leur tout, & de chacune des parties séparées à la beauté toute entiere de la masse, eu égard à une certaine mesure, en la maniere que le corps est fait avec simmetrie, par le rapport que le bras, le coude, le doigt & ses autres parties ont entr'elles & à leur tout. Elle naît de la proportion que les Grecs appellent *Analogie*, laquelle est un rapport de convenance de toutes les parties dans un Edifice, & de leur tout à une certaine mesure d'où dépend la nature de la simmetrie. On appelle en Architecture *Simmetrie uniforme*, celle dont l'ordonnance regne d'une même maniere dans un pourtour. Et *Simmetrie respective*, celle dont les côtez opposez sont pareils entr'eux. *p. 272.*

SIMPULE. Petit vase en maniere de Lampe, qui dans les Sacrifices anciens, servoit aux Libations des Augures.

SINGE. Machine composée de deux croix de saint André avec un treüil à bras ou à double manivelle, qui sert à enlever des fardeaux, à tirer la foüille d'un Puits, & à y descendre le moilon & le mortier pour le fonder. *p. 243.* Lat. *Asillus*.

SINGLER; c'est dans le Toisé contourner avec le cordeau le cintre d'une voute, les marches, la coquille d'un Escalier, les moulures d'une Corniche, & toute autre partie qui ne peut estre mesurée avec le pied & la toise.

SINGLIOTS. Ce sont les foyers ou diametres de l'ovale du Jardinier, sur lesquels il faut attacher les deux bouts d'un cordeau pour tracer cette ovale: ce sont les foyers de l'Hyperbole.

SISTYLE. *Voyez* SYSTYLLE.

SITUATION, se dit de tout espace de terrein pour élever un Bâtiment, ou pour planter un Jardin, qui est d'autant plus avantageux, que le fonds en est bon, l'exposition heureuse & les veuës belles; c'est ce que le Vulgaire nomme *Assiette*. p. 202. & 256. Lat. *Situs*.

SOCLE ou ZOCLE; c'est un Corps quarré plus bas que sa largeur, qui se met sous les Bases des Piédestaux, des Statuës, des Vases, &c. Ce mot vient de l'Italien *Zoccolo*, ou du Latin *Soccus*, Chaussure antique des Acteurs de Comedie. p. 14. Pl. 5. &c. Lat. *Quadra* selon Vitruve.

SOCLE CONTINU. *Voyez* SOUBASSEMENT.

SOFITE, de l'Italien *Soffitto*. Ce mot se dit particulierement de tout Plafond ou Lambris de Menuiserie (qu'on nomme à l'Antique) formé par des poutres croisées, ou des corniches volantes, dont les compartimens par renfoncemens quarrez, sont enrichis de Sculpture, de Peinture & de Dorure, comme on en voit aux Basiliques & Palais d'Italie. C'est ce qui est signifié en Latin par *Lacunar* & *Laquear*, avec cette difference que *Lacunar*, s'entend de tout Sofite, qui a des renfoncemens appellez *Lacus*: & que *Laquear*, se dit de celui qui est fait par compartimens entrelassez de platebandes, en maniere de Las de corde appellé *Laqueus*. p. 347.

SOFITE DE CORNICHE ROND. Celuy qui est contourné en rond d'arc, dont les naissances sont posées sur l'Architrave, comme au Temple de Mars à la Place des Prestres à Rome.

SOL, du Latin *Solum*, Rez-de-chaussée. Terme qui dans la Coûtume de Paris *Art.* 187. signifie la proprieté du fonds d'un heritage; ainsi elle dit que qui a le *Sol*, a le dessous & le dessus, s'il n'y a titre au contraire. Les Proprietaires superficiaires qui bâtissent sur le fonds d'autruy, pour en joüir pendant certain nombre d'années, n'ont que le dessus. p. 342.

SOLES. On appelle ainsi toutes les pieces de bois posées de plat, qui servent à faire les empatemens des Machines, comme des Gruës, Engins, &c. On les nomme *Racinaux*,

quand au lieu d'estre plates, elles sont presque quarrées.

SOLIS *en Maçonnerie* : Ce sont les jettées du plastre au panier que les Maçons font avec la truelle pour former les enduits.

SOLIDE, se dit aussi bien de la consistance d'un terrein sur lequel on fonde, que d'un Massif de maçonnerie de grosse épaisseur sans vuide au dedans. On nomme encore *Solide*, toute Colonne ou Obelisque fait d'une seule pierre. *Angle solide*, se dit de toute encogneure que le vulgaire nomme *Carne*. *Voyez* CORPS.

SOLINS ; ce sont les bouts des entrevoux des *solives* scellées avec du plastre sur les poutres, sablieres ou murs. Ce sont aussi les enduits de plâtre, pour retenir les premieres tuiles d'un Pignon. *p.* 332. & 336.

SOLIVE, du Latin *Solum*. Plancher, Piece de bois de brin ou de sciage, dont on peuple les Planchers. Il y en a de plusieurs grosseurs selon la longueur de leur portée : les moindres sont de 5. à 7. pouces de gros pour les travées depuis 9. jusqu'à 15. pieds : les Solives de 18. pieds ont 6. pouces sur 8 : celles de 22. pieds ont 8. pouces sur 9 : celles de 25. pieds, 9. pouces sur 10 : & celles de 27. ont 10. pouces sur 12. Celles d'une grande portée doivent estre liées ensemble avec des liernes entaillées & posées en travers par dessus, ou avec des étresillons entre chacune. Les Solives, hors celles d'enchevestrure, ne se peuvent mettre dans un mur non mitoyen, *Art.* 206. de la Coûtume, ny même dans un mur mitoyen ; mais elles doivent porter sur des sablieres. On les pose de champ & à distances égales à leur hauteur, ce qui fait que leurs intervalles ont plus de grace. *Pl.* 64. B. *p.* 189. & 222. Lat. *Tignum*.

SOLIVE DE BRIN, celle qui est de toute la grosseur d'un arbre équarri. *p.* 188.

SOLIVE PASSANTE, celle de bois de brin, qui fait la largeur d'un Plancher sans poutre : ces sortes de Solives se posent sur les murs de refend plustost que sur les murs de face,

parce qu'elles en diminuënt la solidité, & se pourrissent dans le mur. Ou bien quand est obligé de les y mettre, elles sont portées par des sablieres soûtenuës de corbeaux. p. 347.

SOLIVE DE SCIAGE, celle qui est debitée dans un gros Arbre suivant sa longueur. p. 222.

SOLIVES D'ENCHEVESTRURE ; ce sont les deux plus fortes *Solives* d'un Plancher, qui servent à porter le *Chevestre*, & sont ordinairement de brin. On donne aussi ce nom aux plus courtes, qui sont assemblées dans le *Chevestre*. Pl. 55. p. 159. & 161. Lat. *Tignum incardinatum*.

SOLIVEAU. Moyenne piece de bois d'environ 5. à 6. pouces de gros, plus courte qu'une *Solive* ordinaire. p. 343. Lat. *Tigillum*.

SOMME ou PANIER DE VERRE. C'est une quantité de 24. plats de *Verre de France*.

SOMMELERIE. Lieu au Rez-de-chaussée d'une grande Maison & prés de l'Office, où l'on garde le vin de la Table, & qui a ordinairement communication à la Cave par une descente particuliere. p. 351. Lat. *Promptuarium vinarium*.

SOMMET ; c'est la pointe de tout corps, comme d'un Triangle, d'une Parabole, d'une Piramide, d'un Fronton, d'un Pignon, &c. p. 110. 195 &c.

SOMMIER ; c'est la pierre qui posant sur un Piédroit ou sur une Colonne, est en coupe pour recevoir le premier claveau d'une Platebande. Pl. 44 B. p. 123. & Pl. 66 A. p. 237.

SOMMIER *en Charpenterie* ; c'est une grosse piece de bois, qui portée sur deux Piédroits de Maçonnerie, sert de linteau à une Porte ou à une Croisée. C'est aussi la piece de bois qui portant une grosse Cloche, sert de base à la hune, & aux bouts de laquelle sont attachez les tourillons de fer : ce sont aussi des pieces de bois comme des Poutres, qui portent le Plancher d'un Pont de bois. Il y a encore des *Sommiers*, qui servent à plusieurs usages dans les Machines. p. 2.

SOMMIER. *Voyez* SEÜIL DE PONT-LEVIS.

SONDER UN TERREIN : c'est le sonder profondément avec une Sonde en forme de gros Tarier, dont les bras de fer de la longueur de 3. pieds chacun s'emboitent l'un à l'autre avec de bonnes clavettes. Quelque bon que paroisse un terrein, il ne faut pas fonder dessus, qu'après l'avoir bien sondé.

SONNETTE. Machine composée de deux montans à plomb avec poulies, soutenus de deux arboutans & d'un Rancher ; le tout porté sur un Assemblage de soles : laquelle par le moyen du Mouton, que des hommes enlevent à force de bras avec des cordages, sert à enfoncer des pieux & des pilotis. A chaque corvée que ces hommes font pour frapper, on leur crie, après certain nombre de coups, *au Renard*, pour les faire cesser tous en même temps : & *au Lard*, pour les faire recommencer. p. 243.

SOUBASSEMENT ; c'est une large retraite, ou une espece de Piédestal continu, qui sert à porter un Edifice, & que les Architectes nomment *Stereobate* & *Socle continu*, quand il n'a ni base ni corniche. p. 182. Pl. 63 A. Lat. *Stereobata*, selon Vitruve.

SOUCHE DE CHEMINE'E ; c'est un ou plusieurs tuyaux de *Cheminée* ensemble, qui paroissent au dessus d'un Comble, & qui ne doivent estre que de trois pieds plus hauts que le Faiste. Les tuyaux d'une *Souche de Cheminée* sont, ou adossez au devant les uns des autres, comme on les faisoit anciennement, ou rangez sur une même ligne, & joints par leur épaisseur, comme on le pratique quand ils sont dévoyez. Les Souches de Cheminées se font ordinairement de plâtre pur, pigeonné à la main, & enduits de plâtre au panier des deux costez. Dans les Bâtimens considerables elles se font de pierre ou de brique de 4. pouces, avec mortier fin & crampons de fer. p. 263. & Pl. 63 A. p. 183.

SOUCHE FEINTE : celle qu'on éleve sur un toit à l'endroit où il n'y en a point, pour répondre à la hauteur, à la figure, & à la situation des autres, & ainsi leur faire simmetrie.

SOUCHE RONDE; c'est un tuyau de Cheminée de figure cilindrique en maniere de Colonne creuse, qui sort hors du Comble, comme on en voit quelques-unes au Palais à Paris. Ces sortes de *Souches*, ne se partagent point par des languettes pour plusieurs tuyaux, mais sont accouplées ou groupées, comme celles du Château de l'Escurial à 7. lieuës de Madrid en Espagne.

SOUCHET. *Voyez* PIERRE, *suivant ses especes & suivant ses défauts.*

SOUCHEVER; c'est dans une Carriere oster avec la masse & les coins de fer la pierre *Souchet*, pour faire tomber le Banc de volée. p. 358.

SOUDURE; c'est un mêlange fait de deux livres de plomb avec une livre d'étain, qui sert à joindre les tables de plomb, ou de cuivre, & qu'on nomme aussi *Soudure au tiers*. p. 224. Lat. *Plumbatura*.

SOUDURE IN LOSANGE OU EN EPI; c'est une grosse *Soudure* avec bavûres en maniere d'areste de poisson. On la nomme *Soudure plate*, quand elle est plus étroite, & qu'elle n'a d'autre saillie que son areste. p. 352.

SOUDURE *en Maçonnerie*; c'est le plâtre serré, dont on racorde deux enduits, qui n'ont pû estre faits en même temps, sur un Mur ou sur un Lambris.

SOUFAISTE. *Voyez* FAISTE.

SOUPAPE; c'est une platine de cuivre, ronde comme une assiette, avec un trou au milieu en forme d'entonnoir, qui reçoit quelque fois une boule, mais plus ordinairement une autre platine ajustée & usée, ensorte qu'elle le bouche exactement, estant dirigée par sa tige, qui passe dans la guide soudée au dessous de la premiere platine. On s'en sert dans le fonds des Reservoirs & des Bassins pour les vuider, en les ouvrant avec une bascule ou une vis: dans les Corps-de-pompes, pour laisser passer l'eau poussée par dessous par le piston, & la retenir ensuite au dessus: dans le commencement des Conduites, pour les pouvoir mettre à sec sans vuider les Reser-

voirs, quand on y veut travailler. On met aussi des *Soupapes* renversées dans les Ventouses des Conduites, pour laisser passer le vent, & empêcher l'eau de sortir. Les *Clapets* sont differens des *Soupapes*, en ce qu'ils n'ont qu'un simple trou couvert d'une plaque, qui s'éleve & s'abbaisse par le moyen d'une charniere : & ils peuvent servir par tout où l'on met des *Soupapes*. Lat. *Axis* selon Vitruve.

SOUPENTE. Espece d'Entre-sole, qui se fait de planches jointes à rainure & languette, & portées sur des chevrons ou soliveaux : & qu'on pratique dans un lieu de beaucoup de hauteur, pour avoir plus de logement. p. 333.

SOUPENTE DE CHEMINE'E. Espece de potence, ou lien de fer, qui retient la hotte ou le faux manteau d'une *Cheminée* de Cuisine.

SOUPENTE DE MACHINE. Piece de bois, qui retenuë à plomb par le haut, est suspenduë pour soutenir le Treüil & la Rouë d'une Machine, comme les *Soupentes* d'une Gruë : qui sont retenuës par la grande Moise, pour en porter le Treüil & la Rouë à tambour. Dans les Moulins à eau ces *Soupentes* se haussent & se baissent par des coins & des crans selon la cruë & décruë des eaux, pour en faire tourner les rouës par le moyen de leurs alichons.

SOUPIRAIL. Ouverture en glacis entre deux Joüées rampantes, pour donner de l'air & un peu de jour à une Cave, ou à un Celier. Le glacis d'un *Soupirail* doit ramper de telle sorte que le Soleil n'y puisse jamais entrer. p. 132. Lat. *Spiramentum*.

SOUPIRAIL D'AQUEDUC. On appelle ainsi certaine ouverture en Abajour dans un *Aqueduc* couvert, ou à plomb dans un *Aqueduc* soûterrein: laquelle se fait d'espace en espace, pour donner échapée aux vents, qui étant renfermez, empêcheroient le cours de l'eau. Lat. *Æstuarium*, selon Philander.

SOURCES; ce sont dans un Bosquet planté sans simmetrie sur un terrein en pente, plusieurs rigoles de plomb, de rocaille, ou de marbre, bordées de mousse ou de gazon, qui par leurs

sinuositez & détours, forment une espece de labyrinthe d'eau, & ont quelques jets aux endroits où elles se croisent, comme les *Sources* du Jardin de Trianon. p. 244. Lat. *Vortices*.

SOUS-CHEVRON. Piece de bois d'un Dome ou d'un Comble en Dome, dans laquelle est assemblé un bout de bois appellé *clef*, qui retient deux *Chevrons* courbes.

SPHERE, du Grec *Sphaira*, Globe; c'est un corps parfaitement rond, qu'on nomme aussi *Globe* & *Boule*. Pl. † p. j.

SPHERE ARMILLAIRE. Machine ronde & mobile de fer ou de bronze, composée de plusieurs cercles, qui represente la disposition des Cieux, & sert pour en observer les mouvemens. Elle sert aussi d'amortissement à une Colonne Astronomique. Pl. 93. p. 307.

SPHEROIDE; c'est un corps qui n'est pas parfaitement rond, mais un peu oblong, ayant deux diametres inégaux. Le contour d'un Dome doit avoir la moitié d'un *Spheroïde*, parce qu'il doit estre plus haut qu'une demi-sphere, pour paroître d'enbas d'une belle proportion. Pl. 64 B. p. 189. Lat. *Spheroïdes*.

SPHINX; c'est un monstre imaginaire, qui a la teste & le sein d'une Fille & le corps d'un Lion, & qui sert d'ornement en Architecture, comme aux Rampes, Perrons, &c. Ainsi que le *Sphinx* de l'Escalier qui porte ce nom à Fontainebleau: les deux de marbre blanc devant le Parterre à la Dauphine à Versailles; & deux autres de Pierre à la Porte de l'Hôtel de Fieuber, & enfin deux autres avec des enfans dans l'Hôtel Sallé au Marais à Paris. Le mot *Sphinx* vient du Grec *Sphigein*, embarrasser; parce que les Poëtes ont feint, qu'il proposoit des enigmes aux Passans, & qu'il les devoroit, quand ils n'en pouvoient donner la solution. Il estoit aussi le Symbole de la Religion chez les Egyptiens, à cause de l'obscurité de ses mysteres. p. 212. & 285.

SPIRAL. *Voyez* LIGNE SPIRALE.

SPIRE. *Voyez* BASE.

STADE, du Grec *Stadion*, lieu où l'on court; c'estoit selon

Vitruve chez les Grecs, un espace découvert de la longueur de 125. pas qui faisoient environ 90. toises entre deux bornes ; le long duquel il y avoit un Amphitheatre, pour y voir des Athletes s'exercer à la course & à la lutte. Il y avoit aussi des *Stades* couverts environnez de Portiques & de Colonnades, qui servoient aux mêmes exercices pendant le mauvais temps. *Voyez* PALESTRE.

STATION ; c'est dans le Nivellement l'endroit où l'on pose le Niveau, pour en faire l'operation ; c'est pourquoy un coup de Niveau est compris entre deux *Stations*. p. 195.

STATIQUE. Science qui a pour objet la ponderation, l'équilibre & le mouvement des Corps solides ; elle est necessaire à l'Architecte pour avoir connoissance de la pesanteur des fardeaux, afin de proportionner les forces mouvantes pour les transporter & élever.

STATUE ; c'est la représentation en relief & isolée, de pierre, de marbre, ou de métail, d'une personne distinguée par sa naissance, par son merite, ou par quelque belle action, & qui fait l'ornement d'un Palais : ou qui est exposée dans une Place publique, pour en conserver la memoire. On distingue ordinairement quatre especes de Statuës. La premiere est de celles qui sont plus petites que le naturel ; on en voit de figures d'Hommes, de Rois & de Dieux même. La deuxiéme, de celles qui sont égales au naturel ; c'est de cette maniere que les Anciens faisoient faire aux dépens du Public les Statuës des personnes d'une vertu ou d'un sçavoir distingué, ou de ceux qui avoient rendu de grands services. La troisiéme, est de celles qui surpassent le naturel, entre lesquelles, celles qui ne le surpassoient qu'une fois & demie, étoient pour les Rois & Empereurs : & celles qui alloient jusqu'au double du naturel, étoient destinées aux Heros. La quatriéme enfin, étoit de celles qui alloient jusqu'au triple du naturel ou même au-delà ; on les appelloit Colosses, & l'on ne les emploïoit que pour représenter les Figures des Dieux ; quoy qu'il y ait eu des Empereurs &

des Rois qui se les-sont attribuées à eux-mêmes. Toute *Statuë* qui ressemble à la personne qu'elle représente, est appellée *Statua Iconica*. On nomme particulierement *Statuë*, une Figure en pied, à cause que ce mot vient du Latin *Statura*, la taille du corps : ou de *Stare*, estre debout. p. 156. Pl. 54. & p. 313.

STATUË GRECQUE, s'entend d'une *Statuë* nuë, & antique, comme les *Grecs* représentoient leurs Divinitez, les Athletes des Jeux Olympiques, & les Heros ; c'est pourquoy ils appelloient ces dernieres, *Statuas Achilleas*, parce qu'il s'en voyoit quantité d'Achille dans la plusart des Villes de *Grece*. p. 313.

STATUËS ROMAINES, celles qui étant vêtuës, recevoient divers noms de leurs habillemens ; c'est pourquoy celles des Empereurs avec un long manteau sur leurs armes, étoient appellées *Statua paludata* : celles des Capitaines, & des Chevaliers avec cotte d'armes, *Thoracata* : celles des Soldats avec cuirasse, *Loricata* : celles des Senateurs, & Augures, *Trabeata* : celles des Magistrats avec robe longue, *Togata* : celles du Peuple avec une simple tunique, *Tunicata* : & enfin celles des Femmes avec de longs habillemens, *Stolata*. Les *Romains* divisoient encore leurs *Statuës* en trois especes : ils nommoient *Divines*, celles qui étoient consacrées aux Dieux, comme Jupiter, Mars, Apollon, &c. *Heroïques*, celles des Demi-Dieux, comme Hercules, &c. Et *Augustes*, celles qui représentoient des Empereurs, comme les deux de Cesar & d'Auguste, qui se voyent sous le Portique du Capitole. *ibid.*

STATUË PEDESTRE, celle qui est *en pied* ou debout, comme les deux de bronze qui ont été élevées à la gloire du Roy, l'une dans la Place des Victoires, & faite par le Sieur des Jardins, & l'autre dans l'Hôtel de Ville de Paris, faite par le Sieur Coysevox. Pl. 93. p. 307. & 316.

STATUË EQUESTRE, celle qui représente un homme illustre à cheval, comme celles de Marc-Aurele à Rome, d'Henri

IV. de Loüis XIII. & de Loüis XIV. à Paris, &c. *ibid.*

STATÜE CURRULE. On appelle ainsi les *Statuës*, qui sont dans des Chariots de course tirez par des biges ou quadriges, c'est à dire, par deux ou quatre chevaux, comme il y en avoit aux Cirques, Hipodromes, &c. ou dans des Chars, comme on en voit à des Arcs de Triomphe sur quelques Médailles antiques.

STATÜE ALLEGORIQUE ; celle qui représente par l'image de la Figure humaine, quelque symbole, comme les parties de la Terre, les saisons, les âges, les élemens ; les tempéramens, les heures du jour, &c. ainsi que la plufpart des *Statuës* modernes de marbre du Parc de Versailles. p. 313.

STATÜE HYDRAULIQUE ; c'est toute Figure qui sert d'ornement à quelque Fontaine & Grote, ou qui fait office de jet ou de robinet par quelqu'une de ses parties, ou par un attribut qu'elle tient ; ce qui se peut entendre aussi de tout animal qui sert au même usage ; comme les Groupes des deux Bassins quarrez du haut Parterre de Versailles. p. 314.

STATÜE SACRE'E. On peut appeller ainsi toute Image de Dieu, de la sainte Vierge, ou de quelque Saint, destinée au culte de nôtre Religion, dont on décore les Autels, & le dedans & le dehors des Eglises.

STATÜE COLOSSALE, celle qui excede le double ou le triple du naturel, & que les Anciens élevoient à leurs Divinitez, comme le *Colosse* de bronze d'Apollon à Rhodes, qui avoit 70. coudées de haut, & celuy de la même Divinité, de marbre blanc de 30. coudées, qui fut élevé dans Apollonie Ville du Royaume du Pont, & dont on voit encore un pied & une main dans la Cour du Capitole à Rome. pag. 150. Lat. *Colossus*.

STATÜE PERSIQUE ; c'est toute figure d'homme entiere ou en Terme, qui fait office de Colonne dans les Bâtimens, & que Vitruve nomme *Telamon* & *Atlas*. On appelle *Statuë Caryatique* ; celle d'une femme qui sert au même usage. *Voyez* ORDRE PERSIQUE & CARYATIQUE.

STELES. Les Grecs nommoient ainsi les pierres quarrées dans leur base, qui conservoient une même grosseur dans toute leur longueur; d'où sont venus les Pilastres & Colonnes Attiques : & ils appelloient *Styles*, celles qui étant rondes en leur base finissoient en pointe par le haut, d'où sont venuës les Colonnes diminuées.

STEREOBATE. *Voyez* SOUBASSEMENT.

STEREOMETRIE, du Grec *Stereos*, solide, & *Metron*, mesure ; c'est un science qui a pour objet la mesure des solides, comme d'un cube, d'une sphere, d'un cilindre, &c. pag. 357.

STEREOTOMIE ; c'est une science qui enseigne la coupe des solides, comme dans les profils d'Architecture, les murs, voutes & autres solides coupez. Ce mot vient aussi du Grec *Stereos*, solide, & *Tome*, section. *ibid.*

STRIURES. *Voyez* CANNELURES.

STUC, de l'Italien *Stucco* ; c'est une composition de chaux & de poudre de marbre blanc, dont on fait des Figures & des ornemens de Sculpture ; ce qui est signifié dans Pline par *Marmoratum opus* : & ce que M. Perrault entend par *Albarium opus* dans ses Notes sur Vitruve. On appelle *Stucateur*, un Ouvrier qui travaille de *Stuc.* p. 215. & 331. Lat. *Tector* selon Vitruve.

STYLOBATE. *Voyez* PIE'DESTAL.

SVELTE. Mot fait de l'Italien *Svelto*, pour signifier leger, égayé & menu, comme est la Colonne Corinthienne, &c. p. 148. & 300.

SUPERFICIE ; c'est la surface d'un corps solide, qui a longueur & largeur sans profondeur. On appelle *Superficie plane*, celle qui n'a aucune inégalité, comme creux ou bosse, dans son étenduë : *Superficie convexe*, l'extérieur d'un corps orbiculaire : & *Superficie concave*, l'interieur. *Superficie curviligne*, celle qui est renfermée par des lignes courbes, comme la *Rectiligne* par des droites. *Pl.* †. *p.* ɉ.

SURBAISSEMENT ; c'est le trait de tout Arc bandé en

portion circulaire ou elliptique, qui a moins de hauteur que la moitié de sa base, & qui est par consequent au dessous du plein cintre : Et *Surhaussement*, le contraire. On dit aussi *Surhausser* & *Surbaisser*, pour donner à un arc plus ou moins de hauteur, que la moitié de sa base.

SURPLOMB. On dit qu'un mur est en *surplomb*, quand il deverse & qu'il n'est pas *à plomb*. *Surplomber*, c'est estre en *surplomb*.

SYMMETRIE. *Voyez* SIMMETRIE.

SYSTYLE. Maniere d'espacer les Colonnes selon Vitruve, qui est de deux diametres, ou de quatre modules entre deux Fusts. p. 8. & 9.

T

TABERNACLE, du Latin *Tabernaculum*, une Tente; c'étoit chez les Israëlites une Chapelle portative faite de 48. planches de bois de cedre revêtuës de lames d'or, qu'ils dressoient dans chaque endroit, où ils campoient dans le Desert, pour y renfermer l'Arche d'Alliance : & c'est aujourd'huy un petit Temple de bois doré, ou de matiere plus précieuse, qu'on met sur un Autel, pour renfermer le Saint Sacrement. On appelle *Tabernacle isolé*, celuy dont les quatre faces respectivement opposées, sont pareilles, comme le *Tabernacle* de l'Eglise de sainte Geneviéve du Mont, & celuy des Peres de l'Oratoire ruë saint Honoré à Paris. pag. 306. & 341.

TABERNACLE. *Voyez* NICHE DE TABERNACLE.

TABLE, du Latin *Tabula*, Planche ; c'est une partie unie & simple de diverse figure, mais plus souvent quarré-longue dans la décoration de l'Architecture. p. 12. &c. *Corona plana* dans Vitruve, se peut entendre de toute *Table* unie.

TABLE DE SAILLIE, celle qui excede le nû du parement d'un Mur, d'un Piédestal, ou de toute autre partie qu'elle

décore. pag. 80. & Pl. 63 A. p. 183.

TABLE FOÜILLE'E, celle qui est renfoncée dans le Dé d'un Piédestal & ailleurs, & ordinairement entourée d'une moulure en maniere de ravalement. p. 80.

TABLE DE CREPI; c'est un Panneau de crépi entouré de naissances badigeonnées dans les murs de face les plus simples : & de piédroits, montans, ou pilastres & bordures de pierre dans les plus riches. pag. 337.

TABLE D'ATTENTE. Bossage qui sert dans les Façades pour y graver une Inscription, ou pour y tailler de la Sculpture. C'est ce que Monsieur Perrault entend par le mot *Abacus* dans Vitruve.

TABLE A CROSSETTE, celle qui est cantonnée par des crossettes ou oreillons, comme on en voit à beaucoup de Palais en Italie. Pl. 99. p. 339.

TABLE COURONNÉE, celle qui est couverte d'une Corniche, & dans laquelle on taille un Bas-relief, ou on incruste une tranche de marbre noir pour une inscription. *ibid.*

TABLE RUSTIQUE, celle qui est piquée, & dont le parement semble brut, comme on en voit aux Grotes & Bâtimens Rustiques. p. 326. Pl. 97.

TABLE D'AUTEL; c'est une grande dale de pierre portée sur des petits piliers ou jambages, ou sur un massif de maçonnerie, laquelle sert pour dire la Messe. Pl. 53. p. 155.

TABLE DE CUIVRE; ce sont des planches ou lames de cuivre, dont on couvre les Combles en Suede, où on en voit même de taillées en écailles sur quelques Palais. p. 225.

TABLE DE PLOMB; c'est une piece de plomb fondüe de certaine épaisseur, longueur & largeur, pour servir à différens usages. p. 224. & 351.

TABLES DE VERRE. Morceaux de Verre de Lorraine, qui sont de figure quarré-longue. p. 227.

TABLEAU; c'est un sujet de Peinture, ordinairement peint à l'huile sur de la toile ou sur un fonds de bois, & renfermé dans un cadre ou bordure. Les *Tableaux* contribuent beau-

coup à décorer les dedans des Bâtimens ; les grands servent dans les Eglises, les Salons, Galeries, & autres grands lieux: les moyens, qu'on nomme *Tableaux de chevalet*, se mettent dans les Manteaux de Cheminée, les Dessus de Porte, & Panneaux de Lambris, ou sur les tapisseries contre les murs: & les petits se disposent avec simmetrie dans les Chambres & Cabinets des Curieux. Pl. 57. p. 167. &c.

TABLEAU DE BAYE ; c'est dans la *Baye* d'une porte ou d'une Fenestre, la partie de l'épaisseur du mur, qui paroît au dehors depuis la feüillure, & qui est le plus souvent d'équerre avec le parement. On nomme aussi *Tableau*, le côté d'un Piédroit ou d'un Jambage d'Arcade sans fermeture. Pl. 50. p. 143. &c.

TABLETTE ; c'est une pierre débitée de peu d'épaisseur, pour couvrir un mur de Terrasse, un bord de Reservoir ou de Bassin : toutes les Tablettes se font de pierre dure. p. 196. &c. Lat. *Podiolum*.

TABLETTE D'APUI, celle qui couvre l'*Apui* d'une Croisée, d'un Balcon, &c. Pl. 45. p. 125. & 142. Pl. 50.

TABLETTE DE JAMBE ETRIERE ; c'est la derniere pierre, qui couronne une *Jambe étriere*, & porte quelque moulure en saillie sous un ou deux Poitrails. On la nomme *Imposte* ou *Coussinet*, quand elle reçoit une ou deux retombées d'Arcade. Pl. 64 B. p. 189.

TABLETTE DE CHEMINÉE ; c'est une planche de bois ou une tranche de marbre profilée d'une moulure ronde, sur le chambranle au bas d'une Attique de *Cheminée*. Pl. 57. p. 167.

TABLETTE DE BIBLIOTHEQUE, est un assemblage de plusieurs ais traversans, soûtenus de montans, rangez avec ordre & simmetrie, & espacez les uns des autres à certaine distance, pour porter des livres dans une *Bibliotheque*. Ces sortes de *Tablettes* sont quelquefois décorées d'Architecture composée de montans, pilastres, consoles, corniches, &c. & sont aussi appellées *Armoires*. p. 342.

TABLETTE. *Voyez* BANQUETTE.

TAILLEUR DE PIERRE, est celuy qui équarrit & taille

les pierres, aprés que l'Appareilleur les luy a tracées. *pag.* 244. & 337. Lat. *Lapicida.*

TAILLOIR; c'est la partie superieure d'un Chapiteau, qui est ainsi nommée, parce qu'estant quarrée, elle ressemble aux assiettes de bois, qui anciennement avoient cette forme. On l'appelle aussi *Abaque*, particulierement quand elle est échancrée sur ses faces. *Pl.* 6. *p.* 17. &c. Lat. *Abacus.*

TALON; c'est une moulure concave par le bas & convexe par le haut, qui fait l'effet contraire de la Doucine. On l'appelle *Talon renversé*, lorsque la partie concave est en haut *p.* ij. *Pl.* A. &c.

TALUT, du Latin *Talus*, Talon; c'est l'inclinaison sensible du dehors d'un mur de Terrasse, causée par la diminution de son épaisseur en enhaut pour pousser contre les terres. Lat. *Propes.* On dit aussi *Taluter*, pour donner un *Talut. p.* 233. & *Pl.* 73. *p.* 259.

TAMBOUR; c'est une Assise ronde de pierre selon son lit de Carriere, ou une hauteur de marbre, dont plusieurs forment le Fust d'une Colonne, & sont plus bas que son diametre. On appelle aussi *Tambour*, chaque pierre pleine ou percée, dont le Noyau d'un Escalier à vis est composé. *p.* 302. *Pl.* 91.

TAMBOUR. *Voyez* CAMPANE & PORCHE.

TAMPONNER. *Voyez* RUINER.

TAMPONS; ce sont des Chevilles de bois qui se mettent dans des trous que l'on perce dans un mur de pierre, pour y faire entrer une patte, un clou, &c. ou que l'on met dans les mortaises des poteaux d'une Cloison, pour en tenir les Panneaux de maçonnerie: ou dans celles des solives d'un Plancher, pour en arrêter les Entrevoux. On appelle aussi *Tampons*, des petites pieces, dont les Menuisiers remplissent les trous des noeuds de bois, & cachent les clous à teste perduë des Lambris & Parquets. *p.* 342.

TANNERIE. Grand Bâtiment prés d'une Riviere, avec Cuves & Angars, où l'on façonne le Cuir pour le *tanner* & *durcir*, comme les *Tanneries* du Fauxbourg S. Marcel à Paris.

Rrrr iij

TAPIS DE GAZON, ou PELOUSE ; c'est toute piece de gazon pleine sans découpure, & plûtost quarré-longue que de quelqu'autre figure. Il en faut tondre le gazon quatre fois l'an, pour le rendre plus velouté. Lat. *Subadium*.

TAQUETS ; ce sont de petits piquets qu'on enfonce à teste perduë dans la terre, à la place des Talons, afin qu'on ne les arrache pas, & qu'ils servent de repere dans le besoin.

TARGE. Ornement en maniere de croissant arondi par les extremitez, fait de traits de buis, qui entre dans les Compartimens des Parterres, & qui est imité des *Targes* ou *Targues*, Boucliers antiques, dont se servoient les Amazones, & qui estoient moins riches que ceux de Combat naval des Grecs. p. 192. C'est ce que Virgile nomme *Pelta lunata*.

TARGETTE. *Voyez* VERROU.

TAS, signifie dans l'Art de bâtir, le bâtiment même qu'on éleve ; ainsi on dit Retailler une pierre sur le *Tas*, avant que de l'asseurer à demeure. Ce mot vient selon Vossius du Latin *Tassus*. Monceau. pag. 235. & 244.

TAS DE CHARGE. On appelle ainsi dans les Voutes Gothiques selon Philibert de L'orme *Liv.* 4. *Chap.* 8. les Coussinets à branches, d'où prennent naissance les Ogives, Formerets, Arcs doubleaux, &c. C'est aussi une maniere de vouter. *Voyez* VOUTE EN TAS DE CHARGE.

TAS DROIT ; c'est une Range de Pavé sur le haut d'une Chaussée, d'après laquelle s'étendent les Aîles en pente à droit & à gauche jusques aux Ruisseaux d'une large Ruë, ou jusques aux Bordures de pierre rustique d'un grand Chemin pavé. *Pl.* 102. p. 349.

TASSÉ, se dit d'un Bâtiment qui a pris sa charge dans toute, ou partie de son étenduë. p. 234.

TASSEAU. Petit morceau de bois arrêté par tenon & mortoise sur la Force d'un Comble, pour en porter les Pannes. On appelle aussi *Tasseaux* les petites tringles de bois qui servent à soûtenir les tablettes d'Armoire. *Pl.* 64 A. p. 187.

TASSEAUX ; ce sont de petits Dez de moilons maçonnez de

plâtre, où l'on scelle des Sapines, afin de tendre seurement des lignes pour planter un Bâtiment.

TAUDIS : c'est un petit Grenier dans le Faux-comble d'une Mansarde. C'est aussi un petit lieu pratiqué sous la Rampe d'un Escalier, pour servir de Bucher, ou pour quelque autre commodité.

TELAMONES. Statuës d'hommes qui servent à porter des Entablemens.

TE'MOIN ; c'est dans la Foüille des terres massives, une petite bute le plus souvent couverte de gazons, que les Terrassiers laissent, afin de juger de l'état des terres pour les toiser. On peut appeller *Faux-témoins*, ces butes sur le sommet desquelles on a rapporté occultement des tranches de terre pour augmenter les cubes contre la verité. *p.* 350.

TE'MOINS DE BORNE ; ce sont de petits tuileaux de certaine forme, que les Arpenteurs posent aussi de certaine maniere sous les *Bornes* qu'ils plantent, ou à certaine distance pour separer des heritages, dont ils font mention dans leur procez verbal, & qui servent en cas qu'on transporte ces *Bornes* par fraude & usurpation, à reconnoître leur premiere situation. *ibidem.*

TEMPLE, du vieux mot Latin *Templare*, regarder, contempler ; c'estoit chez les Païens un lieu destiné au culte de leurs fausses Divinitez. Les Romains qui en avoient de plusieurs especes, nommoient par excellence *Templum*, celuy qui estoit de Fondation Royale, consacré par les Augures, & où l'exercice de la Religion se faisoit regulierement. Ils appelloient *Ædes*, ceux qui n'estoient pas consacrez : *Ædicula*, les petits *Temples* couverts : *Sacella*, ceux qui estoient découverts : *Fana* & *Delubra*, quelques autres Edifices sacrez par rapport à leurs misteres : & tous ces *Temples* selon Vitruve avoient aussi differens noms suivant leur construction, comme ils sont rapportez cy-après. Ce mot se dit encore aujourd'huy chez les Juifs & les Heretiques, du lieu où ils s'assemblent pour prier : les premiers le nomment aussi

Sinagogue, & les Calvinistes *Prêche*. p. VI. 298. &c.

TEMPLE A ANTES ; c'étoit selon Vitruve le plus simple de tous les *Temples*, qui n'avoit que des Pilastres angulaires (appellez *Antes* ou *Parastates*) à ses encoignures, & deux Colonnes d'Ordre Toscan aux côtez de sa Porte.

TEMPLE TETRASTYLE, du Grec *Tetrastylos*, qui a quatre Colonnes de front, comme le *Temple* de la Fortune virile à Rome. p. 330.

TEMPLE PROSTYLE, du Grec *Prostylos*, fait de *pro*, devant, & *Stylos*, Colonne ; c'étoit celuy qui n'avoit des Colonnes qu'à la Face anterieure, comme le *Temple* d'Ordre Dorique de Cerés à Eleusis en Grece. *ibid. Voyez* Vitruve *Preface du Liv. 7*.

TEMPLE AMPHIPROSTYLE, ou DOUBLE PROSTYLE, celuy qui avoit des Colonnes devant & derriere, & qui étoit aussi *Tetrastyle. ibid.*

TEMPLE PERIPTERE, celuy qui étoit décoré de quatre rangs de Colonnes isolées en son pourtour, & étoit *Exastyle*, c'est à dire avec six Colonnes de front, comme le *Temple* de l'Honneur & de la Vertu à Rome. *Voyez* Vitruve *Liv. 3. Chap. 1. Periptere* est fait du Grec *peri*, à l'entour, & *pteron*, aîle.

TEMPLE DIPTERE, du Grec *Dipteros*, qui a deux aîles ; c'étoit celuy qui avoit deux rangs de Colonnes en son pourtour, & étoit *Octastyle*, ou avec huit Colonnes de front, comme le Temple de Diane à Ephese. Vitruve. *ibid.*

TEMPLE PSEUDODIPTERE OU DIPTERE IMPARFAIT, celuy qui avoit aussi huit Colonnes de front avec un seul rang de Colonnes qui regnoient au pourtour, comme le *Temple* de Diane dans la Ville de Magnesie en Grece. Vitr. *ibid.*

TEMPLE appellé HYPETRE, du Grec *Ypaitros*, lieu découvert : celuy dont la partie interieure étoit à découvert. Il étoit *Decastyle* ou avec dix Colonnes de front, & avoit deux rangs de Colonnes en son pourtour exterieur, & un rang dans l'interieur, comme le *Temple* de Jupiter Olympien à Athenes. Vitruve *Pref. du Liv. 7.*

D'ARCHITECTURE, &c. 873

TEMPLE MONOPTERE, celuy qui étant rond & sans murailles, avoit un Dome porté sur des Colonnes, comme le *Temple* d'Apollon Pythien à Delphes. Vitr. *ibid.*

TEMPLE PERIPTERE ROND, celuy dont un rang de Colonnes forme un Porche circulaire qui environne une Rotonde, comme les *Temples* de Vesta à Rome, & de la Sibille à Tivoli, & une petite Chapelle prés de S. Pierre in Montorio à Rome, bastie par Bramante fameux Architecte.

TENIE. *Voyez* BANDELETTE.

TENON ; c'est le bout d'une piece de bois ou de fer, diminué quarrément environ du tiers de son épaisseur, pour entrer dans une Mortoise. On appelle *Epaulemens*, les côtez du *Tenon*, qui sont coupez obliquement, lorsque la piece est inclinée : & *Decolement*, la diminution de sa largeur pour cacher la gorge de sa Mortoise. *p.* 189. & *Pl.* 110. *p.* 341. Les *Tenons* sont nommez par Vitruve, *Cardines*.

TENON EN ABOUT, celuy qui n'est pas d'équerre avec sa Mortoise, mais coupé en diagonale, parce que la piece est rampante pour servir de décharge, ou inclinée pour contreventer & arbalêtrer, comme sont les *Tenons* des Contrefiches, Guettes, Croix de Saint André, &c. *Pl.* 64 B. *p.* 189.

TENON A QUEUE D'ARONDE, celuy qui est taillé en *queuë d'aronde*, c'est à dire, qui est plus large à son about qu'à son decolement, pour estre encastré dans une Entaille. Ces especes de *Tenons* sont appellez par Vitruve *Subscudes* ou *Securicula.* *Pl.* 100. *p.* 341.

TENONS DE SCULPTURE ; ce sont des bossages dans les ouvrages de *Sculpture*, qui en entretiennent les parties qui paroissent détachées, comme ceux qu'on laisse derriere les feüilles d'un Chapiteau pour les conserver. Les Sculpteurs laissent aussi des *Tenons* aux Figures, dont les parties détachées & isolées se pourroient rompre en les transportant, & ils ont coûtume de les scier, lorsque ces Figures sont en place. *p.* 296.

TERME, du Grec *Terma*, limite. Ce mot se dit d'une Statuë d'homme ou de femme, dont la partie inferieure se termine

Tome II. Sssss

en gaine, & qu'on a coûtume de mettre au bout des Allées & Paliſſades dans les Jardins, comme à Verſailles. Quelquefois les *Termes* tiennent lieu de Conſoles, & partent des Entablemens dans les Edifices, comme dans le Couvent des PP. Theatins à Paris. Il y en a qui écrivent *Thermes*, du mot *Hermes*, qui étoit le nom que les Grecs donnoient à Mercure, dont la Statuë de cette maniere, ſe voyoit dans pluſieurs Carrefours de la Ville d'Athenes. p. 11.

TERME ANGELIQUE. Figure d'*Ange* en demi-corps, dont la partie inferieure eſt en gaine, comme ceux du Chœur des Grands Auguſtins à Paris.

TERME RUSTIQUE, celuy dont la Gaine ornée de boſſages ou glaçons, porte la Figure de quelque Divinité champeſtre, & qui convient aux Grotes & Fontaines, comme on en voit à la teſte du Canal de Vaux.

TERME MARIN, celuy qui au lieu de Gaine, a une double queuë de poiſſon tortillée. Il convient auſſi aux décorations des Grotes & Fontaines, comme ceux de la Fontaine de Venus dans la Vigne Pamphile à Rome.

TERME EN CONSOLE, celuy dont la Gaine finit en enroulement, & dont le corps eſt avancé pour porter quelque choſe, comme les *Termes Angeliques* de métail doré au principal Autel de l'Egliſe de S. Severin à Paris.

TERME EN BUSTE, celuy qui eſt ſans bras & n'a que la partie ſuperieure de l'eſtomac, comme on en voit à l'Entrée du Château de Fontainebleau & dans les Jardins de Verſailles. *Pl.* 59. *p.* 165.

TERME DOUBLE, celuy d'où ſortent d'une même Gaine deux demi-corps, ou deux Buſtes adoſſez; en ſorte qu'ils préſentent deux faces, l'une devant & l'autre derriere, comme on en voyoit autrefois à la Grille du Château de Trianon.

TERMES MILLIAIRES; c'étoient chez les Grecs certaines teſtes de Divinitez poſées ſur des Barres quarrées de pierre, ou de Gaines de *Terme*, qui ſervoient à marquer les Stades des Chemins. C'eſt ce que Plaute entend par *Lares viales*.

Ces *Termes* étoient ordinairement dediez à Mercure; parceque les Grecs croyoient que ce Dieu préfidoit à la seureté des grands Chemins. Il y en avoit aussi à quatre testes, comme on en voit encore deux semblables à Rome au bout du Pont Fabricien, nommé aujourd'huy pour cette raison, *Ponte di quattro capi*, représentant ainsi Mercure que les Latins appelloient *Mercurius quadrifrons*, parce qu'ils prétendoient que ce Dieu étoit le premier qui eust montré aux hommes les Lettres, la Musique, la Lutte & la Geometrie. p. 309.

TERRASSE; c'est un ouvrage de *terre* élevé & revêtu d'une forte muraille, pour racorder l'inégalité d'un *terrein*. Celle du Château de S. Germain en Laye, est considerable pour sa longueur; & celle de Meudon pour sa hauteur. On en fait aussi dont le talut est revêtu de gazon. On appelle *Contre-terrasse*, une *Terrasse* élevée au dessus d'une autre pour quelque racordement de terrein ou élevation de Parterre. p. 196. &c.

TERRASSE DE BASTIMENT; c'en est la converture en Plateforme, qui se fait de plomb ou de dales de pierre, comme celle du Peristyle du Louvre, ou celle de l'Observatoire, qui est pavée de pierre à fusil à bain de mortier de ciment & de chaux. p. 180. Pl. 62. & 63 B. p 185. & 351.

TERRASSE DE SCULPTURE; c'est le dessus du plinthe quelquefois en maniere de *terre* en pente sur le devant, où pose une Figure, une Statuë, un Groupe, &c. p. 314.

TERRASSE DE MARBRE; c'est un tendre & un défaut dans les *Marbres*, comme le bouzin dans les pierres, qui se repare avec de petits éclats & de la poudre du même marbre mêlée avec du mastic de pareille couleur.

TERRASSIER. On donne ce nom aussi-bien à l'Entrepreneur qui se charge de la foüille & du transport des *terres*, qu'aux gens qui travaillent sous luy à la tache, ou à la journée. p. 244.

TERRE, s'entend non seulement de la consistence du terrein sur lequel on bastit; mais encore de celuy où l'on plante un Jardin. Ainsi la *Terre* doit estre considerée par raport à l'Art de bastir, & au Jardinage suivant ses bonnes ou mauvaises

qualitez & ses façons. p. 199. & 233.

TERRE *par rapport à l'Art de bastir*.

TERRE NATURELLE, celle qui n'a point encore été éventée, ni foüillée ; on la nomme aussi terre neuve. *p. 233.*

TERRE RAPORTE'E, celle qui a été transportée d'un lieu à un autre, pour combler quelque Fosse, & pour regaler & dresser de niveau un terrein. *ibid.*

TERRE MASSIVE ; c'est toute *Terre* consideree solide & sans vuide, & toisée cubiquement ou reduite à la toise cube, pour faire l'estimation de sa foüille. *ibid.*

TERRES JECTISSES. On appelle ainsi non seulement les *Terres* qui sont remuées pour estre enlevées ; mais encore celles qui restent pour faire quelque exhaussement de Terrasse ou de Parterre dans un Jardin. Si cet exhaussement se fait contre un mur mitoyen, comme il est à craindre que la poussée de ces *Terres jectisses* ne le fasse perir, parce que les Rez-de-chaussée des deux heritages ne sont plus pareils ; la Coûtume de Paris *Art.* 192. veut que pour resister à cette poussée, on fasse un Contre-mur suffisant, reduit au tiers de l'exhaussement, & même avec des éperons du côté des *Terres*, au dire de Gens experts & connoissans. *p.* 350.

TERRE FRANCHE. Espece de *Terre* grasse sans gravier, dont on fait du mortier & de la bauge en quelque endroits. *p.216.*

TERRE GLAISE. *Voyez* GLAISE.

TERRE *par rapport au Jardinage, & à ses bonnes qualitez*.

TERRE BONNE OU FERTILE, celle où tout ce qui est semé ou planté, croît aisément & sans beaucoup d'amandement & de façon. Elle est ordinairement noire, grasse & legere.

TERRE FRANCHE, celle qui n'étant point mélangée, est saine sans pierre ni gravois, & qui étant grasse tient aux doigts, & se paîtrit aisément, comme le fonds des bonnes prairies.

TERRE NEUVE, celle qui n'a encore rien produit, comme une *Terre* tirée à 5. ou 6. pieds de la superficie.

TERRE MEUBLE, celle qui est legere & en poussiere, & que les Jardiniers appellent *Motte*. Elle est propre à garnir le dessous

d'un arbre, quand on le plante, & à l'entretenir à plomb.

TERRE NATIVE, celle qui est d'une bonne qualité & en belle exposition, comme au midy sur un Micôte, & où ce qu'on plante, produit de bonne heure.

TERRE *suivant ses mauvaises qualitez*.

TERRE FORTE, celle qui tient de l'Argile ou de la Glaise, & qui étant trop serrée, ne vaut rien sans estre amendée.

TERRE GROÜETTE, celle qui est pierreuse, & qu'on passe à la claye pour l'ameliorer.

TERRE CHAUDE OU BRULANTE, celle qui étant legere & séche, fait perir les plantes dans la chaleur, si elle n'est amendée. On l'employe ordinairement pour les espaliers.

TERRE FROIDE, celle qui étant humide a peine à s'échaufer au Printemps, & est tardive; mais qu'on amende avec du fumier.

TERRE MAIGRE, celle qui est sablonneuse, séche & sterile, & ne vaut pas la peine d'estre façonnée.

TERRE VEULE, celle où les plantes ne peuvent prendre racine, parce qu'elle est trop legere, & qui s'amende avec de la *Terre* franche.

TERRE TUFIERE, celle qui approche du *Tuf*, & ainsi étant trop ingrate, & maigre, on l'oste d'un Jardin; parce qu'elle coûteroit plus à amender, qu'à y apporter de la bonne *terre*.

TERRE *suivant ses façons*.

TERRE AMENDE'E, celle qui aprés avoir été plusieurs fois labourée & fumée, est propre à recevoir toutes sortes de plantes. On appelle aussi *Terre amendée*, celle dont on a corrigé les mauvaises qualitez par le mélange de quelque autre.

TERRE REPOSE'E, celle qui a été un an ou deux en Jachere, c'est à dire, sans travailler, ni estre cultivée.

TERRE RAPORTE'E; c'est la bonne *terre* qu'on met dans les endroits, dont on a osté la méchante pour y planter.

TERRE PREPARE'E, celle qui est mélangée pour chaque espece de plante ou de fleur.

TERRE-USE'E, celle qui a travaillé longtemps sans estre cultivée ni amendée.

TERREAU. Terre noire mêlée de fumier pourri, dont on fait des couches dans les Jardins Potagers, & qui sert pour garnir les plate-bandes, & pour détacher de leur fonds les feüilles des Parterres de broderie, où l'on peut cependant mettre plus à propos du machefer, parce que les herbes n'y croissent pas si facilement. p. 192.

TERREIN; c'est le fonds sur lequel on bastit, & qui est de differentes consistences, comme de roche, de tuf, de gravier, de sable, de glaise, de vase, &c. p. 233. & 350.

TERREIN DE NIVEAU; c'est une étenduë en superficie de *terre* dressée sans aucune pente. p. 190. & 233.

TERREIN PAR CHÛTES, celuy dont la continuité interrompuë, est racordée avec un autre *terrein* par des perrons ou glacis. *ibid.*

TERREPLEIN, se dit en Architecture civile de toute *terre* rapportée entre deux murs de maçonnerie, pour servir de terrasse ou de chemin pour communiquer d'un lieu à un autre. p. 351. Lat. *Terrenus Agger.*

TESTE. Ornement de Sculpture qui sert à la Clef d'un Arc, d'une Platebande, & à d'autres endroits. Ces sortes de *Testes* représentent des Divinitez, des Vertus, des Saisons, des Ages, &c. avec leurs attributs, comme un Trident à Neptune, un Casque à Mars, un Caducée à Mercure, un Diademe à Junon, une Couronne d'épics de bled à Cerés, &c. On employe aussi des *Testes* d'animaux par raport aux lieux, comme une *Teste* de Bœuf ou de Belier pour une Boucherie, de Chien pour un Chenil, de Cerf ou de Sanglier pour un Parc, de Cheval pour une Ecurie, &c. Pl. 38. p. 97.

TESTE DE VOUSSOIR; c'est la partie de devant ou de derriere d'un *Voussoir* d'Arc. Pl. 66 A. p. 237.

TESTE DE MUR; c'est ce qui paroist de l'épaisseur d'un *Mur* dans une ouverture, qui est le plus souvent revêtu d'une chaîne de pierre, ou d'une jambe étriere. Pl. 63 A. p. 185.

TESTE DE CHEVALEMENT. Piece de bois qui porte sur deux étayes pour soûtenir quelque pan de mur ou quelque encognure, pendant qu'on fait une reprise par sous-œuvre.

TESTE DE CANAL ; c'est l'entrée d'un *Canal* & la partie le plus proche du Jardin, où les eaux viennent se rendre aprés le Jeu des Fontaines. C'est aussi un Bastiment Rustique en maniere de Grote avec fontaines & cascades au bout d'une longue Piece d'eau, comme la *Teste* du *Canal* de Vaux le Vicomte, qui est un ouvrage de Graisserie fort considerable.

TESTE DE BEUF OU DE BELIER DECHARNE'E. Ornement de Sculpture des Temples des Payens par raport à leurs Sacrifices, qui entroit dans les Métopes de la Frise Dorique, & en d'autres endroits, comme on en voit à une Sepulture de la Famille Metella prés de Rome, appellée pour ce sujet *Capo di bove*. *Pl.* II *p.* 31.

TESTE PERDUE. On appelle ainsi toutes les *Testes* des boulons, vis & clous, qui n'excedent point le parement de ce qu'ils attachent ou retiennent.

TETRAGONE. *Voyez* POLYGONE.

TETRASTYLE. *Voyez* TEMPLE.

TEVERTIN. Pierre dure roussâtre ou grisâtre, & la meilleure dont on se serve à Rome. *p.* 256. Lat. *Lapis Tiburtinus*.

THEATRE ; c'étoit chez les Anciens un Edifice public, composé d'un Amphitheatre en demi-cercle entouré de Portiques & garni de sieges de pierre, qui environnoient un espace appellé *Orchestre*, au devant duquel étoit le *Proscenium* ou *Pulpitum*, c'est à dire le Plancher du *Theatre*, avec la *Scene* qui étoit une grande Façade décorée de trois Ordres d'Architecture,& derriere laquelle étoit le lieu appellé *Postscenium*,où les Acteurs se préparoient. Ce *Theatre* chez les Grecs & chez les Romains avoit trois sortes de Scenes mobiles de Perspectives peintes, la Tragique, la Comique & la Satyrique. Le plus celebre *Theatre* qui reste de l'Antiquité, est celuy de Marcellus à Rome. *p.* 20. Lat. *Theatrum*, du Grec *Theatron*, Spectacle.

THEATRE DE COMEDIE ; c'est aujourd'huy une grande Salle, dont une partie est occupée par la Scene qui comprend le *Theatre* même, les décorations & les machines ; le reste est distribué en un espace nommé *Parterre*, terminé par un *Amphitheatre* quarré ou circulaire, opposé au *Theatre* avec plusieurs rangs de sieges & loges par étages au pourtour. Celui des *Comediens* du Roy à Paris, du dessein de M. Dorbay Architecte du Roy, est un des mieux ordonnez, & le seul qui ait une Façade décorée sur la ruë. Les *Theatres* des Maisons Royales, sont appellez *Salles de Comedie, de Balets, de Machines*, &c. *p. 38.*

THEATRE ANATOMIQUE ; c'est dans une Ecole de Medecine & de Chirurgie, une Salle avec plusieurs rangs de sieges en Amphitheatre circulaire, & une table posée sur un pivot au milieu pour la dissection & la demonstration des Cadavres, comme le *Theatre Anatomique* du Jardin Royal des Plantes à Paris. *p. 353.*

THEATRE DE JARDIN ; c'est dans un *Jardin* une espece de Terrasse élevée, sur laquelle est une décoration perspective d'Allées d'arbres ou de charmille, pour joüer des pastorales. L'Amphitheatre circulaire qui luy est opposé, a plusieurs degrez de gazon ou de pierre : & l'espace plus bas entre le *Theatre* & l'Amphitheatre, tient lieu de Parterre. L'on en voit un de cette espece dans le Jardin des Thuileries à Paris. *p. 195.*

THEATRE D'EAU ; c'est une disposition d'une ou plusieurs Allées *d'eau*, ornées de rocailles, de figures, &c. pour former divers changemens dans une décoration perspective, & représenter les spectacles, comme le *Theatre d'eau* de Versailles.

THEATRE, se prend enfin en Architecture (particulierement chez les Italiens) pour l'ensemble de plusieurs Bastimens, qui par une heureuse disposition & élevation, présentent une agréable scene à ceux qui les regardent, comme la plûpart des Vignes de Rome, mais principalement celle de Monte-dragone à Frescati, & en France le Château-neuf de Saint

Germain en Laye du costé de la Riviere.

THEORIE, du Grec *Theoria*, speculation, c'est la science speculative d'un Art sans la Pratique. *Pref.* &c. Lat. *Ratiocinatio* selon Vitruve.

THERMES. *Voyez* BAINS.

TIERCER; c'est reduire au *Tiers*, ainsi on dit que le pureau des Tuiles ou Ardoises d'une couverture sera *Tiercé* à l'ordinaire, c'est à dire que les deux *tiers* en seront recouverts; en sorte que si c'est de la Tuile au grand moule qui a 12. à 13. pouces de longueur, on luy en donnera 4. de Pureau ou Echantillon.

TIERCERONS; ce sont dans les Voutes Gothiques, des Arcs qui naissent des angles; & vont se joindre aux Liernes. p. 342.

TIERCINE. *Voyez* PIECES DE TUILE.

TIERS-POINT; c'est le *Point* de section, qui se fait au sommet d'un Triangle équilateral, au dessus ou au dessous. Il est ainsi nommé, parce qu'il est le troisiéme *Point* aprés les deux qui sont sur la Base. *Pl.* 66 A. p. 257.

TIERS-POTEAU. Piece de bois de sciage de 3. sur 5. pouces & demi de grosseur, faite d'un *Poteau* de 5. & 7. pouces refendu; laquelle sert pour les Cloisons legeres, & celles qui portent à faux. p. 223.

TIGE. On appelle ainsi le Fust d'une Colonne. *Voyez* FUST.

TIGE DE RINCEAU; c'est une espece de branche, qui part d'un culot ou d'un fleuron, & qui porte les feüillages d'un *Rinceau* d'ornement. Lat. *Caulis*.

TIGE DE FONTAINE. Espece de Balustre creux ordinairement rond, qui sert à porter une ou plusieurs Coupes de *Fontaine* jaillissante, & qui a son profil different à chaque étage. p. 317.

TIGETTE; c'est dans le Chapiteau Corinthien une maniere de *tige* ou cornet, le plus souvent cannelé & orné de feüilles, d'où naissent les Volutes & les Helices. p. 66. Lat. *Cauliculus* selon Vitruve.

TIL, Ecorce d'arbre dont on fait les cordes de puits, & dont les Appareilleurs noüent des morceaux déliez les uns au

bout des autres, pour faire une longueur necessaire à tracer leurs épures : cette espece de cordeau ne s'alongeant point comme la corde.

TIMPAN, ou TYMPAN, du Grec *Tympanon*, tambour ; c'est la partie qui reste entre les trois Corniches d'un Fronton triangulaire, ou les deux d'un Fronton cintré, & qui est en lisse, ou ornée de sculpture en bas-relief, comme au Temple de Castor & de Pollux à Naples, & au Portail de l'Eglise des PP. Minimes à Paris. *Pl.* 63 A. *p.* 183. & *Pl.* 67. *p.* 247.

TIMPAN D'ARCADES ; c'est une Table triangulaire dans les encoignures d'une *Arcade*. Les plus simples de ces *Timpans* n'ont qu'une Table renfoncée, quelquefois avec des branches de laurier, d'olivier, de chesne, &c. ou des Trophées, Festons, &c. comme au Chasteau de Trianon, & conviennent aux Ordres Doriques & Ioniques. Les plus riches qui sont propres aux Corinthien & Composite, reçoivent des Figures volantes, comme des Renommées, ainsi qu'on en voit aux Arcs-de-triomphes antiques, ou des Figures assises, telles que sont des Vertus, comme dans l'Eglise du Val-de-grace : ou des Beatitudes, comme dans celle du College Mazarin à Paris, &c. *Pl.* 8. *pag.* 25. & 94.

TIMPAN DE MENUISERIE ; c'est un Panneau dans l'Assemblage du Dormant d'une baye de Porte ou de Croisée, qui est quelquefois évidé & garni d'un treillis de fer, pour donner du jour ; ce qui se pratique aussi dans les *Timpans* de pierre pour le même sujet. *Pl.* 84. *p.* 289.

TIMPAN DE MACHINE, se dit de toute Roüe creuse, qu'on nomme aussi *à tambour*, & dans laquelle un ou plusieurs hommes marchent pour la faire tourner, comme celle d'une Groë, d'une Calindre, & de certains Moulins.

TIRANT. Longue piece de bois de toute la largeur d'un lieu qui arrêtée dans ses extremitez par des ancres, sert sous une Forme de Comble, pour en empêcher l'écartement, aussi bien que celui des murs qui la portent. Il y a de ces *Tirans* dans les vieilles Eglises, qui sont chanfrainez & à huit pans,

& qui font affemblez avec le maître Entrait du Comble, par une aiguille ou un poinçon. *Pl.* 64 A. *p.* 187. Lat. *Tranftrum* felon Vitruve.

TIRANT DE FER. Groffe & longue barre de *fer*, avec un œil ou trou au bout, dans lequel paffe une ancre, laquelle fert pour empêcher l'écartement d'une Voute, & pour retenir un mur, un pan de bois, ou une fouche de Cheminée. *p.* 216. Lat. *Catena* felon Vitruve.

TOISE. Mefure de différente grandeur felon les lieux, où elle eft en ufage. Celle de Paris établie en quelques autres Villes du Royaume, eft de fix pieds de Roy, & fon étalon ou mefure originale, eft expofée au Châtelet de Paris ; c'eft pourquoy elle eft appellée *Toife du Châtelet*. On donne auffi ce nom à l'inftrument avec lequel on mefure. Monfieur Ménage prétend que le mot de *Toife* vient du Latin *Tefa*, qui a été fait de *tenfus*, étendu. *Pl.* 54. *p.* 157. &c. Lat. *Pertica hexapeda*.

TOISE D'ECHANTILLON. On appelle ainfi la *Toife* de chaque lieu, où l'on mefure, quand elle eft différente de celle de Paris, comme la *Toife* de Bourgogne, qui eft de fept pieds & demi.

TOISE DE ROY ; c'eft la *Toife* de Paris, dont on fe fert dans tous les Ouvrages que le *Roy* fait faire, même dans les Fortifications, fans avoir égard à la *Toife* d'aucun lieu.

TOISE COURANTE, celle qui eft mefurée fuivant fa longueur feulement, comme une *Toife* de Corniche, fans avoir égard au détail de fes moulures, une *Toife* de Lambris fans confiderer s'il eft d'apui ou de revêtement.

TOISE QUARRE'E, ou SUPERFICIELLE, celle qui eft multipliée par fes deux côtez, & dont le produit eft de trente-fix pieds. *p.* 208. &c.

TOISE CUBE, MASSIVE, ou SOLIDE, celle qui étant mefurée en largeur, longueur ou profondeur, produit 216. pieds cubes. *p.* 206.

TOISE A MUR ; c'eft une reduction de plufieurs fortes d'ou-

vrage de maçonnerie par raport d'une *toife* de gros *mur*, ainfi on dit *Toife à mur* de gros ou de legers ouvrages.

TOISE' ; c'eft le memoire ou dénombrement par écrit des *Toifes* de chaque forte d'ouvrage qui entre dans la conftruction d'un Bâtiment, lequel fe fait ou pour juger de la dépenfe, ou pour eftimer & regler les prix & quantitez de ces mêmes ouvrages. *p.* 223.

TOISER ; c'eft mefurer un ouvrage avec la *Toife*, pour en prendre les dimenfions, ou pour en faire l'eftimation. Et *Retoifer*; c'eft *toifer* de nouveau, quand les Experts ne font pas convenus du *Toifé*. *p.* 230.

TOISER LA TAILLE DE PIERRE ; c'eft reduire la *Taille* de toutes les faces d'une *Pierre* aux paremens feulement, mefurez à un pied de hauteur fur fix pieds courans pour *Toife*, Si c'eft des moulures chaque membre couronné de fon filet eft compté pour un pied de toife, dont les fix font la toife, c'eft à dire, que fix membres couronnez fur une toife de long, qui ne font comptez que pour une toife à l'Entrepreneur, font comptez pour fix toifes au Tailleur de pierre qui travaille à fa tâche.

TOISER AUX US ET COÛTUMES ; c'eft mefurer tant plein que vuide, & toutes les faillies ; en forte que la moindre moulure porte demi-pied, & toute moulure couronnée un pied, lorfque la pierre eft piquée & qu'il y a un enduit, &c.

TOISER A TOISE BOUT AVANT ; c'eft *Toifer* les ouvrages fans retour ni demi-face, & les murs tant plein que vuide, & le tout quarrément fans avoir égard aux faillies, qui doivent neanmoins eftre proportionnées au lieu qu'elles décorent.

TOISER LE BOIS ; c'eft reduire & évaluer les pieces de *bois* de plufieurs groffeurs à la quantité de 3. pieds cubes, ou de 12. pieds de long fur 6. pouces de gros, reglée pour une piece. *p.* 223.

TOISER LA COUVERTURE ; c'eft en mefurer la fuperficie fans avoir égard aux ouvertures ni aux croupes, & c'eft en évaluer les Lucarnes, Yeux de bœuf, Areftieres, Egouts,

Faistes, &c. pour *Toises* ou pieds suivant l'usage. p. 227.

TOISER LE PAVE'; c'est le mesurer à la toise quarrée superficielle sans aucun retour. Le prix est différent selon l'ouvrage. *Toiser les ouvrages de Fortification*; c'est les mesurer à la toise cube, dont 216. pieds font la toise.

TOIT. *Voyez* COMBLE.

TOLE. Fer mince ou en feüille, qui sert à faire les cloisons des moyennes Serrures, les platines des Verroux & Targettes, & les ornemens de relief amboutis, c'est à dire ciselez en coquille. On fait aussi des ornemens de *Tole* évidée ou découpée à jour, comme on en voit aux Clôtures des Chapelles de l'Eglise des PP. Minimes à Paris. *Pl.* 44 A. *p.* 117. & 218. *Pl.* 65 D. Lat. *Ferrum bracteatum.*

TOMBE, du Grec *Tumbos*, Sepulchre ; c'est une Dale de pierre ou Tranche de marbre, dont on couvre une Sepulture, & qui sert de Pavé dans une Eglise ou un Cloître. *pag.* 353.

TOMBEAU ou SEPULCHRE ; c'est la principale partie d'un Monument funeraire, où repose le Cadavre. C'est ce que les Anciens nommoient *Arca*, & qu'ils faisoient de terre cuite, de pierre ou de marbre creusé quarrément ou à fonds de cave, au ciseau, & couvert de dales de pierre ou de tranches de marbre avec des Bas-reliefs & inscriptions, comme on en voit encore quantité en plusieurs endroits. Il y en avoit même d'une espece de pierre qui consumoit les corps en peu de temps, & qui à cause de cela étoit appellée *Sarcophagus*, c'est à dire mange-chair, d'où est venu le nom de Cercueil. On nomme *Cenotaphe*, un *Tombeau* vuide (suivant cette étimologie Grecque *Kenotaphion*, qui signifie la même chose,) parce que le corps de la personne pour qui il a été élevé, a été perdu dans une bataille, ou dans un naufrage : & c'est ce que les Latins appelloient *Sepulcrum inane*. p. 209. & 339.

TONDIN. *Voyez* TORE.

TONNEAU DE PIERRE ; c'est la quantité de 14. pieds

cubes, qui sert de mesure pour la *Pierre* de S. Leu, & qui peut peser environ un millier ou dix quintaux ; ce qui fait la moitié d'un *Tonneau* de la Cargaison d'un Vaisseau. Lorsque la Riviere a 7. ou 8. pieds d'eau, la Navée d'un grand Bateau peut porter 400. à 450. *Tonneaux de pierre.* p. 207.

TONNELLE. Vieux mot encore en usage parmi le Vulgaire pour signifier un Berceau ou un Cabinet de verdure, & dont Jean Martin s'est servi pour signifier aussi un Berceau en plein cintre. C'est de ce mot qu'a été apparemment fait celuy de *Tonnellerie* ou Portique de Halle.

TORCHERE. Espece de grand Gueridon, dont le Pied triangulaire & la Tige, sont enrichis de sculpture, & soûtiennent un plateau pour porter de la lumiere. On en voit de métail dans la Salle du Bal du petit Parc de Versailles. Cet ornement peut, comme les Candelabres, servir d'amortissement à l'entour des Domes & Lanternes, & aux Illuminations. Pl. 64 B. p. 189.

TORCHIS. Espece de mortier fait de terre grasse détrempée & mêlée avec de la paille coupée, pour faire des Murailles de bauge, & garnir les Panneaux des Cloisons, & les Entrevoux des Planchers, des Granges, & Métairies de la Campagne. Lat. *Lutum paleatum.*

TORE. Grosse Moulure ronde servant aux Bases des Colonnes. Ce mot vient du Grec *Toros*, un cable, dont il a la ressemblance, ou du Latin *Torus*, un lit des Anciens ; parce que cette moulure ressemble aux bords d'un matelas. On le nomme aussi *Toudin*, *Boudin*, *Gros bâton*, & *Bosel.* p. ij. Pl. A.

TORE INFERIEUR ; c'est le plus gros d'une Base Attique ou Corinthienne : & TORE SUPERIEUR, le plus petit. Pl. 38. p. 97. & Pl. 87. p. 295.

TORE CORROMPU, celuy dont le contour est semblable à un demi-cœur. Les Maçons & les Menuisiers nomment cette moulure *Brayette*, ou *Brague de Suisse.* Pl. A. p. iij.

TORSE. Ce mot qui vient de l'Italien, se dit d'une Figure mutilée de ses bras, de ses jambes & même de sa teste, com-

me le *Torse* antique de Belveder à Rome, & la Venus de Richelieu. p. 313.

TORSER, du Latin *Torquere*, tordre; c'est contourner le Fust d'un Colonne en spirale ou vis, pour la rendre *Torse*. p. 106. &c.

TORTILLIS; c'est une maniere de vermoulure faite à l'outil sur un Bossage rustiqué, comme on en voit à quelques Chaînes d'encognure au Loüvre & à la Porte de S. Martin à Paris. p. 9. Lat. *Scalptura vermiculata*.

TOSCAN. *Voyez* ORDRE TOSCAN.

TOUR; c'est un Corps de Bâtiment élevé, rond, quarré, ou à pans, qui flanque les Murs de l'enceinte d'une Ville, ou d'un Château auquel il sert de Pavillon, & qui est quelquefois Seigneurial, & marque un Fief. p. 304.

TOUR ISOLE'E, celle qui est détachée de tout Bâtiment, & sert à plusieurs usages, comme de *Clocher*, ainsi que la *Tour* ronde penchée de Pise: de *Fort*, comme celles qui sont sur les Costes de Mer, ou sur les Passages d'importance: de *Fanal*, comme celles de Cordoüan & de Genes: de *Pompe*, comme la *Tour* de Marly, &c. *ibid*.

TOUR D'EGLISE; c'est un gros Bâtiment élevé le plus souvent quarré, & accompagné d'un semblable, qui fait partie du Portail d'une *Eglise*. Ces sortes de *Tours*, qui sont de pareille simmetrie aux *Eglises* Cathedrales, sont ou couvertes en Terrasse, comme à Nôtre-Dame de Paris, ou terminées par des Aiguilles ou Fléches, comme à Nôtre-Dame de Reims. On appelle *Tour chaperonnée*, celle qui a un petit Comble apparent, comme à S. Jean en Gréve à Paris. *ibid*.

TOUR DE DOME; c'est le Mur circulaire ou à pans, qui porte la Coupe d'un *Dome*, & est percé de Vitraux, & orné d'Architecture par dedans & par dehors. Pl. 64 B. p. 189. & 251.

TOUR DE MOULIN A VENT; c'est un Mur circulaire qui porte de fond, & dont le Chapiteau de charpente couvert de bardeau, tourne verticalement pour exposer au *vent* les Volans ou Aîles du *Moulin*. p. 328.

Tour ronde ; c'est selon les Ouvriers le dehors, & Tour creuse le dedans d'un Mur circulaire. *Pl.* 66 A. *p.* 237. & *Pl.* 66 B. *p.* 241.

Tour mobile. Grand Assemblage de Charpente à plusieurs étages, que les Anciens faisoient mouvoir avec des rouës pour assieger les Villes, avant l'invention du Canon, & que Vitruve décrit *Liv.* 10. *Ch.* 19. On fait aujourd'huy des *Tours mobiles* de Charpente, pour servir à reparer & peindre les Voutes, & à tondre & dresser les Palissades des Jardins. Les Jardiniers les nomment *Chariots*. On fait encore des *Tours* fixes de Charpente, pour élever des eaux, comme celle qui servoit à la Machine de Marly, & qui est à présent à l'Observatoire de Paris. Toute *Tour mobile* se dit en Latin *Turris ambulatoria*.

Tour de couvent ; c'est dans un *Couvent* de Filles une espece de Machine en maniere de gros boisseau, ouverte en partie, & posée verticalement à hauteur d'apui dans une baye de mur de reffend, où elle *tourne* sur deux pivots pour faire passer diverses choses dans le *Couvent*, & en faire sortir d'autres. On appelle aussi *Tour*, la Chambre où est cette Machine.

Tour du chat et de la souris. *V.* CONTREMUR.

TOURELLE. Petite *Tour* ronde ou quarrée, portée par encorbellement, ou sur un Cû-de-lampe, comme on en voit à quelques encogneures de Maisons à Paris. *p.* 336.

Tourelle de dome. Espece de Lanterne ronde ou à pans, qui porte sur le massif du Plan d'un *Dome*, pour l'accompagner & couvrir quelque Escalier à vis, comme on en voit aux *Domes* de la Sorbonne & du Val-de-grace à Paris. *ibid.*

TOURILLON ; c'est toute grosse cheville ou boulon de fer qui sert d'essieu, comme les deux d'un Pont à bascule, celles qui portent la grosse cloche dans un Béfroi, & plusieurs autres servant à divers usages. *p.* 243. Lat. *Cardax* selon Vitruve.

TOURNER ; c'est dans l'Art de bastir exposer & disposer avec avantage un Bastiment. Ainsi on dit qu'une Eglise est

bien *tournée*, quand elle a conformément aux Canons de l'Eglife fon Portail vers l'Occident, & fon grand Autel vers l'Orient. On dit auſſi qu'une Maifon eſt bien *tournée*, lorfqu'elle eſt dans une agréable expofition, & que fes parties font placées fuivant leurs ufages. On dit enfin qu'un Apartement eſt bien *tourné*, quand il y a de la proportion & de la fuite entre fes Pieces, avec des dégagemens neceſſaires. p. 172. & 173.

TOURNER AU TOUR; c'eſt donner fur le *Tour*, la derniere forme à un Baluſtre de bois ébauché. On finit auſſi au *Tour* les Bafes des Colonnes, les Vafes, Baluſtres de pierre & de marbre avec la rape & la peau de chien de mer, & ceux de bronze avec divers outils. p. 310.

TOURNIQUET. Efpece de Moulinet ordinairement de bois, à quatre bras, qui *tourne* verticalement fur un poteau à hauteur d'apui dans une Ruelle, ou à côté d'une Barriere, pour empêcher les chevaux d'y paſſer. Il y en a de fer & de bronze dans les Cours & Jardins de Verfailles. p. 243. Lat. *Sucula* felon Vitruve.

TRABEATION. *Voyez* ENTABLEMENT.

TRACER; c'eſt marquer par des lignes les extrémitez d'un corps, pour luy donner une forme. p. 237.

TRACER EN GRAND; c'eſt en Maçonnerie *tracer* fur un mur ou une aire une épure pour quelque piece de Trait, ou diſtribution d'ornemens. Et en Charpenterie; c'eſt marquer fur un ételon une Enrayeure, une Ferme, &c. le tout auſſi grand que l'ouvrage. p. 232. & 236.

TRACER AU SIMBLEAU; c'eſt *tracer* d'après pluſieurs centres les Ellipfes, Arcs furbaiſſez, rampans, corrompus, &c. avec le *Simbleau*, qui eſt un cordeau de chanvre, ou plûtoſt de tille qui eſt meilleure, parce qu'elle ne fe relâche point. On fe fert ordinairement du *Simbleau*, pour *tracer* les figures plus grandes que la portée du compas. Pl. †. p. j.

TRACER EN CERCHE; c'eſt décrire par pluſieurs points trouvez géometriquement une ligne courbe irreguliere, comme

une ellipse, une parabole, une hyperbole, & tout autre arc d'une section conique, & d'aprés cette *Cherche* levée sur l'épure, *tracer* sur la pierre ; ce qui se fait aussi à la main, pour donner de la grace aux Arcs rampans de diverses especes. *p.* 239.

Tracer par equarissement ou derobement ; c'est dans la construction des Pieces de *Trait* ou Coupe de pierre, une maniere de *tracer* les pierres par des figures prises sur l'épure & cottées pour trouver les racordemens des panneaux de teste, de doüelle, de joint, &c. *p.* 238.

Tracer sur le terrein ; c'est faire de petits sillons suivant les lignes ou cordeaux, pour l'ouverture des Tranchées des Fondations. En en Jardinage ; c'est sur un *Terrein* bien dressé & labouré, marquer avec le *Traçoir*, qui est un long bâton pointu, les compartimens, enroulemens, rouleaux & feüillages des Parterres, pour y planter les traits de buis. *p.* 233.

TRAINER EN PLATRE ; c'est faire une Corniche ou un Cadre avec le calibre, qu'on *traîne* sur deux regles arestées, en garnissant de plâtre clair ce Cadre, ou cette Corniche, & les repassant à plusieurs fois jusqu'à ce que les moulures ayent leur contour parfait. *p.* 331.

TRAIT ; c'est une ligne pour marquer un repére ou un coup de niveau. Ce mot se dit aussi de l'Art de la Coupe des pierres, & de toute ligne qui forme quelque figure. *p.* 232. &c.

Trait quarré ; c'est une ligne qui en coupant une autre perpendiculairement & à angles droits, rend les Angles d'équerre. Et *Trait biais*, une ligne inclinée sur une autre, ou en diagonale dans une figure. *Pl.* †. *p.* j.

Trait corrompu, celuy qui n'est fait ni au compas, ni à la regle ; mais à la main & hors des figures regulieres de la Geometrie. *p.* iv.

Trait ramener et. *V.* RECULEMENT D'ARESTIER.

Trait de scie ; c'est le passage que fait la *Scie* en coupant une piece de bois, soit pour l'acourcir, ou pour la refendre.

Les Scieurs de long appellent *Rencontre*, l'endroit où à deux ou trois pouces prés, les deux *Traits de scie* se rencontrent, & où la piece se sepate. On doit oster ces *Rencontres* & *Traits de scie* avec la besaiguë aux bois apparens des Planchers & autres ouvrages propres de Charpenterie.

TRAIT DE BUIS; c'est un filet de *Buis* nain continué & étroit, qui forme la Broderie d'un Parterre, & renferme les plate-bandes & carreaux. On le tond ordinairement deux fois l'an en certains temps de la Lune, pour le faire profiter, ou l'empêcher de monter trop vîte. *p.* 192.

TRANCHE DE MARBRE. On appelle ainsi un morceau de *marbre* mince, qu'on incruste dans un compartiment, ou qui sert de table pour recevoir une inscription. *p.* 351.

TRANCHE'E; c'est une ouverture en terre creusée en long & quarrément, pour fonder un Bâtiment, ou pour poser & reparer des Conduites de plomb, de fer ou de terre; ou pour planter des Arbres. *p.* 334. & 350.

TRANCHE'E DE MUR; c'est une ouverture en longueur, hachée dans un *Mur*, pour y recevoir & sceller une solive, ou un poteau de Cloison, ou une tringle qui sert à porter de la Tapisserie. C'est aussi une entaille dans une Chaîne de pierre au dehors d'un *Mur*, pour y encastrer l'ancre du tirant d'une poutre, & la recouvrir de plâtre. On fait encore des tranchées pour retenir des Tuyaux de Cheminées, qu'on adosse contre un mur. *p.* 334.

TRANCHIS; c'est le rang d'ardoises ou de tuiles échancrées, qui sont en recouvrement sur d'autres entieres, dans l'Angle rentrant d'une Nouë, ou d'une Fourchette. *p.* 226.

TRAPE. Fermeture de bois composée d'un fort chassis & d'un ou deux venteaux, qui étant au niveau de l'aire de l'Etage au rez-de-chaussée, couvre une Descente de Cave. *p.* 334.

TRAPEZE; c'est une figure quadrilatere, dont deux côtez opposez sont paralleles & inégaux, & les deux autres égaux. On nomme *Trapeze isosceles*, celuy dont les deux angles, & les deux côtez sur la base sont égaux. *Le Trapezium*, fait

Vuuuu ij

du Grec *Trapeza*, table à quatre pieds. Pl. †. p. j.

TRAPEZOIDE. Figure quadrilatere irreguliere, dont les quatre angles & les quatre côtez sont inégaux. *ibid.*

TRAVAILLER, s'entend de plusieurs manieres dans l'Art de bâtir. On dit qu'un Bâtiment *travaille*, lorsque n'étant pas bien fondé ou construit, les Murs bouclent & sortent de leur aplomb, les Voutes s'écartent, les Planchers s'afaissent, &c. On dit aussi que du Bois *travaille*, lors qu'étant employé verd ou mis en œuvre dans quelque lieu trop humide, il se tourmente, en sorte que les panneaux s'ouvrent & se cambrent, les languettes quittent leurs rainures, & les tenons leurs mortoises. *Travailler par épaulées*; c'est reprendre peu à peu, & non pas de suite, quelque ouvrage par sous-œuvre, ou fonder dans l'eau; c'est aussi employer beaucoup de temps à construire quelque Bâtiment, parce que les matieres ou les moyens, ne sont pas en état pour l'executer diligemment. *Travailler à la tâche*; c'est pour un prix convenu, faire une partie d'ouvrage, comme la taille d'une pierre, où il y a de l'Architecture, de la Sculpture, &c. *Travailler à la piece*; c'est faire des pieces pareilles pour un prix égal, comme Bases, Chapiteaux, Balustres, &c. qui ont chacun leur prix. *Travailler à la toise*; c'est marchander du Bourgeois ou de l'Entrepreneur la toise cube, courante ou superficielle de differens ouvrages, comme taille de pierres, gros & legers ouvrages de Maçonnerie, &c. *Travailler à la journée. Voyez* JOURNE'E.

TRAVAISON, Terme dont s'est servi M. Blondel dans son Cours d'Architecture, pour *Trabeation* ou *Entablement*, & qui autrefois s'disoit de toutes les *Travées* d'un Plancher.

TRAVE'E, est un rang de solives posées entre deux poutres dans un Plancher. Ce mot vient du Latin *Trabs*, une poutre, ou plûtost de *Transversus*, qui est en travers, comme sont les solives entre deux poutres. p. 189. Lat. *Intertignium*, qui signifie aussi un Entrevoux.

TRAVE'E DE COMBLE; c'est sur deux ou plusieurs pannes,

la distance d'une Ferme à une autre, peuplée de chevrons des quatre à la latte: elle se fait de 9. en 9. ou de 12. en 12. pieds, & à chaque Travée il y a des Fermes posées sur un tirant. Pl. 64 A. p. 187.

TRAVÉE DE PONT; c'est une partie du Plancher d'un Pont de bois, contenuë entre deux Fils de pieux, & faite de Travons soulagez par des liens ou contrefiches, dont les entrevoux sont recouverts de grosses dosses ou madriers; pour en porter le Couchis. Les Travées du Pont de bois sur la Saone à Lyon sont d'une prodigieuse longueur, & soûtenuës en décharge avec des Etriers de fer; mais les Carrosses ne passent pas sur ce Pont.

TRAVÉE DE BALUSTRE; c'est un rang de Balustres de bois, de fer, ou de pierre entre deux Piédestaux. Pl. 45. pag. 125. & 320.

TRAVÉE DE GRILLE DE FER; c'est un rang de barreaux de fer, entretenu par les traverses entre deux Pilastres, ou Mourans à jour, ou deux Piliers de pierre. Pl. 44 A. p. 117.

TRAVÉE D'IMPRESSION; c'est la quantité de 216. pieds, ou six toises superficielles d'impression de couleur à huile ou à détrempe, à laquelle on reduit les Planchers plafonnez, les Lambris, les Placards, & autres ouvrages de différentes grandeurs imprimez dans les Bâtimens, pour en faire le toisé. Les Travées des Planchers à bois apparent, se comptent doubles, à cause des enfonçures de leurs Entrevoux. p. 230.

TRAVERSE, Piece de bois qui s'assemble avec les Battans d'une Porte, ou qui se croise quarrément sur le Méneau montant d'une Croisée. On appelle aussi Traverses, des Barres de bois posées obliquement & cloüées sur une Porte de menuiserie. Pl. 46. pag. 117. Les Traverses sont appellées par Vitruve Impages, & celles des Machines Juga.

TRAVERSE DE FER. Grosse Barre, qui avec une pareille, retient par le haut & par le bas les Mourans de costiere & de battement, & les barreaux d'un Ventail de Porte de fer. Il y a de ces Traverses, qui se mettent à hauteur de Serrure pour

entretenir les barreaux de trop grande longueur, & servent à renfermer les ornemens des Frises & bordures de Serrurerie. Les Grilles de *fer* ont aussi des *Traverses*, qui en fortifient les barreaux. *p.* 117.

TRAVONS, ou SOMMIERS; ce sont dans un Pont de bois les maîtresses pieces qui en *traversent* la largeur, autant pour porter les *Travées* de poutrelles, que pour servir de Chapeau au Fil de pieux. p. 244. *Voyez* Palladio *Liv.* 3. *Ch.* 7. Lat. *Sublica.*

TREFLES, du Latin *Trifolium*, Herbe à trois feüilles; c'est un ornement qui se taille sur les Moulures. Il y en a à palmettes & à fleurons. *Pl.* B. *p.* VII.

TREFLES DE MODERNE; ce sont dans les Compartimens des Vitraux, Pignons & Frontons Gothiques, de petites roses à jour faites de pierre dure avec nervûres, & formées par trois portions de cercle, ou par trois petits arcs en tiers-point. *p.* 324.

TREILLAGE; c'est un ouvrage fait d'échalas droits & planez, qui liez quarrément avec du fil de fer, forment des mailles de cinq à sept pouces dans la construction des Berceaux & des Palissades contre les murs des Jardins. Les *Treillages* doivent estre peints de blanc ou de verd à l'huile, autant pour les décorer que pour les conserver. Ce mot vient selon Scaliger, du Latin *Trichila*, *Treille* ou ombrage. pag. 197. &c.

TREILLE. Allée couverte en Plafonds ou cintrée, & faite de perches, ou de menuë charpente, ou enfin de barres de fer avec échalas, pour soûtenir des Seps de Vigne & donner de l'ombre dans un Jardin.

TREILLIS, se dit de toute Fermeture dormante de fer, ou de bronze, comme le Dormant de la Porte du Pantheon à Rome, ou les Grilles des Prisons de Venise. Il est pourtant different de la Grille, en ce que ses barres sont maillées en losange. Lat. *Clatri. Treillisser*; c'est fermer de *Treillis.* pag. 358.

D'ARCHITECTURE, &c.

TREILLIS DE FIL DE FER ; c'est un Chassis de verges de *fer* maillé de petits losanges de gros *fil de fer*, qu'on met au-devant des Vitraux, comme à ceux du bas d'un Edifice, pour empêcher que les Vitres en soient cassées par des coups de pierre : ou à ceux du haut, ainsi qu'aux Domes, & à une certaine distance de la Vitre, pour resister à l'impetuosité des vents, qui en pourroient enfoncer les panneaux.

TREMEAU. *Voyez* TRUMEAU.

TREMION. Barre de bois, qui sert à soûtenir la Hotte ou *Tremie* d'une Cheminée. *Pl.* 55. *p.* 159.

TRESOR ; c'est un lieu separé & proche d'une Eglise, où sont renfermées les Reliques, & autres choses précieuses, comme celuy de la Sainte Chapelle à Paris. *Tresor* est aussi dans un Palais ou dans un Château la Chambre forte, où sont conservées les Archives & Chartes, comme celuy du Palais d'Orleans ou Luxembourg à Paris, qui est dans le Dome au dessus de l'entrée & éloigné des dangers du feu. *pag.* 353. Lat. *Archivum*.

TRESOR PUBLIC ; c'estoit chez les Romains un fort Bâtiment qu'ils appelloient *Ærarium*, & où estoit gardé l'argent destiné pour les besoins de la Republique, comme le *Tresor* de Valerius Publicola qui fut pillé par César. On frapoit aussi la Monnoye dans ce lieu-là. On appelle aujourd'huy à Rome *Tresor*, la Banque du Saint Esprit & le Mont de Pieté, où l'on garde en dépost les deniers & les hardes du *Public. ibid.*

TREUIL ; c'est dans les Mécaniques un gros rouleau de bois à testes quarrées, qui estant posé horizontalement, se tourne par manivelle, bras, ou roue échellée, ou à tambour, & dévide un cable qui enleve quelque fardeau. Toute Machine dont le mouvement circulaire est le principe, se nomme *Rotundatio* dans Vitruve. *p.* 243.

TRIANGLE. Figure à trois côtez & à trois angles. Ses differences se tirent, ou de ses côtez, ou de ses angles. *Pl.* t. *p.* j.

TRIANGLE *par rapport aux côtez*.

TRIANGLE EQUILATERAL, celuy qui a trois costez égaux. Pl. †. p. j.
TRIANGLE ISOSCELLE, celuy dont deux costez sont égaux. ib. Lat. Isosceles, fait du Grec Isos, égal, & Skelos, jambe.
TRIANGLE SCALENE, celuy dont les trois costez sont inégaux. ibid. Lat. Scalenum, fait du Grec Skalenon dérivé de Skolios, tortu.
TRIANGLE *par raport aux Angles*.
TRIANGLE RECTANGLE, celuy qui a un *angle* droit, Pl. † p. j.
TRIANGLE AMBLYGONE, celuy qui a un *angle* obtus. ib. Lat. Amblygonium, du Grec Amblys, obtus, & Gonia; angle.
TRIANGLE OXYGONE, celuy qui a les trois *angles* aigus. ibid. Lat. Oxygonium, du Grec Oxys, aigu, &c.
TRIANGLE SPHERIQUE; c'est une portion *Triangulaire* d'une *Sphere* ou *Spheroïde*. Les Pendentifs, Fourches, ou Panaches d'un Dome sont des *Triangles Spheriques*.
TRIANON; c'est dans un Parc un Pavillon éloigné du Château, comme le *Trianon* de Saint Cloud & autres. Ces sortes de Pavillons ont pris leur nom de celuy que le Roy avoit fait construire près Versailles, & qu'il a fait depuis rebâtir au même endroit avec beaucoup de magnificence. Le *Casino* des Italiens est un Bâtiment de cette espece, & de pareil usage pour plus de retraite & de fraîcheur, comme il y en a à presque toutes les grandes Vignes en Italie. p. 193. & 354.
TRIBUNAL; c'est dans une Basilique ou Salle pour rendre la Justice, le siege avec les bancs, où sont assis le Président & les Conseillers. Ce mot qui est aussi Latin, tire son origine du Siege élevé, où le *Tribun* du Peuple Romain se mettoit pour rendre la Justice. p. 322.
TRIBUNE; c'étoit chez les Romains le lieu élevé près du Temple & dans la Place appellée *pro rostris*, où des procès, pour haranguer le Peuple assemblé par *Tribus*. On donne aujourd'hui ce nom aux Galeries élevées dans les Eglises pour chanter la Musique ou entendre l'Office, comme à l'Eglise de Saint Loüis des PP. Jesuites ruë Saint Antoine à Paris.

Ce mot se dit aussi du Balcon qui est autour de la Lanterne d'un Dome, comme à Saint Pierre de Rome. Les Italiens se servent du mot *Tribuna*, pour signifier le Chevet d'une Eglise. *Pl.* 70. *p.* 253. & 324.

TRIBUNE EN SAILLIE, celle qui avance, & est soûtenuë par des Colonnes ou des Figures, comme celle de la Salle des Suisses du vieux Louvre à Paris: ou portée en encorbellement par des Consolles & Trompes, comme on en voit une dans la grande Salle de la Maison de Ville à Lion.

TRIGLYPHE; c'est par intervalles égaux dans la Frise Dorique, une espece de bossage, qui a deux gravûres entieres en anglet appellées *Glyphes* ou Canaux, & separées par trois Cuisses ou costes d'avec les deux demi-canaux des costez. Ce mot vient du Grec *Triglyphos*, qui a trois gravûres. *Pl.* 11. *p.* 318. &c.

TRINGLE. Espece de regle longue, qui encastrée & scellée andessous des Corniches des Chambres, sert à porter la tapisserie, & à divers usages dans la Menuiserie. *p.* 334.

TRINGLER; c'est sur une piece de bois marquer une ligne droite avec le cordeau froté de pierre blanche, noire ou rouge, pour la façonner. *p.* 358.

TRIPOT. *Voyez* JEU-DE-PAUME.

TROCHILE. *Voyez* SCOTIE.

TROMPE. Espece de Voute en saillie, qui semble se soûtenir en l'air, & qui est ainsi nommée, ou parce que sa figure est semblable à une *Trompe*, ou Conque marine, ou parce qu'elle *trompe*, ou surprend ceux qui la regardent, & qui n'ont pas connoissance de l'artifice de son apareil. *p.* 240. *Pl.* 66 B. C'est ce que Vitruve entend par *Concha*.

TROMPE SUR LE COIN, celle qui porte l'encogneure d'un Bâtiment, pour faire un Pan coupé au rez-de-chaussée, comme il y en a une au Village de Saint Cloud; mais la plus considerable qui se voye, est celle qui a esté construite par le Sieur Desargues, au bout du Pont de pierre sur la Saone à Lion, lequel par cet ouvrage a laissé à sa Patrie, un monu-

ment de sa capacité dans l'Art de la Coupe des pierres. *ibid.*

TROMPE DANS L'ANGLE, celle qui est dans le coin d'un *Angle* rentrant, comme on en voit une dans la ruë de la Savaterie à Paris, que Philibert de Lorme raporte *Liv.* 4. *Ch.* 2. avoir faite pour un Banquier. *ibid.*

TROMPE REGLE'E, celle qui est droite par son profil, comme on en voit une derriere l'Hôtel de Duras prés la Place Royale à Paris. *ibid.*

TROMPE EN NICHE, celle qui est concave en maniere de coquille, & qui n'est pas reglée par son profil, comme la *Trompe* qui porte le bout de la Galerie de l'Hôtel de la Vrilliere ruë neuve des bons Enfans à Paris. On la nomme aussi *Trompe Spherique*. *ibid.*

TROMPE EN TOUR RONDE, celle dont le plan sur une ligne droite, rachette une *Tour ronde* par le devant, & est faite en maniere d'éventail, comme les *Trompes* du bout de la Galerie de l'Hôtel de la Feüillade à la Place des Victoires. *ibid.*

TROMPE DE MONTPELLIER. Espece de *Trompe* dans l'angle, qui est en tour ronde, & differente des autres en ce qu'elle a de montée deux fois la largeur de son cintre. Il y en a aussi dans la même Ville de *Montpellier*, à l'encoignure de la maison de M. de Saret au quartier du Palais, une Barlongue qui est plus estimée, & qui a environ 7. pieds de large sur 11. de long.

TROMPE ONDE'E, celle dont le plan est cintré en *ondes* par sa fermeture, comme la *Trompe* du Château d'Anet, qui a esté démontée de l'endroit, où Philibert de Lorme l'avoit bâtie pour servir de Cabinet au Roy Henri II. & remontée en une autre place avec beaucoup de soin par le Sieur Girard Vyer Architecte de M. le Duc de Vendôme. p. 240.

TROMPILLON; c'est une petite *Trompe* de peu de plan & de portée, comme les trois *Trompes* sur le coin qui portent le petit Pavillon à l'encoignure des murs de l'Abbaye de S. Germain des Prez à Paris.

TROMPILLON DE VOUTE; c'est la pierre ronde qui sert de Coussinet aux Voussoirs du Cû-de-four d'une Niche, & pour porter les premieres retombées d'une *Trompe*. Il y a aussi des *Trompillons* sous les Quartiers tournans, & Paliers des Escaliers *voutez* en arc-de-cloître. *Pl. 66 B. p. 241.*

TRONC. Ce mot se dit du Fust d'une Colonne, & du Dé d'un Piédestal. *p. 16. &c.* Lat. *Truncus*.

TRONÇON; c'est un morceau de marbre ou de pierre dure, dont deux, trois ou quatre posez de lit en joint, forment le Fust d'une Colonne. *p. 307.*

TRONCHE. Grosse & courte piece de bois, comme un bout de poutre, dont on peut tirer une courbe rampante pour un Escalier. *p. 322.*

TRONE, du Grec *Thronos*, Chaire ou Siege magnifique; c'est un Siege Royal enrichi d'Architecture & de Sculpture de matiere précieuse, élevé sur plusieurs degrez, & couvert d'un dais, comme il y en a dans les Salles d'Audience des Rois & autres Souverains. *p. 322.*

TROPHE'E; c'estoit chez les Anciens un amas d'armes & de dépoüilles des Ennemis, élevé par le Vainqueur dans le Champ de bataille, dont on fait ensuite la representation en pierre & en marbre, comme les *Trophées* de Marius & de Sylla au Capitole. Ces *Trophées* antiques sont d'Armes Greques & Romaines, & ceux d'aujourd'huy d'Armes de diverses Nations de nostre temps, comme on en voit d'isolez à l'Arc-de-Triomphe du Fauxbourg S. Antoine, & sur la Balustrade du Château de Versailles. Il s'en fait de Bas-relief, comme à la Colonne Trajane, & à l'Atrique de la Cour du Louvre. La beauté des *Trophées* consiste principalement dans le choix, la disposition & le rapport qu'ils doivent avoir au dessein general de l'Edifice. Il y en a de diverses especes. *Trophée de Marine*, est celuy qui est composé de Poupes & Proües de Vaisseaux, de Becs & Eperons de Galeres, d'Ancres, de Rames, de Flames, Pavillons, &c. *Trophée de Sciences*, celuy qui est fait de Livres, de Sphe-

res, de Globes, &c. *Trophée rustique* ; celuy qui est composé d'instrumens servant au labourage & au ménage rustique. *Trophée de musique* ; celuy qui est composé de Livres & d'Instrumens qui ont rapport à cet Art : & ainsi de plusieurs autres. Ce mot est fait du Latin *Trophæum*, qui vient selon Vossius du Grec *Trope*, Fuite de l'ennemi. *Pl.* 63 A *pag.* 183.

TROU, se dit de toute cavité en pierre & en plâtre creusée quarrément, dans laquelle on scelle des pates, gonds, barreaux de fer, &c. & que les Tailleurs de pierre & Maçons marchandent par nombre à chaque Croisée, Porte, Vitrail, &c. p. 244. Lat. *Foramen palmare*.

TROUS DE BOULINS. *Voyez* BOULINS.

TRUELLE. C'est un outil de fer poli, ou de cuivre, emmanché dans une poignée de bois, pour rendre unis les enduits de plâtre frais. Il y en a de triangulaires, dont deux côtez sont tranchants pour gratter & nettoyer les enduits de plâtre au sas, & dont l'autre côté est breté ou bretelé, c'est à dire, avec de petites hoches en maniere de scie, pour faire des bretures, graveures ou rayes qui imitent celles de la pierre de taille en badigeonnant.

TRULLIZATION, s'entend dans Vitruve *Liv.* 7. *Chap.* 3. de toutes sortes de couches de mortier, travaillées avec la truelle au dedans des Voutes : ou bien des hacheures qu'on fait sur la couche de mortier, pour retenir l'enduit du stuc. p. 336.

TRUMEAU, ou TREMEAU ; c'est une partie de Mur de face entre deux Croisées,& qui porte de fonds les Sommiers des Platebandes. Les moindres *Trumeaux* sont érigez d'une seule pierre à chaque Assise. p. 137.

TUF, ou TUFEAU, du Latin *Tophus*, pierre rustique ; c'est un terrein qui fait masse solide, & sur lequel on peut fonder. On en tire une pierre tendre & troüée, dont on bâtit en quelques endroits de France & en plusieurs d'Italie. Le *Tuf* trop prés de la superficie de la terre, rend les Jardins steri-

les; c'est pourquoi on l'oste pour y mettre de la bonne terre, avant que d'y planter des Arbres. p. 233.

TUILE; c'est un Carreau de terre grasse paîtrie, sechée & cuite de certaine épaisseur, dont on couvre les Bâtimens. La *Tuile* se fait au grand & au petit moule; pour celle du moule bâtard, ou de moyenne grandeur, elle n'est plus en usage. Celle du petit moule porte environ 10. pouces sur 6. de large; on luy donne 3. pouces de pureau, & il en faut un peu moins de 300. pour la toise: celle du grand moule porte 15. pouces de long sur 8. & demie de large, & le millier garnit environ 7. toises de superficie. La Tuile, pour estre bonne, doit estre faite d'une argile bien grasse, ni trop rouge ni trop blanche, mais si bien sechée & si bien cuite qu'elle rende un son clair. Vitruve appelle *Hamata Tegula*, les *Tuiles* qui ont un crochet qui les retient sur la latte. Le mot de *Hamata*, vient de *Hamus*, un hameçon, & *Tegula* de *tegere*, couvrir. p. 226.

TUILE FAISTIERE; c'est une *Tuile creuse*, dont plusieurs couvrent le *Faîste* d'un Comble. Cette sorte de *Tuile* étant retournée, sert à couronner un Oeil-de-beuf. C'est ce que Pline nomme *Laterculus frontatus*. ibid. & p. 336.

TUILE GIRONNE'E, qu'on nomme aussi GIRON, celle qui est plus large au bas du pureau qu'au haut vers son crochet, & qui sert pour couvrir les Chapiteaux des Tours rondes, & des Colombiers. *ibid.* Lat. *Tegula pinnulata*.

TUILE FLAMANDE; c'est une *Tuile* creuse, dont le profil est en S. p. 226. & Pl. 71. p. 255. Lat. *Imbrex*.

TUILE DE GUYENNE; c'est aussi une *Tuile* creuse, dont le profil est en demi-canal, & de laquelle on se sert en quelques endroits de France. Lat. *Tegula animata*, suivant l'opinion de M. Perrault dans ses Notes sur Vitruve.

TUILE VERNISSE'E, celle qui est plombée, & sert à faire des compartimens sur les Couvertures. p. 336. Lat. *Tegula plumbata*.

TUILE HACHE'E, celle qu'on échancre avec la *hachette* pour

les Areſtieres, les Noües, & les Fourchettes.

TUILEAUX. Morceaux de *Tuiles* caſſées, dont on fait les Voutes des Fours, & les Contre-cœurs des Atres de Cheminées: & dont on ſe ſert pour ſceller en plâtre des corbeaux, gonds, & autres pieces de fer : ils ſervent auſſi étant concaſſez, à faire du ciment. p. 214.

TUILERIE. Grand Bâtiment accompagné de Fours, & d'un Hâle, qui eſt un lieu couvert & percé de tous côtez de pluſieurs embraſures, par où le vent paſſe pour donner du hâle, & faire ſecher à l'ombre la *Tuile*, la Brique & le Carreau, parce que le Soleil les feroit gerſer & gauchir, avant que de les mettre au four. On l'appelle auſſi *Briqueterie*. p. 328. Lat. *Lateneria*.

TURCIE. Eſpece de Digue ou de Levée en forme de Quay, pour réſiſter aux inondations, comme il y en a le long de la Riviere de Loire. On diſoit autrefois *Turgie*, du Latin *turgere*, enfler ; parce que l'effet de la *Turcie*, eſt d'empêcher le débordement des eaux enflées. p. 348.

TUYAU ; c'eſt un corps long, rond & creux, qui ſert pour conduire l'eau. Il y en a de fer, de plomb, de terre cuite & de bois. p. 224. Lat. *Tubus. Voyez* CONDUITE D'EAU.

Tuyau de Descente, celuy qui dans ou hors œuvre d'un Mur, conduit en bas les eaux pluviales d'un Comble, étant retenu de diſtance en diſtance avec des eſpeces de gaches. On luy donne ordinairement deux lignes d'épaiſſeur, & trois pouces de diametre. *ibid.* & 224. Lat. *Fiſtula* ſelon Vitruve.

Tuyau de Cheminée ; c'eſt le conduit par où paſſe la fumée, depuis le deſſus du Manteau d'une *Cheminée* ; juſques hors du Comble. On appelle *Tuyau apparent* ; celuy qui eſt pris hors d'un mur, & dont la ſaillie paroît de ſon épaiſſeur dans une Pièce d'Apartement : *Tuyau dans œuvre*, celuy qui eſt dans le corps d'un Mur : *Tuyau adoſſé*, celuy qui eſt doublé ſur un autre, comme on le pratiquoit anciennement : Et *Tuyau dévoyé*, celuy qui eſt détourné de ſon aplomb, & à

côté d'un autre. Les Tuyaux de Cheminées se font de plâtre pur, de brique, ou de pierre de taille. Lorsqu'ils sont joints contre les murs, il y faut faire des tranchées, & y mettre des fantons de fer de pied en pied, & des équerres de fer pour lier les tuyaux ensemble. *pag.* 158. *Planch.* 55. Lat. *Infumibulum.*

TYMPAN. *Voyez* TIMPAN.

V

VANNES. Gros Venteaux de bois de chesne, qui se haussent & qui se baissent dans des coulisses, pour lâcher ou retenir l'eau d'un Etang, ou d'une Ecluse. On nomme aussi *Vannes* les deux cloisons d'un Bastardeau. p. 243.

VASE. On appelle ainsi le corps du Chapiteau Corinthien & du Composite. *Voyez* CAMPANE.

VASE. Ornement de Sculpture isolé & creux, qui posé sur un socle ou un piédestal, sert pour décorer les Bâtimens & les Jardins, comme on en voit de bronze & de marbre de differens profils, enrichis d'ornemens ou de Bas-reliefs à Versailles. p. 193. & 199.

VASES DE SACRIFICE, ceux qui servoient dans les *Sacrifices* chez les Anciens, & qui étoient souvent employez dans les Bas-reliefs de leurs Temples, comme étoient les *Vases*, qu'ils nommoient *Præfericulum, Simpulum,* &c. Le premier étoit une espece de grande Burette ornée de sculpture, ainsi qu'on en voit encore une à la Frise Corinthienne du Temple de Jupiter Tonnant, rapporté dans le Livre des Edifices antiques de Rome du Sieur des Godetz : Le Simpule étoit un plus petit *Vase* en maniere de Lampe, qui servoit aux Libations des Augures. On a introduit ces sortes de *Vases* dans quelques Bâtimens modernes ; mais ceux de nôtre Religion, comme sont les Calices, Burettes, Benitiers, &c. conviennent parfaitement bien à la décoration de l'Architecture de

nos Eglises, ainsi qu'on le peut voir dans celles de Saint Roch & de Saint François Xavier du Noviciat des PP. Jesuites à Paris.

VASES D'AMORTISSEMENT, ceux qui terminent la décoration des Façades, & sont ordinairement isolez, ornez de guirlandes, & couronnez de flâmes. On en fait aussi de demi-relief, comme à l'Hôtel de Fieubet à Paris. Cette sorte d'ornement s'employe encore au dedans des Bâtimens, au dessus des Portes, Cheminées, &c. p. ix.

VASES D'ENFAISTEMENT, ceux qui se mettent sur les poinçons des Combles, & sont ordinairement de plomb quelquefois doré, comme au Château de Versailles. Pl. 64 A pag. 187.

VASE DE TREILLAGE. Ornement à jour fait de verges de fer, & de bois de boisseau contourné selon un profil : qui sert d'amortissement sur les Portiques & Cabinets de Treillage. Les plus riches de ces Vases, sont remplis de fleurs & de fruits, qui imitent le naturel, & ont des ornemens pareils à ceux de sculpture, comme on en voit de fort beaux dans les Jardins des Hôtels de Louvois & de S. Pouanges à Paris. p. 197.

VASES DE THEATRE ; ce sont selon Vitruve, Liv. 5. Chap. 5. de certains Vaisseaux d'airain ou de poterie (qu'il appelle *Echeia*) qui se mettoient en des endroits cachez sous les degrez de l'Amphitheatre, & qui servoient pour la repercution de la voix. On tient qu'il y en a de cette sorte dans l'Eglise Cathedrale de Milan, qui est fort harmonieuse. p. 345.

VASE. Terrein marécageux & sans consistence. On ne peut fonder sur la *Vase* sans grille ou pilotage. p. 348.

VEAU. Les Charpentiers appellent ainsi le morceau de bois qu'ils ostent avec la scie, du dedans d'une Courbe droite ou rampante pour la tailler.

VENES DE PIERRE ; c'est un defaut qui procede le plus souvent d'une inégalité de consistence par le dur & le tendre,

qui fait que la *Pierre* se moye & se délite en cet endroit : & quelquefois c'est une tache au parement, qui fait rebuter la *Pierre* dans les ouvrages propres. p. 235.

VEINES DE MARBRE ; c'est une varieté qui fait la beauté des *Marbres* mêlez. Les *Veines* grises sont un défaut dans les *Marbres* blancs pour la Sculpture, quoi qu'elles fassent la beauté des blancs *veinez*. p. 210.

VEINES DE BOIS ; c'est aussi une varieté qui fait la beauté des *Bois* durs pour le Placage ; & c'est un défaut dans ceux d'assemblage de Menuiserie, parce que c'est une marque de tendre ou d'aubier.

VEINES D'EAU ; ce sont dans la terre, des filets *d'eau* qui viennent d'une petite Source, ou qui se séparent d'une grosse branche, & qu'on recueille, comme les Pleurs de terre, dans des Reservoirs.

VENTAIL ; c'est la partie mobile, composée d'une ou de deux feüilles d'Assemblage, qui sert à fermer une porte ou une croisée, & qu'on nomme aussi *Battant*. pag. 114. & *Planch*. 99. pag. 339. Les *Ventaux* sont appellez des Latins *Valvæ*.

VENTOUSE. Bout de Tuyau de plomb debout, qui sort hors de terre, & est ordinairement soudé aux coudes des Conduites, pour faciliter l'échapée des vents qui s'engendrent dans les Tuyaux. Les *Ventouses* des grandes Conduites sont toûjours aussi hautes que la superficie du Reservoir, à moins qu'on n'y mette une Soupape renversée. p. 343. Lat. *Columnarium* selon Vitruve.

VENTOUSE D'AISANCE. Bout de Tuyau de plomb ou de poterie, qui communique à une Chausse d'*Aisance*, & sort au dessus du Comble, pour diminuer la mauvaise odeur du Cabinet d'*Aisance*. p. 282. Lat. *Spiramentum*.

VENTOUSE. *Voyez* BARBACANE.

VENTRE. Terme de Maçonnerie pour signifier le bombement d'un Mur trop vieux, foible ou chargé, qui boucle & est hors de son aplomb. Ainsi quand un Mur est en cet état,

on dit qu'il *fait ventre* & menace ruine. p. 337.

VERBOQUET. Contre-lien ou cordeau, qu'on attache à l'un des bouts d'une piece de bois ou d'une Colonne, & au gros cable qui la porte, pour la tenir plus en équilibre, & empêcher qu'elle touche à quelque saillie ou échafaut, & qu'elle tournoye, quand on la monte. Lat. *Ductarius funiculus.*

VERD. *Voyez* COULEURS.

VERGE. Mesure qui en quelques endroits sur le Rhin passe pour 12. pieds de Roy; mais qui reduite au pied de Leyde, n'a que 11. pieds 7. pouces. p. 359.

VERGER. Jardin planté d'Arbres fruitiers en plein vent. On appelle *Cerisaye*, celuy qui est planté seulement de Cerisiers: *Prunelaye*, de Pruniers: & *Pommeraye*, de Pommiers. p. 199. Lat. *Viridarium*, ou plûtost *Pomarium*, qui signifie encore la Serre où l'on conserve les fruits.

VERIN. Machine en maniere de Presse, composée de deux fortes pieces de bois posées horizontalement, & de deux grosses vis, qui font élever un pointal enté sur le milieu de la piece de dessus: laquelle sert pour redresser des Jambes en surplomb, reculer des Pans de bois, & à d'autres usages. p. 243.

VERNIS. *Voyez* COULEURS.

VERRE. Matiere transparente & plate faite par le moyen du feu, dont on garnit les Vitraux & Croisées. Il y en a de plusieurs sortes. Le *Verre blanc* est le plus clair, & vient de Cherbourg en Normandie, &c. Le *Verre de France* est un peu verdâtre, se fait en plat ou rond avec un nœud ou boudine au milieu, & vient de Picardie & de Normandie. Le *Verre de Lorraine* est le moins beau, parce qu'il est verdâtre, graveleux & sombre; il se jette en sable par tables barlongues. Le *Verre fin* est d'une matiere plus épurée que celle dont on fait le *Verre moyen*, qui est encore plus beau que le *Verre de rebut*, qui se fait du fonds des écuelles du fourneau. Il y a du *Verre double* pour les Vitraux d'Eglise, qui a jus-

ques à deux lignes d'épaisseur. *pag.* 227.

VERRE PEINT, celuy qui bien que fort épais, est penetré d'une seule couleur sans apreſt ni demi-teinte, comme ceux des Vitraux des anciennes Egliſes. p. 335.

VERRE D'APREST, celuy où les carnations, draperies & dégradations de couleurs, ſont obſervées ſelon l'Art de peindre. Les plus vives couleurs ne ſe donnent au *Verre*, que par l'operation du feu. *ibid. Voyez* les Principes des Arts de M. Felibien, *Liv.* 1. *Chap.* 21.

VERRE DEFECTUEUX. On appelle ainſi tout *Verre* qui a des défauts, comme l'*Aigre*, qui ſe caſſe en le taillant : le *Cailleux*, qui ſe caſſe facilement pour n'avoir pas eu aſſez de recuitte au fourneau : le *Moucheté*, qui a des petites taches : l'*Ondé*, qui a des vênes : & ceux qui ont des boüillons, boudins, boutons, gravier, &c.

VERRE DORMANT ; c'eſt un Panneau de vitre ſcellé en plâtre dans une Vûë de ſervitude derriere un Treillis de fer. *Voyez* la Coût. de Paris, *Art.* 201. Il y a auſſi de ces *Verres dormans* ſcellez en plâtre dans les Croiſillons des Vitraux des Egliſes Gothiques. p. 358.

VERRERIE ; c'eſt par rapport à l'Architecture un grand corps de Baſtiment diſtribué en pluſieurs Logemens, Buchers, Fourneaux, Salles, Galeries & Magazins, pour faire les ouvrages de *Verre*. Il y a de deux ſortes de *Verrerie*; l'une pour ſoufler les *Verres*, Vaſes, &c. comme à Nevers : l'autre pour fondre les Glaces, comme à Cherbourg, ou pour les polir, comme à celle de Paris. De toutes les *Verreries*, la plus conſiderable eſt celle de Muran Fauxbourg de Veniſe. p. 328. Lat. *Officina Vitraria.*

VERROU. Piece des menus ouvrages de Serrurerie, qu'on fait mouvoir dans des crampons ſur une platine de tole ciſelée ou gravée, pour ouvrir ou fermer une Porte. Il y en a de grands à queuë avec bouton ou poignée tournante, pour les grandes Portes & Feneſtrages : & de petits, qu'on nomme *Targettes*, attachez avec cramponets ſur des écuſſons pour les

Guichets des Croisées. Les unes sont à bouton, & s'attachent en saillie, & les autres à queuë recourbée en dedans avec bouton, sont entaillées dans les battans des volets, afin que ces volets se puissent doubler facilement : il y en a aussi à panache. *Pl.* 55 C. *p.* 217. Lat. *Obex.*

VERTUGADIN. Terme de Jardinage, qui signifie un Glacis de gazon en Amphitheatre, dont les lignes circulaires qui le renferment, ne sont point paralleles. Ce mot vient de l'Espagnol *Verdugado*, le bourlet du haut d'une jupe, auquel cette figure ressemble. *p.* 358.

VESTIBULE ; c'estoit chez les Anciens, un grand espace vuide devant la Porte ou à l'entrée d'une Maison, qu'ils appelloient *Atrium Propatulum*, & *Vestibulum* ; parce qu'au raport de Martinius, il estoit dedié à la Deesse *Vesta*, d'où il fait dériver ce mot, comme qui diroit *Vesta Stabulum* ; d'autant qu'on s'y arrestoit avant que d'entrer, & que comme ils avoient coûtume de commencer leurs Sacrifices publics par ceux qu'ils offroient à cette Déesse ; c'estoit aussi par le *Vestibule* qui luy estoit consacré, qu'ils commençoient à entrer dans la Maison. Ce mot peut encore venir du Latin *Vestis*, une robe, & *Ambulare*, marcher ; parce que le *Vestibule* estant aujourd'huy dans un Logis, un lieu ouvert au bas d'un grand Escalier, pour servir de passage & conduire à diverses issuës ; c'est dés ce lieu qu'on commence à laisser traîner les robes pour les visites de ceremonie. On appelle encore improprement *Vestibule*, une espece de petite Antichambre, avant que d'entrer dans un mediocre Apartement. *Pl.* 61. *p.* 177.

VESTIBULE SIMPLE, celuy qui a ses faces opposées également décorées d'Arcades vrayes ou feintes, comme le *Vestibule* du Palais des Thuileries à Paris, & celuy de la Maison de Ville à Lyon. *p.* 338.

VESTIBULE FIGURÉ, celuy dont le plan n'est pas contenu entre quatre lignes droites ou une circulaire ; mais qui par des retours, forme des avant-corps & des arriere-corps revêtus

de Pilaſtres & de Colonnes avec ſimmetrie, comme celuy du Château de Maiſons. *ibid.*

VESTIBULE TETRASTYLE, celuy qui a quatre Colonnes iſolées & reſpectives à des Pilaſtres ou à d'autres Colonnes engagées, comme celuy de l'Hôtel Royal des Invalides.

VESTIBULE OCTOSTYLE ROND, celuy qui a huit Colonnes adoſſées, comme le *Veſtibule* du Palais d'Orleans dit Luxembourg : ou iſolées, comme celuy de l'Hôtel de Beauvais à Paris, qui ont l'un & l'autre leurs Colonnes Doriques.

VESTIBULE A AILES ; celuy qui outre le grand paſſage du milieu couvert en berceau, eſt ſeparé par des Colonnes des *Ailes* ou Bas-côtez plafonnez de ſofites, comme le *Veſtibule* du Palais Farneſe à Rome, ou voutez, comme celuy du Gros Pavillon du Louvre. *p.* 292.

VESTIBULE EN PERISTYLE, celuy qui eſt diviſé en trois parties avec quatre rangs de Colonnes iſolées, comme le *Veſtibule* du milieu du Château de Verſailles.

VEUE ou BE'E. Terme de la Coûtume de Paris pour ſignifier toutes ſortes d'ouvertures par où l'on reçoit le jour. Les *Veuës d'apui*, ſont les plus ordinaires, à trois pieds d'enſeüillement, & au deſſous. *p.* 358. Lat. *Lumen*.

VEÜE ou JOUR DE COÛTUME, qu'on nomme auſſi *Veuë haute*; c'eſt dans un Mur non mitoyen une Fenêtre, dont l'apui doit eſtre à 9. pieds d'enſeüillement du Rez-de chauſſée pris au dedans de l'heritage de celuy qui en a beſoin, & à 7. pour les autres Etages, & même à 5. ſelon l'exhauſſement des planchers ; le tout à fer maillé & verre dormant. Ces ſortes de *Veuës* ſont encore appellées dans le Droit *Veuës mortes. ibid.*

VEÜE DE SERVITUDE, celle qu'on eſt obligé de ſouffrir en vertu d'un titre, qui en donne la joüiſſance au Voiſin. *ibidem.*

VEÜE A TEMPS, celle dont on joüit par titre pour un *temps* limité. *ibid.*

VEÜE DE SOUFRANCE, celle dont on a la joüiſſance par to-

lerance ou confentement d'un Voifin, fans titre. *ibid.*

Veüe droite, celle qui eft directement oppofée à l'heritage, maifon ou place d'un Voifin, & qui ne peut eftre à hauteur d'apui, s'il n'y a fix pieds de diftance pris du milieu du Mur mitoyen jufques à la même *Veuë*; mais fi elle eft fur une Ruelle qui n'ait que trois à quatre pieds de largeur, cela fuffit; parce que c'eft un paffage public. *ibid.*

Veüe de costé, celle qui eft prife dans un Mur de face & eft diftante de deux pieds du milieu d'un Mur mitoyen en retour jufqu'au tableau de la Croifée. On la nomme plûtoft *Bée* que *Veuë*. *ibid.*

Veüe derobe'e. Petite Feneftre pratiquée audeffus d'une Plinthe ou d'une Corniche, ou dans quelque ornement, pour éclairer en Abajour des Entrefoles ou petites Pieces, & pour ne point corrompre la décoration d'une Façade. *ib.*

Veüe enfile'e. Feneftre directement oppofée à celle d'un Voifin, eftant à même hauteur d'apui. *ibid.*

Veüe superieure, celle qui eftant à fix pieds d'un Mur mitoyen, domine fur l'heritage d'un Voifin, à caufe de fon exhauffement. Lorfque ces fortes de *Veuës* font élevées par indifcretion, comme pour voir dans une Maifon Religieufe, on les fait condamner & murer par autorité de Juftice; parce qu'elles font infultantes & déraifonnables.

Veüe de terre. Efpece de Soupirail au Rez-de-chauffée d'une Cour ou même d'un lieu couvert, qui fert à éclairer quelque Piece d'un Etage fouterrain par le moyen d'une pierre percée, d'une grille ou d'un treillis de fer, comme celuy de la Cave de faint Denis de la Chartre à Paris. *ibid.*

Veüe maistresse, fe dit de tout petit Jour, comme d'une Lucarne, d'un Oeil-de-bœuf pris vers le *Faifte* d'un Comble ou la pointe d'un Pignon, &c.

Veüe de prospect, c'eft une *Veuë* libre, dont on joüit par titre ou par autorité feigneuriale jufqu'à certaine diftance & largeur, devant laquelle perfonne ne peut bâtir ni mê-

me planter aucun arbre. *ibid.*

VEÜE DE BASTIMENT ; c'en est l'aspect qu'on nomme *Veüë de front*, lorsqu'on le regarde du point milieu : *Veüë de costé*, lorsqu'on le voit par le flanc : & *Veüë d'Angle*, par l'encognure. p. 190. & 194. Lat. *Prospectus*.

VEÜE D'OISEAU ; c'est la representation d'un Plan relevé en perspective supposé *veu* en l'air.

VEÜE A PLOMB ; c'est une inspection perpendiculaire du dessus des Combles & Terrasses d'un Bâtiment, considerez dans leur étendüe sans racourci : ce que quelques-uns nomment improprement *Plan des combles*. Pl. 64 A. p. 187. &c.

VIF. Ce mot se dit non seulement du Tronc ou du Fust d'une Colonne, mais encore du dure d'une pierre, dont on a osté le bouzin ; c'est pourquoi on dit qu'un moilon ou qu'une pierre est ébouzinée jusqu'au *vif*, quand on en a atteint le dur avec la pointe du marteau. Pl. 5. p. 25. &c.

VIGNE. *Voyez* MAISON DE PLAISANCE.

VILLE ; c'est par raport à l'Architecture civile, un Compartiment d'Isles & de Quartiers disposez avec simmetrie & décoration, de Ruës & Places publiques percées d'alignement en belle & saine exposition avec pentes necessaires pour l'écoulement des eaux p. 336. *Voyez* Vitruve Liv. 1. Chap. 6.

VINDAS. Machine composée de deux tables de bois & d'un treüil à plomb appellé *Fusée*, qu'on tourne avec des bras, laquelle sert à trainer les fardeaux d'un lieu à un autre. p. 243. c'est ce que Vitruve appelle *Ergata*.

VINTAINES. *Voyez* CABLES.

VIS ; c'est un cylindre environné d'une cannelure en spirale avec une rainure, qui estant tourné dans un écrou, est d'un grand secours dans les Mécaniques pour élever & retenir les fardeaux. On appelle *Vis sans fin*, celle dont le cylindre tourne entre deux pivots fixes, & dont un ou deux pas seulement, entrent successivement dans les dents d'une

roüe, & la font tourner continuellement. La *Vis d'Archimede* sert dans les Machines hydrauliques, estant posée obliquement, pour vuider l'eau d'un Vaisseau dans un autre en l'élevant. Lat. *Cochlea*.

Vis de colonne ; c'est le contour en ligne spirale du Fust d'une *Colonne* Torse. C'est aussi l'Escalier d'une *Colonne* creuse. Pl. 41. p. 107. & Pl. 92. p. 305.

Vis d'escalier. *Voyez* Escalier rond, &c.

Vis potoyere. Escalier d'une Cave, qui tourne autour d'un Noyau, & porte de fonds sous l'Escalier d'une Maison.

Vis a teste ronde, celle qui sert pour attacher une serrure, un verrou, &c. *Vis à teste quarrée*, sont les grandes qui servent à attacher les serrures, & dont la teste entre de son épaisseur dans le bois. *Vis à teste perduë*, celle dont la teste n'excede point le parement de ce qu'elle attache ou retient.

VITRAGE, s'entend de toutes les *Vitres* d'un Bâtiment. p. 335. Lat. *Vitreamentum*.

VITRAIL. Grande Fenestre d'une Eglise ou d'une Basilique, avec croisillons de pierre ou de fer. Pl. 68. B. p. 241. & 335.

VITRERIE, s'entend de tout ce qui appartient à l'Art d'employer le Verre. p. 227. Lat. *Ars vitraria*.

VITRES. Panneaux de pieces de verre par compartimens de plusieurs formes. Ce mot se dit des carreaux, comme des panneaux de bornes. p. 227. Lat. *Specularia*.

VIVIER ou PISCINE. Grand Bassin d'eau dormante ou courante, bordé de maçonnerie, dans lequel on met du poisson pour peupler. Les plus beaux sont bordez d'une Tablette ou d'une Balustrade, comme celuy de la Vigne Montalte à Rome. Pl. 72. p. 257. & 308. Lat. *Piscina*.

UNION. Terme de Peinture, qui dans l'Architecture peut signifier l'harmonie des couleurs dans les materiaux, laquelle contribuë avec le bon goût du dessein à la décoration des Edifices. p. 339.

VOLEE.

VOLE'E. Terme qui dans les Mécaniques signifie l'avance de quelque chose. Ainsi on dit que le Gruau a plus de *Volée* que l'Engin, & la Grüe plus que le Gruau, à cause de la plus grande longueur de leur bec. On nomme aussi *Volée*, le travail de plusieurs hommes rangez de front, qui battent une Allée de Jardin sur sa largeur en même temps; c'est pourquoy lorsqu'on dit qu'une Allée a esté battuë à deux, trois, quatre, &c. *Volées*, c'est à dire autant de fois dans toute son étenduë.

VOLET. Petit lieu dans la maison d'un Particulier, où il nourit des pigeons, & qui n'a qu'un petit jour fermé d'un ais ou d'une jalousie. Lat. *Columbarium pensile.*

VOLETS ou GUICHETS. Fermeture de bois sur les Chassis. Ils s'appellent *Volets brisez*, quand ils se plient sur l'écoinçon, ou qu'ils se doublent dans l'embrasure: & *Volets à deux paremens*, quand ils ont des moulures devant & derriere. p. 142. Pl. 30.

VOLETS D'ORGUE. Espece de grands Chassis, partie cintrez par leur plan, & partie droits & garnis de legers panneaux de volice, ou de forte toile imprimée des deux côtez, qui servent à couvrir les tuyaux d'un Bufet d'*Orgue*.

VOLIERE. Lieu à l'air avec treillis de fil de fer, où l'on tient enfermez des Oiseaux de chant, comme la *Voliere* de Fontainebleau, & celle de la Ménagerie de Versailles. Lat. *Aviarium*. Ce mot se dit aussi d'un *Volet*, où l'on nourit des pigeons domestiques. *Pl.* 65 BB. *p.* 200.

VOLUTE; c'est un enroulément en ligne spirale, qui fait le principal ornement des Chapiteaux Ionique & Composite. Il y a aussi huit *Volutes* angulaires dans le Chapiteau Corinthien, accompagnées de huit autres plus petites appellées *Helices*. p. 48. Pl. 20. &c. Lat. *Voluta*, fait de *Volvere*, tourner.

VOLUTE ARASE'E, celle dont le Listel dans ses trois contours, est sur une même ligne, comme les *Volutes* Ioniques antiques, & celle de Vignole. *ibid.*

Tome II. Zzzzz

VOLUTE SAILLANTE, celle dont les enroulemens se jettent en dehors, comme aux Ordres Ioniques du Portail des PP. Feüillans, & de celuy de S. Gervais à Paris.

VOLUTE RENTRANTE, celle dont les circonvolutions *rentrent* en dedans, comme les Ioniques de Michel-Ange au Capitole à Rome. p. 292. Pl. 86.

VOLUTE OVALE, celle qui a ses circonvolutions plus hautes que larges, comme on les pratique aux Chapiteaux angulaires modernes Ioniques & Composites, comme au Temple de la Fortune virile, & au Theatre de Marcellus à Rome. p. 39. & 292.

VOLUTE EVIDE'E, celle dont le canal d'une circonvolution, est détaché du listel d'un autre par un vuide à jour. Cette *Volute* est la plus legere. & on en voit de pareilles aux Pilastres Ioniques de l'Eglise des PP. Barnabites à Paris.

VOLUTE ANGULAIRE, celle qui est pareille dans les quatre faces du Chapiteau, comme au Temple de la Concorde à Rome; & ainsi que l'a faite Scamozzi. p. 50. & 84. *Planche* 35.

VOLUTE A TIGE DROITE, celle dont la *Tige* parallele au Tailloir, sort de derriere la Fleur de l'Abaque, comme aux Chapiteaux Composites de la Grande Salle des Thermes de Diocletien à Rome, & comme celle du Chapiteau de feüilles de Laurier de la *Planche* 88. pag. 297.

VOLUTE NAISSANTE, celle qui semble sortir du Vase par derriere l'Ove, & monte dans le Tailloir, comme elle se pratique aux plus beaux Chapiteaux Composites. *ibid.*

VOLUTE FLEURONNE'E, celle dont le canal est enrichi d'un Rinceau d'ornemens, comme aux Chapiteaux Composites des Arcs antiques à Rome. *ibid.*

VOLUTE A L'ENVERS, celle qui au sortir de la rigette, se contourne en dedans, comme on en voit du Cavalier Boromini à S. Jean de Latran & à la Sapience à Rome.

VOLUTES DE MODILLON; ce sont les deux enroulemens inégaux des costez du *Modillon* Corinthien. Pl. 36. p. 89.

VOLUTES DE CONSOLE ; ce sont aussi les enroulemens des côtez d'une *Console*, presque semblables à ceux du Modillon Corinthien. *Pl.* 47. p. 129. & *Pl.* 48. p. 131.

VOLUTES DE PARTERRE. Enroulemens de buis ou de gazon dans un *Parterre*. *Pl.* 65. pag. 191. &c.

VOUSSOIRS. On appelle ainsi les pierres qui forment une Voute ou une Arcade. Il y en a qui sont à teste égale, c'est-à-dire de même hauteur, & d'autres à teste inégale, comme les carreaux & les boutisses pour faire liaison. Lat. *Cunei*, parce qu'ils ont la forme d'un Coin. *Pl.* 66 A. p. 237.

VOUSSOIR A CROSSETTES, celuy qui retourne par enhaut, pour faire liaison avec une Assise de niveau. *Pl.* 39. II.

VOUSSOIR A BRANCHES, celuy qui estant fourchu, fait liaison avec les Pendentifs d'une Voute d'areste.

VOUSSURE. *Voyez* ARRIERE-VOUSSURE, & MONTE'E.

VOUTE. Corps de Maçonnerie cintré par son profil, qui se soûtient en l'air par l'Apareil des pierres qui le composent, pour couvrir quelque lieu. On appelle *Maistresses Voutes*, les principales des Edifices, à la difference des *petites* qui n'en couvrent que quelque partie, comme un Passage, une Rampe, une Porte, une Croisée, &c. Et on nomme *Double Voute*, celle qui estant construite audessus d'une autre pour le racordement de la décoration exterieure avec l'interieure, laisse une Entrecoupe entre la convexité de l'une & la concavité de l'autre, comme au Dome de S. Pierre de Rome & à celuy des Invalides à Paris. *Pl.* 66 A. p. 237. &c.

VOUTE EN PLEIN CEINTRE, qu'on appelle aussi *Berceau droit*, celle dont la courbure est en hemicycle ou demi-cercle, comme les grands Berceaux de la Salle du Palais à Paris. *ibid.* C'est ce que Vitruve nomme proprement *Fornix*.

VOUTE EN CA NNONIERE. Espece de Berceau, qui n'estant pas contenu entre deux lignes paralleles, est étroit par un bout & large par l'autre, comme au Grand Escalier du Vatican. p. 343.

Zzzzz ij

VOUTE A LUNETTES, celle qui dans sa longueur est traversée par des *Lunettes* directement opposées, pour en empêcher la poussée, ou pour y pratiquer des jours : lesquelles sont, ou en plein cintre, comme à la *Voute* de l'Eglise du Val-de-Grace ; ou en arc parabolique, comme à celle de S. Loüis des PP. Jesuites à Paris : ou enfin bombées, comme à S. Pierre de Rome. p. 239. Pl. 66 B. Lat. *Fornix lunulata.*

VOUTE SURBAISSE'E, OU EN ANSE DE PANNIER, celle qui est plus basse que le demi-cercle, comme la *Voute* de la Salle des Suisses au Louvre. Lat. *Fornix delumbata.* p. 239.

VOUTE SURMONTE'E, celle qui est plus haute que le demi-cercle parfait, afin que la saillie d'une Imposte ou Corniche, n'en cache pas les premieres retombées, comme à la plûpart des nouvelles Eglises. p. 237. Lat. *Fornix elatior.*

VOUTE BIAISE, OU DE CÔTE', celle dont les Murs lateraux ne sont pas d'équerre avec les Piédroits de l'Entrée, & dont les Voussoirs sont *biais* par teste. p. 239. Lat. *Fornix obliqua.*

VOUTE RAMPANTE, celle qui est inclinée, suivant & parallele à la descente d'un Escalier. ibid. & Pl. 66 B. p. 241. Lat. *Fornix declivis.*

VOUTE SPHERIQUE, celle qui est circulaire par son plan & par son profil. On la nomme aussi *Cû-de-four*, & la plus parfaite est en plein cintre. *ibid.* Lat. *Testudo.*

VOUTE EN LIMAÇON ; c'est toute *Voute spherique*, ronde ou ovale, surbaissée ou surmontée, dont les Assises ne sont pas posées de niveau, mais sont conduites en spirale depuis les Coussinets jusqu'à la Clef, ou Fermeture. Lat. *Testudo cochlearüs.*

VOUTE D'ARESTE, celle dont les Angles paroissent en dehors, & qui est faite de la rencontre de quatre Lunettes égales, ou de deux Berceaux qui se croisent, comme aux Portiques des Aîles du Chasteau de Versailles. Pl. 66 A. p. 237. & 240. Lat. *Fornix angulata.*

VOUTE EN ARC-DE-CLOÎTRE, celle qui est formée de quatre portions de cercle, & dont les Angles en dedans sont

un effet contraire à la *Voute* d'areste ; c'est pourquoy elle est aussi appellée *Voute d'Angle. ibid.* Lat. *Camera.*

VOUTE SUR LE NOYAU, celle qui tourne autour d'un Cilindre, & qu'on appelle aussi *Berceau tournant*, comme dans les deux Tours rondes de l'Orangerie de Versailles. Il y en a aussi de quarrées, rampantes ou droites, & telles que la Vis S. Gilles quarrée. *Pl.* 66 B. *p.* 241.

VOUTE D'OGIVE, celle qui est composée de Formerets, d'Arcs doubleaux, d'*Ogives*, & de Pendentifs, & dont le cintre est fait de deux lignes courbes égales, qui se coupent en un point au sommet. Cette *Voute* est aussi appellée *Gothique*, ou *à la Moderne. Pl.* 66 A. *p.* 237. Lat. *Fornix decussata.*

VOUTE EN COMPARTIMENS, celle dont la doüelle ou parement interieur, est orné de panneaux de sculpture séparez par des platebandes. Ces *Compartimens*, qui sont de différentes figures selon les *Voutes*, & dorez sur un fonds blanc, se font de stuc sur celles de brique, comme on en voit au reste du Temple de la Paix, & dans S. Pierre de Rome. On les fait en France de Stuc ou de plâtre sur des courbes de charpente, comme ceux de la Coupe de l'Eglise de l'Assomption à Paris, du dessein de M. Errard. Les plus riches *Compartimens* taillez sur la pierre, sont ceux des *Voutes* de l'Eglise du Val-de-grace & de S. Loüis des Invalides à Paris. *p.* 342. *Pl.* 101.

VOUTES. Ce mot se dit des Galeries hautes qui regnent sur les Bas-côtez d'une Eglise Gothique, comme celles de Nôtre-Dame de Paris. *p.* 324.

VOUTER ; c'est construire une *Voute* sur des cintres & dosses, ou sur un Noyau de maçonnerie. On doit selon les lieux préferer les *Voutes* aux Sofites ou Plafonds, parce qu'elles donnent plus d'exhaussement, & ont plus de solidité. *p.* 152. & 236. Lat. *Concamerare.*

VOUTER EN TAS DE CHARGE ; c'est mettre les joints de lit partie en coupe du côté de la doüelle, & partie de niveau du côté de l'Extrados, pour faire un *Voute* spherique. *Pl.* 52.

p. 147. & Pl. 66 B. p. 241.
VOYE. *Voyez* CHEMIN.
VOYE DE PIERRE ; c'est une cherretée d'un ou de plusieurs quartiers de *pierre*, qui doit estre au moins de quinze pieds cubes. p. 206.
VOYE DE PLATRE ; c'est une quantité de douze sacs de *plâtre*, chacun de deux boisseaux & demi. p. 215.
VOYER ; c'étoit autrefois une grande Charge possedée par une personne de consideration sous le titre de Grand *Voyer*, & de Grand Tresorier de France, qui a fini en la personne de M. le Duc de Sully sous le Roy Loüis XIII. & à laquelle ont succedé Messieurs les Tresoriers de France, qui ont ce même titre, & qui composent une Jurisdiction. Ils exercent par Generalitez la grande *Voyerie*, dont les fonctions sont de pourvoir à la construction, entretien & reparation des grands Chemins, Ponts, Chaussées, & autres Bâtimens publics : d'en ordonner les payemens, & de regler les encognures des Isles & Quartiers des Villes du Royaume, où ils commettent un homme dans chacune pour exercer la petite *Voyerie*, qui consiste à donner les Alignemens des Murs de faces sur les Ruës, à tenir la main à la police des saillies & étalages, & en recevoir les droits fixez par un Edit de 1607. qui sont affermez à chaque Commis.
URILLES. *Voyez* HELICES.
URNE, du Latin *Urna*, Vaisseau à puiser de l'eau ; c'est une espece de Vase bas & large, qui sert d'amortissement sur les Balustrades, & d'attribut aux Fleuves & Rivieres dans les Grotes & Fontaines des Jardins. p. 4.
URNE FUNERAIRE. Espece de Vase couvert, orné de sculpture, qui sert d'amortissement à un Tombeau, Colonne, Pyramide, & autre Monument *funeraire*, à l'imitation des Anciens, qui renfermoient dans ces sortes d'*Urnes*, les cendres des corps des Défunts. p. 108. & Pl. 83. p. 307. Lat. *Urna cineraria*.
VUIDANGE DE TERRE ; c'est le transport des *terres* foüil-

lées, qui se marchande par toises cubes, & dont le prix se regle selon la qualité de la terre & la distance qu'il y a de la fouille au lieu où elles doivent estre portées. On dit aussi *Vuidange de Fosse d'Aisance*. p. 350.

VUIDANGE D'EAU ; c'est l'étanche qui se fait de l'*eau* d'un Bastardeau, par le moyen de moulins, chapelets, vis d'Archimede & autres machines, pour le mettre à sec & y pouvoir fonder.

VUIDANGE DE FOREST ; c'est l'enlevement des bois abbatus dans une *Forest*, qui doit estre incessamment fait par les Marchands, à qui la coupe en a été adjugée.

VUIDE. Terme dont on se sert pour signifier une ouverture ou une Baye dans un mur, comme lorsqu'on dit que les *Vuides* d'un Mur de face, ne sont pas égaux aux *pleins*, c'est à dire, que ses Bayes sont, ou moindres ou plus larges que les Trumeaux ou Massifs. *Espacer tant plein que vuide* ; c'est peupler de solives un Plancher, en sorte que les entrevoux soient de même largeur que les solives. On dit aussi que les Trumeaux *sont espacez tant plein que vuide*, lorsqu'ils sont de la largeur des Croisées. *Pousser ou Tirer au vuide*, c'est à dire deverser, & sortir hors de son aplomb. Pl. 3. p. 11. 88. 137. & 240.

VUIDES ; ce sont dans les Massifs de maçonnerie trop épais, des chambrettes ou cavitez pratiquées autant pour épargner la dépense de la matiere, que pour rendre la charge moins pesante, comme on en voit dans le Mur circulaire du Pantheon à Rome, & aux Arcs de Triomphe. p. 343.

X

XYSTE ; c'étoit chez les Grecs un Portique d'une grande longueur, couvert ou découvert, où les Athletes s'exerçoient à la Lutte ou à la Course. Ce mot vient du Grec *Xystos* dérivé de *Xyein*, polir ; parce que les Athletes avoient

coûtume de se polir le corps en se frotant d'huile, pour éviter d'y estre pris. Les Romains avoient aussi des *Xystes*, qui étoient de grandes Allées à découvert qui ne servoient qu'à la promenade. *pag.* 308.

Y

YEUX DE BEUF. *Voyez* OEIL DE BEUF.

Z

ZIGZAC. Machine composée de pieces droites retenuës deux à deux par le milieu avec des clous ronds, comme une paire de ciseaux, & par leurs extrémitez, à celles d'autres ; en sorte que plusieurs étant ainsi assemblez, un mediocre mouvement les fait alonger ou accourcir considerablement. La machine de Marly éleve l'eau de la Riviere au haut de la Montagne par le moyen de balanciers qui joints les uns aux autres, font une espece de *Zigzac*. *Voyez* ALLÉE EN ZIGZAC.

ZOCLE. *Voyez* SOCLE.

ZOPHORE. *Voyez* FRISE.

FIN.

 www.ingramcontent.com/pod-product-compliance
Lightning Source LLC
Chambersburg PA
CBHW070951240526
45469CB00016B/28